KB166694

새로운
세기의
예술가들

Twilight of the Belle Epoque

: The Paris of Picasso, Stravinsky, Proust, Renault, Marie Curie, Gertrude Stein, and Their Friends through the Great War

By Mary McAuliffe

Originally published by Rowman & Littlefield Publishers, an imprint of The Rowman & Littlefield Publishing Group, Inc., Lanham, MD, USA

피카소, 스트라빈스키, 프루스트, 퀴리와 친구들

메리 매콜리프 지음 ● 최애리 옮김

예술가들의 파리

새로운
세기의
예술가들

1900
−1918

ㅎ현암사

새로운 세기의 예술가들

초판 1쇄 발행 · 2020년 1월 15일
초판 3쇄 발행 · 2023년 2월 10일
지은이 · 메리 매콜리프
옮긴이 · 최애리
펴낸이 · 조미현

편집주간 · 김현림
책임편집 · 김호주
교정교열 · 홍상희
디자인 · 나윤영

펴낸곳 · (주)현암사
등록 · 1951년 12월 24일 (제10-126호)
주소 · 04029 서울시 마포구 동교로12안길 35
전화 · 02-365-5051　팩스 · 02-313-2729
전자우편 · editor@hyeonamsa.com
홈페이지 · www.hyeonamsa.com

ISBN 978-89-323-2026-7
ISBN 978-89-323-2024-3 (04600) 세트

이 도서의 국립중앙도서관 출판예정도서목록(CIP)은 서지정보유통지원시스템 홈페이지
(http://seoji.nl.go.kr)와 국가자료공동목록시스템(http://www.nl.go.kr/kolisnet)에서
이용하실 수 있습니다.(CIP제어번호 CIP2019051011)

내 부모님 베티 F. 스펄링과
고드프리 스펄링 주니어를 위하여

감사의 말

늘 그렇듯이, 내가 가장 먼저 감사해야 할 대상은 '빛의 도시' 그 자체이다. 파리는 스무 해가 넘는 시간 동안 내 미적 감각을 키워주었고 역사에 대한 이해를 깊게 해주었다. 이 놀라운 주제에 대해서는 아무리 연구하고 글을 써도, 여전히 새로 알아야 할 것들이 많다. 파리는 실로 축제이며, 나는 그 축제에 참여함으로써 이루 다 헤아릴 수 없을 만한 유익을 누렸다.

내게 워트하임 독서실의 한 자리를 내어준 뉴욕 공립 도서관에 감사를 전하고 싶다. 그곳은 이 유명한 42번가 도서관의 방대한 연구 시설 한복판에 있는, 연구자들을 위한 조용한 성역이다. 특히 워트하임 독서실을 책임지고 있는 선임 사서 제이 바크스데일에게 고마움을 전한다. 그는 연구자가 겪게 되는 갖가지 문제들을 해결하는 데 늘 기꺼운 도움을 주었다.

이 책을 쓰는 동안, 수많은 사람들이 다방면의 도움을 너그럽게 베풀어주었다. 파리의 지하에 대해 상상할 수 없을 만큼 해박

한 질 토머스는 여러 해에 걸쳐 이 도시에 관한 방대한 역사적·지리적 지식을 나와 내 남편에게 나누어주었다. 우리가 파리 외곽 슈맹 데 담의 드넓은 동굴에 가봐야 한다며 몸소 데려가 준 이도 질이었다. 우리는 미국인이니까 보아야 한다는 것이었다. 그가 옳았다. 제1차 세계대전 동안 그 전방에 배치되었던 외로운 미국 장병들이 남긴 벽의 낙서들은 우리에게 깊은 감동을 주었고, 내가 전쟁을, 또 그것이 파리 사람들에게 미친 영향을 이해하는 데 중요한 요소를 더해주었다. 역사 보존에 대한 지칠 줄 모르는 헌신과 자신들의 발견을 나누고자 하는 열정을 보여준 제라르 뒤제르와 장-뤼크 라르지에에게도 감사하고 싶다. 우리의 친구 레이 랑파르도 파리의 과거에 대한 관심을 너그럽게 공유하여, 자신이 사랑하는 파리와 그 주변을 우리에게 보여주었다.

이것은 내가 로먼 앤드 리틀필드에서 내는 세 번째 책이다. 나는 탁월한 편집진을 만나는 복을 누렸다. 내 편집자 수전 매키천은 전문가로서 책이 나오기까지 모든 과정에서 내 손을 잡고 인도해주었다. 또한 내 오랜 제작 편집인 제핸 슈바이처에게도 감사한다. 그녀에겐 풀지 못할 문제가 없었다. 또 참을성 있는 교정자 캐서린 빌리츠와 부副편집자 캐리 브로드웰-캐시에게도 감사를 전하고 싶다. 그녀는 너무나 상냥하게 많은 일을 도와주었다.

끝으로, 내 남편 잭 매콜리프에게 특별한 감사를 표한다. 그는 내가 파리와 프랑스에 대한 네 권의 책과 100편 이상의 글을 구상하는 동안 불가피했던 여행길의 온갖 어려움을 해결해주었고, 그 과정에서 귀한 통찰과 사진을 제공해주었다. 나는 그와 함께 파리를 발견하는 기쁨을 누렸으며, 그것이 무엇보다도 좋았다.

차례

일러두기

- 외래어는 국립국어원의 외래어 표기법에 따랐다. 두 개 이상의 단어로 이루어진 지명은 사전에 등재되어 있거나 독자에게 친숙한 단어의 경우는 붙여 썼고, 원문대로 띄어쓰거나 하이픈을 붙이는 것이 읽기에 도움이 된다고 판단되는 경우는 그렇게 표기하였다.

- 책 말미에 있는 미주는 모두 지은이주, 본문 페이지 하단에 있는 각주는 모두 옮긴이주다. 독자의 이해를 돕기 위한 간단한 단어 설명은 본문에 []로 표시했다.

- 단행본 도서는 겹낫표(『 』), 단편이나 시, 희곡 등은 홑낫표(「 」), 신문과 잡지는 겹화살괄호(《 》), 그림·노래·영화 등의 제목은 홑화살괄호(〈 〉)로 표시하였다.

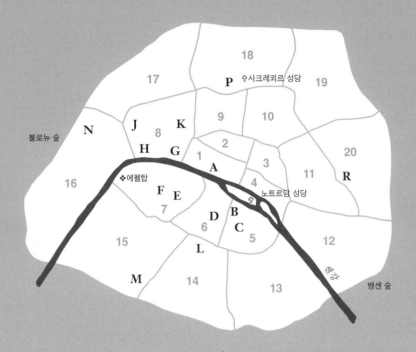

1900-1918년의 파리

- Ⓐ 루브르 박물관
- Ⓑ 소르본과 라탱 지구
- Ⓒ 팡테옹
- Ⓓ 거트루드 스타인의 집
 (플뢰뤼스가 27번지)
- Ⓔ 로댕 미술관 (전 비롱관)
- Ⓕ 레쟁발리드
- Ⓖ 콩코르드 광장
- Ⓗ 샹젤리제 극장

- Ⓙ 개선문과 에투알 광장
- Ⓚ 프루스트의 집 (오스만 대로 102번지)
- Ⓛ 카페 돔, 카페 로통드 (몽파르나스)
- Ⓜ 라 뤼슈 (샤갈)
- Ⓝ 포르트 도핀
- Ⓟ 바토 라부아르 (피카소)
- Ⓡ 페르라셰즈 묘지

* 파리의 스무 개 구는 숫자로 표시함.

파리에 관한 내 지난번 책『벨 에포크, 아름다운 시대 *Dawn of the Belle Epoque*』는 1870-1871년의 다양한 재난들에서 시작해 파리가 서구 세계의 문화적 중심지로 재부상하는 과정을 거쳐 1900년의 파리 만국박람회라는 승리로 끝난다.

물론 그 기간 동안 파리와 파리 사람들이 아무런 시련이나 환란을 겪지 않은 것은 아니다. 가난한 이들은 계속 고생했고, 조르주 클레망소나 루이즈 미셸 같은 그들의 수호자들은 여전히 해야 할 일이 많았다. 게다가 장기화되는 경제적 무기력으로 인해 불안감이 가시지 않았으며, 그런 분위기는 위니옹 제네랄 은행의 도산이나 파나마운하 스캔들 같은 대대적인 파탄으로 인해 한층 고조되었다. 사실 충분히 피할 수도 있었을 이런 재난들은 한 푼도 잃어버릴 여유가 없는 수많은 사람들의 평생 저축을 앗아 갔다. 그뿐 아니라 제3공화국의 불안정한 성격 자체가 신뢰를 저해하고 있었다. 왕정주의자들과 교회는 여전히 십인십색의 공화파

와 싸웠고, 그런가 하면 반유대주의자들과 내셔널리스트들은 두려움의 저류를 이용하여 무죄한 유대인 군인 알프레드 드레퓌스 대위를 희생시킴으로써 국론을 분열시켰다.

그럼에도 이 기간 동안 주목할 만한 예술가들과 혁신자들이 나타나 전통주의자들과 싸웠고, 적어도 상당수가 성공을 거두었다. 세기가 바뀔 무렵 클로드 모네, 에밀 졸라, 사라 베르나르, 귀스타브 에펠 등은 형편이 나아지거나 심지어 부유해졌으며, 사마리텐 백화점의 혁신적 창시자 에르네스트 코냐크도 그러했다. 오귀스트 로댕과 피에르-오귀스트 르누아르도 재정적 성공을 거두었고, 그들 주위의 많은 사람들에게 가난은 옛말이 되었다. 물론 폴 고갱처럼 가난하게 죽는 사람이나 카미유 피사로, 알프레드 시슬레, 폴 세잔처럼 죽은 후에야 그림이 팔리기 시작하는 사람들은 늘 있기 마련이었다. 하지만 1860년대와 1870년대의 극빈한 예술가들과 사업가들 중 상당수가, 세기가 바뀔 무렵 파리에서 명성과 부를 거머쥐었다.

이 책에서는 새로운 인물들이 독자를 맞이한다. 우선은 파블로 피카소. 1900년 말 그는 열아홉의 나이로 만국박람회를 구경하러 파리에 왔으며, 자신의 그림 중 한 점이 스페인관에 걸렸다는 데 기뻐하고 있었다. 새로운 세기는 곧 피카소와 앙리 마티스, 이고르 스트라빈스키, 클로드 드뷔시, 모리스 라벨, 마리 퀴리, 거트루드 스타인, 마르셀 프루스트, 장 콕토 그리고 이사도라 덩컨의 것이 된다. 또한 그것은 루이 르노, 앙드레 시트로엔, 폴 푸아레, 프랑수아 코티, 그 밖에도 신기술을 창조하고 파리에 기반을 둔 광범한 사업을 벌일 모든 혁신자와 사업가들, 그리고 그 시대의 최

신 자동차와 비행기를 만들어냄으로써 파리라는 무대에 흥분과 모험을 더할 모든 훌륭한 남녀의 세기도 될 터였다.

그렇다고 해서 이전 세기를 인도해오던 빛들이 비켜났다는 말은 아니다. 애석하게도 에두아르 마네와 베르트 모리조는 세상을 떠났고, 졸라도 극적인 퇴장을 하려는 참이었지만, 모네와 르누아르가 꾸준히 그려내는 그림들은 부유한 컬렉터들에게 팔려나갔고, 사라 베르나르는 일흔이 넘어 의족을 하고서도 씩씩하게 제1차 세계대전 동안 군대 위문 공연을 다니며 찬사를 거둬들였다. 귀스타브 에펠은 파나마운하 스캔들의 여파로 오명을 쓴 후 공언했던 대로 다시는 다리도 탑도 짓지 않았지만, 무선통신과 기체역학 분야에서의 실험으로 여생을 활동적이고 보람 있게 보내게 된다. 클로드 드뷔시는 20년 동안이나 전통주의자들과 싸운 끝에 음악계의 거인으로 부상하고, 조르주 클레망소는 일흔일곱의 나이에 조국을 전쟁에서 승리로 이끎으로서 마침내 롤러코스터 같은 정치 인생의 정상을 장식하게 된다.

1900년부터 10여 년간은 훗날 세계대전의 여파 속에서 '벨 에포크'로 기억될 주목할 만한 시대였다. 거의 모든 분야에서 특별한 성취가 이루어지고 놀라운 돌파가 연이어 일어난 시대. 하지만 그것은 또한 그늘진 시대이기도 했으니, 전쟁이 다가오면서 그 그늘은 점차 길어져갔다. 전쟁은 빛의 도시의 힘을 시험하는 대재앙으로, 한 시대의 종말을 가져왔다.

1

피카소, 왕의 등장

1900

1900년 10월 중순, 파블로 피카소는 바르셀로나를 떠나 파리의 붐비는 새 철도역인 오르세역에 도착했다.[1] 며칠 후 만 열아홉 살이 되는 그는 의기충천해 있었다. 1900년 파리 만국박람회의 스페인관에 그의 그림이 한 점 걸려 있었던 것이다. 얼마나 대단한 일인가! 파리에 입장하는 얼마나 근사한 방식인가! 이 여행을 하게 되리라는 것을 안 직후에 그린 자화상에 그는 들뜬 심정으로 휘갈겨 썼다. "나, 왕"이라고. 한 번도 아니고, 세 번을 그렇게 썼다. 그리고 그것은 놀랄 만큼 정확한 말이 될 터였다.

그와 함께 온 친구 카를로스 카사헤마스는 화가이자 시인 지망생으로, 피카소와 마찬가지로 파리 예술계와 그 유명한 보헤미안 생활을 경험하기를 열망하고 있었다. 박람회는 11월 12일에 폐막할 예정이었고, 젊은이들은 그것을 제대로 구경하려면 꾸물거릴 시간이 없었다.

세기가 바뀌던 그해에 파리 박람회는 이미 수백만 명을 불러

모았으니, 박람회는 가장 새롭고 가장 놀라운 것들로 넘쳤다. '전기의 전당'은 밤에도 휘황찬란하게 불이 켜졌고, 전동 보도는 박람회장의 좌안 부분을 돌아보는 발 아픈 방문객들을 실어 날랐다. 이전 박람회들과 마찬가지로, 이 만국박람회는 4월에서 11월 초에 걸쳐 그 오락과 교육의 장으로 모여든 5천만 관객을 즐거움과 경탄으로 압도하는 데 성공했다.

판타지, 미래주의, 그리고 이국적인 요소가 만발했지만, 박람회장의 건축과 장식에는 일관된 스타일이 있었으니, 그것이 아르누보 — 당시 파리에서 일컫기로는 '무하 스타일'이었다. 1890년대 말 사라 베르나르의 포스터들을 제작하여 장식미술계에 선풍을 일으켰던 체코 화가에게서 따온 이름이었다.

알폰스 무하는 파리에서 불운한 예술가로서 다년간 가난을 겪은 끝에, 운과 긴급 상황이 겹쳤을 때 완전히 새롭고 강렬한 무엇을 만들어냈다. 사라 베르나르가 하필 연휴 중에 새 연극 포스터를 급하게 요구했는데, 당장 손이 빈다는 것밖에는 아무 장점이 없어 보이는 이 마땅찮은 화가 말고는 그 일을 할 사람이 없었던 것이다. 무하는 훗날 자신이 체코 전통 민속 장식을 활용했다고 말했지만, 그보다는 상징주의와 일본 미술과 갓 시작된 아르누보 운동의 물결치듯 유기적인 요소가 창조적으로 뒤섞여 그의 붓을 이끌었던 것으로 보인다. 하여간 그는 비유적으로든 실제적으로든 금광을 발견한 셈이었고, 이후로 내내 성공 가도를 걸었다.

파리 박람회 몇 달 전에 웅장한 '인류의 전당'(결코 완성되지 못했다)을 기획하고 보스니아-헤르체고비나관 전체를 설계하도록 요청받은 무하는 자신이 훗날 "악몽 같은 강행군"이라 회고하

게 될 것을 견뎌냈다. 그는 아침 9시에 일을 시작하면 이튿날 새벽 1시 또는 그 이후까지 내처 일할 만큼 지독한 일벌레로 유명했고, 스트레스로 인해 줄담배를 피우다가 니코틴에 중독되기까지 했다. 그의 아들이 전하는 이야기에 따르면, 그는 즉각 담배를 끊기로 하고 모든 흡연 도구를 오븐에 던져버렸다고 한다. 이런 전격적인 변화에는 그 나름의 심각한 결과가 따랐으니, 그로 인해 한 의사는 극단적인 파리식 처방을 내리기에 이르렀다. 즉 샴페인을 하루 한 병! 이라는 것이었다.

그리하여 무하는 힘을 되찾고 회복한 것으로 보인다. 그는 보석상 조르주 푸케와 협력하여 박람회의 보스니아-헤르체고비나관을 성공적으로 설계했고, 그 후에 푸케는 무하에게 자신이 마들렌 광장과 콩코르드 광장 사이, 우아한 루아얄가에 개점하는 새 가게의 구석구석을 디자인해줄 것을 요청했다. 이를 수락한 무하는 지금까지의 자신을 능가하는 솜씨를 발휘하여 구불구불한 모양의 캐비닛, 정교한 바닥 세공, 공작을 새긴 조각상들, 그의 트레이드마크가 되다시피 한 긴 머릿단의 아가씨들을 짜 맞춘 스테인드글라스 등으로 이루어진 호화로운 작은 오아시스를 만들어냈다. 그는 이런 가게 디자인은 물론이고 보석 자체의 디자인도 맡아 최고로 섬세한, 아르누보 스타일의 걸작들을 만들어냈다. 이 완벽함의 결정체를 만들어내고자 오래 힘들여 일한 끝에, 무하는 푸케의 보석 상자 같은 가게를 1901년까지 완성할 수 있었다.[2]

~

파리 중심부에서는 이와는 전혀 다른 규모의 작업이 이미 여러 해째 진행 중이었다. 엔지니어들과 건설 노동자들이 차도와 보도를 뭉텅뭉텅 끊어내고 불편을 유발하는 자리에 거대한 구멍을 파며 도시의 혼잡을 빚고 있었으니, 이 모두가 새로운 지하철 건설을 위한 거대한 노력의 일부였다. 이 험난한 작업을 맡은 이는 퓔장스 비앵브뉘였는데, 탁월했으나 슬프게도 잊히고 만 이 엔지니어의 지휘하에 도시 우안을 동서로 가로지르는 새로운 지하철의 첫 구간이 1900년 7월에 성공적으로 완공되었다. 비록 4월의 박람회 개막에는 때를 맞추지 못했지만, 이 지하철은 프랑스의 엔지니어링 실력을 그 문전에 모여든 온 세계에 인상적으로 보여주기에 충분했다. 사업에 관여한 사람들에게는 만족스럽게도, 새로운 지하철의 첫 노선은 그해 말까지 1700만 명의 승객을 실어 날랐다.[3]

'파리 지하철의 아버지'로 불리는 비앵브뉘는 토목공학자로서 철도와 수도, 파리 북동부 벨빌의 가파른 언덕을 운행하는 케이블식 철도 등의 공사를 성공적으로 감독한 경력이 있었다. 1898년 이후, 말끔한 흰 수염에 온화한 눈매를 한 이 우아한 인물은 약 2천 명의 노동자로 이루어진 팀을 지휘하여 빛의 도시 파리의 배 속을 이리저리 파 들어갔다. 역과 역 사이의 거리가 400미터를 넘지 않고, 어디로 이동하든 환승을 2회 이하로 하겠다는 목표를 가지고, 비앵브뉘와 그의 팀은 1900년부터 1914년에 걸쳐 일련의 볼만한 공사 현장을 일구어냈다. 천만다행하게도 예기치 못한 함

몰이나 기타 중대한 지연이 일어나지 않은 공사였다.

1900년 7월에 1호선을 개통한 데 이어, 비앵브뉘는 쉬지 않고 애초에 구상했던 지하철 노선을 현실화하는 작업을 추진해나갔다. 1900년 10월에는 에투알에서 트로카데로까지 완공된 구간이 박람회를 구경하러 가는 이들의 발길을 편하게 해주었다. 박람회는 한 달 남짓 후에 폐막이었으니 대다수의 방문객에게 다소 늦은 감이 있기는 했지만 말이다. 또한 그 10월 비앵브뉘의 팀은 2호선 공사에 착수했는데, 그것은 파리 북부, 즉 우안을 빙 둘러 옛 페르미에 제네로 성벽이 있던 자리를 따라가는 노선으로 일부 구간은 고가선高架線이었다. 12월에는 에투알에서 포르트 도핀에 이르는 유용한 구간이 완공되었고, 생마르탱 운하 밑을 지나는 3호선 공사가 시작되었는데, 공사가 지연되는 바람에 이 구간은 1901년에야 개통되었다.

구경꾼들, 특히 굴착 공사로 인해 장기간의 불편을 겪게 된 이들은 처음에는 이 최신 기술의 도입에 그다지 열광하지 않았다. 하지만 그것이 생활에 혁신을 일으키기 시작하자, 많은 사람들에게 지하철이 없는 삶은 상상할 수도 없게 되었다.

파리의 새로운 지하철 시스템 건설에 포함된 수많은 결정 중 하나는, 지상에서 가장 눈에 띄는 지하철의 얼굴이라 할, 작지만 중요한 구조물인 역 출입구의 설계를 젊은 건축가 엑토르 기마르에게 맡긴 것이었다.

그것은 여러 면에서 대담한 선택이었다. 기마르는 파리의 에콜

데 보자르와 에콜 데 자르 데코라티프[장식미술 학교]에서 공부하
는 동안 줄곧 반항아로 유명했고, 학칙을 거스른 나머지 졸업장
도 따지 못한 터였다. 하지만 그의 뛰어난 재능과 세속적인 것에
대한 조롱은 얼마 안 가 풍부한 재력과 앞서가는 취향을 가진 이
들의 주목을 끌었다. 1890년대에 기마르는 파리 부유층이 사는
16구에 들어설 수많은 저택들의 설계 주문을 받은, 주목할 만한
인물이 되어 있었다. 그의 가장 유명한 작품은 저 놀라운 카스텔
베랑제*로, 그를 비방하는 이들이 '카스텔 데랑제[엉망진창 성]'라
부르는 이 과감하고 구상도 실행도 어려운 건축물로 그는 아르누
보 운동의 선두에 서게 되었다.

지하철 사업자들이 원한 것은 우아하지만 경쾌하고, 되도록이
면 철강(에펠탑의 명성에 동참하여)과 유리(및 도자기)를 재료
로 한 구조물이었다. 이 공모전에서 기마르의 경쟁자들은 시의회
를 업고 있었지만, 기마르 자신은 이 사업에 직접 관여하는 부유
하고 강력한 은행가들의 지원을 받았던 것으로 보인다. 막후에서
실제로 무슨 일이 일어났든 간에, 1900년 초에는 기마르의 설계
가 최종적으로 선택되었다.

기마르의 모델은 단순한 역 입구에서부터 에투알이나 바스티
유 역(둘 다 남아 있지 않다)처럼 제대로 된 역사驛舍에 이르기까
지 다양했다. 가장 단순한 형태와 가장 웅장한 형태의 중간이 '잠

*
Castel Béranger(베랑제성). 1895-1898년 16구에 지어진 집합 주택으로, 총 서른
여섯 가구가 들어 있다. 모양이 제멋대로인 창문과 다양한 파사드 등으로 아르누
보를 대표하는 건축물이다.

자리'로 알려진 형태로, 유리 지붕 모양이 잠자리 날개 같다고 해서 붙은 별명이었다. 이 '잠자리' 중 두 개는 아직 남아 있으니, 포르트 도핀역과 몽마르트르의 아베스역이다(후자는 오텔 드 빌[시청]역에 있던 것을 옮긴 것이다).

하지만 지하철의 초기 노선에서 가장 자주 사용된 것은 단순한 형태의 입구였다. 이 구조물은 석벽이 아니라 주철로 된 철책을 사용하고 있다는 점에서 파리 시내의 좁은 보도와 인파에 더 잘 어울렸다. 오늘날 기마르의 지하철 입구는 그 구불구불한 선과 아르누보풍의 글자, 그리고 긴 주철 줄기 끝에 매달린 꽃봉오리 모양의 전등 등으로 파리의 가장 잘 알려진 이미지 중 하나가 되었다.

1900년 말에는 1호선의 열여덟 개 역이 개통되었고, 곧이어 더 많은 역의 개통이 기다리고 있었다. 그 역사의 설계를 맡은 것은 젊은 엑토르 기마르에게 꿈 같은 일이었다. 하지만 그는 일촉즉발의 성미와 민감한 자존심으로 인해 곤경에 빠지게 되고, 파리 지하철은 조만간 기마르 없이도 가능한 일이 될 터였다.

파리 박람회를 찾아온 수많은 방문객 중에는 스물다섯 살 난 프랑수아 스포르투노도 있었다. 그는 코르시카 출신으로, 한재산 모아보려고 파리에 온 것이었다. 타고난 매력의 소유자였던 그는 이미 마르세유에서 세일즈맨으로서 수완을 입증한 바 있었다. 이제 군 복무 시절에 쌓은 인맥을 활용하여 상원 의원이자 극작가였던 에마뉘엘 아렌의 보좌관 직위를 얻어낸 참이었다. 실로 대

피카소, 왕의 등장 〜 1900

단한 성취였다. 젊은 스포르투노는 돈은 없었지만, 이제 1900년 파리의 휘황찬란한 상류층에, 그 살롱과 클럽과 화려한 모임들에 드나들게 된 것이었다. 그가 금세 깨달았던 대로, 그곳은 여성이―가장 우아한 귀족 여성에서부터 가장 당당한 쿠르티잔에 이르기까지―주된 역할을 하는 세계였다. 이는 매우 중요한 사실이었으니, 여성들이 곧 스포르투노의 재산을 만들어줄 터였기 때문이다.

스포르투노의 관심은 의상이 아니라 향수에 있었다. 새로운 세기의 벽두에 잘 차려입은 파리 여성에게 완벽한 향수란 최신 유행 의상만큼이나 필수적인 것이었다. 그래서 프랑스에서는 향수 산업이 번창하여 제조업체 수가 300곳 가까이 되었고, 종사 인원이 2만 명에, 내수와 수출 양쪽으로 이익을 거두고 있었다.[4] 당연히 향수 제조업자들은 1900년 파리 만국박람회를 이용하여 자신들의 제품을 선보였으며, 스포르투노는 우비강이니 게를랭[겔랑]이니 하는 대표적인 이름들이 보이는 그 진열대 사이를 마음껏 누볐다. 그는 아직 향수의 품질을 판단할 만큼 충분한 지식은 없었지만, 향수가 담긴 병들이 구태의연하고 볼품없다는 점을 눈여겨보았다. 어쩌면 그 내용물 또한 다소 시대에 뒤처진 것이리라는 생각이 떠오르기까지는 그리 오래 걸리지 않았을 것이다.

하지만 먼저 그는 향수 사업에 길을 뚫어야만 했다. 패션 액세서리 세일즈맨으로 일자리를 얻고 세련된 젊은 파리 여성과 결혼한 후, 스포르투노는 한 약제사와 안면을 텄다. 당시 약사들이 그랬듯이 이 약사도 자기 나름의 오드콜로뉴를 만들어 평범한 유리병에 담아서 팔고 있었다. 어느 기억할 만한 저녁, 스포르투노는

약사 친구가 만든 샘플을 맡아보고는 콧방귀를 뀌었다. 그러자 친구는 그에게 더 나은 것을 만들어보라고 응수했고, 스포르투노는 작업에 들어갔다. 그는 무엇을 어떻게 해야 할지 전혀 알지 못했지만 결국은 훌륭히 해냈으므로 친구도 그에게 재능이 있음을 인정해야 했다.

하지만 타고난 재능만으로는 충분치 않아, 스포르투노는 곧 프랑스 향수 산업의 중심지인 그라스*에 가서 전문가들로부터 향수 제조를 배워보기로 결심했다. 가는 길에 그는 자기 이름을 어머니의 결혼 전 이름인 Coti로 바꾸었다. 다만, 철자를 Coty라고 썼다.

~

1900년의 파리 박람회는 그 자체로도 충분히 웅장했지만, 그 무대를 1900년 하계 올림픽과 함께하여 박람회 행사의 일부로 올림픽도 열었다. 오늘날의 대대적인 올림픽과는 달리, 이 초기의 올림픽은 제작이나 집행에서 무척 단순하고 심지어 조잡하기까지 했다.

1900년 파리 올림픽은 현대 올림픽 역사상 두 번째로 열린 것으로(첫 번째 올림픽은 1896년 아테네에서 열렸다), 5월에서 10월까지 계속되었다. 트랙 및 필드 경기는 파리의 가장 서쪽, 프랑스 경마 클럽의 거친 들판이나 불로뉴 숲의 카틀랑 풀밭에서

*
프로방스 지방의 도시.

열렸다. 조정, 수영, 수구 등의 선수들은 센강에서 물보라를 일으켰고 자전거, 축구, 체조(역도를 포함), 크리켓, 럭비의 팬들은 파리 동쪽 끝, 뱅센 숲으로 갔다. 사격 선수들은 시 외곽으로 배치되었고, 펜싱 선수들은 튈르리 공원의 죄 드 폼 테라스에서 맞붙어, 역사에 취미가 있는 사람들에게는 바로 그 근처에서 용맹을 떨쳤을 삼총사를 생각나게 했다.

크로케에서는 세 명의 여성이 남자들과 겨루었는데, 안타깝게도 탈락하기는 했지만 그들은 현대 올림픽에 참가한 최초의 여성들이었다. 스위스의 여성 도전자 엘렌 드 푸르탈은 센강에서 열린 요트 경기에 남편과 함께 참가해 우승 팀의 일원으로서 올림픽 메달을 딴 최초의 여성이 되었다. 샬럿 쿠퍼는 윔블던 경기에서 세 차례나* 우승한 챔피언으로, 여성 단식경기에서 모든 참가자를 물리치고 개인 메달을 딴 최초의 여성이 되었으며, 나아가 혼합복식경기에서도 승리를 거두었다. 기록에 따르면, 그녀는 발목까지 오는 치마에 코르셋, 그리고 긴 소매 차림으로 "막강한 백핸드"를 휘둘러 적수들을 격파했다. 반면, 파리에서 미술을 공부하던 미국 여성 마거릿 애벗은 여성 골퍼 상위 10인 가운데 단연 1위였지만, 자신이 이긴 것은 적절한 옷차림 때문이었다고 시인했다. 그녀의 상대였던 프랑스 여성 선수들은 꼭 끼는 드레스에 하이힐을 신었던 것이다.

미국의 앨빈 크렌즐린은 트랙과 필드에서 네 개의 개인 금메

*
1895, 1896, 1898년.

달을 따는 쾌거를 이루었다. 비록 멀리뛰기에서 경쟁자에게 주먹으로 얼굴을 얻어맞은 일로 이 승리에 다소 흠이 가기는 했지만 말이다.(펀치를 날린 선수에게 공정을 기하자면, 크렌즐린은 다른 미국 선수들과 단합하기로, 그리고 일요일에는 경기를 하지 않기로 비공식 동의를 해놓고는, 약속을 어기고 이 경기에 참가했었다.)

크로케는 올림픽 종목으로는 자리를 지키지 못할 테고, 크리켓, 줄다리기, 오토바이 경주도 마찬가지일 터였다. 하지만 고대로부터 모든 올림픽 경기의 꽃이었던 마라톤은 폭풍과 기타 악천후에도 불구하고 계속될 것이었다. 1900년 경기의 마라톤 코스는 불로뉴 숲에서부터 파리의 구불구불한 길거리로 이어졌다. 열세 명의 주자(프랑스인 다섯 명, 미국인 두 명, 영국인 세 명, 스웨덴인 두 명, 캐나다인 한 명)가 7월의 폭염 속에서 잘못 표시된 코스를 달렸다. 그들은 길을 잃고 헤매며 말과 마차, 이따금 지나가는 자동차, 그리고 성난 보행자들과 마주쳐야 했다. 미국인 선수 중 한 명은 자신이 막 선두 주자를 따라잡으려는 순간 자전거에 떠받혔다고 주장했다.

프랑스 선수가 1위와 2위를 차지했으나, 미국인 선두 주자는 그들이 분명 속임수를 써서 지름길로 갔을 거라고, 자기를 앞지르는 것을 보지 못했다고 우겼다. 게다가 우승자가 프랑스인이라기보다 룩셈부르크인임이 드러나면서 혼란은 가중되었다. 하지만 올림픽위원회는 그 메달을 프랑스 것으로 간주했다.

~

몽마르트르의 르피크가는 블랑슈 광장에 있는 물랭 루주에서 시작하여 가파른 언덕을 올라가다가 서쪽으로 휘어져 다시 한 바퀴 빙 도는 모양새가, 한때 뷔트[언덕]로 이어지던 구불구불한 보행로였던 듯하다. 이 길에는 추억이 담겨 있다. 파블로 피카소는 파리에 도착한 첫날 뷔트의 서쪽에 있는 임시 거처를 향해 자신의 소지품을 수레에 싣고 이 길을 따라갔었다. 또, 때가 되면 거트루드 스타인도 피카소의 바토 라부아르[세탁선] 스튜디오를 향해 정기적으로 이 길을 오르게 될 터였다. 거기서 그녀는 피카소가 자신의 초상화를 그리는 동안 몇 번이고 모델을 서곤 했다.

하지만 1898년 스산한 크리스마스이브에 스무 살 난 루이 르노는 르피크가에서 또 다른 역사를 쓰게 된다. 자신이 만든 자동차, 그러니까 주로 자전거 부품들로 만든 차를 몰고서, 그는 그 길의 가파른 비탈(13도 경사)을 오르는 경주에서 이김으로써, 그렇게 가벼운 차량으로는 도저히 그런 일을 해낼 수 없으리라 생각했던 이들을 아연실색게 했다. 당시만 해도 자동차는 무겁고 시끄럽고 비싼, 대체로 부자들의 별나고 위험한 장난감 정도로 여겨지던 터였다. 르노는 자신의 승리를 가능케 한 직접 구동장치로 곧 특허를 냈다. 그는 자동차에 대해 아주 다른 비전을 갖고 있었으니, 무게가 250킬로그램밖에 나가지 않는 그 작은 2인승 차는 시속 48킬로미터의 속력을 내면서도 조용히 달렸고, 제작비도 싸게 들었다. 그는 가볍고 빠르고 조용하고 구입비와 유지비가 저렴한 자동차의 미래를 내다보았다.

그때까지 루이는 집안의 이단아였다. 파리의 포목상이자 단추 제조업자의 세 아들 중 막내로 안락하고 점잖은 부르주아지의 분위기(8구의 라보르드 광장, 오늘날의 앙리-베르그송 광장 12번 지)에서 태어나고 자란 그는, 아버지와 형제들에게 자신의 어설픈 공작 놀이가 도대체 쓸 만한 물건이 되리라고 설득하는 데 어려움을 겪었다. 하지만 그의 친구들이 그와 똑같은 차를 갖겠다고 아우성치기 시작하자, 루이의 형들(아버지가 돌아가신 후 포목 및 단추 사업을 물려받았던)도 동생의 기계 다루는 솜씨가 비상함을 깨닫고 재정적인 지원을 해주기로 했다. 그 결과 1899년 '르노 형제사'가 등장해 파리 남서쪽 끝 세갱섬에 작업장을 갖추게 되었다. 루이는 기계공으로서뿐 아니라 목수이자 건축가로서도 재능이 있어 최초의 르노 작업장 중 상당수를 손수 지었다.

독일의 카를 벤츠가 가스엔진을 발명했고(1880) 또 다른 독일인 고틀리프 다임러가 자신의 가스엔진을 곧 특허출원했지만, 최초의 자동차를 만들었다고 말할 수 있는 것은 프랑스인인 아르망 푀조[푸조]였다. 푀조는 자기 사촌과 함께 1892년에 자동차 제조를 시작했고, 1896년에는 오댕쿠르에 회사를 설립하여 내연기관을 갖춘 자동차를 만들었다. 1895년에는 파리와 보르도를 왕복하는 최초의 자동차경주가 개최되었고, 1900년 무렵에는 '자동차의 영웅시대'라 할 만한 것이 시작되었다.[5] 르노 형제는 그 한복판에 뛰어든 것이었다.

20세기 초 자동차 운행에서 가장 매력적인 것은 도로경주였는데, 루이와 그의 형 마르셀은 그 방면에 탁월했다. 프랑스에서는 전원지대를 가로지르는 도시 간 경주가 열광적인 관중을 끌어 모

왔다. 경주자들이 시속 96킬로미터라는, 당시로서는 믿을 수 없는 속력을 내는 위험한 스포츠였다. 루이 르노와 그의 형은 곧 명성을 떨치기 시작하여, 1899년에는 파리-투르빌 경주에, 이어 1900년에는 올림픽의 일환이었던 파리-툴루즈-파리 경주에 참가했다.

그 경주에서 루이 르노는 과잉 급유된 엔진으로 경주에 나서는 바람에 그리스펌프가 금방 터져버렸다. 수리할 수 있는 형편이 아니었으므로 그는 길가 행상에게서 깔때기와 수프용 숟가락을 사서, 한 손으로는 스푼으로 기름을 떠 깔때기로 (다행히도 운전석 근처를 지나가는) 그리스 튜브에 옮겨가면서 다른 한 손으로만 운전을 했다. 불운하게도 도중에 또 다른 사고들(지나가던 포도주 수레를 만나는 바람에 길가로 나가떨어져 잠시 의식을 잃은 일을 포함하여)을 만났지만, 그런 우여곡절을 겪으면서도 그는 완주에 성공했다. 그와 같은 급에서 완주한 차는 겨우 두 대가 더 있었는데, 둘 다 르노였다.

그런 경주의 광고 효과는 엄청났다. 르노 형제는 승리를 쌓아가면서 큰 덕을 보았다. 하지만 불운하게도 도로경주는 위험했고, 결국은 비극이 닥치게 된다.

~

모리스 라벨은 자동차와 공장을 무척 좋아했다. 사실 그의 스위스인 아버지가 엔지니어로, 그의 성장기에는 파리 북서쪽 경계 바로 너머의 공장 지대인 르발루아-페레에 있던 초창기 자동차 공장 중 하나에서 중요한 역할을 했었다.

모리스와 동생 에두아르는 둘 다 음악을 좋아했고, 아버지 역시 음악 애호가라 아들들의 음악적 관심과 재능을 격려해주었다. 그러는 한편 아버지는 아들들을 공장에도 데리고 갔으며, 그들은 거기 매혹되었다. 훗날 모리스 라벨은 "음악가들이 산업 발전의 경이로움을 여태 포착하지 못했다니" 놀랍다고 말하곤 했다.[6]

모리스의 동생은 아버지처럼 엔지니어가 되었지만, 모리스는 양친의 지원을 받아 음악에 대한 애정을 직업으로 삼게 되었다. 즉, 그는 파리 콩세르바투아르[음악원]에 다니게 되었다. 하지만 그는 번번이 피아노 콩쿠르에서 탈락했으며(그래서 피아니스트로서의 전도는 무망해 보였다), 음색에 대한 특별한 감각과 새로운 화성 및 리듬을 통합하려 시도하던 그의 작곡 또한 역풍에 부딪혔다.[*]

당시 그의 많은 곡은 어머니의 바스크 유산에 뿌리박고 있었고, 이후로도 계속 그러할 것이었다. 하지만 1900년 무렵 이미 독특한 방향으로 발전해 있던 라벨의 음악적 어휘는 동료들을 경악시켰다. 그즈음 라벨은 자칭 '아파치[이단자]'라는 아방가르드 그룹의 친구들과 가까워져 있었다. 이 젊은 시인, 화가, 피아니스트, 작곡가들 사이에서 그는 새로운 음악적 지평을 향해 자유로이 손뻗칠 수 있었다.

하지만 라벨은 우아하게 차려입었고, 급진적인 속내를 겉으로

[*] 라벨은 1889년 콩세르바투아르에 입학했지만, 3년간 최소 한 번 콩쿠르에 입상하지 못하면 자동 퇴학이라는 규정에 따라 1895년에 퇴학당했다가 1897년 재입학을 허가받았다.

는 거의 드러내지 않았으며, 파리 콩세르바투아르의 보수적 가치들이 수여하는 영광을 여전히 꿈꾸었다. 1900년 봄, 그는 로마대상 경연을 위해 준비하고 있었다. 이 상은 엄청나게 까다롭고 극도로 치열한 경쟁을 뚫어야 하는 것으로, 두 단계로 이루어진 과정이었다. 예선 과제는 일주일 동안 주어진 주제로 4성 푸가를 쓰는 한편, 짧은 가사에 혼성 합창단과 오케스트라를 위한 곡을 붙여야 하는 것이었다. 예선을 통과한 대여섯 명의 참가자들은 한 달 동안 엄중히 격리된 가운데 상당한 분량의 칸타타 텍스트에 독창자들과 오케스트라를 위한 곡을 붙여야 했다. 그렇게 해서 뽑힌 우승자는 4년간 장학금을 받으며 4년 중 적어도 2년은 로마에 있는 빌라 메디치에서 지낼 수 있었다. 상에 따르는 명예는 물론이요 약속된 장학금은 그 모든 수고의 대가로 충분했고, 이는 라벨처럼 단연 비인습적인 작곡가가 될 사람에게도 마찬가지였다. 심지어 클로드 드뷔시 같은 선구적 작곡가도 타고난 음악적 본능을 질식시켜가며 로마대상이 요구하는 시험들을 거쳤으니 말이다.[7]

하지만 라벨은 드뷔시처럼 개가를 부르지는 못하게 된다. 연초의 예선에서 그는 "지루하고, 신중하게 열정적이며, 대담성의 정도가 학술원의 신사들에게 받아들여질 만한" 음악으로 자신에게 주어진 장면을 "참을성 있게 짜 맞추었다".[8] 당시 라벨의 작곡 선생이던 유명 작곡가 가브리엘 포레는 라벨의 재능을 이해하고 따뜻이 지지해주었지만, 아무 소용이 없었다. 콩세르바투아르의 막강한 원장이던 테오도르 뒤부아는 라벨의 작곡에 0점을 주면서, "끔찍하게 부정확한 작곡 때문에 연주 불가능하다"라고 평가했

다. 라벨은 그 비평이 심사 대상곡에 대한 것이 아니라, 뒤부아가 1899년에 연주된 것을 듣고 싫어했던 〈셰에라자드Shéhérazade〉 서곡에 대한 것이라는 데 특히 상처를 입었다. "5년 동안이나 그 영향과 싸울 필요가 있을까?"라고 라벨은 덧붙였다.[9]

실제로, 그 대답은 불행히도 '그렇다'였다. 라벨은 1900년 로마대상 경연의 예선에 탈락했고, 이후에도 거듭하여 같은 고배를 마시게 된다. 이는 파리 음악계를 뒤흔들 스캔들로 비화되어, 완고한 파리 콩세르바투아르를 개혁하는 계기가 된다.

라벨은 자신이 무척 존경하던 열두 살 손위의 작곡가 클로드 드뷔시와 마찬가지로 모차르트, 쇼팽, 샤브리에, 그리고 무소륵스키, 보로딘, 림스키-코르사코프 등 러시아 작곡가들의 음악에서 영향을 받았다. 라벨과 드뷔시는 둘 다 베토벤과 바그너의 음악, 그리고 카미유 생상스와 뱅상 댕디 등 세기 전환기 프랑스 작곡가들의 음악에 대해서는 유보적인 태도를 보였다. 생상스가 라벨에게 찬사를 보낸 적이 있기는 하나,[10] 이 연로한 작곡가가 드뷔시나 라벨의 음악을 음악의 장래에 대한 중대한 위협으로 간주했다는 점은 짚고 넘어가야 한다.

또 다른 견지에서도 드뷔시처럼, 라벨은 말라르메의 시와 에드거 앨런 포의 작품들에서 깊은 영향을 받았다. 미시아 고뎁스카 나탕송과의 친분을 통해, 라벨은 타데 나탕송의 《르뷔 블랑슈 Revue Blanche》를 중심으로 하는 최첨단 문학 및 예술가 그룹에 들어가는 한편, 가브리엘 포레 덕분에 마담 르네 드 생마르소와 에드몽 드 폴리냐크 공녀의 최상류층 살롱에도 드나들게 되었다. 특유의 "아이러니하고 냉정한 유머"[11]로 주목받는 스물다섯 살 난

모리스 라벨은 콩세르바투아르에서는 장애물을 만났을지언정, 당대를 이끌어갈 예술가 그룹에서는 그 이름을 알리고 있었다.

라벨이 드뷔시와 언제 처음 만났는지는 정확히 알려져 있지 않다. 1890년대 말 두 사람에게는 공통의 지인이 많이 있었고, 둘 다 음악가로서 사교계를 드나들면서 얼마든지 서로 마주쳤을 수 있다. 라벨은 드뷔시의 〈목신의 오후에의 전주곡Prélude à l'après midi d'un faune〉에 깊이 감동한 터였고, 그것이 얼마나 혁신적인 작품인가를 알아보았다. 드뷔시 편에서도, 1898년 라벨의 〈귀로 듣는 풍경Les Sites auriculaires〉의 초연에 참석했거나 적어도 소문을 들은 터였고, 젊은 작곡가에게 악보 사본을 요청할 정도로 관심을 가졌다.

하지만 두 사람이 실제로 만난 것은 1900년에 들어서 드뷔시가 라벨과 다른 여러 명을 집에 초대하여 자신이 7년간이나 노력을 기울여온 오페라 〈펠레아스와 멜리장드Pelléas et Mélisande〉의 몇 곡을 들려주면서였다. 그렇게 우정으로 시작된 복잡한 관계는 결국 그들이 바랐던 이상으로 대중의 마음속에 두 사람을 긴밀히 맺어놓게 된다.

~

장래의 패션 디자이너 폴 푸아레는 젊은 시절에 르노가와 알게 되었다. 르노가는 푸아레 가문처럼 파리 남서쪽 비앙쿠르에 별장을 가지고 있었고, 푸아레가의 별장도 장차 르노 자동차 회사의 소유가 된다. 하지만, 그 시절 비앙쿠르는 르노가나 푸아레가처럼 부유한 부르주아지 가문들의 조용한 별장지였다.

폴 푸아레는 루이 르노보다 겨우 두 살 아래였지만, 그를 잘 알지는 못했다. 푸아레는 훗날 "르노가의 아들들은 부모를 찾아오는 손님들 앞에 나타나지 않았다"라고 회고했다. 대신에 그들은 자신들의 일터에서 "기계를 만지고, 막대기와 피스톤을 짝지으며" 지내기를 좋아했다. 게다가 "어쩌다 보게 되는 그들은 기계 기름으로 뒤덮여 있었다".[12] 분명 장래 패션계의 거물이 좋아할 만한 모습은 아니었다.

파리 포목상의 아들인 폴 푸아레는 아주 어린 시절부터 여성복을 만들려는 포부를 가지고 있었다. "여성들과 그들의 치장이 나를 매혹했다"면서, 그는 "카탈로그와 잡지를 섭렵하며 패션에 속하는 모든 것에 열을 올렸다"라고 회고했다.[13] 그의 아버지는 아들의 헤픈 씀씀이와 댄디 취향에 경각심을 느껴 그를 우산 제조업자의 도제로 보냈고, 그곳에서 젊은 푸아레는 가장 하찮은 일거리를 맡게 되었다. 기운을 내기 위해, 그는 우산을 만들고 남은 비단 조각들을 가져와 자신의 편인 여동생들이 준 작은 목제 마네킹에 핀으로 박아가며 상상의 옷을 꾸며보곤 했다. 그렇게 하여 그는 '환상적인 조합'들을 디자인하게 되었고, 그중 몇 가지를 들고 파리의 일류 재봉사 마담 셰뤼를 찾아갔다.

마담 셰뤼는 푸아레가 감탄할 만한 미인으로, 파리의 최고급 양장점을 운영한 최초의 여성 중 한 사람이었다. 그녀는 그의 디자인을 마음에 들어 하여 한 점당 20프랑에 사주었다. "금광을 만났다"며 푸아레는 기뻐 날뛰었고, 그 일로 고무되어 두세, 워스, 루프, 파캥, 레드펀 등 다른 큰 양장점들을 찾아다니기 시작했다. 어느 날 두세 씨가 푸아레에게 전속을 제안했다. 아직 10대였던 푸

아레는 재단부의 우두머리가 되었다. "자네를 재단부에 넣는 것은 개를 물에 빠뜨려 헤엄을 가르치는 것과 마찬가지라네." 두세는 말했다. "자네 능력껏 잘해보게나."[14] 푸아레는 해냈다.

그는 곧 최고의 여배우들을 후원하는 섬세한 기술을 터득했고, 그들을 이용하여 자신의 패션을 무대 안팎에 선보였다. 항상 연극과 사랑에 빠져 있었던("천국이 거기 있었다")[15] 그는 이제 레잔이나 사라 베르나르 같은 스타들의 옷을 만들 기회를 누리게 되었다. "나는 레잔의 어깨 위 성벽을 공격했다"라고 그는 훗날 회고했다.

화려한 여배우들과 그 못지않게 화려한 쿠르티잔의 시대였고, 이 두 부류는 자주 겹치곤 했다. 세기 전환기에 파리의 최고 쿠르티잔들 사이에서 군림한 여성은 흠잡을 데 없는 미모를 지녔던 리안 드 푸지였다. 그녀보다 조금 못한 경쟁자들인 에밀리엔 달랑송이나 카롤린 오테로(일명 라 벨 오테로 [아름다운 오테로]) 등과 마찬가지로 리안도 스타덤을 향한 모험의 길을 지나고 있었으니, 그 도정에 '카페 폴리 베르제르'에서 잠시 일하기도 했고 질투심 많은 남편의 선물로 아름다운 허벅지에 두 발의 탄환을 영영 지니게 되기도 했다. 리안은 '카페 막심'에 정기적으로 드나들었는데, 그녀나 역시 보석으로 치장한 경쟁자들은 최근에 정복한 남자들의 팔짱을 끼고 그곳에 나타나는 것이 특기였다. 이 남자들은 귀족이건 사업가건, 아니면 때로는 왕족이건(영국 황태자가 이런 부류의 으뜸가는 범례가 되어 모후의 속을 썩였다) 간에, 하나같이 막대한 부자들이었다. 그런 분위기 가운데 폴 푸아레도 아름다운 정부를 갖게 되었고, 근사하게 차려입힌 그녀와 함

께 마들렌에서 오페라 가르니에를 돌아 테부로에 이르는 '대로' 연변의 일류 카페와 극장들을 드나들었다. 대단히 돈이 드는 라이프 스타일이었지만 푸아레는 돈을 벌고 있었고(비록 버는 족족 써버리기는 했지만), 그런 스타일 덕분에 패션 디자이너로서 이목을 끌며 명성을 얻기도 했다.

두세 양장점에서 한동안 일한 후, 푸아레는 명망 높은 워스 양장점으로 자리를 옮겼다. 외제니 황후가 다니는 곳으로 유명한 곳이었다. 워스 양장점에서는, 1895년 찰스 프레더릭 워스가 죽은 후 그의 아들들(가스통과 장)이 자신들의 점잖고 수익 좋은 장사를 이어가고 있었다. 장 워스는 아버지의 방식을 고수했던 반면, 가스통에게는 다른 비전이 있었다. 오늘날 워스 양장점 손님들은 더 이상 미국식 옷으로 차려입지 않는다고 그는 푸아레에게 말했다. "때로는 공주님도 버스를 타거든." 하지만 그의 형제 장 워스는 현대성에 양보하기를 거부했다. "우리는 송로버섯만 고수하는 최고급 식당과도 같아"라고 가스통은 말을 이었다. "그러니까 감자튀김 부서를 만들 필요가 있지."[16]

푸아레는 즉시 가스통의 비전을 파악하고 워스와 계약했지만, 장은 푸아레의 작품을—비록 잘 팔리기는 했지만—마음에 들어 하지 않았다. 푸아레는 훗날 그때 일을 이렇게 설명했다. "그가 보기에 나는 새로운 정신을 대변하는데, 그는 그 새로운 비전에 자신의 꿈을 파괴하고 쓸어가 버릴 힘이 있다고 느꼈던 것이다."[17]

피카소가 다른 차원에서 그랬듯이, 푸아레 또한 처음부터 파리를 정복하리라는 자신감을 가졌다. 때가 되면 푸아레는 '르 마

니피크' 또는 '패션의 왕'으로 알려지게 된다. 하지만 그가 자신의 양장점을 차리고 마침내 자기 식대로 일할 수 있게 된 것은 1903년에 이르러서였다.

2

센강 변의 보헤미아

1900

처음에 피카소의 부모는 그가 파리로 떠나는 것이 아주 가는 것이라고 생각지 않았다. 사실 그들은 그에게 왕복 기차표를 사주느라 돈을 많이 써서 그달 치 생활비도 얼마 남아 있지 않았다. 하지만 만국박람회에 아들의 그림이 걸리다니 그런 영예가 어디 자주 오겠는가? 더구나 자기들처럼 옹색한 형편에?

1881년 안달루시아에서 태어난 파블로 피카소는 호세 루이스 블라스코의 맏이요 외아들이었다. 호세는 매력적이고 태평한 화가이자 미술 교사로 카페에서 노닥거리고 비둘기나 끝없이 그려대는 것으로 대부분의 시간을 보내는 인물이었다. 그는 가족을 부양할 만한 충분한 돈을 벌어본 적이 없었으니, 장모와 미혼의 처제들까지 데리고 있었으므로 상당히 대가족이기도 했다. 하지만 아버지에게는 부족했던 재능과 의욕이 아들에게는 일찍부터 넘쳐났다. 어린 파블로는, 처음부터 천재는 아니었을지 모르지만, 아버지가 나서서 일련의 미술학교들에 등록해줄 만한 재능

의 싹은 보였다. 그런 학교들에서 파블로는 기초를 배웠고, 10대 초에는 전통적이기는 하지만 기술적으로는 놀라운 작품들을 쏟아내기 시작했다. 그중 한 점인 〈마지막 순간Derniers moments〉(1899)은 한 사제가 임종 직전의 여성을 지키고 있는 장면을 그린 것으로—그는 나중에 그것을 〈인생La Vie〉(1903)이라는 걸작으로 다시 그렸다—그를 파리 만국박람회에 입성케 해준 작품이다.

피카소가 그런 종류의 그림에 곧 싫증을 내고 미술학교에서 배우는 것을 점점 더 답답하게 느끼기 시작한 것도 무리가 아니다. 그로서는 다행하게도 아버지가 직장을 구하느라 가족이 바르셀로나로 이사하게 되었고, 거기서 파블로는 충실한 카탈루냐 사람이자 바르셀로나의 젊고 활기찬 예술가 집단의 열정적인 멤버가 되었다. 10대 후기에 파블로는 아버지가 그를 위해 바랐던 전통적이고 안정된 화가로서의 경력에 등을 돌렸다. 이제 젊은이는 자기 그림에 '루이스'가 아니라 외가 성을 따라 '피카소'라고 서명하기 시작했다.[1]

파리 여행을 준비하면서 피카소와 카사헤마스는 똑같은 검은 코듀로이 천으로 헐렁한 재킷에 좁다란 바지를 한 벌로 지어 입었다. 아랫단 솔기를 터서 단추를 채우게 되어 있는 바지는 바르셀로나 젊은이들에게는 최신 유행이었음에 틀림없지만, 파리에서는 외국인 티가 날 뿐이었다. 그들은 즉시 몽파르나스를 찾아 나섰다. 당시 몽파르나스는 파리 남쪽의 예술가 동네로 뜨기 시작한 곳으로, 거기서 그들은 한 친구가 추천해주는 건물에 스튜디오를 얻었다. 하지만 파리의 북쪽 몽마르트르에 사는 또 다른 친구를 방문한 후 그들은 곧 자신들의 결정을 후회했다. 몽마르

트르야말로 일이 벌어지는 현장이라는 확신이 들었기 때문이다. 친구는 그들에게 며칠 후 자기가 바르셀로나로 돌아가면 자기 아파트를 넘겨받으라고 권했다. 그들은 동의했고, 이미 길었던 하루의 절정을 장식하듯 몽파르나스의 집주인과 담판을 지은 뒤 짐수레를 끌고 파리를 가로질러 몽마르트르의 가파른 르피크가를 올라갔다. 거기서 그들은 친구의 방이 비기를 기다리며 당분간 허름한 호텔에 묵었다.

친구의 스튜디오로 이사한 두 신출내기는 고향으로 편지를 써서 자신들이 얼마나 열심히 일하고 있는가를 알렸다. "낮 동안은 스튜디오에서 스케치를 하고 그림을 그립니다"라고 카사헤마스는 (피카소의 부추김을 받아가며) 썼다. 하지만 물론 밤이 되면 이야기가 달라졌고, 카사헤마스는 카페 콘서트며 술잔치 등 몽마르트르의 밤 생활을 생생히 그려나갔다. 결론적으로, 그들은 편지의 수신인도 "훔치고, 죽이고, 무엇이든 닥치는 대로 해야 한다"라며 열변을 토했다.[2]

이 편지에서 카사헤마스는 자기들이 얻은 아파트의 빈약한 살림살이를 "커피 1킬로그램과 완두콩 깡통 하나"에 이르기까지 소상히 열거했다.[3] 그럼에도 그가 언급하지 않은 것은 자신과 피카소보다 먼저 그곳에 살고 있던 세 명의 젊은 여성이었다. 그녀들은 몽마르트르식으로 말해 모델이었고, 실제로 화가들을 위해 모델을 서는 한편 두 신출내기와 곧 뒤따라 바르셀로나에서 온 또 다른 친구에게 기꺼이 동무가 되어주었다. 제르멘과 앙투아네트는 자매였는데 스페인어를 약간 할 줄 알았으므로 세 명의 스페인 청년, 특히 프랑스어를 전혀 못 하던 피카소와 의사소통을

하는 데 도움을 주었다. 세 번째 여성인 오데트는 스페인어는 할 줄 몰랐지만, 활력이 넘치는 여성이었던 것 같다. 매력적이고 문란하며 피카소 자신의 문란함에 대해서도 태평했던 그녀와 피카소는 곧 짝이 되었다. 마찬가지로 카사헤마스는 제르멘과 짝이 되었으니, 본명 제르멘 가르갈로, 이제 제르멘 플로랑탱으로 알려진 그녀는 대수롭잖게 남편을 얻었다가 버린 터였다.

피카소는 오데트와 피차 즐기는 사이였을 뿐이지만, 카사헤마스는 곧 제르멘과 열애에 빠졌다. 불행히도 그는, 적어도 제르멘의 기준으로는, 만족스러운 애인이 못 되었던 것 같다. 그가 사람들이 추측하듯 실제로 성적으로 무능했건, 아니면 피카소 같은 '마초' 친구 곁에서 압도되어 그랬건 간에, 카사헤마스와 제르멘의 관계는 점점 더 불편해져 갔다.

그러는 동안 이 3인조 화가들이 생활비를 마련할 수 있었던 것은 한편으로는 부유하고 너그러운 부모의 도움을 받는 카사헤마스의 지갑을 털어서, 또 한편으로는 가지고 온 스케치와 그림들을 팔아서였다. 셋 중에서 피카소가 가장 성공적이었다. 파리에 도착한 직후, 그는 파리에서 화상으로 자리 잡은 지 얼마 안 된 카탈루냐 사람 페르 마냐크를 소개받았다. 마냐크는 피카소의 투우 그림들에 감명을 받았던 터였는데, 그런 인상은 다른 화상인 베르트 베유가 그 그림 석 점을 100프랑에 사자 한층 더 깊어졌다. 베유는 곧 그것들을 150프랑에 판 후, 피카소와 직접 만나 그의 그림들을 구경하고 여러 점을 더 샀다.

장차 현대미술계에서 전설적인 인물이 될 베유는 당시 몽마르트르 자락의 빅토르-마세가 25번지에서 고물상이나 다름없는 첫

번째 화랑을 열고 화상으로서 경력을 막 시작한 참이었다. 때가 되면 그녀는 마티스에서 모딜리아니, 모리스 위트릴로에 이르는 화가들의 든든한 지지자가 되며, 피카소도 그녀가 초기에 발견한 현대화가 중 한 사람이었다. 피카소는 베유의 이 화랑을 구경하러 갔다가 거기서 마냐크를 만났고, 그 덕분에 페르 마냐크는 피카소에게 매달 150프랑을 주기로 계약을 맺기에 이르렀다. 이는 피카소가 그려내는 모든 작품을 사는 대가였던 것으로 보이지만, 궁핍한 상황에 처해 있던 피카소에게 그 조촐한 월급은 평생 처음으로 어느 정도의 재정적 독립을 약속해주었다.

마냐크는 피카소가 파리에서 그린 첫 작품 〈물랭 드 라 갈레트 Moulin de la Galette〉를 당시 가장 전향적이던 컬렉터 중 한 사람이던 아르튀르 위크에게 250프랑을 받고 팔았다. 젊은 화가의 작품으로는 엄청나게 후한 값이었다. 그 무렵 피카소는 파리의 뤽상부르 미술관에 걸려 있던, 같은 주제 즉 물랭 드 라 갈레트를 그린 르누아르의 유명한 그림을 잘 알고 있었을 것이다. 물랭 드 라 갈레트는 몽마르트르에 있던 풍차 방앗간이었으나 댄스홀로 유명해진 곳으로, 툴루즈-로트레크도 같은 장면을, 전혀 다른 기법과 감수성으로 그린 바 있었다. 하지만 피카소는 겨우 열아홉의 나이에 그 유명한 장소를 그림으로써 이미 명성을 얻은 화가들에게 도전하기를 서슴지 않았다. 그는 그들과 동일한 주제를 택하여 어둡고 위협적인 해석을 내놓았다. 피카소는 자신의 가치에 대해 의심해본 적이 없었다.

그처럼 강렬한 일과 놀이의 와중에서 피카소는 일찌감치 파리 박람회로 향했고, 거기서 자신의 그림을 발견했으며(그는 그것이

너무 높이 걸려 있다고 생각했다), 박람회가 대대적으로 전시하는 프랑스 미술과 그 현대 작품들을 음미했다.[4] 그는 루브르에서든, 최근 미술 작품의 수장고이던 뤽상부르 미술관에서든 프랑스 미술을 한껏 흡수했다. 또한 많은 상업적 화랑, 특히 폴 뒤랑-뤼엘과 앙브루아즈 볼라르 같은 선도적 화상들의 화랑들도 돌아보았다. 그는 자신의 허름한 몽마르트르 스튜디오의 벽들에 '성 앙투안의 유혹'이라는 주제—주기적으로 그를 사로잡게 될 주제였다—의 띠 장식을 두르기까지 했다.

파리 생활은 자극적인 경험이었다. 하지만 피카소는 가족에게 크리스마스가 되면 돌아가겠다고 약속했었고, 카사헤마스를 데리고 돌아갈 필요가 있다고 생각했다. 카사헤마스의 정신 상태는 친구들, 특히 제르멘에게 걱정거리였다. 그는 그녀를 자신의 약혼녀라고 주장했는데, 사실상 그들의 관계는 그녀로서는 당혹스럽고 그로서는 좌절스럽게도 대체로 플라토닉한 것이었다.

카사헤마스의 행동은 확실히 불안감을 주었고, 조만간의 불상사를 예고하고 있었다.

~

파블로 피카소가 그곳에 살기 시작했을 무렵 몽마르트르는 여전히 "외부인에게는 알려지지 않은, 진짜 시골 마을"이었다고, 시인 J. P. 콩타민 드 라투르는 훗날 회고했다. 세기가 바뀌기 전에 친구인 작곡가 에릭 사티와 함께 그곳에 살았던 그는, 수십 년 후에 "그것은 진짜 보헤미안의 삶으로 불확실성과 임기응변의 연속이었지만, 자유롭고 행복했다"라고 그립게 추억했다.[5]

몽마르트르는 19세기 중엽까지는 파리 경계 밖에 있었다. 그런데 조르주 오스만이 센 지사, 곧 파리 시장으로서 빛의 도시를 현대화하기에 착수했다. 오스만은 넓고 탁 트인 대로, 가지런하고 우아한 주거용 건물, 그리고 드넓은 공원들을 만들었고, 그러기 위해 옛 파리의 구릉진 지형과 구불구불한 길거리, 오래되고 허름한 동네들을 희생시켰다. 자신의 구상을 현실화하기 위해, 1860년의 오스만은 여전히 파리를 둘러싸고 있던 마지막 성벽 둘 중 하나를 제거했으니, 그럼으로써 도시와 시 외곽의 여러 동네 사이의 장벽이 사라졌다. 몽마르트르 역시 공식적으로나 물리적으로나 파리에 편입되어, 이제 파리 제18구가 되었다.[6]

그때까지 몽마르트르 언덕은, 그 밑자락에서부터 산업화의 폐기물인 가난에 찌든 도시화가 시작되고 있기는 했지만, 전체적으로는 여전히 시골이었다. 언덕 밑자락에 들어선 유흥가의 방임적인 분위기는 시내 중심부 점잖은 동네의 부르주아 행락객들을 북쪽으로 끌어올리는 밤 생활의 무대를 제공했다. '샤 누아르'나 '미를리통'을 필두로 카바레들이 늘어났으며, 물랭 드 라 갈레트나 물랭 루주 같은 댄스홀들은 요란한 캉캉 무희들을 비롯하여 각종 환락을 선보였다.

한때 몽마르트르의 가파른 비탈을 깊이 파헤쳤던 석고 채취장들은 여러 해 전에 문을 닫았고, 플라스 블랑슈[하얀 광장]처럼 석고의 흰색을 상기시키는 이름이나 언덕의 남쪽 측면을 불안정하게 만드는, 음험한 미로처럼 얽힌 갱도들이 남아 있을 뿐이었다. 1871년 코뮌 봉기의 성지였던 곳에 19세기 말 동안 지어진, 눈부시게 흰 사크레쾨르 대성당의 건축자들은 건물의 규모와 하중을

지탱하기 위해 기반암에 30미터가량 깊이로 여든 개의 육중한 돌 기둥을 박아야만 했다. 그들은 그 엄청난 과업에 성공했지만, 대성당 바로 아래 몽마르트르 남쪽 측면은 엉망진창이 되어버렸고, 마침내 성당 측에서 그 황폐한 땅을 오늘날과 같은 가파르게 경사진 정원으로 조성하기에 이르렀다.

세기 전환기까지 몽마르트르의 가난과 시끌벅적한 밤 생활의 대부분은 언덕 밑자락, 그러니까 바깥쪽의 대로들(클리시 대로, 로슈슈아르 대로)과 피갈 지역에만 몰려 있을 뿐 언덕 위쪽까지는 미치지 않았다. 몽마르트르 정상에 사크레쾨르 대성당이 있다는 사실이 그 불경건한 침입을 물리치는 데 도움이 되지는 않았을 터이니, 사크레쾨르의 열렬한 지지자들은 다른 곳에 살고 있었기 때문이다. 지역 주민들은 불경건한 보헤미안이거나 실패한 코뮌 봉기의 완강한 지지자들로 대성당 건축에 처음부터 격렬하게 반대했으며, 그들 대부분은 여전히 성당을 무시하거나 경멸하고 있었다.

몽마르트르의 삶이 그곳의 싼 집세와 비슷한 기질의 보헤미안들을 찾아 차츰 그곳으로 모여든 시인과 예술가들에게 껄끄러운 것이었음은 부인할 수 없다. 하지만 거기에는 지난날의 목가적인 향취도 남아 있었다. 콩타민 드 라투르가 회고하듯이 "일단 그 거친 계단들을 올라가면, 마치 수도에서 수백 킬로미터는 떨어진 듯한 느낌이 든다. (……) 주위의 모든 것이 조촐하고 평화롭다. 길거리 한복판에 개울이 흐르고 (……) 오래되고 무너진 벽들을 뒤덮은 담쟁이 사이에서는 새들이 재잘댄다".[7]

그 벽들 중 가장 오래된 것은 '메종 드 로즈 드 로지몽'이라 불

리는 저택(오늘날의 옛 몽마르트르 박물관)에 딸린 벽들이었다. 사크레쾨르 뒤쪽, 언덕 꼭대기에 가까운 코르토가에 위치한 이 화려한 옛 저택은 세기 전환기 무렵에 무일푼의 화가들에게 안식처가 되어주었다. 르누아르도 초기에 그곳에 살면서 〈물랭 드 라 갈레트의 무도회Bal du Moulin de la Galette〉(1876)를 그렸다. 그는 훗날 당시 자신이 가진 것이라고는 "바닥에 깔아놓은 매트리스 하나, 테이블 하나, 서랍장 하나 그리고 모델을 춥지 않게 해줄 난로 하나"뿐이었다고 회고했다.[8] 르누아르가 쉬잔 발라동을 그린 것도 몽마르트르 시절의 일이었다. 한때 서커스에서 공중그네를 타던 이 자유분방한 소녀 쉬잔은 르누아르의 유명한 〈부지발의 무도회 La Danse à Bougival〉(1893)의 모델이 되었을 뿐 아니라 자신도 한몫의 화가로 인정받기에 이르렀으며, 그 과정에서 여러 사람에게 상심을 안겼다. 특히 에릭 사티는 발라동에게 실연한 후 평생 다른 어떤 여성에게도 마음을 주지 않았다. 그녀는 르누아르며 그 밖의 화가들과도 연애했고, 그중 한 사람의 아들을 낳았으니 그가 모리스 위트릴로이다. 발라동은 그의 친부가 누구인지 결코 밝히지 않았지만, 그가 몽마르트르를 그린 그림들은 그에게도 화가로서의 명성을 안겨주게 된다.

～

피카소와는 달리, 앙리 마티스는 파리 박람회를 보면서 지치고 기가 꺾였다. 박람회는 그가 동시대 회화 부문에 단 한 점 제출했던 그림을 거절했고, 그는 박람회장으로 지어진 그랑 팔레의 1킬로미터에 달하는 월계수 잎 장식에 도금하는 일을 해야만 했다.[9]

그 일자리조차 오래가지는 못했으니, 3주 후에는 분노가 끓어넘쳐 반항적인 태도를 보였다는 이유로 해고되었다.

갈 바를 몰라 허우적거리며, 그는 오귀스트 로댕이 〈걷는 사람 L'Homme qui marche〉(1877-1878)과 〈세례 요한Saint Jean Baptiste〉(1877)을 만들 때 썼던 같은 모델을 써서 조각도 해보았다. 〈농노Le Serf〉(1900-1904)라는 제목이 붙여질 그 작품을 만드는 동안, 마티스는 몇 장의 스케치를 가지고 위니베르시테가의 스튜디오로 로댕을 찾아갔다. 하지만 그 만남은 성공적이지 못했다. 로댕은 마티스의 작품에 별다른 감명을 받지 않았고, 그것이 충분히 사실적이지 못하다고 생각했다. 마티스로서는 로댕의 조립라인식 제작 방식이나 내적 리얼리티보다 외적 리얼리티에 치중하는 점 등에 실망했다. 마티스는 두 번 다시 그를 찾아가지 않았다.

예술가의 삶이란 전형적으로 고된 것이었고, 마티스는 그 점을 몸소 체험해온 터였다. 1869년 프랑스 동북부, 직물 공장과 사탕무 정제소가 많은 고장에서 태어난 마티스는 근면한 곡물 및 종자상의 아들이었다. 친가 쪽에는 직조공이 많았고, 그가 자란 보앵이라는 곳은 1870년대에는 이미 고급 직물로 명성을 얻고 있었다. 마티스는 평생 아름다운 직물에 대한 애정을 간직했지만 그의 부모, 특히 아버지는 아름다움에 기울일 시간도 관심도 없는 사람이었다.

마티스는 학교 미술 시간에 우연히 자신의 예술적 소질을 발견했다. 하지만 엄격하게 자란 탓에 그런 소질을 키울 가능성이 있다고는 생각지 않았다. 여러 해 동안 여러 진로를 시도하고 실패한 끝에 — 한때는 법률 공부까지 해보았다 — 병이 나 입원하고

나서야 다시금 물감 상자를 마주하게 되었다. "물감 상자를 손에
든 그 순간, 나는 그것이 내 인생이라는 것을 깨달았다"라고 마티
스는 후일 회고했다. "나는 대번에 뛰어들었고, 아버지가 실망한
것도 무리가 아니었다."[10]

가난한 직조공들을 훈련하기 위해 세워진 인근의 무료 미술학
교에 몰래 등록한 마티스는 빠른 발전을 보였고 곧 학교에서 가
르칠 수 있는 수준을 넘어서게 되었다. 결국 어머니가 아버지를
설득하여 그에게 파리에서 1년 동안 공부할 학비를 대주기로 했
다. 파리에 간 마티스는 에콜 드 보자르 입학을 위한 준비로 아카
데미 쥘리앙에 등록했지만, 전통에 매인 아카데미가 그에게는 답
답하기만 했다. 자신은 다른 사람들처럼 그리지 않으며 아마 결
코 제대로 그림을 그리지 못하리라고 낙심하면서도, 그는 꾸준히
버텼다. 그렇게 자신을 찾아가는 동안 그는 스페인 화가 고야를
발견했고, 고야의 작품은 그도 화가가 될 수 있다는 확신을 주었
다. 그는 또한 아름다운 모델 카롤린 조블로와 만나 함께 살게 되
었으며 그녀는 그에게 사랑스러운 딸 마르그리트를 낳아주었다.

그 무렵 마티스는 에콜 드 보자르 입학시험에 두 번이나 낙방
했고, 아버지가 처음 허락했던 1년이라는 기한을 훨씬 넘기고 있
었다. 혼외의 자식을 낳음으로써 종교적이고 인습적인 부모에게
안긴 수치 때문에 부자 관계는 파탄에 이르렀지만, 마티스가 공
인된 방식으로 그림을 그려 약간의 성공을 거두자 상황은 조금씩
나아지기 시작했다. 에콜 드 보자르에도 세 번째 응시하여 합격
했고, 국립미술협회의 살롱전에도 여러 점의 그림이 입선했으며,
협회의 회원으로 선출되기도 했다. 에콜 데 보자르에서는 그에게

3등상을 주었고, 국가에서 그의 작품을 매입하기 시작했다. 갑자기 명성과 행운이 가능해 보였다.

그러다 1890년대 말, 반 고흐의 친구이던 오스트레일리아 화가 존 피터 러셀과 인상주의의 거장 카미유 피사로의 영향으로, 마티스는 자신의 기법을 근본적으로 바꾸어 단순화된 형태와 밝은 색채를 채택하게 되었다. 그것은 평생 그의 작품에 영향을 미칠 중대한 혁신이었다. 하지만 불행하게도 이 새로운 방향은 전통주의자들 사이에서 환영받지 못했으니 상업적 성공의 모든 가능성이 순식간에 사라져버렸다. 카롤린과의 관계도 불안정해졌다. 그녀도 그의 친구들도 그가 미쳤다고 생각했고, 마티스 자신마저 심한 자기 회의에 빠지곤 했다.

카롤린이 떠난 후 마티스는 아멜리 파레르를 만나 결혼했다. 그녀는 비록 부유하지는 않지만 툴루즈와 파리에서 상당한 명망을 얻고 있던 정치적·문화적으로 진보적인 집안 출신에, 교사, 신문기자 등으로 일하던 총명한 여성이었다. 그녀는 인습적인 결혼에 대해 반항심을 갖고 있었지만, 그런 점에서는 전혀 걱정할 필요가 없었다. 그녀와 마티스의 결혼은 전혀 인습적이지 않았기 때문이다. 그에게는 혼외의 자식이 있었을 뿐 아니라, 그의 그림은 너무나 급진적이어서 도무지 팔릴 것 같지가 않았다. 하지만 아멜리는 그를 믿었고, 그녀의 부모도 결혼을 허락했다. 마티스의 부모조차도 그 결혼에는 흡족해했다. 마티스 부부는 런던으로 신혼여행을 떠나 거기서 터너의 그림들을 구경하고 툴루즈와 코르시카에서도 여러 달을 보냈으며, 그러는 동안 마티스의 색채는 점점 더 생생해져 갔다. 이 그림들을 그는 아주 가까운 친구들에

게밖에는 보여주지 않았다. 겉보기에는 수염을 말끔하게 손질하고 금테 안경을 쓴 단정한 인물이었지만, 그는 알지 못하는 것을 향해 돌진해가고 있었다.

1899년 초, 부부가 파리로 돌아온 후 아들 장이 태어났다. 마티스는 이전과 동일한 문제, 즉 일자리도 없고 그림도 팔리지 않는다는 상태에 봉착했다. 하지만 그렇게 돈이 없으면서도 세잔의 놀라운 그림 〈목욕하는 세 여자Trois Baigneuses〉(1879-1882)를 사들였는데, 이 그림이 그에게 얼마나 중요한가를 이해한 아멜리가 아끼는 반지를 저당 잡혀준 덕분이었다. 여러 해 후에, 그는 그 그림을 파리시에 기증하면서 "내가 화가로서 새로운 모험을 하던 힘든 시절에, 이 그림이 나를 정신적으로 지탱해주었다. 나는 거기서 믿음과 인내심을 얻을 수 있었다"라고 말했다.[11]

아멜리는 모자 가게를 열어 일하기 시작했고, 카롤린이 더 이상 아이를 키울 수 없게 되자 마르그리트도 맡기로 했다. 뒤이어 1900년 여름에는 둘째 아들 피에르도 태어났다. 다행히 아멜리와 마르그리트는 곧 가까운 사이가 되었으며, 여섯 살 소녀는 새어머니에게 큰 도움이 되어주었다. 그렇지만 아기들을 조부모에게 (장은 마티스의 어머니에게, 피에르는 아멜리의 가족에게) 맡긴 후에도 아멜리는 몹시 과로했고, 새로운 세기가 시작될 무렵 마티스는 벼랑 끝에 매달린 처지였다.

～

마티스와 달리 로댕은 1900년 무렵 이미 세계적인 명성을 얻고 있었다. 파리 박람회에서는 박람회장의 정문 바로 앞에 자신

의 개인전을 열어 많은 관람객을 모아들임으로써 그 성가를 더욱 공고히 했다.

그즈음 로댕은 또 다른 방면에서도 명성을 거둔 터였다. 한때 그의 열정적인 연인이었던 조각가 카미유 클로델은 피해망상에 시달리며 그의 삶에서 사라진 지 오래였고, 그녀의 빈자리에는 다른 많은 여성들이 드나들었다. 로댕이 그린 수백 점의 에로틱한 드로잉들이 보여주듯이, 그는 엄청난 성욕의 소유자였고 여성들을 극히 노골적인 자세로 그리기를 즐겼다. 자신의 흉상을 제작하기 위해 모델을 섰던 안나 드 노아유 백작부인은 "그가 나를 바라보는 방식, 그가 내 벌거벗은 모습을 상상하는 방식, 그 사냥꾼의 눈길 앞에서 내 위엄을 지키기 위한 싸움" 때문에 지쳐버렸다고 썼다.[12]

여성에 대한 로댕의 집요한 사랑은 여성의 나약함과 의존성을 적시하는 것이라기보다 여성의 강인함을 구가하는 것이라고 보는 이들도 있어왔다. 하지만 명민한 시인 안나 드 노아유를 비롯한 다른 이들은 그의 눈길의 위험성을 느꼈으니, 그가 신중하게도 상류층 여성들에게는 손을 대지 않기로 했음에도 그러했다. 장차 패션계에 군림하게 될 폴 푸아레는 종종 로댕과 함께 파리의 통근선船을 타곤 했는데(그는 파리와 비앙쿠르, 로댕은 파리와 뫼동 사이를 오갔다), 이 유명한 조각가를 "몸집이 떡 벌어진 작은 신"으로 묘사하기도 했다.[13]

로댕에 대한 정확한 시각이 어떤 것이든 간에, 20세기 초에 여성들이 그를 드물게 매력적인 사람으로 보았다는 점은 분명하다. 1900년에 예순이 된 그는 소피 포스톨카라는 이름의 젊은 모

델이자 화가와 연인 사이가 되었다. 그녀는 클로델과의 파란 이후 그의 첫 연인이었다. 하지만 포스톨카만이 아니었다. 조각가 알렉상드르 팔기에르의 모델이자 연인이었던 이자벨 페로네도 1900년 봄 팔기에르가 죽은 후에는 언제라도 로댕의 것이 되었고,[14] 그 밖에도 많은 여성들이 있었다. 물론, 1864년 처음 만난 이후 내내 그와 함께 해온, 늘 찬밥 신세인 로즈 뵈레를 포함하여.

~

로댕이 파리 박람회에서 승리를 구가하던 무렵, 인상주의자들도 마침내 살롱전의 전통적인 화가들과 함께 프랑스 미술의 대대적인 전시에 포함됨으로써 공식적인 인정을 받았다.[15]

그것은 의미심장한 돌파였지만, 당시 클로드 모네에게는 다른 걱정들이 있었다. 1900년 2월 런던으로 떠날 준비를 하면서, 그는 지베르니의 정원사에게 분명한 지시를 내렸다. 양귀비 화분 300개, 스위트피 화분 60개, 흰 아그리모니 60개, 노란 아그리모니 30개, 그리고 푸른 샐비어와 푸른 수련(후자는 온실의 온상에) 등을 씨 뿌려 키워놓으라는 것이었다. 2월 15일과 25일 사이에 정원사는 "달리아를 심어 뿌리 내리게 하고" 그 밖의 구근들도 모네가 돌아오기 전에 심어야 했다. "백합 구근도 잊지 마시오"라고 모네는 덧붙였다.[16]

모네의 지베르니 정원은 그의 삶의 구심점이 되었고, 그는 중요한 여행을 앞두고도 정원을 보기 좋게 잘 가꾸는 일에 세세한 데까지 신경을 썼다. 런던에 도착한 모네는 사보이 호텔의 자기 방 발코니에서, 또 인근의 채링크로스 병원에서 보이는 경치를

그리며, 끊임없이 바뀌는 빛과 수시로 달라지는 안개의 빛깔, 날씨의 갑작스러운 변화 등에 환호하고 또 절망했다.

처음 런던에 갔던 30년 전만 해도 모네는 프랑스-프로이센 전쟁을 피해 온 무일푼의 피난민 신세였다. 그런데 이제 유명 인사가 되었고, 런던 사교계로부터도 그런 대접을 받았다. 그는 찬사들을 기꺼이 받아들였지만, 그의 최우선 관심사는 어디까지나 그림이었고, 기쁨과 두려움이 갈마드는 가운데 그는 그림을 그려나갔다. 알리스는 참을성 있게 남편의 편지를 기다리는 데 익숙해져 있었다. 그의 편지들은 날씨만큼이나, 그리고 날씨에 따라 분위기가 수시로 바뀌었다. 3월 말 알리스에게 보내는 편지에서 모네는 그림을 많이 그렸으며, 일곱 궤짝 가득, 그러니까 여든 점에 달하는 그림을 가지고 돌아가리라고 썼다. 하지만 완성된 작품을 기대하지는 말아야 할 것이, "처음부터 분명한 생각을 가지고서 빛의 효과가 달라질 때마다 새로 시작했더라면 훨씬 더 진전이 있었을 텐데, 골치 아픈 그림들을 계속 고치고 덧칠한 결과 거친 초벌 그림들밖에 되지 못했다"라고 그는 덧붙였다.[17]

그는 그것들을 완성할 수 있기를 간절히 바랐다. 하지만 이제 예순에 접어든 모네는 지쳐 있었다. 날이면 날마다 선 채로 쉬지 않고 작업한 것이, 스쳐 지나가는 효과들을 정확히 포착할 수 있을지 끊임없이 노심초사한 것이, 그 대가를 치르게 했다. 짧은 겨울날의 미묘한 빛은 이제 봄의 긴 낮을 밝히는 더 밝은 빛으로 바뀌어갔고, 그는 더 이상 그릴 수가 없었다. 4월 초에 그는 아내와 가족이, 그리고 그의 정원이 기다리고 있는 지베르니로 돌아왔다.

~

지칠 줄 모르는 또 한 명의 일꾼은 사라 베르나르였다. 「시라노 드 베르주라크Cyrano de Bergerac」(1897)로 유명한 극작가 에드몽 로스탕은 — 베르나르는 〈머나먼 공주La Princesse lointaine〉(1895)를 비롯한 그의 여러 작품에 출연했다 — 1899년 이미 50대였던 이 놀라운 여성의 전형적인 하루를 다음과 같이 묘사했다.

로스탕은 그녀가 모피에 감싸여 극장에 들어서는 장면에서부터 시작한다. 그녀는 이리저리 돌아다니며 극장 사람들에게 힘을 불어넣고, 자신이 등장할 장면들을 손질하고, 분노를 터뜨리며 "전부 다시 하라"고 주장하고, 그러다 또 웃으며 차를 마시고, 자기 배역을 연습하며 "무뚝뚝한 배우들에게서 눈물을 끌어내고", 그런 다음 자기 방으로 간다. 거기서 기다리고 있던 무대 담당자들의 계획을 뒤엎고, 쓰러질 듯이 주저앉았다가 벌떡 일어나 5층으로 달려가서는 옷장들을 뒤져 만들어낸 즉석 의상으로 의상 담당자를 놀라게 하고, 다시 자기 방으로 돌아와 서툰 단역들에게 머리 손질하는 법을 가르쳐준다. 그러고는 한시도 낭비하지 않으려 이런저런 일을 처리하면서 곁에서 읽어주는 대본과 수백 통의 편지에 귀 기울이고, 때로는 그 내용에 눈물도 흘리고, 이어 가발 담당자와 의논한 다음 무대로 돌아가 조명 담당자를 "잠깐 제정신이 아니게" 만든다. 그러고서 전날 실수한 엑스트라에게 한바탕하고는 분장실로 가서 저녁을 먹고(하지만 다 먹을 시간은 없다), 커튼 밖에서 매니저가 알려주는 매표 현황을 들으며 저녁 공연을 위한 분장을 마친다. 혼신을 기울여 연기하면서도 막간에는

사업을 챙기고, 새벽 3시까지 극장에 남아 업무를 처리한 다음 집에 간다. 집에서는 또 누가 그녀에게 5막짜리 희곡을 읽어주려고 기다리고 있어 그녀를 무한히 기쁘게 한다. 그녀는 귀 기울이고, 눈물을 흘리며 그것을 채택한 다음 잠자리에 든다. 하지만 잠이 오지 않아서, 다시 일어나 배역을 연구한다.[18]

거의 20년 동안 이 정력적인 여성은 일련의 극장들을 운영했으며, 최고로 성공을 거둔 샤틀레 광장의 나시옹 극장을 서슴없이 사라 베르나르 극장이라 개명했다. 그러지 말란 법이 어디 있겠는가. 어떻든 자기 극장인 데다가, 그녀 정도의 스타가 되고 보면 극장에 자기 이름을 붙이지 말아야 할 이유라고는 없었다.

다른 사람들이라면 인생의 내리막에 접어들 나이에 베르나르는 여전히 새로운 목표에 도전했으니, 햄릿 역을 맡는 것도 그중 하나였다. 여성이 햄릿 역을 한다는 것 자체가 논란거리였고, 젊음에서 한창 멀어진 여성에게는 더욱 그러했다. 일부 비평가들은 그녀가 셰익스피어가 생각했던 청년의 곱절은 되는 나이라는 사실을 지적했으며, 여성이 그 역할을 맡는다는 것은 극작가 자신이 꿈에도 생각지 않았을 일이라고 비판하기도 했다. 하지만 관객들은 그녀를 사랑했고 공연은 대대적인 성공을 거두었으며, 그녀는 그 작품으로 순회공연 길에 올랐다.

새로운 세기가 시작되면서 베르나르는 그 밖에도 많은 도전을 시도했는데, 로스탕의 최근작 「애글롱L'Aiglon」(1900)도 그런 도전 중 하나였다. 애글롱, 즉 '젊은 독수리'란 나폴레옹의 아들로 스물한 살의 나이에 요절한 비운의 인물이었는데, 햄릿과 마찬가지로 남성 역할이었다. 이 역할을 위해서는 그 시대의 꼭 맞는 재킷

과 바지를 입어야 했지만 베르나르는 주저하지 않았고, 개막 몇 주 전에 장화와 패검까지 착장한 완벽한 의상(폴 푸아레가 디자인한)을 입어 보였다. 그녀는 항상 날씬했으며, 청년으로 분장해도 여전히 설득력이 있었다. 관객들은 또다시 열광했고, 연극은 히트하여 1900년 3월에 개막한 후 250차례나 상연되었다.

~

어린 샤를 드골의 가족은 연극이라고는 보러 다니지 않았다. 그들은 프랑스 북부의 음침한 섬유산업 도시 릴 출신의 엄격한 가문이었다. 샤를의 모친은 집에서도 춤추는 것을 허락하지 않았으며 극장이란 악마의 발명이라고 여겼다. 집안을 지배하는 엄격한 도덕성과 보수적 가톨릭 신앙은 그 어떤 경박함도 용인하지 않았다. 그런데도 어린 샤를의 열 번째 생일에, 부친은 그를 데리고 사라 베르나르의 〈애글롱〉을 보러 갔다.

독실한 가톨릭 신자이자 왕정주의자의 아들인 샤를은 1890년 4남 1녀 중 셋째 아이로 태어났다. 프랑스에는 수십 년째 왕이 없었지만,[19] 샤를의 부모는 왕정복고를 열망하는 열렬한 소수에 속했다. 그런 정치적 입장에는 내셔널리즘, 애국심 그리고 군부에 대한 존경이 따르게 마련이었다. 〈애글롱〉에는 그 모든 요소들이 집약되어 있었고, 베르나르는 그 북 치며 진격하는 애국심을 마지막 한 방울까지 짜냈다. 게다가, 이 작품에는 베르나르의 특기인 멋진 죽음 장면도 들어 있었다. 샤를의 부친은 이 연극이 볼 가치가 있다고 생각했음에 틀림없다. 그래서 어린 샤를 드골은 생일 선물로 〈애글롱〉에 출연한 사라 베르나르를 보았다.

드골가家는 15구와 7구의 경계에 살았고, 에펠탑과 레쟁발리드, 에콜 밀리테르 등이 집 근처에 있었다. 에콜 밀리테르는 일찍이 보나파르트도 다녔던 엘리트 군사학교였다. 샤를의 부친은 종종 외출 삼아 가족을 데리고 레쟁발리드에 가곤 했으며, 샤를의 생활은 그의 교구 교회였던 7구의 든든한 교회 생프랑수아-자비에와 학교들을 중심으로 돌아갔다. 부모의 열렬한 가톨릭 신앙 덕분에, 그가 다닌 첫 학교는 성 토마스 아퀴나스 교구의 그리스도 학교 형제회가 운영하는 곳이었다. 열 살이 되었을 때, 그러니까 〈애글롱〉의 공연을 보러 갔던 무렵에, 샤를은 훨씬 더 엄격한 예수회 학교인 임마퀼레-콩셉시옹, 즉 무염시태無染始胎 중학교에 다니기 시작했다. 그의 부친은 15구의 보지라르가에 있던 이 학교의 교사였다.

예수회를 몰아내고 교육을 세속화하려던 제3공화국의 노력에도 불구하고, 샤를이 중학교에 입학할 때쯤에는 프랑스에 있던 거의 모든 예수회 중학교들이 세력을 완전히 회복한 상태였다. 이 학교들은 세속주의와 공화주의뿐 아니라 당시 나타나기 시작한 좀 더 자유주의적이고 사회의식이 강한 가톨릭 신앙에 대한 완강한 반대 덕분에, 그런 노력을 높이 평가하는 드골 집안 같은 이들로부터 지지를 얻고 있었다. 20세기가 시작될 무렵, 우익 가톨릭교도들과 열렬한 왕정주의자들은 사회질서를 점차 더 경멸과 경계심으로 바라보았다. 그들이 보기에 제3공화국의 반교권주의는 그리스도교 신앙과 그것이 지지하는 모든 것을 저해하는 것이었다. 따라서 예수회가 제공하는 엄격하고 보수적인 교육은 그것이 강화하는 규율과 철저한 도덕적 규범을 중시하는 이들에

게 강력한 호소력을 지녔다.

샤를이 다니게 될 학교는 그런 교육을 근절하려는 제3공화국의 시도를 법조문이 정하는 범위 내에서의 영리한 처신으로 피해온 터였다. 종종 그 주소 때문에 보지라르 중학교로 불리기도 하는 무염시태 중학교는 뜻이 맞는 평신도들이 운영을 맡은 개인회사로 탈바꿈했다. 이 새로운 회사는 행정가들과 교사들을 고용했고, 샤를이 입학할 즈음 그곳에는 아무 일도, 아니 거의 아무 일도 없었던 듯했다. 탄압의 기억이 이 위험에 처한 공동체에 적잖은 그늘을 드리웠던 건 사실이었지만 말이다.

샤를은 그곳에서 좋은 교육을 받는 한편, 분명 자신을 둘러싸고 있던 가치들과 두려움들에 의해서도 형성되었을 것이다. 어른이 되면서 그는 자신에게 주입된 대쪽 같은 가치들과 강직한 생활의 표본이 될 터였다. 하지만 이런 명확한 가치들과 용서 없는 도덕규범에는 부차적인 결과들도 나타나 그가 어린 시절부터 보였던 뚜렷한 권위적 기질을 더욱 강화할 것이 점차 명백해지게 된다.

~

1900년 6월 제3공화국 상원은 1890년대의 뼈아픈 사건의 모든 관계자에 대한 일반사면안을 통과시켰다. 다름 아닌 드레퓌스 사건으로, 군부가 결탁하여 군법회의에서 무죄한 유대인 대위에게 반역죄를 덮어씌운 그 일이었다.[20] 그런데 문제는 이 일반사면이 죄의 유무를 따지지 않음으로써 무죄한 자들에 대한 정의를 거부했다는 데 있었다. 드레퓌스는 징역에서 풀려났지만 모든 혐

의를 깨끗이 벗었다기보다 형을 면제받았다는 정도였으므로, 이
사면안 통과에 크게 괴로워하며 상원에 편지를 내어 그런 법안은
죄 있는 자들을 보호하고 자신이 정당한 재판을 받을 희망을 무
산시킬 뿐이라고 주장했다. 명예 없는 자유란 자신에게 아무 의
미도 없다는 것이 그의 항변이었다. 드레퓌스를 위해 싸운 결과
큰 고초를 겪었던 에밀 졸라 역시 같은 취지로 항의했다. 하지만
당시 프랑스 총리였던 피에르 발데크-루소*는 정의보다는 평화
를 추구했으며, 프랑스를 그토록 오래 분열시켜온 싸움을 종식시
키기를 원했다.

"민중을 괴롭혀온 질병이 더 이상 존재하지 않는다고 선포함
으로써 민중을 그 질병으로부터 구할 수 있다는 생각은 실로 근
시안적입니다"라고 졸라는 프랑스 대통령 루베에게 보내는 공개
서한에서 항의했고, 이 편지는 신문《로로르 L'Aurore》에 게재되었
다.[21] 하지만 사건을 둘러싼 감정 다툼은 드레퓌스가 징역에서 풀
려나고 사면이 행해지면서 실제로 많이 가라앉았다. 사실상 대부
분의 프랑스인들은 금세 잊어버렸다. 불행히도 이런 타협으로 인
해, 알프레드 드레퓌스 대위가 정당한 판결을 받기까지는 여러
해를 더 기다려야만 했다.

*
『벨 에포크, 아름다운 시대』에 나온 '르네 발데크-루소'와 동일인. 역시 정치인으
로 활동했던 같은 이름의 부친과 구별하기 위해 '피에르 발데크-루소'라 하지만,
생전에는 '르네 발데크-루소'로 불렸다.

마르셀 프루스트는 세련된 감수성을 지닌 예민한 천식 환자로 새로운 세기에 별다른 관심을 보이지 않는 듯했다. 대신 그는 19세기 영국의 대표적인 예술·건축·사회 비평가인 존 러스킨의 저작을 광범하게 탐독했고, 그 결과 프랑스의 대성당들에 관심을 갖게 되었다. 그해 봄, 일종의 러스킨 순례에 나선 프루스트는 아미앵 성당을 방문했고, 계절과 시간에 따라 달라지는 빛 속에서 성당 정면의 모습을 묘사했다. 마치 모네가 루앙 대성당에 드리워지는 음영의 미세한 차이를 그려낸 것과도 같은 일이었다. 아미앵 성당의 정면은 "안개 속에서는 푸르스름하고, 아침에는 빛나며, 오후에는 태양 빛을 머금어 호화로운 금빛을 띠다가, 해 질 녘에는 장밋빛으로 바뀌어 부드러운 밤의 빛깔을 띤다"라고 그는 썼다.[22]

하지만 모친이 유대인이었던 프루스트는 드레퓌스 사건 때 그로서는 드물게 열의를 보였었다. 비록 부친의 가톨릭 신앙에 의거한 교육을 받았지만[23] 그는 동생과 함께 드레퓌스의 유죄판결에 항거하는 데 적극적으로 나서 재심 청원에 대한 서명운동을 벌였고, 서명자 수는 금세 3천 명을 넘어섰다. 후일 프루스트는 그 시절의 끔찍한 악감정을 기억하고, 자신의 걸작 『잃어버린 시간을 찾아서 À la recherche du temps perdu』(1913-1927)의 제3권 『게르망트 쪽 Le Côté de Guermantes』(1920-1921)에서 그것을 묘사했다. 이 작품에서 그는 파리 사교계 최상층의 다양한 인물들을 꿰며, 그들이 이 사회적·정치적 지각변동에 대해 보이는 분노와 다양한 정

도의 편견, 그리고 혼돈을 그려냈다.[24]

이처럼 잠시 행동에 나서기는 했지만, 새로운 세기가 열리면서 프루스트는 드레퓌스보다는 러스킨에 더 관심을 갖게 되었다. 천식에도 불구하고 베네치아를 방문하고 활발한 사교계 활동을 이어갔다. 그는 안나 드 노아유의 친구이자 열렬한 찬미자가 되었으니, 이 우아하고 대담한 젊은 백작부인은 이미 파리 문단의 찬사를 받으며 첫 시집을 내려는 참이었다. 일찍이 프루스트는 그녀의 열렬한 친親드레퓌스주의에 호감을 가졌으나, 이제 그를 사로잡은 것은 그녀의 시였다. "저는 마치 새로운 아름다움을 찬미하기를 기다리는 사람처럼 당신의 시를 고대하고 있습니다"라고, 그는 어느 날 자정이 지난 시각에 그녀에게 썼다. "저는 동화 속의 왕자처럼 확신하고 있습니다. 자신을 위해 벌들이 장미 나무에 꽃을 피우느라 열심히 일하고 있으니, 꿀과 장미를 가질 수 있으리라고요."[25]

～

꿀과 장미란 20세기가 시작되기 직전 파리에 도착한 호세-마리아 세르트의 의중에는 없는 것이었다. 피카소와는 달리 마음대로 쓸 수 있는 재산이 있었던 이 스페인 화가는 곧 자신처럼 부와 대담성과 매력을 겸비한 경우에는 다채롭고 퇴폐적인 아방가르드 그룹의 핵심으로 진입하는 데 아무 어려움이 없음을 알게 되었다. 그는 미시아 고뎁스카 나탕송과도 잠시 만났지만, 당시에는 파리 공연 예술의 유수한 후원자 중 한 사람으로 자리 잡아가던 폴란드 혈통의 그 아름다운 여성이 장차 일련의 남편 성에 '세

르트'를 더하게 되리라고는 생각지 못했다.

1900년이 시작되었을 때, 미시아는 한 남편을 버리고 다른 남편을 얻는 과정에 있었다. 그 과정에는 그녀가 원치 않았을 불유쾌한 일들이 많이 따랐다. 그녀가 첫 남편이었던 《르뷔 블랑슈》의 편집인 타데 나탕송을 사랑했느냐 아니냐는 아마도 중요치 않은 문제였을 것이다. 그는 그녀를 무관심한 부친과 살갑지 않은 계모 슬하의 순탄치 않은 가정환경으로부터 구해주었고, 게다가 그녀가 즐겨 대접할 만한 문인 예술가 친구들의 동아리를 만들어주었다. 남자들은 미시아를 찬미했으며, 그녀는 성애에는 무관심했지만 이성들이 떠받드는 것은 즐겼다. 나탕송의 친구 중에는 피에르 보나르, 에두아르 뷔야르 등 화가들도 있었으니, 이들은 그녀에게 경애 어린 관심을 표했다. 이 목가적인 삶에 찬물을 끼얹은 것은 나탕송에게 다가온 파산의 전조뿐이었다.

그러던 중 두 가지 연관된 사건이 미시아의 세계를 급변시켰다. 즉, 나탕송의 돈 문제와 알프레드 에드워즈의 등장이었다. 에드워즈는 수상쩍은 과거와 막대한 부를 지닌 상스럽고 거친 남자로, 원하는 것이라면 무엇이든 손에 넣고야 마는 인물이었다. 그리고 당시 그가 원한 것은 미시아였다. 그에게는 자신의 아내나 그녀의 남편은 문제도 되지 않았고, 얼마 안 가 나탕송의 재정적 곤경이 에드워즈가 필요로 하던 기회를 제공했다. 곧 나탕송은 자신이 필요로 하는 금전적 후원을 얻었고, 미시아는 처음에는 마지못해 에드워즈의 정부가 되었다가 결국 정식 아내가 되었다.

~

1900년 가을 또는 겨울에 모리스 라벨은 엄선된 손님들만이 초대된 마담 르네 드 생마르소의 살롱에서 젊은 미국 무희를 위해 피아노를 치게 되었다. 그의 음악에 맞추어 거침없이 우아하게 춤춘 그녀가 이사도라 덩컨이었다.

파리에 온 지 얼마 안 된 이사도라는 이 도시에 매혹되었고, 이 도시 또한—특히 최상류층의 사교계를 중심으로 움직이는 예술가 그룹들은—그녀에게 매혹되었다. 그녀의 젊음과 매혹적인 순진함은 세련된 삶에 권태를 느끼고 있던 그들에게 신선한 매력을 행사했다.

캘리포니아 오클랜드의 거칠 것 없이 분방한 분위기 가운데 자라난 이사도라는 어렸을 때부터 자신이 원하는 것은 춤, 그것도 고전 발레의 인위적이고 구속적인 동작들로부터 자유로운 춤이라는 사실을 깨달았다. 그래서 처음에는 보드빌에서 원치 않는 춤도 추어야 했던 순탄치 않은 경력을 거쳤으며, 그러는 동안 줄곧 똘똘 뭉친 가족과 함께였다. 이제 온 가족이 함께 파리에 왔으니, 이사도라는 꿈만 같았다. 그녀는 금방이라도 춤의 진정한 본질을 발견할 것만 같았고, 그것을 추구하느라 루브르에서 파리 역사 박물관으로, 클뤼니 중세 박물관에서 국립도서관으로, 문화적 경험의 보고들을 찾아다녔다. 루브르에서는 그리스 항아리들에 감탄했고, 그리스에 갈 수 있으리라는 기대만으로 뤽상부르 공원을 춤추며 가로질렀다. "나는 내 예술에 대한 사도적 열정으로 불탔다"라고 그녀는 나중에 회고했다.[26]

하지만 이런 문화적 향연에도 불구하고, 그녀는 곧 파리에 싫증이 났다. 알마 광장의 개인전에서 처음 만난 로댕의 조각들이 그녀에게 마침내 자신과 같은 진리를 추구하는 동지를 만났다는 확신을 주긴 했다. 그러나 로댕을 제외하고는, 만나는 파리 사람들에게 실망할 뿐이었다. "나는 여기서 스승을 발견하기를 기대했던 것 같아"라고, 그녀는 런던에 있는 한 친구에게 편지를 썼다. "하지만 모두 어리석고 헛되고 짜증스러울 뿐이야." 파리 오페라의 무용수들을 본 그녀는 경악했다. "그녀들은 사랑을 위해 춤추는 게 아니야. 신들을 위해 춤추지 않아."[27]

~

11월 12일 폐막을 앞둔 파리 만국박람회에는 엄청난 인파가 몰려들었다. 그 대부분은 오락과 흥분을 찾아온 사람들이었지만, 피카소를 위시한 예술가들은 자신들의 그림을 보러, 그것이 어떻게 걸려 있는지 확인하러 박람회장을 찾았다. 모네는 일이 밀린 데다 점점 더 시력이 나빠져 가던 참이라 지베르니에서 굳이 찾아올 틈을 내지 못했던 것 같지만, 졸라는 박람회장에서 관광객처럼 즐기며 전에 책을 쓸 때 발휘했던 것 못지않은 꼼꼼한 관찰력으로 곳곳을 사진 찍었다. 그의 딸 드니즈는 그해 10월의 일을 훗날 이렇게 회고했다. "에펠탑에서 저녁 식사를 한 후 우리는 전기 쇼를 구경했고, '물의 성'의 조명 분수들도 보았다."[28] 급속히 쇠약해져가던 툴루즈-로트레크도 박람회장을 찾아와, 남의 눈을 끄는 휠체어 없이도 움직일 수 있게 해주는 전동 보도에 열광했다.

박람회는 적어도 두 명의 방문객에게 크나큰 계시였다. 미국

역사가 헨리 애덤스는 '기계의 전당'에서 넋을 잃었다. 뉴잉글랜드의 명문가 출신인 이 역사가가 보기에, 발전기가 등장하기까지는 성모마리아가 "서구 세계가 느낀 가장 강력한 힘으로 작용"했지만 이제 발전기라는 엄청난 물건이 발명되었으니, 그것은 그에게 무한의 상징이요 "초대 그리스도인들이 십자가에 대해 느꼈던 것에 못지않은 도덕적 힘"이라는 것이었다.[29]

젊은 가브리엘 부아쟁은 건축 공부를 하고 박람회의 디자이너이자 제도사로 고용되어 있었는데, 한 작업 팀이 클레망 아데르의 비행 기계인 '비행기 제3호Avion Ⅲ'를 설치하는 것을 보았을 때 그 비슷한 계시의 순간을 맛보았다. 그것은 거대한 박쥐의 형태로 만들어진 리넨과 목재의 아름다운 구조물로, 네 개의 날개가 달린 프로펠러 장치로 추동되고 가벼운 증기기관으로 가동되었다.[30] 부아쟁은 비행 기계라고는 본 적이 없던 터라 혹시 조종실에 앉아봐도 되느냐고 물었고, 작업 팀의 한 사람이 그를 태워주었다. 그때의 일을 그는 훗날 이렇게 회고했다. "나는 전에도 가끔 감동을 받는 일이 있었지만, 그날은 일찍이 알지 못했던 열광에 사로잡혔다. 이 비할 데 없는 창조물에 생명을 줄 수 있는 신비로운 제어장치가 내 손 안에 들어 있었다."[31] 이제 그는 자신이 인생에서 하고 싶은 일이 무엇인지 깨달았고, 그 결정은 프랑스 비행기 산업에나 세계대전 시기의 온 국민에게나 중대한 것이 될 터였다.

1900년의 박람회는 의심할 바 없는 성공을 거두었지만, 그것이 대부분의 관람객에게 미친 영향은 일시적인 데 그쳤다. 박람회를 위해 세워진 수많은 건물 중에서 남은 것은 그랑 팔레와 프

티 팔레뿐이었고, 이것들도 상징적인 위상을 얻지는 못했다. 그 모든 법석과 들인 비용에도 불구하고, 이후로도 남아 파리의 상징으로서 방문객들의 마음을 사로잡을 것은 1889년 박람회 때 지어진 에펠탑뿐이었다.

베를린 못지않게 파리를 고향으로 여겼던 독일 귀족 하리 케슬러 백작이 바로 그 점을 지적한 바 있다. "이 불운한 박람회의 전반적인 인상은 흐릿하기만 하다"라고 그는 일기에 적었다. 그러고는 "건물들의 윤곽과 장식들이 가지런하지 못하고 뒤죽박죽인 것"이 얼마나 곤혹스러운지도 덧붙였다. 그와는 대조적으로 에펠탑의 "조용한 위엄"은 고무적이라는 것이었다.[32]

어느 안개 낀 밤 그는 퐁 드 그르넬의 전망 좋은 곳에서 내다보이는 광경에 대해 이렇게 썼다. "여기서는 박람회 전체의 광경이 아주 웅장하고 환상적으로 보인다. 고요한 강물 위에 떠 있는 불빛들의 바다 위로 (……) 에펠탑이 솟아 있다. 비할 데 없이 고고하게, 빛에 감싸인 모습으로."[33]

3

여왕의 죽음

1901

1901년 1월 22일, 영국의 빅토리아 여왕이 죽었고, 그로써 한 시대가 끝났다. 63년 동안 대영제국의 군주, 25년 동안 인도의 여 황제였던 그녀에게는 아홉 명의 자녀와 마흔두 명의 손자 손녀가 있었으며, 이들은 유럽, 특히 독일과 러시아의 거의 모든 왕실 및 귀족 가문들과 맺어져 있었다.

2월 2일 여왕의 장례식 때 클로드 모네는 런던에 있었고, 아내 알리스에게 보내는 편지에 존 싱어 사전트가 한 친구의 집 발코 니에서 장례 행렬을 보자며 초대해주었다고 썼다. 하지만 미처 예상하지 못했던 엄청난 인파 때문에 두 사람은 만나서 함께 갈 수 없었고, 모네는 택시 잡기를 단념한 채 걸어가기로 했다. 목적 지에 도착한 그는 "영국에 사는 위대한 미국 작가라는데 프랑스 어가 유창하고 내게 아주 친절하여 모든 것을 설명해주는" 이를 만났다. 그 신사의 이름은 헨리 제임스라고 모네는 알리스에게 전했다. 사전트는 그에게 제임스야말로 "영어로 글을 쓰는 가장

위대한 작가"라고 소개했지만, 모네는 분명 의아했던 듯 알리스에게 자신들의 미국 사위 "버틀러도 그를 아는지" 물었다.[1]

"비할 데 없는 전망"을 갖춘 그 집은 층마다 사람들로 붐볐고 길거리에도 사람들이 넘쳐났지만, 모네는 거기서 구경하게 되어 기뻤다고 적었다. 그러면서 화가다운 안목으로 "날씨도 아주 좋았다. 가벼운 안개가 끼고 엷은 햇살이 비쳐 들었으며, 세인트제임스 공원이 배경을 이루었다"라고 썼다. 검은 군중을 뒤로하고 선 붉은 코트의 기병 장교들도 색채를 더했다. 그로서는 놀랍게도 집들은 검은 크레이프가 아니라 "보랏빛 천으로 장식되어 있었고, 영구차는 (……) 금빛과 색색의 천으로 덮여 있었다". 그 색채의 향연에 감탄하며, 그는 "재빨리 스케치를 할 수 있었다면 얼마나 좋았을까"라고 덧붙였다.[2]

피카소는 카를로스 카사헤마스와 함께 바르셀로나로 돌아가 크리스마스를 보낸 다음, 둘이서 피카소의 고향인 말라가에 가보기로 하고 출발했다. 하지만 카사헤마스가 자신에게 너무 의지하는 것을 참기 힘들어진 피카소는 며칠 후 친구를 바르셀로나의 가족에게 돌려보낸 후 혼자 마드리드로 향했다. 그래서 카사헤마스는 몹시 침체되고 불안정한 상태로 혼자서 바르셀로나로, 이어 파리로 돌아가야만 했다.

카사헤마스는 파리를 떠나 있는 동안 폭음을 하며 제르멘에게 열정적인 구혼 편지를 써 보냈지만, 그녀는 이미 결혼을 한 터였으며 도대체 그와 함께 살거나 결혼할 마음이 없었다. 카사헤마

스가 없는 동안 그들의 세 번째 룸메이트이던 마누엘 팔라레스는 가브리엘가 스튜디오를 떠나 좀 더 서쪽의 클리시 대로 130번지에 있는 허름한 아파트로 이사했고, 2월 중순에 파리로 돌아온 카사헤마스를 받아주었다. 제르멘이 그가 돌아온 것을 반기지 않자, 카사헤마스는 곧 바르셀로나의 가족에게 돌아가겠다고 알렸다. 그는 자신의 송별회 삼아 팔라레스와 제르멘을 비롯한 몇몇 친구를 클리시 대로의 술집 '이포드롬'으로 초대했다. 그것은 제르멘과의 복잡한 관계를 청산하는 일로 보였고, 어쨌든 공짜 저녁 식사도 얻어먹는 셈이라 초대된 이들은 기꺼이 응했다.

그날 저녁 모인 사람들은 모두 즐거운 시간을 보냈던 것 같다. 카사헤마스가 유난히 예민해져서 가끔 분위기를 긴장시키기는 했지만, 대체로 좋은 분위기였다. 그런데 짧은 인사말을 하겠다고 일어선 카사헤마스가 갑자기 호주머니에서 피스톨을 꺼내 제르멘에게 겨누었다. 그녀는 재빨리 식탁 밑으로 뛰어들어 팔라레스의 등 뒤에 숨었다. 카사헤마스는 "이건 당신 몫!"이라고 외치며 총을 발사했고, 팔라레스가 그의 팔을 쳐내기는 했지만 제르멘은 바닥에 쓰러져 움직임이 없었다. 이어 자기가 그녀를 죽였다고 생각한 카사헤마스는 "이건 내 몫!"이라고 외치며 자신의 머리에 총을 쏘았다.

섬뜩한 일이었다. 제르멘은 목숨을 건지려고 죽은 척했는지, 아니면 총성에 놀라 기절했는지 모르지만, 다친 데 없이 무사했다. 하지만 카사헤마스는 인근 비샤 병원으로 옮겨져 그날 밤늦게 죽었다. 친구들이 슬퍼하며 그를 몽마르트르 묘지에 묻어주었다.

피카소는 사건 현장에 있지 않았지만, 큰 충격을 받고 망연자

실했다. 이후 여러 해 동안 그는 카사헤마스의 비극적인 환영에 사로잡히게 된다.

~

그해 가을에는 몽마르트르의 예술가 동아리에 또 한 차례의 죽음이 있었다. 의외의 사건은 아니었지만 큰 슬픔을 불러일으킨 죽음이었다. 앙리 드 툴루즈-로트레크. 몽마르트르의 극장과 사창가와 댄스홀의 잊을 수 없는 장면들을 수없이 그린 그가 과음 끝에 서른여섯 살의 나이로 세상을 떠났던 것이다.

툴루즈-로트레크는 귀족 가문 출신이었지만, 몽마르트르의 예술가들과 하층 생활에 어울려 들어 그 일원으로 받아들여졌다. 어린아이 같은 다리에 성인의 몸통을 한 기형의 몸을 하고서 술과 마약에 중독된 채 활달하게 살았던 그에 대해 절친한 벗 타데 나탕송은 훗날 이렇게 회고했다. "그의 작은 키 때문에, 상냥한 성격과 천진한 웃음, 소년 같은 태도, 혀 짧은 말투 때문에, 하지만 무엇보다도 키 때문에," 그와 친한 매춘부들은 그를 아들처럼 사랑했다고.[3] 툴루즈-로트레크 역시 사창가의 가족적인 면을 알아보았고, 그곳에 사는 이들을 인간애를 가지고서 그렸다. 단, 감상적이지는 않게.

하지만 해를 거듭할수록 그의 중독과 분방한 행동은 그저 재미난 데 그치지 않고 걱정스러울 정도로 심해져 갔다. 그가 셋집의 화장실에서 휘발유 적신 누더기 뭉치에 불을 붙였다거나, 좌중을 위해 점점 더 치명적인 칵테일—주로 코냑과 압생트를 섞어 '지진'이라 명명한 엄청나게 독한 술—을 만들었다거나 하는 일화

는 수없이 많거니와, 그의 환각과 갑작스러운 분노 발작, 심해지는 편집증은 실로 불안한 것이었다.

타데와 미시아 나탕송 부부 주위를 맴도는 예술가 무리는 스스로를 앙리의 가까운 친구로 여겼고 그에 대해 무척 염려했으며, 특히 그가 심한 알코올중독과 매독 증세를 보이기 시작한 후로는 더욱 그러했다. 그는 한동안 사설 요양원에 머물며 이 "감옥 생활"을 하는 동안 잠시 상태가 호전되기는 했지만, 퇴원하자 즉시 이전의 생활 방식으로 돌아갔다.

툴루즈-로트레크는 자신의 삶에 대해, 심지어 인생이 자신에게 베푼 잔인한 농담에 대해서조차 호탕하게 웃어젖히곤 했다. 하지만 그 막바지에 이르렀을 때는 더 이상 웃고 있지 않았다고, 타데 나탕송은 회고했다. 마지막에는, "전과 같은 기쁨이 더는 남아 있지 않다".[4]

~

라벨은 연이은 두 차례 푸가 경연에서 상을 타야 한다는 콩세르바투아르의 자격 요건을 충족시키지 못해 1900년에 다시 퇴학당했다. 실력이 탁월하게 향상하고 있다는 포레의 항변에 힘입어 그의 작곡 수업에 청강생으로 출석하는 것은 허락되었으나, 결국 1903년에 학교를 떠나게 된다. 이러한 굴욕 이후 라벨은 장차 드뷔시의 의붓아들이 될 라울 바르다크와 함께 드뷔시가 오케스트라를 위해 작곡한 〈녹턴Nocturnes〉을 피아노연탄곡으로 편곡하는 일을 맡게 되었다. "드뷔시의 그 굉장한 녹턴을 말이야!" 하고 그는 한 친구에게 써 보냈다.[5]

라벨은 로마대상을 위한 준비도 하고 있었다. 이번에는 유망한 후보자로 물망에 올랐지만, 콩세르바투아르 원장이던 테오도르 뒤부아가 심사 위원단에 참가하게 되었다. 뒤부아가 전에 라벨의 작곡을 폄하했던 것을 생각하면, 이번에도 전망이 좋지 않았다. 결국 라벨은 3등상에 머물렀고, 친구에게 보내는 편지에서 자신이 관현악 편성을 너무 서둘렀다고 고백하면서도, "거의 모든 사람이 내게 1등상을 주려 했으며 마스네는 매번 나에게 투표했네"라고 덧붙였다.[6] 생상스도 심사 위원이었는데 그는 특히 라벨의 칸타타에 깊은 인상을 받은 터였다. 그래서 한 친구에게 "내가 보기에는 이번에 3등상을 탄 라벨이라는 친구야말로 음악가로서 성공할 것"이라고 귀뜸하기도 했다.[7]

하지만 생상스는 이내 마음을 바꾸게 된다. 로마대상 경연 여덟 달 후에, 라벨은 엄청나게 까다로운 피아노곡인 〈물의 희롱Jeux d'eau〉를 발표하면서 포레에게 곡을 헌정했다. 생상스는 출간된 악보를 보고는 라벨이 이룩한 것에 마뜩지 않은 반응을 보였다. 그는 〈물의 희롱〉은 전혀 아름답지 않고 귀에 거슬리는 곡이라고 선언했다. 생상스가 음악계에서 차지하고 있던 비중을 생각하면, 이는 라벨 같은 젊은 작곡가에게 아주 불길한 전조였다.

～

5월에 드뷔시에게는 모든 신진 작곡가가 열망하는 바, 일류 제작자가 그의 작품을 공연하겠다는 소식이 전해졌다. 나선 인물은 오페라 코미크의 극장장 알베르 카레로, 드뷔시의 오페라 〈펠레아스와 멜리장드〉를 공연하겠다는 것이었다.

1890년대 내내 드뷔시는 이 오페라곡을 끝없이 다듬고 또 친구들에게 들려주면서, 그것이 제대로 공연될 수 있을지 자주 낙심하곤 했다. 그런데 이제 카레의 승인으로 〈펠레아스〉가 파리의 일류 오페라단과 함께 무대에 오를 수 있게 된 것이었다.[8]

이 기적이 일어나게끔 영향력을 행사한 이는 앙드레 메사제였다. 그는 1893년 〈선택된 여인La Damoiselle élue〉을 처음 들은 이래로 드뷔시의 음악을 높이 평가해온 터라, 1898년 오페라 코미크의 수석 지휘자이자 음악 감독으로 임명되자 곧 카레에게 드뷔시를 방문하여 〈펠레아스〉의 주요 대목들을 들어보라고 강력히 권했다.

실망스럽게도 카레의 첫 방문에서는 이렇다 할 수확이 나오지 않았고, 그의 작정이 서기까지 3년을 더 기다려야 했다. 드뷔시로서는 "끝없이 목에 줄을 건 채"[9] 지내야 하는 힘든 시간이었다. 하지만 1901년 4월 메사제는 카레에게 재방문을 권했고, 이번에는 상황이 맞아떨어졌다. 카레는 공연을 제의했고, 드뷔시는 희열에 들떠 친구 피에르 루이스에게 이렇게 썼다. "A. 카레 씨로부터 서면 보장을 받았다네. 다음 시즌에 〈펠레아스와 멜리장드〉를 공연하겠다고 말일세."[10]

〈펠레아스와 멜리장드〉는 벨기에 극작가 모리스 마테를링크가 1893년에 쓴 인기 있는 상징주의 희곡을 원작으로 한 오페라곡이다. 원작은 금지된 사랑과 불우한 연인들의 이야기이다. 골로 왕자는 숲속에서 아름답지만 수수께끼 같은 멜리장드를 만나 첫눈에 반해서 결혼한다. 하지만 그런 이야기에서 흔히 그렇듯이, 그녀는 골로의 동생인 펠레아스를 사랑하게 된다. 연인들을 의심

하던 골로는 결국 펠레아스를 죽이고 멜리장드에게 치명상을 입혀 그녀도 죽게 된다.

당시 폭넓은 인기를 얻고 있던 바그너 오페라들이나 한창 유행하던 이탈리아 및 프랑스의 오페라들과는 달리, 〈펠레아스〉는 몽환적이고 고요한 분위기 가운데 전개된다. 바닷가에 드높이 솟은 탑들을 배경으로 찰랑이는 물소리가 들리는 가운데 베일이라도 드리운 듯 아련하고 몽롱한 분위기는 상징주의 특유의 것이니, 마테를링크 같은 상징주의자들에게 풍경은 인간의 마음 상태를 반영하며 연극의 심리적 전개를 비추는 것으로 여겨졌기 때문이다. 그의 인물들은 신비에 감싸인 채 망설임과 두려움의 세계를 연출한다. "왜냐하면 세상에도 자신들의 마음속에도 확실한 것이라고는 없음을 아는 까닭이다."[11]

문학적·예술적 성향이 단연 상징주의에 기울어 있던 드뷔시는 마테를링크의 희곡에 매료되었다. 이는 라파엘전파로부터 에드거 앨런 포에 이르기까지, 드뷔시가 높이 평가하던 영감의 원천들을 보여주는 일례이다. 드뷔시는 특히 "예술은 신비를 탐구해야 한다"는 마테를링크의 신념에 찬탄을 보냈으니, 그 자신도 여러 해 전부터 이상적인 시인이란 "말해야 할 것의 절반만을 말하고, 내 꿈을 그의 꿈에 접목시키게 해주는 자"[12]라고 정의해오던 터였다.

～

그 무렵 수많은 다른 프랑스 젊은이들도 자신들의 꿈을 키우고 있었지만, 개중에는 루이 르노처럼 클로드 드뷔시와는 전혀 다

른 꿈을 가진 이들도 있었다. 르노는 여전히 겁 없는 자동차 기계공이었지만 동시에 자동차경주라는 대담한 스포츠에서도 급속히 두각을 드러내기 시작했다. 1901년 파리-베를린 경주에서는 경자동차 부문에서 1등, 모든 차종을 망라하여 7등을 했으니, 이는 그의 작은 르노 자동차가 속력과 내구성과 신뢰성을 결합할 수 있음을 입증하는 의미심장한 성과였다. 그의 차는 특히 커브와 경사로에서 탁월한 역량을 선보였다. 주문이 치솟았고, 르노 형제는 수요에 맞추기 위해 비앙쿠르 공장의 규모를 확대해야 했다.

그렇지만 자동차경주의 위험성은 승자와 그의 자동차가 얻게 되는 광고효과를 상쇄하기 시작했다. 차량 속도가 빨라짐에 따라 사고 빈도도 높아진 것이었다. 경주자들뿐 아니라 열띤 구경꾼들(이들은 위험한 커브 구간에 모여들기 마련이었다)까지도 이 새로운 유행의 희생자가 되었다. 1901년 파리-베를린 경주 때는 한 어린 소년이 경주차에 치여 죽는 사고가 일어나 독일과 프랑스 양국의 신문들이 자동차경주에 강력히 반대하고 나섰다.《라 프티트 레퓌블리켄La Petite Républicaine》은 이렇게 비판했다. "지금 이 순간에도 일흔한 명의 위험한 경주자들이 특급열차의 속도로 들판을 질주하고 있다. 이 미친 자들은 시속 80킬로미터로 질주하며 가는 길의 모든 것을 치어버린다."[13]

경주자들 자신은 개의치 않았다. 한 경주자는 상기된 얼굴로 "군중의 열기가 대단했다"라면서, 자신과 동료 경주자들은 "사람들이 던지는 꽃다발로 질식할 지경"이었고 경주로의 중간 지점마다 사람들이 샴페인과 음식과 시가로 자신들을 맞아주었다고 말했다.[14]

74

경주를 성공적으로 완주한 이들에게는 흥분되는 경험이었을지 몰라도 이듬해의 파리-빈 경주에는 불길한 위험이 감돌고 있었으니, 이 경주는 스위스와 바바리아의 위험한 고난도 산길들을 지나게 되어 있었다.

～

다시 파리로 돌아오자면, 앙리 시트로엔이라는 청년이 명망 높은 에콜 폴리테크니크를 얼마 전에 졸업하고 1901년 프랑스군 포병연대에서 군 복무를 시작했다. 그는 단연 명석했지만, 아직 특정 방면에 두각을 나타내지는 않은 터였다. 장래의 경쟁자 루이 르노와는 달리, 엔진이나 경주용자동차 같은 것에 흥미를 보인 적도 없었다. 그가 이중 헬리컬기어[V 자형 톱니 기어]를 발견한 것이 언제였는지도 확실치 않다. 하지만 이 중요한 발견이 그가 폴란드의 친척을 방문했을 때 이루어졌다는 것, 그리고 그것이 그의 인생을 바꿔놓을 발견이었다는 것은 분명하다.

앙드레 시트로엔은 1878년, 부유한 다이아몬드 상인의 다섯째이자 막내로 태어났다. 그보다 한 해 먼저 태어난 루이 르노와 마찬가지로 어린 시트로엔도 파리 중산층의 안락한 환경에서 성장했다. 하지만 르노와 달리 시트로엔은 유대인이었고, 이는 세기 전환기의 파리에서 여전히 두드러지는 점이었다. 드레퓌스 사건을 둘러싼 내셔널리즘의 열기는 식었다 해도, 반유대주의 자체가 사라진 것은 단연코 아니었기 때문이다.

앙드레의 부친 레비는 열네 형제 중 여덟째로, 암스테르담 출신이었다. 그곳에서 청과상을 하던 선조들로부터 물려받은 본래

의 성은 리문만, 즉 '레몬-맨'이었다. 프랑스-프로이센 전쟁이 끝난 1871년 파리에 정착한 레비는 성을 역시 레몬Citron을 가리키는 시트로엔Citroen으로 바꾸었다. 그는 번창했고, 앙드레는 9구 한복판 샤토됭가에 있는 널찍하고 안락한 집에서 자랐다. 하지만 앙드레가 여섯 살 때, 레비는 그답지 않게 다이아몬드 광산 사업에 투자했다가 그것이 사기였음이 밝혀지자 파산을 앞두고 자살하고 말았다.

아이들은 아버지가 여행을 떠나 한동안 돌아오지 않으리라는 말만 들었을 뿐, 여러 해 동안 진상을 알지 못했다. 가족은 좀 더 작은 아파트로 이사해야 했지만, 앙드레의 모친이 남편의 사업을 물려받아 잘 꾸려나갔다. 일곱 살이 된 앙드레는 학교교육을 받기 시작했다. 당시 입학 기록에 그의 이름이 처음으로 Citroën으로 적힌 것이 남아 있다. ë는 마지막 음절을 따로 발음하라는 표시이다.

앙드레 시트로엔은 당당하고 친절하고 매력적인 성격의 소유자로 학교 성적도 뛰어나 에콜 폴리테크니크에 입학했고, 졸업 후에는 병역의무를 다했다. 그가 폴란드의 외가 친척들을 방문한 것은 아마도 1900년 봄 어머니가 갑자기 돌아가신 후, 아니면 1902년 군 복무가 끝나가던 무렵이었을 것이다. 폴란드에서 그는 먼 친척의 제련소를 방문했다가 이제껏 본 적이 없는 특이한 모양의 톱니바퀴[기어]를 눈여겨보게 되었다. 흔히 볼 수 있는 수평 톱니 대신에, 맞물려 돌아가는 양쪽 바퀴 가장자리에 V 자형 톱니가 붙어 있었다. 이 빗금 모양 톱니들은 훨씬 조용하고 효율이 높아 더 큰 하중을 다룰 수 있을 뿐 아니라 부하된 힘의 방향을 바

꿀 수도 있었으니, 전통적인 톱니바퀴에 비해 엄청난 이점을 지닌 셈이었다. 하지만 그 작은 회사는 아직 그런 톱니바퀴를 충분히 정밀하게 만들어낼 기술을 갖고 있지 않았다.

시트로엔은 이 발견을 최대한 활용하기로 결심했다. 그는 발명가도 디자이너도 아니었지만, 이 톱니바퀴의 제조에 있어서만큼은 선구적인 역할을 하게 될 것이었다.

~

1901년 젊은 조르주 브라크도 군 복무를 성공적으로 마쳤다. 복무 기간은 1년밖에 되지 않았으니, 예술가나 공예가 자격을 갖추면 복무 기간을 1년으로 단축할 수 있다는 사실을 알아낸 부모가 그를 고향 르아브르에서 파리로 보내(그 먼 길을 그는 자전거로 달려야 했다) 장식미술 도제 수업을 받게 했던 것이다.

가옥 도장업塗裝業을 하던 브라크의 집안은 유복한 편이었는데, 열두 살 때 그는 집 아닌 다른 것을 칠해보고 싶다는 마음에 물감 한 상자를 샀다. 르아브르의 에콜 데 보자르에서 야간 수업을 듣기 시작했지만 이내 그곳에서 가르치는 것에 싫증을 내고 말았다. 그러다 열여덟 살이 되었고, 곧 군대에 가야 할 판이었다. 파리에 가서 전에 아버지 밑에서 일하던 사람에게 도제 수업을 받는 것이 좋겠다는 결론이 났다.

그는 피카소와 비슷한 시기에 파리에 도착했지만, 전혀 다른 방식으로 일을 배워나갔다. 처음에는 인조대리석, 모자이크, 장미목 판자 등 갖가지 인조품들의 무늬를 그려야 했는데, 모두 엄청난 기술과 꼼꼼한 장인정신을 필요로 하는 일이었다. 얼마 지나

지 않아 그는 공예가 자격증을 얻은 뒤, 군 복무를 마치고 하사관
으로 제대했다.

브라크가 화가가 되겠다고 결심한 것은 그 무렵의 일이었다.
집을 칠하거나 대리석 무늬를 그리는 것 말고, 진짜 화가 말이다.

~

마담 졸라는 불행했다. 그녀의 남편, 존경받는 작가 에밀 졸라
는 오랜 신의를 깨고 정부를 두었으며 그녀에게서 아들딸을 얻은
터였다. 마담 졸라 자신은 아이가 없었으므로 한층 참을 수 없는
굴욕이었다. 게다가 남편은 드레퓌스 사건이 극에 달했을 때 영
국으로 망명한 후 정부를 불러들여 함께 지내면서도 부인인 자신
은 초대하지 않아, 그녀는 혼자서 이탈리아 여행을 다니고 있었
다. 이탈리아에 가면 울적한 심정이나 천식에서 풀려나게 되었던
것이다.

한편 졸라는 장대한 루공-마카르 총서를 마무리 짓고 드레퓌
스 사건에서 기억할 만한 항변을 쏟아놓은 후, 세기 전환기에는
새 연작소설을 시작했다. 날마다 아침 식사 후에 1천 자를 써낸다
는 오랜 습관을 가동하여 시작한 그의 4부작 소설은 네 개의 복음
서로 구상되었으며, 그가 창조한 주인공들은 말하자면 복음서의
저자들에 해당하며 이들이 세상을 개조하게 될 터였다. 전에는
결코 작품을 통해 훈계하지 않겠다는 입장이었지만, 이제는 본격
적인 훈계가 쏟아져 나왔다. 오랜 친구 옥타브 미르보에게 말한
바에 따르면, 이런 전면적인 변화는 "진보와 세계 평화의 새로운
세기에 도덕적 이념들에 대한 믿음을 부여한다"라는 취지로 정당

화되었다.[15]

독일의 괄목할 만한 출산율에 비해 프랑스의 출산율이 저하되는 추세에 경각심을 느낀 졸라는 이 연작의 제1권 『풍요 *Fécondité*』 (1899)를 무제한 생식의 필요성에 대한 훈화로 만들었다. 자신의 가족사를 보편적인 진리로 확대하여, 그는 산아제한의 열렬한 반대자가 되었으며, 그에 따라 난생처음으로 가톨릭교회와 한편이 되었다.

이어 연작의 제2권 『노동 *Labeur*』이 1901년에 나왔고, 곧이어 제3권 『진실 *Vérité*』에서는 자신이 드레퓌스 사건에서 했던 역할을 그려내게 된다. 마지막 작품인 『정의 *Justice*』는 생전에 완성하지 못했다.

～

작가로서의 긴 생애 내내 졸라는 자신만만한 세속주의자였으며, 말년의 『풍요』를 제외하면 줄곧 교회와 맞서는 입장이었다. 세기가 바뀔 무렵, 그런 그는 결코 혼자가 아니었다. 프랑스의 여론은, 특히 파리에서는 세속주의와 반교권주의를 강력히 지지했으니, 그 뿌리는 일찍이 대혁명에까지 뻗어 있었다.

1900년 초에, 총리 발데크-루소는 성모승천 수도회를 해산시키는 데 성공했다. 이 수도회의 신문인 《라 크루아 La Croix》는 드레퓌스 사건 동안 반유대주의 논지를 퍼뜨려 대중을 선동했던 터였다. 1년 후 발데크-루소는 비인가 수도 단체들이 교육에 관여하는 것을 금지함으로써 프랑스 교육의 세속화를 목표로 하는 법안을 제출했는데, 실제로 통과된 법은 발데크-루소가 제출한 법안

보다 훨씬 더 종교 단체들에 적대적이었다. 그에 따라 120개 종교 단체가 폐쇄되었고, 새로운 허가 신청은 의회에서 기각될 전망이었다. 광범한 지지를 받은 이 조치는 향후 교회와 국가의 분리의 기반을 마련한 셈이 되었다.

"프랑스에서 교회의 생명이 도대체 무슨 꼴이 되었는가?"라고, 아르튀르 뮈니에 신부는 1901년 8월 30일 일기에 썼다.[16] 뮈니에는 포부르 생제르맹의 한복판에 있는 생트클로틸드 교회의 주임신부로, 1884년 동성애를 과감히 묘사하여 물의를 일으켰던 『거꾸로 À Rebours』의 작가 조리스-카를 위스망스를 놀랍게도 회심시킴으로써 명성을 얻은 터였다. 온화한 태도와 날카로운 위트를 갖춘 매력적인 사제였던 그는 자기 교구의 교양 있고 세련된 신도들과 곧잘 어울리곤 했다. 그들도 그를 마음 맞는 고해사로 여겨 만찬에 기꺼이 초대하곤 했으며, 그는 허름한 복장에 되는대로 자란 머리칼을 휘날리며 초대된 자리에 나타나곤 했다. 뮈니에는 구체제에 대한 동경을 이해해주는 개방적인 정신을 가진 모더니스트인 동시에, 프랑스 정부가 프랑스 가톨릭교회를 통솔하는 데 기꺼이 찬성하면서도 내셔널리즘에는 반대하는 보기 드문 인물이었다. 그런 그가 "내 영혼의 다양한 힘들을 어떻게 화해시킬 수 있을까?"라고 쓴 것이 불과 며칠 전이었다.[17]

하지만 뮈니에의 8월 30일 일기는 자기분석 대신 프랑스 교회와 그 지도자들이 하고 있는, 또는 하지 않고 있는 일에 대한 깊은 우려를 보여준다. 그들의 행동은 "공화파의 성가신 일들에 대한 힘없는 항의일 뿐"이라고 그는 썼다. 더구나 "이 가련한 주교들"은 루르드, 파레-르-모니알, 또는 파리의 사크레쾨르로 순례를

다니며 가련하게도 중세를 흉내 내고 있는 것이었다. 이처럼 "기도를 오용"한 결과 종내에는 교회가 모든 권위를 잃고 자기 파괴에 이르고 말리라는 것이 그의 예상이었다. "이 끊임없는 왕래가 그들의 영혼 안에 정의, 성실성, 선함이나 헌신을 조금이라도 만들어낼 수 있을지 알고 싶다"라고 그는 결론지었다.[18]

~

교회와 국가의 분리는 제3공화국 출범 이래 중도 좌파 급진 공화주의자들의 주된 구호였고, 조르주 클레망소도 몽마르트르 구청장을 지내던 정치 경력 초기부터 그것을 목청껏 외쳐오던 터였다.[19] 이후 세월 동안 클레망소는 꾸준한 정치 활동으로 하원의 웅변적인 지도자가 되었고, 가난한 자와 짓밟힌 자들을 위한 맹렬한 투쟁으로 만인이 두려워하는 '호랑이'로 알려졌다. 1890년대에는 보수 세력의 저항에 부딪혀 정계에서 밀려나 언론으로 돌아갔는데, 언론인으로서도 드레퓌스 사건 때 보여주었듯이 뚜렷한 행보를 남겼다. 그는 드레퓌스를 지지하는 주목할 만한 기사들을 줄기차게 써냈으며, 졸라가 드레퓌스를 옹호하는 글에 「나는 고발한다」라는 제목을 붙여 자신이 주간하는 신문《로로르》에 싣기도 했다.

1901년 무렵에는《로로르》를 떠나 자기만의 주간지《르 블로크Le Bloc》를 발간하기 시작, 적은 발행 부수로도 정계에서 큰 영향력을 발휘했다.《르 블로크》에서도 그는 여전히 군주제와 교회의 결탁에 반대하는 캠페인을 벌였으니, 그가 보기에는 그렇게 결탁한 세력이야말로 드레퓌스 사건을 둘러싼 내셔널리즘과 반

유대주의의 열기를 이용하여 공화국을 전복시키려 한 책임이 있다는 것이었다. 곧 정치적 재기가 이루어져, 그의 목소리는 제3공화국 내에서 가장 뚜렷한 목소리 중 하나가 되었다.

제3공화국 초기 30년 동안(1871-1900) 프랑스 정치인들은 정당을 구성하지 않은 채 우익의 왕정주의자들과 가톨릭 극보수주의자들부터 좌익의 급진적 공화주의자들까지, 그 중간의 다양한 중도파들도, 서로 느슨한 이해관계로 연대하고 있었다. 하지만 20세기에 들어서는 급진파도 중도파도 모두 공화주의자들이었고, 제3공화국을 강력히 신봉하며 지지한다는 점에서 뜻을 같이했다.

클레망소는 줄곧 급진 공화주의자 가운데 중요한 인물로 활약했으며, 그러는 동안 왕정주의 우익으로부터의 위협은 줄어들고 중도파가 득세하게 되었다. 때때로 극우파가 우세하여, 1880년대의 불랑제 위기 때처럼 인기 있는 군 장성이 공화국을 전복시키려 하거나, 1890년대의 드레퓌스 사건 때처럼 내셔널리즘과 반유대주의, 우익 가톨릭교회, 그리고 군부의 강고한 지지가 한데 만나 격랑을 일으키며 나라를 갈가리 찢어놓기도 했다. 하지만 그 힘든 시절 내내, 정치적 중도파들은 때로 위태로운 지반을 어떻게든 유지해나갔다. 1899년 총리 발데크-루소가 드레퓌스 사건을 만족스럽지 못하나마 평화롭게 매듭지으려고 그토록 강단 있게 행동했던 것도 중도를 지키고 공화국의 안정을 도모하기 위해서였다.[20]

하지만 새로운 세기가 되자 새로운 정치적 세력들이 대두하기 시작했다. 발데크-루소 정부는 내각에 사회주의자를 포함시킨 것으로 유명한데, 이는 분명 특유의 중도파 경향을 보여주려는 의도

였겠으나 어쨌든 제3공화국으로서는 효시가 되는 일이었다.[21] 그럼에도 많은 프랑스 사회주의자들은 사회주의자로서 부르주아 정부에 참여하는 것을 지지하기보다는 비난하는 편이었다.

물론 프랑스 사회주의 운동은 결코 단합한 적이 없었고, 애초에 혁명이냐 개혁이냐 하는 목표 설정에서부터 뿔뿔이 흩어져 있었다. 하지만 세기가 바뀌면서, 비록 정치 참여가 목적은 아니라 해도, 그 다양한 세력들이 모여 형태를 갖추기 시작했다. 프롤레타리아를 하나의 계층으로 단결시킨다는 포괄적인 의제로 각양각색의 조직들이 파리에 모여 최초의 프랑스 사회주의 의회를 연 것이 1899년의 일이다. 그 결과 통합보다는 연대가 이루어졌고, 분열상은 그대로 남아 있었다. 그러다 1900년 의회에서는 과격분자들이 탈퇴해버렸고, 2년 후에는 결정적으로 파가 갈리게 되었다. 1902년 무렵에는 두 개의 아주 다른 프랑스 공산당이 생겨났다. 그 하나인 프랑스 사회당은 혁명을 목표로 삼고 부르주아 정부에 참여하는 것을 극렬히 반대하는 투사들의 모임이었고, 다른 하나인 프랑스 사회주의자당은 사회 변화를 추구하되 공화국을 옹호하고 정부 참여를 지지하는 모임이었다.

그리하여 새로운 세기의 벽두에 프랑스에는 서로 매우 다른 두 사회주의 정당이 창립됐으며, 그중 하나는 부르주아 국가에 정면으로 반대하는 당이었다. 그렇다 해도 상황이 불리해지면, 특히 조국의 안위가 위협당할 때에는, 양쪽 모두 공화국을 지지하게 될 터였다.

내부의 분열은 외부의 위협 못지않게 조국에 중대한 위험이 될 수 있으며, 이는 드레퓌스 사건을 통해 여실히 드러난 바 있었다. 이 사건으로 인해 파리는 물론이고 전국의 민심에 크나큰 균열이 일어났으니 말이다.

드레퓌스가 비록 사면은 되었지만, 무죄판결을 얻지 못하는 한 사건의 핵심에 자리한 이념적인 문제는 여전히 남아 있는 셈이었다. 하지만 파리 사람들은 1901년 일반사면이 효력을 개시하자 그 고통스러운 사건을 뒤로한 채 새로운 시간 속으로 나아가기 시작했다.

그해 6월에 마르셀 프루스트는 자기 나름대로 그 치유의 과정을 돕고자 했다. 건강이 좋지 않았음에도 불구하고 화려한 사교 생활을 계속하기로 작정한 그는 일련의 대대적인 만찬회를 열었는데, 초대된 예순 명 남짓한 손님 중에는 최근 종결된 드레퓌스 사건 동안 그가 칼끝을 겨누던 이들도 있었다. 소설가 알퐁스 도데의 아들 레옹 도데도 그중 한 사람으로, 반드레퓌스 진영을 이끌던 극렬한 반유대주의자였다. 프루스트는 도데를 초면의 아름다운 여성 옆자리에 앉혔는데, 도데로서는 놀랍게도 그녀는 유수한 유대인 은행가의 딸이었다.

도데의 놀라움을 더하게 한 것은, 프루스트가 다른 손님들의 자리도 비슷한 방식으로 배정했다는 사실이었다. 열렬한 드레퓌스 지지자들은 드레퓌스를 맹렬히 공격하던 이들과 나란히 앉게 되었다. "그릇이란 그릇은 다 박살 날 것"이라고 도데는 생각했지

만, 뜻밖에도 만찬회는 대성공이었다. "철천지원수들이 마주 앉아 쇼프루아[냉육]를 먹는" 진풍경이 벌어졌고, 그날 저녁에는 도데 자신도 점잖게 처신했다. 그는 그런 일을 해낼 수 있는 이는 프루스트뿐이라고 결론지으며, 다른 사람들의 기분을 알아차리는 그의 예민함과 남다른 매력을 인정했다.[22]

프루스트는 일찍부터 적극적으로 드레퓌스를 지지하느라 아버지의 뜻을 거슬러야 했지만, 역시 그다운 방식으로 아버지와 화해했고, 레옹 도데를 위시한 극렬한 드레퓌스 반대자들과도 우정을 유지해나갔다. 나중에 그는 『잃어버린 시간을 찾아서』의 제3권인 『게르망트 쪽』을 쓰면서, 드레퓌스 사건이 그 격동의 시절 파리 사교계에 미친 영향을 묘사하게 된다. 그는 이 책을 오랜 벗 레옹 도데에게 헌정했다.

하지만 프루스트는 사교적 성공을 거두면서도 내심 회의에 시달렸다. 그 성공적인 만찬회를 개최한 직후인 6월 10일에 그는 서른 살이 되었다는 사실에 낙심했다. 건강도 불확실하고 이렇다 할 경력도 없이 여전히 부모의 집에 살면서 경제적으로나 정서적으로나 부모에게, 특히 어머니에게 의존하고 있는 형편이었다. "오늘 나는 서른 살이 되었는데, 아직 아무것도 성취한 게 없어!"라고 그는 학창 시절의 한 친구에게 말했다.[23]

～

프루스트의 대담한 만찬회는 안나 드 노아유를 주빈으로 열렸다. 이 섬약하고 전설적인 여성 시인은 『헤아릴 수 없는 마음 Le Cœur innombrable』이라는 시집을 상재하여 드문 찬사를 받고 있던

터였다. 섬세하고 불면과 죽음에 대한 공포에 시달린다는 점에서 그녀는 프루스트와 공통점이 많았으며, 낮에 침대에서 자거나 일하고 밤이면 최고의 문학 살롱들에 군림한다는 점도 마찬가지였다. 그런 모임에서 그녀는 자기 주위를 맴도는 이들에게 청산유수 같은 언변을 쏟아놓곤 했다.

안나 드 노아유가 문학 살롱의 여왕으로 각광받기 시작할 무렵, 이사도라 덩컨은 이미 파리 사교계의 중요한 안주인들 사이에서 명성을 얻은 터였고 대부분의 공연을 자기 스튜디오에 초대한 관객들 앞에서만 했다.

덩컨 가족은 그 얼마 전 몽파르나스의 라게테가를 떠나 파리의 반대편, 몽소 공원 북쪽의 빌리에 대로에 있는 아파트로 이사했다. 거기서 이사도라는 엄선된 관객들을 위해 공연하는 한편 파리 소녀들을 가르쳤는데, 지망자가 얼마나 많았던지 세 반으로 나눠야만 했다. 그런 활동들은 체력적으로 힘들었지만, 그렇게 해야 집세를 낼 수 있었다. 그녀에게 힘을 주는 것은 춤의 근본원리를 발견하겠다는 목표였다. 그녀는 진리가 기술보다 먼저임을 강조했다. "삶이 뿌리이고 예술은 꽃이다"라고 그녀는 말했다.[24] 이는 10년 후 모스크바에서 나타나게 될 메소드 연기와도 다소 비슷한 것으로, 그녀는 고전발레의 인위성을 거부하고 정서적 관념들을 진실하게 표현하는 동작들을 만들어내고자 했다. 그녀는 무용의 역사를 바꾸어놓을 발견을 하려는 참이었다.

또한, 그녀 자신의 인생을 바꾸어놓을 누군가를 만나려는 참이기도 했다.

재봉틀의 발명자 아이작 메리트 싱어의 딸 위나레타 싱어는 미국인 아버지로부터 막대한 재산을, 프랑스인 어머니로부터는 음악에 대한 사랑을 물려받았다. 하지만 그런 이점들에도 불구하고 초년의 삶은 불행했던 것이, 아버지가 세상을 떠난 후 어머니는 자기 자신의 일에만 몰두하여 딸에게 관심이 없었기 때문이다. 또한 위나레타가 자신의 동성애 성향을 차츰 자각하게 된 것도 한 원인으로 작용했을 터이다. 불행한 가정에서 벗어나기 위해 결혼했지만, 결혼 생활은 더욱 불행하여 곧 파탄이 나고 말았다. 그 후 모네 그림의 경매에서 우연히 만난 우아하고 나이 든 에드몽 드 폴리냐크 공과 행복한 결혼 생활에 들어갔으니, 피차의 성적 취향을 존중하는 동반 관계였다.

이제 에드몽 드 폴리냐크 공녀가 된 위나레타는 어린 시절부터 예술에 관심과 조예가 깊었을 뿐 아니라 오르간 연주자로서, 또 화가로서도 상당한 재능을 지니고 있었다. 시각예술 및 공연예술의 감식안을 지닌 이와 결혼한.덕분에 그녀는 너그러운 예술 후원자이자 파리에서 손꼽히는 살롱의 안주인이 되었다. 1893년 폴리냐크 부부가 결혼한 이래로, 파리의 우아한 동네 16구의 조르주-망델로에 있는 그들의 아름다운 저택에서는 특별한 연주회들이 열리곤 했다. 바흐, 바로크음악, 드뷔시, 라벨, 사티, 포레 그리고 나중에는 스트라빈스키의 음악도 연주되었다.

이사도라 덩컨의 재능을 처음 알아본 것은 에드몽 공이었다. 위나레타도 그레퓔 백작부인의 살롱에서 이사도라의 공연을 보

고 흥미를 느꼈지만, 에드몽 공은 아주 반하고 말았다. 그래서 위나레타는(이사도라의 눈에는 로마 황제와도 같은 모습으로) 이사도라를 찾아가 에드몽 공을 만나달라고, 스튜디오 공연을 해달라고 부탁했다. 이사도라는 기꺼이 응했고, 곧 에드몽 공과 친구가 되었다.

따라서 에드몽 공의 죽음은 위나레타뿐 아니라 이사도라에게도 크나큰 충격이었다. 그는 한동안 건강이 좋지 않았지만, 그래도 사교적 의무를 다하려 했고, 6월에 프루스트가 드레퓌스 지지자와 반대자들을 화해시키기 위해 연 만찬에도 참석했다. 그 후로는 공석에 거의 모습을 드러내지 않다가 8월에 세상을 떠났다. 장례식 조문객 중에는 이사도라 덩컨도 있었다. 그녀가 위나레타의 잘생기고 부유한 난봉꾼 남동생 파리스 싱어를 처음 만난 것도 그 자리에서였다. 물론 그때는 피차 그다지 눈여겨보지 않았지만, 몇 년 후 다시 만날 때는 불꽃이 튀게 된다.

～

이사도라가 로댕을 방문한 것도 그 무렵의 일이다. 그녀는 이미 한 해 전 만국박람회장 밖에 따로 차린 그의 전시회를 보았지만, 이번에는 그의 스튜디오를 찾아갔다. 아마 위니베르시테가에 있던 대리석 창고의 넓은 작업장이었을 것이다. 그녀는 그가 조각상들 앞을 지날 때마다 "그들의 이름을 읊으며 손으로 쓰다듬는 것"을 보았다. "그의 손길이 닿자 대리석이 녹은 납처럼 흐르는 듯" 느껴졌다고, 그녀는 나중에 회상했다.[25]

로댕은 대리석뿐 아니라 여자들에게도 비슷한 영향력을 행사

했던 모양이다. 그즈음 그는 젊고 사랑스러운 헬레네 폰 힌덴부르크를 만난 터였는데, 그녀도 그의 새로운 숭배자가 되었지만 다행히도 어머니가 줄곧 따라다니며 감독한 덕분에 플라토닉한 관계에 그쳤고, 로댕도 지속적인 우정으로 만족했다. 그러는 동안에도 로댕의 충실한 정부 로즈 뵈레는 여전히 파리 교외 뫼동의 초라하고 불편한 집에서 요리를 비롯한 허드렛일을 계속했다.

로댕은 뫼동 집에 딸린 땅에 별채를 지었다. 1900년 박람회 동안 따로 차렸던 전시장과 흡사한 건물로, 그는 거기서 작업하고 잠도 거기서 잤다. 대부분의 시간을 그 별채 아니면 파리에서 지냈고, 점점 더 많은 돈을 이집트 청동상, 로마 대리석상 그리고 동시대 회화들을 사 모으는 데 썼다.

그러면서도 뫼동 집은 장식이라고는 없이, 심지어 난방조차 없이 삭막한 채로 두었다. 로댕은 이제 스스로 신사라 여기며 대중 앞에서는 꼼꼼히 차려입었고 매일 아침 찾아와 머리 손질을 해주는 이발사까지 두었지만, 사생활에서는 불편한 대로 아무렇게나 지내며 겨울이면 집 안이 추워 외투를 입고 베레모까지 써야 하는데도 개의치 않았다. 그 모든 불편 가운데서 로즈는 살림을 꾸려나가야 했고.

~

1901년, 20세기의 소르본이 모습을 드러냈다. 재건축의 1단계 작업은 1889년에 이미 끝난 터였고, 이제 마지막 단계까지 완성된 것이었다. 그 결과 17세기에 리슐리외 추기경이 개축한 소르본은 다 사라지고 기념 예배당만이 남았는데 그마저도 세속화되

었다. 이런 외적인 변모를 거치며, 소르본의 본질도 달라졌다. 한때 프랑스 가톨릭 신학의 보루였던 이곳이 1885년에는 수백 년 전통의 신학대학을 없앤, 완전히 공화적이고 세속적인 기관이 되었다.

새로운 소르본에 남은 문학부와 이학부는 곧 명성을 떨치게 되었고, 이제 남녀 학생들이 쏟아져 들어왔다.* 그리하여 이후 소르본이 당면한 큰 도전은 공간 확보였다. 교실은 점점 더 붐볐고, 별관을 얻어 나간 특별 기관과 연구소들이 무질서하게 얽히게 되었다.

라탱 지구 한복판에 자리한 에콜가의 카페 '라 로렌'은 당시 예술가와 학생들이 즐겨 찾는 곳이었다. 피카소도 거기서 고향 카탈루냐 친구들을 만났는데, 그중에서도 조각가이자 작가인 하이메 사바르테스는 처음부터 피카소의 재능을 믿었고 나중에는 피카소의 개인 비서이자 전기 작가가 되었다. 피카소가 정오쯤 라 로렌에 나타나면 그와 친구들은 근처 소르본 광장에 있는 터키 식당에서 점심을 먹곤 했다. 그보다 나중에 오면 라 로렌에서 오후나 저녁을 함께 보냈다.

피카소는 1901년 6월 초에 파리로 돌아와 카사헤마스가 마지막 날들을 보낸 클리시 대로의 스튜디오에서 살기 시작했다. 카사헤마스는 죽고 팔라레스는 스페인으로 돌아간 터라, 피카소는

*
소르본 문학부는 1883년, 법학부는 1884년에 여학생의 입학을 허용했고, 이학부는 1888년, 문학부는 1914년에 최초로 여성에게 박사 학위를 수여했다. 이보다 앞서 의학부는 1869년에 여학생 입학을 허용하고, 1875년에 여성에게 의학박사 학위를 수여했다.

이제 그 작은 공간을 자신의 화상인 마냐크와 나누어 썼다. 한편 그는 이전 애인 오데트를 버리고 카사헤마스의 애인이었던 제르멘 가르갈로를 차지했다. 이 일로 친구 마놀로가 노발대발했으니, 카사헤마스가 죽은 후로 제르멘은 그의 애인이었던 것이다. 그 결과 싸움이 나서 경찰서까지 가게 되었다.

이런 정신없는 생활 가운데서도, 피카소는 마냐크의 주선으로 그달 말에 열릴 전시를 위해 작업에 박차를 가하여 하루에 석 점을 그려내기도 했다. 마냐크는 피카소를 위해 9구 한복판 화랑 거리로 유명한 라피트로에 있던 앙브루아즈 볼라르의 화랑에 줄을 대놓은 터였다. 볼라르는 예술에 안목이 있는 탁월한 사업가로 르누아르, 세잔, 고갱, 반 고흐 등 동시대 화가들의 작품을 전문으로 취급했다. 그는 피카소의 그림 예순 점을 다른 젊은 스페인 화가들의 대형 작품 몇 점과 함께 전시하는 데 동의했다. 화랑은 작았고 그림들은 틀도 끼우지 않은 채 바닥부터 천장까지 빽빽이 걸리거나 폴더에 담긴 채였지만, 전시는 극찬을 받았고 (볼라르의 회고와는 달리) 대성공이었다. "돈을 정말 많이 벌었는데, 오래가지 않았다"라고 피카소는 훗날 회상했다.[26] 미래가 그처럼 밝은데 도대체 왜 아낀다는 말인가?

피카소가 볼라르 화랑에 전시한 그림들은 캉캉 무희, 승마, 아이들의 놀이 등 당시 프랑스의 삶의 다채로운 면들을 매력적으로 그려낸 것이었다. 하지만 이 시기는 오래가지 않았다. 여름이 끝나가고 가을이 찾아올 무렵, 피카소는 죽음과 절망이라는 어두운 주제에 사로잡혀 있었다. 그는 생라자르 여성 감옥에서 본 장면들에 깊은 충격을 받은 터였다. 성병을 앓는 버려진 여성들이 흰

여왕의 죽음 ∼ 1901

모자로 구별된 채 무리로부터 고립되어 있었다. 하지만 그보다 더 그를 괴롭히기 시작한 것은 친구 카사헤마스의 죽음이었다. 피카소는 친구가 죽을 때까지 살았던 바로 그 집에 살고 있었고, 게다가 한동안 제르멘 가르갈로의 애인이 되기도 했던 터였다.[27]

밝은 색채에서 어두운 청색조로 옮겨 가면서, 피카소가 그린 그림들에는 카사헤마스의 유령이 떠돌기 시작했다. 특히 〈관에 든 카사헤마스La Mort de Casagemas〉나 〈카사헤마스의 매장Evocation: L'enterrement de Casagemas〉 같은 그림들이 그랬다. 피카소가 카사헤마스의 매장 때 그 자리에 없었다는 사실은 문제 되지 않았다. 아마도 그랬기 때문에 더욱 그 주제에 사로잡혔는지도 모른다.

컬렉터들은 그렇게 어둡고 음울한 주제의 그림들을 사려 하지 않았고, 피카소의 수입은 대번에 줄어들었다.[28] 겨울이 되어 마냐크와의 계약이 끝나자, 그는 다시 춥고 배고프고 무일푼이 되었다. 전해에 당당히 파리에 입성했던 때와는 딴판으로, 아버지에게 바르셀로나로 돌아갈 기찻삯을 보내달라고 전보를 쳐야만 했다.

스무 살, 피카소의 청색 시대가 시작된 것이었다.

4

꿈과 현실

1902

드뷔시가 오페라 〈펠레아스와 멜리장드〉에서 그려내고자 했던 것은 안개와 신비에 싸인 꿈의 세계였다. 하지만 그런 예술적 비전이 무대 위로 옮겨지자, 꿈의 세계는 곧 현실의 세계와 충돌하게 되었다. 첫 번째 장애물은 마테를링크가 자신의 애인인 프랑스 소프라노 가수 조르제트 르블랑에게 멜리장드 역을 주어야 한다고 나선 것이었다.

르블랑은 충분한 자격이 있었고, 실제로 1912년 보스턴 공연 때는 그 역할을 맡게 된다. 하지만 드뷔시는 스코틀랜드 출신으로 오페라 코미크의 프리마돈나였던 메리 가든을 선호했다. 이 일로 마음이 크게 상한 마테를링크는 분통을 터뜨리며, 자기 희곡을 오페라 대본으로 써도 된다는 허락이 드뷔시에게 배역까지 결정할 권리를 준다는 뜻은 아니라고 주장했다. 결국 그는 이 문제로 드뷔시에게 소송까지 걸게 되지만, 당분간은 그 공연이 "요란한 실패작"이 되기를 바란다고 공언하는 것으로 마음을 달랠

수밖에 없었다.[1]

그렇잖아도 과로로 예민해져 있던 드뷔시는 이런 돌발 사태로 한층 더 불안정해져서, 마지막 공연을 마친 후에는 이렇게 심경을 토로하기도 했다. "너무나 지쳐서 신경쇠약에 걸릴 것만 같다. 그런 사치스러운 병이 실제로 있다고는 지금껏 믿지 않았는데."[2] 15주 동안이나 연습에 매진한 끝에 그가 두려워하던 최악의 사태가 현실로 드러났으니, 정식 의상을 갖춘 마지막 공개 리허설 때 청중이 웃기 시작했던 것이다. 도대체 〈펠레아스〉가 웃긴다고 생각하는 사람이 있을 수 있다는 사실에 당혹했던 드뷔시는 곧 사태의 진상을 알게 되었다. 줄거리를 외설스럽게 요약한 악의적인 프로그램이 배부되었던 것이다. 훗날 메리 가든은 마테를링크가 바로 그 음모의 배후였다고 주장했다.

그렇다 해도 4월 30일의 정식 개막은 완전한 승리까지는 아닐지언정 실패와는 거리가 멀었다. 마지막 공개 리허설 때의 소란을 전해 들은 지지자들이 위층 갤러리석—그들 같은 젊은 음악 애호가들이 표를 살 수 있는 자리—을 가득 채우고 열광적인 함성을 보냈던 것이다. 모리스 라벨도 그중 한 사람이었다. 비평가들과 드뷔시의 동료 작곡가들은 예상대로 전통파와 그보다 개방적인 파로 나뉘었지만, 파리의 아방가르드 그룹은 대번에 〈펠레아스〉를 걸작으로 받아들였다.

〈펠레아스〉의 반응이 좋아서 오페라 코미크는 그해 10월에 재차 상연했고, 세계대전이 일어나기 전까지 단 두 번을 제외하고는 모든 시즌에 그 작품을 상연했다. 1913년 1월까지 오페라 코미크의 〈펠레아스〉 상연 횟수는 무려 100회에 이른다.

드뷔시는 갑자기 각광 속으로 던져진 셈이었다.

~

작곡가 에릭 사티도 〈펠레아스〉 초연을 관람했고, 장 콕토에게 보내는 편지에 이렇게 썼다고 한다. "그 방면에서는 더 이상 할 수 있는 게 없네. (……) 나는 뭔가 다른 것을 찾아야 해. 아니면 끝장일세."[3]

사티는 경탄의 반응을 보였지만, 다른 많은 사람들은 드뷔시가 이룩한 것을 마땅찮게 여겼다. 예상대로 〈펠레아스〉를 가장 혹독하게 비평한 이 중 한 사람은 카미유 생상스로, 그는 파리에 남아 "〈펠레아스〉에 대해 쓴소리를 하기 위해" 평소와는 달리 휴일도 갖지 않았다고 말했다.[4] 파리 콩세르바투아르의 보수적인 원장 테오도르 뒤부아 역시 비슷한 반응을 보이며 콩세르바투아르 학생들에게 〈펠레아스〉 공연에 가는 것을 금지했는데, 이는 오히려 그들로 하여금 위층 갤러리석을 가득 채우고 박수갈채와 열띤 휘파람으로 장내를 떠나가게 만드는 확실한 효과를 가져왔을 따름이다.

라벨은 〈펠레아스〉 초연 때 열네 차례의 공연 모두를 관람하고 동료 학생들과 함께 위층 갤러리석에서 환호했다. 그 무렵에는 드뷔시와 친분이 있었고, 두 사람은 결코 아주 가까운 사이는 되지 않았지만, 드뷔시도 라벨의 찬탄을 기쁘게 받아들였던 것 같다.

라벨은 이제 화성과 작곡 개인 지도로 적으나마 돈벌이를 하고 있었다. 또다시 로마대상에 도전하느라 연초의 몇 달을 보낸 뒤였다. 역시 최종 후보에는 올랐으나, 이번에는 입상조차 하지 못

했다.

환장할 노릇이었지만, 젊은 작곡가는 꾸준히 작품을 선보였다. 그해 4월에는 촉망되는 신예 피아니스트 리카르도 비녜스가 국립음악협회 주최 연주회에서 라벨의 〈죽은 왕녀를 위한 파반 Pavane pour une infante défunte〉과 〈물의 희롱〉을 연주했다.

1871년 음악협회를 설립한 두 주역 중 한 사람은 카미유 생상스로, 그는 협회가 젊은 음악가들을 대중에게 소개하는 데 도움이 되기를 희망했다. 훌륭한 목표였지만, 생상스가 그렇게 소개하고자 했던 음악은 라벨이나 드뷔시의 음악과는 거리가 멀었다. 반면 1890년 이후 협회를 이끌게 된 뱅상 댕디의 경우, 그 자신은 음악적으로나 정치적으로나 보수적인 인물인 데다 새로운 음악을 좋아하지 않았음에도, 드뷔시, 사티, 라벨 같은 동시대 음악가들을 적극 지원하는 포용력을 발휘했다.

그 연주회는 라벨에게 중요한 것으로, 믿을 만한 연주자에게 곡을 맡길 수 있었다. 비녜스는 콩세르바투아르 시절부터 라벨과 알고 지내던 좋은 친구이자 재능 있는 피아니스트였다. 비평가들은 그가 연주하는 라벨의 〈파반〉을 기꺼이 즐겼다. 하지만 즐겁고 쉬운 〈파반〉과 달리 〈물의 희롱〉은 여전히 너무 도전적인 작품으로 여겨졌다. 라벨이 혼신을 기울인 이 작품은 오늘날 피아노 작곡에 있어 하나의 이정표로 간주되는 작품이지만, 그가 이룩한 바를 청중이 이해하기까지는 세월이 더 지나야만 했다.

～

베르트 베유는 우연한 계기로 현대미술 작품을 팔게 되었다.

1900년 피카소의 그림 석 점을 산 것을 시작으로, 1902년 초에는 무명 화가 앙리 마티스의 작품을 포함하는 전시회를 열었다. 마티스 작품은 전혀 팔리지 않았지만, 몇 달 후 베유는 그의 정물화 한 점을 아방가르드 컬렉터인 아르튀르 위크에게 파는 데 성공했다. 전에 피카소의 〈물랭 드 라 갈레트〉를 산 바로 그 사람이었다. 마티스와 피카소는 장차 자신들 사이에 벌어질 경쟁을 짐작조차 못 하고 있었지만, 각축은 이미 시작된 셈이었다.

6월에 마티스는 또 다른 베유 전시회에 참가했는데, 이번에는 반응이 훨씬 좋아서 그에게도 베유에게도 기쁜 일이 되었다. 베유는 화상 일을 시작한 지 얼마 안 된 데다 볼라르나 뒤랑-뤼엘 같은 막강한 화상들과의 경쟁을 앞두고 있었지만, 직감이 뛰어날 뿐 아니라 너그러운 마음씨의 소유자였다. 마티스는 그녀가 '발굴'한 화가 중 한 사람이 되었으니, 그녀는 그를 옹호하고 그의 점점 대담해지는 그림들을 보며 즐거워했다.

아멜리의 모자 가게는 애쓴 보람이 있어 장사가 되기 시작했고 마티스가 자신을 찾아가는 그 끝날 것 같지 않은 시기를 헤쳐 나가는 데 힘이 되어주었다. 하지만 아멜리의 친정인 파레르가家에 닥친 재난 때문에 그 안정은 얼마 가지 못했다. 그녀의 부모는 여러 해 동안 프레데리크와 테레즈 욍베르 내외의 오른팔 역할을 했었다. 프레데리크는 법무부 장관의 아들로 자신도 하원 의원이었고, 미국인 백만장자의 상속녀로 알려진 테레즈와 함께 호사스럽게 살며 영향력을 행사하던 터였다. 아멜리의 부모는 욍베르 내외의 진보적 정치관을 지지하며 그들을 성심껏 도왔으나, 이들은 상속을 담보로 엄청난 빚을 지고 점점 더 변칙적인 재정 계

획과 독직을 일삼다가 결국 파탄에 이르렀다. 그들이 그처럼 사치와 영향력을 누릴 수 있었던 것은 테레즈 윙베르가 막대한 재산을 상속받게 되어 있다고 교묘하게 이야기를 꾸며낸 덕분이었는데, 20년 가까이 고공비행을 한 끝에 그 모든 것이 사기임이 드러났던 것이다. 1902년 이 충격적인 사실이 폭로되자, 윙베르 내외는 발 빠르게 피신했고, 모든 비난과 박해는 부지불식간에 연루된 충실한 파레르 내외에게 밀어닥쳤다. 윙베르 내외의 그물에 걸려든 정부 및 사교계의 엘리트 인사들은 워낙 거물들이라 공화국 자체의 명예와 존망이 위태로울 정도였다.

마티스는 한때 법학 공부를 했던 이력을 발판 삼아 장인을 옹호하는 데 앞장섰고, 장인이 윙베르의 사기에 공모했다는 혐의를 무산시킬 수 있었다. 하지만 불행히도 그 와중에 아멜리의 건강이 악화되었을 뿐 아니라 모자 가게도 날아가고 말았다. 달리 방도가 없었던 마티스 가족은 1903년 앙리의 척박한 고향으로 돌아가 부모 집에 얹혀살게 되었다.

여러 달 동안 마티스는 거의 그리지 못했다. 불면과 병에 시달려, 그림을 포기하기 직전이었다.

~

마티스와 달리 조르주 브라크는 희망에 차 있었다. 1902년, 화가 겸 공예가로서의 자격증 덕분에 1년으로 줄어든 군 복무를 무사히 마친 후, 브라크는 파리로 돌아가 진짜 예술가가 되기로 결심했다.

다른 많은 예술가 지망생의 부모와 달리 브라크의 부모는 반

대하지 않았고, 약간의 지원까지 해주었다. 그렇게 든든한 뒷받침을 가지고 브라크는 다시 파리로 가서 이제는 전설이 된 몽마르트르의 지저분한 스튜디오를 빌려 살며 그림을 공부하기 시작했다. 그는 여러 미술관과 화랑에서 시간을 보내면서 모네, 르누아르, 시슬레의 인상파 그림들에 감탄했다. 쇠라의 점묘주의에도 끌렸지만, 그를 마음속 깊이 감동시킨 것은 빈센트 반 고흐의 작품이었다.

반 고흐는 짧은 생애 동안 단 한 점의 그림을 팔았을 뿐이었고, 그의 사후 1890년대에 몇 차례 작은 전시회가 열리기는 했으나 제대로 알려지기 시작한 것은 1901년 파리의 주요 화랑 중 하나인 베르넴-죈에서 대대적인 회고전을 열면서부터였다. 그 진면목이 드러난 반 고흐의 작품은 선풍적인 반응을 불러일으켜, 장차 마티스, 모리스 드 블라맹크, 앙드레 드랭 등이 일으킬 포비슴[야수파] 운동의 계기가 되었다. 나중에 조르주 브라크도 이들과 합류하게 된다.

하지만 그것은 아직 장래의 일이고, 그 주역 중 아무도 아직 다가올 일에 대해 알지 못했다. 그러기까지 브라크는 반 고흐나 마티스나 다른 많은 예술가처럼 고생을 겪지 않았다. 그는 동네의 미술 학원에 다녔는데, 가르쳐주는 것은 없었지만 적어도 그가 그리고 싶은 대로 그리도록 내버려두는 곳이었다. 그러다가 에콜 데 보자르에 들어갈 준비로 예비 학원에 들어갔지만, 그곳도 너무 지겨워서 그만두고 말았다.

배움과 실험에는 더없이 좋은 시기였고, 브라크는 마음껏 즐겼다. 행복할 수 있는데, 왜 고민하겠는가?

퀴리 부부는 가난했고, 과로했고, 제대로 대접받지 못했다. 그들이 하는 일을 마땅히 알아주었어야 할 사람들, 그들을 돕기 위해 뭔가 할 수 있었을 사람들이 그렇게 하지 않았다. 물론 이따금 지원금을 받을 때도 있었지만, 그런 지원은 시기를 예상할 수 없는 데다가 제대로 된 실험실을 얻고 안정된 생활을 하기에는 액수도 너무 적었다. 교수가 되면 실험실과 고정적인 급료와 자유로운 시간을 얻을 수 있었지만, 피에르 퀴리는 파리시에서 운영하는 물리 및 화학 학교에서 일은 많고 급료는 적은 강사직을 맡고 있었고, 그의 총명한 젊은 아내 마리 스크워도프스카 퀴리는 생계를 돕기 위해 파리 서쪽 세브르의 여자 사범학교에서 일하고 있었다. 그러면서 내외 모두 연구에 매진했으니, 그 끝없는 중노동을 그들은 난방도 편의 시설도 없는 목조 창고에서 해나갔다. 그러는 한편 어린 딸 이렌을 키우는 데도 그 못지않은 열의를 쏟고 있었다.

피에르 퀴리는 교수직과 작업할 실험실이 절실히 필요했지만, 그 어느 쪽도 얻는 데 실패했다. 탁월한 물리학자인 동시에 조용하고 겸손한 성격의 소유자였던 그는 자신을 내세울 줄 몰랐고 그럴 뜻도 없었다. 자신이 하는 일이 스스로 가치를 입증하리라고 굳게 믿었지만, 번번이 현실은 그렇지 않다는 것을 확인하게 될 뿐이었다. 그와 마리가 귀스타브 베몽과 함께 폴로늄을 발견하고 라듐의 발견을 앞두고 있던 그해에, 소르본은 그에게 물리화학 교수직을 거부했다. 피에르 퀴리를 중상하는 이들은 그가

정규 교육기관이 아니라 집에서 교육받은 것을 흠잡았고, 그가 결정학, 자기학, 전기학 등 여러 방면에서 이룩한 발견이나 논문들도 교수직을 얻는 데는 도움이 되지 않았다.

그 직후 피에르 퀴리는 결정물리학에서의 선도적인 연구에 기반하여 광석학 교수직에 지원했으나, 이번에도 비슷하게 거절당했다. 과학 아카데미마저 그의 입회를 거절하자, 그는 자신의 이름이 레지옹 도뇌르 후보자 명단에 오르는 것을 사양했다. 이미 면접에 너무 많은 시간을 낭비했고, 훈장의 붉은 비단 리본보다는 실험실에서 일하는 편이 더 좋다는 것이 그의 말이었다.

연구와 학교 업무와 집안일 사이에서 동분서주하는 피에르와 마리를 염려하던 한 친구는 이런 편지를 보내오기도 했다. "당신들 둘 다 먹는 것이 형편없어요. 난 마담 퀴리가 소시지 두 조각을 우물거리고 차 한잔 마시는 것으로 식사를 때우는 걸 여러 번 봤어요. 당신들보다 훨씬 튼튼한 사람이라 해도 그렇게 빈약한 식사로는 버틸 수 없다는 걸 모르나요?"[5]

그런 질문에는 대답할 말이 없었다. 하지만 그렇게 뼈를 깎는 가난 속에서도, 피에르와 마리는 라듐과 방사능을 발견한 일로 이득을 얻지 않기로 진작부터 정해놓은 터였다. 라듐 추출 기술의 특허를 내는 대신, 그들은 과학 정신에 따라 연구 결과를 공개하기로 했다. 훗날 마리 퀴리는 이렇게 회고하게 된다. "그것이 큰 유익이 되어 라듐 산업은 한껏 발전할 수 있었다."[6]

퀴리 부부는 과학을 위해 부를 버리기로 결정한 것이었다.

에밀 졸라(1840-1902)는 늙었다. 하지만 여전히 폭넓게 사고했고, 최근에는 복음서 연작으로 기획한 4부작 중 제3권인 『진실』을 펴낸 터였다. 주위에 모여든 찬미자들에게 "나는 노년에도 좀 더 꿈꿀 권리를 누려야 한다"라고 말하기도 했다.[7] 점점 더 긴밀하게 연결되는 세계에서 전쟁의 위험을 의식하며, 그는 복음서 연작 중 마지막이 될 다음 작품이 그야말로 국제 평화에 대한 찬가가 되리라고 기대했다. 그의 신랄한 벗 에드몽 드 공쿠르(1822-1896)가 살아 있었다면 이 못 말릴 기고만장에 대해 뭐라고 따끔하게 쏘아붙였을지 모르겠다. 졸라에게는 늘 그렇게 대가연하는 구석이 있어서 공쿠르의 일침을 맞곤 했다. 아닌 게 아니라, 이 대작가는 상당히 짜증스러운 친구였을 것이다.

어쨌든 졸라는 성공적인 인생의 여운을 즐기며, 빅토르 위고(1802-1885)쯤 되는 작가나 누렸을 법한 정치적 승리까지 맛보고 있었다. 한마디로 소설가 졸라는 영웅이 되었고, 그는 그 사실을 자랑스러워했다. 스스로 위대한 진보의 선두에 있다고 여기며 세속적 성인들 가운데 한자리를 정중히 받아들였다.

가정생활에는 여전히 어려움이 있었지만, 졸라는 자신의 서출들을 공공연히 데리고 다니기 시작했다. 사라 베르나르의 〈애글롱〉 공연에도 함께 갔으니, 딸 드니즈는 그때 일을 이렇게 회고했다. "아버지는 우리가 그녀의 노래를 꼭 들어야 한다고 생각했다. 왜냐하면 아버지가 보기에 그녀도 나이가 들어서 얼마 더 연기하지 못할 것 같았기 때문이다."[8] 하지만 졸라가 미처 생각지 못했

던 것은 자신이 베르나르보다 먼저 — 훨씬 먼저 — 죽을 수도 있다는 사실이었다.

졸라의 죽음은 그처럼 대단한 생애, 졸라 자신이라 해도 그보다 더 근사하게 쓸 수 없었을 생애의 결말로는 다소 이상스럽다. 그는 건강염려증으로 호가 나기는 했지만 사실 꽤 건강한 편이었고, 1902년 9월 29일 쌀쌀한 밤에 잠자리에 들 때도 그랬다. 그는 벽난로에 작은 석탄들이 타도록 남겨두고 문과 창문들을 꼼꼼히 잠갔으니, 살해 위협을 적잖이 받고 있던 까닭이었다. 한밤중에 그는 격심한 고통을 느끼며 일어나 아내 알렉상드린을 깨웠고, 그녀 역시 오심과 현기증을 느꼈다. 그녀는 남편이 비틀거리다 쓰러지는 것을 보면서도, 잠든 하인들을 깨우기 위해 줄을 당길 수조차 없었다. 둘 중 아무도 창문을 열지 못했다.

이튿날 아침 하인들이 그들을 발견했을 때, 졸라는 침대 곁 바닥에 쓰러져 있었고 알렉상드린은 죽은 듯 납빛이 되어 침대 위에 누워 있었다. 그녀에게는 희미하게나마 아직 숨이 붙어 있었고 결국 살아났지만, 위대한 소설가는 죽었다.

사인은 일산화탄소중독으로 규명되었다. 졸라가 아내보다 더 심하게 중독된 것은 바닥에 쓰러진 탓이었다. 일산화탄소는 무거운 가스라 필시 막힌 굴뚝에 남아 있던 것이 내려와 바닥에 더 많이 고였을 터였다.

하지만 굴뚝은 막혀 있지 않았고, 일산화탄소의 흔적도 없었다. 감식원들이 침실에 불을 지피고 창문을 닫은 채 밤새 실험용 쥐들을 풀어놓았지만 쥐들은 아무 해도 입지 않았다. 그래서 연통을 해체해보았는데도 별다른 이상이 없었다. 그런 수수께끼에

도 불구하고 검시관은 졸라의 사인이 자연사라고 발표했고, 더 이상의 사건 수사를 거부한 채 보고서들을 개인적으로 간직했다.

졸라의 정부를 포함한 많은 사람들이 의심을 품었고, '살인'이라는 수군거림이 돌기 시작했다. 여러 해 후에, 파리의 한 지붕 수리공이 임종 직전에 뜻밖의 고백을 했다. 근처 지붕의 수리 작업을 하다가 졸라가 드레퓌스 사건에서 한 역할에 대한 복수로 그의 집 굴뚝을 막았다, 그리고 이튿날 아침 아무도 눈치채기 전에 원래대로 해두었다는 것이었다. 그럴싸한 이야기였지만 그 주장을 증명할 수 있는 이가 없었으므로, 수수께끼는 여전히 풀리지 않은 채로 남아 있다.

졸라의 죽음은 너무나 갑작스럽고 이상한 일이라 큰 충격으로 받아들여졌으며, 애도의 물결이 엄청났다. 브뤼셀가에 있던 그의 집에는 세계 각처에서 꽃다발과 함께 조사가 쇄도했다. 졸라가 드레퓌스를 위해 한 일은 여전히 수많은 사람들에게 감동으로 남아 있었으며, 그들은 자신들의 애도를 눈에 보이는 방식으로 표현하고 싶어 했던 것이다.

특히 주목할 만한 것은 알프레드 드레퓌스가 졸라의 아주 가까운 친구들과 함께 시신 곁에서 조용히 밤샘을 했다는 사실이다. 알렉상드린은 드레퓌스의 존재가 여전히 들끓는 반유대주의자들로부터 격렬한 항의를 불러일으킬지도 모른다고 우려했으나, 그는 10월 5일 수천 명의 운구 행렬에 끼어 몽마르트르 묘지로 향했다. 다행히도 군중은 점잖게 행동했고, 저벅저벅 발소리만이 침묵을 깼다.

묘지에서는 아나톨 프랑스가―한때 졸라의 적이었지만 드레

퓌스 사건 이후로 친구가 된—추모사를 했다. "그를 부러워합시다. 그는 방대한 작품과 위대한 행동으로써 조국과 세계를 명예롭게 했습니다. 그를 부러워합시다. 그의 운명과 그의 마음은 그에게 가장 위대한 생애를 만들어주었습니다. 그는 인간 양심의 한 순간이었습니다!"⁹

~

드레퓌스 사건 내내 우익 가톨릭의 극렬한 반유대주의와 폭력, 그리고 영향력 있는 가톨릭 인사 중 드레퓌스를 위해 발언한 이가 전무했다는 사실은 프랑스 전역, 특히 파리에서 반교권주의를 크게 자극했다. 파리에서는 반교권주의가 정치적 재정렬의 기초가 되어 좌익을 단결시키는 역할을 했다. 드레퓌스 지지자들은 드레퓌스 사건이란 크게 보아 가톨릭교회가 공화국을 전복시키려는 최후의 시도였다고 간주했다. 드레퓌스 개인에 대한 감정적인 대응들이 가라앉은 후에도 강한 반교권주의는 그대로 남아 교회와 국가 사이의 투쟁이 벌어지기만 하면 언제든 다시 불붙을 기세였다.

1902년 5월 선거가 치러질 무렵, 전국은 좌익 대 우익이라는 분명한 양대 진영으로 뚜렷이 분열되었고, 중도적 입장은 찾아보기 어려웠다. 선거는 열렬한 논쟁과 격심한 고발로 점철되었으며, 그 결과는 이미 권좌에 있던 좌익 연합의 승리였다.¹⁰

이제 확고히 세를 굳힌 새로운 총리 에밀 콩브는 의회의 다수를 이용하여 수도회들과 결판을 벌였고 수도회 학교 대다수를 문닫게 했다. 5월 선거로 조르주 클레망소도 정치판으로 돌아왔는

데, 이번에는 상원이었다. 전에는 상원이란 비민주적이라며 철폐해야 한다고 외치던 그가 적어도 그 자신의 경력에 있어서는 놀라운 타협을 감행한 셈이다. 하지만 교회와 국가라는 문제에 있어서는 여전히 '호랑이'였으니, 10월 30일 상원에서 한 첫 연설에서 그는 종교로서의 가톨릭교와 제도로서의 교회를 구분한 후 가톨릭 학교를 폐쇄하기로 한 콩브의 결정을 강력히 지지했다. 제도로서의 교회를 향해, 그는 그 법적인 특권, 특히 나폴레옹 시절부터 금과옥조로 지켜지던 국가로부터의 재정 보조와 수도회들의 특권을 철폐할 것을 요구했다.

샤를 드골이 다니던 보지라르가의 예수회 학교와 마찬가지로 프랑스에 있던 가톨릭 학교 대다수는 한동안은 살아남을 방도를 찾게 되겠지만, 반교권주의의 추세는 거역할 수 없었고, 교회에 대한 정치적 우위를 획득하려는 싸움은 급속히 힘을 얻어갔다.

～

그해에는 시끄러운 선거를 치르며 교회와 국가 간의 긴장이 고조되는 한편 노동과 경영 사이의 관계 또한 악화되었다. 실업자들의 주머니 사정과 임금 삭감이 원인이 되어 수많은 파업이 발생했다. 특히 광부들이 불만을 품고 피켓라인 사수에 나섰다. 그렇다 해도 프랑스의 전반적 번영은 계속되고 있었고, 그런 전도유망한 분위기 가운데 앙드레 시트로엔 같은 새로운 사업가들은 자신 있게 최첨단 사업을 발진시켰다.

1902년, 군 복무를 마친 시트로엔은 전 재산을 파리 북부 북역 근처의 조그만 공장에 쏟아부었다. 다른 사람들이 전에 하지 못

한 일을 자기는 할 수 있으리라 기대하며 '앙드레 시트로엔사'를 설립한 것이었다. 그 일이란 폴란드에서 본 이중 쐐기 모양의 기어를 만드는 방법을 찾아내는 것으로, 만일 성공한다면 그 기어의 사용처는 무궁무진할 터였다. 시트로엔은 그것이 공장과 발전소, 제분업과 광업, 금속가공 산업 등에 어떻게 쓰일지 정확히 내다보았다. 또한 인쇄업이나 섬유업에서처럼 정확성과 속도, 급격한 속도 변경, 급격한 방향 전환 등이 필요한 업종이라면 어디에나 그것이 필요하리라고 보았다. 그렇게 복잡한 기어를 제조하는 방법만 찾아낸다면 밝은 미래를 장담할 수 있었다.

문제는 정밀성이었다. 폴란드 회사에서 시험해본 바로는 그런 기어를 필요한 만큼 정밀하게 만들기란 불가능했다. 아무리 주형을 만들어보아도 제대로 된 주물이 나오지 않았으니, 애초에 아무도 강재steel 덩어리에서 제대로 원형을 깎아내지 못했기 때문이다. 하지만 시트로엔은 미국의 신기술로 새로운 가능성이 열렸음을 알고 있었다. 그는 미국에서 수입한 특수 절삭공구들을 사용하여 자신이 필요로 하는 기계를 몇 달 만에 개발해냈다.

시트로엔의 발견은 시기적으로도 맞아떨어졌으니, 전동 모터가 처음 도입되어 고도로 효율적이고 조용한 기어 장치가 필요한 때였다. 하지만 그의 사업은 첨단이기는 했어도 아직 소규모 주문 제작 단계였으므로, 계속하여 새로운 고객을 찾아 나서야만 했다. 게다가 소규모이다 보니 그는 대표 엔지니어이자 생산 감독인 동시에 영업 및 마케팅 매니저 역할까지 해야 했다.

그렇지만 어떻든 시트로엔은 제조업의 세계에 과감히 발 들인 참이었고, 그의 이중 쐐기 로고는 이미 성공의 상징이 되어가고

있었다.

~

1902년 파리-빈 도로경주는 알프스를 통과하는 여정으로 경주자들에게나 그들의 자동차에나 새로운 도전을 던졌다. 루이 르노와 형 마르셀은 기꺼이 도전을 받아들였고, 그 경주가 자신들의 경자동차에 새로운 이익을 가져다주리라고 확신했다.

경주는 6월 28일 오전 4시, 파리 외곽에서 시작되었다. 사흘째 되던 날 경주자들은 가파르고 위험한 아를베르크 산길과 씨름해야 했다. 자칫 실수했다가는 불운한 운전자가 심연으로 곤두박질칠 만한 지형이었다. 운전자들은 불필요한 무게를 줄이느라 문짝과 좌석까지 떼어버렸고(나중에 그것들을 가지러 걸어서 돌아가야 했지만), 루이 르노의 엔진 정비사는 물이 끓어 증발해버리는 라디에이터에 계속해서 물을 보충해야 했다. 내리막길은 한층 더 위험했는데, 아무도 그런 비탈길에서 자동차 브레이크를 시험해본 적이 없었기 때문이다. 브레이크에 불이 났고, 경주자들은 자동차와 함께 절벽 너머로 떨어지지 않으려고 좌석 밖으로 몸을 날려야 했다.

루이 르노는 그 험난한 여정을 무사히 치러냈지만 철길 교차로의 차단기에 차를 들이박고 말았다. 간신히 차축을 수리하고 바퀴살 대신 의자의 가로대를 박아 넣은 후 다시 출발했는데, 심판 확인을 받느라 잠깐 정지하는 동안 다른 경주자 한 명에게 추월당했을 뿐이었다.

마르셀 르노는 좀 더 운이 좋았다. 아를베르크 산길을 용의주

도하게 빠져나온 후, 그는 최대한 속력을 내어 거의 시속 110킬로미터로 다른 모든 경주자들을 따돌리고 우승을 차지했다. 중량급 차들보다도 훨씬 앞섰으니, 개중에는 말들에 끌려 결승선을 넘는 차도 있을 정도였다. 더구나 마르셀은 당시 유럽에서 가장 빠른 기차로 알려져 있던 유명한 아를베르크 특급열차보다도 더 빨랐다는 사실로 깊은 인상을 남겼다.

마르셀의 성공담은 삽시간에 퍼져나갔고, 르노 자동차 주문이 쏟아져 들어왔다. 르노 형제가 보기에, 자동차경주보다 더 좋은 광고 수단은 없을 듯했다.

~

그러는 동안 파리에서 엑토르 기마르는 고용주인 파리 메트로폴리탄 철도 회사, 일명 CMP와 갈등을 겪고 있었다. CMP와의 충돌이 생겼을 때, 그는 파리 북부를 반원형으로 빙 둘러 페르미에 제네로 성벽이 있던 자리를 따라가는 새 지하철 2호선의 출입구들을 설치하는 작업을 감독하고 있었다.

처음에는 돈 문제였다. CMP가 비용 절감 방안을 궁리한 끝에, 기마르가 제작을 맡긴 업자들과 직접 거래하기로 한 것이었다. CMP는 전에도 그가 재료비로 청구한 금액에서 일정 비율을 지불하지 않음으로써 기마르를 성나게 했었다. 이는 도급업자들의 관행이었지만, 이 경우 CMP가 지불을 거부한 금액은 상당 액수에 달했다. 문제를 한층 더 복잡하게 한 것은, 애초의 합의가 구두로 이루어진 데다 CMP가 기마르를 고용할 때 파리 시의회의 허가를 받지 않았다는 사실이었다.

CMP는 이전의 합의를 들어 기마르의 프로젝트는 자기들 것이며, 따라서 자기들 뜻대로, 자기들이 원하는 업자와 해도 된다고 주장했다. 기마르는 경악했다. 어떻게 '기마르 스타일'이 다른 누군가에 의해 제작·설치될 수 있겠는가? 어떻게 자신의 프로젝트가 그처럼 간단히 자기 손에서 벗어날 수 있겠는가?

돈 문제에 예술적 감독권이라는 문제까지 얽히게 되자, 기마르는 행동에 들어갔다. 1호선에 대한 결산이 처리된 1901년 말까지 자신이 청구했던 금액의 절반밖에 받지 못한 그는 2호선 출입구 건설 현장을 봉쇄하기에 나섰다. 이로 인해 완전히 비위가 상한 CMP는 추가 비용을 들여 임시 지하철 출입구를 만들었으며, 기마르에게 소송을 걸었다.

사태가 고약해지고 있었다.

～

〈펠레아스와 멜리장드〉를 초연하고 여러 해 후에, 작가 자크 리비에르는 자신의 첫인상을 회고했다. 당시 자신은 학생이었다면서, 〈펠레아스〉는 그 시절 열여섯에서 스무 살 사이의 관객들에게 "기적적인 세계, 우리가 모든 문제로부터 벗어날 수 있는 소중한 낙원"을 제공해주었다고 말했다.[11]

드뷔시의 꿈결 같은 〈펠레아스와 멜리장드〉에 관객을 끌었던 도피주의적 요소가 이제 프랑스의 선구적 영화제작자 조르주 멜리에스의 환상적인 영화들에 관객을 끌어들이기 시작했다. 1861년 파리에서 태어난 멜리에스는 어린 시절부터 마법과 환상에 매혹되었다. 1888년에는 극적이고 환상적인 마술 쇼를 전문으로 하는

로베르 우댕 극장을 인수하여 쇼를 더욱 개발해나갔다. 몇 년 후 뤼미에르 형제가 이끌어가던 활동사진이라는 새로운 분야를 접한 멜리에스는 그 발명의 중요성을 대번에 이해했고, 그들의 기계 즉 시네마토그라프(1분 미만짜리 필름들을 수동식 크랭크로 돌리는 영사기) 중 하나를 사려다 거절당하자 또 다른 발명가로부터 비슷한 장비인 아니마토그라프를 사서 자기 식으로 개조했다. 그 기계로 그는 영화를 찍기 시작했으며, 1896년 말에는 파리 외곽에 세계 최초의 영화사인 '스타 필름'을 설립했다. 곧 토머스 에디슨, 파테 형제들*을 비롯한 유명 인사들이 이 유리 벽에 유리 지붕을 씌운 놀라운 스튜디오를 찾아오기 시작했고, 그곳에서 탁월한 기술을 갖춘 마술사 멜리에스는 셀룰로이드 필름으로 마술을 창조하게 된다.

멜리에스는 물론 다큐멘터리도 찍었고, 이는 정식 영화에 앞서 상영되는 뉴스영화의 원조로 곧 영화 관람 체험의 일부가 될 터였다. 하지만 그의 특기는 창의적인 특수 효과였으며, 이로 인해 그는 '마법사'라는 별명을 얻게 된다. 영화라는 새로운 매체를 가지고 6년이나 실험한 끝에 1902년 그가 내놓은 〈달세계 여행Le Voyage dans la Lune〉은 영화사에 길이 남을 작품이다. 이 14분짜리 영화에서 그는 우주선이 달에 있는 사람과 정면으로 충돌하는 잊을 수 없는 장면을 만들어냈다. 첨단 특수 효과로 가득 찬 이 야심작으로 그는 프랑스뿐 아니라 외국으로부터도 관객들을 불러 모았

*
샤를 파테는 형제들과 함께 1896년 '파테 프레르Pathé Frères' 영화사를 설립했다.

고, 에디슨을 위시한 이들은 멜리에스의 영화들을 염치없이 복제하기를 서슴지 않았다.

~

멜리에스가 대중문화에서 이름을 떨칠 무렵, 로댕은 나이 들며 얻은 인기와 추종을 즐기고 있었다. 아름다운 젊은 친구 헬레네 폰 힌덴부르크와도 서신 왕래가 이어지고 있었지만, 1902년 여름의 가장 중요한 방문객은 독일 시인 라이너 마리아 릴케였다.

처음에 로댕은 릴케에게 별로 주목하지 않았다. 릴케는 다른 많은 사람들처럼 로댕에게 경의를 표하기 위해 찾아왔고, 자신이 쓰고 있던 책을 위해 유명 조각가에게 인터뷰를 요청했다. 당시 예술가로서 또 인간으로서 인생의 지침을 구할 만한 이를 찾고 있던 릴케는 로댕을 만나자 그야말로 자기를 이해하고 이끌어 줄 사람이라고 믿었다. 만난 지 얼마 안 되어, 젊은 시인은 로댕에게 이런 편지를 썼다. "제가 당신을 찾아온 것은 그저 글을 쓰기 위해서가 아닙니다. 제가 어떻게 살아야 할지 묻기 위해서입니다."[12] 로댕은 그저 열심히 일하고 책을 완성하라고만 말했고, 릴케는 서둘러 그 조언에 따랐다. 이듬해에 책이 출간되자 그는 한 부를 로댕에게 보냈다. 로댕은 독일어를 읽지 못했으므로 그냥 치워두었다. 아마도 그런 식의 경의 표현을 대수롭지 않게 여겼는지도 모른다. 하지만 그 후 두 사람은 서신 왕래를 통해 점점 친해지고 다시 만나게 되었으니, 그때는 릴케도 그 칭송받는 프랑스 조각가에게 좀 더 깊은 인상을 남기게 된다.

로댕이 독일 시인과 우정을 맺기 시작하던 즈음, 대서양 건너

편에서는 한 저명한 역사가가 미국에서 로댕의 명성을 수립하고
있었다. 미국인들이 인상파 화가들, 특히 모네와 르누아르의 그
림을 대거 사들이긴 했지만, 이런 화가들은 로댕처럼 미국인들의
보수적인 성 윤리를 자극하지 않은 터였다. 여러 해 동안 로댕의
작품은 미국인들의 관심을 얻지 못했고, 1893년까지도 미국인 중
에는 로댕의 작품을 소장한 이가 없었다. 그해에는 한 정숙한 위
원회에서 로댕이 시카고 만국박람회에 대여한 조각상들을 철거
하기까지 했다.

즉 로댕은 미국인들의 의식 속에 금단의 과일로 자리 잡았던
셈인데, 저명한 역사가 헨리 애덤스가 그의 작품을 보게 되면서
상황이 바뀌었다. 아마도 시카고 박람회에서 검열자들이 그것을
치워버리기 전이었을 것이다. 파리에서 로댕의 더 많은 조각상
들을 본 애덤스는, 확실히 퇴폐적인 작품들이기는 하지만 자기도
한 점 가져야겠다는 결론을 내렸다. "우리 퇴폐적인 인간들은 왜
우리의 퇴폐성을 편안하고 만족스럽게 받아들이지 못하는가?"라
고 그는 은근히 꼬집었다.[13]

애덤스는 로댕을 개인적으로 좋아하지는 않았다. 그가 보기에
로댕은 "농부 같은 천재로 자신의 사교성을 불신하며, 아첨에 약
하고, 미인이나 상류층 여성의 아첨에는 더욱 약한" 인물이었다.
애덤스의 까다로운 성미에 한층 더 거슬렸던 것은, 로댕이 "계약
에 대해 깔끔하지 못하고, 메모도 장부도 기입하지 않으며, 자기
가 한 말도 다 잊어버리고, 약속했던 바를 이행할 생각이 전혀 없
다"는 점이었다.[14] 그럼에도 애덤스는 로댕의 가장 중요한 옹호자
중 한 사람이 되었다. 결국 자기 자신은 로댕의 작품을 사지 않았

지만, 지인들, 특히 보스턴의 부유한 컬렉터 헨리 리 히긴슨을 위해 그의 작품을 구입했다. 애덤스의 권유로 1902년 히긴슨은 일군의 로댕 조각상(대리석상 두 점, 청동상 석 점)을 구입한 최초의 미국인이 되었다.

그 무렵에는 전 유럽에 로댕의 명성이 확고해진 터였으니, 이제 청교도주의의 보루인 미국에까지 발을 들여놓은 것이었다. 하지만 그 자신의 조국에서는 반응이 그리 만족스럽지 못했고, 1902년에는 그런 상황을 상기시키는 일련의 고통스러운 일들이 일어났다. 로댕은 1901년 살롱전에 빅토르 위고 기념비를 출품하여 무난히 통과했지만, 정작 1902년 파리시가 위고 탄생 100주년을 기리기 위해 작가가 마지막에 살던 집 근처인 빅토르 위고 광장(16구)에 세운 것은 루이-에르네스트 바리아스의 작품이었다.[15] 위고가 더 오래 살았던 보주 광장에 세워질 기념비조차도 조르주 바로의 차지가 될 예정이었다.

몽파르나스 묘지의 보들레르 기념비를 세우는 영광은 조제 드 샤르무아에게 돌아갔고, 급서한 졸라의 기념비 제작은 콩스탕탱 뫼니에의 몫이 되었다. 이처럼 이어지는 굴욕에 더하여, 마침내 오노레 드 발자크 기념상이 개막되었는데, 그것은 로댕이 만든 탁월하지만 논란 많았던 조각상이 아니라, 그보다 훨씬 못한 알렉상드르 팔기에르의 것, 그나마도 팔기에르가 죽은 후 다른 조각가가 완성한 것이었다.

그처럼 명백한 백안시에 로댕의 기분이 상한 것도 무리가 아니다. 파리에는 뤽상부르 미술관을 제외하고는 그의 작품을 전시하는 곳이 없었다.

～

로댕이 동포인 프랑스인들에게 감명을 줄 수 없는 처지에 좌절하던 무렵, 이사도라 덩컨은 점차 다가오는 성공을 맛보고 있었다. 그녀에게 성공이란 삶을 제멋대로 마냥 즐기는 일이었다. 그녀와 가족은 미국인 메리 데스티와 그녀의 갓난 아들 프레스턴을 사실상 한 가족으로 맞아들인 터였다(이사도라의 모친은 아기가 아프면 샴페인을 숟갈로 떠먹였다). 메리는 시카고에서 불행한 결혼 생활로부터 도망쳐 온 여성으로, 이사도라와 처음 만난 이후 서로 떨어질 수 없는 사이가 되었다. 훗날까지도 그녀는 이렇게 썼다. "지금 이 순간도 내 마음은 이사도라에게 가 있으며, 내 마음은 영원히 그녀의 것이다."[16]

이사도라는 술을 마시기 시작했다. 샴페인을 좋아했지만 다른 술도 사양하지 않았다. 데스티에 따르면, 이사도라가 파리 공연 때 맨발로 춤춘 것은 취중에 위스키를 신발에 쏟았기 때문이라고 한다. 그 공연에는 조르주 클레망소도 참석했는데, 그가 이사도라의 벗은 발을 알아차렸는지 어떤지는 모르지만 다른 사람들은 확실히 알아차렸고, 그것이 워낙 센세이션을 일으켰으므로 이후 맨발의 춤은 이사도라의 트레이드마크가 되었다.

1902년 또는 이를 전후한 시기에, 데스티는 어린 프레스턴을 데리고 시카고로 돌아가서 옛 연인이던 부유한 주식 중개인 솔로몬 스터지스와 결혼했고, 그는 프레스턴을 자기 아들로 입적시켰다. 데스티는 또 다른 남편들과 연인들을 만나게 되겠지만, 그녀의 아들은 프레스턴 스터지스로 성장해 장차 수많은 영화의 감독

이자 극본가로 유명해지게 된다. 그의 회고록에 따르면 그의 모친과 이사도라의 삶은 그 자신의 영화만큼이나 좌충우돌이었다. 그 미친 듯 즉흥적인 삶 속에서, 어쨌든 그는 살아남았다.

이사도라로 말하자면, 단순히 살아남은 것 이상이었다. 1902년 겨울에 그녀는 미국 댄서인 로이 풀러를 만났는데, 풀러는 폴리 베르제르에서 더없이 독창적인 댄서로 이름을 떨치던 터였다. 전기 조명과 색색의 젤, 그리고 물결치는 비단을 사용하여 불, 나비, 거대한 꽃의 영상을 만들어내며 풀러는 항상 더 새롭고 진지한 방향으로 나아갔고, 그러는 과정에서 현대무용의 선구적인 개념들을 창안했으니, 이사도라는 그것을 자신의 것으로 만들어갔다.

풀러는 춤추는 꽃이었을 뿐 아니라 유능한 사업가이기도 했다. 이사도라를 소개받아 그녀의 춤을 보고 춤에 대한 그녀의 생각을 들은 풀러는 큰 감명을 느껴 이사도라에게 자기 무용단과 함께 독일 순회공연에 가자고 권했다. 이사도라는 기꺼이 응하여 풀러의 무용단과 함께 독일을 거쳐 빈까지 갔고, 샴페인이 나오는 만찬과 이어지는 호화로운 호텔들을 마음껏 즐겼다. 빈에서는 어찌나 얇은 천을 두르고 춤추었던지, 놀란 관객들은 처음에는 그녀가 나체라고 생각할 정도였다. 그런 식으로 그녀의 명성은 날로 높아졌다.

그러자 당연히, 풀러의 질투가 시작되었다. 풀러로서는 이사도라의 기벽이 목에 걸린 가시와도 같았고, 이사도라가 혼자 헝가리 공연을 떠났을 땐 큰 충격을 받았다. 풀러가 보기에는 자기가 기껏 세워준 이사도라가 이제 자기를 버리고 떠나는 격이었다. 따라서 두 사람은 좋은 관계일 수가 없었지만, 부다페스트로 떠

난 이사도라는 그런 사실을 전혀 깨닫지 못했다. 부다페스트에서 그녀는 연일 매진 공연으로 스타가 되었다. 그리고 그곳에서 첫 애인이 될 오스카 베레기를 만났다.

이사도라의 "정결한 님프"에서 "야성적이고 무심한 바쿠스 무녀"로의 변신은 거의 완성되어가고 있었다.[17]

～

파블로 피카소는 1902년 10월 세 번째로 파리에 돌아왔다. 누구나 마음에 들어 할 만한 그림들을 몇 점 시도해보기는 했지만, 전체적으로는 청색 시대의 어두운 색조와 주제에 머물러 있었다. 음울한 겨울 동안, 좌안의 한 가난한 조각가와 함께 지내던 그는 지저분한 11구의 볼테르 대로로 이사하여 아직 무명이던 시인 막스 자코브와 룸메이트가 되었다. 자코브와는 1901년 볼라르 전시회 이후 친구가 된 사이였다.

자코브는 미술, 문학, 철학 등 다방면에 아는 것이 많았고, 많은 주제에 대해 프랑스적인 시각을 제시함으로써 그때까지 카탈루냐와 스페인 친구들밖에 없던 피카소에게 새로운 지적 지평을 열어주었다. 피카소는 평생 프랑스어에서 외국인 억양을 아주 버리지 못하겠지만, 자코브는 그가 좀 더 유창한 프랑스어로 말하게 해주었고, 나아가 프랑스 문학과 문화의 풍요로움에도 눈뜨게 해주었다.

짓궂은 유머 감각의 소유자인 자코브는 훗날 떠들썩한 바토 라부아르 파티의 주동자가 된다. 하지만 그 음울한 겨울 레퓌블리크 광장과 나시옹 광장 사이의 지저분한 동네에서, 가진 것 없는

117

두 친구에게 즐거운 일이라고는 없었다. 훗날 피카소가 그 겨울 동안 그림을 태워 난로를 지폈다고 회상한 것은 아마도 과장일 것이다. 하지만 그의 비참은, 그리고 그가 그리는 주제의 비참도, 엄연한 현실이었다.

도착과 출발

1903

1903년 가을, 마티스와 아내 아멜리는 파리로 돌아와 생미셸 강변로 19번지의 6층에 스튜디오를 얻었다. 센강과 노트르담이 내려다보이는 높직한 방이었다. 어린 아들들은 조부모와 함께 남았고, 아홉 살이 된 딸 마르그리트가 아버지와 새어머니와 함께 살면서 종종 아버지의 모델 노릇도 하고, 새어머니가 푼돈이라도 벌려고 이모의 모자 가게에서 일하는 동안에는 아버지를 챙기며 작은 살림을 꾸려나갔다.

마티스는 여전히 고군분투 중이었다. 친구들이 도와주려 했지만, 그에게는 무엇 하나 제대로 되어가는 것 같지 않았다. 그러다 늦가을에는 세 살 난 아들 피에르가 위독해졌다. 아멜리는 루앙으로 내려가 아이를 돌보았고[1] 천만다행하게 아이가 목숨을 건지자 파리로 데려왔다. 하지만 설상가상으로 루앙에 있던 아멜리의 여동생 베르트마저 건강이 심하게 나빠져, 결국 아멜리의 부모가 베르트를 데리고 남프랑스로 정양을 하러 가게 되었다.

이처럼 이어지는 불행 가운데서, 마티스는 첫 살롱 도톤[가을 살롱]전에 두 점의 그림을 출품했다. 살롱 도톤은 공식 살롱전과 갈수록 진부해지는 국립미술협회의 살롱전*에 대한 대안으로 중진 화가 중 진보적인 인사들 몇몇이 결성한 새롭고 (최소한 의도에 있어서는) 전향적인 모임이었다. 다른 두 살롱전의 끈질긴 압박 가운데 임시방편으로 기획된 이 가을 살롱전은 그러나 전통주의자도 아방가르드도 만족시키지 못한 것으로 드러났다. 마티스도 물론 만족하지 않았을 것이다. 어떻든 그는 여전히 자기 자신을 모색 중이었다.

앙리 마티스가 남프랑스에 가 있는 아내의 가족과 합류하기 위해 남쪽으로 이사하는 꿈을 꾸기 시작한 것은 그처럼 음침한 파리의 어느 겨울날이었다.

~

위대한 인상파 화가이자 신인상파 화가였던 카미유 피사로에게는 만날 같은 이야기가 반복되었다. "나는 전시에 행운이 없나 보다"라고 그는 맏아들 뤼시앵에게 써 보냈다. "베를린에서는 (⋯⋯) 내가 출품한 초상화 석 점이 하나도 팔리지 않았고, 마콩에서도 (⋯⋯) 안 팔렸고, 디에프에서도 (⋯⋯) 안 팔렸고, 보베

17세기 말 이래로 아카데미 데 보자르가 주최해오던 공식 살롱전은 1881년 국가 지원이 없어진 후로 프랑스예술가협회에서 주최하게 되었고, 1890년에는 그 보수성에서 탈피하고자 하는 이들이 국립미술협회를 결성하여 국립미술협회 살롱전, 일명 나시오날전을 열었다. 두 전시회 모두 대개 2월에 열렸다.

에서도 (……) 전혀." 그리고 얼마 후 그는 르아브르 시립 미술관에 두 점을 팔았다는 소식을 전했다. 피사로의 생전에 프랑스 미술관에서 그의 그림을 산 것은 그것이 처음이자 마지막이었다. 그 후 컬렉터에게 두 점을 더 팔았지만, "수요가 쇄도하는 것과는 거리가 멀었다!"[2]

피사로에게는 항상 돈이 긴박한 문제였으니, 그는 동료인 모네나 르누아르가 누린 것 같은 성공을 평생 맛보지 못했다. 1903년, 일흔셋의 나이에도 그는 성년이 된 자식 다섯을 여전히 뒷바라지하고 있었다. 맏아들 뤼시앵은 그 무렵 마흔 살이나 된 애아버지였지만, 집을 사면서 여전히 부모의 도움을 바라는 터였다.

빠듯한 처지에도 늘 주위에 도움을 베풀었던 피사로는 친구들을 위해 시간을 내는 데도 너그러웠다. 세잔과 고갱, 좀 더 최근에는 마티스 등이 화가로서 자리 잡을 수 있도록 힘을 아끼지 않았다. 그는 유능한 교사로서 남들의 재능을 알아보는 데 뛰어났고, 기술을 알려주는 것 못지않게 자신감을 북돋워주었다. 1890년대 말에 마티스를 처음 만났을 때 피사로는 이렇게 말했다고 한다. "자네는 재능이 있어. 열심히 해보게, 그리고 다른 사람들이 무슨 말을 하든 신경 쓰지 말게."[3] 그러고는 마티스를 데리고 뤽상부르 미술관에 가서 카유보트가 수집한 인상파 그림들을 한 점 한 점 자세히 설명하며 보여주었다. 그 후로 마티스는 자주 피사로를 찾아가 대화하며 많은 것을 배웠다. 특히 피사로의 이전 제자 세잔에 대해.

그렇듯 만년에도 피사로는 당시 혁명적이던 인상파와 그 뒤를 이은 신인상파, 그리고 막 등장하려는 새로운 20세기의 젊은 화

가들 사이에 다리를 놓아주었다. 그는 즐겨 그 역할을 했지만 그러면서 일말의 서글픔도 느꼈던 듯, 아들 뤼시앵에게 "우리는 친구들로부터도 전혀 이해받지 못한다는 생각이 드는구나"라고 말하기도 했다.[4]

시력이 약해지고 다른 신체적 병증들에 시달리면서도 피사로는 계속 그림을 그렸고, 특히 파리 풍경을 그리며 "근사한 빛의 모티프들"에 열을 올렸다. 그는 여전히 자연으로 돌아가야 한다고 굳게 믿었으며 ─"그렇게 해서 기운을 차릴 필요가 있어"─그해 여름과 초가을을 해안 도시 르아브르 인근에서 보내며 말년의 '르아브르 부두' 연작을 그렸다.[5]

르아브르에서 돌아온 지 얼마 안 되어 그는 앓아누웠고, 11월에 영면했다. 그와 함께 한 시대의 추억들이 사라졌다.

～

그해 5월에 폴 고갱은 프랑스령 폴리네시아에서 무일푼으로 죽었다. 피사로는 고갱이 주식 중개인으로서 인상파 그림을 수집하는 데 그치지 않고 직접 그림을 그리게 되기까지 그에게 절실한 도움을 주었었다. 피사로는 고갱이 나아가는 방향을 이해하지 못했고 좋아하지도 않았지만, 두 사람 사이의 차이에도 불구하고 죽기 전해의 고갱은 피사로를 가리켜 "내 스승 중 하나였고 나는 그를 부정하지 않는다"라고 인정했다.[6]

7월에는 미국 출신이지만 거의 평생을 외국에서 지낸 제임스 맥닐 휘슬러가 런던에서 죽었다. 고갱에 비하면 훨씬 안락한 환경이었다. 그는 다년간에 걸쳐 섬세하고 꿈결 같은 영역을 화폭

에 담아왔으며, 19세기 말에는 그런 그림들이 상징주의적인 동경에 부합하는 것으로 여겨졌다. 덕분에 그는 긴 다작의 생애 끝에 응분의 명성을 얻게 되었다.

휘슬러의 뒤를 이어, 로댕은 그 얼마 전 런던에서 결성된 국제 조각가·화가·판화가 협회의 회장이 되었다. 프랑스의 기성 미술계는 로댕이 갈망하던 인정을 거부했지만, 그는 유럽 전역에서 만족스러운 평판을 얻었으며 이를 십분 즐겼다. 한 영국 친구에 따르면, 로댕의 "고개가 조금 쳐들려 숭배자들을 향해 끄덕여졌다"는 것이었다.[7]

프랑스는 비록 때늦게나마 로댕에게 레지옹 도뇌르 훈장을 수여했던바 이제 그를 코망되르급으로 승급시켰으니,* 이는 그의 비평가들에게는 극히 못마땅한 처사였고, 그중 한 사람은 로댕 작품에 지출된 국가 재정을 공개적으로 조사할 것을 요구하기까지 했다. 특히 30년째 미완성으로 남은 〈지옥의 문La Porte de l'Enfer〉이 도마에 올랐다. 전통주의를 무시하고도 이루어낸 로댕의 성공이 마뜩잖은 데다가, 그가 미완성 〈지옥의 문〉에 딸린 인물상들(특히 〈생각하는 사람Le Penseur〉이 인기였다)의 확대본을 팔아 꾸준히 돈을 벌어들이는 것에 분개한 비평가들이 사실상 그의 명줄을 끊으려 나선 것이었다.

*
레지옹 도뇌르 훈장에는 슈발리에(Chevalier, 기사), 오피시에(Officier, 장교), 코망되르(Commandeur, 사령관), 그랑 도피시에(Grand Officier, 대장군) 등 네 개 등급과, 그 위에 그랑 크루아(Grand Croix, 대십자)라는 최고 등급이 있다. 로댕은 1887년에 슈발리에, 1891년에 오피시에, 1903년 코망되르, 1910년 그랑 도피시에를 받았다.

그러는 동안에도 로댕을 숭배하는 이들은 그의 레지옹 도뇌르 승급을 축하하기 위한 이벤트를 마련했다. 여러 해 동안 로댕의 조수로 일하다 그 자신도 한몫의 조각가로 알려지기 시작한 앙투안 부르델이 감동적인 축사를 했고, 유럽 순회공연에서 돌아온 이사도라 덩컨은 로댕을 위해 춤춘 뒤 경의의 표시로 그의 발치에 쓰러졌다. 훗날 로댕은 이사도라의 실물을 그리지 않았던 것을 후회하며, 그녀를 "산들바람의 자매"라고 묘사하고 "힘들이지 않고 감정을 형상화하는" 그녀의 능력을 칭찬했다. 이사도라 편에서도 로댕을 "자연의 힘"이라 인정하며, 평소의 그녀답지 않게도 "그는 나에 비해 너무 위대하다"라고 말했다.[8]*

이사도라는 이미 그해 1월 베를린의 새로운 왕립 오페라하우스에 데뷔한 터였고, 그 성공을 기회 삼아 베를린 사람들에게 자신의 비전을 전하고자 했다. 신문기자 클럽에 보낸 「미래의 무용 The Dance of the Future」이라는 글은 그녀의 현대무용 선언문이라 할 만한 것으로, 그해 말에 소책자 형식으로 발간되었다. 춤에 대한 니체의 말―"오직 춤에서만 나는 지고의 것들에 대한 우화를 말할 수 있다"―에서 영감을 얻어, 자연스러운 동작을 찬양하며 대자연과 접촉할 필요성, 그리고 몸이 영혼의 언어를 표현하게 될 미래의 춤에 대해 설파하는 내용이었다. 자신이 하려는 말을 청중이 알아듣지 못할까 우려하여, 그녀는 단호한 태도로 정통 발

*
이사도라는 로댕을 위해 모델을 서려다 그만둔 일에 대해 "나는 그를 위해 아주 작은 동작도 취할 수가 없었다. (……) 그는 나에 비해 너무 위대하다. (……) 나는 마치 켄타우로스 앞의 님프처럼 느껴진다"라고 말했다.

레의 부자연스러운 동작과 불모성을 거부하고 남성들에게 방해 받지 않는 여성의 잠재적인 역할을 열렬히 찬양했다. "미래의 무용가는 여성의 자유를 춤추게 될 것이다"라고 그녀는 청중에게 약속했다.[9]

이사도라는 (그녀의 매니저에게는 실망스럽게도) 독일 순회 공연을 그만두기로 결정한 후 파리로 돌아와 로댕을 위해 춤추었다. 돈이라면 이미 풍족하게 있는 데다, 스스로 생각하기에 파리에서도 베를린에서 못지않은 명성을 얻을 수 있으리라 자신했던 것이다. 다시 히트를 기대하면서, 그녀는 거대한 사라 베르나르 극장을 빌렸다. 하지만 사실 파리에서 그녀는 예술가 동아리 밖에서는 충분히 알려지지 않은 터라 관객이 제대로 모이지 않았다. 시즌을 마친 후 그녀는 빚쟁이들을 피해 돌연 파리를 떠나 독일 순회공연으로 돌아갔다. 이어 가족과 함께 그리스로 목가적인 것과는 거리가 먼 정신적 순례를 떠나 캠프를 치고 튜닉과 샌들 차림으로 지내며 신전을 지으려 하다가, 그해 말에야 빈과 베를린을 거쳐 파리로 돌아왔다.

매니저는 그녀에게 이제 고대 그리스인들보다는 그녀 자신의 경력에 좀 더 주의를 기울여야 한다고 현명한 조언을 해주었다.

~

거트루드 스타인은 그해 10월, 오빠 레오보다 몇 달 뒤에 파리에 도착했다. 두 사람은 플뢰뤼스가 27번지에 집을 구했는데, 그곳은 당시 집세가 싸고 뤽상부르 공원이 가깝다는 것 말고는 별로 추천할 만한 동네가 못 되었다. 대학가인 라탱 지구와 여전히

몽마르트르의 예술적 그늘에 가려 있던 몽파르나스 사이의 별 매력 없는 동네에 정착한 스타인 남매는 곧 파리의 문화적 분위기를 즐기며 아방가르드 예술가들 대부분과 인맥을 형성해갔다.

거트루드 스타인 — 그녀 자신이 좋아하던 호칭으로는 '미스 스타인' — 은 이사도라 덩컨과 마찬가지로 캘리포니아의 오클랜드 출신이었다.[10] 샌프란시스코와 만 하나를 사이에 둔 이 도시에서 다섯 자녀 중 귀염받는 막내 아이로 태어난 그녀는 주위 사람들이 모두 자기를 사랑하고 응석을 받아주기 위해 존재한다는 행복한 확신 가운데 자랐다. 그리고 그런 자신감과 매력으로 원하는 것을 대개 얻어내곤 했다. 가장 유명한 일화 중에는 이런 것도 있다. 래드클리프 학생 시절 그녀가 저명한 철학 교수 윌리엄 제임스의 기말고사 시험지에 오늘은 별로 시험 치고 싶은 기분이 아니라고 쓴 다음 일어나 나갔다. 그런데도 제임스는 그녀에게 "친애하는 미스 스타인, 당신 기분을 너무나 잘 이해합니다. 나도 종종 그런 기분이 든답니다"라고 쓴 엽서를 보내고 그 강의에 최고점을 주었다는 것이다. 거트루드 스타인이 훗날 회고한 이 일이 실제로 일어난 것이든 아니든 간에 그것은 좋은 이야깃거리였고, 그녀 자신이 의식적으로 만들어나간 전설의 일부가 되었다.[11]

물론 제임스는 거트루드 스타인의 총명함을 인정했으니, 그 총명함과 적절히 발휘된 매력, 그리고 주위 사람들이 모두 자기를 기쁘게 하기 위해 자기 못지않게 열심이리라는 기대가 어우러진 힘으로, 그녀는 삶에 어떤 어려움이 있든 굴하지 않고 나아갈 수 있게 — 또는 적어도 그런 식으로 이야기할 수 있게 된다.

거트루드 스타인은 비교적 넉넉하지만 부유하다고까지는 할

수 없는 가정에서 자랐다. 그녀가 세 살 때 스타인 가족은 빈과 파리에서 한동안 지낸 후, 미국으로 돌아가 볼티모어를 거쳐 오클랜드에 정착했다. 오클랜드에서 어린 거트루드는 책을 많이 읽었고, 두 살 위인 오빠 레오와 함께 주변의 자연을 돌아다녔으며, 지나치게 엄격하다고 생각되는 아버지에게 반항하기도 했다. 병약한 어머니의 죽음은 슬프기는 해도 예견된 일이었고, 아버지의 갑작스러운 죽음은 두 아이를 그의 통제로부터 풀어주었을 뿐이었다. 10대 후반에 양친을 모두 여읜 거트루드와 레오는 20대 중반인 형 마이클이 가장이 되자 삶이 훨씬 더 즐거워졌다.

마이클은 아버지가 부사장으로 있던 샌프란시스코 전차 회사에서 일하는 한편 집안의 재정을 잘 꾸려나갔다. 그는 유쾌하고 너그러운 형으로서, 어린 동생들을 멋진 레스토랑에서의 만찬이나 연극 구경에 곧잘 초대해주었다. 1891년에 있었던 사라 베르나르의 세 번째 미국 순회공연에 데려가주기도 했다. 거트루드는 그 연극에 심취했다. 다른 연극들이 지나치게 빠르게 움직이고 눈에나 귀에나 너무 자극적인 데 비해, 베르나르의 목소리는 "너무나 다양하고 너무나 프랑스적이라 아무런 동요 없이 언제까지나 그 안에 머물 수 있을 것만 같다"는 것이었다.[12]

거트루드 스타인은 동요되는 것을 좋아하지 않았다. 그녀는 래드클리프에서 고무적인 한 시기를 보내며 제임스 교수의 대학원 세미나에 학부생으로서 참석하거나, 조지 산타야나 조사이어 로이스의 쟁쟁한 철학 강의를 듣는 등 폭넓은 지적 도전을 즐긴 후에는 볼티모어의 존스 홉킨스 의과대학에 들어갔다. 심리학을 좀더 깊이 공부해보고 싶었는데, 그러자면 의학적 배경이 필요했기

때문이다.

2년간 의학 공부를 하고 보니 그녀는 "솔직히 내놓고 싫증이 났다".[13] 여름이면 피렌체에 있는 레오에게로 달아났다. 하버드에서 역사 공부를 하다 그만둔 그는 존스 홉킨스에서 생물학을 공부하다 또 그만두고 이제 미학을 공부하고 있었으며, 곧 그것도 그만두고 몸소 예술가가 되기로 결심하게 될 터였다. 그렇듯 레오는 한 가지 열정에서 다른 열정으로 줄곧 옮겨 다녔으나, 거트루드는 그런 오빠와 그의 태평한 삶을 변함없이 지지했다. 하지만 자신의 공부에는 분명 그만한 끈기가 없었던 듯, 마지막 해에 중요한 시험을 망치고는 여름 학기로 만회할 뜻이 없었다. 대신에 그녀는 의학 공부를 창밖으로 던져버리고 곧장 이탈리아로 향했다.[14]

그녀와 레오는 이탈리아를 떠나 런던으로 가서 블룸즈버리에 머물며 이따금 전원생활도 즐겼다. 하지만 그들은 런던이 황량하고 음울한 곳이라고 느꼈고, 결국 레오는 파리를 거쳐 피렌체로 돌아갔다. 파리에서는 파블로 카살스라는 이름의 젊은 첼리스트와 저녁 식사를 했는데, 그날 저녁의 무엇인가가 레오 안에 잠재되어 있던 예술가 기질을 건드렸던 듯 당장 그날 밤 그는 그림을 그리기 시작했다. 그 경험에 고무되어 그는 파리에 가서 살기로 했고, 한 사촌이 플뢰뤼스가 27번지의 빈 아파트를 추천해주었다. 살림집과 스튜디오가 딸린 편리한 공간이었다. 레오는 그곳이 마음에 들었고, 곧 거트루드도 함께 살게 되었다. 한 시대가 그렇게 시작되었다.

~

5월에 프랑스 자동차 클럽은 대대적인 파리-마드리드 도로경주를 개최했다. 위험이 한층 커졌으니, 이제 몇몇 자동차들이 낼수 있는 속도가 시속 145킬로미터에 달했기 때문이다. 자동차가그처럼 새로운 속도를 내게 되었는데 도로는 달라진 것이 없다보니, 경주는 이전 어느 때보다도 위태로웠다.

하지만 그 점은 경주의 매력을 더하게 할 뿐이어서, 5월 24일아침 일찍 베르사유에서 경주가 시작되자 엄청난 군중이 구경을하러 몰려들었다. 자동차와 자전거를 탄 무리가 베르사유에 집결했고, 특별 기차가 생라자르와 몽파르나스 역으로부터 파리 시민들을 실어 날랐다. 나중에 신문이 보도한 바로는, 수십만 명이 그전날 와서 노천에서 밤을 지내며 경주가 시작되기를 기다렸다고한다.

300명 이상의 경주자가 자동차를 가지고 참가했고, 그중엔 여성 참가자도 있었다. 마담 카미유 뒤 가스트는 남편을 여읜 부유한 여성으로 연주회 피아니스트이기도 했는데, 위험을 즐겨 기구타기, 스키, 낙하산 점프 등에 도전했으며 뛰어난 사격수라는 평판이었다. 뒤 가스트는 1901년 파리-베를린 경주와 1902년 파리-빈 경주에도 참가했었다. 당시 사회가 요구하던 대로 코르셋을 단단히 조여 입은 그녀는 드 디트리히 자동차에 꼿꼿이 앉아서 8위로 달리다가, 도랑에 처박힌 차 밑에 깔린 다른 경주자를구하기 위해 멈춰 섰다.

경주자들은 1분 간격으로 출발하여 엄청난 먼지와 배기가스를

남기고 떠나갔다. 첫날 보르도까지 이어지는 전 경주 구간의 연도에 군중이 밀집하여 아이들과 가축이 도로로 들어가는가 하면, 부서진 자동차들의 사진을 찍느라 흥분한 구경꾼들이 무리를 이루었다. 경주자들과 관중이 모두 위험을 자초하고 있었지만, 신경 쓰는 이는 거의 없었다.

루이와 마르셀 르노 형제는 자신들의 르노 경차를 운전했고, 처음부터 자기 위치를 고수했다. 루이가 마르셀보다 출발 순서가 더 좋았지만, 마르셀은 이내 다른 차들을 하나씩 제치고 선두를 추격했다.

그때 사고가 일어났다. 마르셀은 구름 같은 먼지 속을 뚫고 나아가느라 전방의 커브를 보지 못했다. 순식간에 그는 시속 130킬로미터로 길을 벗어나 날아갔고, 차는 세 번이나 공중제비를 넘은 후 뒤집혀 떨어졌다. 불운하게도 마르셀은 그 밑에 깔렸다. 병원으로 실려 갔지만 의식을 되찾지 못하고 이튿날 아침에 죽었다.

동생 루이는 한참 앞서가고 있었으므로, 보르도에 도착해서야 (경차에서 1위, 종합 2위였다) 소식을 들었다. 충격적인 참사였다. 마르셀 르노만이 아니라 그 도로 연변에 있던 다른 많은 사람들이 다치거나 죽었고, 심지어 타 죽은 이들도 있었다. 그 끔찍한 소식에 프랑스 정부는 자동차경주를 중단시키고, 더 이상 경주에 나서는 이가 없도록 엄중한 금지령을 내렸다.

루이 르노로서도 계속할 생각은 없었다. 형을 잃은 충격으로, 그는 즉시 모든 르노 경주자들을 철수시켰다.

루이 르노는 다시는 경주에 참가하지 않았다.

~

그해 8월에는 또 다른 참사가 일어났다. 이번에는 새로 개통한 지하철 2호선에서 기관차 엔진 하나에 불이 붙은 것이었다. 화재가 진압되기까지 유독가스가 메닐 몽탕역의 다른 두 기차로 퍼져 인근 쿠론역에서 오도 가도 못 하고 있던 승객들을 휩쌌다. 그 결과 빚어진 패닉 속에서 80명 이상이 죽었는데, 대부분이 일산화탄소중독이었다.

장비 결함 탓이었고, 차량의 목재 부분에 방화 처리를 하지 않은 것이 재난을 키웠다는 결론은 고위 경영진의 대대적인 개편으로 이어졌다. 경악한 대중을 무마하기 위해 CMP, 즉 파리 지하철도 회사에서는 재빨리 결함을 보수하는 한편 희생자 가족에게 배상을 약속했다. 목전의 비극이 대중의 의식으로부터 멀어져가는 동안, 시 전체에 지하철도망을 건설하는 공사는 일정대로 진행되었다.

그렇지만 그 일은 건축가 엑토르 기마르 없이는 계속될 수 없었다. 1년간의 갈등 끝에 기마르와 CMP는 1903년 5월 결정적인 타결을 했다. 합의에 따라 기마르는 자신의 디자인에 대한 권리를 넘겨주는 대가로 2만 1천 프랑이라는 나쁘지 않은 액수를 받았다. 사실상 '기마르 스타일'이란 다른 사람도 설치할 수 있는 것이었고, 기마르가 (전에 에펠이 그랬듯이) 미리 만들어진 부품들을 조립하는 방식을 택한 터라 손을 떼기도 그만큼 쉬웠다.

CMP는 그해에 지하철 3호선에 기마르 스타일의 출입구들을 기마르의 감독 없이 설치하는 작업을 마쳤다. 2호선 출입구 설치

는 기마르가 부분적으로만 감독했으므로, 사실상 기마르가 직접 감독한 출입구들은 1호선에만 있는 셈이다. 1904년 이후 CMP는 전혀 다른 스타일의 출입구를 도입하여, 마리-조제프 카시앵-베르나르가 파리 오페라역를 위해 고전적인 출입구를 만들었다. 오페라역은 오페라극장이라는 보수주의의 요새 앞에 기마르 스타일 출입구가 생겨나는 것을 저어하던 이들과 기마르 사이의 예민한 대치점이었다. 기마르가 가고 카시앵-베르나르가 들어섬으로써, 싸움은 시작도 하기 전에 끝난 셈이었다.

~

졸라의 집안에서 벌어지고 있던 또 다른 싸움도 끝을 맺었다. 마담 알렉상드린 졸라는 아직 입원해 있는 동안 남편의 사망 소식을 들었고, 그의 정부 잔 로즈로에 대한 해묵은 질투에도 불구하고 그녀에게 직접 비보를 전했다.

이는 드물게 사려 깊은 행동이었으니, 지난 세월 동안의 적대감을 고려하면 한층 더 그러했다. 그뿐 아니라, 졸라가 로즈로에게 보험에서 나오는 약간의 수입 말고는 남겨주지 않은 터라 알렉상드린은 그녀를 돕기 위해 할 수 있는 일을 하기 시작했다.

졸라는 아내에게나 정부에게나 재정적으로 안락하게 살 만한 형편을 만들어주지 못했다. 평생 많은 작품을 써내며 큰돈을 벌었지만 씀씀이가 벌이보다 더 컸다. 게다가 드레퓌스 사건의 여파로 그의 은행 잔고에는 큰 손실이 생긴 터였다. 그의 사망 직후 알렉상드린은 덜 비싼 동네의 더 작은 집으로 이사하고 남편의 값나가는 소유물 대부분을 처분했는데, 그중에는 졸라의 소년 시

절 친구 세잔의 초기작 아홉 점도 포함되어 있었다.

그런데도 알렉상드린은 남편이 사랑하던 잔 로즈로와 그녀가 그에게 낳아준 두 자녀에게 마음을 썼다. 잔은 알렉상드린에게서 경제적인 도움을 얻었을 뿐 아니라, 심정적으로도 그녀에게 의지하게 되었다. 세월이 지나는 동안 알렉상드린은 자녀들의 건강과 교육에도 신경을 썼고, 1906년에는 법적으로 그들을 입양하여 졸라라는 성을 쓰게 해주었을 뿐 아니라 그들을 자신의 상속자로 삼았다.

그것은 불행한 가정사의 뜻밖의 감동적인 결말이었다. 이제 두 여자가 함께 사랑하던 남자를 기억하며 가까워져서, 잔은 자녀들에게 보내는 편지에서 알렉상드린을 가리켜 "좋은 친구"라고 부르게까지 되었다.

6월에 드뷔시는 앙드레 메사제에게 이렇게 써 보냈다. "로마대상 경연을 듣고 오는 길입니다. 대체 무슨 일이 벌어지고 있는지, 상상도 못 할 겁니다. 음악이 얼마나 싫어지는지…… 대체 무슨 음악이 그런지! 돼지 백정에게나 어울리는 예술적 감각입니다."[15]

로마대상에 재차 응모했다가 경연에서 탈락한 라벨 역시 비슷한 반응을 보였다. "우스꽝스러울 정도로 허세투성이"인 텍스트를 가지고 "진지하게 작곡하도록" 요구받았다는 것이었다.[16] 나중에 그는 "로마대상은 절대로 다시 꾸고 싶지 않은 악몽이었다"라고 회고했다.[17]

1903년은 라벨에게 힘든 해였다. 2년 전 연이은 두 차례 푸가

경연에서 상을 타지 못했다는 이유로 콩세르바투아르에서 퇴학당한 후, 그는 포레의 격려에 힘입어 그의 작곡 수업에 청강생으로 남아 있던 처지였다. 1903년 1월에 라벨은 현악 4중주 제1악장으로 작곡상에 응모했다. 그의 현악 4중주는 오늘날 실내악의 주요 곡목이 되어 있지만 당시 파리 콩세르바투아르에서는 점수를 얻지 못했고, 이에 라벨은 콩세르바투아르를 아주 떠나게 되었다.

물론 그에게도 지지자들이 있었으니, 음악평론가 장 마르놀드도 그중 한 사람이었다. 마르놀드는 1904년에 초연된 라벨의 현악 4중주를 듣고는 이렇게 말했다. "모리스 라벨이라는 이름을 기억해야 할 것이다. 그는 장차 대가의 반열에 들 것이다."[18] 가브리엘 포레도 라벨의 재능을 믿었고, 라벨은 포레가 "콩세르바투아르 전체 앞에서 로마대상 심사단의 결정이 잘못이며 미리 짠 것이 분명하다고 선언한" 용기에 고마움을 표했다. 그렇게 함으로써 포레는 사실상 "콩세르바투아르로부터 영구 추방을 자처한" 셈이었기 때문이다.[19]

라벨이 기성 음악계와 한창 싸움을 벌이던 무렵, 드뷔시는 이미 충분한 인정을 받고 레지옹 도뇌르 수훈자가 되었다. 이것은 그에게 대단한 사건이었고, 나중에 아버지에게 훈장을 보이자 아버지는 감격하여 말도 하지 못했다. 드뷔시는 그 이야기를 즐겨 했다. "그 짧은 순간 나도 뭔가 잘하는 게 있구나 하는 자부심을 느꼈다"라고 그는 말하곤 했다.[20]

~

10월에 드뷔시는 자기 학생 라울 바르다크의 모친인 에마 바르다크를 만났다. 그녀는 한때 가브리엘 포레의 애인이기도 했던 소프라노 가수였다. 드뷔시는 결혼한 몸이었지만, 결혼 생활은 행복하지 못했다. 1899년 오랜 정부였던 가비 뒤퐁과 절연한 후 예쁘지만 머리는 텅 빈 의상 모델 릴리 텍시에라는 여성에게 열렬히 구애한 끝에 결혼했으나, 이내 그녀에게 싫증이 나 있던 터였다.

에마 바르다크는 전혀 달랐다. 그녀는 마흔한 살인 드뷔시와 동갑이었고, 두 자녀의 어머니였으며, 가수로서도 인정받고 있었다. 지적이고 세련된 그녀는 릴리와는 정반대였다. 드뷔시는 여성 가수들에게 약했고, 에마는 비록 자녀들의 아버지와 여전히 결혼한 상태였지만 음악과 유명 음악인들에게 꾸준한 관심을 가지고 있었다. 드뷔시도 이제 유명인이었고, 그해 가을이 지나는 동안 두 사람은 서로에게 점점 더 끌리게 되었다.

드뷔시와 에마 바르다크가 피차 배우자를 버리기 직전이던 그 무렵, 센강 건너편에서는 마리와 그녀의 사랑하는 남편 피에르 퀴리가 학문적 연구에 대한 사랑과 서로에 대한 사랑에 헌신하며 열악한 환경 가운데 열심히 일하고 있었다.

1903년 6월, 마리는 마침내 물리학 박사 시험을 치렀다. 5년 전에 시작한 논문이었고, 그녀를 라듐 발견으로 이끈 연구였다. 하지만 고된 실험과 교사로서의 업무, 그리고 어린 딸을 돌보는 일까지 겹친 탓에 제대로 준비할 시간을 낼 수 없어 구두시험을 계

135

속 미루어온 터였다.

이제 마침내 그녀는 시험관들에게 논문을 보냈다. "「방사성물질에 관한 연구」, 마담 스크워도프스카 퀴리 저." 준비는 끝났다.

그녀가 들어섰을 때 시험장은 이미 사람들로 붐비고 있었다. 그녀를 보고 그녀가 하는 말을 들으러 온 사람들이었다. 시험관들은 정장 차림으로 긴 탁자 뒤쪽에 앉아서 번갈아가며 질문을 했고, 그녀는 침착하고 조용하게 대답했다. 라듐의 원자량 및 주기율표에서의 위치에 대한 그녀의 발표는 획기적인 발견이었지만, 눈에 띄게 드러나는 사건은 아니었다. 마침내 시험관들은 그녀가 '박사'임을 공식적으로 선언했고, 그중 한 사람이 이렇게 덧붙였다. "그리고 심사자들을 대표하여, 마담, 우리 모두의 축하를 드리는 바입니다."[21]

음미할 만한 순간이었다. 그해에는 음미할 만한 다른 순간들도 있었으니, 그중 처음은 런던의 왕립 학회로부터 데이비 메달을 수상한 것이었다. 그때는 마리가 병중이라, 피에르가 두 사람의 대표로 가 자신들의 이름이 새겨진 묵직한 메달을 가져왔다. 하지만 그것을 어떻게 하면 좋을지 알 수 없어서, 그는 그것은 여섯 살 난 딸에게 주었고, 아이는 곧 그것을 장난감으로 삼았다.

그러고는 그해 노벨 물리학상이 마리와 피에르 퀴리 부부와 앙리 베크렐에게 공동으로 수상되리라는 소식이 통보되었다. 퀴리 부부는 방사능에 대한 발견으로, 베크렐은 퀴리 부부의 연구 주제가 된 자연방출을 발견한 공로를 인정받아서였다. 충격적인 사실은, 후보 선발 단계에서 프랑스 과학 아카데미의 여러 회원들이 퀴리 부부의 발견에 있어 마리의 기여도를 의도적으로 무시함

으로써 그녀에게서 상을 박탈하려 했다는 것이다. 다행히도 스웨덴 과학 아카데미의 저명한 회원이 이 사실을 전해 듣고 피에르에게 미리 알려주었고, 피에르는 공동 수상을 고집했다. 결국 스웨덴 과학 아카데미는 퀴리 부부의 공동 발견을 인정하는 데 동의했다.

그것은 너무나 엄청난 소식이었다. 베크렐과 나눈 상금 말고는, 상은 유익보다는 더 많은 문제를 불러왔다. "편지들이 쇄도하고, 기자들과 사진기자들이 밀어닥쳤어"라고 마리는 오빠 유제프에게 보내는 편지에 썼다. "땅이라도 파고 들어가 좀 조용히 있고 싶어."[22]

그녀는 그것이 여성 최초로 탄 노벨상이라는 말을 어디서도 한 적이 없다.[23] 그 때문에 노벨 위원회에서 자신을 배제할 뻔했다는 말도 마찬가지였다. 어쨌든 돈은 필요했고, 퀴리 부부의 엄격한 원칙에 따르더라도 상금을 받는 것이 학문 정신에 위배되지 않았으므로 그들은 상을 받아들였다. 그 돈으로, 그리고 소르본에서 그를 위해 교수직을 마련한 덕분에 피에르는 마침내 물리화학 학교를 떠날 수 있었고, 퀴리 부부는 실험실 조수를 둘 수 있게 되었다. 마리는 교사직을 그대로 유지했지만, 셋집에 새 욕실을 들이고 방 하나를 새로 도배했다. 그녀는 돈을 주기도 빌려주기도 해서 가족 외에도 폴란드 학생들, 어린 시절의 친구, 실험실 조수들, 어려운 처지의 학생 그리고 한때 마리에게 프랑스어를 가르쳐주었던, 폴란드에 사는 프랑스 여성 등이 그 덕을 보았다. 마리는 이 여성을 파리로 초대하고 여비를 대주기도 했다.

마리도 피에르도 스톡홀름의 시상식에는 참석하지 못했다. 겨

울에 그곳까지 가려면 너무 길고 고된 여행을 해야 했는데, 두 사람 다 그럴 만한 시간적 여유가 없었기 때문이다. 게다가 피에르가 스웨덴 과학 아카데미에 알린 바와 같이, 그해 여름에 병을 앓았던 마리가 아직 완전히 회복되지 않은 터였다.

그것은 데이비 메달을 타러 런던에 갈 수도 없을 만큼 꽤 심각한 병이었다. 8월 말 마리는 언니 브로냐에게 유산을 했다고 알렸다. "정말 마음이 아프고 아무것도 위로가 안 돼. 혹시 내 전반적인 피로가 원인이라고 생각한다면 편지로 알려줘. 내가 힘을 아끼지 않았다는 건 인정해야 하니까." 그녀는 자기 힘을 믿었었고, 이제 그것을 몹시 후회하고 있었다. "그 값을 혹독히 치렀지. (……) 그토록 간절히 원하던 아기였는데!"[24]

마리 퀴리는 6월 말에 박사 학위 구두시험을 치를 무렵 이미 여러 달째 임신 중이었다.[25] 마침내 박사 학위를 받게 되었다는 뿌듯함에도 불구하고, 그녀는 거의 곧바로 슬픔과 절망에 빠지고 말았다. "이 일로 너무나 타격이 커서, 아무에게도 편지를 쓸 용기가 나지 않아."[26]

마리 퀴리의 유산에 따른 건강 악화와 우울증은 1년 내내 이어진 그 모든 승리에 그늘을 드리웠다.

6

인연과 악연
1904

1904년 6월 무렵 드뷔시의 결혼 생활은 파탄에 이르렀다. 그와 에마 바르다크는 연인 사이가 되었고, 7월에 드뷔시는 아직 아무것도 모르는 아내를 그녀 부모의 별장이 있는 부르고뉴로 보냈다. 그러고는 다가오는 파란을 암시하는 편지들을 써 보냈다.

그중 첫 편지에 그는 이렇게 썼다. "사랑스러운 릴리-릴로, 내가 당신을 그렇게 단호하게 기차에 태운 것이 좋아서 한 일이라고는 생각지 말아줘요. 나로서도 힘들었어요! 나중에 이유를 설명하겠지만, 어쩔 수 없는 일이었어요." 그런 뒤 "당신의 열정적이고 다정한 클로드"라고 서명했다.[1] 제대로 하자면 "열정적이고 다정하고 위선적인"이라고 써야 했겠지만, 하여간 경고의 표지들을 보내놓는 것으로 족했다.

그런 식의 기별로는 족하지 않았을지 몰라도, 드뷔시가 완전히 자취를 감춘 것은 릴리를 경악시키기에 충분했다. 그의 출판업자인 자크 뒤랑만이 그가 여름 동안 에마와 함께 가 있던 제르제섬

의 주소를 알고 있었는데, 드뷔시는 뒤랑에게 "내 사랑하는 가족까지 포함하여 모두에게 내 주소를 모른다고 말해달라"고 당부해둔 터였다.[2] '사랑하는 가족'이란 물론 릴리를 가리키는 말이었다. 다른 가족과는 워낙 별로 연락하지 않고 지내는 터였고, 새삼스레 그럴 마음도 없었다.

드뷔시는 9월 중순에야 릴리와 만났는데, 아마도 힘든 만남이었던 듯 그 일에 대해 말하기를 꺼렸다. 친구 앙드레 메사제에게도 "지난 몇 달 동안 내 삶은 극도로 혼란스러웠어요. 어차피 따분한 얘기가 될 테니 자세한 내용은 생략하지요"라고만 전했다.[3] 9월 말에 파리로 돌아간 그는 릴리와 함께 살던 아파트에서 나가 자기만의 거처를 구했다.

릴리는 길길이 날뛰며 자살하겠다고 위협했지만 드뷔시는 개의치 않았다. 그 시절 파리에서 버림받은 연인들은 다 하는 말 아니었던가? 하지만 10월 13일, 릴리는 정말로 자신의 복부에 총을 쏘았다. 목숨은 건졌지만 의사들은 탄환을 제거하지 못했고, 그녀는 평생 그것을 지닌 채 살아야 했다. 그렇게 죽음 가까이 갔던 아내에게 눈 하나 까딱하지 않고(드뷔시는 릴리의 자살 미수가 자신의 관심과 동정을 끌려는 시도라고만 보았다) 드뷔시는 가차없이 이혼을 추진했다.

～

1904년 1월, 미시아와 타데 나탕송 부부도 이혼했다. 이어서 7월에는 알프레드 에드워즈와 그의 아내도 같은 수순을 따랐다. 에드워즈는 자기식으로 사태를 조종하여 원하는 것을 억지로라

도 얻어내고야 마는 사람이었다. 그가 원하는 것은 미시아였고, 이미 그녀는 그의 애인이 되어 있었지만, 그 정도로는 그가 만족할 만한 영구적인 결합이 못 되었다. 에드워즈는 타데에게 필요한 돈을 주어 이혼시키고 곧 미시아와 결혼했다. 그런 추문 가운데 시작된 이 결혼의 끝이 좋지 않았던 것도 놀라운 일이 아니다.

그 몇 달 사이 로댕도 새로운 사랑에 빠졌다. 평생 여성과의 동반 관계가 끊이지 않았던 그는 자신을 열렬히 연모하던 영국 화가 그웬 존과 관계를 시작했다. 파리에 왔다가 그의 모델이 된 그녀는 그를 자신의 스승이요 신이라 부르며 그에게 봉사하는 것이 평생소원이라고 말했다. 자신들의 정사는 경배의 행위라고 그녀는 그에게 단언했다.

로댕은 이를 당연한 일로 받아들였던 것 같다. 그는 〈생각하는 사람〉의 작업을 계속하여, 1904년에는 미국 세인트루이스에서 열리는 루이지애나 만국박람회를 위해 확대본을 제작 중이었다. 몇몇 지지자들이 그것을 프랑스에 두기 위해 모금을 했고, 국가도 그 증여를 기꺼이 받아들여 팡테옹 앞에 두기로 했다. 그래서 〈생각하는 사람〉은 한동안 팡테옹 앞에 있다가, 오늘날은 로댕 미술관 정원에 있다.

그러는 동안 로댕의 젊은 벗 헬레네 폰 힌덴부르크는 작센 공 알프레드 폰 노슈티츠 백작과 결혼했다. 결혼 생활은 어느 모로 보나 행복했고, 로댕과의 우정도 계속되었다. 그들의 서신 왕래는 1914년 전쟁이 나기까지 줄곧 이어졌다.

벨 에포크 시절 파리 사교계의 명망 있는 부부를 위한 결혼 선물은 상식을 넘어서는 수준이었다. 누가 무엇을 선물했다는 사실이 신문 지상에 일일이 공표되었기 때문이다. 가령 1904년 다비자르 후작이 주느비에브 앵크 드 생세노크와 결혼할 때 들어온 선물 중에는 다이아몬드와 루비와 사파이어로 채운 백, 다이아몬드로 뒤덮인 보디스 같은 것도 있었다. 이 오랜 귀족 가문의 젊은 이들에게 마담 페르케르는 루이 16세 시대의(복제품이 아니라 정말로 그 '시대의') 탁자를 주었고, 이에 질세라 트레비즈 공작부인은 순금 꽃병을, 세르 후작부인은 아끼던 배梨 모양의 다이아몬드와 진주 브로치를 내놓았다.

몇 년 앞서 아멜리 파레르도 마티스와 결혼할 때 부모의 고용주였던 �욍베르 부부로부터 보석을 선물받았었다. 하지만 그녀가 아끼던 에메랄드 반지는 남편이 원하는 세잔의 〈목욕하는 세 여자〉를 사느라 처분한 지 오래였고, 마티스 부부는 이후로 오랫동안 궁핍하게 지냈다. 그러니 앙드레 르벨이라는 젊고 부유한 사업가가 방문한 후 앙리 마티스가 고액지폐를 쥐게 된 것은 아주 뜻밖의 일이었다.

르벨은 전통적인 그림들을 수집하다가 현대미술에 관심을 갖게 되어 '포 드 루르스[곰 가죽]'라 불리는 미술품 매입 조합을 결성한 터였다. 특히 그 전해에 살롱 도톤에서 본 그림들에 부쩍 관심이 갔던 그는 생미셸 강변로 6층에 있던 마티스의 스튜디오까지 올라가는 수고를 마다하지 않았다. 그는 정물화 한 점, 풍경화

한 점을 고르고, 그 값으로 100프랑 지폐 넉 장을 마티스에게 주고 갔다.*

이 행운에 멍해진 마티스는 그 직후 집에 들른 한 친구 앞에서도 할 말을 찾지 못했다. 여러 해가 지나, 마티스는 그때 자신이 할 수 있었던 유일한 반응은 100프랑 지폐 한 장을 바닥에 놓고 물러서고, 또 한 장을 놓고 물러서고, 석 장 넉 장째도 그렇게 한 것이었다고 회고했다. 그러자 친구가 의심스러운 듯이 물었다고 한다. "자네, 누굴 죽였나?"[4]

그해 6월에 마티스는 유명한 화상 볼라르의 후의로 최초의 개인전을 열었다. 안전을 기하기로 하고, 그는 당시 그리고 있던 것들보다 훨씬 보수적인 옛날 그림들을 골랐다. 재정 상태를 감안하면 달리 선택할 여지가 없었다. 전시는 비교적 성공적이었고, 마티스는 여러 해 전 자기 것이 될 것만 같았던, 하지만 자신만의 예술적 비전을 추구하기 위해 버리고 떠났던 인정을 되찾을 듯이 보였다.

하지만 또다시, 그의 예술적 정직성이 그를 가로막았다. 한 화상이 그에게 전통적인 정물화를 그리기만 하면 상당한 값에 사겠노라고 제안하자, 마티스는 자신이 그럴 수 없다는 것을 퍼뜩 깨달았다. 그 진실의 순간이 찾아왔을 때 그는 마침 정물화 한 점을 완성하는 단계에 있었는데, 꽤 좋은 그림이었지만 과거의 그림과 무척 닮아 있었다. 훗날 그는 《뉴요커New Yorker》의 파리 특파원

* 1900년 당시 400프랑스프랑은 금 기준으로 환산하여 2015년 미화 약 4,300달러.

재닛 플래너에게 이렇게 말했다고 한다. "그걸 내놓고 싶은 유혹이 들었지만, 만일 그렇게 한다면 내 예술적 죽음이 되리라는 걸 알고 있었지요." 그때 일을 회고하며 그는 그 그림을 없애는 데는 용기가 필요했다고, 그러나 그렇게 했다고 말하며 안도의 기색을 보였다. "나는 그날을 내가 해방된 날로 꼽습니다."[5]

돈이 되는 그림으로부터 돌아섰던 것이 예술가 마티스에게는 획기적인 일이었지만, 가장으로서의 마티스에게는 전혀 다른 문제였다. 그에게는 아내와 세 자녀가 있었고, 그를 위해 그들 모두가 치러야 하는 희생은 때로 견디기 힘들었다. 그래도 여름 동안 생트로페의 작은 집에서 지내며 그는 빛과 색채의 세계로 한 걸음 더 나아갔다.

한편, 장차 그의 가장 굳건한 지지자가 되어줄 두 명의 미국인이 파리에 와 있었다. 거트루드와 레오 스타인의 편지에 흥미를 느낀 데다 예술적인 기질을 지닌 아내 세라의 자극을 받은 마이클 스타인이 샌프란시스코 전차 회사에 사표를 내고 1903년 말 아내와 어린 아들 앨런과 함께 파리로 이주한 것이었다.

마이클 가족은 파리에 잠시 동안만 머물 계획이었지만, 결국 30년을 그곳에서 살게 되었다. 파리에 온 이듬해에 그들은 플뢰뤼스가 27번지에서 멀지 않은 마담가 58번지에 집을 구했고, 이 집도 레오와 거트루드의 집 못지않게 아방가르드의 메카가 되었다.

그사이에 레오와 거트루드 스타인은 미술품 수집을 시작했다. 레오는 파리에 온 직후 볼라르에게서 세잔의 그림을 샀지만, 그가 세잔의 팬이 된 것은 1904년 피렌체에 사는 미국 컬렉터 찰스 로저의 소개로 세잔을 만나고부터였다. 거트루드의 회고에 따르

면, 그녀와 레오는 볼라르에게 "우리가 원하는 것은 로저가 몇 점 가지고 있는, 저 놀랍도록 햇빛 밝은 엑상프로방스의 노란 풍경화 중 하나"였다고 말했다고 한다. 그들에게 풍경화 아닌 다른 세잔 그림을 연이어 보여주던 볼라르는 그 말을 듣더니 "근사한 작은 녹색 풍경화" 한 점을 가지고 돌아왔다. "멋진 그림이었고 값도 얼마 비싸지 않아서 우리는 그것을 샀다."[6] 레오는 그 거래를 거트루드에 비해 훨씬 더 거창한 말로 기록했다. "그러니까 이제 나는 세계 너머의 세계로 출범하는 콜럼버스였던 것이다."[7]

~

피카소는 1903년 1월에 패잔병이 된 기분으로 바르셀로나에 돌아갔다. 훗날 거트루드 스타인은 이렇게 썼다. "그 무렵 그의 스페인 사람다운 자존심에 깊은 상처를 내는 일들이 있었고, 그의 몽마르트르 생활의 끝은 환멸과 쓰라림이었으니, 스페인 사람의 환멸보다 더 쓰라린 것은 없다."[8]

거트루드 스타인이 언급한 시기는 피카소의 생애에서 좀 더 나중이었는지도 모른다. 하지만 이 바르셀로나 시절에 대해서도 같은 말을 할 수 있을 것이다. 그는 부모의 집에 있는 자기 방으로 돌아갔고, 빛의 도시에 거부당하고 낙심한 가운데서도 여전히 파리를 그리워했다.

하지만 피카소는 바르셀로나가 주는 안전함을 누리며 쓰라린 기억들을 극복해나갔다. 1년이 넘는 시간이 지나 다시 떠오른 카사헤마스의 영상은 그해 봄에 그린 〈인생〉이라는 피카소 청색 시대의 걸작으로 승화되었다.[9] 이 그림에서는 괴로워하는 카사헤마

스가 벗은 채로 서 있고, 제르멘 역시 벗은 채로 애달프게 그에게 기대어 있다. 그리고 긴 옷을 걸친 무표정한 여인이 아기를 안고 서 그들을 마주 보고 있다.

〈인생〉은 끝없는 논란을 불러일으켰다. 그림이 나타내는 것은 성스러운 사랑과 속된 사랑의 대비인가? 인생의 과정인가? 아니면 그저 인간의 비참을 인정하는 것인가? 아무도 알 수 없다. 아마 창작자 자신도 여러 가지 상충하는 생각들을 품고 있었을 것이다. 엑스레이 조사는 피카소가 그 남자의 자리에 자신을 그렸다가 카사헤마스로 바꾸었다는 사실을 보여준다. 또한 항상 미신적이었던 피카소가 막스 자코브에게서 배운 타로 해석들을 반영했으리라는 지적도 있다.

이미 복잡한 문제를 더욱 복잡하게 하는 것은, 피카소가 〈인생〉을 1900년 파리 박람회에 전시한 후 바르셀로나에 보관하고 있던 〈마지막 순간〉 위에 덧칠하여 그렸다는 사실이다. 그래서 무수한 해석의 가능성이 생겨나지만, 피카소는 그저 그의 처지에 있던 가난한 화가라면 누구나 했음 직한 일 —즉, 자신이 더 이상 가치를 부여하지 않는 오래된 그림을 캔버스로 사용한 것뿐인지도 모른다.

청색조의 좀 더 어두운 그림들이 이어졌다. 눈먼 거지, 바닷가에 서 있는 가난한 가족 등 참담한 주제들이었다. 하지만 1904년 무렵에는 그런 어두운 분위기를 넘어서기 시작했고, 파리로 돌아올 결심도 섰다. 주위 사람들에게는 친구와 함께 최근작들을 전시하기 위해 파리로 간다고 말했지만, 실상 그런 전시회는 계획된 바 없었다. 피카소는 영구적으로 파리에 눌러살 작정이었다.

한 친구가 몽마르트르 언덕배기에 자리한 바토 라부아르라는 다 허물어져가는 건물의 스튜디오를 비우기로 되어 있었다. 피카소가 원한다면 대신 들어와도 좋다는 것이었다.

피카소는 그렇게 했다. 1904년 4월이었다.

그해 봄에 이사도라 덩컨도 파리로 돌아왔고, 베토벤의 7번 교향곡을 해석한 최근작을 선보였다. 베토벤 7번은 춤추는 이미지들을 쉽게 떠올릴 수 있는 곡이었지만, 뮌헨과 베를린의 관중은 대가의 작품을 그런 식으로 해석하는 그녀의 대담성에 충격을 받았다. 파리 사람들은 좀 더 열린 마음으로 받아들였으니, 덩컨은 트로카데로에 모인 열광적인 군중 앞에서 베토벤 7번 교향곡을 자기 식으로 해석하여 춤추었다. 그녀의 이 세 번째 파리 방문은 대성공이었다. "위대한 예술가가 세 번째로 파리를 지나갔고, 이번에는 파리도 이해했다"라고 드뷔시의 친구인 평론가이자 음악학자인 루이 랄루아는 썼다.[10]

대담성에서 둘째가라면 서러워할 이사도라는 이제 바그너 순례자들의 메카인 바이로이트로 향했다. 죽은 바그너의 아내인 여장부 코지마가 그녀에게 그해 여름 바그너 페스티벌에서 〈탄호이저Tannhäuser〉의 안무를 맡아 춤추어달라고 요청했던 것이다. 이 요청은 이사도라가 내놓고 경멸하는 고전 발레리나들뿐 아니라 사랑하는 남편의 유작에 감히 아무도 끼어드는 것을 용인하지 않는 코지마와 함께 작업해야 한다는 것을 의미했다. 이사도라는 모든 것이 이전과 사실상 똑같아야 한다는 사실을 곧 깨달았다. 그

녀가 요구하는 창조성의 여지라고는 없었다. 그녀의 안무와 춤은 전통과의 마찰을 겪었고, 결국 그녀식의 〈탄호이저〉는 뒤숭숭한 난장판이 되고 말았다.

이사도라의 자유분방한 생활 방식이나 도발적인 옷차림, 그리고 그녀의 신사 친구들은 상황을 악화시킬 따름이었다. 바이로이트에서 다시는 그녀를 부르지 않은 것도 무리가 아니다. 그럼에도 그녀는 개의치 않았으니, 이미 또 다른 모험들에 나선 터였다. 그중에는 독일의 그루너발트에 학교를 세운다는, 그녀의 생애에 아주 중요한 이정표가 될 작업도 있었다. 하지만 그중에서도 그녀의 삶을 가장 크게 뒤흔들어놓은 사건은 12월에 베를린에서 고든 크레이그와 만난 일이었다.

크레이그는 영국의 국민 여배우 엘런 테리의 아들로 그 자신은 혁신적인 무대예술가였지만, 이사도라와 처음 만날 무렵에는 아직 성공하기 전이었다. 하지만 그는 다시없을 미남인 데다가 성적인 매력으로 넘쳤으며, 이사도라와 같은 드라마틱한 이상에 적합한 인물이었다. 그는 또한 극도로 자신에게만 몰두하는 성격으로, 이미 결혼했으나 내연의 처 외에 두 번째 애인과 동거하고 있었다. 하지만 이사도라에게는 그런 것이 문제 되지 않았다. 그녀는 훗날 자신들의 첫날밤을 이렇게 현란한 언어로 묘사했다. "내 눈을 그의 아름다움에 빼앗겼던 이상으로, 나는 그에게 끌렸고 얽혔고 녹아버렸다. 불길이 불길을 만난 듯, 우리는 하나의 밝은 불길로 타올랐다."11 고든 크레이그로 말하자면, 그는 이 연애의 시작을 수첩에 딱 한마디로 적어 넣었다. "오, 신이시여 God Almighty."12

~

이사도라와 그녀의 연인이 사랑의 불길을 지피기에 한창이었던 그 시기에, 장 콕토라는 이름의 미소년이 마르세유의 뱃사람들 사이에서 인생과 자신의 정체성을 모색하고 있었다. 파리에서 예술과 여행을 사랑하는 부모의 막내 아이로 태어난 콕토는 학교보다 극장을 더 좋아했다. 훗날 그 자신이 말한 바에 따르면, 그는 10대 초반에 "성홍열이나 홍역보다 훨씬 더 지독한 열병에 걸렸으니, 극장병, 곧 홍금열紅金熱*이라고나 할 만한 것이었다".[13]

그에게는 아주 나이가 들어서까지 숨겼던 좀 더 어두운 비밀도 있었다. 즉, 아버지가 자살했다는 사실이었다. 그가 겨우 아홉 살 때의 일이었다. 자세한 사정은 알려져 있지 않으며, 그는 "집안이 파산하기 직전이었다. 아버지는 오늘날이라면 아무도 자살하지 않을 상황에 자살을 했다"라고만 말했다.[14] 그의 사촌이자 소꿉동무였던 마리안 르콩트(훗날의 마담 싱어)도 "장과 나는 어느 날 산보에서 돌아와 그의 아버지가 죽었다는 말을 들었다. 당시 우리에게는 그 소식이 별로 큰 충격이 아니었던 것 같다. 우리는 곧 평소처럼 웃고 놀았다고 기억한다. (……) 그가 왜 그랬는지는 듣지 못했다."[15]

이 한 번의 불상사를 제외하면, 콕토는 안락하게 보호된 어린 시절을 보냈고, 음악회와 연극 공연, 유명한 샹젤리제 얼음 궁전

* 극장 실내 특유의 붉은빛과 금빛을 가리켜 'red-and-gold disease'라 표현한 것.

에서의 스케이트 등을 즐겼다. 당시 인기 있는 스케이트장이었던 이곳에는 콕토 같은 초등학생들 외에도 멋쟁이 신사들과 그들의 젊은 애인들이 드나들었다. 콕토는 응석 부리는 재주를 일찌감치 터득하여 자식을 맹목적으로 사랑하는 어머니를 마음대로 휘둘렀다. 하지만 학교는 재미가 없었고, 1904년 열다섯 살의 나이에 그는 한 군데 학교에서 퇴학당하고 또 다른 학교에서 두 차례나 바칼로레아에 실패한 후, 뱃사람이 되는 것이 훨씬 더 근사하겠다는 결론에 이르렀다. 그래서 무작정 마르세유로 달아났던 듯하며, 그곳에서는 유곽과 아편굴과 범죄가 난무하는 낡은 동네에서 살았다. 그 자신의 말에 따르면, 생애 최고의 시절이었다.

이 낭만적인 탈주 생활은 1년쯤, 또는 적어도 성난 숙부가 경찰에 신고하여 두 명의 경관이 그를 집으로 끌고 가기까지 계속되었다. 콕토의 삶에 일어난 다른 모든 일이 그렇듯 사실과 허구를 구별하기란 힘들지만, 실제로 무슨 일이 일어났건 간에 그가 반항하여 가출했고 그 후에도 자신을 구속하려는 일체의 시도에 저항했다는 이야기는 그에게 평생 따라다닐 반항아의 후광을 부여했다.

~

때는 1904년, 프랑수아 코티는 자기 나름의 반항을 시작하려는 참이었다. 아니면 그저 뛰어난 마케팅 전략이었는지? 그야 알 수 없는 일이다. 우리가 아는 것은 어느 운명적인 날, 루브르 백화점 1층에서 코티가 카운터에 향수병 하나를 내리쳐 깨뜨렸다는 사실이다. 그 결과 엄청난 일이 일어났고.

150

코티는 향수 사업에 대해 좀 더 알아보겠다고 결심한 후, 향수 제조에 필요한 꽃을 재배하는 곳으로 유명한 그라스에까지 갔었다. 그라스는 향수 산업 전반에 대한 연구의 중심지이기도 했다. 거기서 그는 당시 향수 기술의 첨단으로 유명한 키리스 회사의 수습 과정에 지원했다. 운 좋게도, 회사의 우두머리가 당시 상원 의원이 되었고, 코티의 후원자인 아렌 의원의 친구였으므로, 코티는 어려움 없이 나아갈 수 있었다. 수습 과정을 마친 후에는 1년 동안 열심히 일하면서 꽃 재배에서부터 방향유 제조에 이르기까지 배울 수 있는 모든 것을 배웠다. 실험실에서 많은 시간을 보내며 분석하고 종합한 끝에 그는 향수 배합하는 법을 터득했다.

이 도제 기간 동안 코티는 기존 조향사들이 전통적인 방법에 의존하며 대체로 무시하던 두 가지 새로운 방식을 배웠다. 그중 첫 번째는 휘발성 용매에 의한 추출법의 발견으로, 대량의 향료 추출을 가능케 하는 기술이었다. 이 방법은 꽃이 아니라 잎, 이끼, 수지 등의 물질에도 사용할 수 있었다. 세기가 바뀌기 직전인 1899년, 레옹 키리스가 이 기술에 대해 특허를 내고 용매 추출에 기초한 최초의 공방을 차린 터였다. 코티는 이 혁신적인 방식을 가장 먼저 배운 사람 중 하나가 되었다.

두 번째는 더 혁신적인 것으로, 합성향료의 발견이었다. 19세기에 이미 프랑스와 독일의 과학자들은 석탄이나 석유 같은 유기 화합물에서 방향성 분자들을 발견한 터였다. 이를 이용하면 쉽게 추출하기 어려운 향기들을 비슷하게 만들어낼 수 있었다. 그것은 놀라운 혁신이었고, 몇몇 조향사들은 곧 향모香茅, 바닐라(침엽수 수액에서 추출), 제비꽃, 헬리오트로프, 머스크 등의 인공 향을 실

인연과 악연 ∼ 1904

험해보았다. 또한 개중에는 알데하이드의 가능성을 실험하는 이들도 있었다. 알데하이드는 이전 어느 때보다도 향기를 짙게 만들어주었지만, 드문 예외를 제외하고는 1900년대 초의 조향사들은 이런 합성 분자들을 꺼렸다.

당시의 성공적인 향수들을 연구한 끝에, 코티는 그 대부분이 범위도 제한적이고 구식이라 보수적인 취향에 영합하여 묵직하고 지나치고 복합적인 꽃향기를 제공할 뿐 사실상 어느 것도 딱히 구분되지 않는다고 결론지었다. 그는 후각을 훈련하고 향수 제조를 공부했으며, 진정한 의미에서의 조향사가 되지는 않겠지만 탁월한 상상력과 재능을 발휘하여 향수를 바탕으로 새로운 영역에 도전했다. 이처럼 새롭게 다진 재능을 가지고서 파리로 돌아간 그는, 1만 프랑을 빌려 아내와 함께 살던 조그만 아파트에 임시변통의 실험실을 차렸다.

그는 기꺼이 전통과 결별할 용의가 있었으며, 섬세함과 단순함을 결합한 향수를 만드는 것을 목표로 삼았다. 단순하면서도 탁월한 배합 방식으로, 합성 향을 써서 자연 향을 더욱 풍부하게 살려냈던 것이다. 코티는 또한 향수를 담는 용기에도 혁신을 일으켰다. 1900년 파리 만국박람회 때 출품되었던 고풍스러운 향수병들의 아름다움이 사실상 표준화된 당시의 향수병들을 진부하게 보이게 하던 것을 떠올린 그는 주저 없이 최상품을 쓰기로 마음먹고 바카라에 주문하여 자신이 만든 최초의 향수 '라 로즈 자크미노La Rose Jacqueminot'의 우아한 병을 만들어냈다. 훗날 그 자신의 말대로, "향수는 후각 못지않게 시각에도 호소할 필요"가 있는 것이었다.[16]

코티의 아내는 벨벳 리본이 달린 실크 파우치의 가장자리를 새 틴으로 마무리하고 수놓아 향수병에 곁들였고, 코티는 본격적인 세일즈 기술을 발휘하기 시작했다. 이번에는 다른 사람이 아닌 자기 자신의 생산품을 팔기에 나선 것이었다. 실망스럽게도, 시장에서 기존 업자들의 철옹성을 뚫기란 거의 불가능했다. 코티는 연이은 거절을 당한 끝에, 어느 날 마침내 평정을 잃고 말았다. 루브르 백화점 1층 매장에서 라 로즈 자크미노를 팔려다 내쫓기게 되자, 성이 나서 ― 또는 어쩌면 극히 계산된 연기로 ― 그는 그 아름다운 바카라 향수병 하나를 카운터에 내리쳤고, 혁명이 일어났다. 전설에 따르면, 여성 쇼핑객들이 그 향기를 맡고 몰려들어 코티가 가진 물량 전부를 사버렸다고 한다. 바이어는 이를 놓치지 않고 대번에 협업을 제시, 코티는 궤도에 오르게 되었다.

그 일이 있은 후, 어떤 이들은 코티가 그 일을 계획적으로 벌였다고, 심지어 그의 향수에 매혹되어 몰려든 쇼핑객 중 일부는 고용된 여배우들이었다고 뒷말을 했다. 하지만 그런 것은 이미 중요하지 않았다. 코티는 최초의 선전에 성공했고, 그 일이 의도적이었든 아니었든 간에 그와 그의 향수는 뜨기 시작했으니까.

~

프랑스 전역에서, 그리고 특히 파리에서, 변화는 현기증 나는 속도로 일어나고 있었다. 시골길은 물론이고 도시의 도로에도 여전히 말과 마차가 다니고 있었지만, 기차 덕분에 먼 곳들이 더 가까워졌고, 1904년 파리의 지하철망의 총 길이는 13킬로미터에서 30킬로미터로 곱절 이상 늘어났으며, 기관차 한 대에 달린 열차

도 세 량에서 여덟 량으로 늘어나 밀어닥치는 승객들을 실어 날랐다.

자전거를 비롯하여 말을 달지 않은 차량들이 파리와 인근 지역에 점점 더 자주 보이기 시작했다. 젊고 부유한 파리 여성들 사이에서는 여러 해 전부터 '프티트 렌[작은 여왕]'이니 '페 다시에[강철 요정]'니 하는 최신형 자전거로 불로뉴숲을 달리는 것이 유행이었다. 자전거를 탈 때 입는 무릎 바로 아래까지 오는 길이에 주름을 많이 넣은 반바지 '퀼로트 부팡[풍선 반바지]'은 어느 정도 예의를 지키면서 마음껏 페달을 밟을 수 있게 해주었다. 그런 복식에 대해서나 여성이 자전거를 타는 것에 대해서나 여전히 비난하는 이들은 있었지만 말이다. 말을 달지 않은 차량으로 말하자면, 1901년 파리의 그랑 팔레에서 열린 최초의 자동차 쇼에는 20만 명 이상의 관객이 다녀갔다. 물론 그 모두가 구매자가 되지는 않았지만, 그렇게 많은 사람이 모여들었다는 것은 프랑스 도로경주에 몰려드는 군중 못지않게 자동차에 대한 대중의 관심이 급속히 증가하고 있음을 말해주는 현상이었다.

새로운 세기에 들어 해를 거듭할수록, 자동차들은 점점 더 흔하게 눈에 띄게 되었다. 클로드 모네가 사는 지베르니에서도 시의회가 모든 차량에 '적절한 속도'를 제한하는 법을 통과시킬 정도로 자동차가 골칫거리가 된 터였다. 모네도 최근 자동차를 샀고, 1904년 봄에는 과속으로 벌금을 물기도 했다. 이제 점잖은 노인이 되었음에도, 프레뇌즈를 가로질러 지베르니와 라바쿠르 사이를 달리며 액셀을 밟은 덕분이었다.

그것으로는 1년 치 사고로 충분치 않다는 듯이, 모네는 자신의

보물인 팡아르 자동차에 아내 알리스와 아들 미셸까지 태우고 지베르니에서 마드리드까지 내처 달리겠다고 고집을 부렸다. 초창기 자동차 여행의 난관이던 먼지구름을 뚫기 위해 먼지막이 코트에 모자와 고글까지 갖추고, 그들은 용감하게 출발했다. 미슐랭 안내서를 손에 들고서.

미슐랭 안내서가 처음 등장한 것은 불과 몇 년 전이었다. 미슐랭 타이어 회사에서 타이어 판매를 촉진하고 자동차 여행을 장려하기 위해 선전용으로 만든 것이었는데, 미슐랭 형제는 곧 그것이 자기들 사업에 도움이 되리라는 점을 알아차렸다. 앙드레와 에두아르 형제는 여러 해 동안 고무 제품을 생산해온 집안에서 태어났다. 회사 경영은 부진했으나, 1880년대 말에 형제가 나서서 자전거 타이어를, 그리고 곧이어 자동차 타이어를 전문적으로 생산하기 시작하면서 회복되었다. 1891년, 이전의 통고무 타이어[쿠션 타이어] 대신 공기 주입 타이어가 발명된 직후 미슐랭 형제는 이 발견을 한 걸음 더 밀고 나아가 바큇살에 접착하지 않는, 즉 탈착식 공기 주입 타이어를 개발했다. 1895년 이들은 자동차 타이어를 생산하기 시작했고, 1900년경에는 미슐랭 타이어가 프랑스 타이어 시장을 석권하게 되었으며, 1905년 미국에 수위를 빼앗기기 전까지는 세계에서 가장 큰 타이어 회사로 자리 잡았다.

1900년대 초기에는 자전거 타이어가 자동차 타이어보다 시장이 더 컸지만, 미슐랭 형제는 장래는 자동차 타이어에 있다고 보고 그쪽에 전력을 기울이기 시작했다. 따라서 그들은 자동차 판매와 자동차 여행을 촉진하는 데 각별한 관심을 쏟게 되었다. 클레르몽-페랑에 있는 공장은 동생 에두아르가 맡고, 광고를 담당

한 앙드레 미슐랭은 파리에서 마케팅에 수완을 발휘했다. 그가 자동차 여행의 편리를 돕는다는 취지로 최초의 미슐랭 안내서를 발행한 것은 1900년의 일이었다. 1900년판은 3만 5천 부를 찍어 무료로 배포했는데, 거기에는 타이어를 수리하는 법, 호텔과 주유소를 찾는 법은 물론이고 아직 수적으로 얼마 되지 않았던 정비공을 찾는 법에 이르기까지 소상한 정보가 담겨 있었다.[17] "이 안내서는 세기와 함께 태어났고 그만큼이나 오래갈 것"이라고 형제는 이 최초의 안내서 서문에 썼다. 1904년 모네가 마드리드를 향해 출발할 당시 미슐랭 형제는 벨기에 안내서도 펴냈고, 곧 스페인 안내서도 나올 예정이었다.

모네가 아끼는 팡아르 자동차는 지베르니에서 비아리츠까지 800킬로미터를 나흘 만에 주파했다. 하지만 당시의 자동차 여행은 승객들에게 분명 고되었을 것이다. 상당한 고생을 겪은 끝에, 모네 가족은 자동차를 비아리츠의 수리공에게 맡기고 기차로 여행을 마쳤다. 마드리드에서는 즐거운 시간을 보냈다. 모네는 벨라스케스의 그림에 눈물이 나도록 감동했고, 엘 그레코의 그림에는 깊은 충격을 받았다. 돌아오는 여행도 다행히 무사했다. 다시 찾은 팡아르는 기운이 빠진 듯 시속 30킬로미터 이상을 내지 못했지만 말이다.

그럼에도 지베르니에 돌아온 직후 모네는—분명 자동차광이 된 듯—근처 가이용에서 열리는 자동차경주를 구경하러 나섰다. 거기서도 먼지와 배기가스를 뒤집어쓰면서, 그와 그의 가족은 풀밭에서 한가로운 피크닉을 즐겼다.

~

풀밭의 피크닉은 오귀스트 에스코피에의 특기라고 할 수 없었다. 대신에 그는 전설적인 선배 요리사들보다 좀 더 가볍고 소화가 잘되는 요리를 하는 데 관심이 있었다. 이전의 요리는 19세기의 유명한 요리사 마리-앙투안 카렘이 만든, 혹은 그의 영향을 받은 것으로, 진수성찬을 산처럼 쌓아 올리는 것이 특징이었다. 에스코피에는 늘어나는 허리둘레와 늘 거기서 거기인 진수성찬에 대한 싫증이라는 문제를 해결하기 위해 요리와 식사에 대한 새로운 접근법을 택했다. 즉, 그는 요리의 시각적인 거창함과 양적인 풍요로움을 덜어내는 데서부터 시작했다. 그의 조리법이나 메뉴는 21세기의 관점에서 보면 전혀 가볍지도 단순하지도 않지만, 파리의 고급 요리에서는 전에 없던 방식으로 절제된 것이었다.

본래 에스코피에는 조각가가 되고 싶었지만 집안 형편상 그럴 수 없다는 것을 일찌감치 깨달았다. 아버지도 할아버지도 대장장이였으나 또 다른 길이 있었으니 숙부 하나가 인근 니스에서 레스토랑을 운영하고 있었고, 열세 살 난 에스코피에는 그곳에 가서 도제 수업을 받게 되었다. "비록 이것이 내가 원해서 택한 직업은 아니지만, 기왕 이곳에 왔으니 열심히 일해서 성과를 내자"라고 그는 스스로 타일렀던 것을 기억했다.[18]

3년간의 고생스러운 도제 수업을 마치고 니스의 여러 레스토랑을 전전하며 일한 다음, 젊은 에스코피에는 파리를 향했다. 그곳에서 그는 8구에 있는 고급 레스토랑의 주방 보조 일자리를 얻었다. 프랑스-프로이센 전쟁 때는 군대의 요리사로 일하며 그곳

에서 명성을 얻었다. 잠시 독일군의 포로가 되기도 했지만 전쟁이 끝나자 파리로 돌아왔고, 이번에는 주방장이 되어 혁신적인 요리로 이름을 알리기 시작했다.

그가 처음 사라 베르나르를 만난 것은 1874년의 일로, 이후 그녀의 혜성 같은 무대 인생이 시작되자 그녀를 위해—장차 그녀를 기리기 위해 만들 '사라 베르나르 딸기', 즉 딸기와 파인애플 소르베, 그리고 퀴라소를 넣은 레몬 아이스크림이 아니라—송아지 췌장 요리와 신선한 파스타에 푸아그라 퓌레와 송로버섯을 곁들인 '가벼운 식사'를 내놓았다. 그는 베르나르가 송아지 췌장 요리에 열광한다는 사실을 알고 있었고, 예상대로 그녀는 그 메뉴를 좋아해서 몇 번이고 그것을 만들어달라고 청했다. 날씬한 사라 베르나르가 췌장 요리를 그처럼 좋아할 줄이야 누가 알았겠는가?

에스코피에는 그사이에 결혼을 했고, 파리에서 칸으로, 이어 파리, 루체른, 몬테카를로 등지에서 점점 더 좋은 자리로 옮겨 가다가, 몬테카를로에서 역시 수직 상승 중이던 세자르 리츠를 만났다. 리츠는 에스코피에처럼 뛰어난 요리사의 중요성을 알아보았으며, 에스코피에는 리츠의 놀라운 경영 수완을 알아보았다. "훌륭한 요리에 최상의 와인 리스트, 그리고 완벽한 서비스야말로 고객을 떠나지 못하게 하는 비결이다"라고, 훗날 에스코피에는 자서전에 썼다.[19]

불행히도 에스코피에와 리츠가 런던의 사보이 호텔에서 공동으로 기획했던 일은 결과가 좋지 않았고, 사방에서 손가락질만 당했다. 하지만 그러는 동안 리츠는, 사보이 최고 경영자이던 리처드 도일리 카트에게는 불만스럽게도 1898년 파리에 자신의 리

츠 호텔을 열었고, 에스코피에는 주방의 총책임자가 되었다. 리
츠 호텔은 개관하자마자 기막히게 성공했고, 리츠는 에스코피에
가 새로운 모험을 하도록 런던의 칼튼 호텔로 보내줄 수 있게 되
었다. 에스코피에는 그곳 주방을 20년 동안 지휘했다.

프로방스 시골의 대장간 집 아들로서는 숨 막히는 신분상승이
었고, 에스코피에는 그 사실을 결코 잊지 않았다. 그의 자서전은
그를 끝없이 눈부시게 했던 귀족과 부자와 유명 인사들의 이름
들로 점철되어 있다. 칼튼 호텔에 대해 말하면서, 그는 "송로버섯
향을 깃들인 꿩 가슴살 요리를 비롯하여 내가 제안했던 요리들의
냄새가 이 호텔을 새로운 미식의 신전으로 격상시켰음을 확신한
다"라고 썼다.[20]

물론 그의 말이 옳다. 그가 끝까지 정상의 요리사로 남을 수 있
었던 것은 완벽주의와 효율적으로 배치된 주방, 그리고 끊임없
이 새로운 요리를 개발하고 메뉴를 다양화하여 고객을 만족시킨
탐구심 덕분이었다. 1903년 요리책과 교과서를 겸한 『요리 안내
서 Le Guide culinaire』를 펴낸 그는 프랑스 최고의 요리사로 인정받
았다. 그는 벨 에포크는 물론이고 이후까지도 자기만의 흔적을
남겼으니, 이 책에 실린 5천 가지 이상의 조리법이야말로 프랑스
고급 요리의 근간이 된다.

~

마리 퀴리는 음식에 별로 신경을 쓴 적이 없었고, 아주 오랫동
안 너무 가난하거나 너무 바쁜 나머지 제대로 먹지 않았다. 하지
만 딸 이렌의 회고에 따르면, 어쩌다 제대로 상을 차릴 때는 최선

을 다해서, 무프타르가나 알레시아가까지 가서 과일과 치즈를 사고 이웃 제과점에 아이스크림을 주문하기도 했다. 더구나 이렌은 입이 짧았기 때문에 마리는 겨울에도 아이에게 먹일 사과와 바나나를 사러 파리 시내를 돌아다니곤 했다.

그런데 1904년 가을, 마리 퀴리는 캐비아가 먹고 싶었다. 아주 조금만, 하지만 먹고 싶어 견딜 수 없었다. 다시 임신한 것이었다. 이번 임신은 힘들어서 몸이 약해지고 기분이 처졌다. 분만 자체도 오래 걸렸고 고통스러웠지만, 12월 6일 둘째 딸이 태어났고, 그녀와 피에르는 에브라는 이름을 붙여주었다.

마리가 이번 임신과 출산에서 회복되기까지는 시간이 좀 걸렸고, 기분이 침체되어 우울하고 암담한 상태에 빠지기도 했다. 하지만 갓난아기 덕분에 의욕을 되찾을 수 있었다. 마리는 맏딸 때와 마찬가지로 에브의 발육을 기록한 육아 일기를 썼으며, 아기의 성장과 함께 다시금 삶과 연구를 이어나갈 힘을 얻었다.

퀴리 부부의 노벨상 수상에 따라, 소르본에서도 마침내 피에르에게 물리학 교수직을 주었고 에브가 태어나기 직전에는 마리에게도 실험실 감독 자리를 제안했다. 아직 피에르를 위한 실험실은 지어지지 않았지만, 그들은 낡고 비 새는 창고에 있던 장비를 퀴비에가의 새로운 장소로 옮길 수 있었다.

～

엄격히 절제된 생활 가운데서도 피에르와 마리 퀴리는 이따금 휴식을 갖고 전시회나 음악회, 연극에 가곤 했다. 그들은 로스탕보다는 입센을, 사라 베르나르보다는 엘레오노라 두세를 더 좋아

했다. 또한 노벨상 수상으로 유명해지기 전부터도 '빛의 요정'으로 불리던 로이 풀러가 그들을 찾아왔으니, 자신의 현란한 쇼에 '라듐 댄스'를 추가하고 싶어서였다. 퀴리 부부는 이미 라듐의 위험 일부를 발견한 터라 풀러의 제안을 받아들이지 않았지만 그들 사이에는 우정이 생겨났고, 이는 또 다른 우정으로 이어졌다.[21]

풀러는 폴리 베르제르에서 춤추는 꽃을 비롯한 이국적인 모습으로 명성을 얻었는데, 키가 작고 다부진 몸매였지만 길게 물결치는 실크로 무대 위에서 늘씬해 보이게 하고 극적인 조명 효과로 썩 매력적이지 못한 얼굴과 몸매를 보완하는 재주가 있었다. 그녀는 기관차 같은 추진력의 소유자였고, 로댕과 만난 직후에는(1900년 파리 박람회 때 그녀의 개인 극장이 로댕의 개인전 장소 바로 옆에 있었다) 뉴욕 내셔널 아트 클럽에서 그의 작품에 자신의 춤을 곁들여 '미스 풀러의 컬렉션'이라는 제목의 미국 전시회를 주선하기도 했다. 이 전시에 출품된 로댕의 작품은 대리석상과 청동상도 몇 점 있었지만 대부분은 석고상으로, 〈신의 손La Main de Dieu〉, 〈생각하는 사람〉 같은 작품들을 뉴욕 사람들은 처음으로 가까이서 볼 수 있었다. 전시는 단 일주일 동안이었지만, 풀러는 메트로폴리탄 미술관과 협상하여 그중 몇 점을 1년간 전시하게 만들었다. 하지만 놀랍고 실망스럽게도 로댕이 이를 거절했다. 그는 자기 인생을 거쳐 가는 여성들에게 뒤통수를 맞곤 했으므로, 풀러가 미국 전시에서 금전적 이익을 얻고 있다는 소문이 들려오자 돌연 일을 중지해버린 것이었다.

하지만 풀러를 통해 마리와 피에르 퀴리는 로댕을 만나게 되어, 뫼동의 집으로 그를 방문하기도 했다. 그 무렵 뫼동은 유명 인

인연과 악연 ～ 1904

사들의 발길이 끊이지 않는 일종의 메카가 되어 있었으며, 하리 케슬러 백작도 이미 다녀간 터였다. 케슬러는 그 방문에 대해 일기에 이렇게 기록했다. "오늘 로댕은 유난히 말이 많았다. 미켈란젤로가 자신을 고전주의에서 해방시키고 자연에 눈을 열어주었다든가." 예술적 조예가 깊은 컬렉터였던 케슬러는 로댕에게 어떻게 빛을 발견하고 그것을 자신의 조각에 반영했는지 묻기도 했다. 로댕은 우연히, 15년이라는 세월에 걸쳐 만나게 되었다고 대답했다. "처음에는 되도록 자연에 가까워지려고 애썼어요. 하지만 약간은 과장할 필요가 있다는 것을 알게 되었지요. (……) 그러지 않으면 작품이 빈약해 보여요."[22]

훗날 케슬러는 모네의 지베르니 집도 방문했는데, 베르농 기차역에 모네의 자동차가 마중 나와 있었다.[23] 모네의 외양은 로댕과 다소 비슷했지만, "작고 떡 벌어진 체형에, 거의 새하얗게 센 수염을 풍성히 길렀으며, 깊고 솔직한 갈색 눈을 하고 있었다". 하지만 모네에게는 "로댕의 눈에서 번득이는 교활한 빛이 전혀 없었다"라고 그는 기록했다.[24]

점심을 함께하며 멋진 토요일을 보내던 중 케슬러가 모네에게 어떻게 하여 그늘에 색채를 쓰게 되었는지 묻자, 모네는 이렇게 대답했다. "아, 그건 그렇게 해보자고 서로 부추겼기 때문이에요. 르누아르, 바지유, 나, 셋이서요."[25] 그는 런던에서 그린 그림들을 여러 점 꺼내놓으며 이렇게 덧붙였다. "나는 항상 영국 화가들에게 말하곤 했어요. '여기 사는 당신들이 이렇게 해보지 않았다니 어떻게 그럴 수 있지요?'라고." 그러고는 그 질문에 스스로 대답했다. "그들은 대상은 만들지만 분위기는 만들지 않지요. 그게 문

제예요." 케슬러가 모네에게 밤의 템스강을 그려보려 했느냐고
묻자, 모네는 실제로 그랬다면서 이렇게 말했다. "하지만 온종일
그림을 그리고 나면 너무 피곤해져요. 그리고 휘슬러를 흉내 내
지 않고는 어려울 거예요."[26]

그 얼마 후, 모네는 폴 뒤랑-뤼엘의 아들 조르주에게 좀 더 자
세한 이야기를 털어놓았다. 대체 어떤 색들을 쓰느냐고 묻는 질
문에 그는 다소 짜증스럽게 "그게 정말 그렇게 궁금한가?"라고
되물으며 이렇게 대답했다. "요는 그 색들을 어떻게 쓰느냐이고,
어떤 색들을 선택하느냐는 따지고 보면 습관의 문제라네." 그러
고는 다시 덧붙였다. "내가 쓰는 건 플레이크 화이트, 카드뮴 옐
로, 버밀리언[주홍], 딥 매더[진홍], 코발트 블루, 에메랄드 그린,
그게 다라네."[27]

피카소의 카탈루냐 친구 하이메 사바르테스는 파리 시절 초기
에 피카소가 쓰던 팔레트에 대해 이렇게 회고했다. "보통 팔레트
는 바닥에 놓여 있었다. 가운데 흰색이 무더기로 쌓여 있어, 특히
청색을 만들 때 섞는 기초로 쓰였다. 그 주위에 알록달록 다른 색
들이 있었고." 사바르테스는 피카소가 다른 화가들처럼 팔레트를
손에 들고 있는 모습을 본 기억은 없었다. 그는 대개 "테이블이나
의자나 바닥에 몸을 굽인 채"로 색을 섞었다.[28]

1904년 4월에 파리로 돌아온 피카소는 친구 세바스티아 주
니에르-비달과 자신이 괜찮다고 생각하는 작품들, 그리고 '가
트'(스페인어로 '고양이')라는 이름의 개 한 마리와 함께였다. 곧

이어 페오와 프리카라는 개 두 마리, 그리고 마들렌이라는 이름의 애인도 함께하게 되는데, 이 여성은 피카소의 삶에 수수께끼처럼 들어왔다가 나가버렸다. 비달도 바토 라부아르에서 두어 주불편하게 지내다 떠났지만, 피카소는 계속 그곳에 머물렀다.

바토 라부아르는 1880년대 후반 이래로 무정부주의자들과 가난한 보헤미안들이 주로 살던 라비냥 광장의 언덕배기에 있는 목조 공동주택이었다.[29] 지저분한 대신 집세가 싸서, 피카소는 감지덕지하며 받아들였다. 바토 라부아르라는 이름을 붙인 것은 아마도 친구 막스 자코브였을 것이다. 그 볼품없는 건물이 어딘가 세탁선 비슷했기 때문이다. 시설은 형편없었지만, 피카소가 그곳에 살기 시작하면서부터 다른 화가와 작가들이 모여들어 영광의 시절이 시작되었다.

피카소 시절 바토 라부아르에는 불결함과 동지애가 반반 섞여 있었다. 막스 자코브가 이사해 들어왔고, 앙드레 드랭, 모리스 드블라맹크, 키스 반 동겐이 그 뒤를 이었으며, 아메데오 모딜리아니도 잠시 그곳에 살았다. 피카소는 자신의 가냘픈 새 애인 마들렌을 모델로 한 그림과 스케치를 통해 청색 시대에서 장밋빛 시대로 옮겨 가게 되었다. 그리고 마들렌이 임신하자 그는 즉시 중절에 동의했다. 마들렌은 그의 인생에서 사라졌으니, 그는 또 다른 젊은 여성 페르낭드 올리비에를 만나 처음으로 깊은 사랑에 빠진 터였기 때문이다.

~

표면적으로는 평범한 정상 방문처럼 보이는 일이 발단이 되었

다. 1903년 10월, 이탈리아 왕이 프랑스를 공식 방문 했고, 1904년 4월에는 프랑스 대통령 에밀 루베가 답례 방문을 했다. 하지만 국가 간 외교에서 종종 일어나듯이, 이 단순해 보이는 방문 교환이 사방팔방 파문을 일으켜, 얼마 가지 않아 지옥 같은 사태가 벌어졌다.

문제의 핵심은 교황이었다. 1870년 이탈리아 왕국이 로마를 차지하면서 통일을 완수한 후로, 바티칸과 이탈리아 왕국은 불편한 관계가 되었다. 때가 되면 교회도 바티칸을 독립국가로 인정받는 대신 1870년의 결과를 마지못한 대로 인정하게 되지만, 1904년 당시 바티칸은 여전히 로마를 빼앗김으로써 세속권을 잃어버린 데 대해 통분해하며 이탈리아 정부도 그들의 로마 정복도 인정하지 않고 있었다.

1904년 무렵 다른 나라들은 로마 문제에 더 이상 관심이 없었다. 그보다 훨씬 더 큰 쟁점들이 부각되기 시작했기 때문이다. 무엇보다도, 일본군이 러시아 함대를 침몰시킨 뤼순旅順항 사건의 여파로 러일전쟁이 발발한 터였다. 그 결과 러시아는 일본과 싸우느라 더 이상 독일을 견제할 수 없게 되었고, 10년 이상 전부터 러시아의 독일 견제를 믿어온 프랑스로서는 이 새로운 취약점을 보완하기 위해 이탈리아와 우의를 다지는 일이 급선무가 되었다. 루베는 상·하원의 만장일치 지지를 업고 4월의 이탈리아 방문에 나섰다. 그 직후, 교황청은 파리에 강경한 항의 서한을 보내왔다.

불행히도 바티칸은 이 항의를 공개하기로 하여 모든 국가의 정부에 그것을 배포했다. 곧 한 사본이 프랑스 언론에 노출되었고, 프랑스인들은 거기서 도저히 참을 수 없는 모욕적인 문구들을 발

인연과 악연 ～ 1904

견했다. 그보다 더 도발적인 항의 서한을 쓰기도 어려웠을 것이다. 프랑스는 바티칸에 가 있는 대사를 즉시 소환했다.

프랑스 가톨릭 신자들은 교황이 그처럼 분노하는 것을 지켜보며 당혹스러워했다. 그렇지 않아도 프랑스의 반교권주의자들이 교회와 국가의 분리를 외치는 마당에, 교황이 화약고에 불을 댕긴 것이 명백했다.

뮈니에 신부는 일기에 서글프게 적었다. "다 사라졌다. 세상 종말이다!" 그러고는 이렇게 덧붙였다. "하지만 이 세상은 정말로 풍요로웠던가?"[30]

~

1904년 4월은 프랑스 외교부에 몹시 분주한 달이 되었다. 루베 대통령이 이탈리아를 방문했을 뿐 아니라, 프랑스와 영국은 '영불협상'이라 불리는 동맹을 맺었다. 아홉 세기 가까이 간헐적으로 일어나던 양국 간 갈등의 공식적 종결과 나폴레옹 전쟁 이후 꼬박 한 세기가량 계속되어온 평화의 정점을 나타내는 동맹이었다.

조약의 여러 조항들이 오래된 분쟁들을 매듭지었으니, 이집트에서는 영국의 패권을, 모로코에서는 프랑스의 패권을 인정하기로 한 것을 비롯하여, 양국이 각기 거느린 제국의 여러 다른 부분에 대해서도 합의가 이루어졌다. 영불협상으로 프랑스는 일본 문제로 여력이 없는 러시아 외에 새로운 동맹국을 얻었고, 고립되어 있던 영국은 양국을 우려케 하던 독일이라는 잠재적 위협에 대한 보호를 얻은 셈이었다.

결산해보면, 1904년은 프랑스에 비교적 만족스럽게 지나갔다.

평화와 번영, 그리고 더 나은 전망을 가지고 다가오는 해를 맞이
할 수 있었다.

야수들

1905

1905년 가을까지 앙리 마티스는 동료들 사이에 '의사 선생'으로 알려져 있었다. 그렇게 불릴 만큼 단정하게 안경을 쓴 겉모습은, 그 마음속의 열정적인 예술가와 영 딴판이었다. 마티스를 우두머리로 하는 포비스트, 즉 '야수파' 혁명이 돌발한 것은 권위 있는 그랑 팔레에서 열린 1905년 살롱 도톤에서였다.

대체 무슨 일이 일어났던가? 여러 해 전부터 마티스는 상업적으로 살아남을 수 있는 보수주의와 다른 어떤 것 사이에서 갈등을 겪어온 터였다. 그 다른 것이 무엇인지는 그 자신도 아직 알지 못했지만 말이다. 그러다 1905년 초에 앵데팡당전[독립 전시회]의 일부로 기획된 빈센트 반 고흐 최초의 공식적인 전시 준비를 돕게 되었는데, 아마 그 영향이 컸던 듯 그해 여름 그는 자신이 이룩한 예술적 돌파를 고흐와 고갱 덕분으로 돌리곤 했다. 하지만 실제로 그를 빛과 색채로 사로잡아 이전 어느 때보다도 과감하게 만들었던 것은 콜리우르라는 작은 어촌이었다. 프랑스 남부에서

168

지난 두 해 여름 동안 북부 출신인 마티스는 현란한 빛에 노출되었고, 열렬히 또 감사하며 그것을 받아들였다.

콜리우르는 빛과 색채로 넘쳤을 뿐 아니라 야성적인 요소 또한 발산했다. 이 카탈루냐 도시에는 격렬한 원시적 생명력이 있었으니 그것이 인상파의 부드러운 색조와는 전혀 다른, 야수파의 폭발적인 색채와 대비로 표현되었던 것이다. 예술은 무엇보다도 감정을 전달해야 한다는 고갱의 주장을 한껏 받아들여, 마티스는 재현으로서의 미술을 거부하고 전혀 새로운 충격을 주는 작품들을 연이어 그려내며 돌진해갔다.

그가 그해 살롱 도톤에 출품한 가장 중요한 그림은 〈모자 쓴 여인La Femme au chapeau〉이었다. 그것은 강렬한 원색들을 써서 그의 아내를 그린 초상화로, 전시회에서 가장 논란 많은 그림이 되었다. 이 폭발적인 색채의 그림과 그 주위에 걸린 드랭과 블라맹크 등 비슷한 대담성을 지닌 다른 화가들의 그림들을 보고 한 비평가는 이 화가들과 그들의 그림을 '포브fauves' 즉 야수들에 비유했다. 그리고 그 야수들 중에서도 마티스는 단연 왕이라는 것이었다.

그렇게 등극한 왕위가 그의 삶을 조금도 편안하게 해주지 못했던 것은 물론이다. 비평가와 대중이 하나같이 그 새로운 그림들을 내놓고 조롱했다. 살롱 도톤이 끝나갈 무렵에는 그의 심기도 수입도 바닥을 치고 있었는데, 뜻밖에도 〈모자 쓴 여인〉을 사겠다는 이가 나타났다. 마티스가 매긴 가격보다 훨씬 적은 가격을 제시해 왔지만, 그는 받아들이려 했다. 그런데 아내가 반대하고 나섰다. 며칠을 버틴 끝에, 구매자 쪽에서 마티스의 가격에 가깝게 타협했다.

그 구매자가 레오와 거트루드 스타인이었다. 그들과 마이클, 세라는 그림을 놓고 볼티모어 출신 친구들인 클라리벨과 에타 콘 자매와 토론을 벌였던 것이다. 콘 자매는 스타인 남매와 가까운 사이로, 그들도 현대 프랑스 미술의 주요 컬렉터가 된다.[1] 훗날 거트루드는 마티스의 〈모자 쓴 여인〉을 점찍은 것이 자기라고 주장했지만, 세라는 레오가 처음 그것을 주목하고 거트루드의 관심을 끌었다고 기억했다. 넷이서 그 그림을 공동 구매 하기로 하고 레오가 낮은 가격을 불렀는데, 마티스가 거절하는 것을 보고 남매는 무척 놀랐다고 한다. 이후 세라와 마이클이 그것을 거트루드에게서 사게 되지만, 처음에는 레오의 것이었다. 그것은 "눈부시고 강력한 그림이었다"라고 레오는 회고했다. "하지만 그것은 일찍이 본 적이 없을 만큼 마구 물감을 덧칠한 것이었다. 내가 스스로 미처 깨닫지 못한 채 원하고 있던 바로 그것이었다."[2]

～

피카소는 파리의 어떤 공식적인 살롱에도 참가하지 않았고, 이후로도 참가하지 않을 것이었다. 대신에, 그는 화상들(곧 앙브루아즈 볼라르, 그 후에는 다니엘-헨리 칸바일러가 그의 주거래 화상이 되었다)과, 그들이 자신을 위해 여러 도시에서 열어주는 전시에 의존하고 있었다. 그의 그림을 찾는 컬렉터의 수도 점차 늘어났다. 훗날 회고한 대로 당시 그의 삶에 등장한 시인들과 여성들은 대개 프랑스인이었지만, 그를 먹여 살리는 사람들 대부분은 다른 곳에 있었다.

러시아 컬렉터 세르게이 슈킨, 독일 컬렉터 빌헬름 우데, 그리

고 스타인 남매가 그런 사람들이었다. 레오 스타인은 〈모자 쓴 여인〉을 산 직후에 처음으로 피카소의 그림을 샀다. 〈원숭이를 데리고 있는 곡예사 가족Famille d'acrobates avec singe〉이 그것이었고, 뒤이어 〈꽃바구니를 든 소녀Fillette à la corbeille fleurie〉도 샀는데 이 그림은 거트루드의 강력한 반대를 무릅쓰고 산 것이었다(그녀는 그림 속의 다리와 발이 보기 싫다고 했다).

이 그림을 놓고 말다툼을 하고서도 레오와 거트루드는 곧 바토 라부아르로 피카소의 스튜디오를 찾아갔고, 그곳에서 레오는 피카소의 그림들 못지않게 그의 강렬한 시선에 압도되었다. 훗날 레오는 이렇게 회상했다. "피카소가 그림이나 스케치를 바라본 다음에는 종이 위에 아무것도 남아 있지 않을 것만 같았다. 그만큼 흡인력이 대단한 눈길이었다."³ 거트루드는 훗날 피카소를 "깡마르고 안색이 어두웠으며 눈만 커다랗게 살아 있었는데, 격렬하면서도 거칠지는 않았다"라고 묘사했다.⁴ 거트루드는 매혹되었고, 레오는 이렇게 덧붙였다. "그는 아무것도 하고 있지 않아도 대다수의 사람들보다 훨씬 더 존재감이 컸다."⁵ 거트루드와 레오 모두 이 스페인 청년에게서 깊은 인상을 받았고, 처음 소개받은 직후에 피카소와 그의 최근 연인인 페르낭드 올리비에를 플뢰뤼스가 27번지로 초대하여 저녁 식사를 대접했다. 장차 이어질 수많은 방문의 시작이었다.

거트루드 스타인이 피카소에게 매혹되었던 만큼이나 피카소 역시 그녀에게 매혹되었고, 첫 식사 초대가 있은 지 얼마 안 되어 그녀의 초상화를 그리게 해달라고 요청했다. 그리하여 그녀는 무수히(그녀의 주장으로는 아흔 번도 더) 모델을 서기 위해 블랑슈

야수들 ～ 1905

광장 및 물랭 루주행 승합마차를 타고 파리를 가로지른 다음 가파른 르피크가를 올라가 라비냥 광장(오늘날의 에밀-구도 광장)에서 바토 라부아르까지 가곤 했다. 막스 자코브의 말을 빌리자면 "큐비즘[입체파]의 신전"인 그곳에서, 그녀는 빨갛게 달궈진 난로 곁의 부서진 의자에 앉고 피카소는 부엌 의자에 걸터앉아 이젤 쪽으로 몸을 잔뜩 숙인 채 "회갈색 일색"의 아주 작은 팔레트를 가지고 그림을 그리곤 했다.[6]

피카소는 그림에 몰두하여 사람들이 오가고 요리를 하고 떠드는 것도 알아채지 못했다. 한번은 거트루드가 그렇게 모델을 서고 있노라니 페르낭드가 심심풀이 삼아 라퐁텐의 우화들을 읽어주겠다고 한 적도 있었다. 그 무렵 피카소는 플뢰뤼스가 27번지에 걸려 있는 그 굉장한 〈모자 쓴 여인〉을 보았을 테고, 자신이 그리는 거트루드 스타인의 초상화도 마티스의 그 영광스러운 돌파작과 같은 방에 걸리게 되리라는 사실을 의식하고 있었을 것이다. 그래서 자신에게 있는 모든 경쟁심을 발휘하여 마티스의 그림을 무색게 하는 초상화를 내놓고야 말리라 결심했을 것이다. 오후가 지나고 레오와 다른 사람들이 다가와 피카소가 작업한 것을 보며 잘되었다고 감탄하는데도, 피카소는 고개를 저으며 아니, 이걸로는 안 된다고 말하는 것이었다.[7]

모델 역할이 끝나면 거트루드는 집까지 3킬로미터 남짓한 거리를 걸어갔고, 토요일에는 피카소와 페르낭드도 함께 플뢰뤼스가로 가서 저녁을 먹었다. 거트루드의 설명에 따르면, 그것이 스타인 남매의 유명한 토요일 저녁 모임의 시작이었다.

~

피카소는 항상 총을 가지고 다녔다. 전설적인 시인이자 극작가였던 알프레드 자리의 것이었다는 브라우닝 리볼버였다. 괴상하고 터무니없는 「위뷔 왕Ubu Roi」의 괴상하고 터무니없는 창조자였던 자리와 피카소는 실제로는 한 번도 만난 적이 없었던 것 같다. 피카소가 파리에 다시 와서 정착할 무렵 자리는 죽어가고 있었으니까. 하지만 두 사람에게는 공통의 친구들이 많았으니, 피카소의 전기 작가 존 리처드슨은 막스 자코브 아니면 기욤 아폴리네르가 자리의 말년에 선물로 주려고 리볼버를 구했으리라고 추정한다.[8] 이제 그것은 피카소의 것이 되었고, 그는 그 녹슬고 낡은 리볼버를 항상 가지고 다녔다. 아마 자리도 그랬을 성싶지만, 그는 그 리볼버로 따분하고 어리석은 사람들이나 세잔을 나쁘게 말하는 사람들을 뒷걸음질 치게 만들곤 했다. 한번은 '라팽 아질'에서 몇 명의 독일인들이 그에게서 미학 이론을 끌어내려고 붙들고 늘어지자 짜증이 나서 몇 방을 쏘았다고도 한다.

한때 목가적인 동네였다고는 해도 당시 몽마르트르에서는, 특히 밤에는 리볼버가 유용한 장신구가 될 수 있었다. 예술가들은 대체로 너무 가난해서 범죄의 표적조차 되지 않았으므로 별 탈 없이 지냈다. 하지만 피카소가 즐겨 찾는 카바레 라팽 아질에서도 때로는 폭력 사건이 일어났고, 어느 기억할 만한 밤에는 주인의 사위가 웬 폭력배가 쏜 총에 맞기도 했다.

스타인 남매와 만나기 전부터도 피카소는 야밤에 흥청대며 노는 것이 일과였고, 매주 강 건너 몽파르나스 북쪽에 있는 '클로

173　　　　　　야수들 ～ 1905

즈리 데 릴라'까지 원정을 가곤 했다. 좀 더 자주는 바토 라부아 르에서 남쪽으로 두어 블록 떨어진 '메드라노 서커스'나 '보스토 크 서커스', 아니면 몽마르트르 언덕 바로 너머에 있는 카바레 라 팽 아질에 들렀다. 피카소는 서커스에 매혹되어 〈곡예사 가족La Famille de saltimbanques〉을 그리기 시작, 여름 동안 완성했다. 그해에 좀 더 먼저 그린 〈라팽 아질에서Au Lapin Agile〉는 술값 대신 술집의 지저분한 벽을 장식해주기로 한 것이었다.

라팽 아질은 피카소와 친구들이 드나들기 20년 전쯤부터 있었 다. 그런 이름이 붙은 것은 삽화가 앙드레 질이 그 간판에 단지에 서 튀어나오는 날쌘 토끼를 그려주었기 때문이었다. 그래서 다들 라팽 아 질Lapin à Gille, 즉 '질의 토끼'라고 부르던 것이 어느새 라 팽 아질Lapin Agile, 즉 '날쌘 토끼'가 된 것이었다. 전에 파리에 머 무는 동안 피카소와 친구들은 너무나 돈이 궁해서 라팽 아질에도 못 가고 대신에 라비냥 광장에 있던 '르 쥐트Le Zut'라는 지저분한 작은 선술집에 드나들었다. 하층민들이 찾는, 싸구려 맥주를 파는 곳이었다. 그곳은 참을 수 없이 지저분했으므로, 피카소와 친구들은 뒷방 하나를 치우고 흰 칠을 한 다음 벽화로 장식했다. 그때 피카소가 그린 것이 〈성 앙투안의 유혹La Tentation de Saint-An- toine〉이었다.

르 쥐트의 주인은 생선 행상을 하는 프레데 제라르라는 사람이 었는데, 그는 1903년 르 쥐트를 버려두고 라팽 아질로 옮겨 갔다. 피카소와 친구들도 그를 따라가서 1905년부터 1912년 피카소가 몽마르트르를 떠나기까지, 라팽 아질의 전성기에 한몫을 했다. 그곳은 여름이면 아카시아 그늘이 져서 아주 매력적인 장소가 되

었고, 피카소는 개를 데리고 가서 그늘을 즐기곤 했던 것 같다. 하지만 그가 그린 〈라팽 아질에서〉는 어두운 분위기의 그림으로, 자신을 아를캥[아를레키노]으로, 곁에 있는 제르멘 가르갈로를 콜롱빈[콜롬비나]으로 그렸다. 둘 다 제각기 앞을 보고 있는 것이 묘하게 고독해 보이는 그림이다.*

피카소는 이 그림에 이어 그해 말에는 〈아를캥의 죽음La Mort d'Arlequin〉을 그렸다. 아를캥의 이미지는 계속 그를 사로잡게 된다.

~

9월에는 마르셀 프루스트의 어머니가 세상을 떠났고, 그에게 상당한 재산을 남겨주었다. 그는 깊이 상심했으니, 1903년 아버지의 죽음 이상으로 어머니의 죽음은 그를 막막하게 만들었다. 그는 당시 심경을 안나 드 노아유에게 이렇게 말했다. "어머니는 내 삶까지 가지고 가버렸습니다. 아버지가 어머니의 삶을 가지고 가버렸듯이 말입니다."[9]

그는 어머니에게 한 약속대로 신경 질환을 치료받기 위해 파리 외곽 불로뉴-쉬르-센에 있는 병원에 입원해 시들한 나날을 보냈다. 로베르 드 몽테스큐 백작에게 보내는 편지에 그는 이렇게 썼다. "제 인생은 그 유일한 목표를 영영 잃어버렸습니다. 유일한 기쁨, 유일한 사랑, 유일한 위안을."[10] 두 달이 채 못 되어 퇴원했지만, 입원할 때보다 나아진 것은 없었다.

* 아를레키노, 콜롬비나 등은 이탈리아의 가면 희극인 코메디아 델라르테의 인물들이다.

프루스트 못지않게 루이즈 미셸도 어머니의 죽음에서 완전히 벗어나지 못했다. 20년이나 지나도록 말이다. 미셸은 적극적인 운동가였고 1871년 코뮌 유혈 사태 이래로 가난한 자들을 위한 거의 모든 싸움에 앞장서 왔다. 1905년 초 세상을 떠날 무렵에는 그녀가 돕고자 했던 이들은 물론 그들에게 공감하는 이들로부터 깊은 존경과 사랑을 받았다. 그중 한 사람이었던 조르주 클레망소는 1870-1871년 독일군의 파리 점령 동안 몽마르트르 시장으로서 미셸을 도왔으며 평생 그녀의 편이 되어주었다.

미셸은 불굴의 무정부주의자였지만 결코 폭력을 용인하지 않았다. 1893년 암살자의 총에 맞았을 때도 범인을 용서하고 법정에서 그를 변호하기까지 했다(그녀는 목숨은 건졌지만, 머리에 박힌 탄환을 빼낼 수 없어서 죽을 때까지 그것을 지닌 채 살았다). 마르크스주의자도 이론가도 아니었던 그녀의 무정부주의는 단지 가난하고 고통받는 자들에 대한 깊은 연민에서 우러난 것이었다. 그녀는 인간이든 동물이든 고통당하는 것을 차마 보지 못했으며, 그 고통이 불의나 잔인함에서 비롯된 것일 때는 한층 더 괴로워했다. 그녀의 정치적 입장과 저항운동은 프랑스의 안정에 위협이 되었다기보다는 성가신 자극 정도에 불과했지만, 그래도 그녀는 여러 해 동안 조국 땅에서 환영받지 못했다. 뉴칼레도니아 유형지에서 정신 승리로 살아남아 런던에서 5년간 망명 생활을 한 후 프랑스로 돌아온 그녀는 건강이 좋지 않았음에도 야심 찬 강연과 대담 일정을 밀어붙이며 당국에 도전했다.

1905년 1월 마르세유에서 그녀가 죽었을 때는 애도자들의 거대한 무리가 장례 행렬이 묘지로 가는 도로 연변을 메웠다. 프

랑스 전역은 물론 다른 나라에서도 추모식이 거행됐고, 시신을 이장하기 위해 그녀의 어머니가 묻힌 파리 외곽 르발루아-페레의 작은 묘지로 갈 때도* 또다시 군중이 모여들었으니, 언론에서는 20년 전 빅토르 위고의 장례 이후로 가장 많은 수였다고 보도했다.

이장 행렬은 코뮈나르 영역의 중심지를 들러서 갔다. 마르세유에서 온 관이 12구의 리옹역에 도착한 후 나시옹 광장을 가로질러 페르라셰즈 묘지를 지나갈 때는, 이 묘지에서 1871년 최후의 코뮈나르들이 정부군에 의해 총살되었던 일이 그날 모인 추모객 중 많은 사람들의 기억에 여전히 생생했을 터이다. 화환이 층층이 걸린 자동차를 앞세운 영구차는 치열한 싸움이 벌어졌던 벨빌도 지나갔다. 코뮌을 위해 싸우다 희생되는 바람에 일정 연령대의 남성 인구가 현저히 적은 곳이었다. 영구차가 천천히 사크레쾨르 앞을 지날 때, 누군가가 "성직자 타도!"를 외쳤다. 마침내 르발루아-페레의 목적지에 도착했다. 소요를 예상한 정부에서는 리옹역에서 파리 시내를 지나 묘지에 이르는 전 구간에 수십 명의 보병과 기병을 배치해두었다.

파리에서는 아무 분란도 일어나지 않았지만, 묘한 우연의 일치로 루이즈 미셸의 장례가 있던 바로 그날 러시아의 상트페테르부르크에서는 '피의 일요일'로 불리는 유혈 사태가 일어났다. 노

*
미셸은 9일에 사망하여 11일에 마르세유의 생피에르 묘지에 묻혔으나, 어머니 곁에 묻히고 싶다던 생전의 소원을 이루어주기 위한 성금이 걷혔고, 22일에 르발루아-페레에서 다시 장례식이 거행되었다.

야수들 ∼ 1905

동자들과 그 가족들이 차르에게 청원을 내려고 겨울 궁전을 향해 평화적인 행진을 하던 중 무참히 총살당한 사건이었다. 무려 1천 명이 죽거나 부상을 입었으며, 이 일로 인해 러시아제국 전역에 파업과 폭동이 일어나고 불안이 퍼져나갔다. 이 최초의 러시아혁명은 무력으로 진압한 끝에 1907년에야 간신히 수습되었지만, 혁명의 원인이 되었던 비참한 현실은 그대로 남아 있었다. 귀를 기울이는 자들에게 그것은 무장 촉구 내지는 한밤중의 경보와도 같은 것이었다.

1905년에는 프랑스에서도 경각심을 일깨우는 다른 사건들이 일어났다. 독일 황제 빌헬름 2세가 탕헤르를 방문한 일도 그중 하나였다. 시인이자 에세이스트 샤를 페기는 이때 독일이 취한 행동이 "내 생애의 역사에서, 이 나라의 역사에서, 그리고 분명 세계사에서도 새로운 시대를 열었다"라고 사태를 꿰뚫어 보았다.[11]

탕헤르 위기, 일명 모로코 위기가 발생한 것은 독일 황제가 탕헤르 방문을 이용하여 모로코 독립을 지원하겠다고 약속하면서였다. 이는 프랑스와 영국이 최근에 조인한 영불협약을 시험하는 일이었으니, 협약에 의하면 모로코는 프랑스의 세력권에 두기로 되어 있던 터였다. 쟁점을 한층 더 밀고 나가, 독일에서는 프랑스를 다국 간 회담에 불러내려 하고 있었다.

격론 끝에 프랑스는 1906년 스페인의 알헤시라스에서 열리는 회담에 참석하기로 했다. 그리하여 독일의 압력에도 불구하고 프랑스는 모로코를 사실상 보호령으로 유지하며, 영국과의 동맹도 견고하게 지켜가게 된다. 하지만 독일의 도발은 그것으로 끝나지 않았고, 향후 제국주의적 권력 다툼으로 벌어지는 외교적 대립도

점점 늘어나게 된다.

~

그해에는 가정사에도 분란이 있어, 사라 베르나르의 즐거워야 했을 일요일 점심 가족 모임이 엉망진창이 되고 말았다. 마르셀 프루스트는 드레퓌스 사건을 여전히 둘러싸고 있는 험난한 여울들을 용케 피해 갈 수 있었지만, 사라는 그럴 만한 인내심도 그러고 싶은 마음도 없었다. 오찬 손님 중 강경한 드레퓌스 반대자가 이 유대인 대위를 비하하는 농담을 던지자 또 다른 손님이 맞받아쳤고, 그러다 모두 싸움에 휘말리고 말았다. 샐러드가 엎어지고 손님들이 서로 고함을 지르는 가운데 드레퓌스의 열렬한 지지자였던 사라도 드레퓌스 반대자인 아들 모리스에게 성을 내며 자기 접시를 내리쳐 쪼개버렸다. 깊은 모욕감을 느낀 모리스가 아내를 데리고 나가려 하자, 사라는 애초에 드레퓌스를 조롱했던 손님의 팔에 또 다른 접시를 깼다. 일요일 오후의 유쾌한 분위기는 돌이킬 수 없이 산산조각 나버렸고, 다들 곤혹을 느끼며 그 자리를 떴다.[12]

장 콕토에 따르면, 사라 베르나르는 "실생활에서나 무대 위에서나 자기라는 사람의 극단極端에서 산다는 현상을 보였다".[13] 하지만 그녀는 열여섯 살 난 콕토 같은 젊은이들의 허튼수작을 받아줄 생각이 전혀 없었다. 콕토는 1905년 테아트르 데 자르[예술 극장]에서 열린 무도회에 퇴폐의 상징인 3세기의 젊은 로마 황제 엘라가발루스의 차림으로 등장했다. "적갈색 곱슬머리, 망가진 왕관, 진주로 수놓은 긴 옷자락, 색칠한 손톱"까지 영락없는 엘

179 　　　　　야수들 ~ 1905

라가발루스였다. 전설적인 배우 에두아르 드 막스─그 역시 극단적인 차림이었다─와 동행했음에도 불구하고, "내가 네 어머니라면 너를 곧장 방으로 보내겠다"라고 쓴 쪽지를 사라 베르나르의 하녀로부터 건네받은 콕토는 자신이 선을 넘었음을 깨달았다.[14]

사라 베르나르는 열정적인 여성이었지만, 냉정한 사업가이자 철저한 전문가로 결코 자기 홍보와 단순한 자아 방기를 혼동하지 않았다. 아프거나 괴로운 사정이 있다고 해서 관람권 판매나 공연에 지장이 생기는 것 또한 그녀에겐 있을 수 없는 일이었다. 그해에 그녀는 무릎이 아픈데도 긴 남북 아메리카 순회공연을 강행했다. 부에노스아이레스에서 무릎 수술을 받아야 했지만 한동안은 별문제 없을 듯 보였다. 그러다 리우데자네이루에서 무대 난간에서 뛰어내리는 연기를 하는데, 깔려 있어야 할 두꺼운 매트리스 대신 맨바닥이 그녀를 기다리고 있었다. 〈토스카Tosca〉 중 여주인공이 죽는 장면이었는데, 실제로 베르나르가 죽을 뻔한 것이었다.

그래도 그녀는 공연을 계속했다. 뉴욕에서 시카고, 몬트리올, 퀘벡으로 공연은 이어졌고, 퀘벡에서는 대주교가 그녀의 〈마녀La Sorcière〉를 신성모독이라며 규탄하는 바람에 주교의 성난 추종자들이 그녀와 다른 배우들에게 썩은 달걀 세례를 퍼붓기도 했다. 캔자스에서는 그녀의 호화로운 전용 기차가 탈선했고, 댈러스에서는 그녀의 경영진(젊은 슈버트 삼형제)과 막강한 클로 앤드 얼랭어 극단 조합 사이에 알력이 생기는 바람에 천막 공연을 해야했다. 샌안토니오에서는 뮤직홀을 겸한 술집에서 공연했으며, 휴

스턴에서는 아이스링크에서 최선을 다했다. 샌프란시스코에서는, 대지진이 난 직후에 도착하는 바람에 지진에도 무너지지 않은 유일한 극장에서 공연해야 했다.

사라가 격심한 무릎 통증 말고도 끔찍한 무대 공포증을 겪고 있었다는 사실은 아는 사람이 거의 없었다. 미국 공연 후반에 함께했던 손녀 리지안은 사라가 첫날 공연이 있기 한 시간 전이면 긴장으로 손이 푹 젖은 채 부르짖곤 했다고 회고했다. "오 하느님, 오 하느님! 부디 극장이 타 없어졌으면!"[15] 하지만 사라는 그것을 지장으로 여기지 않았고, 오히려 그 덕분에 더 나은 연기를 할 수 있다고 믿었다. 말할 것도 없이 그녀는 이 미국 공연에서 돈을 벌었으며 평생 이야기해도 다 못 할 만큼 흥미로운 일들을 겪었다. 이후 그녀는 세 차례 더 미국 공연을 하게 되며, 매번 '고별 공연'이었다.

그해 3월 드뷔시의 애인 에마 바르다크는 임신 2개월이었다. 드뷔시는 이혼 수속을 진행 중이었지만, 상심한 릴리는 그래도 그와 살겠다며 고집을 부렸다. 드뷔시는 수첩에 릴리가 "내 생각과 처신에 날마다 압력을 행사하고 있다"라고 기록했고, 그녀가 공통의 친구들에게 거짓말을 하고 있다며 비난했다.[16] "나는 마담 드뷔시가 친절하게도 나를 모함하여 벌이고 있는 언론 플레이에 쫓기는 신세입니다"라고 자신의 출판업자 자크 뒤랑에게 불평하기도 했다. "나는 남들처럼 이혼도 할 수 없는 모양입니다."[17] 그의 친구 대부분이 그에게 등을 돌린 것이 사실이었다. "사방에

서 나를 버리고 떠나가는 것을 바라봐야만 했다네"라고 드뷔시는 음악평론가 루이 랄루아에게 보내는 편지에 썼다.[18] 오랜 친구 피에르 루이스와 모리스 라벨은 릴리를 위한 성금에 돈을 내기까지 했다. 드뷔시 곁에 남은 것은 자크 뒤랑, 루이 랄루아 그리고 작곡가 에릭 사티뿐이었다.[19]

"그러니까 1년 만에, 악몽이 마침내 지나갔습니다." 8월에야 그는 이혼이 마무리된 것을 뒤랑에게 알릴 수 있었다.[20] 드뷔시와 에마는 이제 우아한 부아 드 불로뉴 대로(오늘날의 포슈 대로)의 작은 막다른 골목에 있는 집을 빌려 살림을 차렸다. 거기서 10월 말 딸 클로드-에마가 태어났고, 슈슈라는 애칭으로 불리며 부모를 기쁘게 했다. 하지만 드뷔시는 이제 마흔세 살, 부모 노릇보다는 음악이 우선이었다.

확실히 그해 10월에 드뷔시는 개인적으로나 직업상으로나 정신없는 상황이었다. 〈영상Images〉 제1집을 출간하는 한편 〈바다La Mer〉의 총보도 완성해야 했으며, 10월 15일로 예정된 공연을 위한 리허설로 바빴다. 드뷔시의 음악이 늘 그랬듯 〈바다〉에 대해서도 평자들의 의견이 갈렸다. 하지만 그가 전혀 새로운 무엇인가를 창조하는 데 성공했음을 이해한 이들 중 한 사람은, "드뷔시 씨는 자신의 발견을 상당히 압축하고 명징하게 만들었다는 느낌이 든다"라면서 그의 음악이 "걸작의 보증 마크"를 획득해가고 있다고 썼다.[21]

〈바다〉의 한 악장에는 '바다에서 새벽부터 한낮까지'라는 제목이 붙어 있었는데, 에릭 사티는 절묘한 유머 감각의 소유자라는 평판답게 드뷔시에게 이렇게 말했다고 한다. "아, 10시 30분부터

11시 15분 전 사이에 기막힌 순간이 있더군!"[22]

사티는 열세 살 때 콩세르바투아르에 입학했다가 소질이 없다는 이유로 2년 반 만에 퇴학당한 뒤 잠시 복학했으나, 스무 살을 갓 넘기면서부터는 몽마르트르에 정착해 카바레에서 피아노를 치며 살았다. 드뷔시나 라벨과 친구가 된 것도 그 무렵이었다. 그런 그가 마흔을 바라보는 나이에 다시 학교에 가겠다고 하여 주위를 놀라게 했다. 더구나 그가 고른 학교는 보수적인 작곡가의 대표 격인 뱅상 댕디가 교장으로 있는 극히 엄격한 스콜라 칸토룸이었다. 세 곡의 〈짐노페디Gymnopédies〉를 비롯하여(그중 첫 곡과 세 번째 곡을 드뷔시가 오케스트라 곡으로 편곡했다) 〈세 개의 배梨 모양 소품Trois morceaux en forme de poire〉이라는 수수께끼 같은 제목을 붙인 피아노연탄곡 등 독창적이고 전위적인 작품들을 썼던 그에게는 영 어울리지 않는 선택이었다.

드뷔시는 사티에게 이렇게 경고했다. "자네 나이에는 체질을 바꾸는 게 아니라네."[23] 하지만 사티는 지금 자신에게 필요한 것은 대위법과 이론의 엄격함이라는 생각을 굳힌 터였다. 댕디는 젊은 작곡가들이 쓰는 것을 그리 좋아하지 않았지만 그래도 지지해주어야 한다는 입장이었고, 그래서 이 대단찮게 보이지만 예측할 수 없는 사티를 제자로 받아들였다.

～

1905년 봄 라벨은 미묘한 처지에 있었다. 한편으로는 촉망받는 신예 작곡가로서 〈물의 희롱〉, 〈현악 4중주〉, 〈셰에라자드〉 등으로 이미 명성과 평판을 얻었지만, 다른 한편으로는 믿기지 않게

도 또다시 로마대상에 낙방한 것이었다. 이제 서른 살, 로마대상 경연에 참가할 수 있는 연령 제한에 도달한 터라 설령 또다시 굴욕을 맛볼 용의가 있다 하더라도 더 이상은 시도할 수조차 없었다. 이번에는 아예 예선 탈락이었으니, 심사 위원들이 모리스 라벨에게는 결선에 고려할 만한 기술적 숙련이 부족하다고 판정한 탓이었다.

이처럼 어이없는 판정이 그대로 넘어갈 리 없었고, 라벨 사건은 음악평론가들 사이에 싸움을 붙였을 뿐 아니라 신문의 머리기사로 다루어지게 되었다. 작가 로맹 롤랑은 이렇게 탄식했다. "시험에서 요구되는 곡들보다 훨씬 더 중요한 작품들을 통해 실력을 보인 라벨 같은 드문 독창성을 지닌 예술가에게 문을 닫을 작정이라면, 도대체 왜 로마에 학교를 열어두는 것인지 이해할 수 없다."[24]

스캔들이 한층 비화된 것은 결선 진출자 여섯 명 모두가 콩세르바투아르 작곡과 교수이자 심사 위원이었던 사람의 제자였다는 뉴스가 새어 나오면서부터였다. 공격과 반격이 세상을 떠들썩하게 했고, 로마대상 심사 위원들은 물론 콩세르바투아르 자체가 도마 위에 올랐다. 한 비평가가 공격했듯이, 콩세르바투아르는 "낡아빠진 전통과 맹목적인 편견의 보루에 지나지 않는" 것이 되어버렸다. 라벨을 끈질기게 혹평하던 평론가 피에르 랄로까지도 합세하여 콩세르바투아르에서는 사람을 어리석게 만드는 규칙과 공식밖에 가르치지 않는다고 불만을 토로했다.[25]

이 싸움에서 애매하게 희생당한 이들 중에는 라벨의 숙적이던 테오도르 뒤부아도 있었다. 그는 콩세르바투아르 교장직을 사임

했고, 가장 고집 센 교수진 중 여러 사람이 그와 함께 떠났다. 이제 라벨의 존경하는 스승 가브리엘 포레가 뜻밖에도 콩세르바투아르의 새로운 교장이 되었고, 그는 개혁을 약속했다. 드뷔시는 포레에게 보내는 축하 편지에 이렇게 썼다. "만일 콩세르바투아르의 운영을 적임자에게 맡긴다면, 어떤 변화가 일어날지 누가 알겠습니까? 케케묵은 먼지들이 얼마나 많이 떨어질까요?"[26] 그런 기대에 부응하여, 포레는 전부터 요망되던 일련의 교과과정 개혁을 단행함으로써 학교에 새로운 바람을 불어넣었다. 포레의 요청에 따라 라벨은 피아노 콩쿠르를 비롯한 여러 콩쿠르의 심사 위원이 되었으며, 마침내는 로마대상의 심사 위원으로 이름을 올리는 승리를 거두었다.

이런 소용돌이 가운데서, 라벨에게 평화와 안식의 생명줄을 던져준 것은 미시아 나탕송 에드워즈였다. 그녀가 자기들 부부와 함께 여름 동안 유람선을 타고 벨기에, 네덜란드, 독일 등을 여행하자고 그를 초대해주었던 것이다. 라벨이 미시아를 만난 것은 그녀의 동생 내외, 즉 시파와 이다 고뎁스키를 통해서였다. 이 두 사람은 그와 가장 가까운 친구가 되었고, 고뎁스키가家는 두 자녀를 포함하여 라벨에게 가족이나 다름없게 되었다.

미시아는 로마대상 심사 위원들이 라벨을 그렇게 대접한 데에 분개하여 새 남편에게 그의 신문인《르 마탱Le Matin》지에 그 스캔들을 싣게 했으니, 사건이 언론의 대대적인 주목을 받은 것도 그 덕분이었다. 그녀는 또한 라벨이 그 소동에서 벗어나 휴식할 필요가 있다고 보았고, 여름 동안 미시아의 요트 '에메'호에서 라벨은 마음껏 쉬고 즐겼다. 그는 친구 모리스 들라주에게 보내는 편

지에 이렇게 썼다. "나는 정말로 아무것도 하지 않아. 하지만 뭔가 쌓여가고 있고, 이 여행에서 많은 것이 나오리라 믿고 있어."[27]

그들은 미술관들을 구경했고, 괴테와 루터의 출생지들을 둘러보았다. 특히 라벨을 매혹했던 풍경은 라인강 변에 있는 거대한 제련소의 야경이었다. "그 제련의 성채들, 백열하는 대성당들, 이동하는 벨트와 경적과 사방에서 들려오는 망치질의 놀라운 교향곡에 대해 뭐라 말하면 좋을까?" 그는 들라주에게 보내는 편지에 썼다. "그 모든 것에 얼마나 많은 음악이 들어 있는지. 난 그걸 꼭 활용해볼 작정이라네."[28]

바야흐로 그의 영감이 샘솟기 시작했고, 그 활발한 창작의 시기는 전쟁이 나기까지 수년간 이어질 것이었다. 또한 그는 이제 정기적인 수입을 얻게 되었다. 오귀스트와 자크 뒤랑 부자父子의 뒤랑 출판사가 작품들을 출판하는 대가로 매년 20만 프랑을 제공하기로 정식 계약을 맺은 것이었다. 라벨은 또 다른 친구에게 이렇게 썼다. "살아 있다는 게 이렇게 행복해본 적이 없어. 기쁨은 고통보다 훨씬 더 생산적이라는 확신이 드네."[29]

~

라벨과는 달리, 1905년 여름 시인 라이너 마리아 릴케는 건강도 좋지 않고 무일푼에다가 떠도는 신세였다. 그는 여전히 로댕을 자기 삶의 귀감으로 여겼으며, 독일에서부터 이런 편지를 써 보내곤 했다. "저를 살아가게 하는 것은 스승이신 당신을 다시 뵙고 잠시만이라도 당신의 아름다운 작품들의 찬란한 생명력에서 힘을 얻고자 하는 갈망입니다."[30] 로댕은 흐뭇한 마음으로 애정과

격려를 담은 답장을 보냈다. 이런 신뢰에 용기를 얻어, 릴케는 파리로 돌아오기로 했다.

그 결과는 행복한 것이었으니, 적어도 처음에는 그랬다. 로댕은 릴케를 열렬히 환영하며 뫼동에서 자기 비서로 지내달라고 부탁했고 릴케도 그 부탁을 열정적으로 받아들였다. 어쨌든 릴케가 아내에게 쓴 편지에 따르면 "그는 너무나 외롭고, 시간을 잡아먹는 일들이 너무나 많은 데다가, 서신 왕래를 담당해줄 제대로 된 비서를 만나보지 못했다"고 하니 말이다.[31]

처음에 로댕은 릴케를 아들처럼 대했다. 자신이 로즈 뵈레에게서 낳았지만 친자 인지를 거부한 오귀스트 뵈레와는 사뭇 다른 대접이었다. 1905년 가을은 풍요롭고 느긋한 시기로, 산책과 대화와 짧은 여행들로 점철되었다. 하지만 로댕은 자신에게 봉사하는 이들에게 폭군처럼 군림하는 데 익숙해 있었고, 섬세한 릴케는 곧 "기분파에 귀족적인 거인과 가까이서 지낸다는 것이 어떤 것인지" 알게 된다.[32]

한편 그 무렵 이사도라 덩컨 역시 기분파에 귀족적인 거인과 산다는 것이 어떤 것인지 그녀 나름대로 발견하기 시작하고 있었다. 1904년 말 그녀는 상트페테르부르크에 가서 무용계를 뒤엎어놓고 팬들이나 무용수들 모두에게 지울 수 없는 인상을 남겼는데, 그들 중에 세르게이 디아길레프라는 감독과 미하일 포킨이라는 무용수가 있었다.[33] 그녀는 그루너발트에 자기 학교를 열기 위해 잠시 휴가를 가진 후, 1905년 2월 피의 일요일 학살이 있은 직후에 상트페테르부르크로 돌아갔다. 그녀와 함께했던 고든 크레이그는 그 비극의 여파를 의식하지 못했던 것 같지만, 이사

야수들 ～ 1905

도라는—그녀는 그 후 스탈린 이전 소비에트 체제의 열정적인 지지자가 되며, 피의 일요일 희생자들에게 바치는 춤도 추게 된다—도착하던 새벽에 만난 장례 행렬에 깊은 인상을 받았다.[34]

그 순회공연은 그녀의 첫 번째 러시아 순회공연 때만 한 성공을 거두지 못했다. 그녀가 돌아올 것을 예상한 전통주의자들이 힘을 합쳐, 그녀의 춤이나 그녀가 춤곡으로 쓰는 음악에 비난을 퍼부었던 것이다. 게다가 고든 크레이그와의 관계도 삐걱거리기 시작했다. 이제 그에게 드는 비용까지 전부 그녀가 부담하고 있었는데, 그는 그런 상태에 만족한 듯 친구였던 작곡가 마틴 쇼에게 "난 한 푼도 벌지 않지만 공작처럼 살지"라고 자랑하기도 했다.[35] 설상가상으로 3월에 이사도라는 크레이그의 영국인 애인 엘레나 미오가 그의 아들(에드워드 A. 크레이그)을 낳은 것을 알게 되었다(크레이그와 엘레나 사이에는 이미 딸이 둘 있었으며, 그중 하나는 일찍 죽었다). 당시 이사도라는 크레이그가 엘레나에게 돈을—이사도라의 돈을—보내고 있고, 재정적으로 안정되기만 하면 그녀에게 돌아가겠다고 약속했다는 사실까지는 아마 몰랐을 것이다. 하지만 아기가 태어났다는 사실만으로도 충격이었다. 그가 이사도라와의 결혼을 이야기하고 있었으며 그녀 자신도 그의 아기를 갖기를 간절히 원하고 있었기 때문이다.

그럼에도 이사도라는 고든 크레이그를 여전히, 가망 없이 사랑했다. 그를 숭배했고 믿었으며, 그의 배신을 알고 분노로 폭발한 후에도 비굴하게 용서를 구했다. "내 사랑, 끔찍하게 창피해. 아니, 창피한 정도가 아니야. 아예 잿더미가 되어버린 기분이야. 그렇게까지 길길이 날뛰다니 내가 어떻게 되었었나 봐. 그 벌로 괴

로워하고 있으니 용서해줘."[36]

배신을 추궁당하자 크레이그는 영문을 모르는 척했다.[37] 그가 아주 잘하는 역할이었다. 엘레나에게서 셋, 본부인 메이 깁슨에게서 다섯이나 자식을 낳고, 내연의 처 제스 도린까지 두고 있었으니 말이다. 하지만 그가 결혼한 사실이나 내연의 처를 둔 것에 대해, 아이를 몇 명이나 낳았는지에 대해, 이사도라가 알고 있었는지는 불분명하다. 새로 태어난 아기만으로도 그녀는 막막하기 그지없었다.

~

1905년 무렵 폴 푸아레는 승승장구하고 있었다. 사업이 번창하자 파리 오페라 곁에 자리 잡은 아틀리에가 너무 좁아져 다시 이사해야 했다. 이번에는 파스키에가(8구)에 있는 주택이었다. 그곳에 그는 간판을 걸거나 진열창을 내지 않았다. 그는 이미 기성 패션에 도전함으로써 충실한 고객들을 확보한 터였다.

푸아레는 이미 오래전에 코르셋을 내던졌으니, 그에 따르면 코르셋은 입고 있는 사람을 두 조각으로 분할한 다음 가슴은 한껏 앞으로 부풀리고 엉덩이 역시 한껏 뒤로 빼게 하여 "여성을 마치 트레일러라도 끌고 있는 듯 보이게 만드는 (……) 역겨운 장치"였다.[38] 이 용서할 수 없이 불편한 기초 구조물을 처분해버리자 느슨히 걸치는 듯한 디자인에서의 새로운 개념들이 가능해졌고, 그리하여 푸아레의 유명한 기모노 스타일이 생겨났다. 하우스 오브 워스*에서 푸아레의 기모노풍 짧은 외투를 본 러시아 공녀의 강한 반발은 오히려 그가 자신만의 가게를 여는 계기로 작용했

다. 그 후로 기모노는 여러 가지 형태로 푸아레의 대표 상품이 되었다.

벨 에포크 사람들 중에 그리스와 극동의 영향을 받은 이는 푸아레만이 아니었지만—이사도라 덩컨과 스페인 디자이너 마리아노 포르투니 역시 그 영향권에 든다—푸아레는 패션의 색채 팔레트 자체를 일신시켰다. 당시 그가 야수파 화가들인 모리스 드 블라맹크와 앙드레 드랭과 마찬가지로, 예전에 인상파 화가들이 즐겨 찾던 샤투에서 살고 있었다는 사실도 우연이 아니다. 훗날 푸아레는 자신이 패션에서 하고자 하는 일을 시작했을 때 사용할 수 있었던 색채라고는 "물 빠진 칙칙한" 것들뿐이었다고 회고했다. 충격적인 은유를 즐겨 사용했던 그는 "이 양 우리에 몇몇 거친 이리들을 풀어 넣었다. 빨강, 녹색, 바이올렛, 로열 블루 등은 다른 색깔들을 소리 내어 노래하게 한다."[39]

속속들이 드라마틱한 이 패션계의 야수는 곧 벨 에포크의 가장 극적인 사건들 몇몇에서 영감을 발견하게 될 터이다.

앙드레 시트로엔의 회사도 1905년 무렵에는 상당히 번창하고 커져서, 그는 센강 좌안, 에펠탑 너머 오늘날 앙드레-시트로엔 강변로라 불리는 새로운 산업 지대에 있는 좀 더 넓은 터전으로 이사하기로 했다. 시트로엔이 아직 걸음마 단계이던 자동차 산업에

*
House of Worth. 1858년 디자이너 찰스 프레더릭 워스가 파리에 설립한 고급 의상실.

처음으로 관여하게 된 것도 그 무렵의 일로, 그는 파리에 기반을 둔 시제르-노댕 자동차 회사를 위해 500개의 엔진을 만들었다. 오랜 친구 자크 앵스탱이 시제르-노댕사의 사장이었고, 시트로엔은 곧 그를 자주 만나게 된다.

프랑수아 코티도 새로 낸 가게에서 성업 중이었으니, 그는 영리하게도 샹젤리제 바로 북쪽의 부촌에 자리를 잡았다. 비록 좁은 공간이었지만, 보에시가는 워낙 터가 좋아서 상품 전시장, 가게, 실험실, 포장 센터 등이 한 지붕 밑에 모여들 만했다. 코티가 기대하고 원했던 대로 그의 향수 사업은 계속 번창했다. 그에게는 1905년이 중요한 해였으니, 그해에 그가 출시한 두 개의 신작이 모두 히트했던 것이다. 신작이란 '앙브르 앙티크Ambre Antique'와 '로리강L'Origan'이었는데, 특히 후자는 향수 마니아들에 따르면 드물게 과감한 조향으로 과감한 야수파 시절에 어울리는 것이었다.

코티가 그 매력적인 새 향수들을 출시하던 무렵, 헬레나 루빈스타인이라는 이름의 젊은 여성이 파리를 다녀갔다. 크라쿠프의 유대인 게토에서 자란 헬레나는 10대 후반에 강제 결혼을 피해 빈의 이모 집으로 달아났다. 빈에서 다시 오스트레일리아로 건너간 그녀는 미용 크림을 만들어 팔기 시작했다. 그녀는 그것을 '크렘 발라즈'라 부르며 카르파티아산맥에서 나는 허브들이 담겨 있다고 선전했지만, 사실 그 성분의 대부분은 오스트레일리아에서 가장 구하기 쉽지만 매력 없는 산물인 양의 라놀린이었다. 루빈스타인은 후원자를 찾아냈고, 문제의 크림을 터무니없이 비싼 가격에 팔았으며, 곧 멜버른에 살롱을 열 수 있게 되었다. 미용업과

야수들 ～ 1905

과학적·의학적 기술의 과시적 요소들을 결합시켜, 손님의 피부를 진단하고 적절한 관리를 처방해주는 살롱이었다.

1905년 루빈스타인의 파리 방문은 그저 지나는 길에 들른 정도로(그녀의 자매 중 한 사람이 그곳에 살고 있었다), 그녀는 유럽 전역의 전문가들과 피부 관리를 연구하여 명성을 높이던 중이었다. 그녀는 곧 오스트레일리아로, 번창하는 사업으로 돌아갔지만, 사업의 성격상 파리가 다시금 손짓하게 될 것이었다.

~

파리는 오래전부터 문화와 패션과 스타일의 왕좌를 차지해온 터였으나, 완고한 프랑스 가톨릭 신도들은 여전히 자기들 주위에 만연하는 물질주의와 세속주의가 타파되기를 기도하고 있었다. 1905년에는 종탑 공사가 시작되어, 사크레쾨르 대성당은 몽마르트르 언덕 정상에서 희게 빛나는 모습을 드러내며 저 아래 몽매한 대중의 머리 위로 도덕성과 영성의 빛을 높이 들고 있었다. 사크레쾨르를 국가에 대한 교회의 우월성을 나타내는 상징이라 보는 반교권주의 공화파의 노력에도 불구하고, 그리고 1871년 코뮌 봉기가 터져 나온 현장에 의도적으로 자리 잡은 사크레쾨르에 대한 왕년 코뮈나르들의 적개심에도 불구하고, 대성당은 물리적 장애물들뿐 아니라 정치적 난관들도 극복하고, 아직 미완성이기는 해도 파리를 굽어보는 영구한 조형물이 되어 있었다.[40]

사크레쾨르의 새하얀 정숙함 뒤에 수년째 들끓고 있던 것은 교회의 권력, 즉 정치에 대한 간섭이나 교육에 대한 지배력을 경계하는 반교권주의적 불만이었다. 하지만 수년간 정치적 극좌파를 제

외하고는 모두가 교회를 정면으로 공격하기를 꺼려왔다. 1880년
대의 반교권주의자들은 대중의 지지를 받을 만한 영역에서만 조
금씩 세속화를 추진해온 터였다. 교육이란 곧 예수회를 의미했으
니, 예수회는 오래전부터 프랑스 중등교육(콜레주)을 담당해왔
으며, 프랑스뿐 아니라 여러 나라에서 그 오랜 동안 의심과 증오
와 억압을 배태해왔다. 그래서 프랑스에서는 1773년 교황이 공식
적으로 교단을 해체하기 이전에 이미 예수회를 없앤 터였다. 그
런데 프랑스 군주제가 되살아나면서 또 다른 교황이 교단을 복
구시킴에 따라 프랑스에도 예수회 학교들이 되살아났고, 이에
1880년대에 제3공화국은 중등학교에서 성직자들을 퇴출시키고
다시금 교단을 해체했다. 그런 역공에도 불구하고 예수회 성직자
들은 법망의 허술한 점을 이용해 교사직으로 돌아왔으니, 드골가
같은 보수 가톨릭 신도들의 끈질긴 지지가 있었던 덕분이다. 이
들은 상당한 발언권을 가진 까다로운 소수파로, 한동안 자기들
뜻을 관철시켰다.

프랑스에서 교회와 국가 간의 관계는 유구하고 복잡한 역사를
지닌 것으로, 한 세기 전 나폴레옹 보나파르트와 교회 사이에 체
결된 합의, 이른바 정교협약으로 인해 20세기 벽두까지도 여전히
난맥상이었다. 이 합의에 따르면, 로마가톨릭은 프랑스 민중 대
다수의 종교이므로 국가가 성직자들의 보수를 지급하고 주교들
을 임명하게 되어 있었다. 대신에 교회는 프랑스대혁명 동안 잃
어버린 광대한 토지 소유권을 포기하는 데 동의했다. 정교협약은
한 세기 넘게 존속해왔으나, 더는 살아남기 어려울 듯이 보였다.
1902년, 교회와 국가의 분리 및 정교협약 폐기에 관한 법안들을

야수들 ∼ 1905

검토하는 위원회가 설치되었고, 1905년에는 반교권주의 성향이 강한 총리 콩브와 그 뒤를 이은 모리스 루비에가 하원을 등에 업고 클레망소의 부추김을 받아 오래 들끓던 문제를 표면화하기에 이르렀다.

교회와 국가를 분리하는 것은 "우리에 갇힌 야수를 콩코르드 광장에 풀어놓아 보행자들을 공격하게 하는 것이나 다름없는 어리석은 일이 될 것"이라고 한 가톨릭 열성 신도는 경고했지만,[41] 1905년 12월에는 상하원 모두가 정교협약을 종식시키고 교회와 국가의 분리를 조만간 공표하기로 하는 법안을 받아들였다.

이 다툼에서 멀찍이 물러서 있던 뮈니에 신부는 자기 일기장이라는 사적인 지면에서 조용히 선언했다. 종교 결사 및 조직에 대한 이 광적인 우려는 종교가 무엇인가를 전혀 이해하지 못한 것이라고. "정의는, 애덕은, 자기희생은, 용기는, 인간 영혼을 살게 하는 모든 것은 어떻게 되었나?" 종교란 "정신이고 마음의 움직임이다. 그것으로 권력을, 사회를, 외적인 힘을, 다른 권력 다른 사회와 투쟁하는 무엇을 만들다니. 신과 동포를 사랑하기 위해 그렇게 많은 물질성을 가질 필요가 있겠는가?"[42]

하지만 뮈니에 신부는 성직자 중에 드문 사람이었다. 야수파라는 '야수들'의 반항으로 시작된 그해에, 교회와 국가의 분리는 우려하는 신자들에게 자신들이 아는 세상의 종말을, 그리고 혁명적인 세속주의의 도래를 나타내는 듯이 보였다.

8

라벨의 왈츠

1906

1906년 초에 모리스 라벨은 "위대한 슈트라우스에게 바치는 경의의 표시"로 왈츠를 작곡하기 시작했다. 리하르트 슈트라우스가 아니라, "다른 사람, 요한"이라고 그는 명백히 했다. 친구인 음악평론가 장 마르놀드에게 보내는 편지에서, 그는 이렇게 덧붙였다. "당신은 제가 그 멋진 리듬에 얼마나 깊이 공감하는지, 그리고 춤으로 표현되는 삶의 기쁨을 얼마나 중요하게 여기는지 아시지요."[1]

처음에 라벨은 그 곡을 그냥 "빈Wien"이라고만 불렀으며, 몇 달 후 미시아 에드워즈에게 보내는 편지에는 이렇게 썼다. "아마도 '빈'에 착수할 마음을 굳히게 될 것입니다. 아시다시피 당신을 위한 곡입니다."[2] 하지만 라벨은 왈츠를 덮어두었다가 제1차 세계대전이 끝난 후에야 완성하며, 그 무렵에는 훨씬 더 어두운 분위기를 띠게 된다. 그것은 더 이상 '빈'이 아니라 〈라 발스La Valse, 왈츠〉로, 춤으로 표현되는 삶의 기쁨이 아니라 사라져버린 세계의

추억을 불러일으키는 음악이었다.

라벨은 1920년 그것이 〈라 발스〉로 발표된 후에도 여전히 미시아에게 헌정하기를 원했다. 로마대상 사건 때 미시아가 자신을 지지해준 데서 힘을 얻었던 데다, 그녀의 요트 에메호에 자신을 초대해 여름휴가를 보내게 해준 데 대한 고마움을 잊지 않았던 것이다. 그로서는 곡을 헌정하는 것 말고는 그녀에게 보답할 길이 없었다. 그녀의 새 남편인 알프레드 에드워즈는 그녀가 원하는 것은 무엇이나, 아니 그 이상을 선물했다. 그녀에게는 모든 것이 있었다. 산더미 같은 보석과 자기만의 요트와 자기를 기쁘게 하려고 필사적인 남편까지. 그런데 그 모든 것이 순식간에 변해버렸다.

그런 반전은 물론 또 다른 여자로 인한 것이었다. 에드워즈는 얼마 전에 베르나르의 라이벌인 레잔을 위해 테아트르 드 파리를 보수했고, 미시아가 함께 개관 특별 공연을 주재한 터였다. 처음 미시아가 에드워즈의 눈길을 사로잡은 것도 바로 그 극장에서였다. 그런데 이번에는 주느비에브 랑텔므라는 이름의 젊고 야심 찬 젊은 여배우이자 쿠르티잔이 에드워즈의 눈길을 사로잡았다. 대번에 그는 미시아를 잊어버리고 주느비에브의 꽁무니를 쫓기 시작했다.

에드워즈의 관점에서 보면, 주느비에브가 성적으로 분방한 여자라는 사실은 그녀의 매력을 더할 뿐이었다. 미시아가 그랬듯이 주느비에브도 처음에는 그를 무시했다. 그러자 에드워즈는 그녀를 위한 희곡을 한 편 써서 그녀에게 주연을 맡겼다.* 이내 그들은 연인 사이가 되었고, 미시아는 뒤늦게야 자신이 질투하고 있

음을 깨달았다. 설상가상으로 에드워즈는 이제 미시아를 전에 전처를 취급하던 방식으로 취급했다. 참을 수 없는 상황이었다.

에드워즈는 주느비에브에게 몽소 공원 바로 위쪽 포르투니가에 있는 비싼 저택에 살림을 차려주었다. 사실상 주느비에브는 에드워즈 몰래 잘생긴 오페레타 가수와 바람을 피우고 있었고, 어느 날 에드워즈의 의뢰를 받은 탐정이 그들을 현장에서 잡았다. 하지만 이 모욕은 에드워즈의 열기를 잠재우기는커녕, 그가 손에 넣지 못한 것을 더욱 갖고 싶게 만들었을 뿐이다. 주느비에브는 짐짓 그 손에 잡혀주지 않으며 그의 애를 태웠다. 쉽게 잡히지 않기는 미시아도 마찬가지였지만, 적어도 그녀는 일부러 그런 것은 아니었다. 이제 미시아는 평생 처음으로 자신이 잃어버린 남자를 뒤쫓을 만큼 비굴해졌다는 것을 깨달았다.

낙심하여, 그녀는 노르망디의 카부르 호텔로 피신했다. 당시 인기 있던 호텔이었다. 불행히도 그녀쯤 되는 계층에서는 달아날 길이 없었으니, 어디에 가나 아는 사람들이 있었다. 호텔 식당에서 마르셀 프루스트는 미시아가 일종의 신파극 무대 중앙에 선 것을 보고 흥미롭게 생각했다. 불행한 미시아 옆에는 전 남편 에드워즈와 그가 사랑하는 랑텔므가 있었다. 그리고 그 옆에는 에드워즈의 전 처남("에드워즈 전부인의 첫 남편"**이라고 프루스

*
에드워즈는 신문기자 출신의 언론 재벌로, 희곡 등 창작에 손을 대기도 했다.

**
이날 프루스트가 목격한 인물은 닥터 샤르코로, 에드워즈의 바로 전부인, 즉 네 번째 부인인 잔 샤르코의 남편이 아니라 남동생인데, 닥터 샤르코의 부인 또한 '잔'이라는 이름이었으므로 혼동한 듯하다.

트는 은근하게 설명했다. 그러면서 "전부인이란 정확히는 네 번째 부인이지만"이라고 덧붙였다. "왜냐하면 현재 부인 이전에 미국 여성 두 명, 그리스 여성 한 명, 프랑스 여성 한 명과 결혼했었으니 말이다")까지 있었다. 더구나 미시아의 첫 남편 타데 나탕송도 그 기막힌 무리 중에 있었다. 그 장면을 처음부터 끝까지 지켜보며 즐긴 프루스트는 친구 레날도 안에게 이렇게 썼다. "엊저녁에는 마담 에드워즈(나탕송)가 에드워즈(영국인이라지만 실은 터키인)*를 죽였다는 소문이 돌더군. 하지만 사실무근이었고, 아무 일도 일어나지 않았다네."[3]

~

라벨의 왈츠는 벼랑 끝을 향해 위험하게 치닫던 세계의 이미지들을 불러일으키게 되려니와, 그가 그 곡을 시작하던 무렵 미시아 나탕송 에드워즈의 세계도 그렇듯 파탄을 맞이하고 있었다.

한편 이사도라 덩컨은 바야흐로 인생의 새로운 단계에 들어서고 있었다. 임신한 것이었다. 그녀는 날아갈 듯 행복했지만, 임신으로 인해 치러야 할 재정적 희생을 모르지 않았다. 출산을 전후하여 춤을 출 수 없을 것에 대비하여, 1906년 전반기에는 임신으로 인해 체력적으로 부담을 느끼면서도 가능한 한 많은 공연을 약속하여 미친 듯 빡빡한 일정을 짰다.

크레이그의 친구로 그 시기에 이사도라를 위해 음악 지휘를 맡

*
에드워즈는 영국인 의사였던 부친의 동방 근무 중에 콘스탄티노플에서 태어났으므로 이렇게 말하는 것이다.

게 된 마틴 쇼는 그녀의 인내심과 차분함에 깊은 인상을 받았다 ("그녀의 평온함은 바람이 불어도 잔물결조차 일지 않는 고요하고 깊은 호수를 생각나게 했다"). 이사도라는 늘 하던 대로 프로그램 전체를 춤추었다. "그 사실만으로도 대단하다. 다른 어떤 무용수가 저녁 공연 전체를 다른 사람 도움 없이 해낼 수 있을지 모르겠다."[4] 그가 신중하게 언급을 삼간 것은, 그녀가 임신 초기에 그렇게 했다는 사실이었다.

아기는 8월 말에 태어날 예정이었고, 의사는 그녀에게 5월 말까지는 춤추어도 된다고 말했었다. 그녀는 한동안 무용평론가와 관중으로부터 아무 지적도 받지 않은 채 춤을 출 수 있었다. 하지만 너울거리는 의상을 입고 춤추었음에도, 더는 감출 수 없는 때가 왔다. 그녀의 임신에 대한 소문이 퍼지면서 스캔들이 되었다 (미혼모에 대한 시선이 곱지 않던 시절이었다). 이사도라는 더 이상 순수의 이미지가 아니라 도덕적 해이를 구현하는 인물이 되었다. 그러는 내내, 체력적인 한계에도 불구하고 그녀는 계속 춤추었고, 자신에게 딸린 가족과 학교와 애인을 먹여 살릴 충분한 돈을 모았다. "때로는 나도 모르게 너무나 비참하고 패배한 것만 같았다. 인생이라는 거인과의 싸움은 너무 벅찼다."[5] 크레이그로 말하자면, 그는 애당초 아기에게도 이사도라에게도 관심이 없었고, 자신의 사치한 취향을 만족시키기에 여념이 없었다.

독일에서 이사도라의 친구들은 아기를 유산시키든가 입양을 보내라고 설득하며, 그녀에게 코모 호수 근처에서 조용히 여름을 보낼 것을 권했다. 하지만 그녀로서는 이탈리아가 더 답답할 것만 같았다. 크레이그는 항상 어딘가 다른 곳에 있었고, 이사도라

는 그와 연락이 닿지 않을 때도 많았다.

"이따금 전화해서 인사라도 해줄 수 있을 텐데." 그녀는 독일에서 그에게 이런 말을 쓰고는 곧이어 "내 사랑, 어디에 있어? 편지가 안 온 지 100년은 되었어"라고 덧붙였다.[6] 그 무렵에는 이사도라가 태어날 아기에 대해 전적인 책임을 져야 하리라는 사실이 이미 명백해진 터였다. 아기는 딸이었고, 9월 말에야 긴 난산 끝에 태어났다.[7]

이사도라는 임신 후기와 출산 동안 북해 연안 라이덴 근처에 있는 작은 집에 숨어 살았다. 어린 조카 템플 덩컨과 친구인 조각가 캐슬린 브루스가 오기 전까지 그녀와 함께 지낸 사람은 요리사뿐이었다. 이사도라는 크레이그에게 짐짓 명랑한 편지를 썼지만, 캐슬린은 친구가 "불쌍하고 의지할 데 없는 (……) 겁에 질린 소녀"에 불과함을 발견하고 경악했다. 브루스에 따르면, 이사도라는 자살까지 생각하고 어느 날 밤 파도 속으로 걸어 들어갔다고 한다. 그녀는 훗날 이렇게 썼다. "그토록 큰 소리로 오만하게, 나는 여성의 완전한 독립에는 그것을 뒷받침할 지성과 성품만 있다면 아무 위험도 없다고 선언했었다. 나는 너무 젊었었다."[8]

그 힘든 시기에 이사도라는 크레이그에게 한 번만 와달라고, 원한다면 여자를 데려와도 좋다고까지 애원했다. "만일 당신이 몹시 아끼는 누군가가 있다면, 그런데 당신과 떨어지기를 싫어해서 함께 오고 싶어 한다면, 내 작은 집의 절반을 기꺼이 내어주겠어. 그렇게 되면 기쁠 거야. 사랑은 모두에게 넉넉하니까."[9] 그는 그 긴 기다림 동안 단 한 번 나타났고, 그 자신의 회고에 따르면 "메시아처럼" 대접받았다.[10] 놀랍게도 그는 출산 동안 잠시 곁에

있어주었지만, 곧 다시 떠나면서 아이에게 "뭐든 좋을 대로, 원한다면 소포클레스"라는 이름을 붙여도 좋다고 말했다.[11] 결국 이사도라는 딸에게 디어드리라는 이름을 지어주었다. 아일랜드 말로 '아일랜드의 사랑받는 자'라는 뜻이었다.*

~

"여기서 파블로와 산 지 벌써 여섯 달이 되었다." 페르낭드 올리비에는 1906년 2-3월 일기에 그렇게 썼다. 그녀가 처음 그와 살기 시작했을 때 바토 라부아르 안은 끔찍하게 더웠다. 그런데 이제 한겨울이 되자 "너무나 추워서 컵에 조금 남겨둔 차가 아침이 되면 얼어 있었다". 그래도 피카소는 밤새도록 일했으니, 아무에게도 방해받지 않는 밤 시간에 일하기를 좋아했기 때문이다. "우리는 석탄도 불과 돈도 없다." 페르낭드의 일기는 계속된다. "하지만 이 모든 것에도 불구하고 나는 행복하다." 그러고는 열정적인 고백이 이어진다. "내가 파블로를 어떻게 그렇게 오래 거부할 수 있었는지 모르겠다. 지금은 이토록 사랑하는데!"[12]

페르낭드 올리비에는, 그녀 자신의 말에 따르면 부모가 원치 않는 사생아로 태어났으며 그녀를 키워준 가족은 결코 그녀를 진심으로 받아들이지 않았다고 한다. 그래서 일찍 결혼했지만 곧 폭력적인 남편으로부터 도망쳤고, 이후 몇 년간 화가의 모델로 일하다가 피카소를 만난 것이었다. 몇 명의 화가들을 거쳐 바토

* 이사도라의 부모가 아일랜드계 미국인이었다.

라부아르에서 한 조각가와 동거하던 무렵이었다. "그[스페인 화가]는 그 크고 깊은 눈으로 나를 응시했다"라고 그녀는 1904년 8월 일기에 썼다. "그에게 별다른 매력은 못 느꼈지만, 그의 이상하게 강렬한 눈길에 끌려 나도 그를 바라보았다." 그러다 어느 여름 오후 늦게 갑자기 폭풍우가 치는 바람에 비를 피해 들어오는데, 피카소가 웃는 얼굴로 그녀를 막아서며 새끼 고양이를 내밀었다. "그에게서는 빛이 났다. 내면에 불을 품고 있는 듯했다." 순간 그녀는 "그 자력과도 같은 끌림을 거부할 수 없었다".[13] 그녀는 그의 스튜디오로 함께 갔고, 그렇게 그들의 끊어질 듯 이어지는 관계가 시작되었다.

"피카소는 다정하고 지적이고 자기 예술에 아주 헌신적이며, 나를 위해 모든 것을 내팽개친다." 얼마 후에 그녀는 이렇게 썼다. "그가 내게 함께 살자는데, 어떻게 해야 할지 모르겠다." 한동안은 조각가 애인을 속일 수 있었지만 피카소가 문제였다. "그는 질투심이 강하다. 돈 한 푼 없으면서 내가 일하는 것을 원치 않는다. 웃기는 일이다! 게다가 나는 그 비참한 스튜디오에서 살고 싶지 않다." 하지만 그녀가 용단을 내리지 못하는 진짜 이유는 또다시 연애에 실패할까 하는 두려움이었다. "나는 그와 사랑에 빠진 게 아니다. 또 한 번 실수했을 뿐."[14]

그녀에게 구애하고 결혼을 청하는 남자들은 그 말고 더 있었지만 그녀는 그들을 싫어했고, 어떻든 전남편을 찾아내어 이혼을 요구하지 않고는 결혼할 수도 없었다. "하지만 무슨 일이 있어도 남편과 다시 얼굴을 대하고 싶지 않다."[15] 그래서 그녀는 이 남자 저 남자를 가볍게 상대해 넘기는 한편, 피카소의 관심에는 설

레면서도 질투를 두려워하며 그의 동거 요구를 물리치고 있었다. 그러다 1905년 9월 초의 어느 일요일, 아편에 취한 채 유혹에 넘어가, 마침내 그와 동거하기 시작했다.[16]

한 달에 50프랑으로 버티는 살림이었다. 피카소가 스튜디오를 청소하고 장을 보았으며, 페르낭드는 요리를—그리고 엄청난 양의 독서를 했다. 외식은 아주 싼값에 먹을 수 있는 라팽 아질 같은 데나 아니면 외상으로 먹을 수 있는 데서만 했다. 봄이 되자 페르낭드는 행복한 기분으로 일기를 썼다. 가끔 싸우기는 하지만 "우리의 서로에 대한 사랑은 조금도 줄어들지 않는다. 반대로, 우리 사이의 유대가 점점 더 강해져가는 것 같다"라고.[17]

하지만 피카소는 여전히 질투심에 불탔다. 그는 페르낭드 혼자 외출하지도 못하게 했으며, 그녀를 두고 나갈 때는 열쇠를 가지고 가버리기도 했다. 그해 봄 그들은 라팽 아질에서 대판 싸웠다. 피카소는 그녀가 손님 중 한 명에게 애교를 떨었다며 화를 냈고, 그녀는 그가 또 다른 여자와 지나치게 친하게 굴었다며 맞받아쳤다. 그녀가 달아나자 그는 그 뒤를 쫓았고, 다투던 중에 그녀는 "별것도 아닌 일에" 질투심을 발동시키는 남자 때문에 가난뱅이로 살며 좋은 시절을 낭비하고 있다고 내뱉었다. 자기가 훨씬 더 편하게 살 수도 있다는 걸 모르느냐고 말이다. 피카소는 아무 대꾸도 하지 않았지만, 다음 날 아침 일어나보니 그의 모습이 보이지 않았다. 한참 만에야 돌아온 그의 손에는 지폐 몇 장과 작은 향수 꾸러미가 들려 있었다. 그녀는 그만 마음이 풀렸다.

레오와 거트루드 스타인 남매가 그들의 삶에 나타난 것은 그 무렵이었다. 페르낭드는 이런 인물평을 남겼다. "그들은 부자인

데다가, 어리석어 보일까 걱정하지 않아도 될 만큼 똑똑하다. 너무나 자신만만해서 다른 사람들이 어떻게 생각하든 개의치 않는다."[18] 피카소가 한창 거트루드 스타인의 초상화를 그리던 무렵, 화상 앙브루아즈 볼라르가 그의 그림 스무 점을 2천 프랑이라는 거금에 사 갔다. 그 돈으로 피카소는 여름 동안 페르낭드와 함께 바르셀로나로 돌아가 지내기로 했다.

~

라벨과 드뷔시 사이에 긴장이 생겨나기 시작한 것은 음악평론가들이 그들 사이에 불화를 부추긴 탓이었다고 지적되곤 한다. 라벨이 쥘 르나르의 『박물지 *Histoires naturelles*』에 나오는 동물 중 다섯 가지를 바탕으로 작곡한 동명의 곡은 1907년 초연되어 조롱을 받았지만, 〈소나티네Sonatine〉, 〈거울Miroirs〉, 〈장난감들의 성탄절Noël des jouets〉 등은 모두 호평이었다. 라벨은 그 무렵 가장 촉망받는 음악가였다.

하지만 그 때문에 그는 드뷔시와 비교되는 처지가 되었고, 때로는 그 비교가 부당하다고 느껴질 때도 있었다. 1906년 국립음악협회가 주관한 음악회에서 〈거울〉이 리카르도 비녜스의 연주로 초연되자, 영향력 있는 음악평론가 피에르 랄로는 이를 소개하며 라벨을 "그의 세대에서 가장 뛰어난 재능을 지닌 음악가 중 한 명"이라 칭찬하고는 곧이어 "다만 그에게는 몇 가지 명백하고 거슬리는 결점들이 있다"라고 토를 달았다. 그중에서도 가장 두드러지는 결점은 "그의 음악이 클로드 드뷔시 씨의 음악과 이상하게 비슷하다는 것"이라고 랄로는 지적했다. "극도의", 그리고

"현저한" 유사성이 있다는 것이었다.[19] 라벨은 깊이 상처를 받고, 자신의 〈물의 희롱〉은 1902년 초에 발표되었으며, 그때는 〈피아노를 위하여Pour le piano〉 이후의 드뷔시 곡은 아직 나오기 전이었다고 반박했다. 자신은 그 작품에 대해 찬탄하는 바이나 "순전한 피아니즘의 견지에서는 새로운 것이 전혀 없었다"라고 그는 말했다.[20]

라벨과 랄로는 이후 30년 동안 옥신각신하게 되지만, 장 마르놀드를 위시한 비평가들은 라벨을 아낌없이 칭찬했으며, 〈거울〉을 이루는 다섯 곡 모두가 "너무나 아름답고" 특히 두 곡(〈슬픈 새Oiseaux tristes〉와 〈대양의 조각배Une barque sur l'océan〉)은 "절대적인 걸작"이라고 평했다.[21] 라벨은 마르놀드에게, 랄로의 비평으로 인해 언짢던 중 그의 리뷰가 얼마나 위로가 되었는지 모른다고 답했다. 하지만 라벨은 그처럼 호평받음으로써 ― 그 전해의 로마대상 사건도 있고 해서 ― 새삼 각광의 대상이 되었으니, 그에 따른 유명세도 치르게 되었다. 라벨이 곡을 붙인 『박물지』의 저자 쥘 르나르는 일기에, 자신이 라벨과 알게 된 것은 타데 나탕송이 "신뢰할 만한 아방가르드 음악가가 있는데, 그에 비하면 드뷔시도 구닥다리"라면서 소개했기 때문이라고 썼다.[22] 그런데 어떻게 해서인가 나탕송의 그 말이 입길에 올라 돌고 돌게 되었다. 라벨 자신은 드뷔시를 결코 그렇게 생각지 않았음에도, 소문은 막을 수 없이 퍼졌다.

라벨의 〈박물지〉 초연 후, 드뷔시는 열광적인 리뷰를 쓴 친구 루이 랄루아에게 자기도 "라벨에게 보기 드문 재능이 있다는 것은 인정하네"라고 썼다. 하지만 그는 라벨의 "야바위꾼 같은 태

도, 좀 더 정확히는 요술쟁이 같은, 의자 주위에 꽃이 피어나게 하는 식의 재주"가 거슬린다는 것이었다. 불행히도 그런 깜짝 쇼는 "단 한 번밖에 통하지 않으니까!"²³

긴장을 고조시킨 것은 라벨의 적수인 피에르 랄로가 1907년 3월 말《르 탕Le Temps》지에 게재한 기사에서, 어떤 "젊은 음악가들"이 드뷔시에게 아무 빚진 것이 없다면서 "자신들이 드뷔시 씨와 비슷하다는 것은 완전히 잘못되고 부당한 주장이라 한다"라고 쓴 일이었다.²⁴ 랄로의 기사가 나간 직후 라벨은《르 탕》지에 답변을 실어, 랄로가 비록 자기를 거명하지는 않았지만 "그의 기사에는 내 이름이 비교적 자주 나오므로, 유감스러운 혼동이 빚어져 상황을 잘 알지 못하는 독자들이 행여 나도 문제의 음악가 중 한 사람이라고 생각할지도 모르겠다"라면서, 자신은 "랄로 씨에게 결코 그런 말을 한 적이 없음을 공식적으로 밝히는 바이며, 내가 그런 어이없는 말을 하는 것을 들은 증인이 단 한 명이라도 있다면 내세워보라고 도전하는 바"라고 썼다.²⁵ 이에 대해 랄로는 그저 라벨이 "자기를 비난한 것도 아닌데" 지레 변명하고 나선다는 식으로 응수했다.²⁶

두 작곡가 모두와 친한 사이였던 루이 랄루아는 훗날 회고하기를, 자신은 "드뷔시와 라벨 사이의 오해를 막느라 최선을 다했지만, 너무나 많은 무분별한 참견꾼들이 나서서 오해에 부채질하기를 즐겼던 것 같다"라고 썼다. 랄루아는 "그들이 서로 존경"했으며 "두 사람 다 그런 불화를 유감으로 여겼다"고 믿어 의심치 않았다.²⁷

라벨은 계속하여 드뷔시로부터 독립을 유지했지만, 그러면서

도 드뷔시의 작품을 굳건히 지지했다. 1913년에는 드뷔시를 강력히 옹호하면서, 피에르 랄로와 그의 동지인 가스통 카로에게 맹비난을 퍼붓기도 했다. 이들이 "[젊은 음악가들을] 그들이 존경하는 스승[드뷔시]의 적으로, 또 그를 그들의 적으로 만들려 한다"라는 것이었다. 이 비평가들은 "떠오르는 해에 눈을 감고, 소리 높여 밤이라고 외치기를 계속할 것"이라고 라벨은 예견했다.[28]

~

그런 잡음만 아니라면, 1906년은 드뷔시에게 조용한 한 해였다. 그는 오래전부터 좋아하던 에드거 앨런 포의 단편들(「종탑 속의 악마The Devil in the Belfy」와 「어셔가의 몰락The Fall of the House of Usher」)을 바탕으로 한두 편의 오페라와 그 밖에 몇 가지 작업을 진행 중이었다. 〈영상〉 제1집 초연 때 리카르도 비녜스의 연주도 마음에 들었다. 하지만, 어린 클로드의 건강이 근심거리였다("그렇게 작은 몸 안에서 무슨 일이 일어나고 있는지 알 수가 없다").[29] 작곡가를 지망하던 의붓아들 라울 바르다크에게 쓰는 편지에서는 사려 깊은 어조를 보인다. "인상들을 모아보게. 서둘러 적으려 하지 말고. 그건 음악이 그림보다 더 잘할 수 있는 일이지. 음악은 다양한 색채와 빛을 단 하나의 그림 안에 모을 수 있거든."[30]

한편 그해 5월에는 에밀 졸라의 흉상이 엑상프로방스에 설치되었다. 졸라의 어린 시절 친구였던 세잔이 그 제막식에 참석했으니, 두 사람 사이에 일어났던 불화와 사실상 그 대부분의 책임이 졸라에게 있었던 것을 생각하면 지극히 너그러운 행동이었다.[31] 세잔도 이미 노쇠하고 병약해진 터라, 그해 10월 그림을 그

리다 폭풍우를 만난 후 폐렴으로 죽었다.

그 무렵 마담 졸라는 남편의 컬렉션 중 세잔의 그림들을 팔아 버린 뒤였다. 두 사람 사이의 불화를 고려한 것이든 아니든 간에, 경제적 이유가 분명 크게 작용했을 것이다. 졸라는 그녀가 넉넉히 살아갈 만큼 남겨주지 못했고, 그녀는 돈이 필요했으니까. 하지만 남편의 극적인 죽음 후에 맞닥뜨린 난관들에도 불구하고, 마담 졸라는 어렵사리 찾은 평정을 유지하며 남편의 정부에게까지 도움의 손길을 뻗쳤고, 1906년에는 졸라의 서출 자녀들을 정식으로 입양하기 위한 수속을 시작했다. 드니즈와 자크 로즈로는 이제 드니즈와 자크 에밀-졸라로 불리게 될 것이었다.

~

그해에 프랑스는 전반적으로 평온과는 거리가 멀었다. 교회와 국가의 분리를 실행에 옮기기 위한 일들이 시작되고 있었다. 종교 교단들이 운영하던 학교들을 폐교하는 것과 카르투지오 수도회 같은 교단을 추방하는 것은 별개의 문제였거니와, 정교협약이 발효한 이래 교회가 합법적으로 취득한 재산을 몰수하는 것이나 성직자에 대한 국가의 재정 보조를 중단하는 것은 한층 더 별개의 문제였다. 프랑스 주교들은 폭력을 만류했고 2월에 교황이 주교들에게 보낸 회칙 '베에멘테르 노스Vehementer nos'도 역시 그런 취지였지만, 회칙에서 분리 법안을 비난한 격한 어조는 프랑스 가톨릭 신도들의 불만을 고조시켰다. 하지만 '베에멘테르 노스'이 전부터도 파리와 릴은 물론 전국의 농촌 지역에서 폭동이 일어난 터였다. 최악의 폭력 사태는 각지에 파견된 공무원들이 교회 재산

의 목록을 작성하기 시작하면서부터 벌어졌다. 교회 종소리에 모
여든 사람들은 교회 문 안쪽에 의자들을 쌓아 방벽을 치고 성가
들을 부르며 몽둥이와 돌멩이와 갈퀴, 쇠스랑 같은 것으로 무장을
했다. 피레네 지방에서 바스크족은 곰들까지 데리고 나섰다.

　적어도 파리에서는, 폭동이 대부분 극우파에 의해 선동되었
다. 특히 새로 생긴 작은 파당인 악시옹 프랑세즈 연맹Ligue d'Action
Française은 왕정파와 극단적인 내셔널리스트들이 치명적으로 조합
된 집단으로, 애초에 우익 내셔널리스트와 반드레퓌스자들이 모
인 조국 프랑스 연맹Ligue de la Patrie Française이 "너무 온건하다"고 하
여 생겨난 것이었다. 샤를 모라스가 이끌고 도데 가문이 대부분
의 재정을 충당하는 악시옹 프랑세즈의 극단주의자들은 드레퓌
스 사건에 대한 기억과 에두아르 드뤼몽의 극렬한 반유대주의에
기초해 있었다. 하지만 공화국을 조국 프랑스 동맹이 구상했던
것 같은 내셔널리즘으로 밀고 가는 대신, 이 젊은 투사들의 집단
은 왕정복고—그리고 교회에 대한 규제 철폐—야말로 답이라고
열렬히 믿고 있었다.

　뮈니에 신부는 이 전투적 저항운동의 결과를 직접 목도했다.
2월 1일, 정부의 징세관이 뮈니에가 시무하는 생트클로틸드 교회
에 들어오려 했지만, 한 무리의 청년들에게 붙잡혀 저지당했다.
그 청년들은 "이른바 우리 편"이었다고 뮈니에는 통렬하게 지적
하며, 그들을 "가톨릭 쌈패들", "경건한 폭력배"라고 불렀다. 경
종이 끊임없이 울려대고 경관들과 기마경찰들이 교회를 에워싼
가운데 난장판이 벌어졌다. 마침내 소방대원이 강제로 문을 여는
데 성공했고, 부副주임신부가 징세관을 맞이했다. 뮈니에의 회중

대부분은 저항을 지지했는데, 그는 그런 태도가 언론과 성직자들의 선동 탓이라고 비난했지만, 사실 그 뿌리에 있는 것은 공화국을 타도하고 왕정복고를 이루려는 자들의 공작이라고 믿었다.[32]

교회 문간에서 일어난 폭동과 정부의 박해에 대한 (우익으로부터의) 비난에 마주하여, 반교권주의를 지향하되 비교적 온건한 모리스 루비에 정부는 반격을 시작했다. 클레망소 역시 루비에에게 분리 정책을 계속하라고 꾸준히 밀어붙였다. 수많은 중도파 하원 의원들이 루비에에게 반대표를 던짐으로써 정치적 오산을 범했으니, 그 결과 페르디낭 사리앵의 과도정부는 노익장 급진주의자 클레망소를 내무부 장관으로 임명했다. 30년 정치 경력 끝에, 조르주 클레망소는 드디어 내각에 들어간 것이었다.

총선을 불과 두어 주 앞두고 수립된 새로운 정부는 교회와 국가 간의 긴장 외에도 두 가지 방면에서 위태로운 상황을 마주하고 있었다. 즉, 외교 면에서는 탕헤르 문제에 대한 협상이 위기에 처해 있었고, 북부 탄광 지역에서는 1천 명 이상이 목숨을 잃은 폭발 사고로 파업과 사회적 불안정이 만연했다. 강력한 총리가 없는 상태에서 클레망소가 사실상 모든 일을 떠맡은 셈이 되었으니, 그는 알헤시라스 회담에서 프랑스의 결의를 굳히되(그는 세계대전에서 다시 이 역할을 하게 된다) 종교 문제에서는 놀랄 만한 유연성을 보여 민심이 가라앉을 때까지 교회 재산 목록 작성을 중지시켰다.

클레망소가 가장 놀라운 선회를 보인 것은 사회 면에서였다. 파업은 자생적으로 일어났고 급속히 번져 통제할 수 없이 격렬한 양상을 띠었다. 클레망소는 군부대를 보내 사태를 진압했고, 그

리하여 노동계급의 옹호자이던 그가 법과 질서의 수호자라는 새로운 명성을 얻게 되었다. "프랑스의 일등 경관"이라는 평판은 그가 급진적 조합 운동인 노동총연맹Confédération Générale du Travail, CGT의 5월 1일로 예정된 총파업 시도를 무산시키면서 한층 확고해졌다. 혁명의 소문마저 돌았고 파리 중산층에는 공황감이 퍼졌다. 클레망소는 그런 무질서가 다가오는 선거에서 우익에 표를 몰아주게 될 것을 우려하여, 노동총연맹의 총무를 비롯한 몇몇 투사를 극좌파와 왕정파 우익을 결속시키려는 음모가 보인다는 근거로 체포했다. 혁명은 일어나지 않았고(뮈니에 신부는 자기 동네는 평소보다 더 조용했다고 기록했다) 음모의 증거도 나타나지 않았지만, 1906년 5월의 총선 결과 고맙게도 클레망소와 좌익 공화파가 권좌에 오르게 되었다.

좌익 공화파는 클레망소가 파업 위기를 잘 넘긴 덕분에 우익으로부터 받은 몰표에 힘입은 바 컸다. 하지만 이 몰표는 좌익 공화파의 정치적 미래에 결정적인 영향을 미쳤으니, 특히 의회 내 좌익 연합의 해산을 고려하면 그러했다. 의회 내 좌익 연합은 드레퓌스 사건이나 반교권주의 투쟁이 정치적 의제로서 사라져감에 따라 해체되기 시작했다.

한여름쯤에는 정교분리법으로 인해 자극된 민심이 가라앉았고, 드레퓌스 사건은 종결되기에 이르렀다. 그해 7월에, 파기원 [고등 상소법원]이 마침내 알프레드 드레퓌스의 무죄를 선고했던 것이다. 국방부 장관은 드레퓌스에게 소령 계급을 부여했고, 레지옹 도뇌르 십자 훈장을 수여했다. 반대하는 이는 열렬한 내셔널리스트이자 반드레퓌스주의자였던 모리스 바레스를 포함하여

몇 안 되었다. 7월 21일, 드레퓌스에게 레지옹 도뇌르 슈발리에를 수여하는 의식이 거행되었다. "드레퓌스 만세!"라는 함성에 대해 그는 "공화국 만세! 진실 만세!"로 화답했다.[33]

드레퓌스와 그의 지지자들은 그의 무죄방면에 실로 감사했지만,[34] 그것은 안도감은 가져다주었을지언정 그에게 악마도에서 잃어버린 세월을 포함하여 근속에 상응하는 계급을 돌려주지는 못했다. 그랬더라면 그는 대령이 되어야 했을 터였다. 정상적으로라면 퇴임할 시기인 1907년에 드레퓌스는 퇴역을 요청하여 예비군이 되었다. 드레퓌스의 방면과 동시에, 드레퓌스 사건의 특별한 영웅인 조르주 피카르는 준장으로 복직되었다. 10월에 신병을 이유로 사임한 사리앵을 대신하여 총리가 된 클레망소는 피카르를 국방 장관으로 임명했다.

피카르와 (부분적으로나마) 드레퓌스에게 정당한 대우를 해주었던 변화의 바람은 에밀 졸라에게도 영향을 미쳤다. 하원은 그의 유해를 팡테옹으로 이장하는 데 압도적인 찬성표를 던졌다. 모리스 바레스가 완강히 반대했지만, 사회당 당수인 장 조레스가 승리를 거두었다.

남편의 이장 소식에 마담 졸라는 감사하기보다는 충격을 받았다. 그녀는 몽마르트르 묘지에 있는 그의 무덤을 그대로 두기를 원했고, 그래서 그 무덤은 오늘날까지도 그 자리에 남아 있다. 결국은 그녀도 팡테옹의 영광을 받아들여 1908년에야 실제 이장 의식이 거행되긴 하지만, 불행히도 졸라의 만년과 죽음에 걸맞은 한바탕 소동이 따르게 된다.

~

로댕은 초조했다. 그의 조각상 〈생각하는 사람〉이 부활절 직후 팡테옹 앞에 설치될 예정이었다. 늘 그렇듯 설치에 반대하는 목소리들이 이어지고 있었으니, 로댕은 그 중대한 일이 실제로 이루어지기까지는 안심할 수 없었다.

그 힘든 시기에 조지 버나드 쇼와 그의 아내가 쇼의 흉상 제작을 위해 뫼동으로 로댕을 찾아왔다.* 쇼는 프랑스어를 잘하지 못했고, 로댕은 영어로 더듬거리기를 거부했으므로, 두 자기중심적인 천재 사이에는 대화가 통하지 않았을 뿐 아니라 심정적으로도 큰 간격이 생겨났다. 쇼는 로댕에게 자신이 지성인이며 그렇게 표현되기를 바란다는 점을 전달하느라 애썼지만, 로댕은 그 점을 전혀 알아들은 것 같지 않았다. 아니, 적어도 그 점을 인정하기를 거부했다. 로댕은 그 일에 대해 신랄한 언급을 남겼다. "쇼 씨는 프랑스어를 잘하지 못한다. 하지만 어찌나 과격하게 자신을 표현하는지 인상적이었다."[35]

당시 로댕의 비서로 뫼동에 머물고 있던 릴케는 쇼의 진가를 십분 알아보고 그를 존경하게 되었는데, 이런 태도를 로댕은 이해하기는커녕 못마땅한 기색을 드러냈다. 쇼가 모델 서기를 마치고 런던으로 떠난 이틀 후에, 로댕은 릴케를 해고했다. 릴케가 로댕의 친구 몇몇에게 보낸 편지에 들어 있던 무람없는 내용을 로

*
3월에 로댕이 런던에 갔을 때 쇼의 아내가 그를 집으로 초대하여 흉상 제작을 부탁했고, 쇼는 뫼동에 와서 4월 16일부터 약 2주간 모델을 섰다.

댕으로서는 용납할 수 없었던 것이다. 그것이 릴케를 해고한 직접적 이유였든 아니었든 간에, 갑작스러운 해고에 릴케는 크게 놀라고 상처를 입었다. 뫼동을 떠난 후 그는 로댕에게 보내는 편지에서, 자신은 그의 친구들을 공통의 친구로 여기는 것이 로댕의 뜻인 줄 알았다고 썼다. "그런데 저는 마치 도둑질한 종처럼 해고당했군요."[36]

그런 와중에도 〈생각하는 사람〉은 팡테옹 입구에 설치되었으니, 자신의 도시 파리에서 제대로 인정받고자 하는 로댕의 숙원이 이루어진 셈이었다.[37] 그 무렵이 아마도 그와 웨일스 화가 그웬 존 사이의 연애가 한창 무르익던 시기였을 것이다. 하지만 〈생각하는 사람〉의 제막식 후, 로댕은 오랜 침체기에 들어갔다. 그는 친애하는 벗 헬레네 폰 힌덴부르크-노슈티츠에게 보내는 편지에 이렇게 썼다. "나는 끔찍한 피곤함을 끌고 다닌다오."[38]

그가 그 심연에서 자신을 끌어올리는 데는 3년 이상이 걸릴 터였다.

～

거트루드와 레오 스타인은 1906년 3월에 마티스와 피카소를 처음으로 서로에게 소개했다. 여러 달째 피카소를 위해 모델을 서던 거트루드가 레오와 함께 마티스와 그의 열한 살 난 딸 마르그리트를 데리고 피카소의 지저분한 바토 라부아르를 찾은 것이었다.(마르그리트의 회고에 따르면, 세라 스타인도 함께였다고 한다.)[39]

마티스는 이미 1905년 살롱 도톤에 선보인 〈모자 쓴 여인〉으로

주가를 올린 터였고, 그 그림을 산 레오와 거트루드는 많은 사람
이 드나드는 자신들의 플뢰뤼스가 스튜디오의 눈에 띄는 자리에
그것을 걸어두고 있었다. 이듬해에 마티스는 〈삶의 기쁨Le Bonheur
de vivre〉으로 재차 그 비슷한 충격파를 일으켰으니, 앵데팡당전에
출품된 이 그림도 스타인 남매가 샀다. 앵데팡당전이 있기 직전
에 마티스는 두 번째 개인전을 열었는데, 이번에는 외젠 드뤼에
의 화랑에서였다. 드뤼에는 술집을 경영하던 사람으로, 자기 술
집에 드나드는 화가들의 그림을 본능적으로 좋아했다. 그는 동시
대 미술을 취급하는 화상으로서 자리매김하기 시작했고, 그가 마
티스의 최근 그림을 많이 사들이자 앙브루아즈 볼라르도 그 뒤를
따랐다. 덕분에 마티스의 작품은 브뤼셀, 뮌헨 등 국외에서도 관
심을 끌었고, 스타인 남매와 마이클 스타인 부부 외에 러시아 컬
렉터 세르게이 슈킨의 주목을 받게 된 터였다. 세라 스타인은 레
오와 거트루드가 〈모자 쓴 여인〉을 사도록 부추겼으며, 나중에 마
티스의 가격이 오르고 레오와 거트루드의 관심이 식은 후에도 슈
킨과 더불어 마티스의 강력한 지지자가 된다.

하지만 당시로서는 레오와 거트루드가 〈모자 쓴 여인〉과 〈삶
의 기쁨〉을 대담하게 구입함으로써 중요한 역할을 했다. 게다가
자기 시대의, 또는 시대를 초월한 거장이라 할 피카소와 마티스
를 서로 소개하는 역할까지 한 셈이었다. 피카소는 그 만남에 대
해 별반 말이 없었던 것 같다. 여전히 프랑스어가 짧았던 데다 그
가 훗날 레오에게 말했듯이, "마티스는 끝없이 떠들었고, 나는 말
을 할 수가 없어서 그냥 위oui, 네, 위, 위를 반복할 따름이었다. 하
지만 다 빌어먹을 헛소리였다".[40] 마티스는 자신의 행운을 피카소

나 다른 화가들과 나누어 갖는 데 너그러웠지만(그는 실제로 슈킨을 바토 라부아르로 데려가 피카소의 〈아비뇽의 아가씨들Les Demoiselles d'Avignon〉을 보여주기까지 했다), 두 사람은 피차 상대방과의 경쟁을 의식했던 듯하다. 거트루드 스타인은 이렇게 지적했다. "그들은 (……) 서로에 대해 열광해 마땅했지만, 그렇다고 서로 그다지 좋아하라는 법은 없었다."[41] 그런 경쟁심에도 불구하고, 아니면 바로 그 때문에, 피카소 만년의 명언은 의미심장하다. "아무도 나보다 더 마티스의 그림을 자세히 들여다본 사람은 없을 것이다. 또한 그처럼 내 그림을 그렇게 주의 깊게 살펴본 사람도."[42]

～

마티스와의 그 만남이 있은 직후에, 피카소는 페르낭드와 함께 바르셀로나로 돌아가 고솔 산지에서 여름을 보냈다. 12세기에 지어진 그곳 교회의 눈 큰 마돈나상이 그의 눈길을 끌어 장차 그의 작품에 나타나게 된다.

마티스는 다시 콜리우르에서 여름을 보냈지만, 아프리카 부족들의 가면에 부쩍 관심이 생긴 터라 북아프리카로 첫 여행길에 올랐다. 고갱에게 처음 주목하고 그의 작품을 사들였던 컬렉터 귀스타브 파이예를 통해, 이미 마티스는 고갱이 오클랜드 방문 동안 만든 '마오리' 조각상들—비록 일반에 전시되기 전이었지만—을 익히 아는 터였다. 하지만 알제리의 비스크라에서 처음 그의 눈에 뜨인 것은 대담한 문양의 카펫과 상인들이 저마다 내놓고 있는 금붕어 어항이었다. 마티스는 콜리우르로 돌아가며 북

아프리카의 눈부신 햇빛을 그리는 법을 터득하겠다고 작정했지만, 특히 그의 기억에 남은 것은 북아프리카 특유의 직물과 카펫이었다.

가을에 파리로 돌아온 마티스는 평생 처음으로 컬렉터들과 화상들이 자기 그림을 사려고 서로 경쟁하는 것을 보았다. 세잔도 한창 주가가 올라 있었다. 애석하게도 그 자신이 누리기에는 너무 늦은 때에 찾아온 성공이었지만 말이다. "1905년 살롱 도톤에서는 [세잔의] 그림들 앞에서 미친 듯 웃어대던 사람들이, 1906년에는 존경심을, 1907년에는 경외심을 갖게 되었다"라고 레오 스타인은 썼다.[43]

그 가을 동안 마티스는 골동품 전문상에서 작은 콩고 조각상을 사서 스타인 남매의 집에 가져갔고, 마침 와 있던 피카소에게도 보여주었다. 피카소는 조각상에 완전히 매료되어 홀린 듯 그것을 스케치했다. 그가 거트루드 스타인의 초상화를 마친 것도 그 무렵이었다. 그녀가 그렇게 무수히 모델을 섰는데도 그녀의 얼굴은 좀처럼 그려지지 않았고, 피카소는 짜증스럽게 말하곤 했다. "이제는 당신 얼굴을 봐도 보이지 않아요." 그런데 이번에는 대번에 그녀의 얼굴을 그려냈으니, 그 가면 같은 얼굴은 아마도 중세의 마돈나상 아니면 마티스가 가져온 아프리카 조각상에서 영감을 얻은 것으로 보인다. 그런 영향들하에, 피카소는 스타인의 본질을, 그리고 그녀의 나이 들어가는 모습을 포착해냈다. "그것을 보자 그녀도 그도 만족했다"라고, 거트루드 스타인은 훗날 자전적인 소설 『앨리스 B. 토클라스의 자서전 Autobiography of Alice B. Toklas』에 썼다.[44]

라벨의 왈츠 ～ 1906

1906년 말 마티스와 피카소는 그렇듯 원시주의와 아프리카 미술에 심취해 있었고, 각기 다른 방식으로 그 영향을 표현하게 된다. 거트루드 스타인의 표현을 빌리자면, "마티스는 비전보다는 상상력에서, 피카소는 상상력보다 비전에서 그 영향을 받았다".[45]

거트루드 스타인 자신은 아프리카 조각에 별 관심이 없었고, "미국인으로서 그녀는 원시적인 것들이 좀 더 야생적이기를 바랐다".[46] 그보다는 플로베르의 『세 가지 이야기 Trois contes』나 세잔이 아내를 그린 초상화(그녀와 레오는 이 그림도 샀다)에 더 큰 영향을 받아 단편소설들을 쓰기 시작했다. 나중에 『세 개의 삶 Three Lives』으로 묶인 이 단편들을 통해 그녀는 플롯이니 내러티브니 하는 전통적 허구의 요소들을 해체하고 현실에 대한 대담하고 비인습적인 접근을 시도했다. "내 생각에는 스위프트와 마티스를 고상하게 섞은 것이야"라고 그녀는 메이블 위크스에게 보내는 편지에서 설명했고, 위크스 또한 『세 개의 삶』이 훌륭하고 소박하고 풍부하다고 평가했다.[47] 게다가 한 프랑스 비평가가 "정확성과 엄격성으로써, 빛과 음영의 다양성을 배제하고 무의식을 사용하기를 거부함으로써, 거트루드 스타인은 바흐의 푸가 음악이 갖는 대칭성에 비견할 만한 균형미를 획득했다"라고 평한 것은 그녀에게 큰 기쁨을 주었다.[48]

거트루드 스타인은 이 작품을 낱장 종이에 연필로 썼는데, 그것을 깔끔하게 타이핑하지 못해 낙심하고 있다가 당시 파리에 와 있던 에타 콘에게 간청하여 겨우 타이핑한 원고로 만들 수 있었다. 그러고는 출판사를 찾아야 했지만, 그 문제가 제대로 해결되지 않은 채 그녀와 레오는 피렌체로 휴가를 떠났다. 그리고 그곳

에서 『미국인 만들기 *The Making of Americans*』를 쓰기 시작했다.

~

1906 학년도가 끝나갈 무렵, 보지라르가에 있던 샤를 드골의 학교는 아주 문을 닫았다. 정교분리법에 희생된 것이었다. 그 무렵 샤를은 거의 열여섯 살이었고, 생시르 군사학교에 들어가겠다고 결심한 후 갑자기 두각을 나타내기 시작한 터였다. 부모는 자신들의 엄격한 기준에 맞는 학교를 수소문한 끝에 그를 벨기에에 있는 예수회 계통 학교로 보냈다. 그곳에서 소년 드골은 본격적으로 군사학교에 들어갈 준비에 뛰어들었다. 그의 누나는 당시 그가 "갑자기 다른 아이가 되었다"라고 회고했다. 비슷한 시기에 드골은 분명 자신이 전망하던 미래를 염두에 둔 듯, "정상은 붐비는 장소가 아니다"라고 썼다.[49]

드골이 군인이 되기를 꿈꾸던 즈음, 미국과 프랑스에서는 전쟁의 양상 자체를 아주 바꿔놓을 만한 발전들이 일어나고 있었다. 열기구나 비행선 여행은 프랑스에서 시작되었지만, 1903년 12월에 처음으로 공기보다 무거운 비행기로 동력 비행이라는 위업을 성취한 것은 미국인인 라이트 형제였다.[50] 이들 형제는 처음부터 자신들의 비행기가 군사적으로 쓰일 수 있으리라는 것을 내다보았으나 미 육군은 (그들의 비행기가 아직 실용 단계가 아니라는 이유로) 그들의 제안을 거절했고, 라이트 형제는 외국으로 눈길을 돌렸다.

1908년 윌버 라이트가 르망에서 비행 시범을 보이기까지, 많은 유럽인들은 라이트 형제의 주장을 믿지 않았다. 하지만 프랑스 국

방부는 그들의 발명에 주목했고, 특히 모로코 위기가 일어나 유럽의 제국주의 열강들 간 갈등이 비등점에 달한 시점이라 더욱 그러했다. 프랑스 출신 미국인으로 선도적인 비행사였던 옥타브 샤누트가 나서서 라이트 형제를 천거했고, 프랑스 국방부는 이에 응했다. 하지만 라이트 형제는 프랑스 측에서 요구하는 장기간의 배타적 사용권과 1906년 8월 1일까지 비행고도가 300미터에 이르도록 비행기를 개선해달라는 조건에 대하여 상당한 금액(100만 프랑)*을 요구했다. 협상이 파기된 것도 무리가 아니다.

그러는 동안 모로코 위기도 진정되었고, 유럽에서는 브라질인 알베르토 산토스-뒤몽이 복엽비행기로 선풍을 일으키고 있었다. 1906년 11월 산토스-뒤몽은 짧지만(235미터) 성공적인 비행을 해냈고, 유럽에서는 그것이 최초로 공식 확인 된 공기보다 무거운 비행기의 비행이었다. 프랑스인 항공사 가브리엘 부아쟁이 재빨리 지적했듯이 착륙 시 지면에 충돌하기는 했지만 말이다. 같은 해에 가브리엘과 샤를 부아쟁 형제는 파리 외곽 비앙쿠르에 있는 르노 자동차 공장 바로 옆에 최초의 항공기 제조 회사를 설립했다. 프랑스인들도 경쟁에 발 벗고 나선 것이었다.

~

1906년 마리아노 포르투니의 조명 및 직물 회사가 첫선을 보인 것은 베아른 백작부인의 파리 저택에서 열린 발레 공연에서였

*
1905년 당시 100만 프랑스프랑은 금 기준으로 환산하여 2015년 미화 약 1,090만 달러.

다. 포르투니는 스페인의 부유하고 예술적인 가문 출신으로 파리와 베네치아에서 자랐다. 1906년 무렵에는 베네치아의 팔라초에 편안히 자리 잡고 살았지만, 곧 그의 패션은 파리에서 런던과 뉴욕에 이르기까지 패셔너블한 세계에서 가장 예술적인 기질의 사람들에게 지대한 영향을 미치게 된다. 이들 중에는 프루스트의 『사로잡힌 여인 *La Captive*』의 화자도 포함되는데, 그는 연인 알베르틴을 포르투니의 값비싼 옷으로 세심하게 치장시킨다. 포르투니 드레스의 이국적인 아름다움은 그녀를 기쁘게 하는 동시에 그 자신에게는 그토록 가보기를 열망하는 피렌체를 환기하는 것이었다.[51]

1906년 데뷔 때 포르투니는 오래전 사라진 에게 문명의 미술에서 영감을 얻은 긴 나염 실크 스카프를 선보였다. 곧 '크노소스 스카프'로 불리게 된 이 스카프는 파리 여성들이 익숙해 있던 꽉 끼는 코르셋과는 정반대의 방식으로 그녀들의 몸을 우아하게 휘감으며 표현의 자유를 허용하게 되었다.

곧이어 포르투니는 '델포스 로브'라는 것을 만들었는데, 이는 그저 하늘하늘 주름 잡은 비단을 어깨에서부터 느슨하게 늘어뜨린 의상이었다. 포르투니 드레스를 입는 맵시 좋은(그리고 형편 좋은) 여성들은 델포스 로브 위에 크노소스 스카프를 우아하고 개성적인 방식으로 두르는 법을 터득하게 되었다. 몇 해가 지나도 기본형은 그대로 예쁠 터이니, 파리의 여느 고급 패션 디자이너들과는 달리 포르투니는 해마다 '룩'이나 장식 같은 것을 바꾸려 하지 않았다. 그럼에도 그는 비단과 벨벳에 그림을 그리고 무늬를 찍는 작업을 통해 자신의 직물을 항상 특별한 것으로 만들

었다.

전부터도 고대 그리스풍의 너울거리는 실크와 시폰으로 된 옷을 입던 이사도라 덩컨이 포르투니의 열렬한 팬이 된 것도 무리가 아니다. 하지만 1906년 말에 다시 무대에서 춤추기 시작했을 때, 그녀는 그저 살아남는 것밖에는 안중에 없었다. 아기와 유모를 어머니와 함께 이탈리아에 남겨둔 채 바르샤바로 떠났지만, 그녀의 회고록에 따르면 그곳에서 그녀는 "공연의 시련을 견딜 준비가 전혀 되어 있지 않았다". 출산 후 아직 몸이 다 회복되기 전이었고, 아기는 갑자기 젖을 떼야만 했다. 관람권은 매진이었으나 그녀가 기억하는 것은 "춤을 추는데 젖이 넘쳐 윗옷을 타고 흘렀다"는 것뿐이었다.[52]

그녀는 먹지도 못했고 기진맥진이었지만, 극장 매니저들이 공연을 연기했다가는 큰 손실을 입게 되리라고 경고하는 바람에 하는 수 없이 강행군을 계속했다. 12월 19일 크레이그에 보내는 편지에 그녀는 "이 모든 것이 너무 고통스러워"라고 썼다. 크레이그는 피렌체에서 엘레오노라 두세를 위한 무대를 만들어 성공을 거둔 뒤 이제 베를린에서 두세의 새로운 무대를 준비 중이었다. 평소 이사도라는 어떤 근심이 있어도 그에게 내색하지 않으려 최선을 다했지만, 이제는 완전히 탈진한 상태라 숨기고 말고 할 것이 없었다. "신들이 내 머리 위에 모든 것을 쌓아 올려 내가 얼마나 버티는지 보려는 것만 같아!"[53] 이 악몽 같은 순회공연 중 한번은 무대에서 쓰러져 호텔까지 실려 가기도 했다.

훗날 그 시절을 돌아보면서, 그녀는 그저 이렇게 탄식할 수 있을 뿐이었다. "여자가 일을 갖는다는 것이 얼마나 힘든지!"[54]

마리 퀴리 역시 한숨이 나오기는 이사도라와 마찬가지였다. 둘째 아이를 출산한 지 얼마 안 되었는데도, 실험실 일을 이어가는 한편 세브르 여학교에서 가르치는 일도 계속하고 있던 터였다. 하지만 그녀는 지친 가운데서도 맏딸의 건강이 나아지는 데서 위안을 얻을 수 있었다. 여름에 해변에서 휴가를 보낸 후로 이렌은 한동안 몸이 안 좋았던 것보다 훨씬 튼튼해졌고, 피에르의 건강도 나아지는 듯 보였다. 그는 오래전부터 쉽게 지치고 손가락의 통증을 호소하기도 했지만, 마리는 그것이 류머티즘 탓이라고만 생각하여 식이요법을 권했다. 그도 그녀도 미처 깨닫지 못했던 것은, 또는 알려 하지 않았던 것은, 자신들이 새로 발견한 물질인 라듐이 자신들에게 미치는 영향이었다.

라듐은 일찍부터 암을 치료하는 데 쓰일 수 있다고 해서 환영받았지만, 그 무렵에는 위험한 다른 속성들도 있다는 사실이 나타나기 시작했다. 특히 접촉한 피부가 화상을 입곤 했다. 그들이 발견했듯이 얼음장 같은 물을 단시간에 비등시킬 수 있는 물질이라면 위험할 수밖에 없었으니, 1905년 자신과 마리를 대표하여 행한 노벨상 연설에서 피에르는 이렇게 말했다. "라듐은 악용되면 아주 위험해질 수 있으며, 여기서 우리는 질문을 던질 수 있을 것입니다. 인류가 자연의 비밀을 아는 것이 유익이 될지, 인류가 그 비밀들을 선용할 수 있을 만큼 성숙한지, 아니면 이 지식이 오히려 해가 될지 말입니다."[55]

피에르는 원자에너지와 원자무기에 대한 논란을 예고한 셈이

라벨의 왈츠 ∼ 1906

었지만, 그러기에 앞서 그 자신의 건강이 문제였다. 그가 라듐에 오래 노출된 것이 4월 19일 오후에 일어난 일의 원인이었든 아니든 간에, 그랑조귀스텡 강변로와 도핀가가 만나는 곳에서 퐁뇌프를 향해 가던 피에르 퀴리가 발에 힘이 없었거나 동작이 둔했던 것은 분명하다. 빗속의 붐비고 위험한 그 교차로에서, 우산을 쓴 피에르는 쏜살같이 달리는 트럭과 전차와 마차의 행렬을 미처 보지 못했던 모양이다. 길을 건너던 그는 말이 끄는 수레 중 하나에 부딪혔고 수레바퀴에 깔려 즉사했다.

소식을 들은 마리 퀴리의 첫 반응은 충격과 부정이었다. "피에르가 죽었다. 바로 이 저녁, 평소처럼 돌아와 포옹하게 될 줄 알았던 그가…… 아주 가버렸다. 내게는 막막함과 절망밖에 남은 것이 없다."[56]

마리는 한때 언니 브로냐에게 이렇게 쓴 적이 있었다. "나는 꿈꿀 수 있는 최상의 남편을 만났어. 그런 사람을 만나게 되리라고는 상상도 하지 못했는데. 그는 정말이지 하늘이 내린 선물이야. 함께 살면 살수록 우리는 서로를 더욱더 사랑해."[57] 세월이 지난 후, 그 끔찍한 날을 돌아보면서 그녀는 또 이렇게 썼다. "사랑하는 피에르를 잃었고, 그와 함께 내 남은 생의 모든 희망이, 의지할 데가 사라져버렸다."[58] 하지만 그런 가운데서도, 그녀는 전진하는 수밖에 없었다. 두 딸을 키우고, 두 사람 몫의 사명을 감당하며 연구와 강의에 매진하는 수밖에는.

변화의 바람

1907

　1907년 파리에 불어닥친 변화의 바람은 처음에는 동쪽에서 왔다. 표트르대제(1672-1725) 이래로 제정러시아는 문화와 취향 면에서 서유럽, 특히 프랑스에서 영감과 지침을 얻어왔다. 그런데 이제 세르게이 디아길레프라는 이름의 청년이 러시아로부터 파리의 아방가르드에 새로운 예술적 감수성을 전하려 하고 있었다.

　디아길레프는 비교적 부유한 집안에서 자랐고(가문 소유의 보드카 증류소가 있었다) 예술에 조예가 있던 새어머니 덕분에 예술적인 분위기 속에서 자랐다. 아버지가 방만한 소비생활 끝에 파산을 선언했을 때, 세르게이는 10대였다. 부모는 그가 법학을 공부해서 공직에 나아가 집안을 다시 일으키기를 원했으나, 그는 법학에도 공직에도 관심이 없었다. 대신 그는 음악을 하고 싶어 했고, 그래서 상트페테르부르크 음악원에 들어가 음악이나 미술을 하는 친구들을 사귀게 되었다. 하지만 음악원을 졸업하던 무렵 존경하는 교수 림스키-코르사코프가 그가 작곡한 곡들을 일

별하고는 이 청년에게 음악적 재능이라고는 없다고 경멸하듯 내뱉은 말에 그런 꿈도 오그라들고 말았다.

이 좌절을 극복하고 어떻게든 예술계 안에 머무를 방도를 찾던 디아길레프는 친구들과 함께 진보적인 예술 잡지를 창간했다. 그것을 도약판으로 삼고 연줄과 매력을 발휘하여(그의 매력은 "시체도 살아나게 하기에 충분했다"라고 전한다)[1] 그는 스물일곱 살의 나이에 러시아 제국 극장 감독의 특별 조수라는 자리를 낚아챘고, 몇몇 실험적인 음악 및 연극 제작의 책임을 맡게 되었다. 하지만 극장에서는 그의 매력에도 불구하고 너무 강한 성격을 못마땅하게 여기는 이들과 적잖은 마찰을 빚었다. 점차 노골적이 되어가는 동성애와 아방가르드 예술 취향도 작용하여, 그는 전에 자신을 지지해주던 이들까지 적으로 돌린 끝에 2년 만에 해고되었다.

낙심한 그는 새어머니에게 보내는 편지에 이렇게 썼다. "모든 게 겁나요. 삶도 죽음도 겁나고, 명성도 조롱도, 믿음도 믿음이 없는 것도, 다 겁이 납니다."[2] 하지만 그런 좌절 가운데서도 디아길레프는 자신에 대한 믿음을 끝내 버리지 않았다. "나는 위대한 사상을 전파하는 자로 성공할 거야. 내 주위에는 추종자들이 모여들 테고, 성공이 내 몫이 될 거야"라고 했던 그가 아닌가.[3] 이제 그는 기획자로서의 재능을 쌓기 시작했다. 그는 이미 러시아 및 스칸디나비아의 동시대 화가들을 모아 전시회를 연 경험이 있었고, 1905년에는 상트페테르부르크에서 러시아의 역사적 초상화 특별전을 열어 국민적 자긍심을 높임으로써 갈채를 받았다. 극동에서 일본에게 러시아 함대가 박살 나고 혁명이 전국으로 퍼져나가

던 무렵이니만큼 더욱 열렬한 반응이었다. "전시는 별문제 없이 잘 끝났지만 그림들이 정당한 소유주들에게 돌아갈 수 있을지 자신이 없네!"라고, 그는 파리로 떠난 친구이자 장차 함께 일하게 될 동료인 알렉산드레 베노이스에게 써 보냈다.[4]

디아길레프는 차르가 '두마Duma'라는 의회 창설을 허가하자 친구들과 축하하며 기뻐했다. 하지만 두마가 사실상 무용지물이며 제정러시아에서는 어떤 유의한 정치적·사회적 개혁도 바랄 수 없다는 사실이 곧 드러났다. 예술계도 그 영향을 받아 상트페테르부르크 음악원 학생들은 의사 결정에서의 발언권 확대와 체벌 금지를 요구했고, 림스키-코르사코프는 공개적으로 그런 학생들을 옹호하다가 해고되었으며 차르 정부는 그의 작품 공연을 금지했다.

이런 일촉즉발의 상황 가운데 디아길레프는 서유럽에서 가능성을 보았으니, 당시 많은 러시아인들이 이미 그랬고 향후에도 한동안 그럴 것이었다. 1906년 파리의 살롱 도톤에 그는 역사적인 성화에서부터 가장 진보적인 동시대 작품까지 아우르는 대대적인 러시아 미술 전시를 선보여 세련된 파리 사람들의 흥미를 자극했다. 그때까지만 해도 카자크의 나라에 어떤 예술이 있는지 거의 알려지지 않았던 것이다.

파리에 간 디아길레프는 부유한 예술 후원자인 그레퓔 백작부인과 그녀의 사촌인 로베르 드 몽테스큐 백작을 만나 의기투합했고, 이들은 그에게 재정적 후원을 약속하는 동시에 음악계의 연줄도 소개해주었다. 프랑스 기획자 가브리엘 아스트뤼크과 힘을 합쳐, 디아길레프는 1907년 5월 파리 오페라에서 다섯 차례의

러시아 음악회를 열었다. 베이스 가수 표도르 샬랴핀이 노래했고, 작곡가 세르게이 라흐마니노프는 자신의 피아노협주곡 2번을 연주했으며, 요제프 호프만은 알렉산드르 스크랴빈의 피아노협주곡을 연주했다. 림스키-코르사코프는 자신의 〈셰에라자드 Scheherazade〉를 지휘했는데, 처음에는 내켜하지 않았지만 디아길레프의 끈질긴 종용에 못 이겨 자기 명함에 이렇게 써서 건넸다. "고양이가 참새를 아래층으로 끌어내리니까 참새가 그러더군. '꼭 가야 한다면, 가야겠지!'라고."5 그러고는 마지못해서나마 참가했다.

그 음악회들은 상업적 성공까지는 거두지 못했지만, 예술적으로는 대성공이었다. 디아길레프는 이미 이듬해의 또 다른 공연을 준비 중이었다. 그리고 곧 바츨라프 니진스키라는 이름의 열일곱 살 난 무용수를 만나게 된다.

~

드뷔시의 〈펠레아스와 멜리장드〉의 첫 해외 공연은 1907년 1월 브뤼셀에서 있었다. 드뷔시는 거기서 프랑크푸르트로 갔고, 1908년에는 〈펠레아스〉가 뉴욕과 밀라노에서 공연되었는데, 밀라노 공연은 라 스칼라에서 아르투로 토스카니니의 지휘로 이루어졌다. 언제나 그랬듯이 드뷔시는 리허설에서 적극적인 역할을 했고, 공개적으로는 지휘자와 음악가들에게 칭찬을 아끼지 않았지만 사석에서는 그들을 폄하하기 일쑤였다. 벨기에 지휘자 실뱅 뒤퓌에게 깊은 감사를 표하기 직전에, 그는 자신의 출판업자 자크 뒤랑에게 이런 편지를 썼다. "종이 G 음을 내야 할 곳에서, 그

무슨 벨기에식 모순인지, C 음을 내더군! (……) 마치 성관에서 만찬을 알리는 종소리처럼." 루이 랄루아에게는 이렇게 투덜거렸다. "오케스트라를 다시 가르치느라 보름은 써야 했다네. 그 플랑드르식 묵직함이란 마치 100킬로그램짜리 추만큼이나 말을 안 듣더군." 놀랍게도 "그들은 내가 일찍이 만난 가장 까다로운 작곡가라는 걸세"라고, 그는 뒤랑에게 탄식했다.[6]

10월에 드뷔시는 자신의 오케스트라 작품 몇 곡을 런던에서 지휘하고 두둑한 사례를 받기로 협상했고, 그리하여 6년간의 대장정에 들어갔다. 그 기간 동안 그는 여러 나라를 다니며 많은 지휘와 연주를 하게 되었는데, 명성은 즐겼을지 모르지만 그로 인해 작곡할 시간을 빼앗기는 것은 반기지 않았다. 여행도 달갑지 않았으니, 건강이 나빠지고 있었기 때문이다. 하지만 연주회와 여행은 필요했다. 그는 항상 버는 것보다 많이 썼고, 1907년 초에 에마의 숙부가 죽은 후로는 재정 상태가 심각해졌다. 에마는 부유한 숙부로부터 상당한 유산을 기대하고 있었는데, 막상 그는 에마와 드뷔시의 관계를 인정하지 않았고 드뷔시가 세 식구를 위한 충분한 수입을 벌어들이지 못하는 것도 못마땅하게 여긴 나머지 전 재산을 여러 자선단체에 나눠 주고 만 것이었다.

드뷔시는 이제 직업 음악가로서 이곳저곳 떠도는 삶을 시작했고, 프랑스에는 그가 전성기를 지난 것이 아닌가, 젊은 경쟁자 라벨에게 밀린 것이 아닌가 의문을 제기하는 이들마저 있었다. 드뷔시는 개인적으로는 라벨의 재능을 인정했으며, 그의 한계라고 보는 것에 대해서도 언급한 바 있다.[7] 하지만 그런 종류의 비판과 경쟁 조장에 대한 드뷔시의 가장 강력한 답변은 1907년 10월에

발표한 〈영상〉 제2집이었다. 이 특출한 거장이 밀려나지 않을 것은 분명했다.

~

1906년 말 마르셀 프루스트는 오스만 대로 102번지의 아파트로 이사했다. 전에 살던 아파트의 규모나 비용을 감안하면 이사하는 것이 당연했지만, 새 주소지는 먼지와 소음에 극도로 예민한 그에게는 어울리지 않는 곳이었다. 오스만 대로는 화려하기는 해도 먼지와 끊임없는 소음에 시달리는 간선도로로, 특히 전차와 자갈길을 덜걱거리며 달리는 마차 소리가 요란했다. 게다가 프루스트가 기꺼이 인정했듯이, 건물 자체도 전혀 아름답지 않았다. 그런데도 그가 그곳에 끌린 것은 어머니와 연관이 있었기 때문이다. 그 아파트는 최근 작고한 외삼촌의 소유였던 것이다.

프루스트는 무슨 일이든 한바탕씩 골머리를 앓고 난 뒤가 아니면 결정하지 못했고, 이번 일도 예외가 아니었다. 그렇지만 그가 대부분의 시간을 보내게 될 침실을 꾸미는 일은 의외로 쉽게 해결되었다. 먼지를 피하기 위해 벽에는 타피스리를 걸지 않기로 했고, 바닥의 카펫이나 러그도 자주 걷어내어 털 수 있는 것으로 골랐다. 프루스트는 방에 초상화들도 걸지 않기로 했지만, 부모님의 초상화는 자주 — 하지만 괴로워지지 않도록 너무 자주는 말고 — 볼 수 있도록 가까운 거실에 걸어두었다. 침실 가구들은 어머니가 쓰던 푸른 방의 가구들을 쓰기로 했다.

프루스트가 바깥 소음을 막기 위해 침실에 코르크판을 대는 공사를 하게 되는 것은 1910년의 일이다. 그 무렵에는 병약한 몸으

로 걸작을 쓰느라 전력투구하게 될 터였다. 이미 그 핵심 아이디
어 중 몇 가지는 생각하고 있었고, 그래서 뤼시앵 도데에게 이런
말을 하기도 했다. "언제까지나 시간 속에 있다고 여기면 잘못일
세. 우리의 중요한 부분은 시간 밖에 있다네."[8] 안나 드 노아유의
최근 시집에 관한 기사에도 그는 이렇게 썼다. "시간과 공간을 그
안에 담고 있는 심오한 생각은 더 이상 시공간의 횡포에 굴하지
않으며 무한해진다는 것을 그녀는 안다."[9]

~

2월 초에 클로드 모네는 오랜 친구 조르주 클레망소에게 전갈
을 보내 중요한 의무를 상기시켰다. 1889년에 모네는 에두아르
마네의 획기적인 작품 〈올랭피아Olympia〉가 어떤 미술관이나 컬렉
션에도 들어 있지 않다는 사실을 깨달았다. 실상 마네의 홀로 된
아내가 여전히 그림을 간직하고 있었고, 모네는 그림이 프랑스를
떠나 미국인 컬렉터의 손에 들어가지 않도록 마네의 친구들과 팬
들이 돈을 모아 그림을 사서 국가에 기부하는 것이 좋겠다고 제
안한 바 있었다. 단, 그것을 루브르에 건다는 조건으로 말이다.
모네는 돈을 모았지만 루브르는 그 증여를 받으려 하지 않았
고, 결국 뤽상부르 미술관에 거는 것으로 낙착이 되었다(몇 년 후
이 미술관에서는 카유보트의 인상파 컬렉션도 받아들이게 된다).
하지만 모네는 그런 해결로 만족하지 못하여, 1906년 말 클레망
소가 총리가 되자 그에게 압력을 넣기로 했다. 모네가 그들 공통
의 친구인 미술평론가 귀스타브 제프루아에게 보낸 편지에 의하
면 사태는 이렇게 흘러갔다. "얼마 전 파리에 갔다가 클레망소를

몰아붙여 일[그림을 루브르로 옮기는 것]을 처리하는 게 그의 임무라고 말해야겠다는 생각이 들었다네. 그는 전갈을 받았고, 사흘 안에 일이 처리되었지. 얼마나 기쁜지."[10]

20세기 초의 몇 년 동안 클로드 모네는 컬렉터들 사이에서 상종가를 쳤고, 그의 수입이 그 사실을 보여준다. 1900년에 그의 수입은 21만 3천 프랑이라는 기록을 세웠으니, 그는 프랑스에서 가장 부유한 개인 중 한 사람이 되었다.[11] 하지만 20세기 초 급변하는 미술계에서는 이미 한물간 처지였다. 1905년에는 키스 반 동겐, 라울 뒤피, 장 퓌이, 폴 시냐크 등 다수의 프랑스 화가들이 영향력 있는 비평가 샤를 모리스가 보낸 설문에 대답했고, 모리스는 그들의 대답으로부터 인상파의 시절은 지나갔으며 미술은 과거와는 다른 무엇인가로 옮겨 가고 있다고 결론지었다. 미술가들은 이제 자연의 대상을 그대로 재현하려 애쓰기보다 자신의 느낌과 생각에 의거해 그리고자 하는 혁신적인 걸음을 내딛고 있다고 모리스는 지적했다.[12]

이처럼 근본적으로 새로운 견지에서 세잔과 고갱의 주가가 치솟았고, 1905년 살롱 도톤의 세잔 회고전은 새로이 떠오르는 프랑스 화가들, 특히 야수파에 지대한 영향을 미쳤다. 피사로는 한때 마티스에게 세잔과 인상파의 차이를 이렇게 말한 적이 있었다. "세잔 그림은 예술가의 한순간인 반면, 시슬레 그림은 자연의 한순간이라네."[13] 마티스는 궁핍했던 젊은 시절에 없는 돈을 변통해가면서까지 세잔의 〈목욕하는 세 여자〉와 고갱의 그림, 반 고흐의 스케치 두 점을 샀다.

하지만 모네는 한물갔을지언정 마네는 그렇지 않았다. 1905년

살롱 도톤의 마네 회고전은 피카소를 전율케 했으니, 그는 화가로서 평생 마네의 그림, 특히 〈풀밭 위의 점심Le Déjeuner sur l'herbe〉을 참조하곤 했다. 다년간에 걸친 일련의 피카소 작품들은 마네의 〈풀밭 위의 점심〉 주제를 변주한 모색을 보여준다. 피카소에게 마네는 최초의 현대적인 화가이자 눈이 번쩍 뜨일 만한 전복적인 화가였다.

하지만 피카소에게 새로운 단계로 나아갈 영감을 준 것은 세잔이나 마네가 아니라 고갱이었다. 피카소는 1903년 살롱 도톤의 고갱 회고전도 보았지만, 그의 상상력을 정말로 사로잡은 것은 1906년 살롱 도톤에 전시된, 고갱이 타히티에서 영감을 얻어 만든 조각상들이었다. 1907년에는 그것과 아프리카 부족 미술, 그리고 이베리아의 옛 조각상들이 피카소를 전혀 새로운 예술적 비전으로 이끌었다.

그가 〈아비뇽의 아가씨들〉(원제는 〈아비뇽의 매음굴Le Bordel d'Avignon〉)[14]에 착수한 것은 1906년 말이었는데, 그는 그리지 않고는 배길 수 없었던 이 그림이야말로 수 세기에 걸친 유럽 미술의 전통에 대한 도전이요, 자신을 현대미술 운동의 최전선에 서게 해주리라고 믿어 의심치 않았다. 그와 마티스는 수위 다툼을 계속하면서 서로의 스튜디오를 방문하곤 했으며, 토요일 저녁에는 대개 스타인 남매의 집에서 만나 서로 그림을 교환하기까지 했지만, 항상 서로를 엿보며 경쟁하는 사이였다. 마티스는 1906년 〈삶의 기쁨〉으로 미술계를 놀라게 했을 뿐 아니라 1907년 초에는 앵데팡당전에 출품한 또 다른 걸작 〈푸른 누드Nu bleu〉로 충격을 주었다. 그러는 동안 피카소는 꾸준히 작업을 해나갔다.

그는 점점 더 혼자서 작업하게 되었다. 스타인 남매가 바토 라 부아르 안에 두 번째 스튜디오를 얻을 돈을 제공하여, 거기서 그는 아무 방해도 받지 않고 그림을 그렸다. 방해자란 물론 페르낭드였지만, 그녀와 피카소가 1907년 봄에 잠시 입양했던 열세 살난 소녀 라몽드도 있었다. 페르낭드는 피카소와 가족이 되려는 일심으로 그렇게 했던 것이었다.

피카소는 아주 가까운 친구들의 반응에도 역시 몸을 사렸다. 이 친구들이란 시인인 기욤 아폴리네르와 앙드레 살몽, 시인이자 화가였던 막스 자코브 같은 이들로, 이들은 〈아비뇽의 아가씨들〉을 보자 아연실색했고 마지못해 칭찬하거나 입을 다물었다. 페르낭드는 회고록 어디서도 그림에 대해 언급하지 않았다. 피카소와 페르낭드의 관계가 나빠진 것은 그가 〈아비뇽의 아가씨들〉을 그리느라 씨름하던 그 무렵이었다. 비록 그것이 그들의 관계 악화에 유일한 원인은 아니었다 해도, 피키소가 그 그림에만 몰두해 있었던 것은 페르낭드로서는 말도 하고 싶지 않을 만큼 충분히 괴로운 일이었던 듯하다.

봄이 끝나갈 때쯤, 피카소는 상당히 진척된 〈아비뇽의 아가씨들〉을 보여주기 위해 레오와 거트루드 스타인을 초대했다. 그들은 그가 그린 다섯 창부의 뒤틀린 형상을 보고 충격을 받았다. 그중 두 명은 얼굴 대신 아프리카 부족의 가면 같은 얼굴을 달고 있었고, 전체적으로 2차원 평면 위에 납작하게 그려져 있었다. 피카소도 그들이 충격을 받으리라고 예상하기는 했지만, 레오의 반응은 의외였다. 레오는 폭소를 터뜨리며 그 그림을 "끔찍한 난장판"이라고 일갈했던 것이다.[15] 대체 무슨 소동인가 싶어 피카소의 스

튜디오를 찾아온 다른 화가들도 비슷한 반응을 보였다. 브라크는 피카소가 "우리에게 휘발유를 들이켜게 하여 불을 뿜게 하려는 것 같다"라고 말했다고 한다.[16] 스물세 살 난 신출내기 화상 다니엘-헨리 칸바일러만이 〈아비뇽의 아가씨들〉을 보고 매혹되어 "무엇인가 감탄할 만한, 굉장한, 뭐라 말할 수 없는 일이 일어났다"고 느꼈다.[17] 그와 피카소 사이에 굳건한 우정이 생겨나고 칸바일러가 피카소의 주거래 화상이 된 것도 놀라운 일이 아니다.

마티스는 〈아비뇽의 아가씨들〉에 심한 역겨움을 느꼈다. 그 횡포함과 뻔뻔함은 그 자신이 이루고자 했던 모든 것의 노골적인 왜곡인 것만 같았다. 그래도 이듬해에 마티스는 러시아 컬렉터 세르게이 슈킨을 데리고 가서 그림을 보여주었고, 슈킨은 처음에는 다소 부정적인 반응을 보였지만 피카소 작품의 고정적인 컬렉터가 되었다.[18] 하지만 슈킨은 마티스 그림도 계속 구입했으니, 두 화가 모두를 지지한 드문 경우에 해당한다. 세라와 마이클 스타인 부부는 피카소를 배제하고 마티스를 샀으며, 레오와 거트루드는 〈푸른 누드〉 이후로 마티스 그림을 사지 않았다. 그때부터, 레오는 아니라도 적어도 거트루드는 피카소의 강력한 지지자가 되었다. 드랭도 마티스에 대한 충성을 피카소에게로 옮겼고, 야수파의 신참이던 브라크는(칸바일러는 그의 작품을 유독 마음에 들어 했다) 곧 야수파 운동을 떠나 피카소의 주위를 맴돌면서 둘이서 함께 큐비즘을 만들어가며 경쟁하게 된다.

피카소는 1916년에야 〈아비뇽의 아가씨들〉을 일반에 공개했으며, 그 후로도 내내 자기 스튜디오에 보관하고 있다가 1924년에야 패션 디자이너 자크 두세에게 팔았다. 하지만 그 영향력은

이미 파급되기 시작한 터였다.

～

그사이에 마이클과 세라 스타인 부부는 1906년 지진 후 집안의 임대 부동산 중 남은 것을 관리하러 샌프란시스코에 다녀왔다. 그들은 재정 기반이 안전하다는 좋은 소식을 가져왔고, 이는 파리에 사는 스타인가의 네 사람이 계속 그림을 살 수 있음을 의미했다. 거트루드와 레오가 샌프란시스코 지진 소식을 듣기 직전에 샀던 〈삶의 기쁨〉에 대해서도 마침내 값을 치를 수 있게 되었다. "스타인 남매는 거의 파산했다고 보아도 좋을 것"이라고 마티스는 지진 소식을 들은 직후 한 친구에게 보내는 편지에 썼지만, 설령 그들이 값을 치르지 못하더라도 그림은 플뢰뤼스가로 가야 하리라고 했었다.[19] 어찌 되었든 이제 그들은 값을 치렀고, 이후로도 다른 화가들의 그림을 샀으며, 세라와 마이클은 점점 더 마티스의 그림을 많이 샀다.

세라와 마이클은 좋은 소식을 가져왔을 뿐 아니라, 샌프란시스코를 벗어나고 싶어 하던 두 여성이 파리에 오게끔 주선해주었다. 이들이 신문기자 해리엇 리바이와 리바이의 친구인 앨리스 B. 토클라스였다. 해리엇과 앨리스는 1907년 가을에 도착하여 스타인 남매의 두 집에서 멀지 않은 노트르담-데-샹가에 작은 아파트를 얻었다. 그리고 나중에 앨리스는 거트루드와 함께 살게 된다.

앨리스는 자그마하고 머리칼이 검은 여성으로 차분한 성격에 세련된 매너를 지녔으며, 반세기 전 캘리포니아에 정착한 유복한 유대인 가정의 딸이었다. 토클라스 집안은 스타인 집안과 친했으

므로, 샌프란시스코에 돌아온 마이클과 세라를 맞이하여 그들이
들려주는 파리 이야기들에 귀 기울인 사람들 중에 앨리스가 있었
던 것도 자연스러운 일이었다. 장래에 관해 이렇다 할 포부가 없
었던 앨리스는 빛의 도시 파리에 가기를 꿈꾸기 시작했다. 그래
서 할아버지로부터 얼마간의 유산을 받게 되자, 파리 여행이 도
움이 될 거라고 아버지를 설득하여 친구 리바이와 함께 스타인
부부를 따라온 것이었다. 일단 파리에 정착한 그녀는 레오와 거
트루드와 함께 화랑과 음악회와 극장에 갔고, 곧 거트루드 주위
의 친구들 사이에 받아들여지게 되었다. 시간이 지나면서 그녀는
거트루드의 삶에서 없어서는 안 될 존재가 되었다.

몇 달이 채 못 되어 앨리스는 거트루드의 비서로 일하기 시작
했다. 거트루드는『세 개의 삶』을 출판하는 문제를, 뉴욕의 출판
사에서 자비출판 하기로 함으로써 매듭지은 터였다. 에타 콘이
거트루드의 산만한 노트를 타이핑하여 원고를 만들었듯이, 이제
교정 작업은 앨리스의 몫이었다. 뉴욕의 출판사에서는 교정쇄를
보내기에 앞서, 저자의 영어 지식이 부족하든가 아니면 "아마도
글쓰기 경험이 별로 없든가" 하리라고 보아 수차 어색한 문의와
확인을 거듭했다. 거트루드는 "원고에 쓰인 모든 것은 그렇게 쓰
려는 의도로 쓰인 것이며, 출판사에서 할 일은 인쇄하는 것뿐, 내
가 모든 책임을 진다"라고 답했다.[20]

그리하여 교정쇄가 도착했고, 앨리스는 교정 작업에 들어갔다.
그녀는 거트루드가 새로 쓰기 시작한『미국인 만들기』의 타이핑
도 시작했다. 거트루드는 애초에 이 작품을 "한 가문의 역사"로
구상했지만, 이제 그것은 "모든 인간, 살았고 살고 있으며 살 수

있는 모든 인간의 역사가 되어가고 있었다".[21] 전에는 에타 콘이 이 작품의 타이핑을 맡는 동시에 아마도 거트루드와 밀접한 관계였던 듯하지만, 그녀는 병 때문에 그만두고 파리를 떠났고, 두 사람의 우정에는 변함이 없었어도 거트루드는 이 일로 기분이 상한 터였다. 앨리스가 곧 에타를 대신하여 타자기 앞에 앉았고, 이제 거트루드의 애정에 있어서도 첫 자리를 차지하게 되었다. 이는 앨리스를 좋아하지 않았던 에타에게는 분명 언짢은 일이었을 것이다.

하지만 스타인가에는 이 밖에도 다른 경쟁 관계가 자라나고 있었다. 거트루드는 마티스가 그리는 그림에 점점 흥미가 없어졌고, 툭하면 그에게 트집을 잡았다. 특히 그의 그림 값이 오르는 것이 불만이었다. 더욱이 거트루드를 불편하게 한 것은 올케인 세라와의 경쟁이었다. 세라와 마이클은 레오와 거트루드가 사는 플뢰뤼스가에서 멀지 않은 마담가에 자신들의 살롱을 열었고, 많은 사람들이 플뢰뤼스가보다는 이쪽이 더 아늑하고 편안하다고 생각하여 마담가를 선호하게 되었다. 세라는 마티스의 열성 팬이었으며, 마티스는 훗날 그녀를 "그 가족 중에서 가장 총명하고 감수성 풍부한 사람"이라고 말하게 된다.[22]

거트루드는 이제 피카소를 선호할 이유가 얼마든지 있었다. 특히 그와 마티스가 아주 다른 목표를 가지고 진지하게 경쟁하기 시작하고부터는 더욱 그러했다. "내가 꿈꾸는 것은 균형과 순수성과 청명함의 예술이다"라고 마티스는 1908년에 『화가 수첩 Note d'un peintre』에 썼다.[23] 피카소는 또 그 나름대로 자기 세계의 극을 달리고 있었고.

~

피카소가 바토 라부아르에서 고된 작업을 계속하던 무렵, 몽마르트르에는 또 한 명의 전도유망한 화가가 나타났다. 이탈리아인 아메데오 모딜리아니였다. 1907년이 그에게는 꽤 좋은 해로, 그는 그해 살롱 도톤에 작품 일곱 점을 출품할 수 있었다. 비록 한 점도 팔리지는 않았지만, 그래도 자신의 작품이 대대적인 세잔 회고전을 포함하여 당시 가장 유명한 아방가르드 화가들의 그림과 나란히 걸렸다는 사실만으로도 큰 위로가 되었다.

가난하지만 교양 있는 유대계 이탈리아 가정의 막내로 태어난 모딜리아니는 스물두 살 되던 1906년에 이름을 날릴 결심을 하고 파리에 왔다. 그는 이미 여러 차례 생명을 위협하는 질병을 이겨내고 살아남은 터였고, 남은 짧은 생애 동안에도 계속해서 폐결핵과 싸우게 된다. 하지만 파리에서 처음 몇 년간은 그의 결핵도 소강상태였고, 그가 직면한 최대의 장애는 자신의 그림이 전혀 주목받지 못하는 것과 그에 따른 궁핍이었다.

그는 몽마르트르의 허름한 건물에 세낸 스튜디오에 살면서 라팽 아질에 드나들었다. 가난했지만 보헤미안풍으로 차려입은 그는 잘생긴 외모와 매력 덕분에 곧 몽마르트르 사교 생활의 한복판으로 끌려들어갔고, 피카소의 친구들과도 친해졌다. 거트루드 스타인은 피카소와 그 친구들을 "작은 투우사와 그를 따르는 네 명의 유격대원"이라 묘사했으니²⁴ 드랭, 브라크, 살몽, 아폴리네르 모두 거구였다.

1907년, 그 허름한 스튜디오에서 쫓겨난 모딜리아니는 몽마르

트르 언덕 자락의 다 쓰러져가는 집으로 옮겼다. 곧 철거하기로 되어 있는 이 건물을 닥터 폴 알렉상드르가 건져서 가난한 화가들의 안식처 겸 클럽 하우스로 만들었던 것이다. 폐허나 다름없는 곳이었지만, 그래도 그곳에 사는 이들은 비가 샐망정 지붕이 있는 것에 감사했고, 닥터 알렉상드르가 제공하는 식사와 우정에 감사했다. 닥터 알렉상드르는 피부과 의사였지만, 한 세대 전의 조르주 클레망소와 마찬가지로 몽마르트르의 가난한 주민들을 위해 일반 진료를 하고 있었다. 모딜리아니보다 겨우 두어 살 더 많았던 그는 아방가르드 미술에 매혹되었고, 모딜리아니의 작품을 대번에 눈여겨보았다. 그는 곧 모딜리아니의 든든한 친구이자 후원자가 되었다.

그 무렵 모딜리아니는 루마니아 조각가 콘스탄틴 브랑쿠시와도 친하게 지냈다. 브랑쿠시는 대단한 예술적 재능을 지녔지만 교육은 별로 받지 못했고 가진 것도 없어서, 부카레스트에서부터 파리까지의 여정 대부분을 걸었다고 한다. 그렇게까지 해서라도 그는 예술의 중심지요, 자신의 영웅인 로댕의 고장에 오고 싶던 것이다. 브랑쿠시의 초기작에 로댕의 영향이 보이는 것도 무리가 아니다. 하지만 1907년 모딜리아니를 만날 즈음 브랑쿠시의 관심은 이미 추상적 형태에 가 있었다. 브랑쿠시의 모색의 결과로, 또한 마티스나 피카소처럼 아프리카 미술을 발견한 덕분에, 모딜리아니 자신도 조각에 대한 생각을 재구축하게 되었다.

브랑쿠시는 시테 팔기에르에 스튜디오를 갖고 있었다. 조각가 앙투안 부르델의 작업장 근처에 있던 이 몽파르나스의 다 쓰러져가는 건물에는 여러 화가의 스튜디오가 들어와 있었다. 부르델은

여러 해 동안 로댕의 조수로 일하며 그의 많은 작품을 대리석으로 깎는 작업을 돕던 터였다.[25] 그것은 애증의 관계였으니, 부르델은 로댕을 우상처럼 떠받들면서도 한편으로는 그의 영향에서 벗어나 자신만의 예술적 정체성을 수립하느라 몸부림쳤다. 리투아니아 조각가 자크 립시츠가 지적한 대로였다. "모딜리아니는 당시 몇몇 사람들이 그랬듯이 조각이 로댕과 그의 영향으로 병들었다는 생각에 사로잡혀 있었다."[26] 립시츠 자신은 조각이 병들었다는 데 동의하지 않았지만, 그와 모딜리아니, 부르델 그리고 브랑쿠시는 다른 누구의 발자취도 따르지 않고 ― 무엇보다도 로댕의 발자취를 따르지 않고 ― 자신만의 길을 찾겠다는 결의에 차 있었다.

~

여러 해 후에 새로운 샹젤리제 극장을 위해 주문받은 장식 프리즈를 제작하면서 앙투안 부르델은 이사도라 덩컨과 니진스키가 함께 춤추는 장면을 넣게 된다. 실제로 그런 일은 일어나지 않았지만, 꿈꾸어볼 만한 장면이었다.

하지만 1907년 이사도라 덩컨의 삶은 꿈이라기보다 악몽에 가까웠다. 2월에 그녀는 암스테르담 공연 도중 심한 생리통과 피로로 인해 쓰러지고 말았다. 5월에는 다소 회복되었지만, 독일 전역을 순회하며 연이은 공연을 하게 되어 있는 여름 일정은 그녀를 "지쳐 떨어지게 만들었다".[27]

그녀는 아기를 보고 싶었지만, 의사는 아직 이름도 없는 아기(그냥 '스노드롭Snowdrop'이라는 애칭으로만 불렸다)를 이탈리아에서 독일의 차가운 기후로 데려오는 것이 위험할 수도 있다고

변화의 바람 ~ 1907

경고했다. 1월에 그녀는 또 크레이그에게 편지를 써 하소연했다. "오, 내 사랑, 난 너무나 슬프고 마음이 산란해. 하지만 용기를 내야지. 내볼게. (……) 너무 너무 힘들어."²⁸ 그녀를 한층 더 불행하게 한 것은 크레이그의 답장이 비난과 회피와 거짓말로 점철되어 있다는 사실이었다. "크레이그가 다른 여자의 품에 안겨 있는 모습이 밤새 나를 떠나지 않아서 잠들 수가 없었다"라고 그녀는 회고록에 적었다.²⁹

결별은 그해 가을 피렌체에서 찾아왔다. 당시 베네치아에 있던 이사도라는 피렌체에 있던 크레이그에게 이렇게 썼다. "혹시 주말에 당신이 오지 않으면 내가 당신을 보러 갈게. 만약 당신이 원한다면 말이야. 원해?"³⁰ 그녀는 '만약'이라는 말에 열댓 번은 밑줄을 그었다. 전에도 그렇게 물었지만, 그는 "아니"라는 짧은 쪽지만 보내왔고³¹ 실제로도 그녀를 원치 않았다. 이사도라가 피렌체로 찾아오자, 크레이그는 그녀에게서 완전히 등을 돌렸다. 스물네 시간이 채 못 되어 그녀는 울면서 떠나야 했다.

이후로 이사도라는 수많은 연인들과 염문을 뿌리며 전설적인 음주와 파티의 나날을 보내게 된다. 행복한 삶이 아니었다. 11월에 그녀는 크레이그에게 이런 소식을 보냈다. "이곳[바르샤바]에서는 파티의 연속이야. 샴페인과 춤—그것이 자살의 유일한 대안이지."³²

~

피에르 퀴리가 죽은 후 몇 날 몇 주 동안 마리는 심한 우울증과 자살 충동과 싸웠다. 그가 죽은 후 일기에 그녀는 이렇게 썼다.

"길거리에서도 최면에 걸린 듯 걸어다니며, 아무것도 눈에 들어오지 않는다. 난 자살은 하지 않겠지만 (……) 저 많은 차들 중에 내게도 남편과 같은 운명을 나누어줄 차는 없을까?"[33]

그녀의 우울증은 자책으로 인해 더욱 깊어졌다. 하필 그들답지 않게도 말다툼을 하고 헤어진 후에 사고가 났던 것이다. 그는 하녀가 집안일은 제대로 하지 않고 월급만 올려달란다고 툴툴거렸었다. 그때 일이 마리의 일기에는 이렇게 적혀 있다. "나는 아이들을 돌보고 있었어요. 당신은 아래층에서 내게 실험실에 가겠느냐고 물었지요. 나는 당신에게 잘 모르겠다고, 날 좀 내버려두라고 했고요. 그 말에 당신은 집을 나섰고, 그것이 내가 당신에게 한 마지막 말이었어요. 사랑이 담긴 다정한 말이 아니라." 그녀는 그 일을 생각만 해도 견딜 수 없었다. "그 기억이 가장 마음을 아프게 한다."[34]

마침내 그녀를 끌어 일으킨 것은 아이들에 대한 책임감과 실험실 일이었다.[35] 처음에는 남편과 함께 일하던 곳을 들여다보거나 그가 만지던 도구들을 만지기도 힘들었지만, 어쩔 수 없는 일이었다. 피에르의 소르본 교수직은 공석이 되었고, 이를 어떻게 할지에 대해 의견이 분분했다. 그 자리는 그를 위해 특별히 마련된 것이었으니, 의당 마리를 대신 임명하면 될 터였다. 따지고 보면 그들의 발견은 공동 작업이었고, 그녀에게 자격이 있다는 것은 의문의 여지가 없는 사실이었다. 하지만 그녀가 여성이라는 사실이 걸림돌이 되었다. 일찍이 어떤 여성도 소르본에서 교수직은커녕 강단에 선 선례가 없었다. 여성이 교수가 된다는 생각은 나이든 교수진으로서는 도무지 용납하기 어려운 것이었다.

대신에, 소르본 이학부는 피에르의 교수직은 공석으로 두되 마리가 피에르를 대신하여 강의와 연구를 수행하는 것을 제안했다. 오랜 내부 토의가 진행되는 동안 그녀는 도대체 그 없이 혼자 일할 수 있을지 때로 암담해하기도 했지만, 결국 제안을 받아들였다. 그녀는 이렇게 덧붙였다. "심지어 내게 축하하는 어리석은 사람들도 있었다."[36]

11월 5일에 첫 강의가 있었다. 피에르가 강의하던 진도를 그대로 이어나가는 강의였다. 그녀는 두 딸을 데리고 파리 외곽 소 Sceaux에 있는 시아버지 집으로 이사를 했다. 그곳에서 딸들은 정원과 맑은 공기를 누릴 수 있을 것이었다. 그러자면 마리는 출퇴근에 시간을 더 쓰게 될 터였지만, 그녀로서는 피에르와 함께 살던 집에 그대로 살 수가 없었다. 피에르의 아버지 닥터 퀴리는 계속 함께 살면서 마리와 손녀들을 헌신적으로 뒷바라지해주었다.

1908년 마리 퀴리는 『피에르 퀴리 전작집 Œuvres de Pierre Curie』을 출간했다. 그녀가 수집하고 편집한 그의 글을 실은 600페이지짜리 책이었다. 그녀는 이런 서문을 붙였다. "그의 삶의 새로운 시기가 시작되려는 참이었다. 운명이 그것을 원치 않았으니, 우리는 불가해한 결정 앞에 고개 숙여야 할 것이다."[37]

~

1907년 3월, 거대한 사부아의 종, 일명 프랑수아즈-마르그리트-마리 뒤 사크레쾨르가 사크레쾨르 대성당 성모 경당의 원형 지붕 위쪽 높직이 새로운 종탑에 자리 잡았다.

사크레쾨르가 그렇게 희고 빛나는 모습으로 파리를 굽어보는

동안에도, 아래쪽 시내의 삶은 — 적어도 특권층에게는 — 점점 더 물질주의화되고 방종해졌다. 뮈니에 신부는 결코 엄숙주의자가 아니었지만, 그럼에도 상류층의 젊은 처녀들이 "어머니 앞에서 담배를 피운다"라고 못마땅한 듯이 기록하고 있다. 최근에는 어느 모녀가 맞담배를 피우는 광경까지 목도했다는 것이었다.[38]

그 전해에는 앙드레 시트로엥의 형 베르나르가 오페라 근처에 첨단 스타일의 카페 '샹 수시[근심 없는]'를 열었다. 샹 수시는 영국식으로 찻집과 댄스홀을 결합한 새로운 유행을 선보인 파리 최초의 카페였고, 그 개점 행사는 상류사회와 연예계의 명사들이 모여든 대대적인 이벤트였다. 이름이 시사하듯 그곳은 세련된 밀회 장소였고, 이사도라 덩컨도 파리로 돌아온 후 그 카페의 단골이 되었다는 소문이었다.

베르나르의 동생 앙드레 역시 그 단골이 되어, 형과 또 재미난 친구들과 함께 파티를 벌이곤 했다. 앙드레 시트로엥은 이제 쓸 만한 돈도 있었고, 낮에는 성실히 일하지만 밤에는 근사하게 노는 것으로 알려져 있었다. 그의 생활 방식은 장차 그의 라이벌이 될 루이 르노와는 전혀 달랐으니, 르노는 전혀 놀 줄 모르는 사람이었다.

루이 르노는 직원들과 마찬가지로 내리닫이 작업복을 입고 그들과 함께 땀 흘리며 일했지만, 사람들은 그를 존경은 했어도 좋아하지는 않았다. 직원들은 그가 "독한 사람"이라는 데 동의했다. "진짜 노예처럼 부려요. 그런데도 그가 시키는 일은 거절할 수가 없어요. 왜냐하면 그는 우리보다 더 열심히 일하거든요." 르노는 밤에도 다섯 시간 이상 자지 않았고, 정확히 오후 11시까지 일

한 다음 오전 6시에 다시 출근했다. 말끔하게 씻고 식사하고 운동까지 하고서. 그는 공장 어디에나 그 열의에 찬 모습을 드러냈다. "그를 위해 일하는 것은 마치 화산과 함께 있는 느낌이에요"라고 한 직원은 말했다. 공장 밖에서 그는 무뚝뚝한 인물로 정평이 나 있었다. 그와 알고 지내던 한 사람은 그를 "일찍이 만난 가장 무례한 사람이었다"라고 평했다.[39]

1904년, 프랑스가 자동차 산업에서 세계를 선도하던 시절(연간 3만 대 이상을 생산했다), 르노는 아직 작은 기업이었다. 하지만 프랑스 고급 자동차 생산업체였던 팡아르와 달리, 르노는 가볍고 덜 비싼 자동차에 계속 주력하고 있었다. 팡아르가 파리 시내의 택시용으로 값싼 차를 생산하기를 거절하자 르노는 대번에 그 기회를 붙들었다. 1906년까지 그는 파리시에 1,500대의 택시를 공급했으며, 1907년에는 그의 택시가 런던까지 진출했다. 또한 그 무렵에는 르노의 첫 버스가 파리 시내를 누비고 있었고, 르노의 배달 트럭과 우유 배달 차가 프랑스 전역에 나타나기 시작했다.[40]

그뿐 아니라 르노는 차츰 커져가는 재정적 능력을 유리하게 활용하는 법을 배웠으니, 자신의 특허를 침해하는 회사들에 소송을 걸었다. 처음에는 신중하게, 르노의 직접 구동 방식을 불법적으로 사용하는 작은 사업자를 대상으로 했다. 르노의 법률 자문은 그 한 사람에게 소송을 걸어봐야 별로 돌아오는 것도 없을 테고 그 사람만 파산하고 말리라고 조언했다. "바로 그거요! 그에게 소송을 걸어요!"[41] 르노는 대답했다. 그리하여 소송 끝에 그 사람은 실제로 파산했다. 하지만 이로써 르노는 법정에서 자신의 특허권

을 공고히 하게 되었으므로, 프랑스뿐 아니라 독일, 영국, 미국에서 그의 특허권을 침해했던 더 큰 회사들도 갑자기 꼬리를 내리고 소송 전 합의를 요청해 왔다. 발명자가 소송을 걸 만한 재정적 여유가 없을 것 같으면 르노도 얼마든지 다른 사람들의 특허를 침해할 용의가 있는 터였다. 그러지 않으면 좀 더 싼 값에 흥정을 벌이거나.

비앙쿠르 공장을 확장할 때도, 르노는 그다운 방식으로 자신이 원하는 부지에 싼값을 매겼다. 소유주가 팔기를 거부하는 경우에는 르노 차량들이 그의 집 문 앞을 밤낮으로 오가며 엔진 속도를 올리게끔 해서 소유주를 항복하게 만들었다. 1907년 르노가 비행기 엔진을 만들기 시작했을 때, 그 끔찍한 소음은 인근의 토지 소유주들을 그렇게 내쫓는 데 아주 효과적이었다.

루이 르노는 유일하게 남은 동업자인 형 페르낭에게도 냉정했다. 형의 건강이 악화되는 것을 알아차린 루이는 그를 어르고 구슬려 그의 주식 지분을 싼값에 넘기게 만들었다. 페르낭에게도 상속할 자녀가 있었지만, 결국은 항복하고 말았다. "루이는 독해, 내게도 아주 독해"라고 페르낭은 아내에게 말했다고 한다. "그가 뭘 원하면 어떻게 되는지 알잖아."[42] 1908년 페르낭이 죽자, 루이 르노는 머잖아 프랑스 최대 규모가 될 자동차 회사의 전권을 장악하게 되었다.

～

그 무렵 파리 안팎에서는 또 다른 열정적이고 냉혹한 사업가들이 일에 매진 중이었다. 젊은 외젠 슈엘러도 그중 한 사람이었다.

변화의 바람 ～ 1907

몽파르나스 한복판 가난하고 근면한 부모 밑에서 자란 젊은 외젠은 다섯 아들 중 유일하게 살아남아 비싼 학비에도 불구하고 좋은 교육을 받았다. 급우들과는 달리 그는 학교에서 열심히 공부하는 것 말고도, 부모의 빵집에서도 오랜 시간 일하는 데 이골이 나 있었다.

그는 일찍부터 과학에 두각을 나타내어 그 방면의 엘리트 학교인 에콜 폴리테크니크에 가리라고 기대되었으나, 가업이 기울어 파산하고 말았다. 그래도 꿋꿋이 역경을 이겨내며 마침내 응용화학 학교에 들어가 밤에는 제빵사로 일하며 고학을 했다. 수석으로 졸업한 뒤에 소르본의 강사가 되었으나, 내내 고된 삶을 살아온 그에게 소르본에서 보내는 나날은 답답하게 느껴졌다. 그래서 프랑스의 주요 화학제품 제조사인 파르마시 상트랄에 일자리를 얻었고, 그곳에서 곧 연구 팀장을 거쳐 나중에는 화학물질 생산 관리부의 책임자가 되었다.

성공에 쉽게 안주할 사람이 아니었던 슈엘러는 이제 스물여섯의 나이에 자력으로 사업을 확장하기로 결심했다. 그는 벌써부터 안전하고 자연스러워 보이는 염모제를 발명하는 데 관심을 갖고 있었다. 그때까지 모발 염색은 색깔이 고르지 않았고, 무엇보다도 고객에게나 미용사들에게나 안전하지 않았다. 전에는 아무도 이 문제를 깊이 파헤치려 하지 않았던 것이, 남성 화학자들은 그런 문제에 관심이 별로 없었기 때문이다. 그렇지만 화장품업계에는 큰 돈벌이 기회가 있었고, 슈엘러는 그 점을 간파했다. 그는 낮에는 파르마시 상트랄에서 일하고, 새벽 동틀 때부터 출근하기 전까지, 그리고 퇴근 후 저녁 8시부터 10시까지는 미용실에서 일

했다. 일이 궤도에 오르자, 그는 양쪽 직장 모두를 그만두어 파르마시 상트랄의 사장을 놀라게 했다. 사장으로서는 이해할 수 없는 일이었으니, 그에게 후한 보수를 주고 있었기 때문이다. 그는 실험 장비들 바로 옆 작은 야전침대에서 자고 실험용 분젠 버너로 음식을 만들어 먹으며 무일푼의 삶을 살아갔다. 1907년, 그는 마침내 자신이 찾던 조제법을 알아냈다.

천성이 수줍음 많은 슈엘러에게는 자신의 혁신적인 새 염모제를 팔러 나간다는 것이 끔찍하게 어려운 일이었지만, 그는 해냈다. 그는 탁월한 제품을 갖고 있었고, 곧 파리 시내 최고 50군데 미용실에 제품을 팔게 되었다. 밤에는 염모제를 만들었고, 낮에는 주문을 받고 배달을 했다. 그는 처음 염모제 연구를 시작했을 때 유행하던 헤어스타일에 따라 자신의 제품에 '로레올L'Auréole'이라는 이름을 붙였으나, 곧 그 이름은 '로레알L'Oréal'로 바뀌었다.

~

새로운 세기가 무르익어가면서, 여성복 패션이나 미용 보조 기구들이 급속히 바뀌고 있었다. 훗날 장 콕토가 지적했듯이, 그 시절 동안 패션의 변화를 고속 필름으로 돌려보면 대단히 인상적일 것이다. 치맛단은 올라가고 "소매는 바람이 부풀었다 빠졌다 다시 부풀었다 하고, 모자는 앞으로 쏠렸다 뒤로 쏠렸다 뾰족했다 납작했다 깃털을 뽐어냈다 털갈이를 하는가 하면, 가슴은 부풀었다 쭈그러들며 매혹하고 민망함을 안겼다".[43]

1907년에는 새로운 패션 '룩'이 나타났으니, 푸아레와 포르투니가 그 기수였다. 포르투니는 자신을 재봉사라기보다는 예술가

로 여겼을지 모르지만, 푸아레는 모던 패션을 등장시키는 '리더'로서의 역할을 기꺼이 받아들였다. 이 패션은 19세기의 코르셋에 조인 형태를 과감히 벗어던지고 좀 더 자연스럽고 속박되지 않은 실루엣을 선보였다. 이는 여성을 구속하는 전통적인 역할로부터 해방하려는 한층 광범한 운동의 일환으로, 복식과 행동에서의 자유를 지향하는 변화였다. 푸아레는 후일 자신이 코르셋과 "전쟁을 벌였다"라고 자랑스럽게 회고했다.[44] 포르투니의 흐르는 듯한 선을 지닌 델포스 가운이나 푸아레의 부드럽게 드리워지는 튜닉 드레스는 멋쟁이 파리 여성들에게 안락함과 멋을 가져다주는 혁명이었다.

여성의 향수도 중요한 패션 액세서리로서 의상만큼이나 빠른 변천을 겪었다. 1905년 프랑수아 코티가 로리강을 선보인 지 불과 일주일 만에 유복한 파리 여성이라면 누구나 화장대 위에 로리강이 놓여 있었으며, 오페라 공연이 있는 밤이면 카네이션과 재스민이 섞인 그 독특한 향기를 장내 어디서나 맡을 수 있었다. 1907년 무렵, 코티는 자신의 빠르게 확장되는 사업을 프랑스 전역으로 확대하기 위해 일곱 명의 세일즈 대리인을 고용했다. 또한 파리시 경계 바로 밖인 뇌이에 새로운 실험실을 차렸다. 1908년 그는 또다시 사업을 확장하게 된다.

그해 11월, 케슬러 백작은 잠시 여성복 패션의 세계를 둘러보고 파리 패션쇼를 구경했다. 그는 자신이 본 것에 매혹되었고, 특히 "요즘 이브닝 패션의 비잔틴 난초 같은 성격"과 대조를 이루는 낮 동안의 "돌연하고 짧고 스마트한 길거리 의상"에 주목했다. "편벽에 가까운 비의성과 평범하지만 우아한 실용성 사이의

이 대비는 오늘날 패션의, 그리고 아마도 시대 자체의 특징일 것"
이라고 그는 덧붙였다. 그가 특히 의미심장하다고 본 것은 세련
이나 실용성 그 자체가 아니라 "당대의 현실에 대해 '예'와 '아니
요'를 동시에 말하는 것"이었다.[45]

~

유럽의 항공기 산업은 아직 초창기였지만, 부아쟁 형제는 그
선두에 서 있었다. "우리는 밤낮으로 일했다"라고 가브리엘 부아
쟁은 회고했다. "노동시간은 엄청났다. 두 명으로 구성된 우리 팀
은 내가 자야 잤고 거의 먹지 않았다."[46]

모든 단계에서 끊임없이 속출하는 문제를 해결해야 하는 작
업이었다. 기계를 시험해볼 장소를 찾는 것부터가 문제였다. 부
아쟁 형제는 비앙쿠르 근처 바가텔 공원에서 '날틀'을 시험하다
가 결국 경찰의 금지령을 받았다. 그다음으로 물색한 장소는 뱅
센 숲이었는데, 공장이 있던 비앙쿠르에서 파리를 대각선으로 가
로질러 가야 하는 대척점이니만큼 운송 문제가 생겼다. 가브리엘
은 이 어려움을 독창적인 방식으로 해결했다. 즉, 얼마전 파산한
회사의 주식 매각에서 싼값에 건진 보일러 없는 스탠리 증기차에
세르폴레 증기차의 중고 부품들을 부착하고 견인용 부속을 장착
하여 세계 최초로 견인 장치가 달린 자동차 트레일러를 만들었던
것이다.

1907년 봄, 샤를과 가브리엘 부아쟁은 항공의 선구자 레옹 들
라그랑주를 위해 동력 복엽기를 제작했다. 곧이어 부아쟁 형제는
카레이서 출신인 앙리 파르망을 위해 거의 똑같은 복엽기를 만들

었다. 몇 달이 못 되어 파르망은 부아쟁 형제의 이 복엽기로 유럽 최초의 1킬로미터 왕복 비행을 완주했으니, 이는 르망 바로 밖에서 일어난 일이었다.

그 무렵 앙리 쥘리오는 르보디 형제를 위해 비행선 '파트리 Patrie'를 만들어주었으며, 이들은 그것을 1907년 여름 내내 그리고 초가을까지 시험한 끝에 프랑스군에 군사적 목적으로 사용하도록 기증했다. 7월에 케슬러 백작은 비행선 파트리가 "마치 거인처럼, 노란 고래처럼, 우리 머리 위를 스쳐 지나갔다"라고 기록했지만, 실제로 그가 본 비행선은 파트리의 전신인, 노랗게 칠해진 '르 존Le Jaune'이었을 수도 있다. 하지만 어느 쪽을 보았든 간에, 그것은 그를 불안하게 만들었다.

"새로운 시대의 기이한 느낌이었다"라고 케슬러는 하늘을 쳐다본 느낌을 회고했다.[47]

끝나지 않은 사업

1908

1908년 6월 3일 초저녁에 영구차 한 대가 천천히 몽마르트르 묘지로 들어가 에밀 졸라의 무덤에 다가갔다. 거기서 그것은 위대한 소설가의 유해를 팡테옹으로 옮기는 과업을 시작했다. 팡테옹에서 영면하는 것은 국가가 수여할 수 있는 최고의 영예였으니, 드레퓌스 사건 동안 졸라를 지지했던 이들이 정권을 잡은 지금이야말로 그 어려운 시절 동안 소설가가 겪었던 혹독한 고생에 대해 보상할 때였다.

클레망소와 조레스가 그에게 이 영예를 수여하기 위해 나섰지만, 그들과 졸라를 지지하는 이들은 다시금 왕정파와 내셔널리스트 반유대주의자 잔당의 반대에 부딪혔다. 졸라와 드레퓌스에 대한 이들의 증오는 여전히 식지 않은 채였다. 이장 예식 직전에 왕정파 신문《악시옹 프랑세즈Action Française》는 레옹 도데의 선언문을 실었고, 도데는 이렇게 글을 맺었다. "졸라의 무덤을 파헤치고 시체를 꺼내라! 드레퓌스를 처형대로 보내라! 군주제를 재건

하라!"[1] 도데는 실제로 자신의 말을 실행에 옮길 의도가 없었겠지만, 독자 중에는 그의 말을 진지하게 받아들인 이들이 있었다. 그래서 6월 3일 저녁, 졸라를 옹호하는 이들은 폭력 사태를 방지하기 위해 서른 명가량이 모여서 영구차를 호위하여 비밀 경로로 이송하고자 했던 것이다.

영구차와 호위대가 좌안으로 건너가 팡테옹에 다가갈 때까지는 아무 문제 없었다. 하지만 거기서 수백 명의 내셔널리스트가 떼를 지어 위협하며 수플로가를 비롯하여 팡테옹으로 가는 길목을 막아섰다. 좁은 뒷골목으로 들어선 행렬이 거의 팡테옹에 다다랐을 때, 폭력배 패거리가 나타났다. 때마침 기마경찰대와 보병대, 그리고 몇몇 무장 경찰이 개입하여 폭력배들을 해산시킨 덕분에 행렬은 무사히 팡테옹에 들어섰고, 돔 아래 거대한 영구대 위에 관을 올려놓을 수 있었다. 경찰은 계속하여 순찰을 돌았고, 마담 졸라는 밤샘을 하며 관을 지켰다.

예식은 이튿날 아침 졸라 가족과 알프레드 드레퓌스가 참석한 가운데 거행되었다. 추모사가 끝나갈 무렵, 미술부 장관이 드레퓌스 사건 동안 졸라가 보여준 용기를 치하하는 말을 마친 후 갑자기 총성이 한 방, 또 한 방 연이어 울려 퍼졌다. 졸라의 딸과 결혼하게 되어 있는 모리스 르 블롱이 알프레드 드레퓌스 바로 뒤에 서 있다가 방아쇠 당기는 소리를 듣고 돌아본 찰나였다. 다행히도 드레퓌스 역시 거의 동시에 그 소리를 들었고 팔을 들어 날아온 탄환들을 막아냈다. 르 블롱은 총 쏜 사람을 덮쳤고, 군사 전문 기자로 밝혀진 그 인물은 드레퓌스를 죽일 생각은 없었으며 그저 조금 상처를 입혀 드레퓌스가 복권되고 악마 대왕 졸라가

국가적 영웅으로 추앙되는 데 대해 항의하려던 것뿐이었다고 주장했다.[2]

드레퓌스는 팔뚝에 얕은 찰과상을 입었을 뿐 무사했다. 예식은 계속되었고 졸라는 마침내 팡테옹의 묘실에, 자신의 소년 시절 우상이던 빅토르 위고 옆자리에 안치되었다. 하지만 그 엄숙한 예식 동안에도 불거져 나온 증오의 흔적들은 계속 남게 된다.

1908년 초에 드뷔시는 마침내 에마 바르다크와 결혼했다. 적어도 1906년부터 그는 그녀를 '마담 드뷔시'라 부르고 있었지만 말이다.[3] 에마와 그녀의 첫 남편은 1905년, 그녀가 드뷔시의 딸 슈슈를 낳기 직전에 이혼했지만, 이후 3년 동안 그녀와 드뷔시는 결혼하지 않은 채 지냈었다.

구체적인 사정에 대해서는 사실상 알려진 바 없다. 당시 드뷔시의 삶에 대해 알려진 것은 그가 그해 1월의 일요일에 두 번 연달아 파리 콜론 오케스트라*와의 〈바다〉 협연을 지휘했다는 것뿐이다. 그로서는 처음 지휘봉을 쥔 것이었다. "어제 아침 첫 리허설을 위해 지휘대에 오를 때는 사납게 고동치는 가슴을 억누를 수 없었네"라고, 그는 친구인 팔방미인 의사 빅토르 세갈렌에게 써 보냈다. "오케스트라를 지휘해보기는 평생 처음이라, 필시 '오케스트라 단원'이라는 호기심 많은 무리의 긴장을 풀어주기

*
1873년 에두아르 콜론이 창설한 오케스트라.

에 족할 만큼 순진한 경험 부족을 보이고 말았을 걸세."⁴ 드뷔시는 1월 19일과 26일에 〈바다〉를 지휘했고, 20일에 에마와 결혼했다—사납게 고동치는 가슴이었는지 어땠는지는 알 수 없는 일이지만.

왜 하필 그 날짜에 결혼한 것일까? 3년씩이나 그냥 살다가 왜 갑자기? 드뷔시는 아무 단서도 남겨주지 않았지만, 한 전기 작가는 드뷔시가 런던의 퀸스 홀에서 지휘하기로 한 약속 날짜(2월 1일)가 다가오면서 세간의 이목을 끌게 된 것이 에마와의 관계를 공식화하려는 동기를 부여했으리라고 추정하기도 한다. 확인할 수 없는 일이다. 그의 생각은 주로 지휘하는 일에 가 있었던 듯, 결혼한 지 이틀 만에 친구였던 시인이자 소설가 폴-장 툴레에게 보낸 편지에는 자신이 지휘를 하게 되었다는 소식을 알리면서 이렇게 썼다. "원하는 빛깔을 얻기 위해 작은 막대기를 사용한다는 건 흥미롭네. 하지만 (……) 그 성공이 받아들여지는 건 마술사나 곡예사의 성공적인 도약이 받아들여지는 것과 별로 다르지 않다고 느껴지네."⁵

드뷔시가 지휘의 세계에 들어서던 그 무렵, 라벨은 〈스페인 광시곡Rapsodie espagnole〉의 오케스트라 편성을 완성하려 애쓰고 있었다. 역시 같은 콜론 오케스트라의 연주가 3월 15일로 예정되어 있었다. 3월 3일에, 라벨은 영국 작곡가 레이프 본 윌리엄스에게 이렇게 썼다. "내 〈스페인 광시곡〉이 3월 15일 콜론 콘서트에서 연주되기로 되어 있는데, 4악장만 겨우 오케스트라 편성을 마쳤을 뿐입니다."⁶

라벨과 본 윌리엄스는 그 전해 겨울, 늦깎이로 음악 공부를 시

작한 본 윌리엄스가 라벨에게 작곡과 오케스트레이션 레슨을 신청하면서부터 만났다. 본 윌리엄스는 3개월 동안 라벨의 레슨을 받았는데, 그 내용은 라벨이나 라벨이 높이 평가하던 몇몇 러시아 작곡가들의 피아노곡을 오케스트라곡으로 편성하는 것이었다. 훗날 본 윌리엄스는 라벨이 자신에게 "선율보다는 음색의 관점에서 편성하는 법"을 알려주었다고 회고하면서, "모든 예술적 문제들이 내게는 전혀 새로운 각도에서 고찰되는 것이 아주 고무적인 경험이었다"라고 덧붙였다.[7] 그것은 아주 긴밀한 우정의 시작이었고, 라벨이 영국을 방문하게 되자 본 윌리엄스 부부는 그를 가족처럼 맞아주었다.

라벨은 〈스페인 광시곡〉의 오케스트라 편성을 — 3월 9일 이다 고뎁스카에게 보낸 편지에 따르면 "기진맥진이고 잘 시간도 없었다"라고 할 정도였지만 — 3월 15일 연주에 맞추어 무사히 마쳤다. 프로그램은 아주 길었고, 그래서 지휘자 에두아르 콜론은 에두아르 랄로의 〈스케르초〉 한 곡을 빼기로 했다. 랄로의 아들인 평론가 피에르 랄로는 라벨이나 드뷔시의 음악을 극도로 싫어하던 터였다. 라벨은 그 문제에 대해 다소 우려한 듯, 이다에게 "그 애석한 거장의 아들에게는 아무 말도 하지 말아요"라고 넌지시 귀띔했다.[8]

라벨의 아방가르드 그룹 친구들은 그 연주회에서 발코니의 값싼 좌석들을 차지하고서 열렬한 박수를 보냈다. 〈광시곡〉의 2악장 후에 몇 군데서 야유의 휘파람 소리가 들려오자 라벨의 그룹 중 한 사람이 쩌렁쩌렁한 목소리로 외쳤다. "아래층 손님들이 이해하지 못했다니, 한 번 더 하시오!" 지휘자가 이에 응하자, 같은

끝나지 않은 사업 〜 1908

목소리가 다시 울려 퍼졌다. "바그너라고 해보시오. 그러면 아주 좋다고 할 거요."⁹

이런 식의 지지가 아니더라도 〈스페인 광시곡〉은 대체로 호평 받았지만, 피에르 랄로는 예상대로 혹평을 냈다. "그는 늘 그렇지"라고 라벨은 시파 고뎁스키에게 별 감흥 없이 전하고는 곧 다른 이야기로 넘어갔다.¹⁰ 참석해야 할 야회며 만찬들이 있었고, 악보와 총보의 교정도 보아야 했으며, 그 밖에도 수많은 새로운 계획들이 산적해 있었다. 이후 몇 달 사이에 라벨은 〈밤의 가스파르 Gaspard de la nuit〉를 완성하고, 고뎁스키가의 자녀들인 미미와 장을 위해 〈엄마 거위Ma mère l'Oye〉 모음곡을 시작하여 헌정하게 된다. (바로 같은 기간에 드뷔시도 자신의 딸 슈슈를 위해 〈어린이 차지 Children's Corner〉를 작곡했으니, 묘한 우연의 일치이다.)

하지만 그 무렵 라벨의 마음을 가장 사로잡고 있던 것은 오래전부터 병석에 누워 있던 아버지였다. 2년 전 라벨은 아버지를 스위스로 모시고 가서 스위스 친척들과 지내게 하면 건강이 좀 나아지지 않을까 기대했었다. 하지만 그 여행도 뒤이은 체재도 별로 오래 도움이 되지 못해, 조제프 라벨은 1908년 10월에 세상을 떠났다. 라벨 가족은 아주 사이가 좋았고, 조제프가 죽자 두 아들과 어머니는 아버지의 직장이 있던 르발루아-페레를 떠나 좀 더 중심지인 에투알 광장(오늘날의 샤를 드골 광장)의 17구 연변으로 이사하여 여전히 셋이서 살게 된다.

～

라벨과 드뷔시 두 사람 다 러시아 작곡가 모데스트 무소륵스키

를 깊이 존경했으며, 그 때문에도 두 사람 사이에는 경쟁심이 더 해갔다. 전해에 드뷔시는 친구 루이 랄루아가 라벨의 〈박물지〉를 무소륵스키의 연작 가곡 〈어린이의 방Detskaya〉에 견주었다고 해서 비난한 적이 있거니와, 1908년 늦봄에는 라벨 자신이 드뷔시가 했다는 말에 대해 놀라움을 표했다. 드뷔시가 무소륵스키의 〈보리스 고두노프Boris Godunov〉 공연에 가려는 사람에게 "가서 보게나. 〈펠레아스〉가 고스란히 들어 있다네!"라고 했다는 것이었다.[11]

드뷔시가 했다는 말과 그에 대한 라벨의 반응의 계제가 된 것은 세르게이 디아길레프가 파리에 가져온 또 한 차례의 공연이었다. 디아길레프가 1907년 파리 시즌에 선보인 연주회들에 오페라 발췌곡은 포함되어 있었지만 전막 오페라는 없었다. 디아길레프는 1908년 시즌에 이를 만회하기 위해 많은 사람들이 러시아 오페라의 최고작이라 여기는 무소륵스키의 〈보리스 고두노프〉를 공연하기로 했던 것이다. 유명한 표도르 샬랴핀이 주역이었으며, 의상도 무대장치도 웅장했고, 음악은 더할 나위 없이 훌륭하여 관객을 매료했다. 공연 전 준비 기간에 프랑스인들과 러시아인들은 사사건건 부딪치며 각양각색의 다문화적 드라마를 연출했지만, 최종 결과는 대대적인 승리였다.

미시아 나탕송 에드워즈는 너무나 감동하여 일곱 차례 공연을 모두 관람했으며, 팔리지 않은 표를 전부 친구들에게 나눠주며 관람을 종용했다. 그녀는 곧 주위 사람들을 동원하여 디아길레프를 소개받았고, 이를 기화로 예술 후원자로서의 화려한 역할을 하게 된다.

하지만 미시아는, 그녀를 아는 사람이라면 십분 인정하듯이, 굳이 무대를 찾지 않더라도 이미 드라마틱한 인생을 살고 있었다. 한겨울에 브뤼셀에서부터 남편을 찾아 나선 어머니 덕분에 상트페테르부르크에서 태어났으니, 그녀는 사라 베르나르의 어떤 역할 못지않게 극적인 출생 사연을 가진 셈이다. 만삭이던 어머니는 러시아 대학의 교수로 간 남편이 격정적인 연애에 빠진 것을 뜯어말리기 위해 한겨울에 뼈를 깎는 여행에 나섰던 것이다. 3,600킬로미터에 달하는 여행은 치명적이었고, 어머니는 도착 직후 쓰러져 간신히 아이를 낳고는 죽었다.

미시아의 아버지는 폴란드인 조각가로, 갓난아기를 러시아인인 외조모에게 맡겨 키웠다. 세상을 떠난 외조부는 벨기에의 유명한 첼리스트로, 미시아는 어려서부터 피아노에 천재적인 소질을 보였다. 아버지 치프리안 고뎁스키와 함께 파리로 가서 그의 세 아내 중 두 번째인 새어머니와 살게 된 후에도 미시아는 피아노 레슨을 계속 받았는데, 그녀를 가르친 사람은 다름 아닌 가브리엘 포레였다. 부모의 무관심 속에 미시아는 불행하고 반항적인 사춘기를 보냈고, 가출을 거듭한 끝에 엄격하기 그지없는 성심 수도원 학교에 여러 해 동안 갇혀 지내게 되었다.

그녀는 거침없는 활달함과 미모로 주목을 끌었으며, 특히 첫 번째 새어머니의 조카인 타데 나탕송이 그녀에게 반해 청혼했다. 미시아는 이를 수락했고, 타데가 창간한 문예지《르뷔 블랑슈》를 중심으로 화가, 작가, 음악가들과 어울리게 되었다. 타데의 세계에 속한 이 친구들 사이에서 그녀는 활기찬 삶을 살았다. 타데의 재정 상황이 위태로워짐에 따라 결혼에도 위기가 왔고, 알프레드

에드워즈와의 재혼으로 상상할 수도 없던 부를 누리게 되었지만 다시 파경이 찾아왔다. 1908년 에드워즈가 주느비에브 랑텔므라는 여배우 내지는 화류계 여성과 결혼하기 위해 미시아를 떠났던 것이다. 그 후 미시아의 삶에는 호세-마리아 세르트라는 스페인 화가가 나타났다. 매력적인 용모는 아니나 부유하고 낭만적이며 당시로서는 충분히 자상했던 세르트는 바로 그녀가 찾던 사람이었다. 에드워즈와의 결혼이 아직 정리되지 않은 상태였지만, 그녀는 주저 없이 세르트와 함께 파리를 떠나 로마로 정열적인 도피 여행을 떠났다.

파리로 돌아온 그녀와 세르트는 디아길레프의 〈보리스 고두노프〉 공연을 관람했으니, 그 공연이야말로 그해 봄의 사건이었다. 세르트는 전에 디아길레프와 만난 적이 있었으므로 미시아와의 만남을 주선하기는 어렵지 않았다. 미시아는 공연에 압도되어 음악과 공연에 대한 느낌을 쏟아놓았다. 자신이 무슨 말을 하는지 십분 알고서 하는 말이었다. 디아길레프도 바보가 아니었던지라 그렇게 부유한 연줄의 중요성을 충분히 알고 있었다. 그렇지만 그들의 열렬하고 오랜 우정을 가능케 한 것은 그저 미시아의 돈이라기보다는 슬라브 배경을 비롯한 그들의 공통점이었다.

1908년 초에 앙리 마티스는 비롱관Hôtel de Biron으로 작업실을 옮겼다. 전에 성심 수도회 소속 여학교, 그러니까 미시아가 여러 해 동안 답답해하던 바로 그 학교가 있던 낡은 건물이었다. 교회와 국가의 분리에 따라 학교도 수도원도 없어졌고, 건물과 그에

딸린 넓은 뜰을 관할하게 된 정부는 그 부분 부분을 헐값에 임대하기 시작했던 것이다.

이제 마티스는 그런 종류의 일이 돌아가는 방식에 익숙해져 있었다. 2년 전에는 생미셸 강변로의 복닥거리는 동네에 있던 작업실을 세브르가의 또 다른 수도원 건물로 옮긴 바 있었다. 그가 세라 스타인의 격려로 그림을 가르치기 시작한 것도 그곳에서였다. 세라 자신도 그림을 그리기 시작하여 진지하게 임하고 있었다. 그녀는 마티스에게 배움을 청하는 데도 진지하여, 정식으로 작은 클래스를 열도록 설득하기에 이르렀다. 그가 제자들에게 한 조언으로 유명해진 것도 그 무렵의 일이다. "공중에서 줄을 타려면 먼저 땅 위에서 제대로 걸을 수 있어야 한다!"[12] 그래서 그는 먼저 데생하는 법을 가르쳤고, 여러 달 동안 물감은 쓰지 못하게 했다.

1907년 말, 마티스는 세브르가의 집을 비워야 한다는 통보를 받았고, 이듬해 초에 가족을 데리고 비롱관으로 이사했다. 지난 15년 동안 마티스 가족은 센강과 노트르담 대성당이 보이는 생미셸 강변로 19번지의 아파트에 살았었다. 이제 비롱관에 작업실과 살림집을 겸할 만큼 널찍한 공간을 얻은 마티스는 전에 수도원 식당이었던 곳에 대형 작업실을 차리고 가족은 널찍한 뜰 안에 있는 또 다른 건물의 1층에 살게 했다. 조부모에게 맡겨져 있던 맏아들 장도 처음으로 부모와 함께 살게 되었고, 아멜리는 한때 성심회 수녀들이 쓰던 널따란 응접실에서 손님들을 맞이할 수 있게 되었다.

~

그로부터 얼마 지나지 않아 로댕도 비롱관에 들어가게 되며 이는 향후 중대한 결과를 가져오게 되지만, 1908년 당시 이 위대한 조각가는 험난한 연애 사건으로 고통을 겪고 있었다. 사실상 연애 사건 '들'이었으니, 그는 영국 화가 그웬 존과의 관계를 접고 새로운 관계를 시작하고 있었기 때문이다. 그의 인생에 새롭게 등장한 클레르 드 슈아죌이라는 여성은 프랑스계 미국인으로, 슈아죌-보프레 후작과 결혼한 사이였다. 그런 결혼에서 프랑스 남성은 미국인 아내와 결혼하여 작위를 공유하는 대신 아내의 막대한 돈줄을 거머쥐기 마련인데, 그의 경우 도박 빚을 갚기 위해서였다. 그녀의 돈은 확실히 도움이 되었지만, 사치한 생활 방식 때문에 슈아죌 내외는 상당한 재정적 곤경에 처해 있었다. 후작이 집안에 내려오는 유물을 팔 수 있을까 하고 로댕에게 문의한 것이 그들 관계의 시작이었는데, 이는 곧 강철 같은 의지를 지닌 후작부인과 로댕의 격렬한 연애로 이어졌다.

클레르 드 슈아죌은 로댕을 완전히 장악하기로 작정한 터였고, 1907년 무렵에는 로댕에게 "사랑하는 내 사랑에게Mon Amour adoré" 라고 편지를 쓰면서 "당신의 아내"라고 서명할 정도가 되어 있었다. 그녀는 날마다 그를 보지 못하면 편지라도 썼고, 그다지 섬세하지 못한 아첨을 곁들여가면서 그에게 이래라저래라 명령하기를 서슴지 않았다. 그녀의 명백한 목표는 그를 친구들이나 다른 관계들, 로즈 뵈레는 물론이고 이전 애인들과 그웬 존 같은 현재 애인들 모두로부터 격리시키는 것이었다. 클레르 드 슈아죌은 분

명 로댕 같은 유명 인사의 애인이 되는 것을 즐겼지만, 여기엔 돈 문제도 걸려 있었다. 슈아죌 내외는 재정적 곤경에 처해 있었고, 로댕은 로즈와 결혼은커녕 사생아로 태어난 아들도 친자로 인정하지 않은 터였다. 로댕의 친구들은 그런 상황에 솔직한 경악을 표했으며, 슈아죌이 연로한 조각가를 지배하는 것을, 한 친구의 표현을 빌리자면 "손 안에 든 점토처럼"[13] 쥐락펴락하는 것을 못마땅하게 여겼다. 그들이 보는바, 슈아죌의 행동은 그녀가 낚아챈 어떤 명분이라도 무효화하기에 충분했다.

후작이 아내에게 재정적으로 얼마나 신세를 지고 있었건 간에, 그 역시 아내가 과시하는 로댕과의 친분에는 마음이 불편하여 로댕에게 클레르가 날마다 찾아가는 것을 말려달라는 전보를 치기까지 했다. 1908년 7월, 후작은 마침내 로즈 뵈레에게도 편지를 썼다. "나로서는 더 이상 좌시할 수 없는 사태를 당신이 감내하고 있으니 참을 수 없는 일입니다." 로댕으로서는 로즈와 그웬 존, 클레르 드 슈아죌 사이에 끼여 이러지도 저러지도 못한 채, 뫼동에 있는 작은 별장 라 굴레트로 피신해버렸다. 그가 그곳에 있는 동안 그웬과 클레르 모두 그를 만나려고 필사적으로 애썼고, 클레르는 아예 명령조였다. "내일 아침 내게 연락을 주기 바라요." 로댕은 지칠 대로 지쳐서 그웬 존에게 말했다. "나는 부서진 꽃병 같소. 누가 건드리면 산산조각이 날 거요."[14]

마침내 로댕은 그해 크리스마스에 클레르를 만나기로 했지만, 그것은 그녀의 하녀가 그에게 편지를 써서 마담께서 먹지도 않고 끔찍한 상태라고 알려 온 때문이었다. 그는 의기양양한 클레르와 함께 디종에 있는 후작의 시골집에서 크리스마스를 보냈다. 후작

은 다른 곳에서 크리스마스를 보냈고.

~

마르셀 프루스트가 그의 걸작 『잃어버린 시간을 찾아서』의 제
1권이 될 『스완네 집 쪽으로 *Du côté de chez Swann*』를 쓰기 시작한 것
은 1908년과 1909년 사이의 일이다.[15] 여러 해 전부터 그는 소설
가로서의 돌파구를 모색하다 낙심에 빠지기를 되풀이했으며, 한
가까운 친구에게는 이렇게 고백하기도 했다. "소설에 들어갈 무
수한 인물들과 무수한 아이디어들이, 마치 『오디세이아 *Odysseia*』
에서 오디세우스에게 다시 살아날 수 있도록 마실 피를 조금만
달라고 애원하는 망령들처럼 내게 몸을 달라고 아우성일세."[16]

안나 드 노아유는 프루스트의 위대한 잠재력을 일찍부터 알아
보고 그의 "귀중하고 경이로운 영혼"에 찬사를 보내며 "이곳에
있는 이들과 더 이상 이곳에 있지 않은 이들을 만족시킬 만한" 작
품을 쓰라고 격려했다. 하지만 프루스트는 계속 러스킨의 번역을
붙들고 고전하다가, 1904년에는 (그 험난한 번역 작업을 함께하
던) 마리 노르들링거에게 "이 노친네에게 싫증이 나기 시작했다"
라고 털어놓기에 이르렀다.[17]

프루스트가 번역한 러스킨의 『아미앵 성서 *La Bible d'Amiens*』는
1904년 초에 출간되어 상당한 호평을 받았고, 모리스 바레스는
프루스트에게 번역가로 나설 것을 권하기까지 했다. 프루스트가
그 제안을 거절한 데에는 번역해야 할 러스킨 저작이 한참 더 남
아 있었다는 것도 한 가지 이유로 작용했다. "그러고 나면 나는

내 가련한 영혼을 번역해보려 합니다. 만일 그사이에 그 영혼이라는 것이 죽어버리지 않는다면 말이지요."[18]

하지만 러스킨을 번역하는 동안에도 프루스트는 자신의 문학적 음성을 모색하고 있었으니, 전에 그의 역사학 교수였던 알베르 소렐은 『아미앵 성서』에 대한 리뷰에서 그 음성을 "유연하고 유유자적하며 포용력 있고 무한한 전망과 색조와 음영을 열어주면서도 항상 투명하다"라고 묘사한 바 있었다.[19] 이 음성은 『아미앵 성서』에 붙인 프루스트의 서문에서 처음으로 나타나지만, 프루스트는 그런 문체는 소설의 효과적인 전달 수단이 되지 못한다며 불신했다. 그의 이야기는 무엇이 되려는지? 그의 삶이 돌이킬 수 없이 지나가버리기 전에 그것을 쓸 수나 있으려는지?

대답은 기억의 영역에, 그의 상상 속에 남은 과거의 인상들이 섬세하게 얽힌 그물망에 있을 것이었다. 하지만 프루스트가 『스완네 집 쪽으로』를 시작할 수 있기까지는 고뇌에 찬 몇 해가 더 지나야만 했다. 그 몇 해 동안 그의 건강은 점점 더 나빠졌고 약물로 인한 소화 장애는 갈수록 심해졌으며, 이와 함께 그는 사교의 위험성을 인지하기 시작했다. "우리가 존경과 감사와 헌신의 표현이라 여기며 그토록 많은 거짓말을 섞어 넣는 그 모든 찬사와 그 모든 인사말들이 이제 다 쓸데없고 피곤하기만 하다"라고, 그런 것들이 "영감을 박멸해버린다"라고 그는 썼다.[20]

1905년 어머니의 죽음은 그를 거의 파탄 지경으로 몰아넣었지만, 한편으로는 그를 어머니의 지나친 간섭과 과잉보호로부터 벗어나게도 했다. 그는 자라면서 그런 어머니의 관심을 조종하는 데 익숙해진 터였다. 『스완네 집 쪽으로』에서 프루스트의 화자가

그려 보이는 것은 그처럼 착잡하게 얽힌 그리움과 심리 조종이다. 가령 화자는 어린 시절에 어머니의 굿나잇 키스를 기다리던 일을 회상하는데, 이런 이야기의 가닥과 화자가 어린 시절을 보낸 콩브레—프루스트 아버지의 고향을 약간 허구화한 마을—의 집이라는 배경은 화자의 우아한 유대인 이웃인 샤를 스완과, 또 그가 사람을 조종하는 데 능한 오데트라는 여성을 사랑하여 결혼하는 이야기와 섞여 짜이고, 이는 다시금 (스완네 딸로서 역시 조종에 능한) 질베르트를 향한 화자 자신의 사춘기적 연모의 이야기와 섞여 짜인다.

이 모든 것이 기억, 그것도 비의지적인 기억들로, 화자는 그것들을 시간과 무관하게, 적어도 선조적인 시간과는 무관하게 떠올리고 엮어간다. 프루스트가 창조한 세계에서 개인적 시간은 연대적 순서 안에 고정된 순간들이 아니라 엇섞여 짜인 기억들과 경험들로 이루어진다. 그런 기억들과 경험들 안에서 인물은 단순히 감각적인 연상—가령 그 유명한 보리수 꽃차에 적신 마들렌의 맛 같은—만으로 현재를 벗어나게 되는 것이다. 이런 복잡성에 더하여, 프루스트의 화자는 적어도 세 개의 층위에 존재한다. 즉 책을 사랑하며 작가가 되기를 꿈꾸는 소년, 예술적 정체성의 모색에 대해 이야기하는 장성한 남자, 그리고 극도로 예민한 관찰력을 가지고 그 모든 것을 꿰뚫어 보는 작가 말이다.

프루스트는 전통적인 문학적 지각에 균열을 일으켰거니와, 그처럼 오래 수립되어 있던 이해 방식을 때려부순 것은 그만이 아니었다. 그가 『스완네 집 쪽으로』를 쓰기 시작할 무렵 피카소(프루스트는 아직 그를 알지 못했다)는 인습적인 시視지각을 분쇄하기

시작했으며,[21] 시간과 공간에 대한 새로운 개념들이 사람들의 세계관을 급진적으로—그리고 종종 불편하게—바꾸어놓기 시작했다. 더 먼 거리를 가로지르는 더 빠른 운동이 이미 완전히 새로운 개념, 표준화된 시간이라는 개념의 수립을 요구하고 있었다.[22] 하지만 사람들이 그때까지 알아온 세상을 뒤엎은 것은 1905년에 처음 발표된 알베르트 아인슈타인의 상대성이론으로, 그의 이론은 시간과 공간을 뉴턴식의 시계장치 같은 우주에서의 상수라기보다 상대적이고 변화하는 것으로 상정했다.

아인슈타인의 발견이 가져온 충격은 처음에는 물리학자들과 천문학자들에게 영향을 미쳤지만, 곧 그 도전은 인습적 사고방식을 속속들이 뒤엎어놓았다. 프루스트가 그 이른 시기에 아인슈타인에 대해 알았든 알지 못했든 간에(알았을 것 같지 않다), 생애가 끝나갈 즈음 그는 자신과 아인슈타인이 비교되는 것을 기쁘게 여겼다. 1922년에 나온 「프루스트와 아인슈타인」이라는 기사는 그 두 사람이 무엇보다도 "위대한 자연법칙들의 이해에 대한 직관을 가졌다"는 점에서 비슷하다고 지적함으로써 그를 기쁘게 했다. 프루스트는 그 비교를 "사람들이 내게 허락할 수 있는 가장 큰 명예이자 가장 생생한 기쁨"이라고 보았다.[23]

～

자동차와 기차, 그리고 특히 비행기는 새로운 세기를 정의하기 시작한 속도 혁명 및 그와 관련된 시간개념의 핵심에 있었다. 그 경이로운 것들, 특히 비행기와의 첫 만남은 사람들에게 놀라움을 안겨주었다. 하늘을 나는 비행기를 처음 본 프루스트의 화자는

"그리스인들이 반신半神을 처음 보기라도 하는 듯" 감동했다. 순간 화자는 "그의 앞에 공간의, 삶의 모든 길들이 열려 있는 듯이 느꼈다". 파일럿은 잠시 활주하더니 "금빛 날개를 가볍게 떨며 곧장 하늘로 돌진했다".[24]

유인有人 비행을 처음 보고 놀란 사람은 프루스트의 화자(그리고 프루스트 자신)[25]만이 아니었다. 1908년 8월에 르망 근처에서 있었던 윌버 라이트의 시험비행은 프랑스인들을 아연실색게 했으니, 이들 대다수는 라이트 형제의 성취에 대해 들은 것을 거의 믿지 않았기 때문이다.[26] 케슬러 백작은 그 놀라운 사건을 직접 목도한 후 일기에 이렇게 썼다. "내게 가장 강한 인상을 남긴 것은 그 장엄하고도 우아한 선회였다. 그걸 보고 있노라면 하늘을 나는 것이 극히 안전한 듯 보인다."[27]

윌버 라이트가 자신의 복엽기로 예각 선회와 8자 그리기를 선보여 프랑스인들을 놀라게 하던 시기에, 프랑스의 항공 선구자들은 미국인들을 서둘러 따라잡고 있었다. 앙리 파르망은 이미 최초로 1킬로미터가 넘는 왕복 비행에 성공해 항공 대상을 수상한 터였고, 이는 윌버 라이트의 시험비행 전까지는 중요한 돌파로 간주되고 있었다. 이후 몇 달에 걸쳐 파르망과 레옹 들라그랑주는 신기록 수립에 각축을 벌였으며, 윌버 라이트가 시험비행을 선보일 무렵에는 부아쟁의 비행기가 이미 19.2킬로미터 이상의 비행 기록을 세우고 자가 동력만으로 이륙함으로써 라이트 형제를 앞질렀다. 이후 몇 년 사이에, 첨단 기술의 도전으로서뿐 아니라 군사적 필요 때문에도 유럽인들은 항공에서 앞서가게 된다.

그러는 동안 지상에서는 자동차가 점차 널리 보급되어, 늘 그

렇듯 민활한 미슐랭 형제는 1908년에 최초의 여행사를 차렸다. '여정 사무실le Bureau des itinéraires'이라는 이름의 이 여행사는 파리 북서부 페레르 대로에 있던 미슐랭 사무실 안에 있었다. 미슐랭 형제가 재빨리 간파했듯이, 프랑스의 공기 주입식 타이어 시장은 그들이 장악하고 있었으므로 매출 증대를 위해서는 자동차 여행이 늘어나야만 했다. 자동차 운전자들에게 무료로 여정을 안내해 주는 이 혁신적인 서비스는 여행자들에게나 미슐랭 형제에게나 대성공이었다. 1910년, 미슐랭 자동차 지도는 운전을 한층 편리하게 만들었고, 또한 그들의 주도로 나타나기 시작한 도로표지판이며 방향표지판들 역시 그랬다.

미슐랭의 새로운 마케팅 시도와 거의 동시에, 앙드레 시트로엔은 모르스 자동차 제작사의 고문이 됨으로써 태동하는 자동차 산업에 발을 들여놓았다. 당시 모르스의 고급 세단과 값비싼 경주용 자동차는 시장에서 인기를 잃었고, 회사는 깊은 침체에 빠져 있었다. 그가 다시금 판매를 되살리고 망해가는 회사를 회생시킨 것은 시트로엔이 미국인 엔지니어 찰스 나이트가 디자인한 조용하고 부드럽되 값싼 엔진을 찾아내 새로운 모르스 자동차에 장착하면서부터였다. 때가 되면 시트로엔은 자신의 자동차를 생산하게 되고, 나중에는 모르스를 합병하게 되지만, 그것은 아직 장래의 일이다.

그러는 동안 파리 지하철 4호선 공사는 난관에 처해 있었다. 우선, 센강 아래로 지나가는 지하철은 처음이었다. 그것만으로도 도전이 되는 상황을 한층 더 복잡하게 만든 것은 직행 노선이 프랑스 학술원 바로 밑을 지난다는 사실이었다. 이 계획은 몇몇 인

사를 크게 동요케 했고, 특히 아카데미 프랑세즈의 '불멸의 지성'
들은 그런 공사가 학술원 구조 자체를 위태롭게 하리라고 주장했
다. 그 결과 노선은 현재와 같이 들쭉날쭉해지게 되었다. 즉 학술
원을 빙 둘러 생미셸 대로와 샤틀레 광장 사이에서 센강을 건너
게 된 것이다. 이 우회 노선을 지지하는 이들은 그렇게 하는 편이
5구의 교통 편의를 크게 개선하리라고 주장했다.

지하철 사업자들이 당면한 이런 도전들을 엑토르 기마르는 어
떻게 생각했을까? 하기야 그로서는 더 이상 신경 쓸 일도 아니었
다. 부유한 미국인 상속녀와 결혼한 그는 이제 돈 걱정에서 해방
이었다. 그는 아내와 함께 모차르트로에 있는 자기 소유의 기마
르 호텔에 살다가 제2차 세계대전이 일어나기 직전에 뉴욕으로
이주하게 된다.

~

헬레나 루빈스타인은 이미 런던에 자리 잡은 후, 파리의 화려
한 상점가인 생토노레가에 있던 허브 화장품 회사를 매각한다는
소식을 들었다. 그녀는 결코 행동이 늦는 법이 없었으니, 파리 요
지가 갖는 중요성을 알아본 즉시 그 회사와 주식을 매입하여 그
곳을 자신의 새로운 파리 살롱으로 만들었다. 때를 같이하여 외젠
슈엘러도 로레알 염모제로 부와 명성의 가도에 올랐으며, 프랑수
아 코티는 최고급 상점들만이 모여 있는 방돔 광장에 가게를 내
고 실험실을 인근 쉬렌으로 확장했다. 여성들의 외모에 대한 염려
와 노화에 대한 두려움에 부응함으로써, 이런 사업가들은 20세기
초기까지만 해도 비교적 미답의 영역이던 이 거대한 시장을 개척

했다. 하지만 자기 제품의 외관이 갖는 중요성을 가장 분명히 인식한 것은 코티였다. 그리고 그 문제를 예술가에게 맡긴 것도 코티가 처음이었다. 즉, 탁월한 보석상 르네 랄리크에게 향수병의 디자인을 맡긴 것이었다.

방돔 광장 23번지에 낸 코티의 새 점포는 랄리크의 보석상 바로 옆집이었다. 랄리크는 레지옹 도뇌르 수훈자로, 그 무렵에는 자신만의 아르누보 디자인으로 이미 명성을 얻은 터였다. 사라 베르나르를 위시한 부유한 고객들이 그의 단골이었다. 1900년 만국박람회 때는 자기만의 전시관을 얻을 정도였다. 코티는 즉시 랄리크를 자기 향수병의 디자이너로 점찍었고, 처음에 랄리크가 거절하자 몹시 놀랐다. 하지만 랄리크는 유리에 관심이 많아 자기 정원에 유리를 실험할 용광로까지 설비한 터였다. 코티는 끈질기게 졸랐고, 마침내 랄리크에게 "향수는 코만이 아니라 눈도 매혹할 필요가 있다"는 점을 납득시켰다.[28]

1908년 랄리크가 처음 코티를 위해 디자인한 것은 꽃잎들에서 나른하게 솟아나는 여성을 묘사한 작은 직육면체 평판으로, 그는 이것을 유리병에 적용했다. 대량생산은 아직 어려웠지만, 가을 즈음에는 센강 변 콩브라빌에 유리 공장을 빌렸고 몇 달 만에 "입구가 내부 공간보다 좁은 모든 병과 물병과 꽃병에 적용할" 새로운 주조법의 특허를 얻어냈다. 3년 후에는 두 번째 특허를 신청했는데, "주조법을 사용하고 압력과 취입 성형을 동시에 가함으로써 유리 제품 및 그릇을 생산하는 과정"에 대한 특허였다.[29] 이런 기법들은 의미심장한 기술적 진보로 이어졌지만, 아마도 랄리크의 가장 위대한 발견은 바카라를 위시한 크리스털 제조업자들이

전통적으로 쓰던 것보다 더 가볍고 싸고 다루기도 쉬운 반半크리스털을 발견한 것일 터이다.

랄리크의 주조 방식은 원가절감에 도움이 되지 않았지만, 그는 그것을 진짜 예술 작품으로 만들기 위해 다른 공정들, 즉 산에 의한 부식과 펠트 바퀴에 의한 광택 작업 같은 것들과 결합했다. 그는 병마개조차 간과하지 않아서 그의 병마개는 놀라운 형태와 사이즈를 다양하게 갖추었고, 심지어 둥근 공 위에 만개한 꽃이나 커다란 꿀벌을 새긴 것도 있었다. 1909년, 랄리크는 코티의 향수 '시클라멘'을 위해 그 유명한 잠자리 물병을 만들었으니, 오랜 동반 관계의 시작이었다.

～

피카소가 상냥하지만 다소 묘한 성격의 화가 앙리 루소, 일명 '두아니에[세관원]'가 그린 천진하면서도 시선을 사로잡는 초상화를 구입한 것은 1908년 가을이었다. 피카소는 그 캔버스 위에 다시 그림을 그릴 요량으로 그것을 터무니없이 싸게 샀는데, 그러다 그림을 곰곰이 들여다보게 되었다는 것이다. 적어도 전하는 이야기는 그렇다. 피카소가 루소에게 잔인한 농담을 한 것인지 진정 칭찬한 것인지도 분명치 않지만, 일련의 뒤얽힌 사건들 후에 그는 루소를 기리는 파티를 열기로 했다.

그의 친구들이 모이면 대체로 그렇듯이 사태가 급속히 악화되었다. 음식 배달업자도 나타나지 않았다. 하지만 다들 한잔 걸치며 흥겨운 시간을 가지려고 모인 터였기에 아무도 개의치 않았다. 그러다 취기가 발동하여 그들은 초저녁부터 카페를 떠나 바토 라

부아르로 향했다. 거트루드 스타인은 화가 마리 로랑생을 부축한 채 라비냥가 언덕길을 올라가야만 했다. 마리를 싫어했던 페르낭드 올리비에가 그녀에게 나가라고 하자 기분이 상한 거트루드는 가지 않겠다고 버텼다. 아무도 거트루드를 거스르지 못했고, 특히 그렇게 고집을 부릴 때는 말릴 사람이 없었다. 그렇게 해서 마리도 그곳에 남았고, 싸움과 건배와 춤과 노래(앨리스 B. 토클라스의 친구 해리엇 리바이도 한몫 거들어 캘리포니아 대학의 전투가로 분위기를 돋웠다)가 뒤섞인 괴상한 잔치는 계속되었다. 포장용 궤짝들로 급조한 왕좌에 앉혀진 루소는 중국식 등불에서 녹아 흐르는 촛농이 계속 머리 위로 떨어지는데도 무척 즐거운 듯했다. 아마도 클라이맥스는 곤드레가 된 손님이 앨리스 B. 토클라스의 새 모자에 달린 커다란 노란 꽃을 먹어버린 때였을 것이다.

그것은 전설의 소재가 되었고, 거트루드 스타인이 『앨리스 B. 토클라스의 자서전』에 그 이야기를 쓴 덕분에 루소 잔치의 이야기는 두고두고 전해졌다. 이 떠들썩한 사건은 너무나 잘 알려진 것으로, 무엇보다 몽마르트르의 한 시대의 분위기, 이미 사라지기 시작한 분위기를 포착했다는 데 그 중요성이 있다.

~

몽마르트르와 몽파르나스의 예술가들은 가난했을지 모르지만, 그들의 가난은 1871년에 코뮌 봉기를 일으켰던 절망적인 가난과는 달랐다. 사실상 벨 에포크 기간 내내 절망적인 가난이 이어졌으니, 파리의 빈민들에게 벨 에포크는 결코 황금기가 아니었다. 1908년에는 1871년의 비극적인 사건들을 기리기 위해 페르라셰

즈 묘지의 '코뮈나르들의 벽'에 오늘날 있는 것과 같은 조촐한 명판이 설치되었다. 코뮌 봉기에 대한 무력 진압이 절정에 달했을 때 그 벽 앞에서 총살당한 147명의 코뮈나르들을 기리는 명판이다. 학살 이후 더 많은 시신들이 거두어진 이 공동의 묘는 참배하고자 하는 이들에게 절로 생겨난 기념비가 되어 있었다.

이후 세월 동안 정치적 모임들이 그 무덤 주위를 맴돌았으며, 제3공화국은 이를 용인하기 시작했다. 1880년대에는 시의회가 무덤 주위의 땅을 유가족들에게 양여했고, 이는 어떤 종류의 기념비가 가장 어울리겠는가 하는 논쟁으로 이어졌다. 어떤 이들은 순교자들을 드라마틱하게 재현하기를 원했지만, 또 어떤 이들은 그것이 "너무 부르주아적"이라고 반대했다. 마침내 1908년, 그들은 드라마틱할 만큼 단순한 명판으로 결정하고, 있었던 일을 몇 마디 말로 새겼다.

파리 빈민들에게 삶은 녹록지 않았다. 20세기의 처음 10년이 지나가기까지, 파리의 가난한 노동자 계층 대부분은 시의 외곽으로, 그러니까 변두리 구역이나 외곽의 산업 지대로 밀려나 있었다. 그들은 이미 19세기 중엽 오스만 남작의 파리 중심부 개조에 따라 그곳으로 밀려난 터였다. 그 개조로 인해 파리는 한층 더 매력적이고 위생적인 도시가 되었지만, 그러는 과정에 빈민들의 공동주택이나 그런 주택들이 있던 어둡고 좁은 골목들은 파괴되었다. 불과 몇십 년 사이에 파리의 변두리 및 외곽 지대의 인구는 125만 명 이상으로 배가되었다. 그들 대부분은 더 이상 수공업이 아니라 그런 지역에 속속 생겨나는 공장들에서 일했다. 반면 파리 중심부는 부르주아와 그들에게 직접 봉사하는 노동자들의 주

거지역이 되었다.

적어도 그런 부르주아 파리 시민이나 굳이 보고 싶어 하지 않는 방문객들에게는 거의 눈에 띄지 않았겠지만 파리 인구 중 서비스업에 종사하는 이들의 비중은 상당했으니, 3만 명의 마부와 택시 기사와 배달부, 1만 명의 철도 및 전차 노동자, 9천 명의 백정 조수, 1만 2천 명의 카페 웨이터 등등이 있었다. 중요한 비중을 차지하는 것은 6만 명의 요리사와 레스토랑 부엌에서 일하는 노동자들이었다. 그 밖에도 개인 주택에서 일하는 수천 명이 있었는데, 이는 당시의 열악한 노동환경 가운데서 생계를 꾸리기 위해 어쩔 수 없는 선택이었다.

세기 전환기의 파리 부엌들은 대개 비좁고 바람이 잘 통하지 않는 지하실에 있었고, 그 지옥 같은 곳에서 일하는 이들은 숨 막히는 열기와 독성 가스 연기, 그리고 그런 곳에 고이기 마련인 악취를 견뎌야만 했다. 이 같은 환경에서 하루 열네 시간의 노동은 목숨을 위협했다. 세기 전환기에 요리사 및 주방 노동자들은 광부들보다도 더 심한 직업병에 시달렸다. 오래 서서 무거운 것을 나르고 더러운 공기를 마시는 데다, 주방 노동자로서는 아이러니하게도 영양실조에 걸려 있었던 탓이다. 그리고 물론 불을 쓰는 곳인 만큼 늘 사고의 위험이 있었다. 수많은 요리사와 주방 노동자들이 밤낮없이 술을 마시게 된 것도 놀라운 일이 아니다. 기대수명도 짧아서, 40대 초반을 넘어 사는 요리사가 드물었다.

40대를 훌쩍 넘기며 살아남은 한 사람은 에스코피에였다. 그는 끔찍한 도제 수업을 거쳐 감탄할 만큼 신속하게 계급을 뛰어넘은 인물이었다. 1890년대에 런던 사보이 호텔의 주방장이 되었

을 때, 그는 청결하고 밝은 부엌, 널찍하고 더러움 없는 직원 구역 (깨끗한 화장실을 포함하여), 그리고 충분한 식사를 요구함으로써 주방이라는 가공할 노동환경을 시정하기 위해 최선을 다했다. 그는 이후로도 이런 요구를 계속했으며, 1910년에는 요리사를 포함하여 빈민들에게 재정 보조를 주는 사회를 제안하는 소책자를 내기까지 했다. 더하여 그는 요리사 지망자 중 형편이 어려운 이들을 돕기 위해 여러 자선단체를 후원하기도 했다.

불행히도 형편이 어려운 이들은 너무 많았다. 20세기 초 파리는 부유해졌고 그에 따라 생활수준이 향상되었음에도 불구하고[30] 가난은 여전히 만연했으며, 노동 계층 파리 시민들 대다수는 근근이 살아나갔다. 실업과 불완전고용이 주원인이었으니, 심지어 숙련노동자들도 수요가 일정치 않아 살기 어려웠다. 보일러 제조업자들은 계절형 실업을 겪었고, 의류 산업 노동자들은 연간 수입의 절반을 넉 달 동안 하루 열여섯 시간의 노동으로 벌어야 했다. 숙련된 소목장들은 일이 없을 때는 싼값에 삯일을 해야 했다.

비숙련노동자들이 처한 여건은 한층 열악했다. 공장의 고용이 일정치 않아 종종 노동자들은 한 번에 여러 달씩 실직했다. 특히 1908년 파리 지역을 강타한 불경기 때는 더욱 심했다. 그중에서도 여성 가구들이 큰 타격을 입었으니, 여성 가장들의 임금은 같은 직급의 남성들에 비해 낮았던 것이다. 남녀 모두 나이 든 층은 어려움을 겪었고, 노년이 되기 한참 전부터 노동자들의 임금은 줄어들었다. 주로 빵과 기타 값싼 탄수화물을 주식으로 삼던 노동 빈민은 19세기 말에 생긴 학교 급식 프로그램 덕분에 그나마 영양을 섭취할 수 있었다. 그런 점심의 영양가도 의심스럽긴 했

지만, 적어도 당장의 허기는 물리쳐주었다.

그렇지만 이처럼 여전한 궁핍에도 불구하고, 빈민들의 생활에도 개선된 점들은 있었다. 이제 더 깨끗한 물이 널리 공급되었고, 파리의 새 하수도 체제 덕분에 전에 공공 보건을 위협하던 오염 요인이 상당히 제거되었다. 빵집에서 빵을 구울 때 오염된 물을 쓰지 않는다는 사실만으로도 고객의 건강에 유의미한 영향이 있었다. 하지만 다른 모든 면에서 그렇듯이, 가장 깨끗한 물과 최상의 배수 설비는 그 값을 치를 수 있는 이들에게 돌아갔다. 가난한 이들은 언제나처럼 주어지는 것을 받을 수밖에 없었다.

~

깨끗한 물과 더 나은 위생 환경을 제공하려는 오스만 남작의 선구적인 노력이나 파리 전역의 도로망 및 공원 건설에도 불구하고, 20세기 초 빛의 도시 파리에는 새로운 도시문제들이 생겨났고, 도시 계획가 외젠 에나르는 이를 시정하고자 했다.[31]

1872년과 1911년 사이 파리 도시권의 인구는 200만 이하에서 거의 300만으로 늘어났다. 인구만 늘어난 것이 아니라 자동차도 1903년에는 2천 대였던 것이 1910년에는 5만 4천 대로 늘어나 있었다(이 숫자는 프랑스 전역에 대한 것이지만, 당시 프랑스 자동차의 대부분은 파리에 있었다). 도시 과밀이 문제로 떠올랐고, 이는 사태를 바라보는 새로운 방식을 요구했다.

파리의 에콜 데 보자르 건축학 교수의 아들이었던 외젠 에나르는 아버지의 아틀리에에서 연구하다가 파리의 건축을 관할하는 사무소에 취직할 기회를 얻었으며, 평생 그곳에서 일했다. 처

음에는 그저 학교 건물들을 설계하는 정도의 일이었지만, 곧 그는 1889년과 1900년의 만국박람회 설계에 참가했으며 그 일로 금메달과 레지옹 도뇌르 슈발리에 훈장을 받았다. 새로운 세기가 개시되면서부터 에나르는 파리의 도시문제를 연구하기 시작하여 보행자와 차량의 움직임을 분석하는가 하면, 만국박람회 이후 샹 드 마르스의 보존 문제도 연구했다. 무엇보다도 에나르는 개방 공간과 주택, 교통 순환 그리고 파리 전역의 개발을 개선할 장기간에 걸친 종합 계획을 수립하기를 원했다.

여기에는 과거의 유산 중 최상의 것을 보존하는 일도 포함되었으니, 에나르의 지휘하에 파리의 역사적 지역 중 가장 중요한 곳들이 목록화되고 묘사되었으며 보존 긴급성의 정도가 평가되었다. 그의 작업 결과 센강의 강둑이나 시테섬의 퐁 뇌프 지점 끝부분을 포함하여 전체적인 경관이 보존되었다. 하지만 에나르는 장래에 벌어질 일을 특히 긴요하게 여겼다. 그는 지하철 건설에도 불구하고 차량의 급증을 정확히 내다보았고, 그래서 파리의 도로 망을 분석하기 시작했다.

다른 대도시들의 계획을 참고하여, 에나르는 센강에 더 많은 다리를 놓아야 할 뿐 아니라 남북을 가로지르는 간선도로가 필요하다고 결론지었다. 또한 그는 개선문처럼 여러 방면의 도로가 교차하는 주요 지점들에서 차량의 반시계 방향 순환 방식을 제안했으며, 그런 위험한 지점에서 보행자들을 보호하기 위해 최초의 지하도를 고안했다.

에나르는 공원들에도 관심을 기울였다. 오스만이 공원들을 더 만들었음에도 이전 세기 동안 많이 퇴락한 상태였다. 인구 증가

에도 불구하고 시 당국에서는 개방 공간을 수입원으로만 보았고, 그래서 세기 초에는 레쟁발리드의 산책로 3분의 1을 개발업자들에게 팔아치운 터였다. 시 당국은 또 샹 드 마르스의 부분 또는 전부와 마지막 남은 파리 성벽인 티에르 요새 둘레의 드넓은 변두리 땅마저도 매각을 고려하던 참이었다. 그것은 파리에 유일하게 남은 가장 큰 땅이었다.

1909년, 에나르는 구닥다리가 된 티에르 요새를 아홉 개의 새로 조경된 공원들로 전환하고 이른바 '철각보凸角堡 대로'라는 새로운 도로로 연결할 것을 제안했다. 그렇게 해서 건물들과 도로 사이의 고르지 않은 공간들에 정원과 안뜰을 만들라는 것이었다. 그러지 않으면 보기 흉한 난개발로 인해 개방 공간이 사라질 우려가 있었다. 하지만 시 당국과 부동산 이해관계자들의 강한 반대에 부딪혀 그의 계획은 무산되었고, 전쟁 후 파리시는 요새를 무너뜨리고 그 땅 대부분을 개인 개발자들에게 팔게 된다. 그리고 이어서 제멋대로의 개발과 악명 높은 순환도로가 생겨날 터였다.

샹 드 마르스로 말하자면, 에나르는 그 일부를 세계 최초의 도시 내 비행장으로 만들고 에펠탑을 관제탑으로 사용하며 그 주위에 카페와 스포츠 시설과 정원들을 배치할 계획이었다. 비행장 계획은 결코 인기를 얻지 못했지만, 샹 드 마르스를 개방 공간으로 유지하자는 제안은 많은 지지자를 얻었다. 하지만 이 문제에서도 부동산 이해관계가 우선되었고, 1910년에는 샹 드 마르스의 각 변을 따라 90미터의 띠를 이루는 땅이 매각되어 주택들이 건설되었다.

에나르는 자신이 파리와 그 주변 지역을 위해 꿈꾸었던 종합 계

획이 실행되는 것을 보지 못한 채 세상을 떠났다. 하지만 1934년
에는 그의 조수 중 한 사람이 다시금 제안한 이 계획이 마침내 받
아들여졌고, 이후 수정 작업들을 거쳐 오늘날까지도 시행되고
있다.

~

1908년 말에, 뮈니에 신부는 젊은 세대에 대한 절망을 표함으
로써 나이 든 티를 냈다. 전부터도 공개 장소에서 담배를 피우는
상류층 젊은 여성들이 점점 더 많이 보이는 것에 불만을 표해온
터였지만,[32] 이제 그의 일기에는 젊은 층의 자기중심성을 묘사하
는 몇 가지 용어가 사용되기 시작했다. 그중 하나는 "재미있는"이
었다. 젊은 층은 재미를 추구하며 산다고 그는 썼다. 그들은 테니
스를 치거나 옥외경기를 하기보다 그저 앉아서 노닥거리며, 춤을
추기보다 시시덕거린다는 것이었다. "젊은 커플은 신접살림을 차
리면서 아이들을 키울 방보다도 '차고'에 더 신경을 쓴다. '아이는
없어도 차는 두 대'라는 것이다"라고 그는 신랄하게 덧붙였다.[33]
열일곱 살 난 샤를 드골은 그런 젊은이가 아니었다. 1908년 여
름, 파리의 스타니슬라스 중학교에 입학하기에 앞서 그는 독일을
여행했다. 바덴에서 슈바르츠발트로 가는 동안 그는 신문을 읽었
고, 그들이 "우리에게 상당히 적대적"이라는 점을 눈여겨보았다.
그러고는 이렇게 덧붙였다. "지난 3년 동안 유럽에서는 뭔가가
달라졌다. 내 생각에는 큰 전쟁 전에 오는 불안정인 것 같다."[34]
젊은 드골은 군인이 되기 위해 열심히 준비 중이었고, 이미 다
가오는 재난의 냄새를 맡고 있었던 것이다.

비롱관의 로댕

1909

장 콕토가 우연찮게 바렌가와 앵발리드 대로 모퉁이에 있는 퇴락한 저택의 드넓은 안뜰에 들어서게 된 것은 가을이었다.[1] 그 저택이란 다름 아닌 비롱관으로, 교회와 국가가 분리되기 전까지는 성심 수녀원 및 학교 건물로 쓰이던 곳이었다.

학교도 수녀원도 사라진 지 오래였고, 이제 그 건물은 정부 재산 청산인의 관할하에 있었다. 하지만 문지기는 콕토에게 조각가 오귀스트 로댕이 본관에 살고 있다면서 만일 남는 방 중 하나를 원한다면 청산인에게 요청해보라고 귀띔해주었다. 콕토는 즉시 담당자를 찾아갔고, 바로 그날 오후부터, 명목상의 집세만 내고, 수녀원 학교에서 전에 음악 및 무용 교실로 쓰던 널찍한 방의 자랑스러운 세입자가 되었다.

비롱관은 고상한 역사를 지닌 건물로, 적어도 그 일부는 앙주-자크 가브리엘―프티 트리아농궁과 콩코르드 광장 북쪽 입구에 줄지어 있는 저택들을 건축한 인물―이 설계한 것이었다. 비롱

관이라는 이름은 전 소유자였던 비롱 공작의 이름을 딴 것으로, 3만 제곱미터가 넘는 부지의 드넓은 정원들도 그가 만들었다. 불행히도 성심 수도회 수녀들은 온수와 난방을 비롯해 모든 사치의 흔적들을 추방했고, 저택의 벽널이며 대형 벽거울, 장식화 등도 모두 처분해버렸다.[2] 수녀들은 예배당과 기숙사를 짓는 한편 정원은 황폐하게 내버려두었다.

라이너 마리아 릴케는 아내인 조각가 클라라 릴케를 통해 이 건물을 알게 되었고, 아내가 독일로 돌아간 후 그곳에 거처를 정했다. 로댕에게 그 건물에 대해 말해준 것도 릴케였는데, 로댕이 그를 어떻게 대접했던가를 생각하면 실로 너그러운 처사였으니, 이를 계기로 두 사람은 화해하게 되었다. 낭만적으로 퇴락해가는 저택을 본 로댕은 정원이 내다보이는 넓은 1층에 즉시 세를 얻었다. 실제로 비롱관에 살지는 않았지만, 거기 마련한 작업실을 좋아해서 즐겨 그곳에서 일하며 방문객들을 맞이했다. 그곳은 "페로의 동화에나 나올 법한 곳"이라고 콕토는 썼다. 낭만적이리만치 무성한 정원들에 둘러싸인 그 저택은 축제나 시 낭송회를 열기에 완벽한 장소였다. 들장미 덤불들이 "작은 처녀림과 뚫고 들어갈 수 없는 채마밭"을 뒤덮고 있었다. 콕토가 사는 방의 높다란 창들도 물망초로 뒤덮여 잘 열리지 않을 정도였고, 간신히 열어보면 "어디로 이어지는지 알 수 없는 녹음의 터널"이 나타났다.[3] 콕토의 1946년 영화 〈미녀와 야수La Belle et la Bête〉가 보여주게 될 마법의 숲과도 같은 장면이었다.

물론 젊은 콕토는 장차 자신이 시인, 소설가, 영화제작자로서 얻게 될 명성에 대해 전혀 알지 못했다. 겨우 몇 달 전 샹젤리제에

있는 작은 극장인 테아트르 페미나에서 자작시 낭송을 한 것이 경력의 전부였다. 이 행사의 비용을 대고 선전한 것은 배우 에두아르 드 막스로, 그와 함께 상식을 벗어난 차림새로 사라 베르나르의 심기를 건드린 지 얼마 되지 않은 때였다.⁴ 그때의 차림새와는 대조적으로, 이번에 콕토가 낭송한 시들은(장차 『알라딘의 램프 La Lampe d'Aladin』로 출간되는데) 우아하고 섬세한―훗날 콕토가 "바보짓"이라 일갈할 만한 습작이었다.

그가 비롱관에 살기로 한 것은 전혀 바보짓이 아니었지만, 그 꿈 같은 세계는 그의 어머니가 아들의 은신처를 발견하면서 돌연 끝나고 말았다. 평소 아들에게 관대한 어머니였는데도 그랬다. 당시에도, 그리고 몇십 년 후 그가 죽을 때까지도, 어머니의 정기적인 금전적 후원은 그의 가장 믿을 만한 수입원이었다. 게다가 콕토는 친가에서 집세를 내지 않고 사는 데 익숙해 있었다. 어머니가 그에게 "'지나친 자유를 그렇게 악용하는' 데 대해 진지하고 고통스러운 비난을 한 것"⁵은 아마 그가 비롱관에 살던 무렵이었을 것이다. 가족 관계가 대개 그렇듯이 그 배경에는 더 많은 사연이 있었겠지만, 결과는 명백했다. 콕토는 비롱관의 목가적인 정원을 뒤로하고 떠나야만 했다.

～

로댕은 비롱관에 실제로 기거한 적은 없었겠지만, 그 소중한 안식처에서 즐겨 작업했고 방문객들을 맞이했다. 물론 작정하고 그의 곁을 지키는 클레르 드 슈아죌이 함께했으니, 그녀는 그곳을 "우리의 마법 성"이라고 부르곤 했다.⁶ 로댕은 축음기를 사서

그레고리오 성가에서부터 민속 무곡이나 뮤직홀 노래에 이르기까지 온갖 음악을 들었다. 슈아죌이 늘 곁에 붙어 있다는 것이 로댕의 친구들에게는 짜증스러운 일이라, 그중 한 사람인 케슬러 백작은 그녀를 "더 이상 젊지 않은, 입술을 새빨갛게 칠한 투실투실한 여인"이라고 묘사하기도 했다. 슈아죌이 감히 나서서 케슬러에게 "그가 거장을 위해 해준 모든 일"에 대해 감사하자, 그는 "노인에게 이 모든 미국인들을 위해 쓸 정력이 남아 있다니" 놀라운 일이라고 혼자 혀를 차기도 했다.[7]

하지만 슈아죌이 로댕에게 미치는 영향에 대해 가장 우려한 사람은 릴케였다. 릴케는 케슬러에게 그런 우려를 털어놓으며, 본래 로댕은 "늙어가는 예술가가 어떻게 아름다울 수 있는가의 산본보기처럼 보였었습니다"라고, 그런데 "갑자기 늙는다는 것이 보통 사람 못지않게 그에게도 치명적인 일이 되었습니다"라고 말했다. 로댕이 노년의 두려움과 권태에 빠져 "여느 나이 든 프랑스 남성과 다르지 않게" 여자에 약해졌다는 것이었다. 그가 기분 전환을 위해, "죽음에 대한 두려움의 민낯"을 피하기 위해 슈아죌을 필요로 한다는 사실이 릴케로서는 당혹스러웠다.[8]

～

케슬러와 로댕 모두의 친구였던 이로는 릴케 말고도 아리스티드 마욜이라는 바스크 출신 조각가가 있었다. 그는 스페인 국경과 가까운 프랑스의 지중해 연안 마을에서 태어나 스무 살 무렵부터 파리의 에콜 드 보자르에서 공부했는데, 클뤼니 박물관에서 중세 타피스리 〈일각수의 여인La Dame à la licorne〉에 크게 감명받은

후 타피스리에 전념하다가 눈을 혹사하여 실명 위기를 겪기까지 했다. 류머티즘성 염증의 발병과 실명 위기로 회화나 타피스리 디자인을 할 수 없게 되자 조각을 시작했는데, 1905년 살롱 도톤에 출품한 〈지중해La Méditerranée〉라는 작품은 회화에서 마티스의 〈모자 쓴 여인〉이 구현한 것에 맞먹는 혁신적인 정신의 소산으로 여겨진다.

케슬러는 1902년 볼라르 화랑의 전시회 때 처음으로 마욜의 작품을 만났던 것 같지만, 그가 파리 서쪽 교외 지역 마를리의 작은 시골집에 있던 마욜의 작업장을 방문한 것은 1904년의 일이다. 당시 40대였던 마욜은 "다듬지 않은 길고 검은 수염에 매우 표정이 풍부하고 빛나는 푸른 눈"을 하고서 자신을 소개하려고도, 방문객의 이름을 알려고도 하지 않은 채 그저 손님들을 작업실로 안내했다.[9] 케슬러는 그 자리에서 작은 작품 하나를 샀다.

그리하여 30년 이상 이어질 후원 관계가 시작되었으며, 그 세월 동안 그들은 공통의 친구였던 로댕을 간간이 방문했다. 그러면서 두 사람은 많은 대화를 나누었는데, 왜 항상 여성을 조각하느냐는 케슬러의 질문에 마욜은 이렇게 대답했다. "모델이 없기 때문이오. 로댕은 원하는 만큼 모델을 구할 돈이 있지만, 그렇지 못한 대부분의 조각가는 자기 아내를 모델로 쓸 수밖에 없으니까." 케슬러를 위해 베르길리우스의 『목가집 Eclogae』에 삽화를 그려달라는 부탁을 받자 마욜은 열정적으로 반응했다. "나도 베르길리우스의 애독자"라고 그는 케슬러를 안심시켰다.[10] 마욜의 가장 큰 보물은 그가 수집한 고갱의 목판화였다고 케슬러는 회고했다.

1908년에 함께 그리스를 여행하는 동안 마욜의 촌스러움과 편

협함이 케슬러의 심기를 거스른 후에도, 그들의 우정과 후원 관계는 계속되었다.

~

피카소가 바토 라부아르를 떠나 클리시 대로 11번지 꼭대기 층의 단연 부르주아적인 아파트로 이사한 것은 1909년 가을이었다. 꼭대기 층이라는 것이 오늘날과 같은 의미는 아니었지만(당시에는 아파트 1층이 가장 비쌌다. 특히 걸어 올라가야 하는 건물의 경우), 몽마르트르 언덕 자락에 있던 그 깨끗하고 안락한 아파트는 피카소의 성공을 나타내는 분명한 표지였다. 하지만 바토 라부아르의 보헤미안적인 너저분함에도 불구하고, 피카소는 그곳을 떠나는 것을 아쉬워했다.

같은 해 가을에 앙리 마티스는 비롱관을 떠나, 그리고 아예 파리 자체를 벗어나 남서쪽 교외에 있는 이시-레-물리노에 자신과 가족을 위한 집을 얻어 이사했다. 그의 미술학교는 그의 명성뿐 아니라 수업료를 받지 않는다는 점 때문에 급속히 번창했지만, 그는 학생들에게 너무나 많은 시간과 힘을 빼앗긴 나머지 당시로서는 시골이던(하지만 파리에서 오갈 만한 거리였던) 곳에 피난처를 구했던 것이다. 그곳에서 그는 비교적 방해받지 않고 그림에 몰두할 수 있었다.

러시아 컬렉터 세르게이 슈킨이 그의 작품을 상당수 구입하고 또 주문한 덕분에, 마티스는 처음으로 어느 정도 경제적 안정을 누릴 수 있었고, 이제 마티스 가족은 정원 딸린 독채에 살며 마음 편히 숨 쉬게 되었다. 이는 마티스의 딸 마르그리트에게 특히 중

요했던 것이 그녀는 그해 봄에 또 다시 기관氣管절개술을 받아야 했기 때문이다(그녀는 여러 해 전 처음 기관절개술을 받은 후로 기관이 손상되어 항상 리본으로 목을 가리고 지냈다). 1909년 여름 비롱관을 매각하기로 한 정부의 결정이 최종적인 압박으로 작용하여, 마티스 가족은 그해 여름을 지중해 연안에서 보낸 뒤 가을에 이시로 이사했다.

슈킨이 마티스의 가장 중요한 후원자가 되기는 했지만, 세라와 마이클 스타인 부부도 여전히 그의 헌신적인 컬렉터였다. 이제 마티스는 독일과 스칸디나비아뿐 아니라 미국과 러시아의 컬렉터들 사이에서도 널리 인정받기 시작했다. 프랑스인들은 자기 나라 화가에 대한 그런 열정에 가담하지 않았으니, 그의 작품에 대해 내놓고 적대감을 드러내지는 않았지만 그중 가장 좋은 작품들이 프랑스를 떠난다는 사실에 그리 개의치도 않았다.

1908년 마티스가 『화가 수첩』을 발표하자[11] 프랑스 평론가들은 그의 한 가지 진술에 대해 특히 격렬하게 반응했다. 마티스는 그 책에 이렇게 썼던 것이다. "내가 꿈꾸는 것은 균형과 순수성과 평온함을 지닌 예술, (……) 주제를 혼란케 하거나 침울하게 만들지 않는 예술, 정신에 안식과 차분함을 줄 수 있는 예술, 피곤으로부터의 휴식을 제공하는 좋은 안락의자와도 같은 무엇이다."[12] 이런 말은 마티스의 작품에서 평온함이나 위로를 보지 못하는 사람들에게 반발을 일으켰다. 동시에 그것은 아방가르드 그룹 내 마티스의 경쟁자들에게—특히 피카소와 그의 지지자들에게—마티스 그림은 가벼운 장식 내지 오락밖에 되지 않는다는 식으로 비난할 거리를 주었다.

사실상 이 에세이를 씀으로서 마티스는 자신의 예술적 비전과 피카소의 비전 사이에 분명한 선을 그은 셈이었다. 비록 피카소를 거명하지는 않았지만 그는 그런 유의 그림이 지나치게 추상적이고 이론적이며 감정이나 직관, 오감보다는 두뇌에 의지하는 것이라고 보았다. 피카소가 큐비즘에 대한 설명을 글은 고사하고 말로도 표명한 적이 없었음에도, 그나 그의 동료 브라크의 작품을 보는 이들은 그들의 목표가 "3차원 공간을 2차원 평면 위에 재현하는 것"이라고 믿었다.[13] 좀 더 최근의 큐비즘 전문가도 "〈아비뇽의 아가씨들〉이 진정 혁신적인 예술 작품인 이유는 피카소가 그 그림에서 르네상스 이래 유럽 회화의 두 가지 중요한 특징, 즉 인체의 고전적 규범과 단일 시점에서 본 공간이라는 환상에서 탈피한 데 있다"라고 지적한 바 있다.[14] 하지만 큐비즘을 어떻게 정의하든 간에, 마티스는 그 산물을 전면 거부 했다.[15]

그러나 이제 마티스가 무슨 생각을 하고 글을 쓰는가는 중요치 않았다. 아방가르드 그룹 내에서는 이미 큐비즘이 득세하고 있었다. 피카소와 그의 추종자들은 공공연히 마티스를 조롱했고, 한편 마티스에게 쇄도하는 주문과 그의 여유로워 보이는 전원생활을 시기하는 이들은 그가 자기 그림에 터무니없이 비싼 값을 매기며 그의 가족이 호화 생활을 하고 있다고 비난했다. 전화에 욕실, 그리고 중앙난방은 당시 프랑스에서 호화 시설로 여겨질 수도 있었지만, 집 자체는 비교적 소박한 것이었고, 마티스 가족은 여전히 금전적 문제를 겪고 있었다. 그나마 재정적 압박이 다소 덜어진 것은 그해 9월 파리의 권위 있는 베르넴-죈 화랑과 맺은 유리한 계약 덕분이었다. 그 계약은 그에게 외부 주문을 받을 수

비롱관의 로댕 〜 1909

있게 해주고 그가 화랑의 수익 일부를 갖게 해주었다는 점에서 드물게 너그러운 것이었다. 그 소식도 과장된 형태로 돌고 돌아 사람들의 악의를 부추겼다.

마티스는 그런 원성에 대해 한마디로 대답했다. "나는 한구석에 처박혀 관찰자로서 무슨 일이 일어나려는지 지켜보며 기다렸다."[16]

~

놀랄 일도 아니지만, 피카소는 사태를 전혀 다르게 보았다. 훗날 그는 이렇게 회고했다. "우리가 큐비즘을 발명했을 때, 우리는 큐비즘을 발명할 의도가 전혀 없었다. 우리는 그저 우리 안에 있는 것을 표현하고 싶었을 뿐이다."[17]

1908년 『화가 수첩』 이후로, 그리고 1907년의 〈붉은 마드라스 두건Madras rouge〉(그해 살롱 도톤에 〈표현의 머리Tête d'expression〉라는 제목으로 출품되었다) 이후로 마티스는 '표현' 내지 '표현주의'를 주장해왔지만, 피카소도 전혀 물러날 생각이 없었다. 이론적이라고? 천만의 말씀! 피카소는 공식이나 이론을 전면 거부 했다. 그가 보기에 자신의 작품에 사변적인 데라고는 전혀 없었다. 그의 작품의 관건은 물질성과 호소력, 그리고 지난날의 3차원적 모방을 거부하는 급진적이고 새로운 사실주의였다.

피카소가 보는바, 마티스의 문제는 마티스였다. 마티스가 〈아비뇽의 아가씨들〉을 비웃었고, 마티스가 1908년 살롱 도톤에 낸 브라크의 작품을 거부했으니까. 적어도 그들은 그렇게 생각했다. 마티스가 브라크를 거부했다는 것은 아마 사실이 아닐 테고, 적

어도 사실의 전부는 아니었을 것이다. 《뉴요커》의 파리 특파원이
던 재닛 플래너는 훗날 회고하기를, 브라크도 〈아비뇽의 아가씨
들〉을 처음 보고는 심한 거부반응을 보였으며, 피카소보다는 세
잔을 길잡이 삼아 자신만의 큐비즘을 개척해갔다고 했다. "자연
에서 원통과 구와 원뿔을 보아야 한다"라는 세잔의 말에서 영감
을 얻어, 브라크는 프랑스 남부 에스타크 마을의 풍경을 온통 원
뿔과 원통과 구와 입방체로 그려냈다.[18] 득의한 그는 그 획기적인
작품 여섯 점(일설에 따르면 일곱 점)을 1908년 살롱 도톤에 출
품했고, 그 여섯 점이 전부 낙선한 데 충격을 받았다. 전면 거부라
는 심사 결과에 부담을 느낀 두 명의 심사 위원이 각기 적어도 한
점은 구하려고 투표했으나(심사 위원 각자에게 그럴 권리가 있었
다), 브라크는 깊이 분노하여 그림들을 전부 철수시켰다.

　마티스도 심사 위원단 중 한 사람이었다는 사실 때문에 브라크
는 그를 배신자로 간주했다. 따지고 보면 마티스야말로 야수파의
선구자였고—브라크도 잠시 그 그룹에 가담했었다—지금까지
친구로 지내온 터였으니까. 마티스는 그 자신의 말에 따르면 (플
래너의 지적대로) "모든 새로운 경향에 다양한 흥미"를 갖고 있
던 터라,[19] 브라크 그림 한 점을 전시에 포함시키는 데 투표했었
다. 하지만 마지막에 가서 브라크 그림을 구하기 위해 표를 던진
두 사람 중에는 들어 있지 않았으니, 따라서 마티스가 무슨 말로
변명하든 브라크는 마티스야말로 자기 그림을 낙선시킨 장본인
이라고 믿었다.[20]

　그게 다가 아니었다. 1908년 살롱 도톤에서 마티스가 실제로
어떤 역할을 했든, 혹은 그랬다고 의심받았든 간에, 브라크의 그

림이 "작은 입방체(큐브)들로" 이루어져 있다는 그의 묘사는 금방 유명해졌다. 프랑스 미술평론가 루이 보셀이 대뜸 그 말을 주워 담아 기사화하는 바람에 큐비즘이라는 용어가 생겨난 것이었다. 피카소도 브라크도 큐비즘이라는 말을 싫어했지만(보셀은 애초에 그 말을 형용사로 썼다), 얼마 안 가 그들 자신도 그 말을 쓸 수밖에 없게 되었다. 그러나 어떻든 그것 역시 마티스에 대한 불만이 커진 또 한 가지 이유였다.

상황은 브라크가 한쪽 진영을 떠나 다른 쪽으로 넘어감으로써 한층 미묘해졌다. 마티스는 버림받았다고 느꼈으며, 브라크는 이용당했다고 느꼈다. 피카소는 마티스가 미술학교를 연 것이나 예술론을 발표한 것이 모두 자기 자신을 과시하는 행동이라고 여겼다. 그 모든 상황의 저변에는 오래 쌓인 경쟁심과 시기심, 그리고 두 사람의 극적으로 다른 성격과 생활 방식에서 비롯된 오해가 작용했던 것이지만.

피카소는 마티스보다 10년 이상 연하였고, 속속들이 스페인 남자, 거트루드 스타인이 "4인방을 거느린 작은 투우사"라고 재치 있게 묘사했듯이 마초 중의 마초였다. 또 다른 비유로 그녀는 그를 "네 명의 척탄병을 거느린 나폴레옹"이라고도 했다.²¹ 피카소는 똘똘 뭉친 동아리의 우두머리로 그 중심에 있어야만 했고, 그런 지배적인 위치를 쉽게 차지했다. 그는 어디에 가든 혼자 가는 법이 없었고, 바토 라부아르 시절부터도 "피카소 패거리", "피카소 도당"이라 불리곤 했다. 남자고 여자고 그의 주위에 모여들었지만, 여자들(아마도 거트루드 스타인을 제외하고는)은 그의 삶에서 대단찮은 지위밖에 차지하지 못했다. 그는 쉽게 여자를 정

복하고 지배하고 버렸으니, 페르낭드는 7년 동안이나 그의 곁에 머물지만 그녀도 결국은 버림받게 된다.

마티스는 젊은 시절 한때 탈선하기도 했으나 그 무렵에는 보수적인 가장으로서 가족에 대한 책임을 중요하게 여기고 있었다. 그에게도 친구들이 있었고 그중 몇몇은 상당히 자주 만났지만, 그러는 동안에도 그의 삶의 중심은 가족이었고 작업실이었다. 혼자 작업하기를 좋아한 그가 이시-레-물리노까지 이사한 것은 친구들, 학생들, 잠재적 고객들, 기타 다양한 사람들의 방해를 피해서였다. 그에게는 혼자 조용히 일하는 시간이 무엇보다 중요했으며, 그를 중상하는 사람들이 뭐라고 야유하든 간에 자신의 예술에서 평온함과 고요함을 추구했으니, 피카소와는 거리가 멀었다.

그런 고요함을 위해서라면 마티스는 기꺼이 희생을 감수할 용의가 있었고, 성적인 금욕도 그중 하나였다. 그는 자신의 창조적 에너지를 지키기 위해 1905년부터 성적으로 금욕해온 터였다. 피카소라면 그런 식의 금욕을 우습게 여겼을 터이고, 로댕 역시 마찬가지였을 것이다. 로댕은 예술과 삶 모두에서 여성의 육체를 구가했으며, 성적인 에너지야말로 자신의 영감과 창조성의 원천이라고 믿었다. 빅토르 위고 또한 그랬으리라고 믿어 마지않는 로댕은 그 점을 나타내기 위해 위고의 조각상을 처음 만들 때 위고의 머리 바로 위에 가랑이를 드러낸 이리스 여신을 배치했고, 그래서 그 첫 번째 위고 상은 거부당한 바 있었다. 노년의 위고가 그를 잘 아는 사람들에게 서글프게 색정적인 노인으로 비쳤다는 사실, 로댕 자신 또한 같은 평판을 얻고 있었다는 사실은 이 노년의 조각가에게 떠오르지 않았던 것 같다.

그해 봄과 여름에 로댕은 팔레 루아얄 정원에 자신의 빅토르 위고 기념 조각상을 설치하는 것을 감독했고, 9월에 제막식을 치렀다.[22] 비록 그 자신은 깨닫지 못했을지도 모르지만, 그런 기념상에 대한 대중의 관심이 쇠퇴하고 있었을 뿐 아니라 그가 추구하는 극적인 요소가 가미된 자연주의도 유행에서 밀려나던 무렵이었다.

한편 그 여름에는 로댕의 우울증—3년 전에 나타나기 시작했는데—도 심각해졌다. 그는 자신이 "지각 없는 생활로 항상 지쳐 있으며 (……) 창조력에서 단절되어 있다"라며 고뇌했다.[23] 상황을 악화시킨 것은 클레르 드 슈아죌의 언니가 죽으면서 클레르의 남편인 후작에게 유산을 남긴 일이었다. 로댕은 후작이 일을 정리하도록 미국에 갈 여비를 댔고, 그해 말에 후작은—다분히 제멋대로—자신을 '슈아죌 공작'으로 승격시켰다. 따라서 클레르 드 슈아죌 역시 '공작부인'을 자처하기 시작했으니, 로댕이 "지각 없는"이라고 한 것은 이런 사실들을 염두에 두고 한 말인지도 모른다.

그럼에도 클레르 드 슈아죌은 로댕의 삶에서 여전히 가장 가까운 사람이었으며, 연말에는 그의 기분도 다소 나아졌다. 아마도 비롱관에서 지낸 것이 그런 기분 변화를 가져왔을 것이다. 그는 분명 그곳에서 지내기를 즐겼고, 비롱관이 사라질지도 모른다는 사실만이 그에게 새로운 근심거리였다.

~

그 무렵 이사도라 덩컨도 비롱관으로 오게 되었다. 유럽과 미국을 두루 순회한 끝에 그녀는 1909년 초에 파리로 돌아와, 자신과 딸 디어드리, 그리고 독일에서 운영하던 무용 학교에서 데리고 온 제자들을 위한 아파트를 빌렸다. 그러면서 비롱관의 기다란 복도를 빌려 무용 연습실로 쓰게 되었다. 그녀와 제자들은 1월 말에 게테 리리크 극장에서 데뷔했고, 권위 있는 콜론 오케스트라가 반주했다. 입장권은 몇 시간 만에 매진되었으며, 전회 만석이었다.

이사도라와 젊은 무용수들이 대대적인 성공을 거두어 게테 리리크에서 갈채를 받던 그때, 그녀의 인생에 뜻하지 않게도 새로운 남자가 나타났다. 위나레타 싱어(에드몽 드 폴리냐크 공녀)의 남동생 파리스 싱어로, 물려받은 부 외에는 위나레타와 전혀 닮은 점이 없는 사람이었다. 잘생기고 매력적이며 플레이보이로 이름 높았던 그는 이사도라의 마음을 사로잡기 위해 총력을 기울였다. 그들은 전에 위나레타의 연로한 남편 에드몽 드 폴리냐크 공의 장례식에서 잠깐 만난 적이 있었다. 당시 이사도라는 그에게 전혀 주목하지 않았지만, 이번에는 그의 등장이 자신의 삶에 의미하는 바를 십분 깨달았다. 그녀는 이미 텔레파시를 신봉하고 있었으며, 에밀 쿠에가 주창한 '긍정적 사고방식'에 따라 백만장자가 나타나 무용 학교 운영 경비를 위시한 엄청난 비용을 대주리라는 자기암시를 거듭하고 있던 터였다. 싱어가 그녀의 분장실에 나타났을 때, 그녀에게 대뜸 든 생각은 "여기 내 백만장자가

나타났다!"는 것이었다.[24]

그들은 곧 연인 사이가 되었고, 끊임없이 다투었다. 싱어는 그녀에게 한없이 너그러웠지만 (덩컨이 훗날 회고했듯이) "버릇없는 어린아이 같은 심리"를 갖고 있었다. 그는 지배적이었고, 이사도라는 지배당할 사람이 아니었다. 설상가상으로, 그는 그녀의 무용에 별다른 흥미가 없을뿐더러 그것을 높이 평가하지도 않았다. 그들은 번갈아 절교를 선언했고, 화해와 재결합을 거듭했다. 그렇지만 여전히 이사도라는 자신이 그를 사랑한다는 것을 인정했으니, 돈이 즐거운 시간과 호사스러운 생활을 가능케 해주는 것도 사실이었다. 그들은 싱어의 요트로 이탈리아 여행을 가는가 하면 파리에서는 최고급 레스토랑들에서 식사했다. 싱어가 모든 비용을 댔으며, 이사도라가 폴 푸아레의 의상실에서 마구 사들이는 옷값도 물론 치렀다. 그녀의 말에 따르면, 푸아레는 "마치 예술 작품을 만들듯이 여자에게 옷을 만들어 입혔다". 그녀는 싱어를 만나기 전에 빌린 뇌이의 값비싼 새 작업실 비용은 자신이 내겠다고 고집했지만, 폴 푸아레의 손을 빌린 호화로운 장식도 아마 그의 돈으로 값을 치렀을 것이다.[25]

이사도라가 다시 임신한 사실을 안 것은 그해 가을 싱어 없이 베네치아에 갔을 때였다. 그녀는 큰 충격 가운데서 유산을 생각했다. "내 예술의 도구인 몸에 또다시 그런 변형이 닥친다는 데 대한 반발"이었다. 하지만 그러면서도 태어날 아기를 생각하면 "희망과 기대로 마음이 찢어졌다". 결국 그녀는 아기를 낳기로 하고, 두 번째 미국 순회공연을 떠났다. 그곳에서 그녀는 끊임없이 춤추었고 큰 성공을 거두었으며 임신 사실을 숨길 수 있었다. 그

러다 1월에 한 여자가 다가와 놀라움을 표시했다. "이런, 미스 덩컨, 이제 앞줄에서는 다 보여요." 그 시점에 이르러서야 이사도라는 공연을 중지하고 유럽으로 돌아가는 것이 최선이리라는 결론을 내렸다.[26]

~

그사이에 파리스 싱어의 누나인 위나레타, 즉 폴리냐크 공녀는 조용히 자신의 연애를 계속하고 있었다. 그 상대 중에는 젊은 미국인 화가 로메인 브룩스도 있었는데, 브룩스는 위나레타를 떠받들었지만, 미국인 작가 내털리 클리퍼드 바니를 만난 후로는 그녀가 그 평생의 가장 큰 사랑이 되었다. 사실 위나레타 다음에는 유명한 러시아 무희 이다 루빈시테인과도 여러 해를 보냈었다. 하여간, 1909년부터 전쟁이 일어나기까지 위나레타의 애정의 대상이 되었던 것은 로메인 브룩스가 아니라 사랑스러운 마이어 남작부인 올가였다.

위나레타의 특징은 예술에 대한 사랑을 공유한 사람에게 끌린다는 것이었다. 자신도 재능 있는 음악가요 화가였던 그녀는 여러 해 동안 — 처음에는 남편과 함께, 나중에는 혼자서 — 파리에서 손꼽히는 살롱 중 하나를 이끌었고, 그곳에서 아방가르드 작곡가와 음악가들이 최신 작품을 연주했다. 1906년 그녀가 당시 평민과 결혼하여 파리에 살고 있던 러시아인 파벨 대공의 집에서 세르게이 디아길레프와 처음 만난 것도 그런 예술 후원자로서였다. 디아길레프는 공연을 위해 개인 후원자들이 필요했고, 1909년 봄 예기치 않게도 차르가 재정 후원을 거두어버린 후에는 특히 그러

했다. 디아길레프와 가브리엘 아스트뤼크는 가능한 후원자 명단을 작성했는데, 폴리냐크 공녀는 미시아 에드워즈와 함께 그 명단의 꼭대기에 있었다. 1909년 시즌을 시작하기 위해 디아길레프가 파리에 도착했을 때는 위나레타와 미시아 모두 주요 후원자가 되어 있었고, 그들의 후원은 이후 그가 세상을 떠나기까지 20년 동안 계속되었다.

디아길레프의 1909년 프로그램은 스케일도 크고 대담한 것이었다. 표도르 샬랴핀을 등장시킨 림스키-코르사코프의 오페라 〈이반 대제Ivan Grozny〉(원제 〈프스코프의 처녀Pskovityanka〉)에 더하여, 디아길레프는 러시아 발레를 파리에 가져오기로 했으니, 유명한 러시아 황실 발레단이 아니라 새로 창단한 발레 뤼스[러시안 발레]였다. 발레 뤼스는 미하일 포킨, 안나 파블로바, 바츨라프 니진스키 등 가장 대담한 신진 무용수와 안무가들을 기용하여 발레의 새로운 시대를 열게 된다.

10년도 더 전부터 디아길레프와 그의 동료들은 전통에 얽매인 러시아 황실 발레단에 갈수록 실망하고 넌더리를 내던 터였고, 1904년 이사도라 덩컨의 상트페테르부르크 공연에서 깊은 인상을 받았다. "덩컨이 우리와 동류라는 것을 부정할 수 없다"라고 디아길레프는 몇 년 후에 썼다. "실상 우리는 그녀가 붙인 횃불을 나르고 있다."[27]

차르가 갑작스럽게 재정 보조를 중단한 데다 프로그램의 주역으로 내정되어 있던 안나 파블로바가 잠시 그만두는 바람에 타격을 입기는 했지만, 디아길레프는 시즌을 훌륭하게 치러냈다. 〈이반 대제〉 외에 그는 포킨의 발레 다섯 편, 즉 〈아르미드 별장

Le Pavillion d'Armide〉, 〈폴로베츠인 댄스Les Danses Polovtsians〉(보로딘의
〈이고르 왕자Prince Igor〉에서 가져온), 〈잔치Le Festin〉, 〈레 실피드Les
Sylphides〉, 〈클레오파트라Cléopâtre〉를 선보였다. 최초의 이야기 없는
발레였던 〈레 실피드〉(원래는 쇼팽의 음악에 맞춘 춤이라 해서
〈쇼피니아나Chopiniana〉라는 제목이었다)는 이사도라 덩컨이 무용
에 일으킨 혁신에 보내는 찬사였다.

젊은 이고르 스트라빈스키가 발레 뤼스에 최초로 기여한 것이
1909년 〈레 실피드〉 상연을 위해 쇼팽의 곡을 오케스트라로 편곡
한 일이었다는 점은 주목할 만하다. 프로그램의 음악이 보수적이
지만 않았다면 훨씬 더 멋진 공연이 되었으리라는 불만(가령 평
론가 루이 랄루아는 〈아르미드 별장〉의 음악을 "있으나 마나 한
음악"으로 "5분만 지나면 아무도 더 이상 듣지 않게 된다"라고
썼다)[28]을 접한 디아길레프는 새로운 발레 음악을 주문하기에 나
섰고, 그중 한 곡이 젊은 스트라빈스키의 〈불새L'Oiseau de feu〉였다.

하지만 그것은 아직 미래의 일이었다. 1909년 5월 개막 공연에
선보인 발레 작품들은 디아길레프가 무릅쓴 모든 위험을 정당화
해주었다. 매혹된 청중은 발레 뤼스를 "갑작스레 나타난 영광"이
요 "경이"라며 치하했다.[29] 병석에 있던 프루스트도 극장까지 가
서 러시아인들의 "매혹적인 침공"에 사로잡혔다.[30] 사실 파블로
바의 짧은 부재는[31] 그녀의 대역을 한 타마라 카르사비나뿐 아니
라 젊은 바츨라프 니진스키까지 주목받게 하여, 스포트라이트는
자주 그를 비추었다. 뒤이은 공연들에서는 스포트라이트가 〈클레
오파트라〉의 주역인 이다 루빈시테인에게도 자주 머물렀으니, 그
녀는 고전적 기술은 떨어지지만 표현력이 대단한 무용수로, 이미

상트페테르부르크에서 오스카 와일드의 〈살로메Salomé〉 중 '일곱 베일의 춤'으로 이목을 끌었던 터였다. 그 춤의 절정에서 그녀는 자신의 마지막 베일을 벗어 던지고 완전히 나체로 관중을 놀라게 하는 데 전혀 주저함이 없었다. 이 사건의 뉴스는 급속히 (아마도 차르에게 소외감을 안기며) 전파되어, 파리에 도착할 무렵 루빈 시테인은 유명 인사가 되어 있었다.

디아길레프는 250명의 무용수와 가수, 기술자에 80인조 오케 스트라까지 기용하는 데 이미 들어간 엄청난 비용에도 불구하고 샤틀레 극장을 전면 보수 했으니, 카펫을 전부 새로 깔고 기술 설 비를 보완했으며 새로운 층을 증축했다. 심지어 〈아르미드 별장〉 의 마지막 막에서 분수를 뿜기 위해 무대 아래 파이프를 설비하 여 센강 물을 퍼 나르기까지 했다. 아무것도 우연에 맡기지 않고, 디아길레프와 그의 무용수 겸 안무가였던 미하일 포킨은 무대 및 의상을 담당한 레온 박스트, 알렉상드르 브누아 등과 함께 토털 시어터의 감각을 창조하기에 나섰다. 그들의 파리 관객들은 자신 들이 무엇인가 혁신적인 것을 보고 있다는 사실을 알고 흥분에 들떴다.

무대 밖의 디아길레프는 한층 더 행복했다. 전에는 부유한 러 시아 대공의 보호를 받던 니진스키가 디아길레프의 영향권에 들 어옴에 따라 두 사람은 열정적인 사이가 되었던 것이다. 그해 여 름 발레 뤼스의 시즌을 마친 후 그들은 베네치아로 여행을 떠났 다. 당시 이사도라 덩컨도 그곳에 묵고 있었는데, 디아길레프가 연 어느 파티에서 니진스키와 나란히 앉게 된 그녀는 (니진스키 의 누이동생 브로냐의 회고에 따르면) 그에게 청혼을 했다고 한

다. "우리가 아이들을 낳으면 어떻게 될지 생각해봐요. (……) 신
동들이 될 거예요. (……) 우리 아이들은 덩컨과 니진스키처럼 춤
추겠지요." 브로냐의 회고에 따르면 니진스키는 "아이들이 덩컨
처럼 춤추기를 원치 않으며, 게다가 자신은 결혼하기에 너무 어
리다"고 대답했다고 한다.[32]

~

　미시아와 그녀의 두 번째 남편 알프레드 에드워즈는 1909년
2월에 이혼했고, 몇 달 후 에드워즈는 변덕스러운 애인 랑텔므
와 결혼했다. 그 무렵 미시아는 이미 세르트의 애인이었고, 디아
길레프의 누이 노릇을 하고 있었다. 그녀와 위나레타 모두 디아
길레프와 발레 뤼스의 후원자였지만, 디아길레프와 더 친한 것은
미시아였다. 물론 전적으로 플라토닉한, 때로는 격렬한 언사가
오가는 관계였지만.
　이제 미시아의 살롱을 거쳐 그 세계에 들어선 인물은 장 콕토
였다. 모두가 그에게 매혹되었다. 한 관찰자에 의하면, 콕토는
"상상할 수 있는 가장 즐거운 대화 상대였다. (……) 한마디로, 그
는 거부할 수 없는 매력의 소유자였다".[33] 그런 매력과 화술을 사
용하여, 이 스무 살 난 청년은 발레의 세계, 디아길레프와 니진스
키의 세계에 들어섰으니, 그는 디아길레프의 애정을 구하는 한편
니진스키 주위를 맴돌았다. 무대 위의 공기처럼 가벼운 무용수와
무대 뒤로 쓰러질 듯이 돌아오는 건장한 운동선수 사이의 대조에
콕토는 놀라움을 금치 못했다. 그는 미시아가 "천치 같은 천재"[34]
라고 불렸던 근육질의 미련퉁이를 보지 못했거나, 또는 보려 하

지 않았다. 콕토는 무대 뒤를 뻔질나게 드나들면서도 니진스키에
게 다가가지는 못했지만, 곧 레온 박스트의 지도를 받으며 발레
뤼스 전속 화가로 일하게 되었다. 그는 흥행사 가브리엘 아스트
뤼크를 위해 광고문을 쓰는 일까지 맡았다. 놀랄 만큼 다양하고
비인습적인 경력의 나쁘지 않은 출발이었다.

~

　장 콕토가 상류 사교계와 극장이라는 화려한 세계로 나아가
던 무렵, 파리의 좀 더 조용한 지역에서는 천재적인 재능을 지닌
두 자매가 음악계를 휘어잡을 꿈을 꾸고 있었다. 각기 1887년과
1893년에 파리 음악가의 딸로 태어난 나디아와 릴리 불랑제는
고전음악과 뛰어난 음악가들 가운데서 자라났다. 나디아는 파리
최고의 스승 중 한 사람에게 피아노를 배웠고, 일곱 살 때부터 파
리 콩세르바투아르의 수업을 청강하다가 아홉 살 때 정식으로 입
학했다. 1904년부터는 가브리엘 포레에게서 작곡을 배웠으며, 그
전해에 화성학에서 수석을 한 데 이어 오르간과 푸가, 피아노 반
주에서 수석을 차지했다.
　나디아보다 여섯 살 어린 동생 릴리는 한층 더 조숙한 천재로,
피아노, 성악, 하프에 통달한 후 어린 나이에 바이올리니스트로
데뷔했다. 불행히도 릴리는 어려서부터 병약하여 정규 학교에 다
니지 못하고 나디아의 수업을 따라다니며 언니에게서 배웠고, 나
디아는 병약한 동생에게 늘 책임감을 지니고 있었다.
　릴리가 지병과 싸우는 동안, 나디아는 계속 전진하여 10대에
콩세르바투아르를 졸업하고 파리 9구의 북서쪽 모퉁이 발뤼가에

있던 부모의 집에서 개인 레슨을 시작했다. 또한 피아노와 오르간 연주로 상당한 명성도 얻었다. 하지만 그런 성공에도 불구하고 한 가지 숙제가 남아 있었으니, 바로 로마대상이었다. 아버지 에르네스트 불랑제가 1836년에 탔던 그 상은 어떤 여학생도 탄 적이 없었다. 그녀는 아버지의 뒤를 이어 꼭 그 상을 타리라 다짐했다.[35]

1907년, 나디아 불랑제는 로마대상의 결선에 진출했으나 지정된 성악 푸가 대신 기악 푸가를 제출했다는 이유로 물의를 빚었다. 릴리의 일기에 따르면 "카미유 생상스는 나디아의 작품을 듣고 싶어 하지 않았지만, 심사 위원단이 그를 무마하고 연주를 허락했다".[36] 생상스는 물론 유명한 작곡가였지만, 드뷔시와 라벨의 작품에 대해서도 혹독한 심사를 한 까다롭고 보수적인 작곡가이기도 했다. 로마대상의 요강을 조금이라도 어긴 작품, 특히 여성에 의한 작품이—아무리 나디아 불랑제쯤 되는 연줄과 실력을 갖추었다 해도—그의 승인을 받을 리 만무했다. 결국 나디아는 칸타타 〈라 시렌La Sirène〉으로 2등상에 머물렀고, 로마대상의 강고한 전통과 그 보수적인 심사 위원들에 도전했다는 이유로든, 아니면 그녀가 여자였기 때문이든, 대상은 타지 못했다.

1909년 나디아는 로마대상에 재도전했지만 이번에도 실패였다. 그러자 릴리가, 비록 학교교육은 받지 못했지만 음악에 관한 모든 것에 재능이 있던 소녀가, 자기도 작곡가가 되어 로마대상을 타겠다고 선언했다.

~

발레 뤼스의 1909년 시즌을 무사히 마친 디아길레프는, 대중의 관심을 계속 끌기 위해서는 고정 레퍼토리만 공연하기보다 세계 최초의 작품을 상연해야 하리라는 결론에 도달했다. 그리고 그 초연 작품들에는 러시아인 작곡가 외에 되도록이면 프랑스인 작곡가의 작품도 포함시켜야 하리라고 보았다. 그는 생상스, 댕디, 뒤카스 같은 유명 작곡가들보다 좀 더 참신한 작곡가들을 원했다. 그런 범주에 드는 두 사람이 두드러졌으니, 드뷔시와 라벨이었다.

그 무렵 드뷔시는, 적어도 진보적인 그룹에서는 자기 세대의 선도적인 작곡가로 간주되고 있었으며, 디아길레프는 그에게 발레곡을 의뢰하느라 무진 애를 썼다. 드뷔시는 처음에는 내켜하지 않았고, 자기 출판업자였던 자크 뒤랑에게 "대번에 발레곡이 나올 리 만무하다"라고 푸념하면서 디아길레프가 18세기 베네치아에서나 있었을 법한 일을 제안하고 있다고 말했다. "러시아 무용수들에게는 다소 모순되지 않나 하는 생각이 드네." 하지만 아이디어 자체는 충분히 흥미로웠으므로, 드뷔시는 〈마스크와 베르가마스크Masques et bergamasques〉*의 대본을 가지고 작업하기 시작했다. "나는 이 발레를 쓰면서 즐길 작정이네"라고 그는 루이 랄루아에

*
드뷔시는 이탈리아의 코메디아 델라르테에 기초한 이 곡을 실제로 쓰지는 못했다. 가브리엘 포레는 베를렌의 시 「달빛Clair de lune」에서 영감을 얻어 같은 제목의 교향조곡을 썼고, 이 곡은 1919년 몬테카를로에서 초연되었다.

게 보내는 편지에 썼다. "니진스키에게 그의 다리로 상징을 묘사하라거나 카르사비나에게 그녀의 미소로 칸트 철학을 설명하게 할 의도는 전혀 없어."[37]

하지만 뜻하지 않은 일이 일어나는 바람에 그 모든 작업이 무산되었다. 어쩌면 오해였는지, 어쩌면 그 이상이었는지도 모른다. 디아길레프는 장차 〈불새〉와 〈셰에라자드〉가 될 개념들을 포함하여 하나 이상의 발레와 한 사람 이상의 작곡가를 염두에 두고 있었고, 라벨의 발레도 그중 하나였다. 실제로 무슨 일이 일어났든 간에, 8월에 랄루아에게 편지를 쓰면서 드뷔시는 분명 성이 나 있었다. "우리 모두 아는 그 러시아인은 누군가와 거래를 할 때 최선의 방식이 일단 그들에게 거짓말을 하는 것이라고 생각하나 보군."[38] 처음 함께 시작했던 일을 그렇게 마치게 된 것은 유감이었지만, 디아길레프는 드뷔시가 얼마나 화가 났는지 이해하지 못한 듯 나중에 또다시 발레 음악을 위해 드뷔시에게 접근하게 된다. 드뷔시도 디아길레프와 계속 일하기는 했지만, 그 일은 그들의 관계에 지울 수 없는 오점을 남겼다.

그즈음 디아길레프는 라벨에게도 곡을 의뢰했고, 그래서 6월 말에 라벨은 다가오는 1910년 시즌에 발레 뤼스가 공연할 〈다프니스와 클로에Daphnis et Chloé〉의 발레 대본을 준비하느라 고생하고 있었다. 고대 그리스의 로맨스에 기초한 이야기인 이 대본은 포킨의 아이디어였으니, 이는 라벨이―다소간 언어 장벽을 겪더라도―포킨과 함께 작업해야 한다는 뜻이었다. 6월 말에 마담 르네 드 생마르소에게 편지를 쓰면서, 라벨은 자신이 말도 안 되는 일을 시작했다고 털어놓았다. "거의 매일 밤 나는 3시까지 일합니

다. 사태를 복잡하게 하는 것은, 포킨이 프랑스어를 한마디도 모르고 저는 러시아어로 욕하는 법만 안다는 사실입니다."³⁹

뚜껑을 열고 보니, 언어 장벽만이 문제가 아니었다. 〈다프니스와 클로에〉의 발레 뤼스 공연은 1912년이나 되어야 성사된다.

～

1월에 라벨의 재기 넘치는, 하지만 기막히게 까다로운 피아노 독주 모음곡 〈밤의 가스파르〉가 국립음악협회의 연주회에서 리카르도 비녜스의 연주로 초연되어 호평을 받았다. 사실상 라벨은 협회의 추진 위원회에 속해 있었으나 협회와 결별하려는 참이었으니, 그가 보기에 그 기구는 본래의 취지와는 달리 너무 보수적이고 고루했다. 그의 표현을 빌리자면 음악협회는 "일관성과 권태로움이라는 견고한 자질을 제시하지 않는" 작품들을 낙선시키는데 "[댕디의] 음악학교에 따르면 그런 것이야말로 구조이며 심오함"이라는 것이었다.⁴⁰

그 대신에, 그는 새로운 협회인 독립음악협회를 창설하고 가브리엘 포레를 회장으로 추대했다. 이 기구는 거의 30년 가까이 활발하게 활동하면서, 폴리냐크 공녀 위나레타와 폴리냐크 대공의 질녀로 작곡가였던 아르망드 드 폴리냐크 공녀의 관심과 지지를 얻었고, 국립음악협회와 유익한 경쟁을 벌였다.

그러는 사이 드뷔시의 〈펠레아스와 멜리장드〉는 성공적인 공연을 이어갔고, 로마와 런던에서 두 차례 더 해외 초연을 했다. 그때부터 전쟁이 나기까지 이어진 인기는 적어도 부분적으로는 그것이 제공하는 도피주의 덕분이었던 것으로 보인다. 《누벨 르뷔

프랑세즈*Nouvelle Revue Française*》의 편집인 자크 리비에르의 지적대로, 〈펠레아스〉는 청중이 근심을 잊을 수 있는 꿈같은 낙원을 창조했던 것이다.[41]

하지만 드뷔시에게는 극장에서의 경험이 전혀 목가적이지 않았다. 그는 런던 초연을 위해 리허설에 참석했으나 초연 자체에는 참석하지 않았다. "극장의 분위기에 멀미가 난다"라면서, 그는 그 제작자 중 한 사람에 대해서만큼 "누군가를 죽이고 싶다는 강렬한 욕망을 느껴본 적이 없다"라고 했다. 하지만 초연이 끝난 후에는 부모에게 보내는 편지에 "가수들은 열두 번씩이나 커튼콜을 받았고, 15분 동안이나 작곡가를 불러내는 요청이 이어졌지만, 그 작곡가는 호텔에서 편안한 시간을 보내고 있었"다고 쓰며 상당한 자랑을 담아 "영국에서 그 정도의 환호는 드문 일이라는 정평"이라고 덧붙였다. 그러고는 그로서는 보기 드문 열정을 담아 "프랑스 만세! 프랑스 음악 만세!"라고 외쳤다.[42]

하지만 드뷔시는 런던의 호텔 방에서 발끝을 세운 채 그리 마음이 편하지만은 않았던 것 같다. 한 친구에게 "나는 지성을 가진 인간이기보다 차라리 바다 밑바닥의 해면이나 벽난로 선반 위의 꽃병이 되고 싶은 심정일세. 인간이란 얼마나 연약한 기계인지"라고 써 보냈듯이, 그는 심한 우울을 겪고 있었다.[43] 게다가, 곧 깨닫게 되겠지만, 그가 이미 겪고 있던 무력감과 고통은 사라지지 않게 된다.[44]

~

7월에 루이 블레리오는 작은 단엽기로 영불해협을 건넜으니,

이는 항공사에 기록될 중요한 전환점이었다. 블레리오의 비행은 대담한 것으로, 그는 동행하는 구축함 에스코페트호를 보고 방향을 잡아야만 했고, 구축함을 따라잡은 후에는 안개와 구름 사이로 바람이 일어 시야가 트이기를 기다리며 나아가야 했다.

블레리오는 해협을 따라 오가는 선박들을 보고 자신의 경로를 잡았다. 선박들로부터 약 90도 각도로 북쪽으로 나아가자 마침내 도버 해안의 들쭉날쭉한 절벽들이 눈에 들어왔다. 일단 그 시계 안에 들어간 그는 해안을 따라간 끝에 미리 정한 표지, 즉 착륙 장소인 도버성 근처 절벽의 낮은 지점에서 거대한 삼색기를 흔들고 있는 친구를 보았다. 블레리오는 세찬 바람을 일으키며 착륙했고, 비행기는 일부 부서졌지만 그 자신은 다친 데 없이 무사했다. 흥분한 신문기자들이 곧 그 뉴스를 프랑스로 송신했다. 블레리오가 무사히 착륙했다는 소식이었다. 그는 36분 30초 만에 영불해협을 성공적으로 건넌 것이었다.

블레리오의 성공에는 금전적 이익이 뒤따랐다. 그는 상당한 액수의 상금을 받았을 뿐 아니라, 그가 해협을 건넌 것과 같은 기종의 비행기에 대한 주문이 쇄도했다. 그 일은 또한 영국인들에게 경종을 울리는 효과도 가져왔으니, 섬나라 영국도 더 이상 해군만으로는 자국을 지킬 수 없게 된 것이었다. 블레리오의 비행이 비행기의 군사적 효용을 입증한 셈이었다.

그해 10월 샬롱에서는 레몽드 드 라로슈가 자신의 작은 비행기를 타고 300미터가량을 비행함으로써, 공기보다 무거운 기계만으로 하늘을 난 최초의 여성이 되었다. 이 훤칠하고 우아한 갈색 머리 여성은 파리 배관공의 딸로 이미 모델, 배우, 카레이서 등으

로 두각을 나타낸 터였다. 스무 살이 되던 무렵 그녀는 엘리즈 드 로슈라는 이름을 레몽드 드 라로슈로 바꾸고 비공식적이나마 남 작부인의 작위를 얻었으니, 이는 그녀의 당당한 풍채와 멋들어 진 차림새, 그리고 패션 및 미술계에 자유롭게 출입하는 데 대한 찬사였다. 그러면서 그녀는 아들 앙드레를 낳아 미혼모가 되었는 데, 아이는 프랑스 항공계 초기의 또 다른 총아였던 레옹 들라그 랑주의 아들이라는 소문이었다.

속도와 위험이 그녀를 매혹하여, 그녀는 곧 자전거를 졸업하고 오토바이로, 오토바이를 비행기로 바꾸었다. 1910년 초에 그녀는 비행기 추락 사고로 심한 부상을 입었지만, 곧 다시 조종간을 잡 았다. 라로슈 남작부인은 항공조종사 자격증을 받은 최초의 여성 이 되기로 작정했고, 1910년 3월에 그 뜻을 이루었다. 위험은 그 녀를 물러서게 하지 못했다. "어떻든 일어날 일은 일어나는 법이 지요"라고, 그녀는 대수롭지 않다는 듯 말했다.[45]

~

같은 해에, 또 다른 겁 없는 여성이 ― 전혀 다른 목적과 성격을 가지고서 ― 인정을 받았다. 500년 전 프랑스 군대를 이끌고 영국 인 침략자들에 용감히 맞섰던 잔 다르크가 파리의 노트르담 대성 당에서 시복된 것이었다(1920년에는 시성된다).

잔 다르크는 가톨릭 우파에서는 전부터 추앙해오던 인물이었 으며 나라가 위험에 빠질 때마다 온 국민이 추앙하는 인물이기도 했다. 세계대전 내내 프랑스 군대는 그녀의 초상화를 전장에 가 지고 다녔고, 제2차 세계대전 동안 드골 장군도 자신을 오를레앙

비통관의 로댕 ~ 1909

의 처녀와 동일시했다고 전한다("나는 잔 다르크입니다"라고 그
는 루스벨트 대통령에게 말했다는데, 실화인지 지어낸 이야기인
지는 알 수 없다).[46]

　이제 프랑스와 독일의 관계가 악화되고 독일, 오스트리아-헝
가리, 이탈리아의 3국동맹 국가들이 군비를 확충하자, 프랑스인
들 중에서도 종교에 가까운 열렬한 애국심을 주창하는 이들이 나
타났다. 군사학교의 한 교수가 프랑스는 75밀리미터 구경의 총에
믿음을 두어야 한다고, 그 총이야말로 "성부, 성자, 성령"이라고
선언한 것도 그 무렵의 일이다.[47]

　조르주 클레망소가 총리직에서 밀려난 것은 유럽 국가들 간의
긴장이 국내 사태에 그늘을 드리우는 힘든 겨울과 봄을 보낸 후
인 1909년 여름이었다. 3년간 총리로 있는 동안 그는 우익과 사
회주의자들, 특히 사회주의 지도자 장 조레스로부터의 공격을 동
시에 막아내면서 온건 좌파의 연합을 도모하려 애써왔다. 장 조
레스는 기회만 있으면 클레망소를 반동이라고 몰아세웠으니, 클
레망소만큼 좌익 경력을 지닌 인물에게는 도전적인 언사였다.
1908년 클레망소는 주요 철도의 국유화를 달성했고, 하원은 격전
끝에 소득세법 개정안을 통과시켰으며, 프랑스 국채의 이자 급부
에도 세금을 매길 수 있게 했다. (주 1일 휴무 법안은 이미 1906년
에 통과되었다.)

　하지만 일찍이 1870년대부터 계속된 이처럼 긴 개혁 달성 기
록에도 불구하고, 총리로서 클레망소는 무질서를 진압하는 데 진
력한 탓에 이제 개혁보다 탄압의 이미지로 더 알려지게 되었다.
1906년과 1908년의 폭력적인 파업 때도 그는 노조 운동과 직접

갈등을 빚을 수밖에 없었다. 하지만 1908년과 1909년에 클레망소 내각에 주된 긴장을 제공했던 것은 국내 문제가 아니라 국외 문제였다. 특히 1908년 가을 오스트리아가 보스니아를 합병한 후로는 더욱 그랬다. 1909년 초에 러시아가 그 합병을 인정함으로써 긴장은 다소 완화되었지만, 보스니아는 1914년의 전쟁 발발까지 계속하여 러시아와 3국동맹 사이의 관계를 악화시키는 요소로 작용하게 된다.

1909년 한여름, 클레망소 내각은 위험에서 벗어난 듯이 보였다. 그러던 참에 클레망소가 프랑스 해군의 부적절한 상황에 대한 보고를 포함하는 (아마도 정확했겠지만) 신중치 못한 발언을 함으로써 자신의 실각을 초래한 것은 뜻밖의 사태 진전이었다. 클레망소는 노회한 전략가였음에도 분노를 참지 못할 때가 있었고, 특히 개인적인 유감에서 자극될 때 그랬다. 이번 일이 대표적인 예로, 효과적인 공격에도 불구하고 자신과 자신의 정부에 대한 반대가 고조되자 지난 3년간 쌓인 그의 적개심이 터져 나온 것이었다. 그는 '독재자', '붉은 야수', '밀고자들의 황제'로 불리며 대번에 실각했다.[48]

～

정치와 국가적 사태라는 요동 심한 세계에 비하면, 뮈니에 신부의 세계는 평온했다. 또는 적어도 그 온화하고 궁휼 많은 신부가 스스로 나서서 혼란에 휘말리지만 않았더라면 그러했을 것이다.

문제는 신부의 궁휼이 지나쳤다는 데 있었다. 물론 교회의 가르침에 따르면 사제로서는 그렇게 하는 것이 마땅했지만, 교회로

서도 긍휼히 여길 수 없는 것들이 있었다. 가령 교황의 무류성無謬性을 부정하는 것이나 사제가 결혼하는 것이 그 예이다. 뮈니에 신부는 많은 문제에서 보수적인 입장이었지만 어떤 문제에 있어서는 놀랄 만한 관용을 보였으니, 명백한 이단자 이아생트 루아종 신부의 경우에 대해서도 그랬다. 루아종은 달변의 설교자였으나 어느 시점부터인가 자기 나름의 이신교로 발전하여 교황의 무류성을 부인하기에 이르렀다. "교황은 교회와 영혼들의 주인이 아니라 그들의 종이다"라고 그는 썼고,[49] 즉시 파문되었다. 상황이 더욱 나빴던 것은 1872년 루아종이 부유한 미국인 상속녀와 결혼한 후 파리로 돌아와 자신의 교회인 갈리칸 교회를 세웠다는 사실이었다.

뮈니에는 루아종을 바른 길로 돌아오게 하기를 원했다. 전에 악명 높은 소설가 조리스-카를 위스망스를 회심시켰듯이 말이다. 게다가 뮈니에는 루아종의 독립심, 그리고 교회의 법령과 세상의 반대에 맞서는 그의 용기에 은근히 찬탄하던 터였다. 1907년, 뮈니에는 루아종과 그의 아내를 오찬에 초대하기까지 했다. 루아종의 아내는 현명하게도 사양했지만, 뮈니에는 루아종과 편지와 방문을 주고받으며 우정을 이어갔다. 1909년 6월에 보내는 편지에는 이렇게 쓰기까지 했다. "저는 오래전부터 당신을 존경하고 찬탄해왔습니다."[50] 그는 루아종이 주창하는 교회 노선을 따라갈 수 없다는 점은 분명히 하면서도, 그와 우정을 계속 이어나가고 싶다는 뜻을 표명했다.

오래지 않아 뮈니에는 몇 해 전에 세상을 떠난 또 다른 파계 사제 샤를 페로를 옹호하고 나섰다. 페로 역시 결혼하여 사제직을

떠난 인물이었다. 그 사실이 가톨릭 신문인《뤼니베르 를리지외
L'Univers Religieux》에 실렸는데, 이 신문의 편집인 루이 뵈이요는 성
질 나쁜 왕정주의자요 교황의 세속권을 옹호하는 자로 논쟁을 즐
겼다. 뮈니에는 그에게 상대가 되지 못했다. 뮈니에는 자신의 입
장을 설명하는 편지를 쓰고 변명했으며《뤼니베르 를리지외》를
찾아가기까지 했지만, 결국 대주교에게 호출당해 질책을 들었다.
"맙소사, 내가 파리 대주교가 된다면 얼마나 지겨울까!"라고 그
는 일기에 털어놓았다.[51]

　10월에, 뮈니에는 대주교의 통고를 받았다. 그는 일단 피정을
한 다음, 사랑하던 생트클로틸드 교회를 떠나 다른 임직지로 발
령될 예정이었다. "아마 나도 은퇴할 때가 된 모양이다"라고, 뮈
니에는 울적한 심정을 일기에 토로했다.[52]

　생트클로틸드 주임 사제직에서 은퇴하라는 명령을 받은 그는
근처에 있던 아파트를 떠나 가재도구를 창고에 맡긴 다음 그리스
로 떠났다. 젊은 시절부터 그리스에 가보는 것이 소원이었던 것
이다. 하지만 11월 2일, 망자 침례 축일 직전에 그는 쓰디쓴 어조
로 이렇게 썼다. "내일은 망자들의 날. 나도 그들 중 하나다."[53]

～

　1909년 여름 이후 로댕의 목가적인 비롱관은 매각에 부쳐졌
고, 매도일은 12월 말로 되어 있었다. 마흔다섯 개 부지로 나뉜 비
롱관의 잡풀 무성한 안뜰에는 500만 프랑 이상의 가격표가 붙어
있었다.

　로댕으로서는 견딜 수 없는 일이었다. 대안들을 궁리한 끝에

그는 의회에 한 가지 제안을 했다. 자신의 모든 조각과 스케치, 그리고 지금까지 수집한 모든 미술품을 국가에 기증하는 조건으로, 국가에서 비롱관을 로댕 미술관으로 유지하고 그가 여생을 거기서 보내게 해달라는 것이었다.

한 상원 의원이 매각을 연기하려고 애썼지만, 아무도 로댕의 제안을 받아들이려 하지 않았다. 불행히도 로댕이 그 낙원에 머물 날도 얼마 남지 않은 듯이 보였다.

12

센강의 범람

1910

센강은 1월이면 늘 물이 불었다. 파리 사람들은 으레 그러려니 했고, 그래서 새해 들어 세 번째 주에 강의 수위가 평소보다 한참 높아졌어도 경각심을 느끼지 못했다.

한때는 파리에도 정기적으로 물난리가 났었다. 그중에서도 최악은 1658년, 수위가 평소보다 6미터나 높아졌을 때였다. 하지만 1910년의 파리 사람들은 전혀 염려하지 않았다. 이미 오래전에 강둑의 벽을 더 높고 튼튼하게 보강한 터였고, 우아즈, 욘, 마른 등 센강의 지류들에도 운하와 댐을 건설하여 관리하고 있었다. 이런 하천들을 가로지르는 새로운 다리들은 점점 더 거대한 아치를 자랑했으며, 오스만 남작이 파리시 수도 및 배수 체제를 근대화한 덕분에 물 관리는 한층 더 안전해졌다. 만일 센강이 불어난다 해도 넘치는 물은 하수도로 흘러 나갈 것이었다. 물론 종종 범람이 일어나기는 했지만, 재난 수준은 아니었다. 적어도 파리 사람들은 그렇게 믿고 있었다.[1]

그러므로 물이 평소 수위(도로면과 같은 높이의 둑보다 9미터 이상 낮은)를 넘어서기 시작했을 때도 그 사실에 주목하는 이는 별로 없었다. 겨울치고는 드물게 기온이 높았고, 새해의 전망도 밝았다. 하지만 프랑스 북부 지방은 이미 유난히 비가 많았던 여름을 지낸 후 여러 주째 내리는 겨울비에 젖어 있었고, 토양은 포화 상태였다. 따뜻한 날씨로 눈이 녹아서 1월 둘째 주에는 센강과 지류들의 상류가 범람하기 시작하여 유역에 물난리를 일으켰다.

그래도 파리 사람들은 염려하지 않았다. 그들은 알마 다리의 조각상들로 비공식적인 수위를 가늠하곤 했는데, 이 조각상들이 여전히 물 위로 드러나 있었던 것이다. 알마 다리의 조각상들이란 석재 기단에 서 있는 네 개의 6미터짜리 석상으로, 병사를 새긴 이 조각상 중에서도 특히 인기 있는 것은 '주아브'라 불리는, 정복 차림에 케이프를 두른 식민지 병사의 석상이었다.² 어느새 물은 그의 발목까지 차올랐는데, 이는 수위가 평소보다 1.8미터 높아졌다는 뜻이었다. 그렇지만 강둑의 벽은 주아브의 머리보다 훨씬 높았으므로 우려하는 이는 별로 없었다.

하지만 물살이 빨라지면서 나무둥치부터 통, 가구에 이르기까지 많은 쓰레기가 떠내려와 파리 전역의 센강 다리 기둥들에 부딪혔다. 토목 기사들은 위험한 동네들부터 모래주머니 방벽을 쌓기 시작했다. 더 우려스러웠던 것은 아직 미완성인 지하철 12호선이 국회의사당과 콩코르드 광장을 잇는 구간에서 센강 밑을 지난다는 사실이었다.

1월 21일에는 가장 태평한 사람들도 사태가 심상치 않음을 깨닫기 시작했다. 우선 시계들이 멈추었으니, 엘리베이터와 공장

모터와 우편배달 체제와 시내의 시계들 다수를 움직이는 압축공기를 펌프질해 보내던 공장이 물에 잠긴 때문이었다. 센강 수위는 단 하루 만에 1.2미터가 더 높아져 평소 수위를 3미터나 상회했고, 주아브는 무릎까지 물에 잠겼다. "파리에 홍수가 나리라고 누가 상상이나 했겠니?"라고 제네바에 사는 고모는 라벨에게 보내는 편지에 놀라움을 표했다. "센강이 그 높은 강둑을 넘쳐흐를 수 있다고?"[3]

하지만 범람은 이제 시작일 뿐이었다. 점점 더 필사적인 모래주머니 쌓기와 강둑 보강 작업에도 불구하고, 물은 공사 중인 지하철 노선과 하수도를 통해 땅속으로 밀려들기 시작했다. 길거리를 흐르는 빗물도 지하로 밀려들어 도로와 보도를 침하시켰다. 곧 전력 발전소에도 합선이 일어나 대부분의 노선에서 지하철 운행이 중지되었다. 도시 기반 시설은 이런 재난에 도움이 되기는커녕 오히려 불어나는 물이 흘러들 도관을 제공하는 셈이 되었으니, 물은 이제 센강에서 상당히 떨어진 지역에까지 흘러들었다. 생라자르역과 그 주변은 침수되었고, 오스만 대로를 흐르는 강물은 마르셀 프루스트의 아파트 건물에도 들어찼다.[4] 그런 와중에도 장대비는 계속 쏟아졌다.

이후 며칠 동안 수위는 점점 더 높아졌고, 배를 탄 구조대원들이 자기 집에 갇혀 고립된 사람들을 구하러 다녔다. 침수된 거리들을 가로지르는 목조 가교를 건설하는 작업에 군대까지 동원되었다. 사는 것이 아주 이상하고 힘겨운 일이 되었다. 가스 가로등은 날마다 일일이 켜고 꺼야 했는데, 이제 가로등도 켜지 못해 온 도시가 캄캄했다. 갑자기 파리는 어둠과 위험으로 가득한 위협적

인 곳이 되었다.

세차게 흐르는 차디찬 물은 계속해서 수위를 높였다. 식량이 부족해지고 물가가 치솟았다. 공장들은 정지했고, 전기와 가스 공급이 끊겼으며, 전신이 두절되고 새로 놓인 전화도 불통이기는 마찬가지였다. 가게들도 문을 닫았다. 사람들은 할 수만 있다면 파리를 떠났고, 그러지 못하는 사람들은 집 안에 갇혀 지냈다. 기차역들은 비상 구호소가 되었으며, 자선단체들은 점점 늘어나는 이재민들에게 음식과 옷을 나눠주느라 미친 듯 바빴다(한 신문 기사에 따르면, 재난이 극에 달했을 때는 적십자에서 하루 수십만 덩이의 빵을 배급했다고 한다). 쓰레기 처리 공장들도 가동을 중단해 파리에서 날마다 생산되는 여러 톤의 쓰레기를 태울 수 없게 되었고, 쓰레기들이 센강으로 던져지는 판국이었으므로 쥐 떼가 설쳤다. 나이 든 주민들은 1870-1871년 파리 농성 당시의 일을 떠올리기도 했고, 단테의 지옥을 연상하는 이들도 있었다.

1월 28일, 이제 더럽고 냄새나는 누런 강물이 주아브의 목까지 차올랐으니, 평소보다 6미터를 상회하는 수위였다. 파리는 이런 재난을 겪고도 살아남을 것인가?

늙고 병들고 낙심한 옥타브 미르보는 친구 클로드 모네에게, 진창으로 뒤덮인 파리가 "황량하고 두려운 광경"이라고 써 보냈다. 물은 수차 빠지고 차오르기를 거듭하다가 3월 중순에야 아주 물러갔다. 하지만 2월 중순, 물이 또 차오르기 시작할 무렵 미르보는 이렇게 썼다. "끝나지 않을 것 같네. 나는 세상 종말이 왔다는 느낌이 들기 시작하네."[5]

그렇듯 계속되는 재난의 와중에서, 라벨은—에투알 근처 비교

적 지대가 높은 곳에 살고 있었다―그 자신의 극적인 표현에 의하면 "삶을 사실상 정지시킨"⁶ 홍수에도 불구하고 〈다프니스와 클로에〉의 피아노 편곡을 마쳤다. 반면 파리 바로 바깥 이시-레-물리노로 이사한 지 얼마 안 된 마티스는 홍수로 인해 정신적으로나 감정적으로나 꼼짝할 수 없었다. 이시도 1.8미터 깊이의 물에 침범당한 데다, 빠른 물살이 지역 공장의 화학물질을 가연성 혼합물로 실어 나르는 바람에 폭발이 일어나 주위 지역을 멀리 파리 중심까지 날려 보냈다. 그치지 않는 비와 계속 높아지는 수위에 더하여 이런 일들이 벌어지는 통에 마티스는 거의 마비 상태였다.

비앙쿠르에서는 물이 2미터 깊이로 흘러들어 르노 공장이 잠기는 바람에 600대의 차체와 기계 설비가 망가졌고, 부아쟁 비행기 공장에서는 바닥이 물에 뜨고 기계 설비가 진흙으로 뒤덮였으며 제작 중이던 비행기가 부서졌다. 센강의 물은 파리 북서쪽 지베르니에도 흘러들어 모네의 정원 대부분을 뒤덮었고 일본식 다리의 꼭대기만 물 위에 남아 있었다. 모네는 정원의 화초가 다 죽을까 봐 걱정이었다. 지베르니로 가는 저지대의 도로 대부분과 인근 철도가 불통되는 바람에 그와 알리스는 여러 날 동안 고립되어 지냈다. 마침내 물이 빠지자, 모네는 많은 식물을 잃어버렸지만 "두려워하던 만큼 심하지는 않았다. 하지만 그래도 얼마나 큰 재앙인지!"라고 탄식했다.⁷

하지만 모네가 정원보다 더 염려했던 것은 알리스였다. 그녀는 중병을 앓고 있었으며, 4월에는 그녀가 쇠약해져 가는 것이 그의 생각을 온통 사로잡고 있었다. "한 가닥 희망이 남아 있긴 하지만, 그저 희망일 뿐"이라고 그는 뒤랑-뤼엘에게 말했다.⁸

뮈니에 신부는 당시 외국에 있었으므로 파리의 홍수를 피할 수 있었으나, 개인적으로는 그 나름의 홍수에 직면해 있었다. 오래 전부터 가보고 싶어 했던 그리스에서는 여행자라기보다 망명객 같은 느낌이 들어 울적했고, 열 달 만에 프랑스로 돌아와보니 임지는커녕 머물 곳조차 없었다. 그의 부재중에 그레퓔 백작부인을 비롯한 친구들이 그를 위해 충실히 노력했지만 아무 소용이 없었다. 대주교는 그에게 생트클로틸드로 복귀하는 것은 불가능하다고 못 박았다. 그렇게 논란 많은 인물을 자기들 가운데 받아들이려는 교구사제는 없었으므로, 대주교는 하는 수 없이 그를 생조제프 드 클뤼니 수녀회의 부속 사제로 임명했다. 14구의 노동자 계층이 사는 동네였다. 대주교 자신이 표현했듯이 "별로 매력적이지는 않은" 자리였지만[9] 선택의 여지가 없었다. 뮈니에 신부는 새로운 임지에서 여생을 보냈다.

"외지고 쓸쓸한 동네"라고, 뮈니에는 서글픈 심정으로 일기에 적었다. "나는 정말이지 이곳에 매장되었다. 담담하게, 외롭게 살 것이다. 나는 끝났다!"[10]

~

가능한 일이었을까? 마리 퀴리, 애도하는 미망인이며 나서지 않는 과학자였던 그녀가 불륜에 빠지다니? 가능했을 뿐 아니라, 사실이기도 했다. 1910년 한여름 마리 퀴리와 폴 랑주뱅은 연인 사이가 되었다. 7월 15일에 그들은 소르본 근처에 함께 아파트를

빌리기까지 했다. 단둘이 있을 수 있는 이 작은 아파트를, 그들은 서로에게 보내는 편지에서 "우리 집"이라 부르곤 했다.

폴 랑주뱅은 마리 퀴리보다 다섯 살 연하인 유수한 물리학자로, 마리의 사랑하는 남편 피에르의 제자이자 친한 친구이기도 했다. 그는 또한 공처가에 헌신적인 아버지였으며 아내와 장모와 처제로부터 정신적·신체적인 학대를 당하던 터였다. 아내인 잔은 정신적으로 불안정했던 것으로 보이는데, 그녀의 분노의 깊은 원인은 폴의 학문적 연구에 대한 헌신, 그리고 학문을 희생하고 사기업의 좀 더 수입 좋은 자리로 가기를 마다하던 고집이었던 듯하다.

마리 퀴리는 그해 2월 또 한 차례의 상실을 겪었다. 피에르의 아버지가 세상을 떠났던 것이다. 닥터 퀴리는 자상한 할아버지로서, 아버지를 여읜 두 손녀를 돌보며 마리에게 큰 의지가 되어주었었다. 이제 그마저 떠나자 마리는 자기도 그 뒤를 따르고 싶다는 유혹에 어느 때보다도 더 시달렸던 것 같다. 하지만 갑자기 그녀는 소생했다. 친구들은 의아했다. 대체 무슨 일이 일어난 것일까?

그녀와 폴 랑주뱅은 여러 해 전부터 알고 지내는 사이였다. 그는 파리의 산업 물리 및 화학 학교에서 피에르의 제자였고, 피에르가 소르본으로 떠난 후에는 그의 자리를 이어받아 가르쳤다. 마리와 함께 세브르의 여학교에서도 가르쳤으며, 그녀가 피에르의 소르본 교수직을 물려받은 후에는 그녀의 자리를 이어받았다. 상냥한 성품에 뛰어난 학자요 탁월한 교사였던 폴은 피에르 퀴리의 충실한 친구였고, 품성이나 기본 신념에서 그와 닮은 점이 많았다. 퀴리와 마찬가지로 공화주의자로 전통에 대해 비판적이었

센강의 범람 ～ 1910

던 그는 자신의 삶을 대의를 위해, 특히 인권 수호에 헌신하기로 한 터였다.

퀴리 부부와 랑주뱅 부부는 친하게 지내며 함께 휴가를 보내기도 했지만, 마리가 랑주뱅 집안의 자세한 사정에 대해 알게 된 것은 1910년 봄이나 되어서였다. 마리는 잔이 폴의 머리를 병으로 내리친 일에 대해 알고는 깊이 동정했고, 동정심은 이내 애정으로 바뀌었다. "피에르 퀴리가 죽은 지 몇 년이나 지난 후에, 그들 사이의 우정과 상호 존경이 조금씩 열정으로 발전했다고 해도 자연스럽지 않은가?"라고, 훗날 랑주뱅의 아들은 아버지의 전기에 썼다.[11]

잔이 의심하기 시작하면서 사태는 아주 고약하게 흘러갔다. 잔은 폴에게 "이 장애물을 없애버리겠다"라고 했으니, 장애물이란 곧 마리를 말하는 것이었다. 그 무렵 정기적으로 방문하던 한 친구에 따르면, 잔은 몹시 흥분하여 "마담 퀴리가 일주일 안에 떠나지 않으면 죽여버리겠다고, 모든 사람이 듣도록 위협적으로 고함쳤다"고 한다. 잔과 그녀의 동생은 길거리에서도 마리에게 다가가 프랑스를 떠나라고 위협했다. 겁에 질린 마리는 집에 돌아갈 엄두가 나지 않아서 친구 집으로 피신했다.[12]

마침내 친구들이 협상을 주선하여, 마리 퀴리와 폴 랑주뱅은 헤어지고 잔 랑주뱅은 신체적 폭력과 공개적 추문을 중지하기로 합의가 되었다. 그럼에도 잔의 위협은 계속되었고, 마리도 폴과 함께하는 삶을 여전히 꿈꾸었다. 하지만 시간이 지날수록 그 꿈은 점점 더 실현될 가망이 희박해져 갔다. 폴은 이혼의 모든 측면을 고려하는 마리의 긴 편지에 괴롭다는 듯 자기 삶이 얼마나 힘

든지, 이혼을 하면 어린 네 자녀에게 얼마나 피해가 갈지에 대해서만 써 보냈다.

폴 랑주뱅은 결혼 생활이 괴롭기는 해도 끝낼 만한 의지가 없었다.

~

랑주뱅의 결혼 생활만이 위기는 아니었다. 그 무렵 드뷔시와 에마의 결혼도 난항 중이었고, 에마는 변호사에게 별거를 문의하는 편지를 쓰기까지 했다. 드뷔시는 친구이자 출판업자인 자크 뒤랑에게 이렇게 자기 입장을 변명했다. "내 주위 사람들은 내가 현실 세계에 살 수 있었던 적이 없다는 사실을 결단코 이해하지 않으려 하네. (……) 예술가란 그 본성상 꿈과 환영들 속에 사는 데 익숙한 사람인데 말일세."[13]

이어 그는 늘 되풀이하는 비난으로 넘어간다. "그런 사람에게 일상생활의 모든 규칙을, 겁 많고 위선적인 세상이 세워놓은 법과 온갖 장애물을 엄격히 따르라고 요구한다는 건 무의미한 일이야."[14] 드뷔시는 자신의 요구가 삶에 받아들여지지 않을 때마다 다른 사람들의 위선과 압박을 탓하곤 했다.

사생활에서는 그렇게 어려움을 겪고 있었지만, 작곡가로서의 생애는 최고조에 달해 그는 아주 먼 곳까지도 늘 그렇듯 마지못한 듯 불려 다니곤 했다. 그런 초대는 보수가 좋았고, 그는 여전히 돈이 필요했다. 빈에서 딸 슈슈에게 유머러스한 엽서를 써 보내는가 하면("이건 금붕어도 울게 할 거야"),[15] 부다페스트에서는 자크 뒤랑에게 자신은 그런 삶에 맞지 않는다고 여전히 푸념을

했다. "외판원에게나 걸맞은 영웅주의와 타협 정신이 필요한데, 나는 그런 게 아주 질색이라네."[16]

~

갓 명성의 문턱에 이른 이고르 스트라빈스키는 그와 전혀 다른 마음이었다. 그가 처음 파리와 만난 것은 스물일곱 살 되던 1910년 봄, 북역의 도착 플랫폼에서였다. 그의 현란한 러시아 동포 세르게이 디아길레프가 발레 뤼스의 1910년 시즌을 위해 〈불새〉를 의뢰했었고, 스트라빈스키는 성공을 자신하고 그 먼 길을 온 것이었다.

그에게 인생은 그리 전도유망하지 않았다. 상트페테르부르크의 점잖은 집안, 하급 귀족들과 약간의 연줄이 있는 집안의 네 아들 중 셋째로 태어난 스트라빈스키는 훗날 자신의 어린 시절을 견딜 수 없는 것으로 묘사했다. 아버지는 성질이 사나웠고, 부모는 훤칠하고 잘생긴 맏아들을 두드러지게 편애했다. 하지만 어린 이고르가 궁핍이나 역경을 겪은 것은 아니었다. 음악 공부를 하는 데 대해서도 반대가 없었다. 아버지는 유명한 오페라 가수로 음악계를 잘 아는 터였으며, 부모는 그에게 피아노 레슨을 받게 해주었다. 그럼에도 스트라빈스키는 자신이 부모는 물론이고 상트페테르부르크에 있는 사실상 모든 사람으로부터 제대로 이해도 인정도 받지 못한다고 느꼈다. 그에게 개인 레슨을 해주던 림스키-코르사코프와 조용하고 예민한 사촌 누이 카차만이 예외였으니, 그는 장차 그녀와 결혼하게 된다. 그는 파리에서 처음으로 인정받게 되며, 그것은 디아길레프가 이 무명의 신진 음악가에게

운을 걸어보기로 한 덕분이었다.

영광을 꿈꾸며, 스트라빈스키는 이미 파리 오페라에서 진행 중이던 리허설에 참석했다. 거기서 그는 배역이 자신이 기대했던 것과 다르다는 사실(안나 파블로바가 아니라 타마라 카르사비나가 불새 역을 하기로 되어 있었다)을 알게 되었고, 음악가들과 안무를 포함한 공연 전체가 그에게는 실망스러울 정도로 조잡하게 여겨졌다. "이 발레의 안무는 너무 복잡하고 조형적인 세부가 많아서 예술가들은 (……) 스텝과 동작을 음악에 맞추는 데 애를 먹었다"라고 그는 훗날 회고했다.[17]

특히 당황스러웠던 것은 지휘자가 스트라빈스키를 경험 없는 애송이로 퉁명스레 묵살해버렸다는 사실이었다. 자서전에서 스트라빈스키는 "내 작품을 지휘해준" 가브리엘 피에르네의 "대가다운 솜씨"를 치하했지만,[18] 당시에는 악보에 명시한 자신의 지시들이 엄밀히 지켜지지 않는 것을 불만스러워했다. 사실상 피에르네는 오케스트라 전체가 보는 앞에서 그의 지시를 간단히 무시해버린 일도 있었다. 스트라빈스키는 여러 군데 '논 크레셴도[커지지 않게]'를 써두었고 이를 "적절한 주의"라고 보았는데, 피에르네는 짜증스럽게 "이보게 젊은이, 크레셴도를 원치 않는다면 아무 말도 쓰지 않으면 되네"라고 했던 것이다.[19]

다행히도 개막일 관중의 반응이 스트라빈스키가 겪어온 굴욕들을 상쇄해주었다. 참석한 모두에게 눈부신 밤이었다. 미시아 세르트, 폴리냐크 공녀, 그레퓔 백작부인 등 디아길레프의 주요 후원자들은 물론이고 케슬러 백작도 참석했으니, 그는 중요한 행사에는 빠지지 않고 나타나는 듯했다. 케슬러는 화가 피에르 보

나르가 공연 후에 했다는 말을 이렇게 전했다. "러시아인들(발레 뤼스)을 보고 나면 어디에서나 하모니가 보인다."[20] 무대장치와 의상도 호화로워서 새삼 오리엔탈리즘 열풍을 불러일으킬 정도 였다(이 방면에서는 폴 푸아레가 약삭빠르게 앞장섰다). 더욱 중 요한 것은, 디아길레프가 발레 뤼스를 음악과 무용 모두에서 아 방가르드의 세계로 진출시킬 수 있었다는 사실이다.

그것이 스트라빈스키에게도 승리였음은 두말할 필요도 없다. 그는 갑자기 유명 인사가 되었다. 디아길레프는 이미 자기 단원 들을 향해 "이 친구를 잘 봐두게. 이제 곧 유명해질 테니까"라고 장담한 바 있었고,[21] 그의 예언은 (그 자신이 발견한 젊은 작곡가 주위에 치밀하게 소문을 조성한 덕분이었지만) 정확하게 맞았다. 스트라빈스키는 그 눈부신 개막일에 대해 훗날 이렇게 회고했다. "나는 디아길레프의 분장실에 앉아 있었는데, 막간이 되자 유명 인사들, 예술가들, 부유한 노부인들 (……) 작가들, 발레 애호가 들 등등이 줄지어 나타났다. 거기서 나는 프루스트, [장] 지로두, 폴 모랑, 생존 페르스, [폴] 클로델 등을 처음으로 만났다. 사라 베 르나르에게도 소개되었는데, 그녀는 전용 발코니석에서 두꺼운 베일을 쓰고 휠체어에 앉아 있었다."[22]

관중은 〈불새〉의 음악에 열광적으로 반응했고, 라벨이나 드뷔 시 같은 작곡가들도 젊은 유망주를 만나러 무대 뒤로 찾아왔다. 라벨은 (스트라빈스키의 말에 따르면) "〈불새〉가 마음에 든다"라 면서 "파리 관중은 아방가르드 취향을[취향만을!] 원하는데, 〈불 새〉가 그 요구를 완벽하게 만족시켰다"라고 말했다. 스트라빈스 키도 동의했고(그는 훗날 〈불새〉는 "그 시절 스타일에 속한 것"

이며 "별로 독창적이지 않다"라고 했다) 그와 라벨은 곧 좋은 친구가 되었다.[23]

드뷔시도 무대 뒤에서 스트라빈스키를 만나 "음악에 대해 친절한 말을 해주었다". 나중에 자크 뒤랑에게 보낸 편지에 그는 〈불새〉는 "완벽하지는 않지만, 그래도 음악이 무용의 말 잘 듣는 노예가 아니라는 점에서는 훌륭한 곡이다. (……) 그리고 이따금 극히 색다른 리듬의 조합들이 있다"라고 썼다.[24] 또 1911년 말에는 로베르 고데에게 "한 젊은 러시아 작곡가"에 대해 이렇게 썼다. "이고르 스트라빈스키는 색채와 리듬에 있어 타고난 천재성을 지녔다네."

스트라빈스키는 라벨과는 비교적 경쟁심 없는 우정을 지켰지만, 드뷔시와의 관계는 좀 더 까다로웠다. 훗날 스트라빈스키로부터 〈불새〉에 대해 정말로 어떻게 느꼈느냐는 질문을 받자 드뷔시는 이렇게 대답했다. "아, 그야, 자네도 어딘가에서 출발해야 하니까." [25] 이 말에 스트라빈스키는 이렇게 갚아주었다. "내 생각에 〈펠레아스〉는 아주 잘된 곳도 많지만 대체로 지루했다."[26]

10월에 사라 베르나르는 ─ 이제 예순여섯 살에, 증손주까지 본 할머니가 되어 있었는데 ─ 또 한 차례의 '고별 공연'을 위해 미국으로 떠나면서 스물일곱 살 난 잘생긴 애인을 대동했다. 모두 충격을 받았지만, 순회공연 때나 파리에 있을 때나 루 텔장은 베르나르의 모든 공연에서 남성 배역을 도맡았다.

사라가 돌아온 후, 그녀의 막내 손녀인 열다섯 살 리지안이 어

머니를 여의고 사라의 집에 들어와 살았다. 리지안은 사라를 존경했고, 사라는 여러 해 전부터 손녀들과 매주 오찬을 즐긴 후 손녀들이 자기 스튜디오를 돌아다니며 자신이 키우는 개와 앵무새들과 놀게 해주었다(그 무렵에는 퓨마는 너무 위험하고, 원숭이는 너무 노출증이 심하다고 하여 더 이상 키우지 않기로 한 터였다).[27] 손주들이 자라자 사라는 그들의 친구들도 사라 베르나르 극장의 오전 공연에 초대해주었고, 그런 다음 무대 뒤에 있는 자신의 방에서 차 대접을 해주었다. 그곳에서 젊은 손님들은 샌드위치, 모카 케이크, 바바, 브리오슈 등을 질리도록 먹었다.

젊은 손님들이 케이크에 열중해 있을 무렵, 파리 전역의 사업가들은 새롭고 더 좋은 돈벌이 방법을 찾고 있었다. 프랑수아 코티는 파리를 발판 삼아 세계로 진출했으니, 모스크바에 첫 해외 지점을 냈고, 보석상 루이 카르티에를 비롯한 최고급 소매업자들을 본받아 러시아 상류층과 황제의 궁정에서 이익을 거두었다. 같은 해에 '보이' 캐펄의 후원을 받은 코코 샤넬은 유명한 캉봉가에 최초의 독립 모자 상점인 '샤넬 모드'를 개점했고, 1898년부터 1910년 사이에 685개의 릴을 제작함으로써 경쟁자들을 단연 따돌린[28] 영화제작자 조르주 멜리에스는 상당한 금전적 이익을 대가로 자기 영화의 편집 및 배급 권리를 샤를 파테와 파테 프레르 영화사에 넘기는 데 동의했다.

그러는 동안 라벨은 곧 상연될 〈다프니스와 클로에〉에 대한 저작권 문제로 디아길레프와 힘든 협상을 벌였다(라벨은 무슨 일이 있어도 50퍼센트 이하는 받아들이지 않겠다고 주장했다). 협상을 이어가면서, 그는 발레와 음악을 맞추는 작업을 계속했다. "오

케스트라에서 E단조 클라리넷이 연주할 때 목동은 다른 어떤 악기를 들고 있는 게 좋을까?" 하고 그는 한 친구에게 의논했다. 그렇게 작업에 몰두하는 한편, 그는 드뷔시의 〈전주곡Préludes〉을 연주하며 위안을 얻었다. "놀라운 걸작들"이라고 그는 열광했다. "자네도 그 곡들을 아나?"²⁹

그해에 마르셀 프루스트는 걸작을 계속 써나가면서 침실 벽을 코르크로 둘렀고,³⁰ 토머스 포춘 라이언이라는 자수성가한 미국 백만장자는 로댕의 작품 두 점을 사서 뉴욕의 메트로폴리탄 미술관에 기증함으로써 그곳에 로댕 갤러리를 만들기 위한 첫 걸음을 떼었다. 이제 로댕 곁에 깊숙이 눌러앉은 클레르 드 슈아죌이 그 일의 진전과 관련한 모든 공을 재빨리 차지했지만, 어쨌든 라이언의 돈과 슈아죌의 압력으로, 그리고 다른 사람들의 조용하지만 더 중요한 노력 덕분에, 메트로폴리탄 미술관의 로댕 갤러리는 1912년 마흔 점의 조각 작품과 수많은 스케치 및 수채화를 갖추고 개관하게 된다.

1910년에는 전해에 출간된 거트루드 스타인의 첫 작품『세 개의 삶』이 상업적으로 성공하지 못할 것이 확실시되었다. 그래프턴 출판사에서 그녀가 자비로 출판한 1천 부(그중 500부가 하드커버) 중에 팔린 것은 거의 없었다. 그렇지만『세 개의 삶』은 친구들로부터는 만족스러울 만큼 호평을 받았고, 은사였던 윌리엄 제임스도 "새로운 종류의 리얼리즘"이라며 칭찬해주었다. 그녀는 홍보를 위해 일련의 유명 인사들에게 책을 보냈는데, 조지 버나드 쇼, 존 골즈워디, 부커 T. 워싱턴 등 대부분이 아무 대답도 하지 않았다. 하지만 그녀의 독자 대중은 항상 아방가르드였으니,

『세 개의 삶』 덕분에 그녀는 그런 그룹에서 상당히 유명해졌다. 그녀는 풍부하고 혁신적인 대화들의 중첩을 통해 인물들을 생생히 그려냈지만, 그 문체는 출판사에도 골머리를 앓게 했듯이 지나치게 대담했다. 거트루드 스타인이 새로운 소설 『미국인 만들기』에 착수했다는 소식을 들은 그래프턴 출판사 사장은 이렇게 신음했다고 한다. "내가 죽었다고 전하게!"[31]

거트루드 스타인이 새로운 문체, 새로운 목소리를 찾으며 글쓰기를 계속하던 무렵, 이사도라 덩컨은 겨울 동안 싱어와 함께 나일강을 거슬러 올라가는 여행을 한 후 출산을 위해 잠시 춤추기를 쉬고 있었다. "그럴 여유가 있는 사람들에게는, 잘 고른 다하베아[여객용 범선]를 타고 나일강을 거슬러 가는 여행이야말로 세상에서 가장 좋은 치유책이다."[32] 다행히도 이번 출산은 첫 출산에 비해 훨씬 수월했고, 그녀는 다시금 "아기를 안고 바닷가에 누워" 있게 되었다.[33] 그녀는 싱어의 청혼을 망설임 없이 거절하고는 그의 이름 없이 자기 이름만으로 출생신고서를 제출했다. "나는 내 모든 정신력을 다해 결혼에 맞섰다. 당시에도 그렇게 믿었고, 지금도 결혼이란 부조리하고 예속적인 제도라고 믿는다."[34]

～

1910년 여름, 큐비즘은 브라크와 피카소의 화폭으로부터 만개하여 등장했다. 그 밖에 페르낭 레제, 앙드레 드랭, 앙드레 로트, 프랑시스 피카비아, 마리 로랑생, 알렉산더 아르키펭코 그리고 뒤샹 삼형제, 즉 마르셀 뒤샹, 레몽 뒤샹-비용, 가스통, 일명 자크 비용*도 큐비즘을 받아들이기 시작한 터였다. 피카소는 바토 라

부아르 시절의 수줍은 이웃 후안 그리스에게도 큐비즘을 전수하고 있었고, 그리스는 곧 (브라크와 피카소와 더불어) 큐비즘 운동에서 기수는 아니라 할지라도 중요한 인물이 되었다. 재닛 플래너가 지적하듯이, 큐비즘은 아방가르드 사이에서는 너무나 널리 퍼진 운동이 되어서 "그 주제는 거의 마지막에야 완전히 파악되었다".[35]

한편 마티스는 자신의 길에 정진하여,[36] 몇 달간 수정을 거듭한 끝에 1910년 살롱 도톤에 맞추어 거대한 패널화 〈춤La Danse〉과 〈음악La Musique〉을 완성했다. 그도 칭찬만을 기대했던 것은 아니지만, 이 엄청난** 패널화들에 대한 반응은 젊은 아방가르드에서부터 골수 보수파에 이르기까지 취향과 세대를 막론하고 예상 외로 가혹한 것이었다. 불과 몇 달 전 베르넴-죈 화랑에서 연 개인전으로 비슷한 혹평을 당한 후에 재차 경험하는 굴욕이었다. 게다가 애초에 계단통에 걸겠다며 그림을 주문했던 세르게이 슈킨이 풍기상 곤란하다며 ―그는 자기 집 계단통에 나체들이 등장하는 그 커다란 그림들을 걸 엄두가 나지 않았던 것이다―두 점 모두를 거절하는 바람에 충격은 한층 더 커졌다. 나중에 슈킨은 그런 조심성을 거둬들였지만, 당시 마티스는 슈킨의 거절이나 파리

*

뒤샹 삼형제는 모두 화가였는데, 맏이였던 자크 뒤샹이 중세 시인 프랑수아 비용의 이름을 예명으로 채택했고, 둘째였던 레몽 뒤샹은 먼저 명성을 얻은 동생 마르셀 뒤샹과 자신을 구별하는 동시에 맏형과 형제임을 나타내기 위해 뒤샹-비용이라 쓰게 되었다.

**

두 그림 모두 260×391 센티미터 크기이다.

화단의 적대적인 반응에 크게 상심하여 스페인으로 떠났고, 이듬해 초에야 프랑스로 돌아왔다.

피카소로 말하자면, 가난한 보헤미안 생활에서 안락한 부르주아의 삶으로 옮겨 간 데 따르는 문제들을 겪고 있었다. 그는 다시는 돈 걱정을 하지 않게 되지만, 파리 아방가르드 그룹의 우두머리 역할이 가져다주는 것이 지루함과 짜증 이상임을 깨닫게 될 터였다. 사회적인 인습이 그를 성가시게 했음에도 이제 끝없이 이어지는 만찬과 집으로의 초대, 마케팅과 수다가 뒤섞인 그 밖의 각종 모임에서 벗어날 수 없었고, 그는 그런 것을 너무나 싫어했다. 전에 어울리던 친구들도 제각기 명성과 부를 얻게 됨에 따라 뿔뿔이 흩어져갔다. 페르낭드는 "한때 그토록 친했던 이 예술가들 사이에" 시기와 원망이 균열을 내기 시작했고 "그들은 그것을 감추려 했지만 소용이 없었다"라고 지적했다.[37] 그녀 자신도 갈수록 불행해졌으니, 피카소의 권태와 그녀에 대한 무관심이 더해갔기 때문이다.

~

4월에, 열아홉 살 난 샤를 드골 이등병은 33보병연대의 하사로 진급했다. 드레퓌스 사건 이래 정부에서 군대를 통제하려는 노력의 일환으로 제정된 새로운 법에 따라, 생시르 군사학교를 거쳐 장교단에 들어가기에 앞서 1년간 병장으로 복무하게 된 것이었다. 드골은 그 전해 가을에 생시르 입학시험을 치렀고, 그리하여 법이 명하는 대로 아라스에 있는 연대 막사를 향해 즉시 출발했다. 그는 그 경험을 좋아하지 않았지만 최대한 선용하여 상관들에

게 좋은 인상을 주었다. 1월의 홍수 때는 동료들과 함께 "군장을 거의 다 갖춘 채" 비와 진창 속을 뚫고 행진해야 했는데, 드골은 불평을 하기는커녕 아버지에게 "시험 행군을 위한 좋은 훈련이었습니다"라고 써 보냈다.[38] 1910년 4월에는 하사로 진급했지만, 그는 곧 그 이상의 진급을 위해 서둘렀던 것으로 보인다. 그에 대해 상관은 이렇게 대답했다. "원수가 되기 전에는 성이 차지 않을 젊은이를 왜 내가 중사로 만들어줘야 하는가?"[39]

드골은 10월에 생시르에 들어간 후에도 그 길로 계속 나아갔다. 195센티미터나 되는 장신이라 쉽게 눈에 띄어 '껑다리 아스파라거스'라는 별명을 얻기도 했던 그는 곧 모범생에 공붓벌레로 알려졌다. 또한 교사들과도 논쟁을 하여 곧잘 이기는 논쟁가로서도 정평을 얻었는데, 그 때문에 교지에 "역사 구두시험을 치르는 생시르 학생 드골: 시험관이 궁지에 몰리다"라는 설명이 붙은 만화가 실리기까지 했다.[40]

교회와 조국에 헌신하도록 엄격한 교육을 받은 드골은 훗날 회고하기를, 당시 자신이 "프랑스가 크나큰 시련을 겪게 될 것이고, 인생의 모든 의미는 언젠가 조국 프랑스에 뚜렷한 봉사를 하는 것"이라고 믿어 의심치 않았다고 했다.[41] 진창 속의 발 아픈 행군이나 급우들의 야유에도 불구하고 그는 그 목표를, 그리고 언젠가 자신이 조국에 그런 봉사를 하게 되리라는 신념을 잊었던 적이 없는 듯하다.

～

1910년 무렵에는 드레퓌스 사건으로 인해 내셔널리즘과 애국

주의 그리고 실로 군부 그 자체가 입게 되었던 오명도 가시기 시작했고, 고조되는 애국정신(일명 '국민적 각성réveil national')이 힘을 얻게 되었다. 일련의 위기들, 특히 모로코 사태로 인해 독일에 대한 적대감이 심화되었으며 그중에서도 레옹 도데의 악시옹 프랑세즈 연맹의 열렬한 지지자들 사이에서 그러했으니, 이들은 작지만 목청 높은, 잠재적 영향력을 지닌 소수집단이었다.

이처럼 프랑스-독일 간의 긴장이 팽팽한 가운데, 드뷔시는 그해 9월에 뮌헨에서 열리는 프랑스 음악 페스티벌에 참석하지 않기로 했다. "우리 작품을 독일에서 연주한다고 해서 얻을 것이라고는 없다. 물론 이 연주로 인해 좀 더 긴밀한 이해가 생겨나리라고 주장하는 이들도 있겠지만, 음악이란 그런 목적을 위해 만들어진 것이 아니라는 것이 그에 대한 답이다. 게다가 시기도 적절치 못하다."[42]

포레 역시 뮌헨 페스티벌 참가를 사절했다. 하지만 카미유 생상스와 리하르트 슈트라우스는 페스티벌 동안 양국 간의 균열을 메우기 위해 비공식 콘서트에서 경쾌한 왈츠를 연주했다. 슈트라우스 자신이 곧 상연될 오페라 〈장미의 기사Der Rosenkavalier〉를 위해 최근 작곡한 왈츠도 포함해서 말이다.[43]

~

그해 말에, 뮈니에 신부는 다시금 홍수가 시작되고 있으며 센강 수위가 급속히 높아지고 있다는 데 주목했다. 그 전해 겨울에는 파리를 떠나 있어서 목격하지 못했던 광경이었다. 그리고 이번에는 비바람이 유리창을 때리는 겨울날, 자신을 만나고 싶어

하는 안나 드 노아유 백작부인을 만나기로 수락했다.

불과 몇 달 전에 모리스 바레스의 조카인 샤를 드망주라는 청년이 백작부인을 가망 없이 사랑하다가 그녀가 거절하자 자살한 일이 있었다. 하지만 백작부인은 이미 바레스와 오랜 열애 끝에 — 비록 플라토닉한 사이였지만 — 수년 전에 헤어진 터였다 ("그들은 남들이 몸으로 하는 일을 머리로 했다"라고, 뮈니에 신부는 재치 있게 말했다).[44] 드망주가 자살한 후 그의 친구들은 그녀가 바레스의 배신에 대한 복수로 그의 조카를 그렇게 만들었다고 암시하며 백작부인을 성토하기 시작했다. 불편한 상황이었고, 뮈니에 신부로서는 비켜 가도 그만이었다. 하지만 그 비바람 속에서 뮈니에는 백작부인에게 드망주에 대해 뭐라고 말할지 궁리하고 있었다.

신학에 관한 한 비독단적이었으며 시인의 영혼을 지니고 있었던 이 신부는 안나 드 노아유를 그다지 경계하지 않았다. 아시시의 프란체스코 성인보다 한술 더 떠, 멜론에게 "너는 내 형제", 산딸기에게 "너는 내 자매"라고 말하는 그녀가 아닌가.[45] 때가 되면 신부가 드망주 사건의 양측을 성공적으로 화해시키게 되지만, 안나 드 노아유와의 이 첫 만남에서는 드망주에 대한 이야기가 별로 오가지 않았던 것 같다. 대신에 그녀는 신부에게 자신과 자신의 천재성을 비롯한 온갖 것에 대한 견해를 들려줌으로써 신부를 기쁘게 하고 말의 홍수 속에 그를 빠뜨렸다.

개인적으로는 뮈니에도 (다른 많은 사람들처럼) 안나 드 노아유가 압도적인 사람이라고 생각했다. 하지만 그가 높이 평가한 것은 그녀의 시였으니, 서정적이고 멜랑콜릭하고 이교적이며 전

적으로 파리지엔의 것이라고, 일기에서 그는 인정했다. "아무도
그녀만큼 내게 무한을 느끼게 해준 적이 없었다."[46]

13

천국과 지옥 사이

1911

연초에 프루스트는 뤼시앵 도데에게 보내는 편지에 자신이 "카페인과 아스피린과 천식과 협심증 사이에서, 그리고 (……) 일주일에 엿새는 (……) 삶과 죽음 사이에서" 살고 있다고 썼다. 계속 책을 쓰고 있지만 "마칠 수 있을지는 하느님이나 아실 일" 이라는 것이었다.[1]

7월에, 알프레드 에드워즈의 다섯 번째 아내인 주느비에브 랑텔므가 스물네 살의 나이로 라인강에서 익사했다. 미시아가 사랑하던 요트 에메호에서 추락한 것이었다. 랑텔므의 죽음은 사고로 처리되었지만, 황색 언론은 에드워즈가 그녀를 죽이고 자유를 얻으려 한 것이라고 아우성쳤다. 에드워즈는 소송을 냈고, 여러 달 동안 계속된 재판 끝에 그는 1프랑의 배상금을 받았다.

한편 드뷔시는 가브리엘 단눈치오의 운문극 「성 세바스티앙의 순교Le Martyre de Saint Sébastien」에 곡을 붙이고 있었다. 1월부터 5월에 샤틀레 극장에서 초연되기까지 쉬지 않고 작업한 끝에 그

는 기진맥진이었다. 일설에 따르면 무대장치를 맡은 레온 박스트가 5막의 낙원 장면을 놓고 그와 오랫동안 치열한 논쟁을 벌였다고 한다. "당신이 낙원에 가봤습니까?" 박스트가 묻자 드뷔시는 이렇게 대답했다. "그렇소, 하지만 모르는 사람한테는 얘기하지 않소."[2]

~

1910년 초에, 마리 퀴리는 레지옹 도뇌르 슈발리에의 십자 훈장 수여를 제안받았지만 피에르의 본을 받아 사절했다. 그러고는 그해 말에 뜻밖에도 프랑스 과학 아카데미의 한 회원이 최근 사망하여 생긴 공석에 회원으로 입후보했다. 과학 아카데미는 엄청난 권력을 가진 기관이었고 프랑스 과학자라면 누구나 탐내는 자리였으므로, 이는 대단히 중요한 결정이었다.

이미 노벨상을 수상한 데다 최근에는 『방사능에 관한 논고 Traité de radioactivité』라는 900페이지짜리 대저를 펴낸 터라 마리 퀴리가 그 자리를 차지하는 것이 마땅했으며, 어떤 이들은 꼭 필요한 일이라고까지 생각했다. 아카데미의 종신 총무였던 수학자 가스통 다르부는 상황을 이렇게 요약했다. "방사능에 대해 급속히 늘어나는 저작들을 제대로 판단하기 위해, 마담 퀴리보다 더 권위 있는 과학자를 아카데미가 달리 어디서 찾겠습니까?"[3]

그녀의 도전자로 손꼽혔던 이는 에두아르 브랑리라는 물리학자로, 마르코니의 무선전신을 가능케 한 무선수신기를 발명한 인물이었다. 브랑리는 파리의 가톨릭 교육기관의 교사였던 만큼 성직자들과 내셔널리스트들로부터 폭넓은 지지를 받고 있었다. 이

338

들은 1909년에 마르코니가 노벨상을 수상하며 브랑리에 대해서는 일언반구도 없었던 것에 대해 분노했었다. 마리 퀴리의 지지자 중 한 사람은 그녀에게 "당신과 브랑리 씨의 경쟁은 교회적 쟁점을 놓고 치열하게 벌어질 것"이라면서 사실상 "그가 한 일이라야 당신이 갖춘 자격과 비교도 되지 않는다"고 말해주었다.[4]

마리 퀴리의 지지자들은 그녀의 입후보를 1면 기사로 만든 요인, 즉 만일 그녀가 당선되면 프랑스 학술원의 오랜 역사상 최초의 여성 회원이 되리라는 사실을 간과했거나 아니면 일부러 크게 선전하지 않을 작정이었던 것 같다.[5] 가톨릭교도들과 세속주의자들 사이의 난전 대신, 논쟁은 주로 여성을 아카데미에 받아들이느냐 하는 것을 놓고 벌어졌다. 한 회원은 분개하여 "여성은 프랑스 학술원에 들어올 수 없다"라고 말했고,[6] 언론은 마리 퀴리가 이 시대의 여성상에 대한 위협이라고 강조하며 아카데미에 여성을 받아들이는 위험에 대해 대서특필했다. 적들의 분노를 한층 부채질한 것은, 마리 퀴리가 연구를 위해 남편과 아이를 버리는 대신 힘겨운 장애물들에도 불구하고 가정과 학문을 병행할 수 있었다는 사실이었다.

결국 그녀는 브랑리에게 졌다. 단 한 표 차였다. 물론 아카데미는 피에르도 처음 입후보했을 때는 떨어뜨렸었고, 피에르 역시 일단 회원이 된 후에도 아카데미 회원으로서의 경험을 그리 달가워하지 않았었다. 하지만 어쨌든 낙선은 낙선이었으며, 특히 그런 상황에 그런 이유로 낙선하는 것은 분한 노릇이었다. 게다가 그보다 더 나쁜 상황이 있을 수 있다면 한 가지밖에 없었는데, 그 일이 실제로 일어났다. 즉, 폴 랑주뱅의 아내 잔이 앙심을 품고 보

복에 나선 것이었다.

아카데미 사건이 있은 지 얼마 되지 않아 잔 랑주뱅이 고용한 것이 분명한 누군가가 마리와 폴이 함께했던 작은 아파트에 침입하여 그들이 모아둔 편지들을 훔쳐 갔다. 그 직후 랑주뱅 부인 동생의 남편이라는 신문 편집인이, 마담 랑주뱅이 그 편지들을 갖고 있으며 마리를 폴 랑주뱅의 정부로 폭로하겠다고 전해 왔다.

그 시절 파리에서 정부를 갖는다는 것은 결코 범죄가 아니었으며, 으레 그러려니 하는 일이었다. 하지만 정부란 이름 없이 뒷전에 숨어서, 공식적으로는 본부인이 남편 곁에 서게끔 물러나는 역할이었다. 마리 퀴리는 결코 이름 없는 여성이 아니었고, 아카데미 입후보 당시 겪었던 중상에 이어 그 이상의 스캔들이 나온다는 것은 아주 불리한 일이었다.

폴과 마리 두 사람 모두에게 여러 달 동안 지옥 같은 상황이 이어졌다. 잔 랑주뱅과 그녀 동생의 남편으로부터 위협과 협박이 이어진 끝에 마침내 11월에는 스캔들이 전면화되었다. 마담 랑주뱅은 인터뷰에서 무릎에 어린아이들을 앉힌 채 눈물을 흘리며 상처 입은 가련한 아내의 역할을 해냈다. 그녀의 하소연은 추잡하고 악의적이었으며 거짓말투성이였다. 하지만 폴과 마리의 관계 자체는 사실이었으므로, 잔 랑주뱅이 천연덕스럽게 연기하는 현모양처의 모습이나 그녀가 꾸며내는 악의 어린 거짓말들까지도 전부 사실로 받아들여졌다. 편지가 공개되자 언론은 공격 태세에 들어가 외국 여자인 마리 퀴리가 프랑스 가정을 파괴하고 있다며 성토했다. 한 타블로이드지 편집자의 표현을 빌리자면 "더러운 외국인들이 프랑스를 손아귀에 넣고, 약탈하고, 더럽히고, 불명예

를 초래하고 있다"라는 것으로, 드레퓌스 사건의 재연이었다.[7]

그런 와중에 스웨덴 한림원은 마리 퀴리에게 전대미문의 두 번째 노벨상을 수여했으니, 이번에는 화학 분야의 상이었다. 프랑스 언론은 수상자를 깎아내리기에 몰두하여 수상 소식조차 제대로 전하지 않았다. 이어서 마지막 모욕으로, 스웨덴 한림원이 만일 스캔들을 미리 알았더라면 그녀에게 상을 주지 않았으리라고 알려 왔다. 그녀가 자신에 대한 비난이 근거 없는 것임을 증명하기까지 수상을 연기해달라는 부탁이었다.

마리 퀴리는 낙심했지만 물러서지 않았다. "나는 내 학문적 업적과 사생활의 사실들 사이에 연관이 있다고 생각지 않습니다." 그녀는 스웨덴 한림원에 그렇게 써 보낸 뒤 시상식을 위해 스톡홀름에 갈 준비를 했다. 극도로 지치고 병약한 몸이었지만 그녀는 실제로 참석했고, 언니 브로냐와 딸 이렌이 동행했다. 어색한 순간은 없었고, 마담 퀴리는 자기 역할을 위엄 있게 해냈다. 자신이 라듐을 발견하고 추출함으로써 "방사능은 물질의 원자적 속성이며 새로운 원소들을 발견하는 방법을 제공할 수 있다"는 가설을 입증하는 데 한 역할을 처음으로 제대로 밝혔다. 다른 사람들이 믿고 또 단언했던 바와는 반대로, 그녀는 자신이 남편이나 남성 동료들에 힘입어 그 자리에 온 것이 아님을 당당히 주장한 것이었다.[8]

귀국 후 그녀는 병원으로 실려 갔다. 이후 2년 동안이나 그녀는 정상적인 생활을 하지 못했으며, 병석에서 일어난 후에도 평생 건강이 좋지 않아 고생했다. 그러는 사이 폴과 잔 랑주뱅은 이혼 합의에 이르렀고, 잔은 상당한 액수의 위자료와 아들들이 열다섯

살이 되기까지의 양육권을 차지했다.[9]

3년 후 폴과 잔 랑주뱅은 재결합했다. 아내의 묵인하에 랑주뱅은 또 다른 정부를 두었으니, 이번에는 비서였다.

~

7월에는 또다시 전쟁이 임박한 것으로 보였다.

1911년의 제2차 모로코 위기는 프랑스가 1906년의 알헤시라스 협정을 어기고 페즈에 진군함에 따라 독일이 자국민 보호를 구실 삼아 아가디르에 포함砲艦 판테르호를 파견하면서 시작되었다. 이 대결 국면에 영국이 뒤늦게 개입함으로써 사태는 전쟁으로 비화될 위기에 처했으나, 협상을 계속한 끝에 10월에는 프랑스와 독일이 협정을 맺어 독일이 프랑스령 콩고 일부를 할양받는 조건으로 프랑스에 모로코를 넘겨주기로 합의했다.

프랑스가 모로코를 획득한 데 자극받은 이탈리아는 서둘러 트리폴리를 합병했고, 이를 인정하지 않는 터키[오스만튀르크]와 전쟁 국면에 들어갔다. 계속되는 중재 노력에도 불구하고 이탈리아-터키 전쟁은 1년 남짓 계속되었고, 그사이에 러시아는 페르시아 북부를 침공했으며, 독일은 해군을 증강했고, 불가리아와 세르비아는 터키가 전쟁으로 여력이 없는 상황을 이용, 마케도니아 독립 문제를 빌미 삼아 터키에 협공을 벌였다. 몬테네그로가 이에 가담함으로써, 제1차 발칸전쟁이 일어났다.

이런 일촉즉발의 상황 가운데서, 이탈리아는 비행기를 군사 목적으로 이용한 최초의 국가가 되었다. 프랑스 군부는 조심스레 관망하고 있었다. 그 전해에 프랑스에서는 비행기 30대를 사들이

고 60대를 주문해놓은 상태였으며, 11월에는 최초의 군사 에어쇼를 거행했다. 이 에어쇼에서는 단엽기 한 대가 시속 112킬로미터의 평균속도를 보였다. 그해 프랑스 파일럿들이 프랑스 에어쇼에서 보여준 인상적인 비행과 더불어, 이는 독일 작전참모부에 경종을 울린 셈이었다. 독일에서는 그때까지 비행선에만 전력을 기울이고 있던 터였다. 프랑스 국방부와는 대조적으로 독일 국방부에서는 비행기를 거의 계약하지 않다가, 1913년에 이르러서야 경주에 뛰어들었다.

케슬러 백작이 벨기에 시인 에밀 베르하렌과의 오찬에서 이 평화주의 시인이 프랑스에 대두하는 쇼비니즘을 우려하여 한 발언에 주목한 것도 그 무렵의 일이다. "그게 그렇게 터져 나온 건 비행기 때문이에요"라고, 그는 케슬러를 비롯한 좌중에게 말했다는 것이었다.[10]

1890년대의 드레퓌스 사건 동안 프랑스 내셔널리즘은 분명 정치적 우익에 속해 있었고, 우익에서는 애국주의의 진군 북소리에 유대인, 외국인, 사회주의자("위험한 이데올로그들", "평화주의자", "국제주의자" 등으로 간주된) 그리고 프랑스의 제국주의적 팽창에 반대하는 이들에 대한 규탄을 섞어 넣었다. 나아가, 1905년의 제1차 모로코 위기 이후 프랑스에서 내셔널리즘은 강한 반독일적 감정을 포함하며 기반을 넓혔다.

1911년 제2차 모로코 위기로 국제적 긴장이 고조되는 동안 프랑스에서는 반독 감정이 팽배했으니, 불과 40년 전의 프랑스-프

로이센 전쟁 때 독일에 패배한 치욕의 기억도 이를 부채질했다. 공화주의자들과 왕정주의자들이, 반교권주의자들과 극우 가톨릭들이, 네 편 내 편 가릴 것 없이 내셔널리즘의 열기에 가담하는 판국이었다. 레옹 도데의 자금줄 든든한 일간지《악시옹 프랑세즈》는 그런 목소리들을 규합하여 온 국민의 생각과 좀 더 중요하게는 외교정책에 영향을 미치기에 이르렀다.

벨 에포크의 찬란함과 부요함과 평온함 밑에는 혼란스러운 표지들이 있었다고, 역사가 쥘 베르토는 썼다. "젊은 세대의 성향에서 가장 분명히 나타나는 표지들. 아마도 그중 가장 뚜렷한 것은 끈질기게 되살아나는 (……) 애국적 이념이었다."[11] 9월에 케슬러 백작은 10년 안에 전쟁이 일어날 것이 확실하며, 이는 "프랑스의 젊은 세대가 전쟁을 원하기 때문"이기도 하고, 또 한편으로는 "프랑스인들이 자신들의 우월성(항공이라든가 라틴 문화)을 이전 어느 때보다도 확신하고 있기 때문"이기도 하다고 일기에 썼다. 그는 또한 영국 재계로부터의 압박을 지적하면서, 독일인의 시각으로 "우리는 서부전선에서 항상 위협받는 데 질렸다"라고 덧붙였다. 이 모든 요인들이 전쟁을 시사하고 있으니, "프랑스인들이 프랑스의 유리함을 확신하고, 러시아 정부가 마침내 혁명을 분쇄했다고 느끼는 즉시" 일어나리라고 그는 결론지었다.[12]

이런 분위기 가운데 생시르에서 첫해를 마쳐가던 샤를 드골은, 좀 더 엘리트적인 기병대에 들어갈 수 있는데도 보병이 되기로 결심했다. 평생 "행군"을 하게 될 것을 각오하고, 덜 화려해 보이는 선택지를 고른 것이었다. 왜냐하면 그러는 편이 "훨씬 더 군인다우니까!"[13]

~

1911년의 어느 날, 후안 그리스는 체포되어 몽마르트르 경찰서로 끌려갔다. 폭력배 보네 패거리의 '무시무시한 가르니에'로 오인받은 탓이었다. 그렇게 오인받을 만큼 덩치도 크고 험상궂었던 그리스는 경찰서 근처에 사는 앙드레 드랭이 신원을 보증해준 덕분에 풀려났다.

몽마르트르에는 끊임없이 폭력이 일어나 삶의 일부가 되고 있었다. 바토 라부아르에 사는 예술가들은 대개 너무 가난해서 폭력배들에게 관심거리가 되지 않았지만, 프레데 제라르는 폭력배들과 끊임없는 전쟁을 벌이며 그들을 라팽 아질에서 쫓아내곤 했다. 그들 중 한 사람이 밤에 돌아와 프레데의 사위에게 총을 쏜 일도 있었다. 한층 더 충격적인 것은, 피카소의 친구 아폴리네르가 루브르에 있던 〈모나리자Mona Lisa〉를 훔쳤다는 죄목으로 체포된 사건이었다.

아폴리네르, 본명 기욤 알베르 블라디미르 알렉상드르 아폴리네르 드 코스트로비츠키는 폴란드 미녀와 늠름한 이탈리아 군인 사이에서 사생아로 태어났고, 그의 아버지가 누구인가는 오랫동안 감추어져 있었다. 아폴리네르의 어머니는 군인 애인과 헤어진 후 두 아들을 코트다쥐르에서 키우며 그곳의 눈부신 화류계에서 보호자를 찾았다. 빚쟁이들을 피해 가족은 파리로 달아났고, 그곳에서 아폴리네르는 자신이 늘 바라던 대로 문단 진출하기에 착수했다. 더딘 작업이었지만, 1902년에는 기욤 아폴리네르라는 이름이 찍힌 최초의 책이 나오게 되었다.

얼마 후 그는 앙드레 살몽과 함께 작은(그리고 단명한) 문예지를 창간했고, 모리스 블라맹크, 앙드레 드랭, 피카소 등과 친구가 되었다. 이런 화가들에 둘러싸여, 아폴리네르는 이제 미술평론가이자 시인이자 편집자로서 젊은 아방가르드 사이에서 무시할 수 없는 존재가 되었다. 핸섬하고 위트 넘치는, 여기저기 가본 데도 많은 그에게는 모종의 이국적인 신비가 감돌았다. 그는 연인인 화가 마리 로랑생과 함께 일이 벌어지는 모든 현장에 있었으니, 이는 대개 피카소 곁에 있었다는 뜻이기도 했다.

1911년 아폴리네르는 단편집 한 권을 펴냈고, 선도적인 문예지《메르퀴르 드 프랑스 *Mercure de France*》에 서평을 기고하고 있었으며, 또 다른 중요한 잡지《랭트랑지장 *L'Intransigeant*》에서는 미술평론가 노릇을 하면서 큐비즘을 옹호하고 있었다. 그러던 9월 어느 날, 재난이 닥쳤다. 루브르의 '살롱 카레'에 고이 모셔져 있던 〈모나리자〉가 사라진 것이었다. 경찰은 아폴리네르를 유력한 용의자로 체포했다.

대담한 절도였다. 온종일 아무도 〈모나리자〉가 사라졌다는 사실조차 알아차리지 못했다. "오, 사진작가들한테 가 있나 봐요"라고 경비원은 방문객의 질문에 대답했다. 화가였던 그 방문객이 끈질기게 묻는 바람에, 마침내 당국이 루브르를 걸어 잠그고 여남은 명의 경찰을 보내기에 이르렀다. 그리하여 연면적 20만 제곱미터에 달하는 미술관을 꼭대기부터 지하까지 샅샅이 뒤졌지만 아무 소득이 없었다. 그들이 찾아낸 것이라고는 안쪽 계단참에 숨겨져 있던 〈모나리자〉의 액자뿐이었다.

정신병자의 소행이라고 생각하는 이들도 있었고, 루브르 직원

중에 불만을 품은 이가 보상금을 노린 것이라는 이들도 있었다. 하지만 아무 단서도 보상금 요구도 없었고, 이후 며칠 동안 상심에 잠긴 파리 시민들은 〈모나리자〉가 걸려 있던 빈 벽을 바라보기 위해 살롱 카레를 가득 메웠다.

자취도 사라져가고 단서도 찾지 못하자 점점 불안해진 경찰청과 수사과에서는 두 사람을 용의 선상에 올렸으니, 기욤 아폴리네르와 그의 친구 파블로 피카소였다. 이런 황당한 고발의 근거는 1907년에 있었던 일로 돌아간다. 피카소는 〈아비뇽의 아가씨들〉을 작업 중이었고, 당시 아폴리네르에게는 비서라며 함께 다니는 제리 피에레라는 벨기에 친구가 있었는데, 이 피에레라는 친구는 위험한 일을 자청하며 절도에 도가 튼 허풍쟁이 사기꾼이었다. 피카소와 페르낭드는 피에레를 재미있는 사람이라 여겼고, 1907년 초에 그와 아폴리네르가 함께한 식사 자리에서 피카소는 루브르에 있는 이베리아 원시 조각상에 대한 관심을 나타낸 적이 있었다.

피에레는 아폴리네르의 연인 마리 로랑생에게 필요한 것이 있는지 물은 후 곧장 루브르로(그녀는 그가 루브르에 있는 백화점 '마가쟁 뒤 루브르'에 쇼핑을 가는 줄만 알았다) 갔다. 그는 처음부터 조각상들을 훔칠 계획은 아니었다고 주장했지만, 어쨌든 피카소가 갖고 싶다고 했던 바로 그 조각상들을 훔쳐냈고, 즉시 거래를 했다. 〈아비뇽의 아가씨들〉 한복판에 있는 두 인물의 특이한 귀가 피에레가 피카소에게 팔아넘긴 조각상들의 귀와 아주 비슷하다는 데서 그 영향을 엿볼 수 있다.

피카소와 피에레는 그 일을 장난으로 치부했던 반면, 아폴리네

천국과 지옥 사이 ～ 1911

르는 경각심을 가지고 조각상들을 돌려주도록 피카소를 설득했지만 소용이 없었다. 그 후 피에레는 여러 해 동안 파리를 떠나 있다가, 〈모나리자〉가 사라진 바로 그 무렵에 돌아왔다. 피에레가 참지 못하고 《파리 주르날Paris Journal》에 자신의 루브르 절도 사건을 떠벌리는 바람에, 경찰은 그 두 사건 사이에 연관이 있다고 보고 아폴리네르가 절도단의 우두머리라는 결론을 낸 것이었다. 피에레는 파리를 떠났고, 당황한 아폴리네르와 피카소는 조각상들을 돌려주려 했지만 적당한 방법이 떠오르지 않았다. 마침내 아폴리네르가 그것들을 《파리 주르날》에 넘겼고, 그러자 경찰이 아폴리네르를 체포했다.

페르낭드의 회고에 따르면, 사복 경찰이 찾아와 수사 판사에게 데려가려 하자 피카소는 "겁에 질려 제정신이 아니었다".[14] 그는 취조실에서 아폴리네르를 만났는데, 아폴리네르는 이미 이틀을 악명 높은 상테 감옥에서 보내며 알몸으로 수색을 당하고 독방에 감금되어 오랜 심문을 받은 끝에 피카소의 연루 사실을 자백한 터였다. 하지만 피카소는 사건에 일체 관여하지 않았다며 아폴리네르를 안다는 사실조차 부인했다. 두 사람은 이후로도 친구로 지냈지만, 그때 일로 인한 수치와 환멸은 아폴리네르에게 평생 잊을 수 없는 것이 되었다. 피카소는 일체의 혐의에서 용케 벗어난 반면, 아폴리네르는 여러 날 밤낮을 감옥에서 보낸 후에야 증거 불충분으로 풀려났다.

~

피카소가 바토 라부아르를 떠난 것은 몽마르트르가 아방가르

드 세계의 중심이던 시절이 끝나가는 징후였다. 이제 새로운 중심으로 떠오른 곳은 몽파르나스의 파사주 당치그에 있던 '라 뤼슈La Ruche'라 불리는 특이하게 생긴 건물이었다.

라 뤼슈는 1902년에 설립되었다. 인기 조각가이자 헌신적인 박애주의자였던 알프레드 부셰가 파리 남쪽 가장자리, 티에르 성벽 바로 안쪽에 1,300평 남짓한 땅을 사서 예술가촌으로 만든 것이었다. 그는 1900년 파리 만국박람회에서 보르도 와인의 전당으로 쓰였던 둥근 지붕의 팔각형 건물을 가져다가 그것을 여러 개의 사다리꼴 스튜디오로 나누고, 각기 자연광이 드는 이 스튜디오들을 가난한 예술가 지망생들에게 개방해주었다. 부셰는 이 시설에 대해 집세를 받지 않거나 거의 공짜나 다름없는 돈(37프랑)밖에 받지 않았으니, 세입자들이 낼 수 있는 돈이 그 정도였기 때문이다. "빈자들의 빌라 메디치"로 불리기도 했던 이 장소는 곧 라 뤼슈, 즉 벌집으로 알려지게 되었다.

라 뤼슈는 가난뱅이 중에서도 가장 가난한 예술가들의 집이 되었으니, 그런 곳에 들끓게 마련인 해충들 못지않게 창조적인 활동도 활발했다. 마르크 샤갈, 오시프 자드킨, 카임 수틴, 알렉산더 아르키펭코, 자크 립시츠 등 그 상당수는 동유럽 출신이었다. 여러 해 후에, 화가 팽슈 크레메뉴는 자신이 파리 동역에 처음 내렸을 때 프랑스어라고는 한마디도 못 하고 자기 이름으로는 단돈 3루블밖에 없었다고 회고했다. 그가 아는 유일한 프랑스어는 "파사주 당치그"였으니, 그 말만으로 다행히 그는 그곳에 갈 수 있었다.

건물은 밖에서 보면 그럴싸했고, 역시 1900년 만국박람회의 인도네시아관에 있던 여인 주상柱像을 가져다 장식한 입구는 당

당하기까지 했다. 하지만 그 안의 스튜디오들은 비좁고 지저분했으며 난방도 되지 않았다. 게다가 부셰가 산 땅은 도살장에서 바람을 받는 자리였던 데다 '라 존La Zone'으로 알려진 악명 높은 불모지로 둘러싸여 있었다. 겨울이면 살을 에는 추위와 여름이면 찌는 더위로, 그곳에서 버티려면 정말이지 이를 악물어야 했다. 몹시 추운 1월 어느 날 가브리엘 부아쟁이 그곳에 도착한 것은 그도 라 뤼슈도 아직 유명해지기 전이었다. 그는 공기보다 무거운 비행기를 개발하느라 저축을 다 써버린 터였다. 그는 내내 추위에 떨다가 2월에야 겨우 난로를 들일 수 있었고, 그것이 그에게는 실제로 "좀 더 나은 날들의 시작"이 되었다.[15] 마르크 샤갈이 훗날 라 뤼슈에 대해 "죽든가 아니면 유명해져서 떠나거나" 했다고 회고한 대로였다.[16]

비텝스크 출신인 샤갈은 1911년 초에 파리에 왔다.[17] 그는 물론 유명해질 테지만, 초기에는 장래의 전망이 불투명했다. 고국 러시아보다 파리에서 좀 더 자유롭게 숨 쉴 수 있는 것은 사실이었으나, 이 가난한 유대인 가정의 어린 나무는 처음에는 죽도록 향수병을 앓았다. 그가 돌아가지 못하는 것은 파리와 비텝스크가 너무 멀었기 때문이며, 나중에는 전시회와 화랑들의 전시창과 파리 미술관들이 그에게 머물라고 종용했기 때문이다. 그는 라피트 가를 한가로이 돌아다니며 뒤랑-뤼엘에서는 르누아르와 피사로와 모네를, 볼라르에서는 세잔을 구경했다. 베르넴에서는 반 고흐와 고갱, 마티스를 발견했다. 하지만 그가 "가장 내 집처럼 편안했던" 곳은 루브르였다. 거기서는 "렘브란트가 나를 사로잡았고, 나는 몇 번이고 샤르댕, 푸케, 제리코 앞에서 걸음을 멈추었

다".[18]

한동안 앙투안 부르델과 함께 몽파르나스의 토끼굴 같은 스튜디오들을 전전하다가, 샤갈은 라 뤼슈의 2층 작은 방 중 하나를 차지하게 되었다. "러시아인들의 방에서는 성난 모델이 눈물을 흘렸다. 이탈리아인들의 방에서는 노랫소리와 기타 소리가 들려왔고, 유대인들의 방에서는 토론과 논쟁이 들려왔다. 나는 내 방의 석유램프 앞에 혼자 앉아 있었다." 근처에서는 "소들을 도축하고 있었고, 나는 소들을 그렸다. (……) 램프가 탔고, 나도 함께 타들어갔다".[19]

~

이윽고 샤갈은 아폴리네르를 만나게 되었다. "저 상냥한 제우스가 (……) 우리 모두의 길을 닦았다." 어느 날 함께 점심을 먹다가, 샤갈은 아폴리네르에게 왜 피카소를 소개해주지 않는지 물었다.

"피카소 말인가?" 아폴리네르는 여느 때처럼 미소하며 대꾸했다. "자네도 자살하고 싶은가? 그의 친구들은 다 그렇게 끝장을 본다네."[20]

하지만 파리에 온 지 얼마 안 되었을 때, 샤갈은 피카소보다는 상트페테르부르크에서부터 알고 지내던 사람들 생각을 더 많이 했다. 특히 디아길레프의 발레 뤼스에서 무대와 의상을 담당하여 이름을 날리고 있던 레온 박스트는 전에 그의 미술 선생이었다. 샤갈은 발레 뤼스 공연에 가볼 기회가 있었고, 거기서 〈장미의 유령Le Spectre de la rose〉에 등장한 니진스키를 보았다. 이 젊은 무용수를 위해 새롭게 만들어진 〈장미의 유령〉은 대대적인 성공을 거두

어 발레 뤼스의 고정 레퍼토리가 되었지만, 샤갈은 그다지 감명을 받지 않았다. 그 공연에서 새로운 모든 것은 "자극적이고 현란한 스타일로 사교계에 접근하기 위해 광을 낸" 것이었다. 노동자의 아들인 그로서는 "종종 응접실에 가면 그 반짝거리는 바닥을 진흙발로 뭉개버리고 싶은 생각이 드는 것을 어쩔 수 없었다".[21]

무대 뒤에서 그는 박스트를 만날 수 있었다. 그에게 파리에 오지 말라고, 아마 굶어 죽을 거라고 말했던 박스트였으니 그리 반가워하리라 기대하지는 않았지만 말이다. 하지만 놀랍게도 박스트는 샤갈의 그림을 보러 가겠노라고 하더니 정말로 왔고, 호의적인 평가를 해주었다. "자네 색채들은 노래하는군." 그는 샤갈에게 말했다.[22]

～

〈장미의 유령〉에서 니진스키가 신선한 돌풍을 일으키기는 했지만, 그해 발레 뤼스 시즌의 더 큰 뉴스는 이고르 스트라빈스키의 〈페트루슈카Petrushka〉였다.

러시아 민담에 기초한 〈불새〉와는 달리 〈페트루슈카〉는 발상부터 스트라빈스키의 것으로, 이야기가 다 완성되기도 전에 음악을 상당히 진척시킨 상태였다. 처음부터 스트라빈스키는 영국 인형극 펀치나 그보다 앞선 이탈리아의 코메디아 델라르테에 맞먹는 것을 구상하고 있었다. 그때 일을 그는 이렇게 회고했다. "갑자기 생명을 부여받은 인형이 악마적으로 쏟아지는 아르페지오로 오케스트라의 인내심을 시험하는 장면이 떠올랐다." 그 얼마 후 디아길레프가 당시 스위스에 살고 있던 스트라빈스키를 찾아

왔다가 그 이야기를 듣고는 그에게 "인형의 고통이라는 주제를 더 발전시켜 독립된 발레 작품으로 만들게"라고 설득했다.[23]

스트라빈스키는 로마에서 곡을 완성했다. 발레 뤼스도 마침 국제 전시회* 동안 공연하던 터라, 그곳에서 〈페트루슈카〉의 리허설이 시작되었다. 얼마 안 가 안무가 미하일 포킨은 스트라빈스키 리듬의 복잡성에 압도되었다. 포킨은 훗날 "음악의 박자를 무용수들에게 설명할 필요가 있었다. 때로는 빠르게 변하는 박자를 기억하는 것이 아주 힘들었다"라고 회고했다.[24]

발레 뤼스는 로마에서 파리로 갔는데, 샤틀레 극장에서 악보를 본 음악가들은 너무나 기가 막혀 처음에는 웃음을 터뜨렸다. 무대도 조명도 제대로 된 것이 없는 데다 모든 것이 혼란스러워 드레스리허설을 망칠 뻔했다. 개막 당일에도 막을 올리는 것이 늦어져서, 미시아 에드워즈는 디아길레프가 의상 담당자에게 돈을 줄 수 있도록 현금을 가지러 집으로 달려가야 했다.

하지만 공연은 니진스키와 카르사비나 주역, 젊은 피에르 몽퇴의 지휘로 압도적인 성공을 거두었다. 스트라빈스키에 따르면 그 성공은 "〈봄의 제전Le Sacre du printemps〉을 시작하려던 무렵 내 귀에 대한 절대적인 확신을 주었다는 점에서 내게 꼭 필요한 것이었다".[25]

*
1911년 이탈리아 통일 50주년을 기념하기 위해 로마에서 열린 국제 예술 전시회.

〈페트루슈카〉 초연 직후 스트라빈스키는 드뷔시의 집 오찬에서 에릭 사티와 만났고, 두 사람은 친구가 되었다. 1915년에 스트라빈스키는 나중에 〈여덟 개의 쉬운 곡Eight Easy Pieces〉 중 하나로 들어가게 될 〈아이스크림 왜건 왈츠ice-cream wagon Valse〉를 사티에게 헌정했고, 이듬해에 사티는 그 답례로 가곡 〈모자 제조인Le Chapelier〉을 스트라빈스키에게 헌정했다. "그는 분명 내가 일찍이 만나본 가장 이상한 사람이었지만, 가장 희귀하고 끊임없는 재치를 지닌 인물이기도 했다"라고 스트라빈스키는 회고했다.[26]

드뷔시와 라벨은 사티의 몽마르트르 시절 이래로 그의 친구였으니, 사티의 대담한 혁신, 무엇보다 화성에서의 창의성은 두 작곡가 모두에게 영향을 미쳤다. 특히 라벨은 그 점을 인정했다. 가령 〈엄마 거위〉의 악보에 라벨은 "〈미녀와 야수의 대화Les Entretiens de la belle et de la bête〉를 비롯한 다른 많은 것의 할아버지인 에릭 사티를 위하여. 한 제자로부터 애정과 존경을 담아"라고 적었다.[27] 드뷔시도 사티의 〈짐노페디〉 세 곡 중 두 곡을 오케스트라로 편곡함으로써 자신의 찬탄을 표현했다. 1911년 1월, 라벨과 그 밖의 음악가들은 새로이 결성된 독립음악협회를 통해 사티의 작품 몇 곡을 대중에 소개하기로 결정했다.

이 음악회에서 라벨은 사티 작품 여러 곡을 연주했고, 사티를 "천재의 선구자"라면서 그의 작품들은 "거기 담긴 몇몇 화성적 발명의 거의 예언적인 성격"으로 "모더니스트적 어휘를 예고한다"라고 소개한 프로그램의 말을 인정했다(어쩌면 손수 썼는지

도 모른다). 프로그램은 계속하여 "사반세기 전에 이미 내일의 대담한 음악적 언어를 말하고 있었던 창조자에 대해 모리스 라벨 씨는 가장 '전위적인' 작곡가들이 느끼는 존경을 증언하는 바"라는 내용으로 이어졌다.[28]

사티는 갑자기 유명 인사가 되어 대중의 찬사와 인정을 받기 시작했다. 출판업자들은 앞다투어 그의 초기작들을 구했고, 젊은 음악가들 사이에서도 상당한 추종자가 생겨났다. 이런 행복한 사태 진전에 유일하게 그늘이 있었다면, 1월의 그 음악회에 드뷔시가 빠졌다는 것, 그리고 드뷔시의 오랜 친구의 작품을 대중에 선보이는 책임을 라벨이 맡았다는 명백한 어색함이었다. 그렇지만 독립음악협회의 음악회가 있은 지 몇 달 지나지 않아 드뷔시는 자신이 편곡한 사티의 〈짐노페디〉를 손수 자기 작품을 지휘하는 파리 음악회에 포함시켰다(사티는 그것이 라벨의 음악회에서 촉발된 것이라고 여겨 감사했다).[29] 불행히도 이번에는 비평가들의 주목을 받은 것이 사티의 원곡이 아니라 드뷔시의 편곡이었으므로, 사티는 서글프게 푸념했다. "왜 그는 내게 자기 그늘의 작은 구석도 남겨주려 하지 않을까? (……) 나는 그의 햇볕을 빼앗을 마음이 전혀 없는데."[30]

~

라벨은 여전히 드뷔시를 칭찬하는 데 인색하지 않았다. 3월에 그는 한 인터뷰에서 "드뷔시의 〈목신의 오후에의 전주곡〉은 베토벤의 놀랍도록 거대한 9번 교향곡보다 더 많은 음악적 실질을 담고 있다"라고 말했다. 동시대 프랑스 작곡가들은 "좀 더 작은 캔

버스에 작업하고 있지만, 붓질 하나 하나가 더없이 중요하다"라고 그는 덧붙였다.[31]

라벨은 이 인터뷰에서 이런 말도 했다. "나는 오늘날을 사는 것이 행복하다. (······) 나는 우리의 현대적 생활을 사랑한다. 도시와 공장의 생활을, 산간과 바닷가의 생활만큼이나."[32] 반면 드뷔시는 그해 내내 아팠고 기진맥진 비참했다. 그는 과로하고 있었고, 아내는 간이 좋지 않아 줄곧 아팠으며, 청구서도 잔뜩 밀려 있었다. "7월에는 청구서가 밀어닥친다네. 집주인이며 온갖 가사의 근심들이 매년 우울할 만큼 규칙적으로 반복되네." 그는 자신의 출판업자에게 푸념했다. "나는 항상 3천 프랑이 모자란데, 내 영혼을 악마에게 판다 해도 어디서 그 돈을 구할지 모르겠네."[33]

게다가 결혼 생활도 위태로웠다. 해변에서 휴일을 보낸 후, 그는 자크 뒤랑에게 "사실은 이번 휴가가 끝나면 도대체 왜 우리가 여기 왔는지도 모른다는 사실을 인정해야 한다네"라고 썼다.[34] 에마의 완강한 반대로 드뷔시는 그해 가을 절친한 친구이자 파리 콜론 오케스트라의 부감독이던 앙드레 카플레가 지휘하는 〈펠레아스〉의 보스턴 공연을 보러 갈 수 없었다. 드뷔시는 카플레에게 "끝없는 논쟁과 다툼"에 대해 쓰면서[35] "미국 여행을 포기하는 것이 내게 얼마나 큰 손실인지 아무한테도 말할 수 없네"라고 덧붙였다.[36] 12월에는 로베르 고데에게 이렇게 털어놓았다. "때로 나는 너무나 비참하고 외로워. (······) 피할 수도 없고 처음도 아니지만. 슈슈의 미소만이 암울한 순간들을 버텨낼 수 있게 하네."[37]

~

그 무렵 이사도라 덩컨은 어둠과 희망 없음과 절망의 주제를 모색하기 시작했다. 그녀의 관객들, 특히 평론가들은 그녀가 그려 보이는 〈오르페우스Orpheus〉의 푸리아이가 보는 사람을 심란하게 한다고 평했다. 그녀 자신의 삶도 그 못지않게 심란한 상황이었다. 그녀는 싱어의 영국 시골집에서 극도로 권태로운 나머지 짐을 싸서 떠났고, 드뷔시의 친구인 앙드레 카플레와 짧지만 강렬한 연애를 했다. 그가 그 외딴 시골까지 그녀를 따라가 피아노를 연주해주었던 것이다. 1911년 초에 그녀는 뉴욕으로 떠나 재차 미국 순회공연을 했다. 이번에는 발터 담로슈와 뉴욕 심포니가 함께했는데, 성과가 좋지 않았다. 그녀는 과음했고 체중이 불어났다. 안나 파블로바도 이제 디아길레프의 발레단을 떠나 독자적인 미국 순회공연을 하고 있었으니, 그 날렵한 자태는 이사도라와 대조적이었다. 기억하는 한 처음으로, 이사도라는 반쯤 빈 객석을 마주해야 했다.

그해 11월 이사도라는 우수한 제자 몇을 데리고 샤틀레 극장에서 공연했는데, 공연 도중에 웃옷의 어깨끈이 끊어지면서 가슴이 드러났다. 그 스캔들 때문에 그녀는 '공공 풍기문란'으로 조사받았고, 그녀가 더 이상 의상 사고를 내지 않도록 경찰이 극장에 상주하게 되었다. 그녀는 발끈했다. "만일 이런 문제로 나를 괴롭힌다면, 난 차라리 숲속에서 벌거벗고 춤추겠어요. (……) 새들과 자연의 소리를 오케스트라로 삼아서요."[38]

싱어는 이사도라에게 그녀만의 극장을 마련해주는 것이 좋겠

다는 결론을 내렸다.

～

폴 푸아레는 천성이 드라마틱한 사람이었다. 그러니 1910년
발레 뤼스의 〈세에라자드〉 공연에서 이국적인 오리엔탈 패션에
대한 영감을 얻었다 해도 놀랄 일이 못 된다. 그렇게 해서 나온 것
이 그의 1911년작 하렘풍 판탈롱이었고, 곧이어 이른바 등갓 모
양 튜닉이 나왔다. 사진작가 에드워드 스타이컨은 그 최신 모드
에 매혹되어 1911년 4월 《아르 에 데코라시옹 *Art et Décoration*》지에
그 사진들을 게재했고, 그리하여 푸아레와 스타이컨은 최초의 모
던 패션 사진 촬영의 원조가 되었다.

푸아레는 경력의 초기부터 자신의 가장 기발한 의상을 무대를
위해 창조했고, 그렇지 않은 의상들에서도 항상 무대 분위기가
풍겼다. 이는 물론 이사도라 덩컨, 이다 루빈시테인 그리고 댄스
홀의 여왕 미스탱게트 같은 여성들에게 특히 어필하는 점이었다.
게다가 푸아레는 돈이 될 만한 고객을 위해서는 아낌이 없었으
니, 자신이 제공하는 상품에 가구와 실내장식과 향수까지 포함시
키기도 했다. 그는 이사도라 덩컨의 스튜디오 가운데 방 하나를
멋들어지게 장식된 안식처로 만들고, 창문들은 모두 봉했으며,
문들은 "기묘한, 에트루리아의 무덤 같은 입구"로 만들었다. 덩컨
에 따르면 "새까만 벨벳 커튼이 벽에 걸린 금테 두른 거울에 비쳤
고", "검은 카펫과 소파에는 오리엔탈풍 직물로 된 쿠션들이 던져
져 있어" 극적인 느낌을 고조시켰다.[39] 이제 부유한 이들은 이사
도라 덩컨과 비슷하게 폴 푸아레풍으로 멋들어지게 치장된 꿈 같

은 실내에 둥지 틀 수 있게 된 것이었다.

푸아레가 자신의 확장되는 제국의 각 부분을 화려하게 진출시킨 것도 놀라운 일이 아니다. 1911년 그의 새로운 향수 회사 '로진 향수'는 『천일야화』에 빗댄 '천이야千二夜'라는 주제로 개최된 가장무도회에서 출시되었다. 이 무도회를 위해 푸아레는 300명의 손님에게 오리엔탈풍의 복장을 하도록 주문했다. 이를 따르지 않은 손님들은 푸아레가 미리 준비해둔 의상으로 갈아입거나 아니면 돌아가달라고 정중하게 요청받았다.

물론 아무도 그가 제공하는 유혹에 저항하지 못했다. 거대한 금빛 새장 모양의 하렘(호화롭게 치장한 마담 푸아레가 등장했고 폴 푸아레 자신은 술탄으로 분장했다)이며, 산더미처럼 쌓아 올린 쿠션 위에 앉아 『천일야화』의 이야기를 들려주는 에두아르 드 막스, 어두운 정원에서 물을 뿜는 분수들 사이를 어정대는 분홍빛 따오기들, 그리고 어디엔가 숨어서 부드럽게 연주하는 오케스트라, 그 가운데 스쳐 지나가는 원숭이와 앵무새와 잉꼬들의 울음소리 같은 것들이 더없이 이국적이고 환상적인 분위기를 자아냈다. 무희들이 춤추었고, 원숭이 상인이 우스개를 하는가 하면, 바에서는 그런 배경에 걸맞은 음료를 팔았다. 파티의 클라이맥스에는 갑자기 바닥에서 불길들이 치솟더니 "유리 꽃처럼 펼쳐졌다". 갑자기 "귀를 찢는 천둥 소리가 진동하고 뒤이어 금빛 은빛으로 "반짝이는 빗줄기"가 내려와 "나뭇가지들에 그리고 공중 어디에나 매달려 인광을 내는 곤충들로 변했다".[40]

나중에 푸아레는 그때 일을 이렇게 말했다. "물론 내가 광고를 위해 그런 축제들을 열었다고 말하는 사람들도 있었다. 하지만

나는 그런 암시들을 거부하고 싶다." 사실상 "나는 광고 효과라는 것을 신봉하지 않았다".⁴¹ 이런 항변은 당시 그 거창한 행사를 목격한 이들에게는 알 만하다는 미소를 띠게 했다. "그는 예술의 후원자였고, 한 시대에 옷을 입혔다"라고, 앙드레 살몽은 푸아레에게 의당 돌아가야 할 공을 돌렸다. "그렇다고는 해도 그에게는 흥행사 같은 면이 있었다."⁴²

～

마티스는 그 전해에 거의 총체적인 신체적·정서적 파탄을 겪은 후 내내 스페인에서 지냈다. 아버지도 세상을 떠나신 데다, 그가 2년 이상 (그 자신의 말에 따르면) "하늘과 땅을 옮겨놓는 고생을 했던"⁴³ 〈춤〉과 〈음악〉은 그림을 주문했던 슈킨에게 거부당했으며, 살롱 도톤에서나 뒤이은 런던의 후기인상주의전에서나 비평가들은 혹평 일색이었다. 슈킨은 곧 마음을 바꾸어 마티스의 패널화들을 가지러 보냈지만, 마티스는 참을 수 없는 압박감을 해소하기 위해 스페인으로 도망치듯 떠나버린 것이었다. 세비야에 도착하기까지 일주일 넘도록 한잠도 자지 못했으며 실제로 쓰러질 지경이었다. 한 친구가 그를 돌보아준 덕분에 건강을 되찾은 다음에야 마티스는 겨우 아내에게 세비야로 와달라고 할 수 있었다. 그녀는 그가 혼자 스페인으로 가버린 데 대해 성이 나서 자기도 아버지와 동생에게로 가 있던 터였다. 하지만 세비야행 표를 살 돈이 모자랐던 그녀는 파리로 돌아갔고, 두 사람은 결국 파리에서 다시 만나 화해했다.

1911년 봄, 마티스는 파리에 와 있던 케슬러 백작과 대화하던

중에 새로운 예술이 맞닥뜨리는 조롱에 대해 이야기하면서, 자신도 그런 일로 괴로움을 겪었다고 털어놓았다. 케슬러는 그때 일을 일기에 이렇게 적었다. "자주 그는 한밤중에 잠이 깨어 불면으로 뒤척이면서 어느 알지 못하는 기자의 악의 어린 비평에 대해 생각하곤 했다고 한다."[44] 그러면서도 마티스는 또다시 새로운 프로젝트 내지 일련의 프로젝트를 시작했는데 이번에도 슈킨의 주문이었다. 곧 그와 온 가족은 콜리우르로 여름휴가를 떠나게 되었으니, 쉬면서 작업도 할 예정이었다.

그해 가을, 마티스는 슈킨이 〈춤〉과 〈음악〉을 걸기로 한 공간을 보기 위해 그와 함께 모스크바에 갔다. 이제 슈킨은 새로 구입한 패널화들의 대담성을 받아들였을 뿐 아니라, 열한 점의 새로운 대형 장식화들을 주문하고 싶어 했다. 슈킨의 목표는 분명했다. 그는 마티스에게 이렇게 말했다. "나는 러시아 사람들에게 당신이 위대한 화가라는 것을 이해시키고 싶습니다."[45]

~

거트루드 스타인이 『미국인 만들기』를 탈고한 것은 1911년 가을이었다. 친구들은 벌써부터 그 방대한 원고의 부분 부분을 읽고서 출판사를 물색 중이었지만, 좀처럼 적임자가 나서지 않아서 원고는 여러 해 동안 출간되지 못했다.[46] 때로 그녀는 자기답지 않게 낙심한 것을 고백하기도 했지만, 그러고는 곧 위로가 되는 생각으로 스스로를 일으켜 세우곤 했다. "나는 드문 사람이야. 내게는 아주 많은 지혜가 있어."[47]

그녀는 문학에서 자신의 비인습적인 접근이 미술에서 피카소

가 하는 일과 맞먹는 것이라는 신념으로 버티고 있었다. 통상적인 서술체가 없다는 것은 피카소나 그의 동료 큐비스트들이 이미지나 공간의 전통적인 사용에 도전하는 것이나 마찬가지였다. 훗날 그녀는 이렇게 썼다. "당시 나는 피카소를 이해하는 유일한 사람이었으니, 아마도 내 자신이 문학에서 똑같은 것을 표현하고 있었기 때문이다."[48] 좀 더 구체적으로는, 『미국인 만들기』를 쓰면서 "모든 것이 처음과 중간과 끝으로서 의미가 있다는 어쩔 수 없는 느낌을 피하고자 했다"라고 그녀는 설명했다.[49] 그러는 과정에, 그녀는 자신이 친형제보다도 피카소와 더 가까워졌다고 믿었다.

분명 거트루드와 레오는 점차 사이가 멀어지고 있었고, 앨리스 B. 토클라스가 한집에 있다는 사실도 두 사람 사이에 더 깊이 쐐기를 박았다. 앨리스는 1910년부터 거트루드의 집에 살기 시작했다. 세라와 마이클 스타인이 세라 아버지의 임종을 지키기 위해 서둘러 샌프란시스코로 돌아가면서 해리엇 리바이를 데리고 가버린 후였다. 해리엇이 떠남으로써 앨리스는 거트루드와 함께 이탈리아에 남게 되었고, 거트루드에게는 그런 상황이 나쁘지 않았다. 앨리스는 해리엇과 함께 지내던 노트르담-데-샹가의 아파트에서 혼자 살기보다 거트루드와 함께 지내는 편을 택했다. 그리하여 1910년 늦여름부터 그들은 공식적으로 동거하기 시작했다.

거트루드와 앨리스는 곧 베네치아로 떠났고, 그곳에서 함께 찍은 사진들을 친구들에게 엽서로 보냈다. 레오는 앨리스가 곧 플뢰뤼스가로 들어온다는 사실을 통보받았다. 그는 단식과 독서를 계속하는 것으로 대응하다가 런던으로 떠나버렸다. 그 전까지 가까웠던 남매 사이의 관계에 좋지 않은 조짐이었다.

~

클로드 모네의 사랑하는 아내 알리스는 1911년 봄에 세상을 떠났다. 그녀의 죽음은 예상된 것이었으니, 상당히 오래전부터 중병을 앓고 있었기 때문이다. 그럼에도 죽음은 역시 충격이었다. 모네는 폴 뒤랑-뤼엘에게 이렇게 토로했다. "뭐라 말할 수 없는 심정입니다. 기운도 용기도 다 사라져버렸습니다."[50]

에드가르 드가는 이제 노인에 거의 실명한 상태로 장례식 맨 앞줄에 서서 경의를 표했다. 그와 모네는 별로 가까워본 적이 없었지만(드가는 풍경화를 경멸했다), 따지고 보면 까다롭고 성마른 드가와 친한 사람은 사실 거의 없었다. 그런 그가 그렇게 와준 것은 감동적인 일이었으며, 나이 들고 쇠잔한 화가가 옛 동료에게 보인 깊은 조의의 표시였다.

~

그해 10월 정부는, 로댕의 친구들이 정치가들에게 로비를 벌이고 청원을 준비한 그 모든 노력에도 불구하고, 로댕을 포함한 모든 세입자가 비롱관을 떠날 것을 명령했다. 담당자는 그 건물이 앞으로도 국가 소유일 것이며, 무슨 목적에서인지는 밝히지 않았지만 결코 로댕 미술관이 될 수 없다고 결정했다. 실망한 로댕은 자신이 아끼는 스튜디오에 계속 머물렀지만, 한 친구에게 인정했듯이 언제까지가 될지 불안한 상태였다.

그해 초에는 파리 콩세르바투아르가 9구의 베르제르가에 있던 퇴락해가는 건물을 떠나 8구의 마드리드가로 이전하는 일이 있

었다.[51] 콩세르바투아르 건물이 너무 낡았다는 데 대해서는 모두가 동의하는 바였지만, 카미유 생상스처럼 "내가 그토록 아끼던 콩세르바투아르……"를 못내 아쉬워하는 이들도 있었다. 생상스도 이제 70대 중반이었으니 향수를 느낄 만한 나이였고, 특히 음악이 — 적어도 그의 귀에는 — 거칠고 귀에 거슬리는 소리가 되어 가는 세상에서는 더욱 그러했다. "나는 옛 콩세르바투아르의 고색창연함이 좋았다. 모더니즘이라고는 전혀 없는, 그 옛 시절의 느낌이."[52]

비슷한 무렵에, 장 콕토는 어머니와 함께 앙주가에 있는 아파트로 이사했다. 화려한 포부르 생토노레의 바로 맞은편이었다. 콕토는 이미 디아길레프의 발레 뤼스에서 일하기 시작한 터였으니, 1911년 시즌을 위해 니진스키와 카르사비나의 포스터들을 만들었고 광고 문안을 만드는 데도 한몫을 했다. 곧 디아길레프는 그에게 1912년 발레 〈푸른 신Le Dieu bleu〉의 대본을 부탁하게 된다.

콕토는 사람을 사귀는 재능이 있었고, 그즈음에 사귄 가장 중요한 사람은 당시 여러 권의 시집을 낸 시인이요 문학 살롱들의 스타였던 안나 드 노아유 백작부인이었다.[53] 콕토는 두 번째 시집 『경박한 왕자La Prince frivole』를 낸 직후였는데, 그의 친구 모리스 로스탕(극작가 에드몽 로스탕의 아들)은 훗날 이렇게 썼다. "우리는 우리 자신을 당대 최고의 스타로 여겼고, 콕토와 나는 인생을 정복하러 나선 참이었다."[54] 콕토는 재빨리 안나 드 노아유의 헌신적인 벗이 되었고 그녀를 그대로 흉내 냈으니, 특히 그의 끝없는 수다와 혼잣말은 그녀의 특기인 현란한 말의 홍수를 영락없이 본뜬다. 훗날 안나의 아들은 "두 사람은 제각기 상대방을 입

다물고 경청하게 할 만큼 말이 많은 유일한 상대였다"라고 회고했다.[55]

콕토가 안나 드 노아유에게 그녀의 영혼에 반응하여 공명하는 예민한 영혼이 되어주었다면, 그의 친구(이자 연인)[56] 뤼시앵 도데(소설가 알퐁스 도데의 막내아들)는 전에 외제니 황후였던 여성에게 또 그렇게 헌신하고 있었다. 1870년 남편이 프로이센 군대의 포로가 되고 제2제정이 몰락하자 프랑스에서 영국으로 망명한 이 85세의 노부인은 대부분의 시간을 지중해 변의 캅 마르탱에 있는 별장에서 보내고 있었다. 하지만 때로 파리에 돌아왔고, 그곳에서는 기이하게도 튈르리 공원이 내려다보이는 콘티넨탈 호텔에 묵었다. 모든 설비가 갖추어진 숙소에서, 그녀는 한때 자신이 살았던 튈르리궁이 있던 공원 동쪽 끝의 빈터를 보지 않을 수 없었을 터이다.

호텔의 위치가 그러하니만큼, 그녀의 헌신적인 수행들은 그 전망이 그녀에게 불행한 기억을 불러일으킬 것을 우려했다. 비록 궁전 자체는 1871년 코뮌 봉기 동안에 불에 타고 파괴되었으며, 제정의 잔재를 남겨두지 않으려 한 제3공화국 때 완전히 철거되어버렸지만 말이다. 하지만 콕토가 만나본 그녀는 전혀 불행한 기억에 머물려는 기색이 없었다. 지나간 시절의 시들어가는 잔재이기는커녕, 그녀는 원기왕성하고 성마른 노부인으로 전혀 나약하거나 퇴영적이지 않았으며, 그 옛날 차려입던 크리놀린에 긴 속바지, 파라솔 같은 것도 구경할 수 없었다. 대신에 단순한 검정 옷차림을 한 자그마하고 깡마른 그녀는 콕토에게 이사도라 덩컨과 발레 뤼스에 대해 날카로운 질문들을 던졌다. 때로 킥킥 웃어가면

서, 지난날 수행들의 실수들—괴상한 옷차림에서부터 별난 버릇이나 스캔들에 이르기까지—을 들먹이며 그들을 놀리기도 했다.

"이미 여러 번 죽었던 이 여성에게 아직도 영향을 주는 과거의 잔재는 무엇일까?" 콕토는 그녀의 고인이 된 남편과 그들의 사라진 제국, 그리고 외아들의 갑작스러운 죽음 등을 떠올리며 생각에 잠겼다.[57]* 그러고는 그녀가 단순히 습관에서 그 장소로 돌아온 것이리라는 결론을 내렸다. 그곳은 그녀에게 천국도 지옥도 아니었다. 튈르리는 그저 그녀가 잘 아는 동네였다.

* 외제니 황후의 남편 나폴레옹 3세는 1873년에, 아들은 1879년에 죽었다.

14

벼랑 끝에서 춤추기

1912

1912년 파리 사교계의 시즌에는 무모한 향락의 새로운 표준이 제시되었으니, 폴 푸아레가 그 선봉이었다. 6월에 그가 베르사유 숲에서 개최한 화려한 무도회의 주요 모티프는 '디오니소스 축제'로, 태양왕 루이 14세의 궁정에서 행해지던 륄리의 발레를 재현한 것이었다. 그 주제를 위해 님프와 신들로 분장하고 온 300명 손님들은 마흔 명 음악가들이 연주하는 륄리의 음악에 맞추어 파리 오페라 소속 무용수들이 춤추는 호화로운 공연을 감상하며 수천 리터의 샴페인을 소비했다. "덩굴시렁들의 터널" 아래서 "성대한 뷔페"에 참석한 손님들은 화려하게 장식된 숲으로 흩어져갔으며, 첫새벽이 밝아올 때는 바닷가재와 멜론과 푸아그라, 아이스크림이 제공되었다.

나중에 푸아레는 "너무나 아름다운 장면에 너무나 고상한 정신의 축제였으므로, 아무런 추문도 불유쾌한 일도 일어나지 않았다"라고 항변했지만, 행사 전체가 초대형 퇴폐 파티로 통음 난무

의 소문이 자자했다(푸아레 자신도 "반쯤 벗은 님프들과 그녀들의 구겨진 신들"을 파리로 실어 날랐다고 할 정도였다).[1] 그 무렵 파리 최상류층의 파티에서는 아편과 코카인이 공공연히 나돌았고, 성적인 추문은 첨단을 달리는 삶에서 빠지지 않는 요소가 되었다. 이 현란한 부류에 삶은 극도로 연극적인 것이었으니, 극장과 사교계가 그 어느 때보다 밀접하게 중첩되었던 것도 무리가 아니다.

이처럼 과열된 분위기 가운데 디아길레프는 드뷔시의 음악에 맞춘 발레 〈목신의 오후Après-midi d'un faune〉를 선보였다. 안무가는 디아길레프가 아끼는 저 경이로운 니진스키로, 그가 연기한 목신의 역할은 그 시즌의 가장 큰 스캔들이 되었다. 포도송이로 생식기를 가린 의상 자체만으로도 충분히 시사적이었지만, 목신이 떠나가는 한 님프의 베일과 나누는 성행위를 적나라하게 묘사한 마지막 장면은 일대 소동을 불러일으켰다. 관중은 경악했고, 비평가들의 반응은 대번에 찬반이 갈렸다. 드뷔시도 반대자 중 하나였다. 그는 마지못해 자기 음악을 사용하도록 허락했는데 안무가 끔찍했다며, 자신의 음악과 안무 사이의 "형편없는 불협화음"을 비난했다.[2]

하지만 드뷔시는 뒤이은 소동에는 가담하지 않았다. 소동의 주동자는 《르 피가로Le Figaro》의 편집장 가스통 칼메트, 그리고 유사시에 발레단을 옹호하도록 디아길레프가 사전 공작을 해두었던 오귀스트 로댕이었다. 칼메트는 (너무나 성이 나서 평론가의 리뷰 대신 자신의 리뷰를 실었는데) 이렇게 썼다. "지각 있는 관중이라면 그처럼 동물적인 사실주의를, 색정적 야수성을 여실히 드

러낸 불쾌한 동작들을 (……) 도저히 받아들일 수 없을 것이다."[3]
이에 대해 로댕은 로이 풀러와 이사도라 덩컨에게 보냈던 자신
의 찬사를 인용하면서 "이런 계통의 후계자인 니진스키는 신체적
완벽성까지 갖추었으며 (……) 폭넓은 감정을 표현하는 탁월한
능력을 지녔다"라고 평했다. 나아가 로댕은 "니진스키의 최근작
〈목신의 오후〉만큼 그를 경이롭게 보여준 역할은 없었다"라면서,
발레의 가장 논란 많은 대목에 대해서도 이렇게 칭찬했다. "그가
주운 베일을 포옹하고 관능적인 열정으로 끌어안는 마지막 대목
의 충동적인 몸짓보다 더 매혹적인 장면은 아무도 상상할 수 없
을 것이다."[4]

그 "관능적인 열정"이라는 것이 정확히 칼메트가 반대한 바였
으니, 그는 즉시 로댕에게 반격을 가해 연로한 조각가가 전에 성
심 수녀회들의 예배당이요 숙소였던 곳에 극히 부적절한 그림들
을 걸어놓고 있다며 맹공격했다. 또한 칼메트는 프랑스 국가와
납세자들이 현재 "우리의 가장 부유한 조각가"에게 비롱관에 머
무는 것을 허용함으로써 사실상 보조금을 주고 있다는 데 대해
놀라움을 표했다. 사태가 고약하게 돌아갔다. 로댕이 비롱관에
평생 머물기 위해 힘닿는 모든 수단을 동원하고 있던 시기에, 니
진스키의 안무를 옹호한답시고 쓴 편지가 자신에게 불리하게 작
용할 수 있게 된 것이었다.

나중에 밝혀진 일이지만, 로댕은 문제의 편지에 서명을 했을
뿐 실제로 쓴 것은 아니었다. 그는 편지의 내용을 전혀 알지 못했
으며, 최근 들어 무용에 약간의 흥미를 보이긴 했으나 발레 공연
에 가본 경험도 거의 없었다. 하지만 그에게는 디아길레프가 필

요로 하는 권위가 있었으니, 오래전부터 예술에서의 에로티시즘을 선호해온 터였기 때문이다. 불행히도 로댕은 나이가 들어가고 있었고, 지지 발언을 좀 더 얻기 위해 그를 찾아갔던 《르 마탱》의 로제 마르크스는 그에게서 건질 것이 없음을 금방 알아차렸다. 뒤이어 발표된 칼메트에 대한 반박은 로댕이 서명했으되 마르크스 자신이 쓴 것이었다.[5]

로댕으로서는 다행하게도 이 난전은 그의 청원에 영향을 미치지 않았다. 7월 각료 회의는 그를 평생 비롱관에 머물게 하기로 결정했다. 그가 죽으면 그 부지에 로댕 미술관을 설립할 전망이었다.[6] 이 결정에는 로댕 친구들의 폭넓은 지지도 도움이 되었지만, 정치적 요인이 중요하게 작용했다는 점에는 의문의 여지가 없다. 로댕의 오랜 친구이자 찬미자였던 레몽 푸앵카레가 최근에 프랑스의 총리가 되었던 것이었다.

～

로댕이 공적인 영역에서 수세에 몰리던 무렵, 그의 사생활도 심각한 압박을 받고 있었다. 실제로 무슨 일이 어떻게 일어났는지는 명확치 않지만, 그의 그림 중 몇 점이 사라졌던 것으로 보인다. 그 일에 대해 클레르 드 슈아죌은 로댕의 비서를 비난했고, 로댕의 친구들과 비서는 오히려 슈아죌이 로댕의 작품을 빼돌리고 있다고 의심했다. 사안의 중요성에 비추어 경찰의 개입이 필요하다고 그들은 주장했다.

실제로 절도는 한 건이 아니라 여러 건이었을 수도 있다. 한 가까운 친구에 따르면, 클레르 드 슈아죌은 로댕이 국가에 남기고

자 하는 작품들의 복제권을 자신과 자신의 남편에게 남겨주도록 설득했거나 설득하려 했다고 한다. 이런 고발을 지지할 만한 증거 서류는 없지만, 슈아죌이 로댕 미술관을 건립하려는 계획에 흥미가 없었던 것은 분명하다. 그의 작품에 대한 권리가 장차 누구에게 돌아가느냐 하는 중대한 문제가 작용했던 듯, 그들의 관계는 돌연 끝나고 말았다.

결별의 구체적인 정황이 어떠했든 간에, 로댕은 슈아죌에게 자신의 결정을 알리고 비롱관 열쇠를 돌려받는 일을 제삼자에게 맡겼다. 그러고는 그답게도 갑자기 파리를 떠나버렸다. 그는 슈아죌에게 매달 지원금을 보내주는 데는 동의했지만, 결별은 돌이킬 수 없었다. 그에게는 분명 마음 아픈 결정이었을 것이다. "나는 어둠에 사로잡혀 숲속을 걷는 사람과도 같다"라고, 그는 여러 달 후 한 친구에게 보내는 편지에 썼다.[7] 당혹한 슈아죌은 이전의 관계를 돌이키려고 수년 동안 노력했으나 허사였다. 로댕의 친구들은 한시름 놓았다.

그해 6월에 드뷔시는 장래에 대한 비전에 적잖은 타격을 입었다. 그는 스트라빈스키와 함께 〈봄의 제전〉의 완성된 부분들을 피아노 연탄으로 내리 연주했다. 스트라빈스키가 높은 음역을, 드뷔시가 낮은 음역을 맡았는데, 자신의 별장에서 이 연주회를 열었던 루이 랄루아는 나중에 말하기를, 참석자들이 "연륜의 깊이에서 나오는 질풍에 삶의 뿌리까지 휘어잡힌 듯 말문을 잃었다"라고 회고했다.[8] 드뷔시는 나중에 스트라빈스키에게 그때의 연주

가 "마치 아름다운 악몽처럼 나를 사로잡고 있어서 그 가공할 인상을 다시 떠올리려 해보지만 허사"라고 써 보냈다. 그는 "잼을 약속받은 욕심쟁이 아이처럼" 그 공연을 기대하겠다고 약속했다.[9] 하지만 그때의 경험이 그를 동요케 했던 것이 분명하다. 이후로 그는, 한 전기 작가가 지적했듯이 "드뷔시 '이후'뿐 아니라 드뷔시 '없는' 음악계에 대한 불쾌한 예감에 사로잡혔다."[10]

스트라빈스키가 드뷔시에게서 받은 인상은 그가 "음악의 새로운 전개에 별로 관심이 없는 듯"하며 "사실 내가 음악계에 등장한 것은 그에게 충격이었음에 틀림없다"라는 것이었다.[11] 그해에 스트라빈스키 자신의 음악 인생에서 주요 사건은 베를린에서 쇤베르크의 지휘로 들은 〈달에 홀린 피에로Pierrot lunaire〉 공연이었다. (쇤베르크의 이 곡은 파리에서는 1922년에야 연주되어, 일대 소동을 불러일으켰다.) 이 무조주의 곡은 '슈프레히슈팀머Sprech-stimme' 즉, 스피치-보이스 방식으로 연주되었는데, 두말할 필요 없이 도전적인 것이었지만 라벨은 매혹되었다. 반면 드뷔시는 스트라빈스키가 그 새로운 작품에 대해 묘사하자 아무 말 없이 그를 응시하는 것으로 대답을 대신했다.

～

발레 뤼스가 〈목신의 오후〉를 초연한 지 얼마 안 되어, 디아길레프는 라벨의 〈다프니스와 클로에〉를 파리에 선보였다. 그것을 자신의 "가장 중요한 작품"으로 여기고 있었던[12] 라벨은 크게 실망했다. 포킨이 안무를 맡았는데, 그와 니진스키 사이에 점점 커지던 갈등이 안 그래도 어려운 상황을 악화시켰던 것이다.[13] 〈목

신〉의 리허설 때문에 〈다프니스와 클로에〉는 연습할 시간이 별로 없었던 데다가, 디아길레프가 이 작품을 시즌의 끝으로 미루어둔 탓에 단 두 번밖에 공연할 수 없었다.

대부분의 평론가들이 라벨의 음악에 호의적인 반응을 보였지만, 라벨은 레온 박스트의 무대와 의상, 포킨의 팸플릿 등이 하나같이 마음에 들지 않았다. 그는 당시 테아트르 데자르의 감독이던 자크 루셰에게 이렇게 말했다. "〈다프니스와 클로에〉의 선례를 보니 비슷한 경험을 다시는 하고 싶지 않다는 기분이 강해집니다."[14]

드뷔시도 〈목신의 오후〉에서 비슷한 경험을 했지만, 빚에 몰린 나머지 하는 수 없이 6월 말에 다시 디아길레프와 계약을 했다. 〈유희Jeux〉이라는 제목의 발레를 쓰기로 한 것이었다. "점심시간에는 식사를 해야 한다"라고, 드뷔시는 〈유희〉의 1913년 개막을 앞두고 《르 마탱》에 말했다. "어느 날 세르게이 디아길레프와 점심을 먹게 되었는데, 생명 없는 돌에도 춤의 정신을 불어넣을 수 있을 법한, 도저히 거역할 수 없는 사람이었다."[15] 스트라빈스키는 〈공원Le Parc〉이라는 제목이 더 낫겠다고 했지만, 드뷔시는 그에게 〈유희〉가 낫다고 단언했다. "그게 더 짧기도 하고, 세 참가자 사이에 벌어지는 '호러'를 나타내는 편리한 방식이기도 하니까."[16]

8월에 드뷔시는 자크 뒤랑에게 보내는 편지에서 자신이 최근 니진스키와 그의 유모(디아길레프)의 방문을 받았는데, 이들은 〈유희〉의 음악이 하루빨리 나오기를 원하더라고 전했다. 니진스키가 베네치아 여행을 앞두고 그곳에서 안무를 구상하고 싶어 한

다는 것이었다("석호의 평화로운 분위기가 그의 몽상에 확실히 도움이 되겠지"). 드뷔시는 자신이 이미 쓴 것을 그들에게 연주해 주기를 거부했으니, 아직 진행 중인 작품에 "야만인들이 코를 들이미는 것을 원치 않기 때문"이었다. 물론 그로서도 가능한 한 속히 곡을 완성할 작정이긴 했지만, "하느님이든 차르든 조국이든 내가 어려운 때에 날 도와주기를"이라고 그는 덧붙였다.[17]

그는 서둘러 곡을 완성했고, 8월 말에는 앙드레 카플레에게 자신이 "이 세상 근심을 잊고 거의 명랑한 음악을, 뒤편에서부터 빛이 비치는 것만 같은 음색의 오케스트라 편성을 (……) 만들어낼 수 있었다"는 데 놀라고 있다고 써 보낼 수 있었다.[18] 그럼에도 이 세상의 근심들 ─ 병든 아내, 불행한 결혼 생활, 불충분한 수입, 게다가 힘들게 얻어낸 작곡가로서의 명성에도 불구하고 여전히 혹독한 비평 ─ 은 여전히 그를 괴롭혔다.

그해 4월에 라벨은 한 리뷰에서 드뷔시의 옹호에 나서서, 잘 알지도 못하면서 예술에 대해 쓰겠다고 덤비는 언론에 맹공격을 가했다. 드뷔시야말로 "오늘날 살아 있는 가장 중요하고 음악적인 작곡가"라고 그는 결론지었다.[19] 연말에 〈펠레아스와 멜리장드〉가 오페라 코미크에서 100번째로 상연된 후, 드뷔시는 레지옹 도뇌르 슈발리에에서 오피시에로의 승급이 거의 확실시되었지만 실현되지 않았다. 대신에 일부러 그를 모욕하려는 듯, 그 영예는 음악적 보수주의의 보루인 뱅상 댕디와 이름도 기억되지 않는 어느 오페레타 작곡가에게로 돌아갔다.

장 콕토가 디아길레프로부터 받은 첫 번째 큰 숙제였던 〈푸른 신〉의 대본은 실패로 돌아갔다. 이 오리엔탈 판타지 발레는—레날도 안이 맡은 음악도 콕토의 대본보다 나을 게 없었다—성공하지 못했고 곧 발레 뤼스의 레퍼토리에서 사라졌다. 그 무렵 디아길레프가 공연을 마치고 콕토와 니진스키와 함께 집으로 가던 길에 콕토에게 했다는 말은 유명하다. "나를 놀라게 해보게! 자네가 날 놀라게 할 날을 기다려보겠네."[20]

콕토가 실제로 디아길레프를 놀라게 하는 데는 꼬박 5년이 더 걸렸지만, 훗날 그는 자신이 경박함에서 돌아선 것이 그 말 덕분이었다고 회고했다. "나는 고작 한두 주 만으로는 디아길레프를 놀라게 할 수 없다는 것을 금세 깨달았고, 그 순간부터 죽고 거듭나기로 결심했다. 힘들고 괴로운 과정이었다."[21]

그러는 동안 안나 드 노아유가 콕토의 멘토가 되어주었으니, 그의 세 번째 시집 『소포클레스의 춤 La Danse de Sophocle』은 주제 면에서나 전에 없던 진지한 어조에서나 그녀의 영향이 엿보인다. 9월에는《누벨 르뷔 프랑세즈》에 서평이 실렸다. 이 잡지는 장 슐룅베르제, 자크 코포 그리고 장차 노벨상을 타게 될 앙드레 지드의 주도하에 이미 영향력 있는 문예지로 떠오르던 터였다.[22]

콕토는 그 서평을 얻어내기 위해 무척 애를 썼다. 봄에 뤼시앵 도데와 함께 북아프리카 여행을 다녀온 후, 그는 아직 만나본 적 없는 지드에게 연락을 시도해보았다. 지드가 북아프리카와 인연이 깊다는 것은 이미 1902년에 발표한 『배덕자 L'Immoraliste』 이후

로 잘 알려진 터였다. 한 청년이 튀니지에서 아랍 소년들과 함께 하는 가운데 자신을 발견해가는 과정을 그린 이 작품은, 웬만한 것에는 신물이 난 프랑스 독자 대중에조차 큰 충격이었다. 콕토 는『소포클레스의 춤』이 나오자마자 지드에게 보내며 "당신의 등대 불빛이 제게 손짓했습니다"라든가 하는 입에 발린 말까지 늘어놓았지만, 서평은 실리지 않았다. 콕토는 다시 그에게 편지를 썼다. "제 책이 언급도 하지 않을 만큼 그렇게 싫으십니까?"[23]

그토록 바라던 서평이 마침내 9월에 나왔다. 앙리 게옹이 썼지만, 아마도 지드의 입김이 작용했을 터였다. 필자는 호의적인 말투이기는 했어도 콕토를 파리 문단에 나타난 경박한 뜨내기로 취급하는 태도를 굳이 감추려 하지 않았다. 서평이 나온 직후에 콕토는 처음으로 지드를 만났지만, 우호적인 만남은 아니었다.

프루스트도 곧 지드와 껄끄러운 일을 겪게 되었다. 9월에 그는 대작『잃어버린 시간을 찾아서』의 제1부인『스완네 집 쪽으로』를 완성했지만, 내주겠다는 출판사를 찾을 수가 없었다. 파스켈 출판사에서는 한 독자의 독후감에 의거하여 원고를 사절했는데, 그 독자란 프루스트가 전에 패러디한 적이 있는 시인이자 극작가로 이제 그의 원고를 평할 입장이 되자 사정없이 뭉갰던 것이다. 프루스트가 바랐던 대안은《누벨 르뷔 프랑세즈》에서 그것을 펴내는 것이었지만, 이번에는 앙드레 지드가 강경하게 반대했다. 프루스트를 문학에 취미가 있는 딜레탕트 이상으로 여기지 않았던 지드는 그저 두어 문단을 읽은 후 원고를 반려했다.[24]

"나 자신과 내 생각과 내 삶 자체에서 최선의 것"[25]을 이 작품에 쏟아부었던 프루스트는 이제 자비로 출판할 준비에 나섰다.

프루스트는 세부적인 것들에 끝없이 신경을 썼다. 어느 인물이 쓰기에 적합한 종류의 모자라든가, 어느 장면의 배경에 나오는 파리 잡상인의 정확한 외침이라든가, 아니면 발베크의 교회를 묘사할 때 사용할 파리 노트르담에 있는 조각상들의 정확한 세부라든가.[26] 병들고 약한 몸으로도 그는 꽃 핀 산사나무와 사과나무의 색깔을 보러 몸소 시골에 가곤 했다. 물론 자신이 찬탄하는 꽃가지를 잘라 오게 하여, 천식 발작이 일어나지 않도록 닫힌 차창 밖에 두고 내다보아야 했지만 말이다. 헬레나 루빈스타인이 런던에서 파리로 본점을 옮긴 후 그녀를 만난 프루스트는 그 기회를 이용하여 그녀에게 화장에 대해 꼬치꼬치 캐물었다. 공작부인이라면 루주를 바르겠는지, 혹은 화류계 여성이라면 아이섀도를 쓰겠는지 그는 알고 싶어 했다. "제가 어떻게 알겠어요?" 마담 루빈스타인은 대꾸했다. 그녀는 프루스트가 "안절부절못하는 듯하다"고 생각했고, "모피로 안을 댄, 땅바닥까지 끌리는 외투를 입고서 방충제 냄새를 풍겼다"고 기억했다. 그처럼 형편없는 몰골이었으니, "그가 그렇게 유명해질 줄이야 내가 어떻게 알 수 있었겠어요?"[27]

파리라는 무대에는 겉보기와 전혀 다르게 놀라운 성공을 일구어내는 이들도 있었다. 가령, 코코 샤넬이라는 자칭 시골뜨기가 곧 패션의 여왕이 되리라고 예상한 이는 거의 없었다. 폴 푸아레는 훗날 이렇게 회고했다. "우리는 그 소년 같은 얼굴을 경계했어야 했다. 그녀는 우리에게 온갖 충격을 안기며, 그 마술사의 모자

로부터 드레스와 머리 모양과 보석과 의상실들을 꺼내 보일 것이었다."[28] 샤넬은 자신이 만든 매끈하고 눈길을 끄는 모자를 파는데 성공한 다음 여성복도 만들어 팔기 시작했는데, 그 대부분은 남성복에서 영감을 얻은 것으로, 그녀 자신에게 어울리는 단순한 디자인은 옷 입은 이의 젊음을 돋보이게 했다. 1912년 그녀는 보이 캐펄이나 다른 누구의 재정적 지원 없이 혼자 운영해나갈 만큼 충분한 돈을 벌어들였다. 그로 인해 그녀는 아무의 통제도 받지 않게 되었으니, 그녀의 코르셋 없는 옷들이 여성들을 해방시킨 것과 마찬가지였다.

샤넬이 패션계에 돌풍을 일으키던 무렵, 프랑수아 코티는 자신의 향수 제국을 계속 확장하여 런던에 지점을 냈고, 뉴욕 5번가에 낼 코티 상점 전면을 장식할 새로운 쇼윈도 디자인을 랄리크에 맡겼다.[29] 이에 지지 않고, 게를랭 하우스의 3대였던 자크 게를랭은 시대를 초월하여 손꼽히는 향수 '푸른 시간 L'Heure Bleue'을 창조했다. 마찬가지로 외젠 슈엘러도 계속 번창하여, 자신의 로레알 염모제 판매를 오스트리아, 네덜란드, 이탈리아 등지로 확장하고 있었다.

그해에는 앙드레 시트로엔과 루이 르노 모두 미시건의 디어본에 진출하여 헨리 포드를 만나고 포드가 생산 라인 방식으로 모델 T를 만들어내는 것을 구경했다. 세계 최초의 표준화된 대량생산으로 가격을 낮춘 자동차였다. 두 사람 다 자신들이 본 것에 깊은 인상을 받았고, 프레더릭 윈즐로 테일러의 과학적 경영 아이디어에서 영감을 얻은 그 혁신적 생산방식을 도입할 필요가 있다고 확신하며 돌아왔다. 시트로엔은 자신의 기어 공장을 개선했지

만 그의 자동차 회사 모르스는 최고급 자동차만을 생산하고 있었으므로, 모델 T의 현대화 교훈은 르노에게 더 큰 영향을 미쳤다. 르노는 이미 프랑스 자동차 시장의 5분의 1(그해 프랑스에서 팔린 5만 대의 자동차 중 1만 대)을 장악하고 있었으며 일본, 뉴질랜드, 인도, 러시아 등지로 판매를 확장해가고 있었다.[30]

르노는 바보가 아니었으니, 미국에서 르노 자동차의 경쟁력이 저하되는 데 주목했다. 경쟁력 제고에 포드의 생산방식이 갖는 중요성을 깨달은 그는 미시건 여행에서 돌아온 후 그 방식을 실천해보았다. 하지만 그 새로운 방식에 대해 직원들이 얼마나 완강히 저항할지는 미처 예상하지 못한 터였다. 자신들은 기계 정비공이 아니라 자기 기술에 자부심을 가진 장인이라고 그들은 항변했다. 그들은 또한 오래전부터의 관행이던 특전, 가령 시간을 잡아먹는 끽연 휴식 같은 것을 요구하며 합의를 지연시켰다.

르노는 물러서지 않았다. 그가 열광하던 책의 표현대로 "문명의 진보라는 견지에서는, 과학과 산업에서의 위대한 발견들이 이루어진 다음에야 대중의 권력이라는 것이 생겨났다는 점이 다행"이었다.[31] 다행히도 뛰어난 노동 지도자 알베르 토마가 개입하여 르노의 노동자들에게 그들의 반대가 르노뿐 아니라 자신들에게도 손해라는 점을 설득해주었다. 그 새로운 방식 없이는 미국이 시장을 지배하여, 그들은 곧 직장을 잃게 되리라는 것이었다. 만일 기계 도입으로 생산 증가가 결정적으로 증명될 경우 임금을 인상해주겠다는 르노의 약속으로 파업 위기는 무마되었다.

하지만 르노의 공장에서든 다른 어느 곳에서든 노동조건은 여전히 혹독했다. 당시 프랑스 남성에게 정상적인 공장 노동 시간

은 주 6일 하루 열두 시간이었다. 주 1회의 '휴일'이 1906년에 법제화되었지만 유급휴가는 아직 없었다. 여성과 아동도 하루 아홉 시간(1909년에는 열 시간이던 것이 그나마 개선되었다) 일했다. 모르스에서 일하는 시트로엔의 노동자들이 주 5일 근무와 노동조합을 결성할 권리를 요구하며 파업에 들어가자 시트로엔은 즉시 협상을 벌였고, 이는 노동조건과 관련한 주요 항목들의 개선으로 이어졌다. 하지만 시트로엔은 당시로서는 드물게 진보적이었으며, 프랑스 자동차 산업에서 그의 존재는 이미 다른 사주들, 특히 루이 르노 같은 이들로부터 주목과 반감을 불러일으켰다.

~

1912년은 비극으로 얼룩진 한 해였다. 특히 호화 여객선 타이타닉호가 침몰하여 1,500명 이상의 인명 손실이 있었다. 그에 비하면 훨씬 작은 규모였지만 그래도 생존자들에게 그 못지않게 충격적이었던 사건은, 그해 9월 서른 살 난 샤를 부아쟁이 자동차 사고로 죽은 일이었다. 그와 함께 있던 라로슈 남작부인은 중상을 입었다. 2년 전에 가브리엘 부아쟁은 동생과 절연했는데, 그 이유의 상당 부분은 샤를이 레몽드 드 라로슈와 함께하던 방탕한 생활에 있었다. 그 불화를 무마할 겨를도 없이, 샤를은 형과 다시 만나지 못한 채 죽었다.

사고 후에 가브리엘 부아쟁은 불로뉴-비앙쿠르에 있던 공장을 확대했고, 부아쟁 형제사Voisin frères는 이제 동생의 이름 없이 부아쟁사가 되었다. 부아쟁의 개인적 비극에도 불구하고 항공 산업에는 좋은 시기였고, 특히 공중전에 대한 관심이 높아지던 시기였

다. 이제 에어쇼는 공중폭격을 시연해 보였으며, 1912년에는 타이어 제조업자인 미슐랭 형제가 (프랑스 국방 장관의 가호를 받으며) 프랑스 항공 발전을 격려하기 위한 상을 제정했다. 미슐랭상은 항공 조종사 지망생들에게 포격 조준과 폭탄 투하를 포함하는 다양한 기술을 요구했으며, 이 모든 종목에 큰 액수의 상금이 걸려 있었다. 한편 미슐랭 형제는 헨리 포드와 프레더릭 윈즐로 테일러의 사상을 명심하여 자신들의 회사에서 타이어 생산을 현대화했다. 그들은 또한 '미국식' 사상을 프랑스인들에게 고취하는 수백만 부의 안내 책자를 펴내어 미국의 새로 생긴 대기업들과 자국 회사들의 경쟁력을 높이고자 했다. 에티엔 레이가『프랑스 자존심의 르네상스 *The Renaissance of French Pride*』에서 말한 대로였다. "군사적 정신이라는, 오래전부터 죽었다고 생각되어왔던 우리 과거로부터의 유산이, 마법적인 발아에 의해 갑자기 피어났다."[32]

프랑스는 1912년 스톡홀름에서 개최된 올림픽에서 참패한 터였다(미국이 대부분의 금메달을 가져갔고, 스웨덴이 메달 개수로는 최고였다. 프랑스는 금메달에서 5위, 총 메달 개수에서는 독일에도 뒤졌다). 그로 인해 온 나라가 어떻게 하면 1916년 차기 올림픽의 전망을 개선할 수 있을까를 놓고 갑론을박하는 가운데, 폴리냐크 공작이 랭스 근처 포므리 공원에 체육 훈련 학교를 설립했다. 이 학교는 대번에 성공하여 모든 연령의 관심을 끌었지만 특히 젊은 세대를 끌어들였으니, 이들은 이제 "체력 단련에 광적이었다".[33] 공터에는 경주 트랙과 모든 경기를 위한 시설, 그리고 최신 장비들이 갖추어졌다. 포므리 공원은 사람들이 좋아하는

행선지가 되어, 체력을 단련하고자 하는 이들은 노천에서 야영하며 "아주 활기차고 규칙적으로" 스웨덴식 체조를 했으며 체력 단련에 필요한 모든 노력을 아끼지 않았다.

이처럼 경쟁심과 군사주의가 고조되는 분위기 가운데 샤를 드골은 1912년 9월 소위 계급으로 생시르 군사학교를 졸업했다. 그의 상관은 그에 대해 "대단히 우수한 후보생"이라며 "뛰어난 장교가 되리라"고 전망했다.[34]

이미 보병이 되기로 선택한 드골은 소총연대나 외인부대나 당시 모로코에 있던 해외 파견부대에 갈 수도 있었다. 대신에 그는 자신이 지원병으로 복무했던 아라스의 제33보병연대로 돌아가기로 선택했다. 아마도 결정적인 요인은 새로 부임한 사령관 필리프 페탱 — 탁월한 교관으로 정평이 있었다 — 이었을 것이다. 페탱은 현대식 전쟁에서 중요한 것은 어느 쪽이 더 집중된 화력을 보유하느냐에 달렸다는 강한 신념을 가지고 있었다. 그는 공격하는 측은 화력으로 나아가야 한다고 믿었는데, 이는 그의 상부가 받아들이던 견해, 즉 총검 돌격을 신봉하는 경향과 정면으로 배치되었다. 불평이 많고 군사적 전통을 경멸하던 페탱은 상관에게 별로 잘 보이지 못했으며, 그가 후방인 아라스의 연대에 배치된 것도 다분히 그 때문이었을 것이다. 하지만 그는 곧 젊은 소위 샤를 드골의 존경을 얻었으니, 총검 돌격을 선호하는 드골 자신의 개인적 성향에도 불구하고 그러했다. 드골은 항상 비순응주의자를 존경했다.

비순응주의자라고? 파리에는 그런 사람들이 넘쳐났다. 정치적 전선에 있던 조르주 클레망소 역시 쉽게 분류되기를 거부하는 사람으로 2년 반의 공백기 후에 1912년 초에는 다시금 자신의 존재를 알리고 있었다. 이제 그는 (이미 여러 차례 그러했듯이) 또 다른 정부를 전복시키고 로댕의 친구이자 지지자였던 레몽 푸앵카레를 권좌에 앉히는 것을 도움으로써 특유의 방식으로 자신을 부각시켰다.

마리 퀴리 또한 자기 나름의 조용한 방식으로 가장 담대한 비순응주의자에 속했다. 경력에서나 사생활에서나 그러했으며, 그 대가를 치르고 있었다. 그녀를 잘 아는 이들은 1911년 말 그녀가 쓰러진 것이 일부는 과로 탓이지만, 대부분은 폴 랑주뱅과의 외도에 대해 쏟아진 가혹한 언론 보도와 과학 아카데미에서 거부당한 데서 온 정서적 탈진 때문이라고 보았다. 그녀는 회복하는 데 오래 걸렸고, 1912년과 1913년 사이에는 가명으로 이곳저곳 피신처를 찾아다니며 치유책을 구했다. 가는 곳에서마다 그녀는 자신이 있는 곳이 발각될까 두려워했으며, 친구들에게 자신의 주소를 비밀에 부쳐달라고 부탁했다.

그녀가 머문 곳 중 하나는 영국에 있는 친구 허사 에어턴의 집이었는데, 에어턴은 과학자였을 뿐 아니라 정치적 행동주의자로 아일랜드 독립과 여성참정권을 열렬히 지지하고 있었다. 마리 퀴리는 항상 정치적 명분에 거리를 두었지만, 1912년 중반쯤 에어턴으로부터 영국의 여성참정권 운동 지도자들을 투옥한 데 반대

하는 서명을 해달라는 요청을 받고는 기꺼이 동의했다. "나는 당신이 영국 여성들의 투쟁에 대해 들려준 그 모든 이야기에 감동받았어요"라고 퀴리는 에어턴에게 보내는 편지에 썼다. "나는 그녀들에게 감탄하며, 그녀들이 성공하기를 바랍니다."[35]

~

클로드 모네는 알리스가 죽은 후 여러 달 동안 침울해 있었다. 친구들이 그의 기분을 돌리려 애썼지만 허사였다. 그중에서도 르누아르, 미르보, 클레망소가 적극적이었고, 클레망소는 (자신도 건강이 좋지 않았고 전립선 수술을 앞두고 있었지만) 모네에게 "자네가 루브르에서 보아 아는 그 늙은 렘브란트"를 생각해보라고 격려했다. "그는 마지막까지 자신의 끔찍한 시련을 겪어낼 투지로 팔레트를 붙들고 있지 않나. 그게 자네 본보기일세."[36]

그렇지만 모네는 좀처럼 기운을 되찾지 못했다. 몇 점의 그림을 완성하려 애쓰다가, 폴 뒤랑-뤼엘에게 보내는 편지에 "그림에 완전히 신물이 나서, 붓과 물감을 영원히 치워버릴 작정입니다"라고 썼다.[37] 1912년 4월에는 주요 거래처인 베르넴-죈 화랑의 조스와 가스통에게 보내는 편지에 이렇게 썼다. "내가 하고 있는 작업이 좋은지 나쁜지 알 만한 양식은 있네. 그런데 아주 나쁘다네." 그 직후에는 다시 폴 뒤랑-뤼엘에게 이렇게도 썼다. "이제 어느 때보다도 더, 제가 누린 과분한 성공이 얼마나 헛된가를 깨닫습니다." 다음 달에는 친구인 미술평론가 귀스타브 제프루아에게 또 이렇게 썼다. "아니, 나는 위대한 화가가 아니라네." 제프루아는 그에게 찬사를 보내는 기사를 두 편이나 쓴 참이었는데, 모

네는 소신을 굽히지 않았다. "나는 내가 자연 앞에서 경험하는 것을 전달하기 위해 할 수 있는 일을 할 뿐이네. 내가 느끼는 것을 제대로 전달하기 위해, 대개는 회화의 가장 기본적인 법칙들조차—그런 게 있다면 말이지만—완전히 잊어버리지." 이는 결코 달라지지 않을 터이며 "이것이 나를 절망케 하는 점"이라고 그는 덧붙였다.[38]

모네를 더욱 절망에 빠뜨린 것은 그 자신의 건강과 맏아들 장의 건강이었다. 장은 중병이었고 늦여름에 다소 회복되었지만, 모네 자신의 시력이 문제 되기 시작했다. 그는 한쪽 눈으로만 분명히 볼 수 있었고, 전문가는 수술을 권했다. 모네가 두려워한 것은 수술이 아니라 그로 인해 보이는 세상이 완전히 달라질 수도 있다는 우려였다. 그 두려움 때문에 그는 다시 그림을 그리기 시작했지만, 최근에 그린 그림에 대한 불만을 토로하기를 계속했다. 압도적인 비평적·재정적 성공에도 불구하고(몇몇 중요한 전시가 있었고, 1912년 한 해에만 36만 9천 프랑을 벌어들였다), 모네에게는 전반적으로 힘든 시기였다.

～

그해에 릴리 불랑제는 자신의 소중한 꿈을 향해 큰 걸음을 내디뎠으니, 파리 콩세르바투아르에 합격한 것이었다. 여러 해 동안 병석에 있었지만, 그녀는 콩세르바투아르에 들어가고 로마대상 경연에 나가보겠다는 꿈을 포기한 적이 없었다. 언니 나디아가 그 모든 과정을 도와 동생을 가르치고 격려해주었다. 릴리는 또한 콩세르바투아르의 교사들로부터도 개인 레슨을 많이 받았

으며, 가능한 한 수업을 청강했다.

그러는 한편 그녀는 야심 찬 독서 프로그램을 시작하여 여러 언어를 배우기 시작했으며, 다른 가족과 주위의 교양 있는 사람들에 뒤지지 않게끔 문화, 역사, 언어 등에 통달하려 애썼다(그녀의 어머니는 러시아어, 프랑스어, 독일어를 유창하게 했다). 릴리는 그러는 과정에 물론 많은 도움을 받았지만, 마침내 열여덟 살이라는 늦은 나이에 콩세르바투아르에 합격한 것은 그녀 자신의 성취였다. 그녀를 가르친 스승들은 곧 그녀가 "대단히 재능이 있다"라고 평가했다. 하지만 그해 여름 그녀를 지켜보던 누군가가 말했듯이, "릴리의 재능의 불꽃은 그녀의 연약한 체력에 무리가 될 가능성이 크다는 것이 명백했다".[39]

그해 봄에도 아픈 몸을 이끌고 릴리는 로마대상을 위해 준비했고, 그해 경연에 나가겠다며 고집을 부렸다. 불행히도 중간에 또 병이 나서 중도 하차 해야만 했지만, 그녀가 자신의 몫으로 여기던 자리는 아무도 차지하지 못한 채, 그해에는 로마대상 수상자가 나오지 않았다.

충분히 회복한 후 릴리는 다시 작업에 들어갔고, 이번에는 1913년 경연을 위한 준비였다. 하지만 건강 문제가 끊임없이 끼어들어, 그녀가 콩세르바투아르에 계속 다닐 수 있을지도 의문이었다. 연말에 그녀는 노르망디 북쪽 연안, 칼레 근처에서 물리치료를 받았다. 그곳에서 친구들과 가족으로부터 멀리 떨어져 다른 환자들에게 둘러싸인 채, 그녀는 악천후와 우울을 견뎌냈다. 그해는 그렇게 완전히 울적하게 저물어갔다.

레오 스타인은 앨리스 B. 토클라스를 좋아하지 않았고, 거트루드 스타인은 레오의 최근 연애 상대인 외제니 오지아스, 일명 니나 드 몽파르나스를 좋아하지 않았다. 니나는 지방대학 수학 교수의 딸로, 본래 성악을 공부하기 위해 파리에 왔지만 거리에서 노래하며 생계를 꾸려가고 있었다. 노래도 하고 모델도 서고 이곳저곳에서 잤다. 동네 남자들 모두가 그녀를 알았고 사랑했으며 그녀를 '몽파르나스의 영혼'이라고 불렀다. 레오도 그녀를 사랑하게 되었으니, 니나에게는 다행한 결과였다. 그녀는 여러 해 전에 그를 먼빛으로 본 이후로 내내 사랑해왔던 것이다.

1910년 거트루드와 앨리스는 공식적으로 커플이 되었고, 레오와 니나는 연인이 되었다. 자신에게는 첫 로맨스라고, 그는 그녀에게 말했다. 거트루드는 니나를 인정하지 않았으며 그녀를 기회주의자에 길거리 여자라고 여기고 있었다. 그렇지만 거트루드도 레오의 로맨스에는 다소 동정적이었고, 적어도 처음에는 그랬다. 거트루드의 반대가 심해진 것은 레오의 감정이 일시적인 기분이 아니라는 사실이 명백해지면서부터였다. 1911년, 레오는 니나에게 완전히 반해 있었고, 그녀는 여전히 남자 친구들을 거느리면서도 레오를 진심으로 사랑하는 듯이 보였다. 반면 레오는 앨리스가 플뢰뤼스가 27번지에 사는 것을 못마땅하게 여겼다. 어니스트 헤밍웨이가 나중에 말했던 대로, 앨리스에게는 무시무시한 데가 있었다.[40]

1912년, 세라와 마이클 스타인 부부가 파리로 돌아오자 관계

는 더욱 험악해졌다. 거트루드는 세라와 레오가 자신의 작업에 대해 공동전선을 펼 것을 우려했고, 그 우려대로였다. 세라는 거트루드의 글도 피카소의 그림도 별반 높이 평가하지 않았으며, 앨리스에게도 호감을 보이지 않았다. 동시에, 세라와 레오는 금방 서로 친밀감을 되찾았다. 거트루드는 두 사람 사이를 곰곰이 지켜보고 이를 바탕으로 새로운 책을 썼으니 처음에는 '두 사람' 내지 '레오와 샐리'라는 제목이 붙었던 이 책은 한때 그녀와 가까운 사이였던 그 두 가족 구성원에게 무슨 일이 일어났는가를 설명해준다.[41]

거트루드와 레오는 피카소나 큐비즘을 놓고도 강하게 대립했지만, 특히 거트루드에게 상처가 된 것은 자신의 창작에 대한 레오의 비판이었다. "어떤 예술가도 비평을 필요로 하지 않는다"라고 그녀는 훗날 썼다. "단지 감상을 필요로 할 뿐." 하지만 거트루드가 자신의 새 친구인 부유한 상속녀 메이벨 도지를 묘사한 글은 레오에게 너무나 경멸을 불러일으켰으므로 그는 더 이상 예의상의 빈말을 할 수가 없었다. 그는 그 글을 "빌어먹을 헛소리"라고 부르면서 공통의 친구였던 거트루드의 대학 동창 메이벨 위크스에게 "거트루드는 (……) 명예에 굶주려 있으며, 내가 그녀의 글을 끔찍하다고 생각한다는 것이 그녀에게는 물론 심각한 문제"라고 말했다. 레오에 따르면, 거트루드도 한때는 확실히 말하고자 하는 바가 있었지만, 자신의 글을 더 두드러지게 하기 위해 구문과 단어를 비틀고 오용했다는 것이었다. 거트루드는 훗날 자신의 글에 대한 레오의 반응이 "내게는 그를, 그에게는 나를 파괴했다"라고 논평했다.[42]

그들의 친구들은 그것이 단지 글쓰기나 큐비즘에 관한 말다툼 이상이 걸려 있는 문제라고 생각했다. 어떤 이들은 레오와 니나의 관계가 결정타였다고 생각했다. 하지만 대부분은 앨리스를 탓했다. "앨리스는 정말이지 그들이 전처럼 가깝게 지내는 것을 원치 않았다"라고 버질 톰슨은 훗날 지적했고,[43] 많은 사람들이 동의했다.

~

관계가 삐걱거린 것은 스타인 남매만이 아니었다. "그 무렵 그 두 사람 사이는 잘 풀리지 않았다"라고, 거트루드 스타인은 바토 라부아르를 떠나 클리시 대로에 살기 시작했던 시기의 피카소와 페르낭드에 대해 회고했다.[44] 이사한 직후부터 사태는 급속히 악화되었다. 페르낭드 자신의 말에 따르면 그녀는 행복하지 않았고, 피카소도 그가 그녀의 "조촐한 방식"이라 부르는 것에 싫증과 짜증을 내기 시작했다.

그즈음 큐비즘은 피카소와 브라크의 주도하에 이전의 분석적 스타일과는 다른, 이른바 종합적 큐비즘으로 발전하기 시작했다. 그들은 자신들의 회화에 인쇄된 말이나 글자, 그리고 카드나 악보 조각, 담뱃갑 등 카페의 자질구레한 잡동사니를 포함시키기 시작하면서부터 주목할 만한 대화를 나누며 함께 작업했다. 브라크는 음악을 좋아해서 악기도 그 조합에 끌어들였으니, 특히 그의 1910년 걸작 〈물병과 바이올린Broc et violon〉이 좋은 예이다. 피카소도 기타를 좋아하여 곧 그 뒤를 따랐다.

1912년 여름 프로방스의 작은 마을 소르그에서 휴가를 보내던

두 친구는 글자의 스텐실이든, 목재나 대리석의 모사든, 사물의 모방을 그리기 시작했다. 두 사람 다 회화에서 재현에 충실하여, 브라크가 피카소보다 좀 더 추상에 접근하기는 했지만 둘 중 아무도 완전한 추상으로 넘어가지는 않았다.

그러는 동안 이 두 선도자에게 뜻하지 않게도 많은 추종자가 생겨나 그해 살롱 도톤은 큐비스트의 아류로 넘쳐났다. 이 새로운 큐비스트 중에 피에트 몬드리안이나 디에고 리베라처럼(당시 둘 다 파리에 살고 있었다) 자신만의 길을 찾아간 이들도 있지만, 다른 사람들은 모방자에 지나지 않았다. "피카소도 나도 글레즈나 메트생제 같은 사람들과는 아무 상관이 없었다"고 브라크는 훗날 살롱 큐비스트로 알려진 이들에 대해 말했다. "그들은 큐비즘을 체계화하려 했는데 (······) 모두 지적인 놀음이었다. 그들은 무엇을 그리든 큐브로 만들었다."[45]

피카소는 점점 더 몽파르나스에 자주 드나들며 클로즈리 데 릴라 같은 오래전부터의 단골 카페나 아니면 몽파르나스 대로와 라스파유 대로가 만나는 곳(당시 '바뱅 교차로'로 불리던 이곳은 오늘날 파블로 피카소 광장이 되었다)에 있는 카페 둘 중 한 곳에서 친구들을 만났다. 이 두 카페가 카페 뒤 돔과 카페 드 라 로통드였다. 세 곳 모두 몽파르나스 대로에 면하여 서로 몇 분 거리였지만, 몽파르나스를 라탱 지구나 우안과 이어주는 생미셸 대로와 몽파르나스 대로가 만나는 지점에 자리한 클로즈리가 가장 오래된 곳이었다. 오래전부터 예술가와 학생들의 단골이었던 이 카페에서는 매주 시 낭독회가 열렸고, 1905년경부터는 피카소와 그의 친구들인 앙드레 살몽이나 아폴리네르도 참석하곤 했다. 페르낭

드 올리비에는 피카소와 살몽과 함께 몽마르트르에서부터 파리를 가로질러 클로즈리의 그 거나한 저녁 모임에 가던 일을 기억했다. 모임은 주인이 문을 닫고 손님들을 내쫓을 즈음에야 해산되곤 했다.

바뱅 교차로가 갑자기 뜬 것은 지하철 북서 라인이 완공되면서(몽파르나스역에서 몽마르트르까지 구간의 대부분이 1910년에 완공되었다) 라스파유 대로에서 몽마르트르 대로로 곧장 길이 뚫린 덕분이었다. 돔이든, 확장하여 신장개업한 로통드든, 인기 있는 카페 어느 곳에나 온갖 국적의 사람들이 모여들었다. 독일인, 스칸디나비아인, 미국인은 돔을 선호했고, 다른 사람들은 로통드에 끌렸다. 로통드에서는 "화가, 시인, 작가들이 국적이나 화풍이나 시의 유파에 상관없이 어울렸다".⁴⁶ 대개 가난한 화가와 작가들은 세 군데 카페 중 어디서든 카페 크렘 한 잔이면 온기와 친구들을 즐길 수 있었다. 앙드레 살몽은 몽파르나스에 대한 회고록에서 카페 크렘을 가리켜 "무죄한 음료여!"라고 읊었다. "새로운 예술적 가치의 증권거래소 탁자, 살아 있는 예술의 이 신전 앞에 앉아 한동안 죽칠 권리를, 가능한 한 오래 머무를 허가를 얻기 위해 지불하는 방식이었나니!"⁴⁷

하지만 피카소는, 몽파르나스에서 좀 더 많은 시간을 보내게 되기는 했어도, 여전히 몽마르트르에 확고히 뿌리내리고 있었다. 그는 아파트 외에도 바토 라부아르에 또 다른 작업실을 얻어 마음대로 그림을 그리고 바람을 피웠다. 거트루드 스타인과 앨리스 B. 토클라스는 1912년 초에 바토 라부아르의 스튜디오를 방문했다가 부재중인 화가에게 명함을 남기고 왔는데, 다음에 다시 갔

을 때 그가 그것을 최근의 정물화 〈건축가의 테이블La Table de l'ar-
chitecte〉에 그려 넣은 것을 알게 되었다. 그 그림에는 당시 유행하
던 노래의 후렴구인 "내 귀염둥이Ma Jolie"라는 표현도 들어 있었
다. 거트루드는 나오는 길에 앨리스에게 말했다. "분명 페르낭드
가 저 귀염둥이는 아닌데, 대체 누굴까?"⁴⁸ 곧 알게 될 터였다.

그 전해 가을에 페르낭드는 잘생긴 이탈리아 화가 우발도 오피
와 바람을 피우기 시작했다. 그리고 피카소의 친구 루이 마르쿠
시스의 애인이자 자신의 가까운 친구였던 에브 구엘에게 바람잡
이 역할을 맡겼다. 하지만 페르낭드는 믿는 도끼에 발등을 찍히
고 말았으니, 에브가 그 기회를 이용해 피카소의 호의를 얻고 급
기야는 그의 애인이 된 것이었다. 얼마 안 가 피카소는 페르낭드
를 버리고 에브(그는 에바라고 불렀다)를 택했고, 그림에도 그녀
에 대한 헌사로 "내 귀염둥이"라 적어 넣기 시작했다. 페르낭드가
바람을 피웠던 만큼 피카소는 어렵잖게 그녀를 버릴 수 있었고,
실제로 그렇게 했다. 그러고는 에바와 함께 프랑스령 카탈루냐로
아비뇽으로 돌아다니다 파리로 돌아와, 이번에는 몽파르나스에
정착했다.⁴⁹

페르낭드가 따라가려 하자, 피카소는 "내게서 아무것도 기대
할 게 없으며, 다시는 보지 않으면 기쁘겠다"라고 짤막한 메시지
를 남겼다.⁵⁰ 그해 말에 피카소는 에바에게 청혼했고 그녀도 수락
했다. 피카소 부친의 죽음과 에바 자신의 병만 아니었다면, 그들
은 바르셀로나에서 결혼했을 것이었다. 그러는 사이 페르낭드는
아무 생계 수단 없이 외톨이가 되었다(피카소는 그녀에게 아무것
도 남겨주지 않았고, 그녀는 곧 무일푼이던 오피와도 헤어졌다).

나중에 페르낭드는 폴 푸아레의 의상실에서 판매원 일자리를 얻었다. 하지만 푸아레가 전쟁 동안 사업을 줄이자 이번에는 어느 골동품상에 일자리를 얻었고, 그러다 유모로, 정육점 계산원으로, 카바레의 매니저로 일했다. 연극과 영화에서 단역도 맡았으며, 심지어 (막스 자코브가 가르쳐주어) 점성술도 했다. 하지만 그녀는 항상 그림과 프랑스어를 가르치는 재능에 기대곤 했고, 만년에는 자주 무일푼이 되었지만 여전히 도움을 줄 만한 애인들을 찾아내어 자기 식대로 살아갔다.[51]

~

몽마르트르와는 달리 몽파르나스는 매력적인 풍경에 뚜렷한 경계를 지닌 구역이 아니었다. 피카소가 이사를 왔을 때, 그곳에는 가난한 화가와 시인들이 사는 허술한 판잣집들과 피카소처럼 좀 더 형편이 나은 이들이 사는 안락하지만 별 특징이 없는 새 건물들이 뒤섞여 있었다. 라탱 지구의 학생들이 오래전에 그곳을 몽-파르나스, 즉 파르나소스산山이라 명명한 것은 아래쪽에 있던 채석장의 슬래그 더미가 산을 이루고 있었기 때문이다. 학생들을 위시한 손님들이 '그랑드 쇼미에르'나 클로즈리 데 릴라 같은 선술집이나 카페로 술 마시고 춤추러 찾아오곤 했다. 하지만 몽마르트르를 즐겨 그린 위트릴로처럼 몽파르나스 거리 풍경을 그리는 화가는 없었다. 1912년까지만 해도 그 동네는 아직 인기가 없었고, 양차 대전 사이에도 마찬가지였다. 그곳에 사는 사람들은 특출했어도, 동네 자체는 그렇지 않았다.

샤갈이 파리에 와서 몽파르나스 한쪽 끝의 라 뤼슈에 살던 시

절, 그의 가장 가까운 친구이자 믿을 수 있는 지지자는 스위스 시인 블레즈 상드라르였다. 상드라르는 "내 그림을 그냥 보는 게 아니라 집어삼킬 듯이 들여다보곤 했다"라고 샤갈은 회고했다.[52] 상드라르는 샤갈에게 "저 잘난 큐비스트들"에게 겁먹을 필요가 없다며 그를 안심시켰다. 상드라르에게 힘입어 샤갈은 큐비스트들의 그림을 보며 이렇게 생각할 수 있었다. "저 사람들은 세모난 테이블에서 네모난 배를 먹으라지!" 얼마 후에 그는 자신의 예술은 "어쩌면 와일드한 예술, 불타는 수은, 내 캔버스 위에 번득이는 푸른 영혼"이라고 선언했다.[53]

샤갈의 그림에는 시정과 색채와 음악성이 넘쳐났다. 피카소는 기타를 주제로 한 조각이나 파피에콜레[종이 붙이기 작품]를 만들기는 했지만 음악적인 소질은 없었다. 피카소에게 "추상미술은 음악의 회화적 등가물이니 좀 더 호의적으로 보라고 말하는 사람들은 '그래서 난 음악을 안 좋아해'라는 대답을 듣곤 했다"고, 그의 전기 작가 존 리처드슨은 전한다. 그렇다면 "음악적이지도 않은 피카소가 그렇게 많은 악기와 연주자들을 그린 것은 무엇 때문인지?" 리처드슨은 피카소가 "자신의 탁월한 눈이 무감각한 귀를 보상하기를 바랐는지도 모른다"고 추정했다.[54]

피카소는 샤갈과 알고 지냈지만, 그의 작품에 별반 감명을 받지는 않았다. 아마도 그 무렵 샤갈이 친하게 지내던 로베르 들로네, 장 메트생제 등을 자신의 아류로 여겼기 때문일 것이다. 하지만 들로네도 피카소와 브라크의 단색화를 무시하며, "이 친구들은 거미줄로 그림을 그리는군"이라고 반격했다.[55] 1912년 들로네는 그런 거미줄을 뚫고 나가 생생한 색채를 사용하기 시작했으니

그 점에서 샤갈과 통했을 것이다. 아폴리네르는 들로네가 순수한 색채와 추상으로 발전해간 것을 두고 '오르피즘'이라 명명했다. 신화의 시인 오르페우스의 재현이라는 뜻이었다.[56]

만년의 피카소는 프랑수아즈 질로에게 이렇게 말했다고 한다. "마티스가 죽고 나니, 색채가 정말로 무엇인지 이해하는 화가라고는 샤갈밖에 안 남았군." 피카소는 "샤갈의 수탉이나 당나귀, 날아다니는 바이올리니스트나 그 모든 민담적인 요소들은 별로 좋아하지 않았지만, 그의 그림들은 그저 주워 모은 게 아닌 진짜 그림이라고 보았다". 샤갈의 후기작 몇 점은 실제로 피카소에게 "샤갈이 지닌 것 같은 빛에 대한 감각을 지닌 이는 르누아르 이래로 없었다"라는 확신을 주었다.[57]

～

그해 가을 사라 베르나르는 또다시 '고별 공연'을 위해 미국에 갔다. 이제 스물아홉 살이 된 애인 루 텔장과 함께였다. 노년과 고통으로 얼룩진 서글픈 여행이었다. 베르나르는 망가진 무릎으로 서 있을 수가 없었으므로, 지팡이 없이 서는 장면을 피하려고 공연의 길이를 대폭 줄였다. 어떤 신문들은 그녀의 영원한 천재성을 칭송했지만, 또 다른 신문들은 그녀의 서글픈 몰락을 말하기도 했다. "시간이 조종을 울렸다"라고 《뉴욕 월드New York World》의 기자는 썼다.[58]

같은 가을에, 파리스 싱어는 이사도라에게 약속했던 극장을 지을 계획을 세우기 시작했다. 묘하게도 그는 그 일을 할 적임자로 고든 크레이그를 택했다. 그 무렵 크레이그는 연극계에서 비전을

가진 인물, 미래를 내다보는 인물로 두각을 나타내기 시작한 터였다. 싱어는 크레이그에게 무대 제작과 조명을 맡아주는 조건으로 상당한 금액을 제안했고, 크레이그도 처음에는 받아들였다가 갑자기 사절했다. 표면적으로는 그 극장이 이사도라 덩컨을 위한 것이라는 신문 보도 때문인 듯했지만, 그 점은 그도 처음부터 알고 있던 터였다. "최근 나는 아무리 재능이 있고 유명하더라도 특정 공연자를 위해서는 작업하기 않기로 했습니다"라고 그는 싱어에게 알렸다. 크레이그의 거드름 피우는 듯한 태도는 아마도 자신과 이사도라 사이에서 태어난 딸이(당연하지만 그를 낯선 사람 취급했다) 자신에게 무뚝뚝하게 구는 데다 "이사도라와 그녀의 백만장자"가 거슬렸기 때문일지도 모른다.[59]

그렇지만 크레이그가 그만둔 것은 이사도라를 슬프고 맥 빠지게 만들었고, 사태는 곧 악화되었다. 뇌이 스튜디오에서 화려한 파티를 하던 중에 이사도라는 한 숭배자와 빠져나가 자신의 아파트로 갔고, 그곳에서 싱어는 "무수한 거울에 비친 금빛 소파 위에서" 그들을 발견했다. 싱어는 분노하여 손님들에게 그녀에 대한 악담을 퍼부은 후 "이제 끝이다, 다시는 돌아오지 않겠다"라고 말했다.[60]

이사도라는 내내 바람을 피우고 싱어를 배신하기는 했지만, 이번에는 정도가 지나쳤다. 그녀는 애원했지만, 싱어의 "저주가 악마의 공허한 종소리처럼 귓전에 울려 퍼졌다".[61] 그는 마침내 자동차에서 잠깐 이사도라를 만나는 데 동의했으나, 그녀를 한바탕 질책하더니 갑자기 문을 열고 그녀를 어둠 속으로 밀어냈다.

이번에는 싱어도 진심이었고, 자기 말을 증명하려는 듯 즉시

이집트로 떠났다. 이사도라는 그 상황을 자기 나름대로 긍정적으로 생각하려 애썼지만, 재난의 예감에 사로잡혔다. 그 직후 러시아 순회공연에서 그녀는 갑자기 길을 따라 늘어선 "두 줄의 관, 아이들의 관들"을 보았다. 그녀는 함께 있던 사람의 팔을 붙들며 말했다. "저것 봐, 아이들이, 아이들이 다 죽었어!"[62] 함께 있던 사람은 그녀에게 그것이 길가에 쌓아놓은 눈 더미라고 말했지만, 이사도라는 자신이 본 것을 떨쳐버리지 못했다.

그날 밤 공연의 마지막에, 그녀는 불쑥 반주자에게 쇼팽의 〈장송행진곡Marche funèbre〉을 쳐달라고 부탁했다. 반주자는 그녀가 그 음악으로는 춤춘 적이 없다며 반대했다. 왜 하필 지금? 하지만 그녀는 고집을 부렸고, 그녀의 춤이 끝난 후에는 정적이 깔렸다. 반주자가 그녀의 손을 잡아보니 얼음장 같았다.

"다시는 그 곡을 치라고 하지 말아요." 그는 애원했다. "죽음 그 자체를 경험했어요."[63]

불꽃놀이

1913

1913년 5월 29일, 이고르 스트라빈스키의 〈봄의 제전〉 초연은 또 한차례 소동을 불러일으켰다. 공연은 4월 2일에 개관한 샹젤리제 극장에서 있었는데, 가브리엘 아스트뤼크의 주도로 몽테뉴가에 지어진 이 새 극장 자체가 볼거리였다. 강화 콘크리트를 사용한 이 놀랍도록 선이 깔끔한 건물은 전통주의자들 사이에 상당한 논란을 불러일으켰지만, 안락한 좌석과 선명한 음향, 그리고 탁월한 무대 조망으로 다가올 선동적인 사건들을 예비하고 있었다.

극장 외부의 장식 프리즈를 맡은 조각가 앙투안 부르델은 이사도라 덩컨과 니진스키가 함께 춤추는 장면도 새겨 넣었는데, 이들의 2인무는 그의 상상 속에서만 일어난 일이었다. 부르델은 1909년 샤틀레 극장에서 덩컨이 춤추는 것을 본 후로 그때 일을 잊지 못했다. "그 위대한 예술가의 동작 하나하나가 내 기억 속에 섬광처럼 남아 있었다." 그의 프리즈에서 그녀는 고개를 젖히고 눈을 감은 채 "순수한 감정"으로 춤추는 모습이다. 목신 역을 하

는 모습으로 새겨진 나진스키는 "마치 그 야성적인 움직임으로 대리석으로부터 뛰쳐나올 것만 같았다. (······) 하지만 자기 안에 새들의 날개 돋친 천재성을 지닌 그를 대리석 블록이 가두고 있었다".[1]

드뷔시도 새 극장에 당당히 모습을 드러냈으니, 발레 뤼스에서는 스트라빈스키의 〈봄의 제전〉보다 꼭 보름 앞서 드뷔시의 〈유희〉를 선보인 터였다. 하지만 불행히도 〈유희〉는 성공하지 못했다. 스트라빈스키는 그 음악에 크게 감명을 받아 그것이야말로 "최근 드뷔시의 가장 신선하고, 가장 젊음으로 약동하는 음악"이라고 칭찬했지만[2] 객석의 반응은 미지근했으니, 아마 모더니스트 성향의 연출 탓이기도 했을 것이다. 무용수들은 이국적인 의상 대신 사실주의적인 테니스복 차림이었으며, 드뷔시의 음악에는 전통적인 선율이나 오케스트라적 전개가 별로 없었다(이듬해의 연주회용 편곡으로도 별로 성공을 거두지 못했다). 하지만 드뷔시가 생각하기로는 니진스키의 안무가 문제였고, 사실 그렇게 생각하는 이들이 적지 않았다.

드뷔시는 디아길레프와 왕래하기 시작한 이래—스트라빈스키도 같은 생각이었지만—니진스키의 천재성뿐 아니라 그가 디아길레프의 애정에서 차지하는 비중으로 인해 안무가 음악보다 두드러지는 공연이 될 것을 우려했다. 〈유희〉가 초연되던 날, 드뷔시는 니진스키의 안무에 너무나 반감이 든 나머지 공연 도중 자리를 떠나 경비실에 가서 담배를 피웠다. 나중에 그는 한 친구에게 보낸 편지에서, 자기가 보기에는 공연 전체가 무의미했다고 말했다. "니진스키의 괴팍한 천재성이 특수한 종류의 수학에 적

용되었다고나 할까! 그는 발로 32분음표를 더하고, 그 결과를 팔로 가늠하다가, 갑자기 마비된 듯 한쪽으로 엎어져서는 지나가는 음악을 노려보는 걸세. (……) 끔찍하지!"[3]

〈유희〉를 마지막으로 그가 디아길레프와의 협업을 끝낸 것도 무리가 아니었다.

~

디아길레프는 시즌 시작부터 고배를 마시고 이후 공연들에 대해 우려했을지도 모르지만, 실은 그럴 필요가 없었다. 〈유희〉보다 2주 후에는 지각변동이라 할 만한 사건이 샹젤리제 극장을 뒤엎으며 스캔들에 가까운 성공을 그에게 안기는 동시에 역사에 한 획을 그었으니 말이다.

〈봄의 제전〉은 스트라빈스키가 〈불새〉를 작곡하는 동안 꾸었던 꿈에서 비롯되었다. "이교도의 제사에서 희생 제물로 선택된 처녀가 춤추다 쓰러져 죽는 장면"이 눈앞에 그려졌다고 훗날 그는 회고했다.[4] 1911년 〈페트루슈카〉의 초연 후에 그는 이 새로운 발레의 시나리오를 니콜라스 료리히(니콜라이 레리히)와 함께 만들었고, 료리히가 무대 디자인도 맡기로 되었다. 두 사람은 테니셰바 공녀의 스몰렌스크 근처 영지에서 작업했고, 그러다 스트라빈스키는 스위스의 클라랑으로 돌아가 탁자와 의자 두 개, 작은 업라이트피아노 하나밖에 들어가지 않는 작은 방에 틀어박혀 작곡에 몰두했다. 1912년 시즌에 상연되기를 기대하며 완성에 박차를 가했지만, 실망스럽게도 상연은 이듬해로 미루어졌다.

이상하게도, 스트라빈스키 자신은 초연 후의 소동을 예상하지

않았다고 회고했다. 드레스리허설 후에 스트라빈스키, 디아길레프, 니진스키, 라벨, 미시아 에드워즈, 앙드레 지드, 레온 박스트 등이 참석한 만찬에서 지배적인 견해는 "내일 저녁 공연은 스캔들이 될 것"이라는 것이었다고 케슬러 백작은 일기에 기록했는데도 말이다.[5] 어떻든, 초연일 저녁에는 시작부터 항의의 술렁임이 있었다. 스트라빈스키는 눈치채지 못했다면서 자신은 드뷔시와 라벨만 주시하고 있었다고 주장했다. "그들은 당시 말도 하지 않는 사이였고, 극장 양쪽에 멀찍이 떨어져 앉아" 있었으므로, 두 사람 모두와 좋은 사이로 지내고 싶었던 스트라빈스키는 편파성을 피하기 위해 신경을 써서 지휘자 바로 뒤에 앉았다는 것이다. 그러고서 막이 올라 "안짱다리에 땋은 머리를 한 롤리타*들이 팔짝팔짝 뛰는" 장면을 보여주자 "폭풍이 터져 나왔다".[6]

물론 음악도 어려워서, 복잡하고 빠르게 바뀌는 리듬과 날카로운 불협화음 때문에 부주의한 연주자들은 곧잘 틀린 음을 내곤했다. "모두가 혼란에 빠졌다"라고 더블베이스 주자 한 사람은 훗날 회고했으며,[7] 지휘자 피에르 몽퇴 역시 마찬가지였다. 오케스트라 리허설만 열일곱 번, 무용수들과의 무대 리허설도 다섯 번이나 거듭되었다. 니진스키의 안무도 만만치 않았다. 사전 홍보도 스캔들을 조성했으니, 파리 신문들은 새로운 전율과 끝내주는 저녁을 약속하는 보도 자료에 대해 야유했다. 하지만 그렇듯 충격받

*
나보코프의 『롤리타』는 1955년 작이니 1913년 공연에 대해 롤리타를 운위하는 것이 언뜻 이상하게 느껴지지만, 스트라빈스키가 이 말을 한 이 회고록은 1960년에 간행되었다

을 준비를 하고 있던 청중에게도, 음악과 안무의 조합, 무용수들의 기괴한 차림과 그 못지않게 기괴한 동작들은 경악을 안겼다.

폭풍은 거의 즉시 시작되었다. 서곡의 첫 소절이 연주되면서부터 객석에서는 웃음소리가 터져 나왔다. 야유의 외침과 휘파람 소리가 뒤따랐고, 거칠고 동물적인 외침까지 합세했다. "닥쳐라" 하는 고함들이 뒤섞였고, 한 신사는 "닥쳐라, 16구의 작부들 같으니"라고 기염을 토했다. 이는 16구의 사교계 안주인들에 대해 있을 수 없는 언사로, 연로한 푸르탈레스 백작부인은 개인적인 모욕으로까지 받아들였다. 장내에서는 찬반의 무리 가운데 몸싸움이 벌어졌고, 한 신사는 뒷자리 사람이 음악의 리듬에 맞추어 자기 머리를 내리치는 데 기겁하기도 했다. 스트라빈스키는 그 소동에 너무나 화가 나서 문을 쾅 닫고 나가버렸다. "그렇게 화가 난 적이 없었다. 나는 그 음악을 사랑했고, 사람들이 왜 그걸 제대로 들어보지도 않고 난리법석을 피우는지 이해할 수 없었다"라고 그는 회고했다.[8]

스트라빈스키가 무대 뒤로 가보니, 디아길레프가 장내를 진정시키기 위해 조명을 껐다 켜기를 거듭하고 있었지만 소용이 없었다. 남은 공연 내내 작곡가는 무대 옆에 서서 지켜보았다. 피에르 몽퇴는 "청중의 반응에 아랑곳하지 않고, 마치 악어처럼 무신경하게" 오케스트라를 끝까지 몰아갔으며, 니진스키는 "키잡이처럼 의자 위에 올라서서 무용수들에게 구령을 외치고 있었다".[9] 관객의 아우성 때문에 음악이 전혀 들리지 않았기 때문이다. 스트라빈스키는 성난 안무가가 무대로 달려 나가 더 큰 소동을 일으키지 못하게끔 니진스키의 연미복 꼬리를 붙드는 것이 고작이었다.

장 콕토가 전하는 바에 따르면, 나중에 그와 스트라빈스키, 니진스키, 디아길레프는 택시를 집어타고 불로뉴 숲으로 갔다고 한다. 그곳 물가에서 디아길레프는 눈물을 흘리며 러시아어로 푸슈킨을 읊조리기 시작했고, 스트라빈스키가 그 내용을 설명해주었다는 것이다. 하지만 훗날 스트라빈스키는 콕토가 그 자리에 있지도 않았으며, 그 이야기는 그가 짐짓 중요한 인물인 척하느라 지어낸 것일 뿐이라고 말했다. 스트라빈스키가 전하는바 실제로 일어난 일은 이러했다. 그와 디아길레프, 니진스키는 (콕토는 없이) 한 레스토랑으로 갔고, 디아길레프는 (눈물을 흘리기는커녕) 대만족이었다는 것이었다. "내가 원하던 딱 그대로 되었다"라는 것이 일어난 일의 광고 효과를 십분 의식한 그의 일갈이었다.[10]

그렇지만 공연 후 한밤중에 어울려 다닌 디아길레프 무리에서 콕토를 완전히 배제할 수는 없을 것이다. 공연에 참석했던 케슬러 백작은 그날 일기에 "완전히 새로운 비전이었다. 전에 본 적 없던, 매혹적이고 설득력 있는 무엇이었다"라고 적으면서 이런 기록을 남겼다. 공연 후에 라뤼에서 "평소의 패거리"와 함께 늦은 저녁을 먹고 새벽 3시쯤에는 자신과 디아길레프, 니진스키, 박스트, 콕토가 "택시를 타고 밤의 시내를 한 바퀴 돌았다. (……) 박스트는 지팡이 끝에 매단 손수건을 깃발처럼 흔들었고, 콕토와 나는 자동차 지붕 위에 올라앉았으며, 니진스키는 연미복에 실크 해트까지 쓴 차림으로 말없이 혼자서 행복한 미소를 띠고 있었다".[11]

거트루드 스타인과 앨리스도 한 친구의 초대를 받아 〈봄의 제전〉을 보러 갔다. 초연일은 아니고 두 번째 공연이었지만 ─거트루드로서는 만족스럽게도─ 청중은 초연일 못지않게 흥분하여 저마다 취향대로 휘파람을 불거나 박수갈채를 보내거나 했다. 그녀와 앨리스는 음악이라고는 거의 들을 수 없었으니, "공연 내내 음악 소리는 사실상 들리지 않았기" 때문이었다. 무용은 "썩 괜찮았다." 하지만 그들은 박스석 옆자리의 한 성난 신사와 또 그 너머 자리의 다른 사람 사이에 벌어진 다툼 때문에 제대로 공연에 집중할 수가 없었다. 옆자리 신사는 공연 내내 지팡이를 휘두르더니 마침내 참을 수 없이 성이 나서는, 옆자리 사람이 도전적으로 벗어 든 실크해트를 지팡이로 내리쳤다. 거트루드 스타인은 흐뭇하게 기록했다. "그 모든 것이 믿을 수 없을 만큼 맹렬했다."[12]

그 무렵 그녀는 폭발적인 사건에 이골이 나 있었으며, 심지어 직접 얽히지 않은 사건에서도 그랬다. 그해 2월과 3월에 뉴욕의 제69연대 병기고에서 열린 대규모 미술 전시회는 미술계의 중요한 문화적 폭발에 불을 붙였고, 일련의 정황이 얽힌 덕분에 거트루드 스타인의 이름이 덩달아 주목받게 되었다. 조만간 '아모리 쇼Armory Show'로 알려지게 될 이 전시회를 주최한 것은 미국 화가 및 조각가 협회라는 "다양한 취향과 선호"를 가진 사람들이 느슨하게 모인 모임이었다. 회장인 아서 B. 데이비스를 위시한 많은 사람들은 단연 전통적인 취향이었지만, 그룹 전체는 "이곳 대중에게 다른 나라들의 미술계에 일어나고 있는 새로운 경향들의 결

과를 보여줄 때가 왔다"는 데 뜻을 모았다.[13]

전시회에 낼 작품을 선정하는 데 가장 발언권이 컸던 인물은 협회의 총무였던 월트 쿤으로, 그는 그 전해의 장기 유럽 여행 동안 비용을 아끼지 않고 작품을 섭외했다. 작품 선정에 파리 예술가들이 크게 선호되었던 것은 그가 당시 파리에 살면서 많은 예술가들과 친분이 있던 미국 화가이자 미술사가였던 월터 패치의 영향을 받은 덕분이었다. 결국 쿤이 고른 1,300점 이상의 회화와 조각, 공예품은 300명 이상의 유럽 및 미국 예술가들의 작품으로, 미국인보다는 유럽인이 더 많았다. 실로 엄청난 물량이라, 그것들을 전시하려면 거대한 공간이 필요했다. 뉴욕의 렉싱턴 대로와 25번가 사이에 있던 커다란 동굴 같은 병기고야말로 협회의 필요에 걸맞은 공간이었다.

전시회의 모토는 "새로운 정신"으로, 그것이 불러일으킬 충격적인 영향을 확실히 요약해주는 말이었다. 대중의 취향은 앵그르, 고야, 들라크루아, 코로, 쿠르베, 퓌비 드 샤반 등 이전 세대의 화가들을 비교적 쉽게 받아들였고, 마네, 모네, 르누아르, 드가, 메리 카사트, 로댕, 휘슬러 등의 작품도 더 이상 충격은 아니었다. 하지만 그 나머지에 대한 대중의 불신과 거부감은 이루 형언할 수 없을 정도였다. 세잔, 반 고흐, 고갱만도 끔찍하지만, 칸딘스키, 아르키펭코, 피카비아에 대해서는 대체 무슨 말을 할 것인가? 특히 마티스의 〈푸른 누드〉를 비롯한 작품들도(마티스의 작품 열세 점이 전시되었다) 분노와 조롱의 표적이 되었고, 브랑쿠시의 눈자위 불거진 〈마드무아젤 포가니Mademoiselle Pogany〉와 마르셀 뒤샹의 큐비스트 회화 〈계단을 내려오는 누드Nu descendant un escalier〉

는 많은 사람들이 문명에 대한 중대한 모욕이라 믿는 것의 생생한 증거가 되었다.

아모리 쇼가 시카고 아트 인스티튜트로 이전하기까지 수천 명이 뉴욕 아모리 쇼를 방문했으며, 충격파가 퍼져나갔다. 시카고 사람들 수천 명이 유럽 퇴폐주의의 이 최근 사례들을 보러 모여들었는데, 그들도 뉴욕 사람들 못지않게 분개했다. 시카고 학교 당국자들은 그 미술이 "선정적"이라고 선포했고, 일리노이 상원의 윤리 위원회가 조사에 나섰다. 시카고 아트 인스티튜트의 몇몇 성난 학생들은 마티스의 〈사치Le Luxe〉와 〈푸른 누드〉의 복제화를 화형에 처하기도 했다. 그 무렵 전시회는 보스턴으로 옮겨 가 있었고, 그 모든 부도덕성을 조장한 장본인으로 지목된 마티스는 놀라서 미국 신문기자에게 "미국 사람들에게 내가 헌신적인 남편이요 아버지이며, 안락한 집과 정원을 지니고 살아가는 보통 사람이라는 점을 말해달라"고 부탁하기까지 했다.[14]

아모리 쇼는 미국 화가들을 해방시키고 미국 대중, 특히 장래의 컬렉터들을 준비시키는 데 한몫을 했다.[15] 또한 거트루드 스타인의 경력을 띄우는 데도 크게 기여했다. 스타인이 메이벨 도지를 그린 초상문文은 도지를 대단히 기쁘게 하여, 그녀는 아모리 쇼 개막 직전 《뉴욕 선New York Sun》에 거트루드의 작품에 관한 기사를 실을 기회를 재빨리 포착했다. 편집자는 "이 기사는 후기 인상주의의 정신을 산문으로 옮긴 세상에 단 한 명뿐인 여성, 그 정신을 십분 이해하는 유일한 미국 여성에 관한 것"이라는 소개문을 달았다.[16] 그 결과 거트루드 스타인은 아모리 쇼와 때를 같이하여 이름을 알리게 되었고, 유럽 아방가르드 예술가들을 미국인

들의 의식 전면에 부각시킨 동일한 파도를 타게 되었다. "어디에 가든 모두들 거트루드 스타인에 대해 말하고 있어!"라고 메이벨은 흥분하여 거트루드에게 알렸다.[17] 거트루드 역시 그 '영광'에 전율했다면서, 메이벨에게 자신이 "공작새처럼 자랑에 겨웠다"라고 썼다.[18]

하지만 거트루드는 광고 효과에는 만족했지만, 메이벨 도지가 각광을 받는 것은 불만이었다("만일 거트루드 스타인이 아모리 쇼에서 태어났다고 한다면, 메이벨 도지 역시 그러했다"라고 도지는 훗날 썼다.)[19] 거트루드는 누구에게도 첫째가는 자리를 양보할 마음이 없었고, 얼마 가지 않아 메이벨 도지를 떨구어내게 된다.

∼

모든 중요한 사건에 그렇듯이, 아모리 쇼에도 승자와 패자가 있었다. 피카소도 브라크도 별 호응을 얻지 못했다. 굳이 따지자면, 피카소 쪽에서야 경력을 쌓아나가는 데 굳이 아모리 쇼를 필요로 하지는 않았지만 말이다. 하지만 아모리 쇼가 필요했던 사람들도 있었으니, 모딜리아니도 그중 한 사람이었지만, 그는 아예 초대조차 받지 못했다.

그 무렵 모딜리아니는 조각가로 분투한 지 여러 해가 되었는데도, 작품을 중개해주겠다는 이도 사겠다는 이도 없었다. 늘 그렇듯 월계관이야 로댕이 썼지만 알렉산더 아르키펭코 같은 젊은 작가들도 적어도 한 점은 출품했고, 모딜리아니의 친구 브랑쿠시는 다섯 점이나 출품했다. 그중 한 점인 대리석 흉상 〈마드무아젤 포가니〉는 혹평을 받아 각설탕 위에 세워놓은 삶은 달걀에 비유되

기도 했지만.

모딜리아니는 머잖아 돌 깨기를 그만두고 회화로 돌아가게 되는데, 돌먼지가 폐를 상하게 한다는 점 외에 어쩌면 그런 낙심도 이유로 작용했을 것이다. 오늘날 남아 있는 그의 조각 작품들은 가치가 치솟았지만, 당시에는 사겠다는 이를 찾을 수 없었다. 모딜리아니는, 피카소와는 딴판으로, 무일푼이 되었다.

다행히 그에게도 곧 기욤 셰롱이라는 중개상이 나타나 적은 액수나마 정기적인 보조금이 들어오게 되며, 그리고 직후에는 막스 자코브의 주선으로 훨씬 더 수완 좋은 중개상인 폴 기욤을 만나게 된다. 기욤은 이제 막 화상으로 출발한 젊은이로(그의 컬렉션이 오늘날 파리 오랑주리 미술관의 모태가 되었다) 비전을 지니고 있었고, 모딜리아니를 높이 평가해주었다.

기욤의 도움으로, 모딜리아니는 마침내 혹독한 가난에서 가까스로 벗어나기 시작할 것이었다.

~

라벨과 스트라빈스키는 〈불새〉(1910), 〈페트루슈카〉(1911), 〈다프니스와 클로에〉(1912)의 정신없는 시절을 함께 겪으며 서로를 알아가게 되었다. 그들은 서로의 개막 공연에 참석하는 것은 물론이고, 리허설에 관심을 가지고 들어주기도 하면서 친구가 되었다. 두 사람의 관계가 더욱 돈독해진 것은 디아길레프가 무소륵스키의 미완성 오페라 〈코반치나Khovanchtchina〉를 상연하기로 하고 오케스트라 재편성을 의뢰하면서부터였다. 두 사람은 공동으로 이를 수락했고, 이 작품은 1913년 〈봄의 제전〉에 이어 6월에

샹젤리제 극장에서 상연되었다.

1913년 3월과 4월, 두 사람은 스위스 클라랑에 있던 스트라빈스키의 집에서 공동 작업을 했다. 스트라빈스키가 라벨에게 〈봄의 제전〉 원고를 보여준 것도 그 무렵이었고, 깊은 감명을 받은 라벨은 친구인 시인 뤼시앵 가르방에게 이렇게 썼다. "자네가 러시아 시즌에 파리에 있게 되기를 바라네. 스트라빈스키의 〈봄의 제전〉을 들어봐야 해. 그건 〈펠레아스〉 초연만큼이나 중대한 사건이 될 걸세."[20]

라벨은 스트라빈스키와 점점 더 친밀하고 우호적인 관계를 이어나갔지만, 드뷔시와의 관계는 갈수록 악화되었다. 이 불행한 사태는 그해에 두 사람이 말라르메의 시 세 편의 배경이 될 곡을 작곡하기로 하면서 한층 심각해졌다. 그들은 서로 상대방에게도 의뢰가 간 것을 모르는 상태였는데, 우연히도 두 사람이 고른 시두 편이 같은 것이었다(드뷔시는 이 일에 대해 "의학 아카데미에 보낼 만한 자기암시 현상"이라고 말했다). 라벨이 먼저 작곡을 마쳤고, 말라르메의 사위이자 유언집행자인 에드몽 본니오 박사로부터 시를 가사로 사용해도 좋다는 허락을 받았다. 그러니 그 직후 드뷔시가 시들을 사용하게 해달라고 요청했을 때, 본니오 박사는 이미 라벨에게 사용권을 주었다는 이유로 거부할 수밖에 없었다. "아마도 말라르메 가족은 니진스키가 그 세 편의 노래에 대해 새로운 안무를 생각해낼 것이 두려웠던 모양이지?"라고 드뷔시는 신랄하게 논평했다.[21]

라벨과 드뷔시 모두의 출판을 맡고 있던 자크 뒤랑이 라벨에게 "간곡한 편지"를 썼다. 그 얼마 전에도 라벨은 〈영상〉에 대한

비평가들의 공격으로부터 드뷔시를 옹호한 터였다. 라벨은 비평가들이 젊은 작곡가들을 "그들이 존경하는 거장[드뷔시]과, 또 그 거장을 그들과 반목하게 만들려" 한다고 비난하며 맞섰었다.[22] 라벨은 말라르메 사건에도 즉시 개입하여 본니오 박사에게 재고를 요청했고, 본니오는 그렇게 했다. "상황이 정리되었다"라고 라벨은 만족하여 롤랑-마뉘엘에게 알렸다.[23]

라벨은 두 사람이 같은 텍스트에 대해 전혀 다른 음악을 작곡하리라 예견했고, 실제로 그랬다. 라벨의 섬세하고도 끓어오르는 듯한 배경음악(1914년 초에야 연주되었다)은 스트라빈스키의 영향을, 그리고 스트라빈스키를 거친 쇤베르크의 〈달에 홀린 피에로〉의 영향을 보여준다. 드뷔시는 여전히 최근의 음악 동향을 마뜩잖아하기는 했지만, 그러면서도 자신의 마지막 작품이 될 이 마법적인 노래들에서는 잠시 무조주의를 즐기고 있었다.

~

그해 여름 마리 퀴리는 건강이 많이 나아져서 알베르트 아인슈타인의 가족과 함께 스위스의 엥가딘으로 하이킹 여행을 갔다. 마담 퀴리는 그 여행을 즐긴 듯하지만, 아인슈타인은 그녀가 지나치게 진지하다고 생각했다.

그해 여름, 피카소는 부친의 죽음을 겪은 후 자신도 의사가 진단을 내릴 수 없는 열병으로 심하게 앓았다. 그러자 앙리 마티스는 먼저 화해의 손길을 내밀어 자주 꽃과 오렌지를 사 들고 병문안을 왔다.

피카소는 회복했고, 화해한 두 사람은 함께 마티스의 이시 집

근처 숲으로 함께 말을 타고 산책을 나가기도 했다. 피카소는 승마를 즐기는 사람이 아니었으므로, 마티스의 한 전기 작가가 표현한 바에 따르자면 "그것은 전쟁 중인 두 나라의 지도자들 사이에 오가는 공적인 화해의 제스처와도 같은 것이었다".[24] 두 사람은 여전히 달랐지만 우호적인 태도를 보였고, 이제 계속 진행 중인 정상회담의 지도자들처럼 편지와 생각을 주고받을 수 있는 위치에 이른 것이었다. 놀라운 발전이었고, 두 사람의 친구들은 사태를 어떻게 받아들여야 할지 알지 못했다. 하지만 피카소와 마티스가 과거를 잊기로 한 이상, 그들의 동료들도 더 이상 두 사람을 철천지원수 취급할 수 없었다. 대신에 그들은 곧 피카소와 마티스를 현대미술의 공동 기수로 여기게 되었다.

둘 중 어느 쪽인가가 ─ 어느 쪽이었는지는 아무도 기억하지 못하지만 ─ 이렇게 말했다는 것도 그 무렵의 일이다. "우리는 상반된 수단으로 둘 다 같은 것을 찾고 있다."[25]

1913년 가을, 셀레스트 알바레 ─ 프루스트의 "친애하는 셀레스트" ─ 가 마르셀 프루스트를 위해 일하기 시작했다. 그녀는 그 "폭압과 선의의 괴물"을 사랑하고 즐거워하며 그의 여생을 견뎌냈다. 어떻게 밤에만, 그것도 병자를 위해 사는 것을 견딜 수 있었는지, 훗날 질문을 받은 그녀는 이렇게 대답했다. "그의 매력 때문이지요. 그의 미소, 그가 말하는 방식, 섬세한 손으로 턱을 괴는 방식요."[26]

셀레스트는 나중에 프루스트의 가정부가 되었지만, 처음에는

『스완네 집 쪽으로』가 출간되었을 때(1913년 11월 14일) 책 배본에 손이 딸려 돕기 시작했었다. 그녀의 남편이 프루스트의 운전사였고 당시 그녀는 아주 젊은 새댁으로 파리에 온 지 얼마 안 되어 향수병에 걸린 상태였다. 곧 프루스트는 (그녀의 기분을 알아차렸던 듯) 낮에만 와서 하인 니콜라가 병원에 있는 아내를 보러 간 동안 그 대신이 되어주면 어떻겠느냐고 제안했다. 그 시간이면 프루스트는 이미 잠에서 깬 직후의 카페오레와 크루아상을 든 다음이었지만, 두 번째 커피를 위한 두 번째 크루아상도 항상 준비되어 있었다.

니콜라가 셀레스트에게 일러준 요령은 아주 구체적이었다. 벨이 두 번 울리고 침실의 단추가 희게 표시되면(벽에 걸린 판에 각 방을 나타내는 검은 단추들이 붙어 있었다) 두 번째 크루아상을 "준비해둔 커피 잔과 어울리는 특정한 접시에 담아서" 가져가야 했다. 두 번째 크루아상을 가져가면 "침대 곁 협탁 위 큰 은쟁반에 작은 은제 커피포트와 잔, 설탕 그릇, 그리고 우유 단지가 놓여 있는 게 보일 거요. 커피 잔과 크루아상을 그 쟁반 위에 두면 돼요". 니콜라는 그녀에게 그렇게 이르고는 "그런 다음 나가는 거지" 했다. 무엇보다도 중요한 것은 "무슨 일을 하든, 그분이 먼저 묻기 전에는 아무 말도 하면 안 된다는 거요".[27]

셀레스트는 며칠째 오후마다 갔지만 벨은 울리지 않았다. 그러다 어느 날 오후 갑자기 두 번 벨이 울렸다. 그녀는 두 번째 크루아상을 적절한 접시에 담아가지고 복도 건너편을 향해 큰 거실을 통과해 갔다. 네 번째 문에 이르러 노크 없이 문을 열고 들어가 묵직한 커튼을 밀어 열었다. 연기가 너무나 자욱하여 앞이 보이

지 않았다. "프루스트 씨는 심한 천식을 앓고 계셔서 훈증제를 태
웠는데, 나는 그렇게 자욱한 운무는 미처 생각지 못했다." 그녀는
침대 곁 램프의 작은 불빛과 놋쇠로 된 침대 머리, 그리고 흰 시트
조금을 분간할 수 있었다. "프루스트 씨의 모습은 두꺼운 스웨터
속의 흰 셔츠와 두 개의 베개에 기댄 상체밖에 보이지 않았다. 그
의 얼굴은 방 안의 어스름과 훈증 연기에 가려져, 나를 바라보는
눈길 말고는 전혀 볼 수 없었다." 그녀는 겁을 먹은 채 침대 곁 은
쟁반 쪽으로 갔고, 크루아상이 담긴 접시를 쟁반에 내려놓은 다
음, 보이지 않는 얼굴을 향해 절을 했다. 그는 "아마도 감사의 표
시인 듯 손짓을 했지만, 말은 한마디도 하지 않았다".[28]

그 방에서 가장 이상한 점을 알아차린 것은 뒤늦게, 부엌에 돌
아가서였다. "마치 거대한 코르크 안에 들어간 것 같았다. 사방에
소음을 막기 위해 코르크 판자가 덧대어져 있었다."[29]

셀레스트는 그렇게 오스만 대로 102번지의 일을 시작했다.

프루스트의 출판업자에게는 놀랍게도, 『스완네 집 쪽으로』는
많은 서평을 받았고 그 대부분이 호평이었다. 그래서 출판사는 비
록 조심스러우나마 재판을 고려하게 되었다. 『스완네 집 쪽으로』
를 출간하기 위해서는 무려 다섯 차례나 교정쇄를 찍고 복잡하기
짝이 없는 교정 사항들을 반영해야 했으니 편집자에게는 악몽이
었다. 일단 인쇄에 들어간 후에도 여전히 오자와 오식이 수두룩했
는데, 일이 묘하게 돌아가 흥행사 가브리엘 아스트뤼크가 재판의
교정을 돕게 되었다. 전직 편집 교정자였던 아스트뤼크는 자기만

의 교정지를 인쇄하여 교정 작업을 시작했다. 프루스트는 곧 아스트뤼크가 작업한 교정지에 대해 알게 되었고, 재판을 위해 그것을 빌리기로 했다. 아스트뤼크는 다소 무안해하며 동의했다.

하지만 문단의 호평에도 불구하고, 프루스트는 우울한 기분에 잠겨 있었다. 그는 12월 내내 비서이자 운전사였던 알프레드 아고스티넬리 때문에 애를 태웠는데, 프루스트의 수많은 호의를 기꺼이 받아들이던 알프레드가 이제 그를 떠나 돌아오지 않으려 하는 것이었다. 그래서 프루스트는 버림받고 이용당한 기분이 들어 자기 책의 제2권을 타이핑하면서,[30] 화자의 이룰 수 없는 욕망의 대상을 '알베르틴'이라 이름 지었다.*

'게르망트'라는 이름은 그보다 더 전에 지은 것으로, 프루스트는 최후의 게르망트 백작이 1800년에 죽은 것을 알고서야 그 이름을 소설에 쓸 수 있게 되었다며 가슴을 쓸어내렸다. 그의 게르망트 공작부인으로 말하자면, 주된 모델은 벨 에포크 파리 사교계의 정점에서 문예를 이끄는 후원자로서 호의를 베풀던 그레퓔 백작부인이었던 것으로 보인다.[31] 프루스트가 처음 그레퓔 백작부인 엘리자베스를 본 것은 1890년대 초의 일로, 그 무렵 그는 활발한 사교 생활을 즐기며 파리 최상류층 인사들과의 교제를 열망하고 있었다("단춧구멍에 동백꽃을 꽂던 시절"이라고 그는 훗날 회고하면서, 자신의 어머니조차도 "나를 그런 사교계에는 소개해 주지 못했다"라고 덧붙였다).[32] 그레퓔 백작부인은 아직 30대 초

*
셀레스트 알바레는 아고스티넬리에 대한 이런 가설이나 프루스트가 동성애자였다는 설을 모두 사실이 아니라고 부인했다.

반이었고 흠잡을 데 없는 배경을 지니고 있었으며, 벨기에 은행 갑부 앙리 그레퓔과 결혼하여 부유하기도 했다. 그 모든 것 이상으로 그녀는 아름다웠으니, 당시 많은 사람들이 그녀를 파리에서 가장 아름다운 여성으로 손꼽았다. 마침내 어느 무도회에서 그녀를 본 프루스트는 그녀의 사촌인 저 기괴하게 세련된 로베르 드 몽테스큐 백작에게 편지를 썼다. "그녀의 아름다움의 모든 신비는 그 총기와 특히 수수께끼 같은 눈매에 있습니다. 저는 그렇게 아름다운 여성을 일찍이 본 적이 없습니다."[33]

프루스트가 그레퓔 백작부인에게 매혹되었던 것은 마치 그의 화자가 게르망트 공작부인을 우상화하여 혹시라도 마주칠까 하고 그녀의 산책길을 기웃대는 것과도 같았다. 하지만 이야기에서나 실생활에서나, 프루스트도 그의 화자도 그들이 숭배하는 여성이 여신과는 거리가 멀다는 것을 알게 된다. 그 막대한 부와 교양과 사회적 지위를 별도로 하면, 그녀는 뜻밖에도 평범하고 심지어 상처 입기 쉬운 여성이었던 것이다.

에고가 강하기로 둘째가라면 서러울 폴 푸아레는 그녀에게서 오만함밖에 보지 못했는데, 이는 어쩌면 그 자신이 자극한 것이었을 수도 있다. "당신이 귀족 부인을 위해 옷을 만들 수 있으리라고는 생각지 못했네요"라는 것이 그레퓔 백작부인이 딸의 결혼식 때 입을 드레스(금박에 담비 모피로 장식한 것)를 맞추고는 만족한 기색으로 경멸하듯 그에게 던진 말이었다. "당신은 점원 아이들이나 날라리들이 입을 옷만 만드는 줄 알았는데요."[34]

하지만 케슬러 백작은 그녀에게서 다른 면도 보았다. 백작부인과 그녀의 남편 사이의 어색한 장면을 목격한 후, 그는 그녀에

게 왜 로댕에게 흉상 제작을 의뢰하지 않는지 물어보았다. "제 남편은 저를 위해 뭔가를 해주려는 생각이 없어요"라고 그녀는 대답하며 이렇게 덧붙였다. "저는 대단히 부유한 사람의 아내이지만, 그의 재산을 내 것이라고 생각해본 적이 없어요. 제게는 집이 있고, 거기서 살기로 한다면 계속 살 수 있겠지요. 하지만 그 집을 잃고 나면 아무것도 없어요." 그녀를 그린 초상화가 없느냐고 케슬러가 묻자 그녀는 "작년에 브뤼셀에서 찍은, 꽤 잘 나온 사진이 한 장" 있다고 대답하고는 "내게서 남을 것은 아무것도 없어요"라고 대답했다. 케슬러는 "그녀의 음성은 냉랭했지만, 그 말 뒤에서 숙명을 느낄 수 있었다"라고 썼다.[35]

~

1913년은 파리 최상류층 시민 중 상당수에게 신체적으로나 재정적으로나 힘든 한 해였다. 사라 베르나르는 그해 초 서글픈 미국 순회공연에서 돌아와 〈잔 도레Jeanne Doré〉의 불행한 어머니 역할로 무대에 섰다. 그녀에게 어울리는 감동적인 역으로 성공을 거두기는 했지만 씁쓸한 성공이었으니, 나이 든 육신의 고통으로 인해 그녀가 원래 길이대로의 연극에 출연한 것은 그것이 마지막이었다.

가브리엘 아스트뤼크는 샹젤리제 극장에서의 성공을 그리 오래 누리지 못했다. 그해 봄 그토록 부푼 기대로 열었던 극장을 11월에는 재정적 문제로 인해 떠나야 했기 때문이다. 영화제작자 조르주 멜리에스도 파산하여 파테 영화사에 많은 빚을 지게 되었다. 게다가 그것으로는 인생고가 충분치 않다는 듯, 아내마저 세

상을 떠나 그는 어린 아들을 혼자서 키워야 했다.

한편 드뷔시는 병든 어머니의 치료비를 대는 한편 자신과 가족이 익숙해져 있던 생활 방식을 유지하느라 금전적 압박에 몰린 나머지 출판업자에게 이런 편지를 써야만 했다. "근심으로 마비될 지경일세. 자네는 지금 내가 겪고 있는 고통의 시간을 상상도 못 할 걸세. 어린 슈슈만 없다면, 비록 어리석고 우스꽝스러워 보일지언정, 내 머리에 총이라도 쏘고 싶은 심정이라네."³⁶

그나마 좋은 소식은, 도둑맞았던 〈모나리자〉가 그해 말에 뜻밖에도 이탈리아에서 발견되었다는 것이다. 절도범은 이탈리아인 가옥 도장업자로, 파리에 살면서 일하던 중 피렌체의 유수한 화상과 접촉하여 상당한 액수의 돈을 요구했다. 비록 그 자신의 진짜 동기는 그림을 이탈리아에 돌려주는 것이었다고 주장했지만. (그는 그 그림이 프랑스에 있게 된 경위에 대해 잘못 알고 있었다. 그는 나폴레옹이 그것을 약탈한 줄로 알고 있었지만, 실은 300년 전에 프랑스 왕 프랑수아 1세가 정식으로 구입한 것이었다.)

그런데 그는 어떻게 〈모나리자〉를 훔쳐냈던 것일까? 쉬운 일이었다고 그는 판사에게 말했다. 〈모나리자〉에 유리 액자를 씌우는 일을 맡은 회사에 고용되어 있던 그는 그림이 어떤 식으로 걸려 있는지 볼 기회가 많았고 담당자들과도 아는 사이가 되었다. 담당자들은 몇 달 후 작업복 차림으로 나타난 그를 알아보았으며, 당시 그가 루브르에 고용되어 있지 않다는 사실에 유념하지 않았다.

루브르가 일반에 개방되지 않는 월요일 아침 일찍 살롱 카레로 잠입한 그는 경비원이 떠나기를 기다렸다가 〈모나리자〉를 벽에

서 떼어내 안쪽 계단으로 달아났다. 거기서 그림을 틀에서 꺼내 작업복 밑에 감추고 나왔다. 프랑스 경찰이 2년이 넘도록 고심했던 온갖 가설들과는 달리, 〈모나리자〉는 도난 기간 내내 절도범이 사는 파리 10구의 초라한 아파트 안 낡은 트렁크 밑바닥에 붉은 비단에 싸인 채 조심스레 감추어져 있었던 것이다.

그림이 발견되자 프랑스 전체가 축제 분위기였고, 이탈리아 측에서 루브르에 그림을 돌려주기로 한 후에는 더욱 그러했다. 절도범은 감옥에 갔지만 복역 기간은 얼마 되지 않았다. 전쟁 동안 이탈리아 군대에서 복무한 후, 그는 왜 그랬는지 파리로 돌아왔다. 그리고 그곳에서 페인트 가게를 열었다.

～

그해 초에 로댕은 좀처럼 낫지 않는 병과 싸우며, 클레르 드 슈아죌이 그의 곁에서 맴도는 동안 멀어졌던 친구와 친지들과의 관계를 회복하느라 애쓰고 있었다. 특히 그는 자신이 "거의 망가뜨리다시피 한", "들판의 가련한 꽃"[37] 로즈에게 돌아가고자 했다. 또한 아들 오귀스트 뵈레와의 관계를 개선하고자 나섰으니, 그동안 재정적 지원은 해주되 항상 거리를 두었고 결코 친자로 인정하지 않던 터였다. 그런 상황은 아버지를 숭배하던 오귀스트에게 몹시 괴로운 것이었다. 오귀스트는 가난한 데다 병도 깊었으므로, 로댕은 마침내 아들과 그의 오랜 동거녀를 불러 뫼동에 살게 했다. 거기서 두 사람은 로댕이 마련해준 집에서 가명으로 살았고, 그 자신도 예술가로서 상당한 소질을 보이던 오귀스트는 경비원으로 일하는 한편 조각사로 고용되어 급료를 받았다.

하지만 로댕을 괴롭히는 과거의 망령들은 또 있었으니, 3월에
는 카미유 클로델의 아버지가 세상을 떠났고—아버지만이 카미
유에게 필요한 재정적·정서적 의지가 되어주었었다—그러자
남동생은 그녀를 정신병원에 수용시켰다. 의사들은 반대했지만
어머니와 남동생의 종용으로 그녀는 기나긴 여생을 그곳에서 보
내게 된다. 로댕은 한때 제자요 연인이며 그의 삶에서 그토록 중
요한 역할을 한 탁월한 예술가였던 그녀를 방문하고자 했으나,
그녀의 어머니와 남동생은 자기들 외에는 아무도 그녀를 방문하
거나 서신 연락을 취할 수 없도록 해놓았다. (사실상 남동생은 거
의, 어머니는 전혀 방문하지 않았다.) 마침내 로댕은 ("그녀가 그
지옥에서 벗어나기까지 약간의 안락함이라도"제공할 수 있도
록)[38] 그녀에게 돈을 보낼 방도를 찾아냈으며, 나아가 장래의 로
댕 미술관에 그녀의 작품을 위한 방을 마련하겠노라고 약속하기
까지 했다. 하지만 클로델의 어머니와 남동생은 그녀의 작품을 전
시하는 데 결사반대했고, 그래서 그녀는 로댕의 그 선물에 대해
결코 알지 못했다. 그녀가 죽고 오랜 후에야 폴 클로델은 로댕의
유지를 기려 누나의 주요 작품 넉 점을 로댕 미술관에 기증했다.

~

로댕이 살아오는 동안 망가뜨린 관계들을 복구하느라 부심하
던 무렵, 디아길레프와 니진스키의 관계는 급속히 악화되었다.
결별 후에 니진스키는 자신이 "디아길레프를 내놓고 미워하기 시
작했었다"라고 썼다. "내가 그를 떠나겠다고 하자" 디아길레프가
지팡이로 그를 팼다는 것이었다.[39] 디아길레프의 외모와 나이는

훨씬 더 젊었던 니진스키에게 혐오감을 불러일으켰고, 그는 디아길레프의 접근을 막느라 호텔 방문을 걸어 잠그기까지 했다고 한다. 여름이 되자, 사실을 숨기려는 디아길레프의 노력에도 불구하고, 그와 니진스키의 관계는 사실상 끝나 있었다.

하지만 뒤이은 사태는 완전한 충격이었다. 발레단은 예정된 대로 디아길레프 없이 라틴아메리카 순회공연을 떠났다(그는 언젠가 점쟁이로부터 물에서 죽으리라는 예언을 들은 후로 해상 여행을 두려워했고, 얄궂게도 실제로 베네치아에서 죽었다). 선상에서 니진스키는 헝가리 출신의 신출내기 발레리나 로몰라 데 풀슈키의 눈길을 끌었다. 그녀는 발레 뤼스 무용수들과 함께 수업을 들었고 라틴아메리카 공연에 함께 참가하게 된 터였다. 곧 어디서나 함께 다니는 그들의 모습이 눈에 띄었지만, 아무도 별다르게 생각하지 않았다. 티격태격하기는 했어도, 니진스키는 여전히 디아길레프의 연인이라는 것이 주지의 사실이었다. 하지만 니진스키는―또는 적어도 로몰라는― 생각이 달랐고, 부에노스아이레스에 상륙한 지 며칠 만에 두 사람은 결혼했다.

니진스키의 어머니는 아들이 자신의 허락도 구하지 않고 심지어 결혼 소식을 알리지도 않은 데에 분개했다. 디아길레프는 슬픔과 분노로 거의 히스테리 상태였다. 그가 소식을 접했을 때 곁에 있었던 미시아에 따르면, 그는 "일종의 히스테리에 사로잡혀 흐느끼고 고함치며 무슨 짓이라도 할 것처럼 보였다".[40] 이윽고 그는 보복을 위해 자신이 할 수 있는 일을 했다. 즉, 니진스키를 해고했다.

니진스키는 그 반응에 어안이 벙벙했던 것 같다. 그는 스트라

빈스키에게 편지를 써서 성난 디아길레프를 무마해달라고 부탁했다. 디아길레프가 "내게 줘야 할 돈이 많습니다"라고 그는 사정했다. "지난 2년 동안 춤춘 것은 물론이고 〈목신〉과 〈유희〉, 〈제전〉 등 새로운 안무에 대해서도 한 푼도 받지 못했습니다. 나는 계약 없이 일했어요." 물론 디아길레프의 연인으로서 그는 아무 부족함 없이 살았었다. 이제 그는 "모든 것을 잃었다".[41] 그는 디아길레프가 무용수로서나 안무가로서나 또 연인으로서나 자기 없이도 해나갈 수 있다고는 생각해본 적이 없었다.

~

변화는 도처에 있었다. 말이 끌던 승합마차가 그랑 불바르에서 사라지면서 한 시대가 함께 가버렸다. 바로 얼마 전까지만 해도 풍선처럼 부풀어 있던 여성들의 평상복 치마는 너무나 좁아져서 허벅지 윤곽이 드러날 정도였다. 그리고 한때는 최신 발명품이던 자동차가 이제는 필수품이 되었으니, 전화 또한 그렇게 사생활 속으로 밀고 들어왔다. 뮈니에 신부는 완전히 끝났다고 생각했던 사교 생활을 되찾았고 자신과 친구들을 연결해주는 자동차며 기타 발명들의 편리성에 감탄했다. "아, 내 삶이 얼마나 달라졌는지!" 그는 감격에 겨워 외쳤다. "자동차와 공기역학의 생활. 오찬과 만찬의 생활."[42]

1913년 초, 릴리 불랑제는—변함없이 우아한 모습으로—또다시 콩세르바투아르의 학기말시험을 위한 작곡에 매진하고 있었다. 3월에는 좀 쉴 여유가 있었지만, 4월에는 다시 작업을 시작하여 로마대상 경연을 준비해야 했다. 스승인 폴 비달은 그녀의

탁월한 재능을 재확인하면서, 그녀가 여전히 병약한 것이 큰 유감이라고 적었다.

그해 5월에 릴리는 로마대상 경연 예선을 위해 파리를 떠나 콩피에뉴성城에서 격리 생활에 들어갔다. 열세 명의 참가자는 엄격한 제약 가운데서 합창과 푸가의 오케스트라곡을 써내야 했다. 심사 위원들이 지정한 푸가 주제와 합창의 가사는 참가자들에게 공표되기까지 비밀에 부쳐졌다. 일단 과제를 받으면 참가자들은 서로서로, 또는 외부의 누군가와 접촉하지 못하도록 엄격한 감시 하에 놓였다.

엿새 후 릴리는 작품을 제출했고, 다른 네 명과 함께 결선에 진출하게 되었다. 이번에는 한 달 안에 칸타타를 작곡해야 했다. 릴리와 동료 참가자들은 다시금 격리 생활에 들어갔고, 언론은 여성(게다가 전에 2등상을 탔던 여성 수상자의 여동생)이 결선에 올랐다는 사실에 주목했다. 그녀는 참가자 가운데 가장 젊었고 두 번째로 젊은 참가자보다도 여섯 살이나 아래였으며, 다른 참가자들과는 달리 결선에 오르기도 처음이었다. 6월 5일, 결과가 발표되었다. 그녀는 서른여섯 표 중 서른한 표라는 압도적인 지지를 받으며 로마대상 음악 부문 수상자로 결정되었다. 심사 위원들이 그런 결정을 내리기까지는 단 45분밖에 걸리지 않았다.

통쾌한 승리였다. 열아홉 살의 나이에 릴리 불랑제는 로마대상을 수상한 최초의 여성이 되었다. 경쟁 자체를 무의미하게 만들어버린 압승이었다.

~

러시아 순회공연을 마치고 파리로 돌아온 이사도라 덩컨은 여전히 비극의 예감에서 헤어나지 못했다. 그녀는 "이상한 압박감에 짓눌려" 살았고, 어느 날 밤에는 소스라쳐 놀라며 잠에서 깨었다. "검은 옷을 입은 형체가 침대 발치로 다가와 동정 어린 눈길로 나를 내려다보았다"라고 그녀는 썼다.[43] 이사도라가 불을 켜자 그 형체는 사라져버렸지만, 잊을 만하면 한번씩 나타나곤 했다.

의사의 권유에 따라 이사도라는 아이들과 가정교사를 데리고 잠시 베르사유로 거처를 옮겼다. 그곳에 머물던 어느 날 싱어가 불쑥 찾아와 점심이나 하자고 해서 아이들도 데리고 나갔다. 그녀는 기뻤고 넷이서 함께 이탈리아 식당에서 즐겁게 식사했다. 그런 다음 그들은 뇌이의 스튜디오로 돌아가 그녀는 그곳에서 연습을 하고, 아이들은 가정교사와 함께 베르사유로 돌아가기로 되었다.

이사도라의 스튜디오는 센강과 나란히 달리는 대로와의 교차점에서 불과 몇백 미터 떨어진 곳에 있었다. 비가 오고 있었고, 아이들을 태우고 베르사유로 가던 운전사는 강이 돌아가는 곳에서 충돌 사고를 피하느라 브레이크를 세게 밟았다. 그 바람에 차의 시동이 꺼져서, 운전사는 엔진을 크랭크로 돌리려고 밖으로 나갔다. 나중에 그는 차 밖으로 나갈 때 기어를 중립에 놓은 뒤 주차 브레이크를 걸어두었다고 주장했지만, 엔진이 돌기 시작하자 차는 곧장 대로를 향해 돌진했고, 둑을 넘어 강물 속으로 사라졌다.

근처 카페에 있던 노동자 몇 사람이 도움을 요청하는 외침에

423 　　　　　　　불꽃놀이 ～ 1913

달려 나와 근처 소방대에 알리는 한편 물속으로 뛰어들었지만 소용없었다. 침수된 자동차를 찾아내어 물가로 끌어올리는 데는 한 시간 반이 걸렸다. 이사도라의 두 아이와 가정교사는 이미 숨이 끊어진 뒤였다.

믿을 수 없는 비극이었고, 이사도라의 삶은 다시는 이전과 같아질 수 없었다. 한동안 그녀는 완전한 충격에 빠져 지냈다. "오늘 우리 어린 딸 디어드리가 고통 없이 우리 곁을 떠나갔어"라고 그녀는 피렌체에 있던 크레이그에게 전보를 쳤다. "내 아들 패트릭도 함께"라고 그녀는 덧붙였다. "이 슬픔은 말로 표현할 수 없어."[44] 그녀는 훗날 이렇게 썼다. "그 이후로 내게는 단 한 가지 바람밖에 없었다. 그 끔찍한 사실로부터 멀리멀리 달아나는 것. (……) 내 삶은 그 모든 것으로부터 달아나려는 괴상한 시도의 연속이었다. (……) 삶 전체가 유령의 바다에 떠 있는 유령선처럼 보였다."[45]

"이른바 그리스도교식 장례라는 무언극"에 반발하여, 그녀는 "그 끔찍한 사고를 아름다움으로 변모시키는 것"밖에 바라지 않았다. "너무 큰 불행 앞에서 눈물조차 나오지 않았다."[46] 이사도라의 강경한 요청에 따라 그녀의 형제자매가 아이들을 산더미 같은 꽃으로 둘러쌌고, 에콜 데 보자르의 학생들이 흰 꽃다발을 한 아름씩 들고 왔다. 아이들을 땅에 묻어 "벌레에 먹히게" 하는 것을 참을 수 없었던 이사도라는 화장을 주장했으니, 당시에는 논란이 많은 결정이었지만 그녀는 바이런이 "셸리의 시신을 바닷가 화장단 위에서 태웠던" 것처럼 하기를 원했다.[47]

케슬러 백작이 고든 크레이그를 대신하여 이사도라의 뇌이 스

튜디오에서 열린 장례식에 참석했다. 그는 크레이그의 요청에 따라 작은 꽃다발 두 개를 들고 갔다. 하얀 관 위에 놓을 하얀 라일락 다발이었다. 나중에 그는 "그보다 더 감동적인 장례식은 본 적이 없었다"라고 썼다. "보통 장례식의 무미건조하고 위선적인 미사여구라고는 한 마디도 없는, 절대적인 침묵과 더없이 아름다운 음악으로 이루어진 장례였다."⁴⁸ 크레이그에게는 "파리 사람들 모두가 마음속 깊이 감동했다"라고 써 보냈다.⁴⁹

모두가, 그러니까 아이들의 죽음이 어미의 부도덕한 삶에 대한 징벌이라면서 그 비극적인 사건을 득의하여 바라본 사람들을 제외하고는 말이다.

～

그해 6월에 불가리아는 그리스와 세르비아에 대한 침공을 개시했다. 마케도니아 영토 배분을 놓고 이전 동맹국들인 그리스 및 세르비아와 알력이 생겼던 것이다. 곧 터키와 루마니아가 싸움에 끼어들었고, 뜻하지 않게 수세에 몰린 불가리아는 평화 협상에 동의했다. 이 제2차 발칸전쟁의 결과로 맺어진 새로운 조약에 의해 발칸반도의 새로운 국경들이 그어졌지만, 이에 불만을 품은 것은 참전국들뿐 아니라 비참전국인 이탈리아도 마찬가지였다. 조짐이 좋지 않았다.

하지만 전쟁으로 인해 특히 그리스와 알바니아에는 피난민들이 생겨났고, 이사도라는 아이들이 죽은 직후 파리를 떠나 오빠 레이먼드가 있던 코르푸섬[케르키라섬]으로 갔다. 그는 제1차 발칸전쟁 이후 그곳에서 구호 활동을 벌이고 있었다. "전쟁의 결과

불꽃놀이 ～ 1913

들은 보기에 처참해"라고, 그녀는 5월 말 크레이그에게 보내는 편지에 썼다. "만일 우리가 수백 명의 어린이를 구할 수 있다면, 디어드리와 패트릭이 나를 위해 그 일을 하는 걸 거야."[50] 그녀는 훗날 그때 일을 이렇게 회고했다. "우리는 지칠 대로 지쳐서 캠프로 돌아왔지만, 내 마음속에는 이상한 행복감이 밀려들었다. 내 아이들은 갔지만, 또 다른 아이들이 있다. 굶주리고 고통당하는 아이들. 이 아이들을 위해 살아도 되지 않을까?"[51]

하지만 7월 말이 되자 그녀는 "그 모든 비참을 보는 것"을 더 이상 견딜 수 없어서 파리의 빈집으로 돌아와 걷잡을 수 없는 오열의 발작에 빠졌다.[52] 심란하여 파리를 떠나 혼자서 알프스를 가로질러 이탈리아로 차를 몰고 가서 엘레오노라 두세를 만났고, 두세는 그녀가 슬픔을 이겨내도록 도와주었다. "아이들이 죽은 후 처음으로 나는 혼자가 아니라는 느낌이 들었다"라고 이사도라는 회고했다.[53]

두세의 격려로, 이사도라는 다시 춤을 출 용기를 얻었다. 젊고 잘생긴 이탈리아 조각가를 만나 잠시 연애도 했다. 파리로 돌아왔을 때는 새로운 학교를 열기로 약속이 되어 있었다. 싱어가 파리 외곽 벨뷔에 아름답고 널찍한 저택을 사주었고, 그녀는 그곳을 미래의 춤을 위한 신전으로 변모시키기 시작했다. 게다가 또 다른 아이를 맞이할 희망까지 생겼다. 이탈리아 연인 덕분에 임신했던 것이다.

～

그 전해 초에 조르주 클레망소는 사실상 2년 반 동안의 침묵을

깨고 다시금 정치 활동에 나섰고, 또다시 정부를 타도하고 로댕의 친구 레몽 푸앵카레의 정부를 세우는 일을 도왔다.

1913년 초 공화국 대통령으로 당선된 푸앵카레는 강력한 신념과 폭넓은 경험을 지닌 인물이었다. 중도 우파였던 그는 변호사이자 경제 전문가였으며 재무 장관, 총리, 외무 장관을 두루 거치며 점점 더 보수적인 노선을 따르게 된 터였다. 그는 대통령직을 제3공화국 초기 막마옹 원수 시절에 그랬던 만큼이나 강력한 것으로 만들기로 결심했고, 특히 외교정책을 확실히 장악할 작정이었으니 이는 독일에 대한 의심과 적대감에서 출발하는 정책을 뜻했다. 이런 입장은 클레망소도 마찬가지로, 그 점만 아니라면 푸앵카레는 전혀 클레망소의 마음에 드는 인물이 아니었다.

푸앵카레의 영도하에 프랑스 내셔널리즘은 꾸준히 부상했으며, 여론은 (독일과 같은 규모의 군대를 확보하기 위해) 의무 병역 기간을 연장하는 '3년법'을 결정적으로 지지했다. 애국심이 평화주의를 밀어냈고, 파리 콩코르드 광장의 검은 띠 둘린 스트라스부르 조각상* 주위에서는 호전적인 내셔널리트들의 데모가 점점 더 많아졌다.

프랑스 지상군이 연례 기동훈련을 시작한 것은, 겉보기에는 장병들을 놀고먹게 하지 않는다는 목적 말고는 별다른 의미가 없

*

1833-1846년에 걸쳐 콩코르드 광장에는 프랑스의 여덟 도시, 즉 브레스트, 낭트, 보르도, 마르세유, 리옹, 스트라스부르, 릴, 루앙을 나타내는 조각상들이 설치되었는데, 1871년 프랑스-프로이센 전쟁으로 스트라스부르를 독일에 빼앗긴 후 제1차 세계대전으로 되찾기까지 스트라스부르 조각상에는 검은 띠가 둘러졌다.

어 보였지만, 실은 이런 분위기가 그 배경에 있었다. 이런 기동훈련들은(독일에서도 그에 상응하는 훈련을 했고, 케슬러 백작도 7월 말에 참가했다) 비밀이 아니었고, 특히 그해 가을의 훈련에는 사실상 프랑스 육군 병력 전체가 툴루즈시 인근 지역에 전개되었다. 모든 것이 대단히 위엄 있고 질서 정연하게 진행된 끝에, 훈련 평가관들은 [가상 적군의] 복수 소대들이 소탕되었고 모든 화기가 파괴되었다고 선언했다. 독일 황제도 프랑스 대통령에게 훈련이 잘되어 기쁘다는 편지를 써 보냈다.

하지만 그 배경에는 가상이 아니라 실제의 전쟁 위협이 커가고 있었고, 주의 깊게 지켜보는 이들에게는 그것이 이전에 일어난 적 없는 전혀 다른 종류의 전쟁이 되리라는 점이 분명했다. 독일의 작전참모는 여전히 비행기를 정찰용으로만 보고 있었지만, 1913년 독일 국방부에서는 비행기 계약을 늘리기 시작하여 프랑스와의 격차를 좁히기 시작했다. 프랑스군도 처음에는 비행기를 추격이나 폭격용으로 사용하는 데 미온적이었으나 가브리엘 부아쟁의 공장은 이미 그 생산 및 판매를 군용으로 옮겨 가기 시작했다. 1912년 그 제작자가 "감시용으로 타의 추종을 불허한다"라고 자랑했던 부아쟁 비행기는 "최초의 전투기"가 될 전망이었다.[54]

16

사랑하는 조국 프랑스

1914

"군인으로서 전쟁터에서 국민적 이념이 생겨나 성장하고 발전해가는 것을 보는 것은 순수한 기쁨이다"라고 1905년 H. 드 말르레 대위는 중세의 격전지였던 부빈을 돌아보며 감격했다. "사랑하는 조국 프랑스여, 너는 중대한 위기들을 반드시 이겨내고 살아남으리라."[1]

실로 중대한 위기가 다가오고 있었지만, 1914년 초 파리에서 이를 감지한 이는 별로 없었다. 늦봄에 조르주 클레망소는 한 미국인 기자에게, 자신이 최근 창간한 신문《롬 리브르L'Homme Libre》에서 독일의 위협을 경고하는 북소리 같은 사설들을 계속 써왔음에도 독자들은 "전쟁 이야기에 코웃음 칩니다"라고 말했다. 그러면서 이렇게 덧붙였다. "파리는 명랑하고 우아하고 호화롭지요. (……) 파리는 중요치 않은 것들이 중요한 곳이 되었습니다."[2]

늘 그렇듯이 초미의 관심사는 스캔들이었으니, 3월에《르 피가로》의 주필 가스통 칼메트의 피살 사건으로 인해 계속 읽지 않

을 수 없는 기사들이 연이어 실렸다. 칼메트는 험난한 경력 동안 세르게이 디아길레프와 아방가르드 윤리관을 타도하는 데 앞장 섰을 뿐 아니라 현직 재무 장관이자 전직 총리인 조제프 카이요에게도 싸움을 걸었다. 이 막강한 정치가가 재정상으로뿐 아니라 사생활에서도 비리를 저질렀다고 고발했던 것이다. 좌익 공화주의 급진파의 지도자로서 조제프 카이요는 오래전부터 독일과의 유화정책을 선호했으며, 따라서 군대 징집을 확대하는 3년법에도 반대했다. 그는 또한 보수주의자들의 악몽이던 수입세를 주창했으니, 3년법에 대한 대가로 수입세도 곧 실시될 전망이었다. 이 모든 이유로, 《르 피가로》가 이끌던 보수주의 언론은 1913년부터 1914년 초에 걸쳐 그에게 사회주의와 독일을 위해 프랑스를 기꺼이 배신할 자라며 중상에 가까운 공격을 퍼부었다. 하지만 결정적이었던 것은 카이요의 아내 앙리에트가 아직 전남편과 이혼하기 전에 역시 유부남이었던 그에게 보낸 편지들이 공개된 것이었다. 두 번째 남편이 된 카이요가 칼메트에게 결투를 신청하도록 내버려두는 대신, 앙리에트는 자신이 직접 그를 처단하기로 했다. 칼메트의 《르 피가로》 사무실에 모피 코트에 토시 차림으로 들어선 그녀는 피스톨을 꺼내 그를 쏘았다.

맛깔스러운 스캔들이었다. 더구나 마담 카이요가 살인죄로 기소된 후에는 더욱 그러했다. 프랑스 정계 거물들의 이름이 오르내리는 소송 끝에 그녀는 무죄방면 되었으니, 여성으로서 치정 사건에서 감정을 통제할 수 없었다는 것이 이유였다. 페미니스트들이 반길 만한 결과는 아니었지만, 앙리에트 카이요로서는 불만이 없었던 듯하다.

그녀가 방면된 6월 28일, 사라예보에서는 오스트리아의 프란츠 페르디난트 대공과 그의 아내가 세르비아 내셔널리스트에게 암살되는 사건이 일어났다. 대공은 오스트리아-헝가리제국의 황태자였지만, 프랑스에는 잘 알려지지 않은 인물이었다. 그래서 적어도 파리에서는, 마담 카이요의 무죄방면 뉴스가 황태자의 암살 뉴스보다도 더 크게 보도되었다. 최근 몇 년 동안 발칸반도에서는 줄곧 위기가 있었지만 모두 해소되거나 미봉되었던 터였다. 그 이상 무슨 일이 있을 수 있겠는가?

~

프루스트는 『스완네 집 쪽으로』를 칼메트에게 헌정하기까지 했던 만큼, 칼메트의 죽음과 또 마담 카이요의 무죄방면 소식에 큰 타격을 입었다.[3] 여러 해 전부터 그는 칼메트의 호의를 얻으려 애썼으며, 칼메트도 이 작가 지망생과 잘 지내 나쁠 것이 없긴 했지만 (아마도 좀 더 중요한 일들로 바빠서) 그 헌정에 답하지 못한 터였다.

반면, 앙드레 지드는 『스완네 집 쪽으로』에 대해 전격적인 심경 변화를 일으켜 프루스트에게 사과의 편지를 보냈다. "벌써 여러 날 동안 당신의 책을 내려놓지 못하고 있습니다. 이 책에 흠뻑 빠져 그 황홀함에 취해 있습니다." 그는 심지어 이렇게 고백하기까지 했다. "이 책을 거절한 것은 NRF가 저지른 가장 중대한 실수요, (그 책임이 거의 전적으로 제게 있으니만큼) 제 평생의 가장 쓰라린 후회 중 하나로 남을 것입니다."[4] 지드는 프루스트가 구상하고 있던 3부작의 나머지 두 권을 NRF, 즉《누벨 르뷔 프랑세

즈》에서 내자는 제안도 했다.[5] 하지만 그때쯤엔 그라세 출판사에서도 고객의 가치를 알아차리고, 말로는 "마음대로 선택하라"면서도 그를 붙들어두기 위해 계산된 제안을 했다. 계약상으로나 심정적으로나 그라세에 매여 있던 프루스트는 계속 남기로 했지만, 대신에 처음보다는 좀 더 좋은 조건을 얻어낼 수 있었다.

그 무렵 프루스트는 행복과 슬픔의 양극단을 오가고 있었다. 친애하던 아고스티넬리가 비행 교육을 받던 중 추락 사고로 죽은 것이었다. 6월 초에 NRF가 프루스트의 출간 예정작에서 발췌된 대목들을 실었지만, 그는 아고스티넬리의 죽음으로 상심한 나머지 별반 신경도 쓰지 않았다. 그는 지드에게 말했다. "이런 슬픔을 어떻게 견뎌낼 수 있을지 모르겠습니다."[6]

~

앙리에트 카이요가 신문의 머리기사를 차지하던 무렵, 이사도라는 벨뷔에서 새 학교를 시작하느라 바빴다. 늦은 봄에 스무 명가량의 학생을 받았던 것이다. 그녀는 자신의 무용수 중에서 가장 뛰어난 여섯 명(이른바 '이사도라블'*이라 불리던 10대 소녀들)을 새 학교의 무용 교사로 삼았다. 금요일 오후에 벨뷔에서 열리는 학생들의 공연에는 이웃에 사는 로댕과 장 콕토, 그리고 고든 크레이그의 모친인 유명 여배우 엘런 테리 등이 즐겨 참석했다. 6월 26일에 그녀의 학생들은 트로카데로에서 공연을 했고, 이

*

Isadora와 adorable의 합성어. 이사도라의 사랑스러운 제자들을 가리키는 말.

제 임신 8개월인 이사도라는 관중의 눈을 피해 있었다. "나는 벨 뷔의 이 학교가 영구히 계속되어 여생을 그곳에서 보내며 내 작업의 모든 결과를 그곳에 남기게 될 줄로만 알았다."[7]

늦은 봄에, 거트루드 스타인도 『부드러운 단추들Tender Buttons』을 출간하여 작가로서의 경력에 진일보하고 있었다. 이번에 책을 낸 곳은 뉴욕의 작은 출판사로, 다행히도 이익에는 별 관심이 없고 "이국적인 취향의 새로운 책들"을 전문으로 한다고 표방하는 곳이었다. 출판사의 열정적인 홍보는 거트루드 스타인에 대해 "깃발 날리지 않는 배가 예술의 법칙 바깥에 있으나, 모든 항구에 기항하여 방문의 기억을 남긴다"라고 선전했다.[8] 『부드러운 단추들』에 대한 서평은 극적으로 갈려, 혁명적으로 참신한 숨결이라고 보는 이들이 있는가 하면 말도 되지 않는 헛소리라고 보는 이들도 있었다(어떤 서평가는 "머릿속을 달걀 거품기로 휘저어놓은 듯한 느낌이 들었다"라고 썼다).[9] 세 부분(사물들, 음식, 방)으로 나뉜 얄팍한 산문시집인 『부드러운 단추들』은 문학적 큐비즘으로 묘사되었으며, 특히 후기 큐비즘의 종합적 단계 내지는 콜라주에 비견되었다. "나는 그 무렵 피카소가 사물들을 한자리에 놓고 사진을 찍는 방식에 깊은 인상을 받았다. (……) 사물들을 한자리에 놓는 것만으로도 달라졌으니, 다른 그림이 아니라 다른 무엇, 피카소가 보는 대로의 사물들이 되었다."[10]

그즈음 레오와 거트루드 스타인은 완전히 결별한 상태로, 거트루드는 거절당하고 이용당한 느낌이었으며, 레오는 울적하지만 모든 면, 특히 지적인 면에서 자신이 비교할 수 없이 우월하다고 자부하고 있었다. 두 사람 다 독립의 필요성을 주장했다. 레오가

떠날 때 표면적인 다툼은 없었지만, 두 사람은 다시는 서로 말도 하지 않으려 했다.

레오는 피렌체로 떠났고, 두 사람은 그동안 샀던 그림들을 나누었다. 거트루드가 피카소를(드로잉 두 점만은 레오가 가졌지만), 레오는 르누아르를 갖기로 했고, 세잔은 나누어 가졌다. 세잔의 사과들을 차지하면서 레오는 말했다. "너는 이 사과들을 잃은 걸 신의 섭리로 받아들여야 할걸." 마티스의 〈삶의 기쁨〉은 레오가, 〈모자 쓴 여인〉은 거트루드가 가졌다. 레오는 짐짓 뻐기는 말로 자신의 선택을 마무리 지었다. "우리 모두 내내 행복하게 살면서 각자의 온당한 몫을 지키고 각자의 오렌지를 즐겁게 빨아먹기를 바라."[11]

죽기 얼마 전에 레오는 남매 사이에 알력이 있었다는 이야기를 부인하려 애썼다. "일시적인 입씨름 외에는 다툰 적이 없다. 우리는 그저 의견이 달라서 각자의 길을 갔을 뿐이다."[12]

~

뮈니에 신부는 다시금 사교 생활로 돌아가 수많은 오찬과 만찬에 대한 일기를 적는 가운데, 6월 29일에는 이렇게 썼다. "어제 오스트리아 대공 부부가 암살당했다."[13] 당시 파리에 살고 있던 미국 작가 이디스 워튼은 그 뉴스를 들었을 때 가든파티로 모여 있던 사람들 사이에 "순간적인 전율"이 이는 것을 보았다. "하지만 우리 대부분에게 페르디난트 대공은 이름뿐인 존재였다"라고 그녀는 덧붙였다. 나이 든 외교관 한두 명은 엄숙하게 고개를 흔들었지만, "대화는 다시금 최근의 연극이라든가 전시회, 루브르에

서 새로 입수한 미술품 등 (……) 당시의 관심사로 흘러갔다".[14]

다음 달 동안에도 그 암살로 인해 생겨난 위기의 중대성은 실
감되지 못했으며, 특히 보통 프랑스 사람들에게는 그러했다. 당
시 파리에서 일하고 있던 영국 기자 헬렌 펄 애덤은 7월 일기에
이렇게 썼다. "1914년, 프랑스 사람들은 정치 같은 것에 신경 쓰
지 않기로 한 듯했다."[15] 하지만 7월 말에 이디스 워튼은 "모든 것
이 이상해 보인다. 폭풍의 전조인 누런 하늘만큼이나 불길하고
비현실적이다"라고 썼고,[16] 뮈니에 신부는 "오스트리아와 세르비
아의 불화로 전쟁 소문이 들리기 시작한다. 만일 러시아가 슬라
브 형제들을 옹호하느라 오스트리아와 맞선다면, 프랑스도 말려
들어 가지 않을까?"[17]

오스트리아는 황태자의 암살만으로도 세르비아를 집어삼키기
에 충분한 도발이요 기회라고 보았다. 이미 두어 해 전에는 보스
니아와 헤르체고비나도 삼킨 터였다. 그달 초에 독일은, 러시아
가 정말로 슬라브 국가들을 옹호하겠다고 나설 경우 오스트리아
를 지지하겠다는 입장을 굳혔다. 7월 28일, 오스트리아는 세르비
아에 전쟁을 선포했고, 이튿날부터 공격을 개시했다. 러시아는 즉
시 오스트리아 국경에 병력을 동원함으로써 독일의 최후통첩을
촉발했다. 프랑스에서는 독일이 오스트리아-헝가리를 지지할 경
우 군사적으로 개입함으로써 러시아에 대한 조약의 의무를 이행
하기로 이미 약속한 터였다. 갑자기 일대 지옥이 시작되었다.

오랫동안 평화를 위해 진력해온 사회당의 지도자 장 조레스
는 전쟁이 날 경우 독일은 그 인구의 수적 우세를 최대한 이용하
여 프랑스를 압도하리라고 경고한 터였다. 그는 8월 초에 공산주

의 인터내셔널에 참가할 예정이었고, 그곳에서 호전주의자들을 무마할 수 있기를 간절히 바라고 있었다. 하지만 7월 31일, 몽마르트르가의 한 카페에 앉아 있던 그는 스물아홉 살 난 프랑스 내셔널리스트 라울 빌랭이 쏜 총에 맞아 죽었다.[18] 조레스의 암살로 인해 프랑스 지도자들은 노동자들의 폭동이 일어나지나 않을까 우려했지만, 그런 사태는 벌어지지 않았다. 다만 평화를 위한 강력한 음성이 사라졌으니, 암살자가 노린 것도 바로 그 점이었다.

8월 1일 토요일 정오, 독일이 러시아에 보낸 최후통첩은 러시아 측이 불응한 채 기한이 만료되었다. 5시에, 카이저[황제]는 총동원령을 내렸다. 러시아-독일 전쟁에서 프랑스는 중립을 지킬 것인가? 프랑스는 조약의 의무가 있었을 뿐 아니라 자국의 이익도 고려해야 했다. 그날 오후 프랑스도 총동원령을 선포했고 이는 자정부터 발효될 예정이었다. 밴드들이 〈라 마르세예즈〉를 연주하는 가운데, 군중은 콩코르드 광장의 스트라스부르 조각상에서 검은 애도의 띠를 걷어냈다. "프랑스 만세!" "알자스 만세!"가 온 나라에 울려 퍼졌다. 1871년의 참패를 설욕하고 말리라는 외침이었다.

미시아 에드워즈도 다른 파리 사람들과 마찬가지로 그 소식에 기뻐했다. 흥분의 열기에 들떠 "모두 서로 입 맞추고 노래하고 고함치고 소리 내어 웃고 서로들 발을 밟고 얼싸안았다"라고 그녀는 훗날 회고했다. "우리는 연민과 관대함과 고상한 감정, 어떤 희생이라도 치를 수 있다는 기분에 사로잡혀 있었고, 그 모든 것의 결과로 놀랄 만큼, 믿을 수 없을 만큼 행복했다."[19] 하지만 헬렌 펄 애덤은 동원령의 첫 공고가 나붙은 한 시간 후에 "이미 어

깨에 보퉁이를 메고 철도역을 향해 행진하는 남자들의 무리"와 동시에 "곳곳에 눈물 흘리는 여자들의 무리"가 있었다고 기록했다.[20] 그 모든 것을 몸소 겪은 역사가 쥘 베르토의 회상에 따르면, "저녁이 되자, 파리는 좀 더 침착하고 진중해졌다. 가게들은 셔터를 내렸고, 많은 경우 그 셔터는 향후 4년 동안 올라가지 않을 것이었다. 여러 해 동안 빛을 보지 못했던 제복들이 길거리에 나타났고, 남자들은 팔에 팔을 끼고 서로 포옹했으며, 개중에는 나란히 줄지어 행진해 가는 이들도 있었다. 조용한 길거리의 문 앞을 지나노라면 안쪽에서 흐느끼는 소리를 들을 수 있었다".[21]

브르타뉴의 벨-릴-앙-메르에 있던 사라 베르나르의 별장에서는 사라의 손녀 리지안이 사라의 차를 타고 인근 마을들을 돌며 동원령을 전달하고 있었다. "우리가 나타나면 온 마을이 겁에 질렸다. 남자들은 엄숙하게 고개를 저었고, 여자들은 십자성호를 그으며 눈물을 흘렸다"라고 그녀는 훗날 썼다. 사라 자신은 뉴스를 듣고 그저 이렇게 탄식했다고 한다. "한평생 두 차례나 전쟁을 겪다니! 늙고 병들어 아무것도 할 수 없다니!"[22] 폴 푸아레는 휴가를 보내고 있던 브르타뉴 마을에서 무뚝뚝한 농부들이 들밭에서 집으로 돌아가며 서로를 부르는 결연한 음성들을 들었다. "좋아, 그렇다면 우리가 가서 그자를 만나주지. 카이저 말이야."[23]

"나는 비록 불신자지만 여전히 소망을 품고 있네"라고, 프루스트는 한 친구에게 말했다. "마지막 순간에 뭔가 기적이 일어나서 전쟁이라는 대량 살상 기계의 가동을 막아주기를 말일세."[24] 하지만 케슬러 백작은 일기에 "폭풍우가 다가오고 있다"라고 썼고,[25] 그 말대로였다.

유럽이 일촉즉발의 전쟁 위기에 놓였을 때, 이사도라 덩컨은 콩코르드 광장의 고급 호텔 크리용에 틀어박혀 출산을 기다리고 있었다. 날이 더워 창문을 열어둔 채였다. "창문 아래서 동원령을 알리는 소리가 들렸다. (……) 내 비명과 고통과 고뇌의 배경음과도 같이 포고관의 북소리와 외침이 울려대고 있었다."26

독일이 프랑스에 전쟁을 선포한 8월 3일에 그녀는 산기를 느꼈다. 의사도 동원되어 나가고 없었으므로, 그녀는 종일 심해지는 산통을 겪으며 해산을 도와줄 의사를 찾아 이 병원 저 병원 돌아다녔다. 마침내 낙심하여 벨뷔로 돌아가는 길에는 군대의 도로 봉쇄를 뚫고 지나야 했다. 다행히도 마지막 순간에 믿을 만한 의사를 수소문할 수 있었고, 그는 무사히 제때 도착하여 아기를 받아주었다. 아들이었다. 하지만 아기는 이름을 붙일 만큼 오래 살지 못했다. 이사도라는 방에 누운 채 "내 아기의 유일한 요람이었던 작은 상자를 덮는 망치 소리"를 들었다. 그 소리는 "절망의 마지막 음들처럼 내 마음을 내리치는 것만 같았다".27

만일 자신이 좀 더 지각이 있었더라면 벨뷔에 머물며 예술에 헌신했을 것이라고, 그녀는 훗날 회고했다. 하지만 주위 사람들의 열기에 휘말려 그녀는 벨뷔를 '프랑스 부인회'에 내주었다. "내 예술의 신전이 순교의 갈보리로 변모했고, 결국 피투성이 사상자들의 납골당이 되었다."28

그리고는 다른 많은 유복한 파리 사람들처럼, 그녀는 전란 지역에서 멀찍이 떨어진 바닷가 도빌로 피난했다. 그리고는 곧 안

전을 위해 뉴욕으로 떠났다.

~

케슬러 백작은 이미 7월 말에 전쟁을 예감하고 어머니와 누이를 안전하게 영국으로 보냈다. 하지만 그 자신은 즉시 베를린으로 돌아가 사령을 받아들이고 장화, 외투, 리볼버 등 야전 장비를 주문하고 구입했으며 말을 징발하러 갔다.[29] 시내에는 젊은 남녀가 거대한 무리를 이루고 애국적인 노래들을 부르고 있었다.

8월 1일 아침, 케슬러는 "불확실성이 묵직하고 후텁지근하게 기분을 내리누른다"라고 썼다. 하지만 그날 오후 느지막이 독일이 동원령을 공표하자 "후텁지근한 압력은 사라지고 산뜻한 결단이 들어섰다". 그날 밤 궁성 앞 광장을 메운 "막강한 군중"은 〈도이칠란트, 도이칠란트 위버 알레스〉[독일의 국가]나 〈라인강의 경비병〉 같은 노래를 부르며 모자를 벗어 흔들었다.[30] 그는 다가오는 전쟁이 "무시무시한 것이 될 것이며 우리는 어쩌면 때로 후퇴할지도 모른다"는 것을 알고 있었지만, "독일적인 성품, 즉 의무감과 진지함, 강인함이 결국은 우리에게 승리를 안겨주리라"고 확신했다. "이 전쟁의 결과가 독일의 세계 지배 아니면 패망이라는 것"은 누구나 아는 바라고 그는 덧붙였다. "나폴레옹 이후로 이와 같은 도박은 일찍이 없었다."[31]

~

뮈니에 신부는 프랑스-프로이센 전쟁 때의 악몽들이 떠올라 잠을 설쳤다. 그런 시절이 다시 오려는지? 그런 사태를 막기 위해

사랑하는 조국 프랑스 ~ 1914

교회는 무슨 일을 했는지? "전혀 없다"라고, 그는 종교적 열정이 그리스도교의 본령인 애덕의 실천보다 제의에 치중했던 것을 상기하며 암담한 결론을 내렸다. "살인하지 말지니라"라고 그는 일기에 적으면서, 정당한 명분만 있으면 수천 명의 사람을 죽이는 것이 당연하게 되었다고 비감하게 덧붙였다. 하지만 그렇게 많은 살상을 할 만큼 정당한 명분이라는 것이 과연 있겠는가?[32]

그가 그런 일기를 쓰던 무렵, 이미 피는 뿌려지기 시작한 터였다. 8월 4일, 독일은 슐리펜 계획의 1단계로 중립국인 벨기에 국경을 넘었다. 이 계획은 독일의 우익 5개 군을 벨기에를 통해 북北에서 서西로 크게 선회시킴으로써 프랑스의 측면을 재빨리 치고 돌아들어, 필시 북동부 국경인 알자스로렌 쪽에 모여 있을 프랑스 군대를 격파하고 파리를 포위하려는 것이었다. 중립국임에도 무참하게 짓밟힌 벨기에인들은 뜻밖에도 선전했지만, 프랑스인들은 그들을 도우러 가기를 거부했다. 대신에 프랑스는 페르디낭 포슈 장군이 주도하고 프랑스 총사령관 조제프 조프르 장군이 승인한 대로, 알자스를 탈환하고 동쪽으로 진격하여 라인강 건너 베를린까지 간다는 계획, 즉 독일이 쳐놓은 함정에 곧장 빠져드는 계획을 밀고 나갔다.

프랑스인들은 자신들의 공격이 동쪽에서부터 진격해 올 거대한 러시아군과, 벨기에의 중립성을 침해한 독일에 전쟁을 선포한 영국으로부터의 원군에 의해 보강되리라 기대했다. 프랑스의 계획에 방어는 포함되지 않았다. 기백은 넘칠수록 좋은 것이니, 선제공격이 전부였다. 벨기에 쪽으로 뚫린 국경을 방어하는 것은 프랑스의 군사적 고려에 들어 있지 않았다. 여러 해 전 독일 참모

본부에 근무했던 한 장교가 슐리펜 계획의 초안을 프랑스 측에
넘겼었는데도 프랑스군은 그 위험을 미처 깨닫지 못한 것이었다.
8월 18일이 되도록 프랑스 참모본부에서는 여전히 "만일 독일이
벨기에 북부를 통과하는 포위 작전으로 나올 만큼 경솔하다면 오
히려 잘된 일이다! 그들이 우익에 치중하면 할수록 우리는 그들
의 중앙을 돌파하기가 더 쉬워진다"라고 믿어 의심치 않았다.[33]

~

피카소와 후안 그리스는 스페인 국민이라 비전투원이었지만,
그래도 전쟁 중에 예술가로서의 삶을 계속하겠다는 입장은 그들
또래에서 드문 예외에 속했다. 피카소는 갈등 동안 중립을 지켰
고 브라크와 드랭을 역까지 배웅해주기도 했으나, 그들이 전투에
참가하려는 열정에는 반감을 느꼈다. 나중에 그는 두 사람 중 어
느 쪽도 다시 만나지 못했다고 말했는데, 사실로서는 부정확하지
만 은유적으로는 일리가 있는 말이었다. 그들의 관계는 더 이상
예전 같지 않았으니까.[34]

조르주 브라크는 보병대에 중사로 입대했고, 12월에는 중위로
진급했다. 앙드레 드랭, 모리스 드 블라맹크, 페르낭 레제 등도 모
두 동원되었고, 아폴리네르는 폴란드 국적이었지만 프랑스 군대
에 자원입대했다. 스위스 태생인 블레즈 상드라르와 폴란드 태생
인 모이즈 키슬링은 프랑스 외인부대에 입대했으며, 러시아 태생
인 오시프 자드킨은 들것 운반부가 되었다. 노르웨이 화가 페르
크로그는 보주산맥에서 산악 전투를 위한 노르웨이 스키부대의
구급차 대원으로 자원했다.

큐비즘 자체도 군대에 참가했으니, 위장 작전이라는 형태가 그 것이었다. 프랑스는 곧 위장 작전 부서를 만들었고, 화가 뤼시앵 빅토르 기랑 드 세볼라가 그 책임을 맡았다. 그는 훗날 "어떤 사물의 외관을 완전히 변형시키기 위해, 나는 큐비스트들이 그것을 재현하는 방식을 채택해야 했다"라고 회고했다.[35] 그 부서의 일원 중에는 큐비스트 화가 자크 비용도 있었는데, 그는 동생인 마르셀 뒤샹과 함께 유명한 뉴욕의 아모리 쇼에서 전시를 한 적도 있었다.

전쟁에 참가한 모두가 곧 알게 된 사실은 비행기, 트럭, 총포의 위치 등을 위장하는 일의 중요성이었으니(총포는 캔버스로 된 방수 천으로 덮었다), 항공정찰이라는 새로운 위협에 맞서기 위해 필요해진 작업이었다. 영국인들은 눈을 혼란스럽게 하는 무늬로 선박을 칠했고, 독일인들은 일련의 현대미술가들로부터 영감을 얻었다(한 독일인은 자신이 포대 위치를 숨기기 위해 칠한 방수 천에 "마네로부터 칸딘스키에 이르는 발전이 도표화되어 있었다"라고 회고했다).[36] 프랑스인들은 위장 작전 기술을 발전시키는 한편, 적의 표적이 되기 십상인 불룩한 붉은 바지, 붉은 모자, 푸른 웃옷으로 된 군복을 어두운 청회색 군복으로 마지못해 바꾸었다.[37]

마티스는 마흔넷이라는 나이에도 불구하고 징집 대상이었으며, 열여덟에서 마흔여덟 사이의 모든 프랑스 남자가 그러했다. 그래서 그도 전선으로 떠날 준비를 하고 군용 장화까지 사놓았다. 하지만 나이뿐 아니라 심장 상태가 그 애국적 결심에 종지부를 찍었다. 두 번째 입대 시도도 마찬가지 결과였다.

작곡가 중에서는 사티가 마흔여덟의 나이에 아르퀴유 지방 민병대의 상등병이 되었고, 쉰두 살에 병을 앓고 있던 드뷔시는 자크 뒤랑에게 보내는 편지에서 이렇게 부러움을 표했다. "나는 이 끔찍한 격변에 내팽개쳐진 가련한 원자에 불과하네. 내가 하고 있는 일은 비참할 만큼 시시해 보이네! 사티가 부러워. 그가 상등병으로서 파리를 지키는 거야말로 진짜 일인데." 하지만 나이 들고 군인으로서 전혀 적합하지 않다 해도, 만일 승리를 위해 몸 하나가 더 필요하다면 "주저 없이 내 몸을 내놓겠다"라고 그는 덧붙였다.[38]

한편, 서른아홉 살 모리스 라벨은 조국에 봉사할 것인지를 놓고 고민하고 있었다. 젊은 시절에 그는 건강 문제로 군 복무를 면제받았었다. 하지만 이제 동생 에두아르와 "사실상 모든 친구들"이 입대했고, 모리스 자신도 그렇게 하고 싶었다. 이제 그가 고민하는 것은 늙고 병든 어머니에 대한 책임감 때문이었다. 그는 한 친구에게 이렇게 썼다. "만일 불쌍한 엄마를 혼자 두고 가면, 분명 돌아가실 거야. 프랑스는 꼭 내가 나서지 않더라도 지켜질 테고. (……) 하지만 이 모든 건 합리화겠지. 시시각각 그게 무너지는 걸 느끼네. (……) 더 이상 그 소리를 듣지 않기 위해 일을 한다네."[39] 그러다 결국 그는 동생에게 이렇게 썼다. "이대로는 미칠 것만 같아서 결단을 내렸어. 입대하기로."[40] 그러는 동안 그는 미친 듯이 3중주의 완성에 매진하여 8월 7일에는 마무리 지었다. "다섯 달은 걸릴 일"을 다섯 주 만에 마친 것이었다.[41]

라벨은 체구가 작았고, 실망스럽게도 신체검사에서 체중 미달로 불합격 판정을 받았다. 하지만 그는 다시 지원했고, 이번에는

불합격 판정자들을 대상으로 한 재검이었다. 만일 이번에도 불합격하면, 그는 "파리에 돌아가 무슨 수라도 써볼" 작정이었다.[42] 그는 한 친구에게 말했다. 물론 "작곡을 하는 것으로도 조국에 봉사할 수 있다는 것은 나도 알고, 지난 두 달 동안 지겨울 만큼 그 말을 들었다네. 처음에는 입대를 말리려고, 나중에는 신체검사에서 떨어진 것을 위로하려고 하는 말이었지. 하지만 내게는 전혀 위로가 되지 않았다네". 그러는 동안에도 그는 할 수 있는 일을 하려고 당시 머물고 있던 생-장-드-뤼즈에서 부상병들을 돌보았다. "하룻밤 사이에 마흔 명의 신사들이 필요로 하는 일이 잡다한 건 둘째치고 얼마나 많은지 믿을 수 없을 정도라네!"[43]

～

마르셀 프루스트의 동생인 닥터 로베르 프루스트는 가장 먼저 소집된 이들 중 하나였다. 가족으로서는 염려스럽게도, 뛰어난 외과 의사였던 닥터 프루스트는 최전방 배치를 희망했다. 8월 2일 자정 마르셀은 동역까지 로베르를 배웅하면서 동생을 실로 큰 위험 속으로 보내고 있음을 실감했다. 행선지는 아직 대중에게 잘 알려지지 않은 곳이었으니, 닥터 프루스트는 베르됭이라는 곳에 배속되었다.

프루스트는 만성적인 병자로 군복무에서 면제된 터라, 친구들이 군대나 기타 다양한 부서와 기구에 속하여 떠나가는 것을 지켜보았다. 절친한 친구인 뤼시앵 도데도 군 복무에는 부적합 판정을 받았지만 적십자에 배속되었고, 역시 부적합 판정을 받은 장 콕토도 전방의 간호원이 되기로 결정하고 폴 푸아레가 디자인

한 군복을 말쑥하게 차려입고 나타났다. 푸아레 자신은 전쟁 동안 의상실을 접고 노르망디의 가족에게 피난을 가서 군복 생산 시스템의 합리화를 돕고 있었다.

처음에는 로댕 말고는 거의 모든 사람이 전쟁은 크리스마스 전에 끝나리라고 생각했다. 하지만 8월 말에는 프랑스 군대가 이미 충분한 타격을 입은 터라, 엄격한 검열에도 불구하고 사람들의 낙관이 흔들리기 시작했다. 벨기에 난민 수백 명이 파리에 도착하기 시작했고, 곧 독일 비행기가 처음으로 파리 상공을 날며 폭탄을 떨어뜨려 여러 명의 민간인 사상자를 냈다. 폭격이 이어지자 밤에는 등화관제가 실시되었다.

식당과 극장들이 문을 닫았고, 그랑 팔레를 비롯한 수많은 학교와 호텔들이 병원으로 전용되었다. 정부는 보르도로 옮겨 갔으며 파리의 거리들은 처량하고 쓸쓸해 보였으니, 밤이 되어 "쥐 죽은 듯 조용해질 때면" 더욱 그러했다.[44] 《더 타임스The Times》 특파원인 남편과 함께 파리에 머물고 있던 헬렌 펄 애덤은 도시가 기이하게 조용해졌고, 특히 밤이면 "들리는 소리라고는 교외의 역들로부터 부상자를 실어 나르는 적십자 차량들의 기묘한 클랙슨 소리뿐이었다"라고 썼다. 8월 셋째 주에는 찌는 더위가 시작되었다면서 그녀는 또 이렇게 썼다. "길거리는 텅 비고 가게들은 반이상 문을 닫았으며 (……) 오페라 광장 한복판에서 식사라도 할 수 있을 정도였다. 모든 극장과 영화관이 문을 닫았다."[45] 마리 퀴리도 8월 말 파리에서 딸 이렌에게 "사태가 별로 좋지 않다"라고 써 보냈다.[46] 벌써부터 파리 농성 얘기가 나돌고 있었다.

남자들이 대거 입대함에 따라 많은 호텔과 식당, 가게, 공방들

이 문을 닫았고, 그 못지않게 많은 여자와 아이들의 생계가 막연해졌다. 그 대책으로 정부에서는 가장이 동원되어 생계가 어려워진 프랑스 전역의 가정에 별거 수당을 지원하기로 했다. 액수는 크지 않았지만 의미는 컸고, 4년이 넘는 힘든 시절을 겪어내도록 온 국민의 힘을 북돋우는 데 도움이 되었을 것이다.[47]

전쟁 동안 가정이라는 전선을 지키는 데는 사설 자선단체들도 큰 역할을 했다. 이디스 워튼은 즉시 파리의 실직 재봉사들을 위한 공방을 열었고, 시내로 쏟아져 들어오는 벨기에 및 프랑스 난민들을 돌보는 거대한 구호 사업을 시작했다. 곧 그녀의 공방에서 일하는 여성들은 예순 명으로 늘어났고, 그녀가 설립한 아메리칸 난민 호스텔은 점점 더 커졌다. 파리 전역의 수많은 집과 아파트들이 이에 동참하여 점심 식사를 제공하고 식료품과 의복을 공급했으며, 무료 진료와 석탄 배달 서비스를 맡았고, 탁아소와 교실, 직업소개소 구실을 했다. 미국과 파리에 있는 위원회들이 조달한 모금으로, 아메리칸 난민 호스텔에서는 첫 한 해 동안에만 수천 명의 난민에게 숙소를 제공했다. 나아가 워튼은 플랑드르 아동 구조 위원회를 설립하여, 노르망디와 파리 외곽의 빈집들에서 700명 이상의 아동과 많은 노인을 돌보았다. 워튼은 또한 증가하는 폐결핵 환자들을 위해서도 발 벗고 나서, 난민과 군인 모두를 위한 요양소들을 열었다. "나는 일에 뛰어들었다"라고 그녀가 친구인 미술사가 버나드 베런슨에게 써 보낸 것이 8월 22일이었다.[48] 9월 2일에는 또 다른 친구에게 독일군의 가혹 행위에 대한 이야기들이 모두 사실이며, "미국은 이 가공할 만행을 저지하는 것이 국익에도 도움이 될 것이다. (……) 어떤 문명국가도 이제

중립으로 머물 수 없다"라고 썼다.[49]

곧 미시아 에드워즈도, 무슨 일에든 중심에 있기를 즐기는 그녀답게, 한 가지 유용한 일을 맡았다. 전선의 부상병들에게 구급품을 나르는 일이었다. 대부분의 의상실이 전쟁 동안 사실상 문을 닫다시피 한 것을 아는 터였으므로, 그녀는 그들을 설득하여 배달 차량을 기증받아서 구급차로 만들었다. 그러고는 이 구급차들이 최전방까지 구급품을 나를 수 있도록 파리 군사정부로부터 허가를 얻어냈다. 그녀의 복무는 불에 탄 어느 철도역에서 시작되었는데, 그곳에서 그녀는 너무나 심한 화상을 입어 얼굴이 거의 다 타버린 사람들을 돌보았다. 두 번째로 나간 곳은 랭스로, 그곳에 가는 길에는 "죽은 말들의 시체를 비롯해 폭발로 인해 공중으로 날려진 사람과 동물의 파편들이 사방에 널려 있고 나뭇가지들에도 걸려 있었다".[50]

자신이 본 광경에 기겁을 한 미시아는 잠시 그렇게 복무한 후 열네 대의 차량을 러시아 황녀*에게 우아하게 양도하고 가슴을 쓸어내렸다. 그사이에는 적십자에서 그 빈틈을 메웠고, 마리 퀴리는 전선의 부상병들을 치료하는 데 라듐 연구의 결과들을 원용하기 시작했다.

*
제1차 세계대전 동안 파리에서 적십자를 위해 일하고 구급 차량 운영을 도왔던 러시아 황녀는 영국 빅토리아 여왕의 외손녀이자 러시아 황제 알렉산드르 2세의 손녀였던 빅토리아 페오도로브나 대공녀이다.

처음부터 마리 퀴리는 환상을 갖지 않았다. "우리는 얼마나 끔찍한 학살을 보게 될까"라고 그녀는 딸 이렌에게 보내는 편지에 썼다. 이렌은 동생과 함께 브르타뉴의 별장에 마지못해 머물고 있었다. "이런 일이 생기도록 내버려두었다니 무슨 어리석은 짓인지!"[51] 하지만 앞으로 일어날 일들을 우려하면서도, 마리 퀴리는 자신이 택한 조국을 위해 헌신적으로 일했다.

그녀는, 딸들을 비교적 안전한 브르타뉴에 둔 채 자신은 파리에 남는 편을 선택했다. 파스퇴르 연구소 및 파리 대학과 공동으로 설립한 새 연구 실험실을 감독하기 위해서였다. 특히 그녀는 실험실의 라듐 공급을 감독하기를 원했고, 곧 그것을 (무거운 납 상자에 담아) 보르도의 좀 더 안전한 지역으로 옮겼다.

9월에 열일곱 살이 된 이렌은 파리로 돌아올 결심을 했다. 브르타뉴에서는 소식도 들을 수 없고 할 일도 없다는 이유였다. "나는 역사가들이 사실을 정립하는 데 겪는 어려움을 이해할 것 같아요"라고 그녀는 어머니에게 써 보냈다. "지금 당장 일어나는 일도 알 수 없으니 말이에요."[52] 이런 불만을 품은 것은 그녀만이 아니었다. 프랑스에서는 전시 검열이 엄격하여, 적에게 유용할 만한 군사정보는 물론 민간인의 사기를 떨어뜨릴 만한 어떤 정보도 일체 차단되었다. 그 결과 프랑스의 알 만한 사람들 사이에서는 스위스 신문들이 인기를 누렸다. 마르셀 프루스트도 그중 한 사람으로, 셀레스트에게 《르 주르날 드 주네브Le Journal de Genève》를 정기적으로 사 오도록 부탁했다. 검열 때문에, 그것이 "유일하게 사

정에 밝은 신문"이라고 그는 말했다.[53]

그렇지만 그런 정보원에 접근할 수 있는 파리 사람들은 소수였고, 프랑스 역사가 장-자크 베케르에 의하면 "몇몇 군사적 패배나 외교적 실책의 중대성, 전쟁의 참상에 대해 아는 것을 차단함으로써, 검열이 프랑스 민간인들의 사기 유지에 크게 기여했다는 데 의문의 여지가 없다".[54]

퀴리 가족은 분명 잘 버티고 있었다. 초가을이 되자 이렌과 에브 자매는 파리의 어머니에게로 돌아갔고, 이렌은 어머니가 전선의 부상병들에게 엑스레이를 나르는 새로운 모험을 돕고자 간호사 과정에 등록했다. 그것은 좋은 아이디어였다. 엑스레이를 생산하는 데 필요한 모든 장비를 일반 차량에 장착하여(자동차엔진을 발전기에 연결하면 필요한 동력을 얻을 수 있었다) 기동력 있는 엑스레이 팀을 만들자는 것이었다. 곧 부상자 후원회나 프랑스 부인회 같은 기관들과 몇몇 개인들의 자금 지원을 받아, 마리 퀴리는 스무 대의 '작은 퀴리'를 갖게 되었다. 나아가 200개소의 방사선과 거점을 만들고 간호사들을 방사선 기술자로 훈련하기 위한 학교도 열었다.

그녀가 그렇게 나서는 계기가 된 것은 9월 초의 마른전투였다. 파리 병원들에 넘쳐나는 부상병들을 보고서, 전선의 부상병들에게 엑스레이를 시행해야 할 필요성을 절감했던 것이다. 그뿐 아니라 마른전투는 사실상 전쟁의 전면적인 전환점이기도 했다. 사람들이 애초에 기대했던 방향으로는 아니었지만.

~

전쟁이 발발했을 때, 칠순이 넘은 모네는 지베르니에 남겠다는 의사를 분명히 했다. 귀스타브 제프루아에게 보내는 편지에 그는 이렇게 썼다. "나는 이곳에 남겠네. 만일 그 야만인들이 굳이 나를 죽여야겠다면, 내 그림들 한복판에서 그래야 할 걸세."[55]

모네와 달리, 파리나 그 인근에 머물기로 한 사람들은 많지 않았다. 전쟁 초기에 파리는 거의 텅 비다시피 했으니, 안전한 곳으로 떠날 수 있는 사람들은 다 떠났기 때문이었다. 헬레나 루빈스타인은 뉴욕으로 갔고, 남편과 두 아들도 귀중품을 챙겨 그 뒤를 따랐다. 거트루드 스타인과 앨리스 B. 토클라스는 7월부터 영국 전원에 머물고 있었다. 로댕과 로즈는 영국으로 가서 11월까지 머물다가 영국의 겨울이 다가오자 이탈리아로 갔다(이탈리아는 독일 및 오스트리아와의 동맹에서 한발 물러나 중립을 선언함으로써 프랑스를 안도케 했다). 전쟁을 피해 간 그곳에서 로댕은 교황의 흉상을 만들기를 원했지만, 로즈의 건강이 나빠지는 바람에 파리로 돌아왔다. 나중에 로댕은 교황의 흉상을 만들기 위해 다시 이탈리아에 갔지만 역시 성사되지 못했다.

안나 드 노아유와 그녀의 가족은 (프랑스 정부를 따라) 보르도로 갔고, 프루스트는 그레퓔 백작부인과 그녀의 사촌인 심미가 로베르 드 몽테스큐 백작과 함께 노르망디 연안의 카부르로 피난을 갔다. 그곳에서도 그들은 전쟁에서 멀찍이 떨어져 파리에서 만나던 사람들과 만나며 지낼 수 있을 터였다. 프루스트는 호텔 방에 갇혀 지내며 셀레스트를 통해서만 바깥세상과 연결되어 있

었지만, 사교계 귀부인들은 여전히 최신 유행을 즐겼다. 즉, 파리에서는 폴 푸아레를 위시한 일류 디자이너들이 사업 규모를 줄이거나 휴업에 들어간 반면, 코코 샤넬은 도빌[56]과 비아리츠에 가게를 열고 성업 중이었다. 그런 휴양도시로 피난을 간 멋쟁이 여성들은 샤넬의 옷들이 멋스러우면서도 피난이든 자동차 운전이든 어떤 상황에나 어울리게 편안하다는 사실을 알게 되었다.

안나 드 노아유, 프루스트 그리고 그 밖의 사람들은 적의 점령 위험이 일단 물러가자 파리로 돌아왔지만, 마르크 샤갈 같은 또 다른 사람들은 그럴 수가 없었다. 평생 처음 개인전을 열려고 베를린에 갔던 그는 내처 고향 비텝스크로 돌아가 사랑하는 벨라와 결혼했고—그녀의 부모는 "얘야, 그는 너를 굶겨 죽일 게다"라며 완강하게 반대했지만, 그는 열애에 빠져 있었으니 "그녀는 오래전부터 내 캔버스 위를 떠돌며 내 예술을 인도하는 듯했다"라고 할 정도였다[57]—전쟁이 터졌을 때 러시아에서 꼼짝할 수 없는 형편이었다. 군에 소집된 그는 전선이 아니라 상트페테르부르크 시내에서 근무하게 되었다. 적어도 당분간은 안전하게 지낼 수 있었지만, 이제 곧 그에게나 무수히 많은 러시아인들에게 삶은 걷잡을 수 없이 위태로워질 것이었다.

거트루드 스타인과 앨리스가 영국 전원을 쏘다니는 동안 마이클과 세라 스타인은, 비록 인명 손실은 아니라 해도, 중대한 손실을 겪었다. 자신들이 가진 가장 좋은 마티스 그림 열아홉 점을 베를린 전시회에 대여했었는데, 독일이 프랑스에 선전포고를 하는 즉시 그림들이 몰수되어버렸던 것이다.[58] 한편, 에어쇼를 위해 베를린에 가 있던 유명한 프랑스 조종사 롤랑 가로스는 전쟁이 터

지자 단엽기를 타고 탈출을 감행했다. 그는 대번에 프랑스로 날아왔고, 즉시 입대했다.

~

8월 5일, 샤를 드골 중위는 개인적인 일기에 이렇게 적었다. "안녕, 내 방이여, 책이여, 정든 물건들이여. 어쩌면 모든 것이 마지막일지도 모르는 때에 삶은 얼마나 더 강렬해 보이며 극히 사소한 것들까지도 뚜렷이 드러나는지."[59]

드골 중위의 제33보병연대가 속해 있던 프랑스 제5군의 지휘관 샤를 랑르자크 장군은 프랑스의 작전 계획을 그다지 신뢰하지 않았고, 그 계획의 전제였던바 의지와 신념으로 밀어붙이는 대담한 공격이 반드시 승리를 가져오리라는 주장에 대해서도 회의적이었다. "공격을 한다고?" 그는 경멸조로 논평했다. "그렇다면 달이라도 공격해보자고!"[60] 전쟁 발발 직후 독일 병력이 벨기에를 통과해 대거 진격해 오고 있다는 정찰 보고를 받은 후, 랑르자크는 사령부에 그 위험을 경고하고자 애썼으나 소용이 없었다. 사령부에서는 독일의 주된 공격이 북부에서 오지 않으리라고 고집하던 끝에, 마침내 그의 좌익(즉, 제5군 1군단)을 디낭 쪽으로 이동시키도록 허가함으로써 그의 입을 막으려 했다. 뫼즈강 변에 있는 디낭은 벨기에로의 전략적 도강 지점이었다. 랑르자크는 독일군에 포위되지 않으려면 자신의 전군을 북서쪽으로 이동시켜야만 한다고 항의했으나 즉시 거부당했다.

그래서 이제 샤를 드골 중위는 제5군 1군단 1대대 33보병연대 11중대 1소대를 책임지고 아라스로부터 삼림이 울창한 산악 지

방인 아르덴을 향해 동쪽으로 행군했다. 랑르자크의 군대, 특히 제1군단은 뫼즈강을 이용하여 프랑스로 진격하려던 막강한 독일군과 정면충돌하는 진로로 나아가고 있었다. 8월 13일, 독일 정찰기가 머리 위를 나는 가운데 드골과 그의 동료 군사들은 벨기에로 들어갔다. 8월 14일과 15일에 (훗날 그가 병원 침대에서 쓴 바에 의하면) "우리가 전쟁터로 간다는 것은 모두가 느끼고 있었지만, 다들 사기충천했다". 80킬로미터를 야간 행군 한 끝에 그들은 디낭에 들어갔고, 다들 지쳐서 길거리에서 잠들었다. 그리고 새벽 6시에 "쾅! 쾅! 음악이 시작되었다".[61]

적은 곧 디낭 시내가 내려다보이는 성채를 탈취했고 소총 포화를 개시했다. 곧 최초의 프랑스 부상병이 생겨난 데 이어 이내 무더기로 쓰러지기 시작했다. 프랑스 포병대는 응사하지 못했고(실은 아직 도착하기도 전이었다), 이제 독일군에게 다리를 빼앗기지 않기 위해, 드골의 소대를 포함한 제11중대가 총검을 들고 (엄호사격도 없이) 돌격하라는 명령을 받았다. "나는 '제1소대, 진격!'을 외치며 달려 나갔다. 우리가 성공할 유일한 가능성은 아주 빠르게 행동하는 것뿐임을 알고 있었기 때문이다"라고 드골은 회고했다. 하지만 그는 20미터도 채 못 가서 "무엇인가가 채찍처럼 무릎을 내리치는 것"을 느끼며 쓰러졌고, 바로 뒤에 오던 상등병이 그를 덮치며 쓰러져 죽었다. 그는 "사방에 비 오듯 하는 총성을 들으며", "이미 죽었거나 그에 진배없는" 옆 사람들로부터 간신히 몸을 빼쳐 포화 속을 기었다. 절뚝거리면서 겨우 다리로 다가가 "디낭에 온 연대에서 남은 자들"을 불러 모았다.[62] 밤이 되자 디낭 주민 몇몇이 부상병들을 수레로 실어 날랐고, 드골도 그중

하나에 실렸다. 그의 중대 전체가 치명타를 입었다. 부상으로 인해, 그는 뒤이어 독일군이 남녀노소를 불문한 600명 이상의 디낭 주민을 학살한 참극은 목격하지 못했다.

드골은 아라스로, 다시 파리로 후송되어 수술을 받았다. 회복하는 동안 그는 디낭 전투에 대한 기록을 남기며 이런 극적인 결론을 내렸으니, 그것은 그에게 전면적인 전향점이 되었다. "세상의 모든 용기와 기백으로도 총포에는 이길 수 없다."[63]

~

8월 내내 전세는 프랑스에 불리하게 돌아갔다. 프랑스 최고사령부도 더 이상 독일이 벨기에를 통과해 프랑스로 급속히 진격해 오는 것을 좌시할 수 없었다. 일련의 참변을 당한 데 이어, 프랑스군은 이제 영국 연합군과 힘을 합쳤음에도 독일군이 파리에서 불과 50킬로미터 떨어진 상리스까지 오는 것을 막아내지 못했다. 8월 29일에는 "파리에서도 총성이 들렸다".[64] 가공할 사태였고, 독일군은 진격하는 내내 방화와 학살, 약탈을 자행함으로써 참화를 더했다.[65] 파리는 물론 프랑스 전체가 두려움과 절망에 빠져 독일군이 당도하길 기다리고 있었다. 독일군은 이미 자기들이 들어가기만 하면 파리 전역이 파괴되리라는 소문을 퍼뜨려놓은 터였다. 파리의 길거리에는 인적이 끊겼고 가게들은 셔터를 닫았으며 그나마 남아 있던 관광객들은 자취를 감추어 리츠 호텔마저도 텅 비었다.

연합군은 독일의 맹습을 막아내는 데 실패했다. 독일인들을 저지하기 위해 전투지도 전체를 서쪽으로 옮기려는 시도는 너무 늦

었고, 이제 남은 것은 퇴각전에 총력을 기울여 추격군을 물리치고 최종적으로는 자기 부대를 지키는 것이 고작이었다.

프랑스 최고사령부는 군대를 후퇴시켜 규합하면서 센강에 최후 저지선을 준비했다. 9월 3일, 새로 임명된 파리시의 군정 장관 조제프-시몽 갈리에니는 파리 시민들을 향해, 공화국 정부가 자신에게 "파리를 침략자들로부터 지키도록" 위임했으며 자신은 이 소임을 "끝까지 수행하겠다"라고 공포했다.[66] 그러기 위해서는 불가피한 경우 도시 주변부와 중앙의 수많은 다리와 기타 전략적 구조물들, 심지어 소중한 퐁뇌프며 새로 지은 아름다운 알렉상드르 3세 다리까지도 폭파할 수 있다는 것이었다.

더하여, 전에는 군복무에 적합하지 않다고 판정받았던 시민들도 시내로의 진입로, 하수도까지 포함하는 모든 진입로에 방벽을 쌓는 일에 동원되었다. 탄약이 비축되고, 제빵사와 푸주한, 채마밭 일꾼들까지 동원되었으며, 소 떼는 불로뉴 숲에서 알아서 풀을 뜯도록 풀어놓아야 했다. 나이 든 시민들도 일역을 했으니, 그중에는 알프레드 드레퓌스 소령도 있었다. 그는 이제 거의 쉰다섯 살이었고 부당하게 겪어야 했던 악마도에서의 유형 생활로부터 완전히 회복되지 않았지만, 그럼에도 조국을 위해 나선 것이었다. 그는 전투 일선에 배속되기를 희망했으나 처음에는 파리 참호의 포병 참모로 임명되었다.

슐리펜 작전에 따르면 독일인들은 동원령 이후 제36일 내지 제40일에 프랑스를 장악하게 될 것이었다. 제34일이 되던 9월 3일에, 프랑스 정찰기는 지금까지 파리를 향해 남쪽으로 내려오던 폰 클루크 장군 휘하의 독일 전선이 퇴각하는 프랑스군을 추

격하느라 북동쪽으로 방향을 선회하며 측면을 드러낸 것을 분명히 확인했다. 곧 두 번째 프랑스 비행기가 첫 번째 보고를 확인했고, 뒤이어 영국 비행사들의 세 번째 비행기도 이를 확인했다. 갑자기, 희망이 보였다.

갈리에니는 주저하지 않고 지금이야말로 독일군의 우익에 대한 측면 공격을 개시할 때라고 판단했고, 프랑스 최고사령부에 그 기회를 포착하도록 압력을 넣는 데 성공했다. 독일군은 지치고 굶주린 데다 프랑스인들이 역공해 올 힘이 없으리라 확신하고 있었다. 프랑스 부대들도 사실 여러 날째 퇴각전을 치르느라 독일군만큼이나 지쳐 있었다. 하지만, 총사령관 조프르의 말대로 "결전의 순간"이 온 것이었다. "제군, 우리는 마른에서 싸울 것이다." 그는 소집된 장교들에게 말했다.[67]

프랑스인들은 이 전투에 모든 것을 쏟아부었다. 600대의 파리 택시가 6천 명의 지원군을 전선으로 실어 날랐으니, 대당 다섯 명의 병정을 싣고서 60킬로미터 거리를 두 차례씩 주파했다.* 뒤이은 격전은 판세를 바꾸었고, 속전속결을 노리던 독일군을 돌연 멈춰 세웠다.

하지만 마른전투만으로는 프랑스와 영국 연합군에 승리를 가져다주기에 역부족이었음이 곧 드러났다. 마른전투와 뒤이은 전투들로 독일군 전선을 저지하기는 했지만, 프랑스 산업의 중심지였던 북부 지방과 벨기에로부터 그들을 완전히 철수시키지는 못

*
기차도 느리고 군용차량도 충분치 않던 시절, 하룻밤 사이에 몰래 병력을 이동시키기 위해 갈리에니 장군은 파리 택시들에 도움을 청했다.

했다. 그해가 끝나갈 무렵에는 스위스에서 영불해협에 이르는 긴 전선에 양쪽 군대가 각기 참호를 파고 대치하고 있었다.

그럼에도 장차 닥쳐올 가공할 사태를 짐작도 하지 못한 프랑스 인들에게 마른전투는 기적과도 같은 일로 여겨졌다. 하늘에서 벽력이라도 친 것처럼 독일군의 진격이 저지되었고, 파리는 무사했던 것이다.

마른전투의 소식을 듣고 기뻐하며 안도의 눈물을 흘린 것은 거트루드 스타인만이 아니었다.

끝나지 않는 전쟁

1914
−1915

1914년 8월 한 달 동안에만 프랑스 측의 사상자는 (사망자, 부상자, 실종자를 합하여) 20만 명 이상, 어쩌면 30만 명에 가까웠다. 병 때문에 동원되지 못했던 한 18세 프랑스 소년은 크리스마스에 급우 스물일곱 명 가운데 아직 살아 있는 것이 자기뿐이라는 사실을 깨달았다.[1]

가을이 되자 프랑스의 거의 모든 가정이 타격을 입을 만큼 사상 규모가 커졌고, 유명 인사들의 가정도 예외가 아니었다. 클레망소의 아들은 8월에, 르누아르의 두 아들 장과 피에르는 10월에 부상당했다. 장 르누아르는 이듬해 봄에 더 큰 부상을 입고 평생 다리를 절게 되었지만, 저는 다리가 문제 되지 않는 정찰비행사로 다시 전선에 나섰다.

모네는 연전에 아내를 잃고 1914년 초에는 오래 병을 앓던 맏아들까지 잃은 터에, 이제 작은 아들 미셸까지 어떻게 될지 모른다는 위기에 놓였다. 미셸 모네는 군 복무 부적합 판정을 받았음

에도 자원입대하여 곧 베르됭 전투에 투입될 판국이었다.

에스코피에의 작은아들 다니엘은 11월 1일 전투에서 전사했고, 그의 네 자녀는 조부모의 손에 자라게 되었다. 그해 10월에 앙드레 시트로엔의 사랑하는 동생 베르나르는 부상당한 동료를 포화 아래서 구하려다 전사하여, 그 용기에 무공 십자 훈장이 추서되었다. 시인 샤를 페기는 마른전투 하루 전에 이마에 총을 맞고 전사했다. 화가 모이즈 키슬링은 가슴에 총을 맞았고, 동료 화가 조르주 브라크는 자기 소대의 돌격을 지휘하던 중 머리에 중상을 입고 죽은 것으로 여겨졌다가 이튿날 들것 운반부들에게 발견되었다. 그는 야전병원에서 두개골 천공 수술을 받은 후 파리로 후송되었으나, 내내 실명 상태였고 살아날 가망이 보이지 않았다.

독일군이 진격하면서 프랑스나 벨기에의 마을 전체를 몰살한 경우도 적지 않았다. 벨기에의 중세도시 루뱅에서도 방화와 약탈이 자행되었으며, 소중한 랭스 대성당도 파괴되었다. 독일군이 마른전투 이후 9월에 대성당을 폭격한 것이었다. 라벨은 그 소식을 듣고 모리스 들라주에게 이런 편지를 썼다. "오 맙소사! 그들이 랭스 대성당을 폭격했다고 생각만 해도!"² 로댕도 마찬가지로 낙심했고, 드뷔시는 옛 제자에게 성난 편지를 보냈다. "독일의 야만성에 대해서는 아예 언급하지 않겠네. 모든 예상을 뛰어넘으니 말일세."³

드뷔시는 아내와 함께 파리를 떠나 앙제에 머물고 있었으나, 당분간 작곡을 하는 것이 불가능하게 느껴졌다. 그는 뒤랑에게 이렇게 썼다. "하여간 프랑스의 운명이 결정되기까지는 이 음악이 연주되기를 원치 않네. 그렇게 숱한 동포들이 영웅적으로 죽

어가는 마당에 울 수도 웃을 수도 없을 테니까."⁴ 그가 다시 작곡을 할 수 있게 되기까지는 여러 달이 걸렸다.

~

연말에 파리는 훨씬 더 조용하고 슬픈 곳이 되었다. 온 도시가 애도에 잠긴 듯했다. 다들 검정이나 어두운 청색 옷을 입었다. '아직은' 아무도 잃지 않은 사람들까지도.

헬렌 펄 애덤의 아파트 아래층에는 노르망디 출신의 노부인 둘이 살고 있었는데, 그 두 가족 중에서만 이미 열네 명이 죽고 스물여섯 명이 부상을 당하거나 실종되었다. 그런데도 "삶은 절뚝거리며 계속 나아가고, 그 상태가 정상으로 여겨지기를 바라는 듯"했다.⁵ 몇몇 백화점과 고급 상점들은 다시 개점했고, 영화관들도 최근 다시 문을 열었지만 극장들은 전시 자선 행사를 위해 어쩌다 낮 공연을 하는 것 말고는 내내 닫힌 채였다. 박물관을 포함한 모든 공공건물이 닫혀 있었고, 레쟁발리드에 최근 개관한 전쟁 박물관만이 예외였다. 사람들은 항공기 프로펠러라든가 독일군 헬멧 컬렉션 같은 전리품을 구경하려 모여들었다. 승합 버스는 다니지 않았고(1918년에야 운행이 재개된다), 지하철과 통근선은 여전히 다녔지만 운행 일정이 불규칙했다. 식량은 아직 넉넉했지만, 그래도 식료품과 연료의 값이 치솟아 불안감이 팽배했다.

1915년 1월부터는 좀 더 엄격한 등화관제가 실시되어, 밤에는 길거리까지 캄캄해졌다. "온 도시의 아름다운 경관이 놀랄 만하다"라면서, 애덤은 전보다 잘 보이는 밤하늘을 묘사했다. "하늘에

는 더 많은 빛깔들이 있고, 밤에는 이전 어느 때보다 많은 별이 보인다." 에투알 지역은 병원과 몇 군데 공방을 제외하고는 "거의 텅 비었다"라며, 그녀는 계속 써나간다. "그 현란한 불빛이 없으니" 콩코르드 광장은 "엄청나게 넓어 보여" 전에 없이 상상력을 사로잡았다.[6]

유흥은 아예 행해지지 않았고, "만일 누가 피아노를 치면 지나가는 사람들이 그런 경거망동에 대해 항의할 것이 분명했다".[7] 그렇지만 급식소는 충분히 있었고, 양질의 식사가 저렴하게 제공되었으며, 일주일에 한 번쯤은 뮤지컬이나 연극도 공연되었는데, 대개 싼값에 식사 혜택을 누린 음악가나 공연자들이 하는 것이었다.

아마 그런 급식소 중에서 가장 유명한 것은 전에 마티스의 제자였던 마리 바실리예프가 운영하는 곳이었을 것이다. 전쟁 때문에 미술 시장이 타격을 입고 보조금도 고갈되거나 연체됨에 따라 몽파르나스에 남아 있는 화가들이 곤궁에 처했음을 아는 바실리예프는 1915년 초 멘로 21번지의 막다른 골목에 있는 자신의 스튜디오에 급식소를 차렸다. 바실리예프는 벼룩시장에서 구해 온 가구들을 차려놓고 샤갈, 모딜리아니, 피카소, 레제 등의 그림과 자드킨의 조각상들로 그곳을 장식했다. 그러고는 단 두 개의 버너로, 바실리예프의 요리사는 용케도 마흔다섯 명의 배고픈 화가들을 위해 든든한 식사를 차려냈다. 이들은 얼마 안 되는 돈을 내고서 수프, 고기, 채소, 샐러드, 디저트 등을 먹을 수 있었다. 토요일에는 연주회도 열었으며, 때로는 주중에도 즉흥 연주회가 벌어져 서로를 즐겁게 하곤 했다.

좀 더 큰 식당들은 더러 문을 열었지만, 식사는 두 코스로 제한

되었다. 이들은 현저히 줄어든 일손으로 역시 줄어든 고객을 상대하며, 파리 기준으로는 엄청나게 이른 시각인 밤 10시 30분에는 문을 닫아야 했다. 이디스 워튼이 리츠에서 친구들과 모여 처량한 저녁 식사를 하는 동안 그들은 모두 서로 몸을 덥히기 위해 소파 하나에 모여 앉아야 했고, "기다란 앞치마를 두른 유령 같은 웨이터가 휑하게 비어 있는 홀을 하염없이 오가며 식사를 날랐다".[8]

압생트가 (의회에서 압도적인 찬성표로) 금지되면서 카페와 그 고객들은 휘청했다. 여자들은 옷 사기를 그만두어 많은 여성들이 전쟁 내내 똑같은 옷을 입고 지냈다. 온 도시에 군대와 조국을 위한 헌신의 분위기가 감돌았다. 대부분의 여성들은 항상 뜨개질 감이든 뭐든 일거리를 들고 다녔으며, 어느 거리에나 전투원 또는 그들의 가족을 위한 병원과 공방과 생필품 보급소가 있었다.[9]

파리 사람들은 그해 국방 채권 모집에 기꺼이 응했고, 날마다 전선의 날씨를 확인하는 것이 일과가 되었다. 비가 많이 오면 전투를 못 하고, 바람이 너무 불면 공중정찰이 힘들어진다는 것이 상식이었다. 부상병들이 길거리를 다니면 동정의 웅성임이 일었다. 쥘 베르토는 "시내 가난한 지역들에서는 사람들이 밤새도록 모여서, 여자들은 아이를 품에 안은 채 땅바닥에 앉거나 벽에 기대어 서서, 뉴스를 기다리고 소문을 전하고 슬픔을 토로하곤 했다"라고 기록했다. 하지만 "전반적인 소요나 감정 폭발은 없었고 언성을 높이는 사람조차 거의 없었다". 파리처럼 변덕스러운 역사를 지닌 도시로서는 놀랍게도, "가장 파멸적인 재난조차도 묵묵히, 아무런 시위 없이 받아들여졌다". 파리도 프랑스 국민도,

"전쟁이 아주 오래 계속되리라고" 깨달은 것이었다.[10]

~

전쟁이 일어나자 프랑수아 코티는—젊은 시절 의무 병역을 마친 후 정식 예비군으로 편성되어 있던 터라—자신이 속한 코르시카의 아작시오 제19보병연대로 복귀했다. 프랑스군의 다른 모두와 마찬가지로 그도 곧 참호에 배치되었지만, 연말에는 시력 악화를 이유로 그 지옥에서 벗어날 수 있었다. 그는 유능한 장모 비르지니에게 맡겨두었던 파리 외곽 쉬렌의 자기 사업 본부로 즉시 돌아갔다.

전쟁 발발 이후 프랑스 경제는 전시 생산 체제에 돌입하여 향수 같은 비필수품은 공급이 줄었다. 그래도 사치품 공급자들의 전망은 비교적 밝았으니, 적어도 코티 같은 몇몇에게는 그러했다. 그는 전쟁의 와중에서도 '꿈의 상인'으로서의 기회를 보았다.

공급 부족에도 불구하고 코티는 전시 사업을 배가했는데, 주로 '에어스펀 페이스 파우더' 같은 고급 화장품의 거래 덕분이었다. 1914년 말에 코티의 분첩은 미국에서만 날마다 3만 개씩 팔릴 정도였다. 미국은 거대한 시장이었고, 유럽 시장이 위축된 동안에는 더욱 그러했다. 뉴욕 5번가에 랄리크 유리로 장식된 진열창을 낸 화려한 코티 건물은 국제적 상업 제국의 닻이었다. 코티는 제품을 '별도 포장'하여 운송함으로써 사치품 수입에 대한 미국의 무거운 관세를 교묘히 피했다. 즉 1915년 이후로 줄곧 모든 코티 제품은 상자, 병, 마개, 원재료가 따로따로 운송되었던 것이다. 그런 다음 허가를 받은 코티의 전문가가 코티 향수를 제조했다. 그

결과 코티는 전쟁이 최고조에 달한 시기에도 60퍼센트의 이익을 남길 수 있었다.

전쟁 동안, 그리고 전쟁 덕분에 이익을 본 파리 기업인이 코티만은 아니었다. 전쟁 발발 직전에 이탈리아 은행가의 딸과 결혼한 앙드레 시트로엔은 제2중포병연대의 대위로 참전하여 프랑스 동쪽 국경 지역인 아르곤에 주둔했다. 서부전선*을 따라 양측이 참호를 파고 대치한 그곳에서 그는 프랑스군에 대포, 특히 포탄이 심각하게 부족하다는 사실을 발견했다. 프랑스는 화력이 현저히 딸렸을 뿐 아니라 (시트로엔의 계산에 따르면) 불과 몇 주 안에 포탄 재고를 소진할 전망이었다.

프랑스 정부는 르노의 자동차 회사나 시트로엔의 기어 회사의 공장들을 급히 전용하여 탄약을 생산하도록 했으나, 대대적인 동원으로 인한 노동자 부족으로 인해 그런 작은 공장들로는 충분한 생산이 이루어지지 않았다. 1915년 초, 시트로엔은 정부가 지원해준다면 넉 달 안에 새로운 차원의 탄약 공장을 짓고 시설을 갖추어 프랑스군의 포탄 재고를 극적으로 증가시키겠다고 제안했다.

정부는 이에 관심을 가졌고, 시트로엔은 군에서 휴가를 얻어 일에 착수했다. 정부와 큰 계약을 맺고 자금을 얻은 그는 파리 남서단 자벨 강변로(오늘날의 앙드레-시트로엔 강변로) 연변의 3만 7천 평에 이르는 부지에 거대한 공장단지를 건설했다. 그 공장에 그는 자신이 미시건의 헨리 포드 공장에서 그토록 감탄했던

*
제1차 세계대전 때 벨기에 남부에서 프랑스 동북부에 걸쳐 있던 전선. 즉 독일을 기준으로 한 '서부' 전선을 말한다.

과학적 생산방식을 도입했다. 미국의 최신 기계들과 방법을 사용하여, 시트로엔은 포드와 프레더릭 윈즐로 테일러의 선례를 따라 조립라인 방식으로 일괄 생산이 가능한 공장을 만들었다. 두 달 뒤 시설은 생산을 시작할 수 있을 만큼 충분히 완성되었고 6월에는 단지 전체가 완성되었다. 8월에는 생산이 급증했으니, 곧 하루 1만 5천 개의 포탄이 생산되기 시작했다(전쟁이 끝나기까지 총 2300만 개의 포탄이 생산되었다).

이제 많은 사람들이 전선에서 도로 불려 와 탄약 공장에서 일하게 되었지만, 그래도 여전히 인력이 부족했다. 그래서 시트로엔은 점점 더 많은 여성 인력을 투입했고, 1918년에는 그의 공장에서 일하는 1만 2천 명의 직원 가운데 절반이 여성이었다. 많은 경쟁 사업자들과 달리 시트로엔은 노동자 복지에도 힘썼는데, 이것이 생산을 안정시킨 주된 요인이었다. 특히 그는 여성 노동자들을 위한 지원의 중요성을 깨닫고 임신과 출산, 육아 기간의 유급휴가, 직장 내 탁아소 및 유치원 시설 등을 확보했다.

여성에 대한 이 같은 배려는, 직원 복지 매점들(정육점, 빵집, 유제품점 등)과 식당, 의료 및 치과 진료소, 환기가 잘 되는 작업 공간과 청결한 화장실 등과 더불어, 시트로엔의 공장단지를 전시 생산 체제의 압박에도 불구하고 매력적인 일터로 만들었다. 시트로엔의 공장 같은 곳들은 스물네 시간 가동되었고, 하루 열한 시간 노동(한 시간의 중식 휴식을 포함하여)에 크리스마스를 제외하고는 휴무일이 없었다. 그 또한 전쟁이었으니, 시트로엔은 단연 진보적이었으며 그가 지불하는 급료도 매력적일 만큼 높았지만, 일 자체는 힘들었고 권태롭기도 했다. 각각의 노동자가 하루

5천 번까지도 같은 일을 반복해야 했으니 말이다. 각자 맡은 일 자체는 그리 어려운 것이 아닐 수도 있었지만, 조립라인 생산의 단조로움은 곧 정신을 마비시키곤 했다.

~

루이 르노는 앙드레 시트로엥과 비슷한 점이 별로 없었다. 르노는 본래 기계공 출신으로 사업가가 되었던 반면, 시트로엥은 에콜 폴리테크니크 출신이기는 했어도 기계공의 이해력을 지닌 사업가에 가까웠다. 또한 시트로엥은 매력적인 사람으로 자신의 매력을 사용할 줄도 알았고 사교 생활을 십분 즐겼다. 그에 반해 르노는 극도로 내성적인 사람으로, 시트로엥이 점점 더 소질을 발휘하는 사교 생활이나 떠들썩한 선전 활동이 질색이었다. 르노는 남의 돈을 한 푼도 빌리지 않는다는 데서 자부심을 느꼈던 반면, 시트로엥은 사적으로나 상업적으로나 날로 커지는 계획들에 서슴없이 돈을 빌렸다.

하지만 좀 더 중대한 차이는 르노가 노동자들을 다루는 방식에서 시트로엥과 달랐다는 것이다. 시트로엥은 자신의 종업원들을 위해 폭넓은 사회복지를 기꺼이 도입했던 반면, 르노는 그런 식의 접근을 완강히 거부했다. "회사의 경영이란 사회사업과는 무관해야 한다"라고 그는 못 박았다.[11] 그 무렵 르노가 사업 초기에 종업원들과 누리던 화목한 관계를 더 이상 유지하기 어려웠던 것도 무리가 아니다. 공정하기는 해도 엄격한 사람으로 호가 난 그는 종업원들의 애로 사항에 대해 함께 이야기하기를 꺼렸고 완고하고 독단적인 질서를 유지했다. 르노를 떠나 시트로엥으로 간

한 사람은 이렇게 말했다. "나는 제국을 떠나 공화국에 온 것만 같았다."[12]

두 사람 다 전쟁이 시작되기 전에 이미 재산을 모은 터였다. 마른전투 때 밤새 지원군을 실어 나른 600대의 택시는 르노 자동차였고, 시트로엔은 본래의 기어 공장뿐 아니라 모르스 자동차 회사 경영으로도 부자가 되었었다. 전쟁이 일어났을 때, 르노는 벌써 여러 해 전부터 프랑스군에 항공기 엔진을 공급하고 있었다. 이 일은 계속되었지만, 전쟁이 일어난 지 몇 주 안 되었을 때 국방부에서는 그에게 자동차 공장 일부를 포탄 생산에 할애해줄 것을 요청했다. 다른 자동차 회사들도 그 뒤를 따르도록 요청받았고, 곧 그들은 조합을 결성했다. 그리하여 르노는 앙드레 시트로엔과 함께 일하게 되었다.

훗날 르노는 자신이 당시 시트로엔에게 별로 주목하지 않았으며, 시트로엔이 정부로부터 상당히 실속 있는 계약을 따냈고 테일러 방식을 사용하여 포탄을 대량생산하고 있다는 정도가 그에 대해 아는 것의 전부였다고 주장했다. 그것이 사실이건 아니건 간에, 전쟁이 끝날 무렵에는 시트로엔에게 좀 더 주목할 기회를 얻게 될 것이었다.

그해 초 프랑스 적십자는 이디스 워튼에게 전선에서 가까운 군용 병원의 필요성에 대해 보고해줄 것을 요청했고, 여러 달 동안 그녀는 자동차에 "병원 용품 꾸러미를 지붕까지 꽉 차게 싣고서" 전선을 돌아다녔다. "됭케르크에서 벨포르까지 모든 전선의

후방"과 심지어 몇몇 최전방 참호들까지 방문할 허가를 얻어, 그녀는 상황을 관찰하고 의료 용품을 나르며 부대들에 필요한 것이 무엇인지 파악하기에 진력했다.[13] 장티푸스 환자가 900명이나 발생한 샬롱에서는 "모든 것이 부족하다"라고 보고하는 한편, 자동차에 싣고 온 보급품을 전부 내려준 뒤 다음 주에는 더 많이 가지고 다시 오겠다고 약속했다. 그러고서 베르됭으로 향하려는데, "다들 그곳에 가는 건 불가능하다고들 했지만 대위 한 명이 내 책 중 한 권을 읽은 적이 있다면서 대령에게 괜찮을 거라고 말해주었다". 그러자 대령은 "좋아. 하지만 서두르시오. 근처에서 큰 전투가 벌어질 테니까"라고 대답했고, 그녀는 "이제 무엇이 필요한지 알았으니"며 칠 안에 "많은 것을 가지고" 돌아갈 작정이라고 결론지었다. 그녀는 이후 몇 번 더 전방에 갔고, 전투 현장에 훨씬 더 가까이 가기도 했다. 그녀는 "지옥 문 바로 안에" 있는 느낌이었다고 보고했다.[14]

참호전은 계속해서 무서운 속도로 생명들을 앗아 갔고, 특히 1915년 4월 독일에서 독가스를 쓰기 시작한 후로는 아직 초기 단계였던 공중전이 새로운 차원의 전투로 발전했다. 비행기들은 처음에는 정찰 임무에 국한되어 있었으나, 곧 프로펠러 사이로—목재로 된 프로펠러를 부서뜨리지 않고—기관총을 쏘는 방식을 알게 되면서부터는 전투 임무도 맡게 되었다.

전쟁 초기에는 조종사와 정찰병이 라이플과 피스톨로 무장했고, 손에 닥치는 대로 벽돌이든 화살이든 수류탄이든 심지어 갈고리 닻까지도 사용했다. 하지만 움직이는 표적을 그런 것들로 맞히기란, 아니 라이플이나 피스톨로도 맞히기란 어려운 일이었

으므로 좀 더 실제적인 접근은 여전히 기관총이었다. 1914년 말 부아쟁 3호 같은 프랑스의 추진식 항공기에는 뒤편의 프로펠러가 다치지 않도록 앞쪽에 기관총이 장착되었다. 한 용감한 조종사는 항공기 위쪽 날개 위에 기관총을 장착하기도 했는데, 이 침착한 인물은 그러고서 다시 조종석으로 돌아가 기관총 무게로 뒤집힌 비행기를 바로잡았다고 한다.

1915년 3월에는 롤랑 가로스─지중해 횡단비행으로 명성을 얻었으며 베를린에서 비행기로 탈출하여 더욱 유명해진─가 레몽 소니에와 함께 이 문제를 해결하기에 나선 끝에, 프로펠러 날 위에 쐐기 모양의 금속 전향판을 달았다. 이것이 문제를 완전히 해결해주지는 못했지만(튕겨진 탄환에 비행기나 조종사가 다칠 수도 있었으니까) 가로스는 3월 말에 자신의 단엽기에 기관총을 장착하고 전선으로 돌아갔다. 이후 3주 동안 그는 공중에서 독일군 비행기 석 대를 격추시킴으로써 그들에게 두려운 전설이 되었다.

그러다 4월 18일, 독일의 지상포에 맞은 가로스는 적진 뒤편으로 추락했다. 독일군은 그의 프로펠러를 안토니 포커의 공장으로 급히 가져갔고, 이 네덜란드 항공기 디자이너는 그것을 살펴본 후 더 나은 것을 만들었다. 즉, 기관총을 동기화同期化함으로써 탄환이 프로펠러 날을 치지 못하게 한 것이었다.[15] 1915년 7월 포커의 아인데커 단엽기의 등장은 공중전의 판세를 바꾸었으니, 독일 조종사들이 연합군 비행기를 격추하기 시작한 것이 이른바 '포커 재앙'으로 알려지게 되었다. 그해 말에는 독일이 공중전에 우세했고, '붉은 남작' 만프레트 폰 리히트호펜을 위시한 최초의 독일인 에이스 파일럿들이 하늘을 차지하게 되었다.

모리스 라벨도 날고 싶었다. 비행의 로망이 그의 상상력을 사로잡아, 비록 파일럿이 되기를 바랄 수는 없었지만 그래도 폭격기의 폭격수가 되어 조국에 봉사하고 싶다는 것이 그의 간절한 바람이었다. 1915년 봄 그는 제13포병연대에 입대할 수 있었고, 즉시 폭격수 임무에 지원했다. 실망스럽게도 허락은 떨어지지 않았고 여러 달 후에야 트럭 운전사로 배속되었으니, 그가 꿈꾸던 것과 너무나 거리가 멀었다. 그래도 라벨은 새로운 임무를 아주 자랑스럽게 여겼으며, 자기 트럭을 '아델라이드'라는 이름으로 부르는가 하면 친구들에게 보내는 편지에 "운전사 라벨"이라 서명하곤 했다.[16]

그러는 동안 파리에는 초현실적인 고요가 내리앉았다. 프랑스 정부는 1914년 말에 보르도에서 다시 돌아왔고, 시내의 사교 및 예술 생활도 미약하나마 되살아나는 성싶었지만, 여전히 제한되어 있었다. 공습을 조심하느라 밤이면 등화관제로 캄캄했으며, 다들 전쟁을, 혹은 적어도 엄격히 검열되는 뉴스 보도와 소문, 가십 등을 통해 전쟁에 대해 알아낼 수 있는 것을 예의 주시하고 있었다.

거르투드 스타인과 앨리스는 1914년 10월에 영국에서 돌아와, 떠났던 곳에서 다시 시작하고자 했다. 거트루드는 훗날 자신이 반쯤 텅 빈 도시를 돌아다니기를 즐겼다고 회고했다. 그저 파리에 있는 것만으로도 "놀랄 만큼 멋졌기" 때문이었다.[17] 이윽고 1915년 3월 어느 날 밤, 거트루드가 앨리스를 깨워 아래층으로

내려가자고 소곤거렸다. 놀란 앨리스는 무슨 일인지 궁금했지만, 거트루드가 말해줄 수 있는 것은 자기가 작업실에서 일하고 있는데(그녀는 대개 밤에 글을 썼다) 뭔가 경보가 들려왔다는 사실뿐이었다. 앨리스가 불을 켜려 하자 거트루드가 말렸다. 파리 군정 장관이 야간 등화관제를 엄명한 터였다. "내 손을 잡아"라고 그녀는 앨리스에게 말했다. "내가 데리고 내려갈게. 그러면 아래층 소파에서 자." 하얗게 질린 앨리스는 그 말을 따랐고, 겨우 자리를 잡자마자 "큰 폭음을, 그리고 몇 차례 더" 들었다. 잠시 후 경적이 울렸고, 그제야 "상황이 종료된 것을 알고" 그들은 자러 갔다.[18]

얼마 후 거트루드와 앨리스는 또 다른 폭격 경보를 경험했다. 이번에는 피카소와 에바의 아틀리에에서 함께 식사하던 중이었다. 그 무렵 두 여자는 그들의 아틀리에도 자기들이 사는 건물보다 더 튼튼할 게 없다는 사실을 아는 터였고, 그래서 모두 맨 아래층 관리인 여자의 방으로 갔다. 그러면 적어도 머리 위에 여섯 개 층을 두게 되는 셈이니 그 나름대로 합리적인 판단이었지만, 곧 지루해져서 도로 아틀리에로 가 불빛이 새어 나가지 않도록 식탁 밑에 촛불을 켰다. 에바와 앨리스는 잠을 청하려 애썼지만, 거트루드와 피카소는 새벽 2시까지 이야기를 나누며 경보 해제 사이렌이 울리기를 기다렸고, 그런 뒤에야 손님들은 집으로 돌아갔다.

"그리 유쾌한 겨울이 아니었다"라고 거트루드 스타인은 결론 지었다. 봄이 되자 그녀와 앨리스는 또 어디론가 가서 "잠시 전쟁을 잊고" 싶었다.[19] 두 사람은 마요르카로 떠났고, 그곳이 하도 마음에 들어서 다음 겨울까지 그곳에서 보냈다. 여비를 마련하기 위해 거트루드는 자신에게 한 점 남아 있던 마티스, 즉 〈모자 쓴

여인〉을 오빠 마이클에게 4천 달러를 받고 팔았다.

~

거트루드 스타인과 앨리스 B. 토클라스와 함께, 마티스도 그해 10월에 파리로 돌아왔다. 그의 집은 프랑스 군인들에게 접수되어 있었고, 생미셸 강변로의 스튜디오에는 독일군의 포탄 자국들이 역력했다. 그는 가족을 남프랑스에 후안 그리스와 함께 두고 온 터였다. 그리스는 스페인 국적이라 징집되지 않았지만 전쟁 때문에 수입이 없는 상태였다. 그의 화상인 독일인 다니엘-헨리 칸바일러는 스위스로 떠나 있었고, 칸바일러로부터 받던 적은 월수입이 끊기자 그리스는 극도로 궁핍해졌다. 마티스는 파리에서 후원자를 구해주기로 하고, 전에 그리스의 그림을 몇 점 산 적이 있는 거트루드 스타인을 설득하여 그리스에게 적으나마 월급을 주도록 했다. 마티스는 나중에야 그녀가 그 약속을 철회했다는 것을 알았는데, 어쩌면 그의 편에서 오해한 것인지도 모르지만 하여간 그 일이 마티스와 거트루드 스타인의 이미 식어가던 관계를 한층 더 냉랭하게 만들었다.

10월에는 마르셀 프루스트도 파리로 돌아와 동생 로베르의 영웅적인 활약에 대해 듣게 되었다. 로베르는 적의 화포 아래서 야전병원을 완전 가동 하고 있었던 것이다. 그는 "위험을 찾아 나선다네"라고 프루스트는 한 친구에게 써 보냈다. "그래서 지금 아르곤에 가 있으니 걱정일세."[20]

프루스트는 글쓰기로 돌아갔지만, 이제 책을 내줄 출판사가 없었다. 그의 출판사도 다른 많은 출판사들처럼 전쟁 동안은 출간

을 중지했기 때문이다. 프루스트의 『꽃피는 처녀들의 그늘에서À
L'ombre des jeunes filles en fleurs』는 여러 해 후에야 출간되며,[21] 그사이
에 프루스트는 좀 더 권위 있는 출판사로 옮길 기회가 있었다.

그는 또한 그 기간 동안 자신의 대작에 대해 다시 생각하여 그
가운데 부분을 좀 더 확대하고, 제4부 『소돔과 고모라Sodome et
Gomorrhe』를 덧붙이기로 했다. 이 소설에서는 알베르틴, 샤를뤼스
남작 등의 인물(전자는 아고스티넬리와의 열정적인 관계에 기초
했고, 후자는 주로 로베르 드 몽테스큐 백작을 모델로 삼았다)을
더 발전시켜 남성 및 여성 동성애라는 주제를 다루었다. 방대한
인물들을 현미경적으로 다루면서, 프루스트는 자신이 그토록 들
어가기를 열망했던 사교계를 면밀히 관찰했다. "들어봐요, 셀레
스트"하고 그는 가정부에게 몽테스큐로부터 받았던 편지 한 통
을 소리 내어 읽어주며 말했다. "그가 단어 하나하나 사이에 얼마
나 증오심을 내뿜는지 들어보라고요. 굉장하잖아요!" 그러고는
"있는 힘껏" 웃어댔다.[22] 프루스트는 친구와 가족들을 다정하면
서도 가차 없이 다루었으니, 그의 매력과 병약함은 그가 가장 잘
아는 사람들 사이의 성과 지위, 권력 사이의 연관에 대한 한층 더
가차 없는 분석에 있어 설득력 있는 보호막이 되어주었다.

젊은 장 콕토도 프루스트의 지인 중 한 사람이었는데, 그는 콕
토를 바닷가 휴양지 발베크(일명 카부르)에서 휴일을 보내는 젊
은 댄디 옥타브로 『잃어버린 시간을 찾아서』에 등장시켰다. 프루
스트의 화자는 나중에 가서—그로서는 놀랍게도—이 젊은 한량
이 사실상 상당히 유명한 극작가임을 알게 되고, 옥타브는 결국
마담 베르뒤랭의 살롱에서 스타가 된다.

473 끝나지 않는 전쟁 〜 1914-1915

물론 프루스트가 『잃어버린 시간을 찾아서』의 후반부(『사라진 여인(사라진 알베르틴) *La Fugitive(Albertine disparue)*』과 『되찾은 시간 *Le Temps retrouvé*』에서 옥타브라는 인물을 전개할 즈음에는 콕토의 재능이 좀 더 알려져 있었으며, 아방가르드 발레 〈퍼레이드 Parade〉에서 그가 한 역할도 옥타브라는 허구의 인물을 만들어내는 데 작용했을 것이다. 게다가 콕토는 프루스트의 절친한 벗 두 사람, 즉 뤼시앵 도데 및 레날도 안과 가까웠으므로 프루스트로서도 그와 어느 정도의 친교는 피할 수 없었다.[23] 하지만 그는 여전히 콕토의 연극성과 "과시벽"이 질색이었으니,[24] 아마도 허구의 옥타브가 명성을 높인다는 내용은 프루스트식의 농담일지도 모른다. 따지고 보면 옥타브가 두각을 나타내는 마담 베르뒤랭의 살롱이라는 곳도 거북하리만큼 천박한 곳이니까.

그렇지만 콕토도 전쟁 덕분에 정신을 차리기는 했다. 그도 전쟁이 시작되자 구급차 팀과 함께, 적십자부터 미시아 에드워즈의 사설 봉사 단체에 이르기까지 여러 곳에서 일련의 자원봉사 활동을 했다. 그리하여 전방에 갈 때마다 그는 전쟁의 참상을 직접 목도하게 되었다. 폭격당한 랭스 대성당은 "낡은 레이스의 산더미였다"라고 그는 썼다. 그 주위 도시는 사실상 폐허였고, 주로 부상자들만 남아 있었다. 전시의 랭스에는 식량도 거의 없었고, 의료 시설은 전무했다. 그는 두 의료 보조 직원이 부상당한 보병의 괴사한 다리를 클로로포름도 없이 절단하려다 폭격으로 죽는 것도 보았다. 150명의 부상병을 돌보기 위해 몇 명의 간호사들이 "1인당 시큼한 우유 한 컵과 살라미 반쪽"을 들고 동분서주하는 것도 보았다. 한 사제가 거적자리나 다름없는 야전침대 사이를 누비며

성사를 거행하는 것도 보았는데, 때로는 "칼날을 넣어 입을 벌리고 성체를 밀어 넣어야" 했다.[25]

푸아레가 디자인한 군복 차림으로 여전히 이목을 끄는 모험들―저 늠름한 롤랑 가로스와 함께한 일련의 비전투 비행을 포함하여―을 계속하면서 콕토도 차츰 진지하게 여겨질 권리를 얻었으니, 적어도 전쟁의 증인으로서는 그러했다. 하지만 그는 여전히 자신이 감명을 주고 싶어 하는 파리 사람들 대부분으로부터 화려하고 경박한 인물로 여겨지고 있었다. 그의 〈푸른 신〉은 실패였으며, 1915년에 서커스에서 영감을 얻어 만든 〈한여름 밤의 꿈 Le Songe d'une nuit d'été〉은 개막도 하지 못했다. 그에게 필요한 것은 피카소 같은 든든한 인물이었고, 그래서 콕토는 이 큐비스트 스타를 만나려고 친구의 친구의 친구까지 동원해가며 갖은 애를 썼다. 작곡가 에드가르 바레즈와 그의 당시 애인이던 발랑틴 그로스[또는 빅토르 위고의 증손자인 화가 장 위고와 결혼한 뒤에 알려진 이름으로는 발랑틴 위고]도 그중 한 사람이었다.

이런 유명한 파리 보헤미안들의 도움으로, 콕토는 마침내 피카소와의 고대하던 만남을 갖게 되었는데, 1915년 중반의 일이었을 것이다(어쩌면 연말에 좀 더 가까웠을 수도 있지만). 피카소는 그를 퇴짜 놓았지만 콕토는 아첨과 아양을 떨며 들러붙었다. 그해에 피카소는 자신도 (아마도 궤양으로) 몸이 좋지 않았던 데다 계속해서 쇠약해져 가는 에바 때문에 울적해 있었다. 에바는 12월에 죽었는데, 그 무렵 피카소는 이미 다른 애인을 만들어 복잡하기 짝이 없는 상태였다. 콕토가 분명 기분 전환은 되었겠지만, 피카소는 당분간은 다른 데 정신이 팔려 콕토에게 관심이 없었다.

전쟁이 일어났을 때 스트라빈스키는 군 복무를 면제받은 터라 러시아로 돌아갈 필요가 없었고, 그래서 아내와 아이들을 데리고 스위스에 틀어박혀 나중에는 아예 레만호 근처의 모르주에 정착했다. 그곳에서 그는 작곡을 했고, 런던, 파리, 이탈리아 등지에서의 만남을 비롯한 직업적 접촉을 유지하며 파리에 있는 친구들과 서신 왕래를 이어갔다. 그중 한 사람인 드뷔시는 그에게 이렇게 말하기도 했다. "자네는 이런 종류의 '가스'(우리 예술의 파괴)와 싸워 이길 수 있는 사람 중 한 명이지. 상대방이 아무리 치명적이고 그들에게 맞서 우리 자신을 보호할 '가면'이 없다 해도 말일세."[26]

디아길레프로 말하자면, 그는 모든 방면에서 니진스키를 대신하게 된 새로운 피보호자 레오니드 마신과 함께 이탈리아로 갔다. 그곳에서 디아길레프는 1915년 시즌을 구상했으며, 이번에도 스트라빈스키의 발레에 초점을 둘 작정이었다. 하지만 1914년 가을 스트라빈스키는 작업 일정이 늦어지고 있었고 발레단은 늘 그렇듯 자금이 부족했으므로, 디아길레프는 다른 젊은 러시아 작곡가 세르게이 프로코피예프와 계약을 맺었다. 그러나 프로코피예프와의 일도 기대했던 대로 진척되지 않자, 디아길레프는 물 건너기를 두려워하기로 유명했음에도 1916년 미국 순회공연에 동의하여 상당한 액수의 선금을 받고 메트로폴리탄 오페라에서 공연을 선보였다. 사실상 미국인들은 레오니드 마신의 춤에는 관심이 없었고 니진스키를 보기를 원했으니, 결국 디아길레프로서는

탕자를 도로 데려올 수밖에 없는 어색한 상황이 빚어졌다.

니진스키에게는 어려운 시기였다. 디아길레프와 결별한 후 그는 자신의 발레단을 결성하여 1914년 봄 런던 공연을 마련했다. 불행히도 그의 무용수들은 충분히 준비되어 있지 않았고 니진스키 자신도 경영자로서는 역부족이었으므로 결과는 형편없었다(물론 디아길레프의 노회한 방해 공작 때문에도 더 어려웠을 것이다). 니진스키는 아내와 함께 곧장 오스트리아에 칩거했고, 그곳에서 그의 아내는 딸을 낳았다. 그러다 불행히도 전쟁이 터졌고, 당국에서는 적지에 있는 러시아인이라 하여 그를 가택 연금에 처했다. 빈 주재 미국 대사와 미 국무 장관 로버트 랜싱이 나서서 중재한 덕분에 여러 달 만에야 니진스키는 자유의 몸이 되어 미국으로 갈 수 있었다. 하지만 미국에 도착한 그는 도무지 협조하려 들지를 않았다. 디아길레프 발레단에서 춤추는 대신 그는 체불된 임금으로 상당한 금액을 요구했다.

그런 이유와 또 그 밖의 이유들로 인해, 미국 공연은 디아길레프가 기대했던 만큼 재정적 성공을 거두지 못했다. 하지만 미국인들은 긴 순회공연 내내 발레 뤼스를 사랑했고, 특히 니진스키가 무대로 돌아온 뒤에는 더욱 그러했다. 조짐이 좋은 출발이었다.

~

이사도라 덩컨은 1915년 초 뉴욕에서 다시 춤추기 시작했다. 전쟁에 대한 미국인들의 무관심에 그녀는 분개했지만, 좌익 예술가들과 지식인들을 제외하고는 그녀에게 공감하는 이가 별로 없었다. 그녀를 한층 심란하게 한 것은 현대무용의 무대에 젊은 경

쟁자들이 등장했다는 사실이었다. 루스 세인트데니스 및 테드 숀의 제자들인 마사 그레이엄, 도리스 험프리 등 젊고 활기찬 경쟁자들의 부상, 그리고 폭스 트롯, 터키 트롯 등 재즈댄스의 열풍은 고전 그리스를 환기하는 이사도라의 춤을 구태의연한 것으로 만들었다. 아마 가장 힘들었던 것은 이사도라의 나이와 늘어나는 체중이었을 것이다. 그녀도 그녀의 춤도, 전처럼 매혹적이지 않았다.

갈수록 독단적이고 실수투성이가 되어가는 이사도라는 후원자가 되려는 이들에게 잘 보이려 애쓰면서도 한편으로는 그들을 무시하기를 서슴지 않았다. 결국 돈도 인내심도 바닥이 나서 그녀는 미국을 떠나기로 결심했다. 출항 이틀 전 독일 잠수함이 영국의 대형 여객선 루시타니아호에 어뢰를 발사하여 1,200명에 가까운 승객과 승무원을 몰살시키는 사고가 있었는데도, 이사도라는 뜻을 굽히지 않았다. 마지막 순간에 들어온 기부금으로 여비를 치른 후 1915년 5월 9일 나폴리를 향해 출발한 그녀는 사실상 무일푼이었다. 부두에서 친구 메리 데스티 스터지스가 충동적으로 그녀와 함께 승선하기로 결심하고는 건널 판자를 달려 올라갔다. 이제 10대인 아들 프레스턴에게 급히 이렇게 말한 다음이었다. "얘야, 최선을 다해라. 정신 똑바로 차리고. 형편이 되는 대로 돈을 보내줄게!"[27]

이사도라가 나폴리에 도착해보니 이탈리아도 연합군 측에 가담하여 참전한 터였다. 1915년 12월 그녀는 우여곡절 끝에 파리로 돌아가 파리 사람들의 기운을 북돋우는, 마지막에는 〈라 마르세예즈〉에 맞추어 춤추는 공연으로 매진 사례를 이어갔다. 아이

들이 죽은 후로 파리에서 춤추기는 오랜만이었고, 그녀는 다시 승리를 거두었다.

～

노년은 남녀를 불문하고 배우와 무용가의 적이지만 특히 여성에게는 가혹한 법이니, 사라 베르나르가 그 대표적인 예가 될 것이다. 그녀는 사람들이 기대하는 것보다 훨씬 오래까지 젊음의 허구를 유지할 수 있었지만, 이제 70대에 들어서자 아픈 무릎이 그녀를 진 빠지게 만들었다. 전쟁이 터졌을 때 그녀는 파리를 떠나기를 거부했으며, 자신이 신뢰하는 의사를 떠날 수 없다는 것도 한 가지 이유였다. 결국은 오랜 친구 조르주 클레망소의 간청에 굴복하여 1915년 초 보르도 인근의 작은 어촌으로 갔다. 그곳에서 다리에는 석고붕대를 한 채, 아픈 무릎이 낫기를 초조히 기다렸다.

하지만 무릎은 낫지 않았고, 2월에 그녀는 파리의 의사에게 편지를 써서 다리를 무릎 위에서 절단해줄 것을 요청했다. "반대하지 마세요. 나는 아직도 10년이든 15년이든 더 살 수 있을 텐데. 왜 끊임없는 고통을 겪어야 하나요? (……) 지난 여섯 달 동안 그랬던 것처럼 의자에서 꼼짝도 못 하고 쓸모없는 존재가 되는 것은 견딜 수 없어요." 그러면서 그녀다운 씩씩함으로 이렇게 결론지었다. "만일 거절하신다면 차라리 무릎에 총을 쏘겠어요. 그러면 자르지 않을 수 없을 테니까요."[28]

베르나르는 고집대로 했다. 막상 수술을 맡게 된 것은 그녀가 신뢰하던 의사가 아니라 그의 제자였던 다른 의사였다. 모든 것

이 순조롭게 진행되었지만, 그녀는 배달된 나무 의족을 못 견뎌 했고, 대신에 가마 의자를 주문하여 루이 15세풍으로 화려하게 장식된 그 물건에 실려 다녔다. 이제 파리도 임박한 위험에서 벗어났으므로, 그녀는 파리로 돌아가기로 했다. 전시 노동에 동참하여 10월에는 애국적 시나리오에 출연했는데, 마지막 장면에서 그녀는 있는 힘을 다해 똑바로 일어서서 낭랑하게 대사를 읊었다. "올라, 독일이여! 독일의 독수리가 라인강으로 떨어졌나니."[29] 그러고는, 다리를 절단한 지 얼마 되지 않았음에도 기운차게 군부대를 위문하러 나섰다.

그녀와 함께했던 코메디 프랑세즈 출신의 젊은 배우들은 그녀가 단 하루도 버티지 못하리라 생각했다. 하지만 곧 그들은 그녀의 패기와 강인함에 놀라움을 감추지 못했다. 처음 공연에서 베르나르의 분장실은 흙바닥에 지어놓은 작은 별채였는데, 그녀는 그것을 마음에 들어 했다. 그들의 무대는 사다리를 열 칸이나 밟고 올라가야 하는 단 위에 있었지만, 베르나르는 아무 군소리 없이 조수들에게 자기를 낡은 팔걸이의자에 앉혀 무대로 들어 올리라고 지시했다. 그러고는 그녀에 대해 들어본 적도 없고 그녀의 출연에 전혀 감명받지 않았던 3천여 명의 젊은이들을 앞에 놓고, 자신이 항상 해왔던 일을 다시금 해냈다. 즉, 그들의 마음을 사로잡아버렸다. 그녀가 "진군 호령과도 같이 박진감 있는 리듬으로" 지난 역사 동안 프랑스를 위해 죽었던 이들의 영광을 환기하고 그 힘찬 기세를 몰아 마지막 함성인 "무기를 들라!"를 외치자, 그들은 일제히 일어나 환호했다.[30]

"역경에 코웃음 치는" 용기와 나약한 육신에 대한 정신의 승리

는 "우리의 연민을 찬탄으로 바꿔놓았다"라고, 그녀와 함께 했던 배우 중 한 사람은 훗날 회고했다. 평생 수많은 성공을 거둔 그녀의 생애 가운데서도 최고의 승리는 단연 이 마지막 장일 것이다. 이 "연로한 천재 여성은 조국을 위해 고생하는 이들에게 자신의 타오르는 심장과 용감한 미소를 전하기 위해 작은 가마 의자에 의지하여 약한 다리로 절뚝이며 다녔다".[31]

~

사라 베르나르 못지않게 마리 퀴리도 프랑스 장병들을 위해 기꺼이 최선을 다했다. 해부학 논문을 읽고 엑스레이 장비를 사용하는 기술을 숙지하는 한편, 자동차 운전을 배워 면허를 얻고 자동차 수리까지 배웠는데, 험한 길을 뚫고 먼 곳까지 가려면 필수적인 일이었다. 그녀는 타이어를 교체하고, 더러워진 카뷰레터를 청소하고, 무거운 장비 나르는 일을 묵묵히 해냈다. 그녀는 아무데서나 먹고 잘 수 있었으며, 그렇게 했다. 신장 손상으로 약해졌을 때만 잠시 쉬었을 뿐, 전쟁 내내 전선이나 프랑스와 벨기에의 병원 300-400개소 중 어딘가에 나가 있었다.

마리가 그렇게 유목민처럼 사는 동안 딸들은 학업을 계속하여, 큰딸 이렌은 소르본에서 수학, 물리학, 화학의 학사 과정을 모두 우수한 성적으로 졸업했다. 그런 성적을 거두는 와중에도 전선의 어머니를 도와 기술 훈련생들에게 엑스레이 장비 사용법을 가르쳤으니, 불굴의 어머니 못지않은 강행군이었다.

퀴리 모녀가 부상병들을 위해 엑스레이를 나름으로써 조국에 봉사했다면, 불랑제 자매 나디아와 릴리는 군 복무 중인 음악가

와 배우들을 지원하는 일을 했다. 편지와 식료품과 의복을 보내고, 서로서로에게 소식을 전해주고, 그들의 가족에게 필요한 도움을 제공하는 일이었다. 그런 제안을 한 것은 릴리였다. 로마대상을 수상하고 (한 차례 더 병을 치른 후) 그녀는 로마의 빌라 메디치에서 공부하던 중 전쟁을 맞이했다. 그곳에서 그녀는 동료 음악가들을 위해 폭넓은 서신 왕래를 시작했고, 이것은 곧 전쟁터의 음악가들을 지원하는 네트워크로 발전했다.

나디아가 곧 그 노력에 동참했으니, 여러 미국 예술가와 외교관의 지원을 얻어 두 자매는 프랑스-아메리카 지원 그룹(국립 음악 및 연기 콩세르바투아르 프랑스-아메리카 위원회)을 결성하고, 아카데미 데 보자르에 소속된 한 사람의 협조를 얻어 미국에서 모금 활동을 시작했다. 전쟁이 끝난 후 많은 미국 학생이 나디아 불랑제의 제자가 된 것은 이런 전시 활동 동안에 맺어진 인연 덕분이었다.

～

전쟁 발발에 뒤이은 오랜 침체기를 겪은 후 갑자기 드뷔시는 다시금 작곡을 시작했고, 그것은 그의 경력 중에서 가장 생산적인 시기가 된다. 친하게 지내던 작곡가이자 지휘자 D. E. 앵겔브레슈트에게 보내는 편지에서 말한 대로였다. "정확한 화음을 정확한 장소에 배치하는 데서 얻어지는 정서적 만족은 다른 어떤 예술에서도 찾아볼 수 없지. 용서하게나. 방금 음악을 발견한 사람이 하는 말처럼 들리겠지. 하지만 실로 지금 내 느낌이 바로 그렇다네."[32]

그해 초 드뷔시는 쇼팽의 전작을 개정하는 일에 동의했었다. 전쟁이 터지면서 독일 판본을 구할 수 없게 된 때문이었다. 처음에는 그 일이 "끔찍하다"고 생각했지만,[33] 차츰 그것은 그의 전쟁으로 인한 공황 상태를 덜어주었다. 여름 무렵에는 쇼팽의 작품이 드뷔시 자신의 〈에튀드Études〉에 영감을 주었고, 이 곡을 그는 쇼팽에게 헌정했다.

1915년 7월부터 10월 사이 바닷가의 아늑한 별장에서, 드뷔시는 다양한 악기로 조성된 일련의 소나타를 썼다. 그러면서 열두 곡의 놀라운 〈에튀드〉를 작곡했으니, 그중 다섯 곡은 너무나 어려워서 가장 뛰어난 피아니스트들마저 녹음을 거부할 정도였다(드뷔시는 자기도 몇몇 대목은 치기 힘들다고 인정했다). 하지만 그는 이런 연습곡들에 대해 "열정과 신념"과 동시에 유머를 보였다. "그저 좀 더 진지해 보이려고 테크닉을 지나치게 연습할 필요는 없다네. 약간의 매력은 절대 아무것도 망치지 않는 법이지." 자신의 출판업자에게 보내는 편지에서, 특히 어려운 제4곡 〈6도를 위하여Pour les sixtes〉를 묘사할 때도 마찬가지였다. "오랫동안 내게 6도 음정의 연이은 사용은 살롱에서 시무룩하게 타피스리 작업을 하며 짓궂은 9도 음정의 왁자지껄한 웃음을 샘내는 도도한 젊은 영양들을 생각나게 했습니다"라면서, 그래서 "6도 음정에 대한 배려에서 다른 어떤 음정도 사용하지 않고 화음을 만들어" 이 연습곡을 썼다는 것이었다. "나쁘지 않군요"라고 드뷔시는 명랑하게 덧붙였다.[34]

그도 전쟁을 잊어버린 것은 아니라고 친구들에게 말했다. 하지만 드뷔시로서는 독일인들이 파괴하고 있는 아름다움을 조금은

다시 만들어낼 필요성을 믿게 되었다는 것이었다. 그는 "전력을 다해" 일해나갔지만, 12월에는 병세가 극적으로 악화되어 수술을 피할 수 없게 되었다. 수술을 앞두고 그는 아내에게 이런 편지를 썼다. "아주 작은 일이라도 결과가 어떻게 될지 모르니, 마지막으로 내가 얼마나 당신을 사랑하는지 말해두고 싶구려."[35]

그는 수술을 무사히 견뎌냈지만, 이후로는 건강과 힘이 사그라지듯 창조성도 사그라졌다.

~

1914년 10월 중순에 샤를 드골은 랭스 근처에 있던 제33보병연대로 복귀했다. 그곳에서는 여러 주째 양쪽 군대가 참호를 파고 대치 중이었다. 연대의 제7중대 지휘관으로서, 그는 "적을 가만히 두라, 그러면 적도 우리를 귀찮게 하지 않을 것이다" 하는 식의 태도가 만연한 상황을 참을 수 없었다. 대신에 드골은 중대를 몰아붙여 공세를 취하게 했고, 이는 그의 부하들에게는 낙심천만이었지만, 부대장은 그에게 주목하여 보좌관 임무를 맡겼다. 아이러니하게도 그는 이 직무로 인해 참호보다 한참 후방인 연대 사령부에서 더욱 안전하게 근무하게 되었다.

드골은 어머니에게 보내는 편지에서 불만을 토로했다. "제7중대를 떠나게 되어 유감이에요. 저는 참호에서만 지휘해보았지만 아주 마음에 들었는데요." 그가 중대를 지휘한 두 달 동안 스물일곱 명의 사상자가 났는데, 드골이 어머니에게 말한 바로는 "전혀 과도하지 않은" 수였다.[36]

하지만 1915년 초, 마리 퀴리의 조카 모리스 퀴리는 다른 결론

에 이르렀다. 전쟁이 발발했을 때 그는 애국심에 불타 기꺼이 입대했다. 마른전투 후에는 북쪽으로 가서 랭스 인근 전선에 합류했다. "등짐을 지고 비와 진흙 속에서 거의 먹지 못한 채 130킬로미터를 행군하여 에페르네, 몽미라유 등 대대적인 사상자가 난 격전지를 거쳐 갔다. 견딜 수 없었다." 하지만 그때까지만 해도 그는 여전히 보병대에 들어가 "좀 더 적극적인 역할"을 하기를 바랐다. 그는 전선에서 꼬박 1년을, 그 대부분을 베르됭에서 지냈는데, 얼마 안 가 도처에서 정신이 마비될 정도의 파괴와 살상을 목도하며 괴로워하게 되었다. 그는 랭스 대성당의 폭격 맞은 잔해도 보았고, 화재가 난 작은 마을, 전쟁 전에 주목할 점이라고는 그 미미함밖에 없었던 마을에 대해 절망적인 냉소를 담아 쓰기도 했다. "이제 참호로 다시 내려간다"라고 그는 썼다. "저 보슈 제군[독일군]에게 날마다 아침 식사[박격포 세례]를 차려내는 일과를 마친 참이다. 그들도 익숙해졌는지 오늘 아침에는 응사하지 않았고, 그래서 일이 훨씬 쉬워졌다. 실로 일이 되었으니 말이다. 이 끝나지 않는 전쟁은."[37]

"통과시키지 않겠다!"

1916

베르됭 전투는 1916년 2월에 시작되었다. 12월에 전투가 끝났을 때, 프랑스군은 독일군을 막아냈기는 했지만 양편 합쳐 70만 명 이상의 사상자가 났고, 서부전선에 투입된 프랑스군 전체의 4분의 3이 그곳에서 싸운 뒤였다.[1] 일찍이 어떤 군대도 본 적이 없는 지옥이요, 용광로요, 아수라장이었다. 한 보병은 이렇게 회고했다. "전쟁터를 보자마자, 나는 이미 전선에서 지낸 지 열네 달이나 되었는데도, '베르됭을 보지 못했다면 전쟁을 본 게 아니다'라는 생각이 들었다."[2]

베르됭시는 독일 전선 쪽으로 돌출한 쐐기꼴 지형을 차지하고 있었지만, 튼튼하게 보강된 곳이라 공격에 끄떡없을 듯이 보였다. 그래서 프랑스 최고사령부는 그곳의 방비를 소홀히 했고, 2월 초에는 실제로 전력을 감축하기로 했다. 그렇지만 베르됭이 독일 영토 쪽으로 돌출해 있어서 삼면이 취약하다는 사실은 여전했으니, 독일군은 이 점을 놓치지 않았다. 프랑스 최고사령부는 솜 전

선을 최대한 방비하느라 정보 요원들로부터의 경고를 무시하고 그 취약점에 유의하지 않았다. 독일의 맹공이 시작되었을 때 베르됭에 있던 비교적 적은 수의 방위부대는 필립 페탱 장군이 이끄는 지원군이 도착하기까지 간신히 버텨냈다. 조프르 장군은 페탱을 싫어했을지 모르지만, 극단의 위기에는 극단의 조처가 필요하니만큼 그를 불러 베르됭을 지키게 한 것이다.

페탱은 보강 부대와 보급품을 요구해 받아냈으며 평소 신봉하던 탄막 작전을 즉시 실시했다. 보병들을('푸알뤼[털북숭이]'로 알려진)을 한 달 내내 참호에 남겨두는 대신 부대들을 번갈아가며 작전에 투입시켰다. 새로운 부대와 물품을 계속 보급해달라는 페탱의 요구에 관건이 되는 것은 베르됭으로 통하는 유일하게 남은 통로, 일명 '신성한 길'로 알려진 좁다란 길이었다. 이 포탄에 얽은 길을 따라 트럭들이 24시간 끊이지 않고 달리게 되었으니, 이는 프랑스가 독일군을 물리치려는 필사적인 노력의 생명줄이 되었다. 최고조에 달했을 때는 1만 2천 대의 차량이 투입되었으며, 밤낮으로 14초마다 한 대가 지나갔다. 이는 운전사들이 75시간 간격의 교대를 감내하며 운전대를 잡았다는 뜻으로, 이들은 대개 너무 나이가 많거나 전투에 나갈 만큼 강하지 못하다고 판정받은 이들이었다.

전시 검열 때문에 모리스 라벨이 그 무렵 정확히 어디에서 운전을 했는지는 알기 어렵다. 하지만 1916년 봄 베르됭 전선 근처에 있었던 것은 분명하다. 그는 어머니에게 모든 것이 그 사실을 상기시킨다고 썼다. "그곳으로 가는 비행기들, 병사들로 가득 찬 수송차들, 그리고 길모퉁이에서마다 보게 되는 똑같은 V 자와 화

"통과시키지 않겠다!" ⁀ 1916

살표……"[3] (그가 보안상의 이유로 이름을 다 말하지 않은 V란 베르됭을 가리킬 터이다).

그가 상당한 위험에 노출되어 있었던 것도 분명하다. 악보 전사와 편곡을 맡고 있던 뤼시앵 가르방에게 라벨은 자신의 임무가 얼마나 위험하고 그래서 얼마나 지쳤는가를 이렇게 이야기했다. "나는 닷새 밤낮 꼬박 정신없고 위험한 임무를 수행하느라 지쳐 있다네. 진창길 아니면 험한 길에서 고장 난 트럭을 찾으러 다니는 일일세."[4] A. 블롱델 소령에게 보낸 또 다른 편지에는 좀 더 구체적으로 썼다. "일주일 동안 저는 밤낮으로, 전조등도 켜지 않고 운전을 했습니다. 길은 믿을 수 없을 만큼 엉망이었고, 때로는 트럭 무게의 두 배는 되는 짐을 실었습니다. 그런데도 속도를 늦출 수 없었던 것이, 사방에 포탄이 떨어지고 있었으니까요. (……) 그중 하나, 오스트리안 130이 폭발하고 남은 화약 가루가 곧장 제 얼굴에 쏟아지기도 했습니다."[5]

그와 그의 트럭 아델라이드는 "약간의 포탄 파편을 맞는 정도로 모면"했지만, 결국 낡아빠진 트럭은 더 달리려 하지 않았다. 다행히도 트럭 야영지에서 멀지 않은 지점에서였다. 여러 날 동안 소개疏開를 기다리며, 그는 트럭에서 자고 근처 샘에서 씻으며 야영지의 요리사들에게 음식을 얻어먹었다. 불행히도 춥고 궂은 날씨가 시작되는 바람에 그는 도움의 손길이 오기까지 "열흘 동안 로빈슨 크루소 놀이를 (……) 해야만 했다".[6]

모든 것이 힘든 상황이었다. 하지만 한층 더 곤혹스러운 경험이 되었던 것은 전혀 다른 종류의 만남, "끔찍하게 황량하고 적막한, 악몽 같은 도시"와의 만남이었다. "분명 나는 이보다 더 무시

무시하고 역겨운 광경도 보게 되겠지요"라고 라벨은 장 마르놀드에게 썼다. "하지만 이런 적막한 공포보다 더 깊고도 낯선 감정은 체험할 수 없을 것 같습니다."[7]

~

2월 25일, 샤를 드골의 제33보병연대는 베르됭 외곽으로 이동했고, 특히 위험한 지역인 두오몽 북쪽 지역에 배속되었다. 3월 1일, 드골은(전해에 두 번째로 부상을 입고 무공 십자 훈장을 받는 동시에 대위로 승진한 터였다) 독일군의 공격이 지나갔으니 연대 위치를 재정찰하라는 명령을 받았다. 하지만 정찰을 수행한 그는 독일군의 위협이 전혀 지나가지 않았으며, 두 번째 공격이 임박했다는 결론을 내렸다.

그가 옳았다. 3월 2일 새벽에 시작된 독일군의 중포격은 인근 지역 전체를 울리면서 3.6킬로미터 거리까지 포탄을 투척했다. 그 소리에 귀가 먹먹하여 의사소통이 안 될 지경이었다. "완전한 지옥, 끝나지 않는 굉음"이라고 드골의 부하 한 사람은 훗날 회고했다.[8] 이 공격을 뚫고 (그의 부대장에 따르면) 드골 대위의 제10중대는 곧장 적진으로 돌격하여 독일군과 백병전을 치렀다. 드골의 부대장은 훗날 드골 대위와 그의 부하들은 완전히 포위된 후까지도 계속 싸웠다고 기록했다. 젊은 대위는 죽은 것으로 추정되었다. "비할 데 없는 장교였다"라고 페탱 원수는 급보에 적었다.[9]

그러나 드골은 살아 있었다. 그는 용감했지만, 페탱 장군을 비롯한 부대장들의 말은 과장이었다. 드골 자신이 아들에게 들려준 바에 따르면, 독일 공격군은 그의 제10중대의 생존자들을 포위하

"통과시키지 않겠다!" ~ 1916

고 고립시켜 인근 프랑스 부대와의 연락을 끊었다. 드골이 포탄으로 생긴 구덩이에 숨으려 뛰어드는 순간 한 독일군이 그의 허벅지에 총검을 들이박았고, 그는 고통으로 의식을 잃고 쓰러졌다. 정신을 차려보니, 독일군의 포로가 되어 있었다.

~

3월 16일 오후 4시, 기욤 아폴리네르는 프랑스 북부 베리-오-바크 근처의 전선 참호 안에 앉아 있었다. 포탄이 날아오는 소리가 들렸고, 그는《메르퀴르 드 프랑스》최신 호를 다시 읽으려다 말고 고개를 홱 숙였다. 갑자기 페이지에 핏방울이 떨어지기 시작했다. 포탄 파편이 그의 헬멧을 뚫고 머리에 상처를 낸 것이었다.

그는 약혼자 마들렌에게 별로 염려할 게 못 되며 심각하지 않다고 써 보냈다. 하지만 실은 심각했다. 마비가 왔고, 그는 곧 파리로 후송되어 두개골 천공 수술을 받았다. 수술 후에 그는 회복하는 듯 보였지만, 친구들은 그가 예전 같지 않음을 눈치챘다. 그는 마들렌과의 약혼을 갑자기 파기하는가 하면, 성품이 달라진 듯했다. 그의 갑작스러운 기분 변화에 친구들은 그가 부상 때문이든 수술 때문이든 뇌에 손상을 입은 것이 아닐까 염려했다.

그러는 사이, 역시 두개골 천공 수술을 받은 조르주 브라크는 충분히 회복하여 1916년에는 군대로(이번에는 후방에) 돌아갔다. 곧 그는 의병제대 했고 남은 전쟁 기간 동안 조용히 지냈다. 마리 바실리예프의 작업실 겸 식당에서 수십 명의 친구들이 그를 맞이하느라 떠들썩한 잔치를 열어준 것을 제외하면 말이다. 아폴리네르, 피카소, 마티스, 막스 자코브, 후안 그리스 등도 그 잔치

에 참석했다. 브라크도 무공 십자 훈장을 받았고, 레지옹 도뇌르 슈발리에가 되었다.

프랑스의 예술가, 음악가, 작가들이 조국을 위해 최선을 다하는 동안, 독일에서도 그에 상응하는 무리가 자신들의 조국을 위해 역시 그렇게 하고 있었다. 그중에는 귀족인 하리 케슬러 백작도 있었으니, 그는 프랑스 문화에 대한 관심에도 불구하고 독일의 국익을 전심으로 지지했다. 그렇다고 해서 특정 유형의 독일 출세주의자, "광적일 만큼 자만하는", "유능하지만 허세에 찌든 공허하고 비굴한 정신들"에까지 맹목적이었던 것은 아니다. 군부와 정부 지도자 중에 그런 유형이 많은 것을 지적하면서, 그는 이렇게 빌었다. "부디 전쟁 후에도 그런 자들이 우리를 다스리는 일은 면하게 되기를."[10]

1916년 봄, 케슬러의 연대는 동부전선에서 베르됭으로 이동 배치 되었다. 도중에 베를린에 잠시 머무는 동안, 그는 식량 부족과 전쟁 의욕의 상실을 눈여겨보았다. 5월에 베르됭에 도착한 그는 '모르 옴[죽은 자]' 구릉지와 304 고지 공격 동안 살육을 목도했다. 그 후 베를린으로 후송된 그는 그곳에서 여름을 보내다가, 스위스의 베른 주재 독일 대사관의 문정관으로 임명되었다. 이는 상당히 안락한 직위였으므로 그가 다름 아닌 노老카이저의 사생아라는 오랜 소문을 입증하는 성싶었다. 사실 케슬러 백작부인은 놀랄 만한 미인으로 카이저 빌헬름 1세의 관심을 받기도 했으며, 카이저는 케슬러의 누이동생의 대부가 되어준 터였다. 구설이 나돌았지만, 케슬러가 스위스에 임명된 데 대한 좀 더 그럴싸한 설명은 2년간의 전투로 인해 하리 케슬러 백작이 심한 피로 내지는

신경쇠약에 걸려 휴식할 시간이 필요했다는 것일 터이다.

프랑스의 적 가운데 또 주목할 만한 인물은 오스트리아 피아니스트 파울 비트겐슈타인이었다. 철학자 비트겐슈타인의 두 살 위 형인 그는 전쟁 초기에 부상을 입고 오른팔을 절단해야만 했다. 피아니스트로서는 끔찍한 운명이었지만, 러시아군의 포로가 되었던 그는 포로 교환 덕분에 빈으로 돌아왔고, 그곳에서 1916년 가을 연주를 재개하여 관중을 놀라게 했다. 이후 그는 왼손을 위한 작품들을 주문했으니, 모리스 라벨의 기막히게 아름다운 〈왼손을 위한 피아노협주곡Concerto pour la main gauche〉도 그중 하나다.

～

라벨이 처음으로 '프랑스 음악 옹호를 위한 국가 연맹'이라는 단체의 노력에 대해 듣게 된 것은 그가 아직 전선에 있던 무렵이었다. 이 단체는 독일이나 오스트리아 작곡가의 음악 중 아직 저작권이 소멸되지 않은 곡의 대중 공연 금지를 목표로 했다. 달리 말하자면, 모차르트나 베토벤의 작품이 아니라 쇤베르크 같은 현대 작곡가들의 작품에 대한 금지였다. 댕디와 생상스를 비롯해 약 여든 명의 프랑스 음악가들이 이미 동참한 터였지만, 라벨은 동참을 거절했다. 비록 프랑스의 승리에 대한 그들의 헌신을 전심으로 지지하기는 해도—자신도 자진하여 전시 노동에 참가했었다고 그는 피력했다—음악에 대한 그런 규제가 프랑스의 예술적 유산을 보호해주리라고는 생각지 않는다는 것이었다. "고전적 걸작"은 예외로 한다는 제안도 그를 설득하지는 못했다. "프랑스 음악가들이 외국 동료들의 작품을 원칙적으로 무시하고 자기들

끼리 일종의 동포 결사를 만든다는 것"은 위험한 일이 되리라고 라벨은 지적했다.[11]

이는 용기가 필요한 입장이었지만, 라벨로서는 주저 없이 취한 입장이기도 했다. 왜냐하면 6월에 장 마르놀드에게 말했듯이 "현대 독일의 군국주의적 요소와 싸우고 돌아온 마당에 음악에 대한 찬반을 법령으로 규제한다는 것은 참을 수 없는 일이 될 터"이기 때문이었다.[12]

드뷔시도 비슷한 생각이었다. 그는 "프랑스 음악가 드뷔시"라는 기술적인 직함을 사용하기는 했지만, 댕디와 생상스의 쇼비니즘에는 찬성하지 않았다. 1916년 말, 『프랑스 음악을 위하여 *Pour la musique française*』라는 에세이집에 찬조한 서문에서 그는 이렇게 썼다. "플랑드르인이었든 독일인이었든, 위대한 음악가였던 베토벤과 음악가 이상의 위대한 예술가였던 바그너에 대해 이상한 말들이 들려오고 있다." 요점은 "모든 사람이 '위대한 음악'을 쓸 수 있는 것은 아니지만, 모두가 그러려고 한다"라는 것이었다.[13] 그는 그 누구라도 그렇게 하는 데 방해를 받아서는 안 된다는 생각이었다.

드뷔시는 자신이 이미 1890년 이래로 독일의 헤게모니로부터 음악적 독립을 이루었다고 말했지만, 에릭 사티는 그에게 불쑥 프랑스인들은 "바그너적인 모험으로부터" 벗어나야 한다면서 "우리는 우리 자신의 음악을 가져야만 한다. 가능하다면 자우어크라우트[독일식 양배추 절임] 없이"라고 주장했다.[14] 1916년 무렵 사티는 여전히 파리 남쪽 아르쾨유에 살고 있었고, 변함없이 중산모를 쓴 채 손에는 우산을 들고서 매일 밤 시내를 가로질

"통과시키지 않겠다!" ~ 1916

러 걸어서 집에 돌아갔다. 장 콕토는 훗날 그에 대해 이렇게 썼다. "천사들이 인도하고 아끼고 괴롭히는 또 다른 시인은 에릭 사티다. 그는 매일 밤 몽마르트르나 몽파르나스에서부터 아르쾨유-카샹에 있는 집으로 걸어가는데, 이는 천사들이 그를 실어 나르지 않는다면 설명되지 않는 기적이다."[15]

콕토가 처음 사티와 만난 것은 1915년의 일이다. 1년 후 사티의 〈세 개의 배 모양 소품〉(제목과는 달리 실제로는 일곱 곡이다) 공연에 자극을 받은 콕토는 "아르쾨유의 은둔자"에게 함께 발레를 만들자고 제안했다. 그즈음 사티는 기이한 언동이나 기묘한 제목을 붙인 악곡들에도 불구하고 파리 음악계에서 꽤 유명 인사가 되어 있었다. 그의 작품은 출판되고 연주되었으며, 비평가들로부터 호평을 받았다. 드뷔시와 특히 라벨이 그의 음악을 칭찬했다. 디아길레프의 주목을 끌 만큼 과감한 뭔가를 만들어보려고 필사적으로 노력하던 콕토는 지금껏 사방에서 거절만 당했었고, 그가 특히 높이 평가하는 스트라빈스키로부터도 마찬가지였다(디아길레프가 늘 그러듯 강한 소유욕을 발동해 스트라빈스키로 하여금 콕토에게 거리를 두게끔 조장했을 수도 있다). 사티가 리카르도 비녜스와 함께 〈세 개의 배 모양 소품〉을 연주하는 것을 듣고서, 콕토는 "관객들을 안으로 끌어들이기 위한 곁들이 쇼장 밖에서 벌어지는 풍자적인 장면"이라는, 〈퍼레이드〉의 구체적인 구상을 떠올릴 수 있었다.[16]

두 사람 공통의 친구였던 발랑틴 그로스의 도움으로 콕토는 사티에게 접근했고, 사티는 다소 의문을 가지면서도 호기심을 느꼈다. "자네는 아이디어맨이로군. 브라보!" 그는 콕토에게 답하는

한편,[17] (그로스에게 보내는 메모에서는) 콕토가 생각하는 것이 정확히 무엇인지 몰라도 자신의 이전 작품들에 의지할 생각은 아니기를 바란다고 덧붙였다. "뭔가 새로운 걸 해보자고, 응?" 그는 제안했다.[18]

콕토는 전선에서 휴가를 받아 나온 동안―그는 여전히 사설 구급차 대원으로 일하고 있었다―피카소에게 열심히 구애했고, 피카소는 그를 숄세르가의 자기 작업실 근처에 있던 몽파르나스의 인기 카페 로통드로 데려갔다. 콕토는 훗날 그 동네를 이렇게 묘사했다. "우리는 산책을 하다가 로통드 카페로 갔다. 로통드, 돔, 그리고 라스파유 대로와 몽파르나스 대로 모퉁이의 식당 하나가 일종의 광장을 이루고 있어 채소상들이 작은 수레를 세웠고 포석 사이로는 잡풀이 자랐다."[19]

콕토는 자신을 본 로통드 단골들의 반응에 즐거워했다. "장갑과 지팡이와 정장용 셔츠의 목깃이 셔츠 바람의 이 예술가들을 놀라게 했다. 그들은 그런 것을 나약한 정신의 표징쯤으로 여겨 왔던 것이다."[20] 하지만 콕토는 이미 자신을 파리의 가장 우아한 사교계와 몽파르나스 주변 보헤미안들 사이의 중개 역할을 자처하고 있던 터였다. "나는 내게 강렬한 삶이라 보이는 것을 향해 가는 도중이었다"라고 그는 훗날 회고했다. "피카소를 향해, 모딜리아니를 향해, 사티를 향해, 얼마 후면 곧 '6인조'가 될 젊은이들을 향해." 그는 피카소의 친구들이 보내는 의혹의 눈길도 견뎌냈다. 피카소 자신이 그를 모두에게 소개해준 덕분이었다. "그의 권위가 하도 대단해서, 그가 아니었더라면 나를 받아들이는 데 훨씬 더뎠을 사람들과 금방 친하게 지낼 수 있었다."[21]

"통과시키지 않겠다!" ～ 1916

그렇지만 피카소는 콕토의 최신 계획에는 별반 흥미가 없었고, 5월에 전선으로 돌아간 콕토는 이번에는 그해의 두 번째 격전지가 될 솜에 배속되었다. 갑자기 그의 쾌활한 태평스러움은 사라지고 전에 랭스에서 부상자들을 보았을 때의 공포와 암담함이 되살아났다. "너무 기운이 빠져서 글도 쓰기 힘듭니다"라고 그는 발랑틴 그로스에게 써 보냈다. 그와 동료들은 "죽은 자들을 찾으러 다니며 곤죽이 되도록 박살 난 시신들을 실어 나르는데, 피는 흐르지, 헛간 자체가 신음을 해요".[22]

그 일은 그의 건강에 타격을 입히고, 아마도 신경쇠약을 일으켰던 것으로 보인다. "나는 전쟁 트라우마를 치르고 있어요"라고 그는 발랑틴 그로스에게 썼다. "내게서 엄청난 피로와 구역질을 떨쳐내는 중이에요. 틱과 현기증, 손에 들러붙은 유독한 냄새들을."[23] 정말로 신경쇠약이었는지도 모르고, 아니면 그저 파리로 돌아오려는 꿈수였는지도 모른다. 하여간 피카소는 여전히 그에게 먼 존재였다. 미시아 에드워즈가 콕토의 계획에 대한 소문을 들은 것도 상황을 위태롭게 했다. 평소 그녀는 '자기' 예술가들(사티도 그중 하나로 꼽혔다)이 자신의 통제권 밖에서 벌이는 어떤 예술적 시도도 좌시하지 않았기 때문이다. 미시아는 자신과 디아길레프가 〈퍼레이드〉를 콕토에게서 빼앗아 "사티와 함께 처음부터 다시 시작할 작정"이라고 말했다. 그녀는 사티를 자신의 개인적 발견으로 치부했으며,[24] 심지어 스트라빈스키까지도 그 리스트에 포함시키고 있었다.

콕토와 사티는 즉시 미시아(콕토는 사석에서 그녀를 "브뤼튀스 아주머니"라 불렀다)를 회유하기에 들어갔다. 〈퍼레이드〉는

전적으로 그녀의 아이디어였다는 허구 섞인 달래기 작업에도 불구하고, 그녀는 잠시 물러났을 뿐이었다. 하지만 8월 말에는 피카소를 설득하여 무대장치와 의상 디자이너로 참여시켰고 초가을에는 디아길레프의 후원을 얻어내, 1917년 초 정식으로 계약이 이루어졌다. 디아길레프는 레오니드 마신에게 중국 마법사의 역할과 발레 전체의 안무를 모두 맡기기로 했다.

그러는 과정 어디쯤에선가 미시아도 마음이 가라앉은 듯했다. 어쩌면 사티가 그녀의 권위를 받아들이기를 거부했기 때문일 수도 있고, 어쩌면 디아길레프가 (피카소에게서 강한 인상을 받고) 그녀의 반대를 무마했기 때문일 수도 있다. 그러는 동안 위험은 다른 방면에서 나타났다. 피카소와 사티가 한편이 되어 콕토를 기획에서 배제하려 했던 것이다. 하지만 그런 우여곡절을 겪으면서도 〈퍼레이드〉의 기획은 신속히 진척되었다. 콕토로 말하자면, 그 나름대로 부지런히 수를 써서 파리의 총사령부에서 사무를 보게 되었다. 영구적인 해결은 아니었으니, 지루한 일이었기 때문이다. 하지만 당분간은 그것으로 괜찮았다.

드뷔시는 2월 한 친구에게 지친 듯한 어조로 편지를 썼다. "알다시피 전쟁이 계속되고 있네. 하지만 도대체 왜 그런 걸까. (……) 증오는 언제쯤에나 바닥이 날까?"[25]

파리의 숱한 화가, 음악가, 작가들이 전선에 나가 있었다. 외국 화상들과 컬렉터들도 떠났고, 출판사들은 문을 닫았으며, 화랑들도 마찬가지였다. 연주회도 사실상 사라지다시피 했고, 살롱 도톤

과 앵데팡당전도 취소되었다. 작품을 만들어 출품하려는 사람 자체가 적었던 데다 그런 행사 자체가 경박하게 여겨졌던 것이다.

물론 전쟁의 와중에도 오락과 도피를 구하는 사람들은 항상 있었다. 헬렌 펄 애덤도 그 점을 지적했다. "파리가 전시에 어울리지 않는 모든 명랑함을 자제하는 동안에도, 그 인구의 소수는 향락을 추구할 수단을 강구했다." 암호만 알면 출입이 가능한, 미국의 최신 댄스뮤직에 맞추어 밤새워 춤출 수 있는 장소들도 있었다. 사설 클럽들은 통금 대상이 아니었기 때문이다.[26] 휴가 중인 프랑스와 연합군의 병사들, 기착 중인 조종사들, 그리고 각종 전쟁상인들이 파리의 소문난 즐거움을 맛보러 찾아들었다. 1916년, "파리는 전쟁으로 고생하는 사람들에게는 어이없게도 환락의 수도가 되어 있었다".[27]

전쟁의 끝없는 살육, 그리고 그에 수반된 파리의 날것 그대로인 밤 생활 한복판에서 문화는 다시금 피어나기 시작했다. 그것은 세기 전환기 살롱의 우아한 분위기에 감싸인 회고적인 운동이 아니라 전후 시대를 예고하는 미래의 조짐이었다. 1916년 사티의 〈세 개의 배 모양 소품〉 연주가 발레 〈퍼레이드〉를 촉발한 지 얼마 안 되어, 작가이자 평론가 앙드레 살몽은 디자이너이자 탐욕스러운 미술품 컬렉터이던 폴 푸아레를 끌어들여 살몽 자신이 명명한바 '살롱 당탱Salon d'Antin'을 출범시켰다. 7월에 당탱로 26번지에 있던 푸아레의 드넓은 의상실에서 열린 이 야심 찬 문화 행사는 저녁의 통금 시간을 피하여 주간에 문학과 음악 프로그램을 개최했다. 아폴리네르와 블레즈 상드라르가 시를 읽었고, 비어트리스 헤이스팅스가 자신과 모딜리아니의 연애를 소재로

한 미완성 반자전적 소설 『미니 피니킨*Minnie Pinnikin*』의 발췌 부분을 읽었다. 그 밖에도 다리우스 미요, 조르주 오리크, 아르튀르 오네게르 등 여러 젊은 음악가들이 드뷔시, 사티, 스트라빈스키의 음악을 연주했다. 하지만 처음부터 가장 관심을 끈 것은 미술 전시였다. "우리가 전쟁 중에 전시회 오프닝에 오게 되리라고 생각이나 했나?" 참석한 한 여성이 말하자 다른 여성이 이렇게 대답했다고 한다. "화가들도 다른 사람들처럼 살아야 하잖아. 프랑스는 다른 어떤 나라보다도 예술을 필요로 한다고."[28]

푸아레의 누이동생인 제르멘 봉가르가 몇 달 전에 자기 의상실을 그룹 전시회에 제공함으로써 길을 연 터였다. 평소 피카소는 자기 작품을 거래하는 화랑에서만 전시했지만, 칸바일러가 스위스로 가버리자 다른 대안들도 그의 흥미를 끌었다. 피카소는 마티스, 모딜리아니, 앙드레 드랭, 페르낭 레제 등과 함께 1915년 12월 제르멘 봉가르의 작은 그룹 전시회에 참가했었다. 이제 1916년 7월, 그는 살롱 당탱에서 자신의 획기적인 작품 〈아비뇽의 아가씨들〉을 처음으로 대중에 선보였다.

당연히 〈아비뇽의 아가씨들〉은 살롱 방문객들을 아연케 했고 단연 전시회의 스타가 되었다.[29] 전쟁이 최고조에 달했을 때 열린 살롱 당탱의 현대미술 전시회는 이미 전후 세계를 준비하고 있었다.

그렇게 많은 친구들이 조국을 위해 싸우고 있던 그 몇 달 동안, 거트루드 스타인과 앨리스 B. 토클라스는 마요르카에서 휴가를 보내고 있었다. 하지만 베르됭의 소식을 듣고는 더 이상 휴가를

즐길 수가 없었다. 당혹감을 느끼며, 그들은 파리로 돌아가기로 결정했다. 마요르카에서 그들은 프랑스 부상병들을 위한 아메리칸 기금에 서명했고, 그래서 돌아오는 길에는 자신들의 자동차로 병원에서 병원으로 보급품을 날라야 했다.

필요한 자동차를 살 돈이 없었던 거트루드는 뉴욕의 친척들에게 전보를 쳤고, 그들이 돈을 모아 포드 한 대를 보내주었다. 그녀는 즉시 그 차에 '앤티'라는 이름을 붙였다. "비상시에 항상 훌륭하게 처신할 뿐 아니라 평소에도 적절하게 기분만 맞춰주면 상당히 잘 처신하는" 앤티 폴린[폴린 아주머니]을 기리기 위해서였다.[30] 한 친구로부터 파리 택시 모는 법을 배웠던 거트루드는 이제 운전 임무에 열정적으로 임했다(하지만 후진하는 법은 결코 터득하지 못했다). 앤티는 번번이 고장을 일으켰지만, 거트루드는 (마리 퀴리와 달리) 자력으로 해결할 생각이 없었다. 그녀는 항상 어떻게든, 때로는 전혀 가능성이 없어 보이는 곳에서도 도움의 손길을 찾아냈다.

거트루드 스타인이나 앨리스 B. 토클라스와 마찬가지로, 에드몽 드 폴리냐크 공녀(위나레타 싱어)도 1914년 전쟁이 터졌을 때 친구들과 영국에 가 있었다. 지내기 좋은 곳이기도 했고 상황의 심각성을 십분 이해하고 있었기에, 그녀는 독일군의 진격으로 길이 막힐 수도 있다는 사실을 깨닫고서야 집으로 돌아올 생각을 했다. 하지만 파리에 돌아와 보니, 놀랍게도 파리를 벗어나는 피난민의 행렬이 줄을 잇고 있었다. 독일군의 위협에도 불구하고 그녀는 자신의 자동차를 안나 드 노아유와 그녀의 어머니에게 빌려주었고, 이들은 남쪽으로 떠났다. 하지만 위나레타 자신은 파

리에 남기로 했다.

그녀는 즉시 전시 구호 활동에 투신하여 마리 퀴리의 엑스레이 팀에 재정을 보조하고 전선의 장병들을 위해 모금 활동을 펼쳤다. 그녀는 곧 많은 작곡가와 음악가들이 경제적 곤경에 처해 있다는 사실을 알게 되었다. 특히 스트라빈스키는 러시아에 있는 토지를 오스트리아–독일 연합군에 빼앗기고 수입이 끊겨 어려움을 겪고 있었다. 게다가 사례금과 인세도 제대로 받지 못하고 있었으니, 그에게 지불해야 할 디아길레프 역시 어려운 처지였기 때문이었다.

1916년 초에 폴리냐크 공녀는 스트라빈스키를 만나 자기를 위해 뭔가 써주는 대가로 상당한 액수를 제안했다. 그녀의 유일한 조건은 그것이 실내악 규모의 작은 오케스트라곡이면 좋겠다는 것이었다. 그래서 작곡된 것이 스트라빈스키의 챔버 오페라 발레 〈여우-Renard〉였다. 그해 봄에 공녀는 에릭 사티에게도 곡을 주문했고, 주제나 형식, 규모는 그의 선택에 맡겼다. 공녀에게 사티를 소개했던 메조소프라노 제인 바토리는 훗날 사티가 "특히 플라톤의 『대화』를 좋아하여 그중 세 대목을 골라서 소크라테스의 초상을 만들었다"라고 회고했다.[31] 폴리냐크 공녀 역시 그리스어 원전으로 플라톤의 『대화』를 읽은 터였으므로 어쩌면 그녀가 먼저 그 주제를 제안했는지도 모르지만, 하여간 작곡가와 후원자의 마음이 통한 셈이었다. 이 주문은 사티에게 중대한 의의를 갖는 작품을 쓰는 계기가 되었을 뿐 아니라, 사실상 재정적인 구명줄이나 다름없었다.

이사도라 덩컨의 파리 귀환은 긴 파티와도 같았다. 그녀는 평소의 일류 관객들뿐 아니라 수백 명의 장병들 앞에서도 춤추었다. 곧 그녀의 잔고는 바닥나기 시작했고, 청구서를 처리하기 위해서라도 다시 춤추어야만 했다. 그녀는 파리에서 절찬리에 공연을 한 다음, 5월에는 라틴아메리카 공연을 떠나 그곳에서도 끊임없는 연애 행각과 샴페인 파티를 벌였다. 디바로서 군림하며 부에노스아이레스에서는 성깔을 부렸고, 자신의 체중에 대한 언론의 모욕에는 관객을 모욕하는 것으로 응했다. 프로그램 중간에 춤을 멈추고 그들에게 "미개하고 배우지 못했다"라면서 극도의 인종차별적 언사까지 남발했던 것이다.[32] 경영진에서는 분노하여 남은 계약을 취소해버렸다.

이처럼 사생활은 엉망진창이었지만, 그녀는 뒤이은 리우데자네이루와 몬테비데오 공연을 성공으로 이끌었고, 관중은 환호했다. 하지만 불행히도, 임시로 스위스에 이전해 있던 그녀의 학교가 자금난에 봉착했다. 그 빚을 청산하기 위해 젊은 무용수들은 그녀의 허락 없이 공연을 했다. 그리고 그 모험이 성공하자, 그들은 스위스 순회공연을 기획하고 이사도라의 오빠 어거스틴에게 경영을 맡겼다. 그것은 그녀들의 첫 독립선언이었다. "우리는 이사도라를 예술가로서 또 스승으로서 사랑하고 존경했지만, 우리대로 독립하기를 열망했다"라고 한 제자는 훗날 회고했다.[33]

연말에 이사도라는 뉴욕으로 돌아가 메트로폴리탄 오페라에서 자선 공연을 열었다. 곤경에 처한 프랑스 가정들을 위한 공연

이었다. 파리스 싱어가 다시금 그녀를 돕기에 나서서 공연장을 예약해주었건만, 그녀는 공연 후 파티에서 누군지도 모르는 남자와 열정적인 탱고를 춤으로써 또다시 그의 화를 돋우었다. 싱어는 격분하여 자기보다 몸집이 작은 그 남자를 붙들어 문밖으로 던져버렸다. 그 못지않게 화가 난 이사도라도 싱어에게 받은 화려한 다이아몬드 목걸이를 쥐어뜯어 다이아몬드가 사방으로 흩어졌다.

연인들은 지난날 늘 그랬듯이 화해했고, 싱어는 이사도라의 제자들을 스위스에서 뉴욕으로 불러다주는 데 동의했다. 그는 또한 매디슨 스퀘어 가든을 사들여서 이사도라의 새로운 학교를 지어주겠다고 제안했다. 전에는 그녀도 이 제안에 솔깃했었지만, 이제는 비아냥거리며 모욕했다. 싱어는 아무 말 없이 방에서 나갔다. "돌아올 거야"라고 이사도라는 다른 가족과 친구들에게 자신 있게 말했다. "언제나 그러거든."[34]

하지만 이번에는 그도 그러지 않았다. 이사도라 덩컨과 파리스 싱어 사이의 길고 파란만장한 관계가 끝난 것이었다. 그리고 싱어로부터의 자금도 마침내 끊겼다.

~

샤를 드골은 포로수용소에서 어머니에게 이런 편지를 썼다. "프랑스 장교에게 있어 포로라는 상태는 최악입니다."[35] 그래서 부상에서 회복되는 즉시 그는 도나우강에서 배를 타고 첫 번째 탈출을 시도했다. 하지만 금방 붙잡혔고, 곧장 리투아니아의 징벌 수용소로 이송되었다. 그곳에서 그는 한 엔지니어 출신 포로

503

와 친구가 되었는데, 그는 터널 전문가인 데다 심지어 러시아어까지 할 줄 알았다.

불행히도 간수가 곧 드골과 그의 친구가 파던 구멍을 찾아내어, 두 사람은 물론이고 모든 동료 포로들이 바이에른의 경비 삼엄한 수용소인 포트 나인으로 옮겨지는 벌을 받았다. 독일군은 포트 나인에 유명한 파일럿 롤랑 가로스를 포함하여 가장 다루기 힘든 포로들을 100명 남짓 모아둔 터였다. 수용소장이 보는 바로는 그들 모두 범죄자이며 그에 상응하는 대접을 받아야 했다. 포로들은 그곳의 질서를 무너뜨리는 데 최선을 다하여, 밀짚 매트리스에 불을 지르고 물 폭탄을 터뜨리는가 하면, 음식 깡통으로 밤새도록 '연주회'를 벌였다.

드골은 요새의 배치와 감시 체제로 보아 최선의 탈출 방도는 그곳 병원으로 보내지는 것이라는 판단을 내렸다. 그래서 그는 어머니가 동상 치료를 위해 보내준 피크르산 한 병을 다 마셔버렸다. 그렇게 일부러 탈을 내서 병원에 간 그는, 포로들의 병동 역시 요새만큼이나 철통 경비임을 알게 되었다. 하지만 이웃한 독일인 부상병들을 위한 병원에는 경비가 없었고, 그래서 그와 비슷한 의중을 가진 동료는 음식과 사복을 몰래 모으기 시작해(마침 그곳을 담당한 독일 경비원이 뇌물에 넘어가 주었고 또 프랑스인 전기 기사에게 호소한 보람이 있어), 마침내 남자 간호사 가운을 걸친 동료가 드골을 앞세우고 탈출하는 데 성공했다. 그들의 목적지는 360킬로미터 떨어진 스위스였다.

두 탈주자는 야밤에 세찬 빗속을 뚫고 이동했다. 하지만 불행히도 여드레째 되던 날, 누더기 차림이 눈에 띄는 바람에 또다시

체포되었다. 긴 여행의 3분의 2를 마친 다음이었다. 다시 포트 나인으로 끌려간 드골은 이제 모범수가 되기로 결심했다. 그러다 보면 좀 더 탈출하기 쉬운 장소로 옮겨지리라는 희망에서였다.

그해 남은 기간 동안 그는 모범수가 되어 독서와 집필, 강연을 했다. 전형적인 드골 방식으로, 그 강연들은 프랑스의 전쟁 지도자들을 분석하고 진지하게 비판하는 내용이었다. 그러는 동안에도 그는 계속 탈출할 기회를 조심스레 엿보았다.

~

그해 내내 모네는 줄곧 대형 캔버스(높이 90센티미터, 폭 270 내지 450센티미터)에 정원의 수련을 그리는 작업에 몰두해 있었다. 그의 새 작업실은 그 큰 그림들이 들어갈 만큼 널찍해 겨울 동안 실내 작업을 할 수 있었다. 그는 그것들을 〈대형 장식화〉라고 불렀고, 그때부터는 "작업"이라고 일컫는 그 일에만 전념했다.

그 〈대형 장식화〉들을 그리며 모네는 희망과 절망 사이를 오갔다. 나이와 함께 쇠해가는 시력이 그를 방해하고 있었다. 하지만 그는 어떻게든 그 거대한 계획을 완성할 수 있으리라는 희망을 버리지 않았다. 11월에는 자신이 시도한 것이 "순전히 미친 짓"인지도 모르겠다고 귀스타브 제프루아에게 털어놓기도 했다. 하지만 작업을 하는 동안에는 전쟁에 대한 끊임없는 불안으로부터 벗어날 수 있었다. "우리 미셸이 걱정되어 미칠 지경일세"라고 9월에 제프루아에게 보내는 편지에 쓰면서, 그는 미셸이 "베르됭에서 끔찍한 3주를 보냈다네"라고 덧붙였다. 이제 휴가를 얻어 지베르니에 와 있지만, 단 엿새뿐이라는 것이었다. "이 모든 것이

얼마나 지지부진하며 얼마나 고통스러운지!" 그는 탄식했다.[36]

고통은 줄어들지 않았다. 베르됭 전투는 교착상태였고, 그 못지않은 격전이 벌어진 솜 전투는 그해 하반기에 수십만 명의 영국군과 프랑스군을 갈아 넣었다. 끊임없이 들려오는 비보와 먼 포성 가운데서 파리 사람들은 단결하여 서로 위로하며 고통을 이겨내려 애썼다. 이디스 워튼은 자신이 만나는 많은 여성들이 "부상병을 돌보는 일이나 기타 이타적인 활동에서 보람을 찾는" 것을 보았다.[37] 시인 블레즈 상드라르와 에릭 사티는 공통의 친구가 베르됭에서 전사한 후 그 아내를 정기적으로 방문했다. 그 전해에 전선에서 팔 하나를 잃은 상드라르는 죽은 친구의 아내가 마르세유 출신이라 금요일 아침이면 종종 고향에서 생선 바구니를 받곤 했다고 회고했다. 그런 날 저녁이면 그녀는 부야베스를 요리하여 사티, 상드라르, 그리고 곧 '6인조'의 한 사람으로 유명해질 젊은 음악가 조르주 오리크를 초대하곤 했다. 그들은 "이런저런 이야기"를 나누었지만, 중요한 것은 그렇게 함께함으로써 우울한 기분을 떨쳐버리려는 작은 노력이었다.[38]

그 무렵에는 바다도 육지만큼이나 위태로운 전쟁터가 되었으니, 독일이 무제한 잠수함 공격을 자행한 탓이었다. 3월에는 독일 잠수함이 영불해협을 건너던 여객선 서섹스호를 격침시켜 큰 인명 피해를 냈다. 스페인 피아니스트이자 작곡가 엔리케 그라나도스도 그중 한 사람이었다. 비록 미국 시민의 피해는 없었다고 하나, 만일 독일이 계속 그런 식으로 나온다면 미국도 관계를 끊어야 하리라고 윌슨 대통령은 경고했다. 미국의 참전을 두려워한 독일은 향후 여객선은 공격하지 않겠노라고 약속했다. 10월에 사

라 베르나르가 다시 대서양을 건너는 모험을 한 것도 그런 잠정적인 협의가 있었기에 가능했다.

미국인들로부터 열렬한 환영을 받은 베르나르는 14개월 동안 아흔아홉 개 도시를 돌며 지칠 줄 모르고 공연을 했다. 장애를 감안하여, 위험에 처한 프랑스에 대한 공감을 불러일으키도록 각색된 짧은 장면들을 연기했고, 적십자 집회와 각종 자선 행사 등 미국의 참전을 촉구할 수 있는 모든 모임에서 연설을 했다. 순회 공연이 한고비에 이르렀을 때 그녀는 아들에게 편지를 썼다. "얼마나 많은 도시들이 있는지. 좋은 도시도, 끔찍한 도시도 있더구나."[39] 그녀는 인권 문제에 대해서도 기백 있는 감수성을 보여, 한 여성참정권 운동 집회가 흑인 여성의 참여를 지지하는 것을 칭찬하며 단호하게 말했다. "나는 백인들이 흑인들을 배척하는 행위는 가증스럽다고 생각한다."[40]

여러 달의 강행군 끝에 베르나르는 중병이 들었고 신장 수술을 받아야 했다. 하지만 그런 차질 후에도 그녀는 곧 다시 일어나 공연을 계속했다. "멈추지 말라"가 그녀의 모토였다. "멈추지 말라, 아니면 죽으리라."[41] 작가이자 전직 뮤직홀 댄서로서 자기 나름의 곤경을 헤쳐나가기 위해 분투했던 콜레트는 그 말을 달리 하게 될 것이다. 그녀가 훗날 깨달은 것은, 팔순을 바라보는 베르나르의 "사람들을 기쁘게 하려는, 지옥문에 이르러서도 기쁘게 하려는, 불굴의, 무한한 욕망"이었다.[42] 다시 말해 베르나르는 연기자였고, 마지막까지 연기할 것이었다.

전쟁은 파리의 화가와 음악가와 작가들 사이에 조종을 울렸다. 아폴리네르와 브라크만이 머리에 중상을 입고 블레즈 상드라르만이 팔을 잃은 것이 아니었다. 화가 페르낭 레제는 1916년 가을에 치명적인 머스터드가스에 노출되어 고생했으며, 뒤샹 형제 중 둘째인 레몽 뒤샹-비용은 전선에서 장티푸스에 걸려 죽었다. 조각가 오시프 자드킨은 1916년부터 1917년까지 들것 운반부로 일했는데, 부상병을 나르다가 독가스에 중독되었다. 그는 오랜 입원 생활 후에 의병제대했다.

모리스 라벨도, 비록 부상을 당하지는 않았지만 위험을 비켜가지 못했다. 초가을에 심한 이질에 걸려 수술을 받아야 했던 것이다. 수술에 대해 걱정하던 그는 친구 롤랑-마뉘엘의 어머니인 마담 드레퓌스*에게 "이곳의 많은 동료들을 보니 저도 당분간 무척 고생하게 되리라는 건 압니다만, 그래도 평생 불편과 고통을 겪는 것보다는 나을 것 같습니다"라고 썼다.[43] 수술은 잘되었고, 수술 후 좀 더 그답게 낙관을 되찾은 라벨은 장 마르놀드에게 클로로포름 후유증 같은 것은 전혀 없었다면서 이렇게 덧붙였다. "오히려 나는 깨어나자마자 담배를 달라고 했습니다. 배가 고파서 죽을 것만 같았거든요."[44]

마담 드레퓌스는 라벨의 '전시 대모' 노릇을 하고 있었으니, 이

*
롤랑-마뉘엘의 의부 페르낭 드레퓌스는 드레퓌스 사건의 알프레드 드레퓌스와는 무관한 인물이다.

는 장병 한 명을 '입양'하여 소포와 편지를 보내주는 역할이었다. 그 자신의 어머니는 너무 병약해서 두 아들에게 편지를 쓸 수 없었기 때문에 라벨에게는 잘된 일이었다. 아직 전선 또는 전선 부근에 있었던 7월 말, 라벨은 어머니에게서 "너무나 약하고 (······) 두서없고, 거의 읽을 수도 없는" 편지를 받고 큰 슬픔에 빠졌었다.[45] 그는 여전히 어머니의 병세가 나아지기를 바라고 있었지만, 점점 더 그럴 것 같지가 않았다.

드뷔시의 친구였던 작곡가이자 지휘자 앙드레 카플레 같은 몇몇 사람은 참호 속에서도 기백을 잃지 않았다. 이사도라 덩컨과의 놀랄 만큼 격정적인 연애를 겪은[46] 카플레는 이제 훨씬 더 심각한 위험을 마주하고 있었다. 드뷔시의 묘사에 따르면, 카플레는 베르됭에서 연락장교로서 "아침부터 밤까지 죽음과 드잡이하면서도 늘 활기를 잃지 않았다". 드뷔시는 그가 "참호에도 접이식 피아노를 가지고 들어갔다"라며 즐거워했다.[47] 불행히도 참호 생활은 카플레가 말하는 것처럼 유쾌하지는 않았다. 얼마 지나지 않아 그는 독가스에 심하게 노출되었고, 나중에 그 후유증으로 죽었다.

드뷔시 자신도 상태가 좋지 않았으니, 그는 달이 갈수록 나빠지는 병세에 짜증을 냈다. 2월에는 로베르 고데에게 "새로운 치료를 시작했다네. (······) 인내심을 가지라더군. (······) 맙소사! 어디서 인내심을 얻는다지?"라고 쓰는가 하면,[48] 6월에는 "도대체 몸이 거뜬한 상태라는 걸 다시 맛볼 수나 있을까?"라고 탄식했다.[49] 9월에는 또다시 고데에게 "나는 소들이 지나가는 기차를 바라보듯이 날들이 지나가는 것을 멀거니 바라본다네"라고 썼고,

12월에는 "당연히 이 너덜너덜한 몸으로는 더 이상 산책도 못 하지. 그랬다가는 어린아이들과 전차 운전사들을 놀라게 할 테니까"라며 자조했다.[50]

오귀스트 로댕도 그해에 여러 차례 뇌졸중을 겪었다. 또다시 그는 사람을 조종하는 데 능한 여성들의 표적이 되었고, 이번에는 잔 바르디와 그녀의 딸 앙리에트였다. 바르디는 재능 있는 화가요 조각가로, 여러 해 전에 로댕을 만났었지만 클레르 드 슈아죌의 강력한 방해로 로댕과 가까워질 수가 없었다. 그런데 이제 바르디 자신의 남편도 죽었고 슈아죌도 사라진 터였다. "저는 당신의 노예가 되고 싶어요"라고 잔은 로댕을 안심시켰다. 스물한 살 난 앙리에트는 그를 "다정한 파파 로댕"이라고 불렀다.[51] 이제 예쁜 여자에게 약한 병든 노인이 된 로댕은 "손쉬운 먹이"였다.[52] 그는 모든 작품을 국가에 기증할 계획이었지만, 그래도 작품의 복제권을 비롯해서 여전히 떨어질 고물이 많았던 것이다.

그렇듯 로댕이 노망이 든 것이 분명했으므로, 국가에서는 전쟁의 혼돈 속에서도 시간을 내어 그의 막대한 기증품을 이전하는 작업에 들어갔다. 비롱관을 향후 로댕 미술관으로 만드는 규정도 마련되었고, 가을 전에는 기증이 공식적으로 처리되었다. 하지만 의회는 여전히 기증을 수락하느냐에 대한 의결권을 유보하고 있었고, 몇몇 극우 의원들이 이에 반대하는 입장이었다. 프랑스에 또 다른 미술관은 필요치 않으며, 하물며 비롱관에 있던 성심 수도원의 기억을 훼손하는 미술관은 환영할 수 없다는 것이었다. 하지만 그보다 더 본격적인 반대는 로댕의 미술이 갖는 성격에 초점이 맞추어졌으니, 일부 평론가들이 로댕의 작품을 퇴폐적

이고 저속하며 "포르노그라피 경향이 있다"라고 평가하고 있었기 때문이다.[53] 다행히도 최종 투표에서는 압도적인 표차로 기증이 수락되었다.

그러는 동안 다른 이해 당사자들은 마담 바르디와 그녀의 딸을 쫓아내는 데 성공했고, 그녀가 들어오거나 작품이 없어지는 것을 막기 위해 비롱관 주위에는 경비원들이 배치되었다. 슈아죌 공작부인 때도 그랬지만, 드로잉과 작은 청동상들이 사라졌다는 소문이 있었기 때문이다.

~

귀스타브 에펠은 1890년대에 파나마운하 사건에 연루되어 곤욕을 치른 후 돌연 은퇴했으나, 그 후 30년 동안 쉬고만 있지는 않았다. 그 세월 동안 그가 계획한 일 중 어떤 것(몽블랑에 천문 관측소를 세우고 영불해협 밑에 터널을 파는 등)은 성사되지 못했지만, 또 어떤 것들, 특히 그의 탑과 관련된 일들은 괄목할 만한 성과를 얻었다.

에펠은 항상 자신의 탑이 과학 연구에 지대한 가능성을 제공한다고 믿었고, 20세기 초 에펠탑은 통신 분야에서 군사 실험의 중심이 되었다. 1908년 프랑스군은 에펠탑을 이용하여 프랑스 전역의 기지들은 물론이고 외국 도시들, 특히 베를린과도 연락할 수 있었다. 에펠탑의 가장 큰 공훈 중 하나는 1917년 초에 베를린과 스페인 간의 무선전신을 포착하여 마타 하리를 스파이로 적발할 수 있었다는 것이다. (그녀는 연초에 적발, 체포되어 10월에 총살에 처해졌다.)

에펠은 또한 바람의 효과에도 관심이 있었고, 특히 그가 바람 굴風洞을 만들어 연구를 확대한 후로 그 연구는 항공이라는 새로운 분야에서 크게 활용되었다. 그는 비행기의 양력이 날개 표면의 아래쪽 기류보다는 위쪽 기류에서 나온다는 점을 증명했고, 프로펠러의 디자인에서도 중요한 발견을 했다. 샹 드 마르스의 주민들이 소음에 대해 불만을 제기하자, 에펠은 바람굴을 좀 더 서쪽, 오퇴유로 옮겼다. 그곳에 그가 지은 실험실은 전쟁 동안 프랑스 군용기의 실효성을 높이는 데 크게 기여했다.

이런 초기 비행기들은 아직 여러모로 취약했지만, 그럼에도 거친 상황들을 뚫고 나아가야 했다. 가브리엘 부아쟁이 회고했듯이, "부서진 지면에도 착륙하고 무거운 짐을 싣고도 이륙할 수 있어야 했는데, 우리의 착륙장치만이 그런 강도 높은 일을 어렵잖게 해낼 수 있었다".[54] 부아쟁 3호 추진식 항공기는 전쟁 초기에 프랑스군의 전투기이자 정찰기가 되었으며, 그 강철 프레임 덕분에 가벼운 폭격기로도 쓰였다. 그러다 1916년에 좀 더 강력한 엔진들이 만들어지게 되었다.

아슬아슬하게도, 베르됭 전투가 시작되었을 때는 독일의 공군력이 우세했지만, 연합군은 이른바 포커기機 재앙에 맞서기 위해 재빨리 전략을 바꾸어서 정찰기를 엄호하고 전투비행대대를 편성했다. 베르됭 이전에 독일군은 우세한 공군력을 이용하여, 자기 편 정찰기로 프랑스군의 배치를 정밀하게 사진 촬영 하는 동시에 프랑스군의 정찰기를 차단했었다. 처음에는 이런 전략이 독일군에 도움이 되었으나, 공중봉쇄를 계속하는 것은 이른바 '신성한 길'을 이용하는 프랑스군의 보급로 차단에 쓰일 수도 있었

을 군사력을 낭비하는 결과를 가져왔다. 프랑스군은 베르됭에서 전투기와 정찰대를 늘렸고(주로 미국에서 자원한 전투 조종사들로 구성된 라파예트 편대를 포함하여) 여름이 끝나갈 때쯤에는 베르됭의 공중 통제권을 되찾아 가고 있었다.

~

　베르됭 전투는 프랑스의 승리로 끝났다. 프랑스군은 독일군이 베르됭시를 장악하는 것을 막아내며 적군에 지대한 손실을 입혔다. 적을 "통과시키지 않겠다!"라는 구호가 그 가공할 시련 내내 프랑스를 지키는 이들의 마음속에 솟아나는 기개의 원천이었다.[55] 하지만 1년 가까이 계속된 전투 동안 프랑스 측의 사상자도 엄청났고, 이 살육전이 끝날 기미는 여전히 보이지 않았다.

　그해가 끝나갈 무렵, 파리는 사실상 포위된 도시였다. 독일의 체펠린 폭격기들이 자주 공습해 왔고, 물자난은 점점 더 심해졌다. 식량난이 장기화되어 식품 가격이 극적으로 치솟았으며, 배급제가 시작되고 있었다. 겨울에는 영하 18도의 추위가 닥쳤는데 석탄은 품귀 상태였다. 그해 말 장 콕토는 스트라빈스키에게 이렇게 썼다. "여기서 우리는 석탄이 없어 얼어붙고 있어요."[56]

　크리스마스이브에 드뷔시는 아내에게 짤막한 편지를 보냈다. "당신의 사랑이 내게 이렇게 소중하고 필요해본 적이 없소." 그러고는 낙심한 어조로 덧붙였다. "노엘! 노엘! 종들은 금이 갔구려. 노엘! 노엘! 너무 오래 울렸나 보오."[57]

암울한 시절
1917

"일용할 빵은 말할 것도 없고, 설탕 한 조각, 종이 한 장을 위해 싸워야 하는 이 삶을 견디려면 내 것보다는 튼튼한 신경이 필요할 걸세." 1917년 봄, 드뷔시는 암담한 편지를 썼다.[1]

그 겨울과 이른 봄 파리는 어둡고 추웠으며, 독일군이 솜 진지에서 철수하고 있다는 소식이 들려왔을 때도 파리 사람들은 조용히 받아들였다. "그 무렵 우리는 알고 있었다"라고 헬렌 펄 애덤은 썼다. "승리가 눈에 보이려면 그런 후퇴 이상이 필요하다는 것을. 게다가 우리는 추위를 견뎌내는 것 말고는 다른 데 신경 쓸 여유도 없었다."[2] 연료가 절대적으로 부족했고, 물러가지 않는 추위 때문에 온 시내의 수도관이 얼어버려 물까지 귀해졌다. 이디스 워튼은 한 친구에게 보내는 편지에서 "나는 윌슨의 말, '자존심이 너무 강하여 싸우지 않는다Too proud to fight'*를 변형시켜 '너무 추워서 잘 수 없다Too cold to sleep'를 내 모토로 택했어"라면서, "이 끔찍한 추위가 가시지 않는 가운데서도 내게 영하로 떨어지지 않는

것은" 친구에 대한 따뜻한 마음뿐이라고 덧붙였다.[3]

　추위와 암담함 가운데서도 삶은 계속되었고, 때로는 서글픈 촌극을 제공하기도 했다. 1월 29일, 오귀스트 로댕은 반세기 이상의 동거 끝에 로즈 뵈레와 결혼했다. 분명 그들의 어정쩡한 관계에 대한 잡음을 잠재우기를 원하는 가까운 친구와 친지들이 종용한 일이었다. 로댕이 그 일에 대해 어떻게 생각했는지는 알 수 없다. 이제 그는 너무 늙어서 의사표시도 별로 하지 않았고, 하물며 주위의 결정에 반대하거나 할 수도 없었다. 로즈가 어떻게 생각했는지는 처음부터 알기 어려웠지만, 하여간 그녀의 오랜 소원이었을 수도 있는 그 결혼은 그리 오래가지 않았다. 허름하고 난방도 되지 않는 뫼동 집에서 서둘러 결혼식을 올린 후 로댕은 곧바로 병이 들어 죽었다.

　그 1월에 모리스 라벨의 사랑하는 어머니도 세상을 떠났다. 상당히 오래 병석을 지키던 터였지만, 그럼에도 어머니의 죽음에 그는 크게 상심했다. "우리 부대장은 항상 '떨치고 일어나게'라고 말하지요"라고, 라벨은 전시 대모인 마담 드레퓌스에게 썼다. 하지만 슬픔을 이겨내려는 노력에도 불구하고 라벨의 침체된 심기는 나아지지 않았다. 어머니의 죽음은 그가 전쟁 동안 보고 겪은 모든 것에 더하여 그를 깊이 상심케 했다. "신체적으로는 멀쩡함

*
미국 대통령 윌슨은 미국이 참전하지 않는 이유에 대해 "어떤 사람은 자존심이 너무 강하여 싸우지 않는(too proud to fight) 경우가 있다. 어떤 나라는 너무나 올바르기 때문에 자국의 정당성을 무력으로 다른 나라들에 납득시킬 필요가 없는 경우가 있다"라고 말했다.

니다. 하지만 정신적으로는 형편없어요."[4] 사실 라벨은 신체적으로도 정서적으로도 상태가 좋지 않았고, 결국 임시 휴가를 얻은 것이 영구 제대가 되어버렸다. 6월에 마담 드레퓌스의 집에서 심신을 추스르면서 완성한 곡이 〈쿠프랭의 무덤Le Tombeau de Couperin〉으로, 그는 여섯 개 악장을 각각 전사한 친구들에게 헌정했다.[5] 이후 3년 동안 라벨은 새로운 곡을 전혀 쓰지 않았고, 그 뒤로도 남은 평생 동안 비교적 적은 곡을 쓰는 데 그쳤다.

~

1917년 봄 프랑스는 거의 3년 동안 영국, 러시아 그리고 최근에는 이탈리아까지 합세한(이탈리아는 오스트리아-헝가리제국에 대하여는 1915년에, 독일에 대하여는 1916년에 선전포고를 했다) 연합군으로 힘들게 전쟁을 치러낸 터였다. 이제 동쪽에서 러시아, 서쪽에서 미국이 이 끝없는 전쟁에 새로운 희망과 절망을 안겨주었다.

2월에는 전란에 할퀴고 사기가 꺾인 상트페테르부르크에 파업과 무력 충돌이 일어났고, 군부의 반란에 이어 차르의 퇴위가 있었다. 뉴욕에서는 이사도라 덩컨이 만석이 된 극장에서 프랑스 국기를 휘감고 무대에 등장하여, 러시아가 전제정치에서 벗어난 것을 축하하는 한편 미국이 연합군에 참가하여 독일군을 저지할 것을 촉구했다. "그 당시 나는 전 세계의 자유와 갱생과 문명의 희망이 연합군의 승리에 달려 있다고 믿었다"라고 그녀는 훗날 회고했다.[6]

러시아의 새로운 임시정부는 전투를 계속하기로 약속했지만

볼셰비키는 참전 중단을 요구했고, 사기가 저하된 러시아 군대에는 무정부 상태가 급속히 퍼져나갔다. 레닌의 러시아 도착에 이어 급속히 확대된 지각변동과 볼셰비키 혁명은 1918년 3월 동맹국*과의 화친으로 이어졌다. ("우리를 전쟁에 끌어들인 장본인인 러시아가!"라고 뮈니에 신부는 그 소식에 격분하여 탄식했다.)[7] 그리하여 독일 동부전선에 대해 이미 약해져 있던 러시아의 견제력이 아예 사라지게 되었으므로 미국의 참전이 한층 더 긴요해졌다. 독일은 다시금 무제한 잠수함 공격을 시작했고, 독일이 멕시코 및 일본과 손잡고 미국에 대항하려는 작전을 입수한 영국이(유명한 치머만 전보 사건) 미국에 독일과의 관계를 끊을 것을 종용한 끝에, 1917년 4월 초 마침내 미국도 참전을 선포하게 되었다.

프랑스인들은 안도하고 감사했다. 미국은 아직 전시편제를 시작하지도 않았으니, 윌슨이 자국의 중립성을 표방하느라 전쟁 준비를 삼갔던 때문이었다. 하지만 애덤에 따르면, "프랑스는 미국인들에게 열광"했고, 파리는 그런 국민감정의 중심에 있었다.[8] 에펠탑 꼭대기에는 삼색기와 함께 성조기가 내걸려 101발의 예포로 환영받았다. 곧이어 퍼싱 장군이 파리에 도착하여, (그 자신인지 부관인지가) 라파예트의 무덤에서 이런 감동적인 말을 했다고 한다. "라파예트여, 저희가 왔습니다." 그해 7월 4일에 파리 시민들은 미국 군인들의 보병연대가 자신들의 길거리를 행진하는 것을 보며 즐거워했으며, 미국인들의 "늠름한 모습"에 대한 감탄이

*
제1차 세계대전 때 연합군의 반대 진영이었던 독일제국, 오스트리아-헝가리제국, 오스만제국, 불가리아 왕국의 동맹 관계를 가리킨다. 일명 중앙 동맹국.

쏟아져 나왔다. "훤칠하고 떡 벌어진" 미국 군인은 "프랑스에서 즉시 큰 인기를 끌었다"라고 애덤은 썼다. "미국 군인은 긴박한 때에 당도했고, 우리는 그에 감사했다."⁹

그녀는 긴박한 때라고 에둘러 말했지만, 프랑스군은 실로 오랫동안 피비린내 나는 살육전을 치르느라 지칠 대로 지쳐 있었다. 프랑스 정부도 허둥대는 기색이 역력했고, 1917년 프랑스의 전방 부대들에는 폭동 기미마저 있었다.

그 전해 말에, 프랑스 정부는 전쟁을 지휘하는 데 거의 전권을 행사해온 총사령관 조프르 장군을 결국 해임하기로 했다. 임박한 승리에 대한 그의 맹목적인 믿음과 승리를 쟁취하기 위해서라면 더 많은 사상자가 나도 좋다는 식의 태도가 점점 더 많은 사람들의 우려와 반감을 사던 터였다. 조프르는 프랑스 원수로 승격되어 대체로 의전적인 위치에서 정부에 대한 기술적 자문을 맡게 되었고, 총사령관 자리에는 니벨 장군이 임명되었다.

불행히도, 니벨 장군 역시 그 나름의 야심 찬 공격 계획을 가지고는 있었지만, 사태를 개선하는 데 별로 도움이 되지 못했다. 그는 연합군과의 공조에 기초한 공격작전을 세웠는데, 장기화된 추위와 그해 2월과 3월에 일어난 첫 러시아혁명이 작전을 지연시켰다. 이탈리아인들이 좀 더 좋은 기회를 기다리기로 함에 따라 프랑스와 영국만이 독일을 마주하게 되었다. 독일군은 기존 방어선보다 약간 후방인 힌덴부르크 선까지 철수하기는 했으나, 캉브레와 슈맹 데 담[파리 북부 두 계곡 사이의 길고 좁다란 산마루] 사이의 방어선, 이른바 지그프리트 진지를 철통 강화 했다. 그렇다고는 해도 자기 작전의 성공에 별다른 차질이 없으리라 확신한 니벨

장군은 국방 장관이나 당시 니벨이 제시한 공격작전의 실효성에 의문을 제기할 수 있는 유일한 군 지휘관이었던 페탱 장군의 강경한 반대에도 불구하고 작전을 강행했다.

알프레드 드레퓌스 소령은 이 저주스러운 공격에 참가한 수십만 명 중 한 사람이었다. 그해 2월, 쉰일곱 살의 드레퓌스는 요청을 거듭한 끝에 파리 지역의 국방 의용군에서 전방 부대로 전역되었고, 그곳에서 슈맹 데 담 지역의 포병대를 지휘하게 되었다. 이미 많은 젊은 생명이 스러진 터라 노병들도 전방으로 불려 나갔던 것이다.

얼어붙는 날씨였다고 드레퓌스는 수첩에 기록했다. 비바람이 몰아쳤고, 그의 상관인 조르주 라르팡 대령은 왕정주의자에 반유대주의자요 악시옹 프랑세즈의 내셔널리스트로, 반드레퓌스주의자들의 주요 참고서가 된 『드레퓌스 사건 개요 *Précis de l'Affaire Dreyfus*』를 포함한 자료들을 (가명으로) 펴낸 장본인이기도 했다. 그런 어려움에도 불구하고 드레퓌스는 아무 불평 없이 대체로 사기를 유지했다. "이곳의 진창과 비와 눈, 안락함이라고는 전무한 환경에도 불구하고 나는 놀랄 만큼 잘 지내고 있으며, 부하들도 씩씩하네." 그는 한 친구에게 써 보내며, 검열 때문에 자기 편지는 진부할 수밖에 없다고 덧붙였다.[10]

계속되는 겨울비와 살을 에는 바람 속에서 드레퓌스와 그의 부하들은 포성이 다가오는 것을 들었다. "밤새도록 모든 구경의 포성이 귀가 먹먹하도록 울려댔다"라고, 그는 4월 15일 수첩에 간략히 적었다. 그날 밤 그는 이제 곧 개시될 공격 명령을 받았다. 그와 그의 부하들은 부르-에-코맹 다리에서 앤강을 건너 슈맹

암울한 시절 ～ 1917

데 담 산마루의 공격에 참가하게 되어 있었다. 제6군 20군단 소속인 그의 사단은 새벽 6시에 진군을 시작했지만, 앤강 둑에서 다른 보병사단들의 인파에 가로막혔다. 다행히도, 언덕 위의 독일군은 프랑스군의 공격을 막아내느라 강둑의 보병들에게 주목하지 않았다. "그렇지 않았더라면 탄약반에 엄청난 재앙이 되었을 것이다." 이틀 후 몰아치는 빗속에서 그와 그의 부하들은 여전히 앤강을 건너지 못한 채였다. "우리는 목까지 진창에 빠져 있다"라고 드레퓌스는 수첩에 갈겨썼다.[11]

니벨은 성공을 확신한 나머지 의회 의원들을 불러다 그 전투를 구경시키기까지 했다. 하지만 곧 전투는 엄청난 수의 프랑스군 사상자를 낸 재앙이었음이 드러났다.* 그런데도 니벨은 독일 측 피해는 훨씬 더 크다고 믿기를 고집했고, 힌덴부르크 선을 따라 계속해서 공격부대를 보내 계속 같은 결과를 불러왔다. 진작부터 드레퓌스는 제20군단에 큰 피해를 보고하고 있었고, 5월 12일에는 대포와 공중폭격으로 엄호되는 가운데 철수했다. 니벨의 공격은 실패였다.

그에 따라 의회는 갑자기 총사령관을 경질, 니벨을 좌천시키고 페탱 장군을 그 자리에 앉혔다. 하지만 그 무렵에는 프랑스군 내에서 반란이 일어났으니, 5월 초에 부대들이 전투에 나가기를 거부하면서 시작되었던 반란은 최근 공격전이 벌어졌던 대량 살육의 현장에서부터 급속도로 퍼져나갔다. 약 3만 내지 4만 장병이

*
이른바 '니벨 공세'로 불리는 4월 16-25일의 작전 동안 사상자 수가 프랑스군 11만 8천 명, 영국군 16만 명에 달했다.

반란에 참가했고, 2개 연대는 의회에 종전을 요구하기 위해 파리로 행진하기로 결정했다. 장군들은 이런 사태를 사회주의혁명가들 탓으로 돌리며, 붉은 깃발이 나부끼고 〈인터내셔널가〉가 들려온 사건들을 지적했다. 장군들이 미처 깨닫지 못한 것은, 그런 봉기가 순전히 그들 자신의 무능함과 잘못된 전쟁 수행 방식에 대한 광범한 저항운동이었다는 사실이었다. 페탱은 워낙 자기 부대들로부터 지지를 받고 있던 터라, 니벨의 처참한 공격전을 중단함으로써 반란을 비교적 쉽게 다스릴 수 있었다. 그는 반란 주동자 마흔아홉 명을 처형했지만, 중단되었던 휴가 제도를 부활시키는 등 부대의 복지에 관심을 보이려 애썼다. 6월 중순에는 반란이 진압되었다.

～

그해 7월 샤를 드골과 그의 포트 나인 동료들은 로젠베르크 요새 감옥으로 이송되었다. 이 감옥은 깎아지른 암벽 위에 지어진데다, 경비 강화를 위해 죄수들의 구역이 이중의 담장과 참호로둘러져 있었다. 드골 일행에게 담장은 별로 문제가 아닐 듯했지만, 암벽을 수직으로 내려가야 한다는 것은 생각해볼 문제였다. 특히 그 높이를 알 수 없고, 따라서 얼마나 긴 밧줄을 준비해야 할지도 알 수 없었기 때문이다. 주변에서 얻은 정보들을 바탕으로 어림잡고, 그들은 셔츠를 찢어 27미터 남짓한 밧줄을 만들었다. 또한 18칸 짜리, 해체 가능한 사다리도 만들었다.

10월의 어느 비 내리는 밤, 보초들이 아늑하게 초소에 틀어박혀 나올 것 같지 않다고 판단한 그들은 행동을 개시하기로 했다.

10시 정각에 그들은 절벽 꼭대기에 도달하여 일행 중 한 사람을 절벽 아래로 내려보냈으나, 밧줄이 너무 짧다는 것을 알게 되었다. 그를 다시 끌어 올린 그들은 하강을 두 단계로 나눌 수 있을 만한 다른 지점을 찾아냈다. 자정에는 스위스 국경으로 가는 길 위에 있었고, 이번에는 거의 480킬로미터 이상을 주파했다.

열흘간의 행군 끝에 지칠 대로 지친 그들은 한 헛간에서 쉬어 가기로 했다. 불행히도 들밭에서 일하던 농부들이 그들의 기척을 한 군인에게 알렸고, 지원병들이 출동하여 탈옥수들을 잡아들였다. 이 마지막 탈옥이 즉시 그들을 포트 나인으로 다시 데려가리라 직감한 드골과 한 동료는 재빨리 행동하기로 했다. 창살 하나를 톱으로 썰어낸 뒤 두 사람이 빠져나가자, 다른 동료는 창살을 도로 끼우고 밧줄을 거둬들였다. 어렵사리 손에 넣은 사복으로 갈아입은 두 사람은 이번에는 기차를 타고 네덜란드 국경으로 가기로 했다. 하지만 기차역에서 또다시 적발, 체포되었다. 즉시 포트 나인으로 호송된 드골은 "창의 덧문이 닫히고, 빛이라고는 없는 방에서, 특별 급식을 받으며, 읽을 것도 없고 필기도구도 없이, 25평 뜰에서 하루 반 시간 운동"이라는 벌을 받았다. 그는 극도로 침울한 나머지 부모에게 이런 편지를 썼다. "행동하도록 길이 든 터에, 이렇게 철저하게 무력하다는 것은 (……) 인간으로서, 또 군인으로서 상상할 수 있는 가장 잔인한 처지입니다."[12]

~

스트라빈스키는 스위스에서 생계를 꾸려가느라, 또 디아길레프는 스타 무용수인 니진스키가 정신병에 빠져드는 동안 발레 뤼

스를 유지하느라, 자신들이 일찍이 알던 러시아가 급속히 사라지고 있다는 것을 미처 알아차리지 못했다. 2월혁명 소식을 접했을 때 스트라빈스키의 첫 반응은 "사랑하는, 해방된 러시아"[13]로 돌아가야 한다는 것이었고, 디아길레프도 새로운 케렌스키 체제에 동정적이었지만 그 체제의 문화부 장관이 될 기회는 사양했다. 그해 말, 볼셰비키 혁명은 그의 러시아를 영구히 바꿔놓았고, 스트라빈스키에게서 "고국으로부터 이따금 받던 마지막 지원"마저 앗아 갔으니, 이제 그는 "전쟁의 와중에 외국 땅에서 아무것도 없는 처지가 되었다".[14]

반면 샤갈은 혁명이 나던 그해에 러시아에 붙들려 있었다. "알렉산드르 3세의 거대한 기념비 앞에 있는 즈나멘스키 광장에서 사람들이 수군대기 시작했다. '레닌이 왔대…….' '제네바의 레닌이?' '그렇다는데.'" 그의 고향 비텝스크에서는 배우들과 화가들이 모여 예술부를 설립했다. 샤갈의 아내는 그가 그 수장으로 선정되었다는 소식을 듣고 울었다. "아내는 그 모든 일이 좋게 끝나지 않으리라고 말했다"라고 샤갈은 훗날 회고했다. "평화롭게 그림을 그리는" 대신 그는 미술학교를 설립하고 그 "교장에, 총장에, 모든 것이" 되었다.[15] 처음에 그는 그런 변화를 좋게 받아들였지만, 그의 아내는 애초부터 그렇게 생각하지 않았다.

한참 만에야 그도 비로소 깨닫게 되었다. "레닌은 러시아를, 마치 내가 내 그림을 뒤집듯이, 뒤집어놓은 것이었다."[16]

한편 마티스는 어머니와 다른 가족의 소식에 애태우고 있었으

니, 이들은 프랑스 동북부의 독일 전선 너머에 있었기 때문이다. 그는 독일군이 집과 땅에서 식량은 물론이고 전쟁에 쓰일 만한 모든 것을 약탈해 갔으며 가족들은 포로 배급을 받고 있다는 소식을 들었다. 동생은 처음에는 독일군 포로수용소에 끌려갔다가, 다른 추방자들과 함께 집으로 보내져 강제 노동을 하게 되었다. 마티스는 동생으로부터 간간이 전해 오는 소식을 들으며, 일련의 에칭 작품들로 파리와 미국에서 프랑스 포로들의 구호를 위한 모금 활동에 나섰다. 마티스의 아내 아멜리는 식량과 구호품, 특히 뜨개 양말의 전달을 위해 탁월한 행동력을 발휘했다.

이런 근심거리에 더하여, 마티스의 맏아들 장은 항공기 정비공이 되겠다고 하여 아버지를 실망시키더니 열여덟 살이 되어 징집령을 받고 정말로 항공기 정비공이 되었다. 몇 달 뒤 훈련소로 면회하러 간 마티스는 아들과 동료 훈련병들이 춥고 굶주린 채 더러운 환경에서 "돼지처럼" 살고 있는 것을 보고 경악했다. 그들은 발목까지 잠기는 진창 속에서 화장실도 샤워실도 없이 지내고 있었다.[17]

1917년 후반기에 장이 마르세유 근처의 군용 비행장에 배속되자 마티스는 즉시 야간열차로 마르세유에 갔지만, 현지 사령관에게 소개장을 가지고 갔음에도 불구하고 아들을 면회하는 데 나흘이나 걸렸다. 마침내 면회가 이루어졌을 때, 마티스는 염려했던 대로 그곳이 "포로수용소"나 다름없음을 발견했다. 그는 장을 위해 24시간짜리 외출증을 어렵사리 구해 그를 제대로 먹인 뒤 깨끗하고 마른 옷을 입혀 돌려보냈다. 당시로서는 그것이 아들을 위해 할 수 있는 전부였다. 계속해서 음식 꾸러미를 보내고, 가능

한 모든 연줄을 동원하여 이동 배치를 위해 힘쓰기는 했지만 말이다.

~

1917년 헬렌 펄 애덤은 일하는 여성들이 점점 더 많아지고 있다는 사실을 깨달았다. 프랑스에서는 "매우 주목할 만한" 사실이었다. 영국과 달리 프랑스에서는 제1차 세계대전 동안 군사 업무에 여성을 참여시키지 않았다. 애덤은 심지어 프랑스 병동에서 젊은 여성의 근무를 배제해야 한다는 여론이 고조되기도 했다고 지적했다. "그들이 보게 될 광경이 '양갓집 규수'들에게 적합하지 않다"라는 것이 이유였다.[18] 좀 더 나이 든 여성들은 적십자의 여러 분과에서 봉사하는 것이 허용되었지만, 여성이 어떤 종류든 제복을 입은 모습은 파리 사람들의 눈길을 끌었고, 전쟁이 끝나갈 무렵에조차 그러했다.

하지만 1917년 애덤은 여성들이 파리 시내의 우편배달을 하는 것을 보았다. 수수한 검은색 작업복에 검은 밀짚모자 차림으로 작은 사각형 우편함을 메고 다녔다. 전차 차장, 검표원 등도 여성이고, 공원에 물을 주는 이들도 검은 작업복에 커다란 모자와 장화 차림의 여성이었다.

이제 다양한 직종의 여러 직장이 여성들과 나이 든 남성 노동자들로 채워지고 있었다. 1917년 전선에서 반란이 일어난 것과 때를 같이하여 수많은 전시 공장에서 일어난 파업에도 여성들이 주도적인 역할을 했다. 전방의 암담한 소식들이 파리까지 전해지면서 전쟁이 쉬이 끝날 것 같지 않다는 낙심이 퍼지기는 했지만,

이 파업자들의 동기는 반전 감정보다는 물가 상승이었다. 앙드레 시트로엔의 탄약 공장에서도, 여성들은 급여 인상과 노동시간 단축을 요구하며 파업을 벌였다. 시트로엔은 노동자들의 불만에 귀 기울이고 사회주의자 군수부 장관이 주재하는 심의회에 중재를 부탁함으로써 상황을 진정시키기에 나섰다. 심의회는 곧 조정을 협상하여 작업을 재개시켰다.

그러는 사이 여성의 패션도 일터에 더 적합한 형태로 바뀌었다. 치렁치렁하던 치마가 짧아졌고, 깔끔하게 올려붙인, 또는 심지어 짧게 깎은 머리 모양이 유행했으며, 전체적인 스타일이 점차 움직이기 편한 것으로 변해갔다. 이 엄청난 패션의 첨단을 이끈 사람이 코코 샤넬이었으니, 그녀가 처음 만든 셔츠 드레스는 그녀의 저지 재킷이나 타이트스커트, 줄무늬 티셔츠만큼이나 선풍을 일으켜, 《하퍼스 바자 Harper's Bazaar》는 그녀가 강조하는 스타일리시한 단순성에 대해 열변을 토하기도 했다. 샤넬은 훗날 "패션은 때와 장소를 표현해야 한다"라고 논평했다. 그녀에게 있어 이 패션에서의 때와 장소란 전시의 핍절함에 맞추는 것 이상을 뜻했다. 그녀는 "럭셔리 패션의 죽음, 19세기의 소멸, 한 시대의 종말"을 목도하고 있었던 것이다.[19]

샤넬이 패션에 혁명을 일으키던 무렵, 프랑수아 코티 역시 계속하여 향수 사업에 혁명을 일으키고 있었다. 전쟁의 참혹함에도 불구하고, 그해에 그가 출시한 '시프레 Chypre' 향은 마니아들 사이에 그의 걸작으로 꼽힌다. 코티는 끊임없는 죽음과 파괴 앞에서 여성들이 예술과 아름다움과 로맨스를 환기하는 무엇인가를 필요로 하리라는 데 승부를 걸었다. 그는 또한 향수와 화장품 제

국을 세우고 확장하느라 바빴다. 그런데 그해에는 모스크바 지점이 볼셰비키에 의해 파괴되는 바람에 큰 손실을 겪었고 그래서 그는 볼셰비키를 평생 미워하게 되었다. 또한 군복무를 피해 부를 쌓아가는 것에 대한 비판을 누그러뜨리기 위해, 코티는 전쟁 부상자를 돕는 단체의 결성을 지원하고 자신의 몽바종성에 군용 병원을 받아들였다.

코티나 샤넬은 전쟁의 와중에서, 전쟁에도 불구하고 돈을 벌었지만, 시트로엔처럼 전쟁 덕분에 돈을 번 사업가들도 있었으니, 가브리엘 부아쟁은 항공기 생산, 루이 르노는 트럭과 광범위한 군수물자 생산으로 부를 쌓았다. 1917년, 전쟁과 관련한 르노의 기여에서 특히 빛났던 것은 그가 최초의 기능적인 경량 무장 탱크를 발명하고 생산한 것이었다.

다른 사람들도 탱크를 구상하고 개발했으며, 영국군은 그 전해 솜 전투에서 30톤짜리 괴물을 출정시킨 바 있었다. 하지만 그 뒤퉁스러운 경쟁자와는 달리 르노의 6톤짜리 탱크는 언덕을 올라갈 만큼 가벼웠고, 가시철사나 참호의 방벽 같은 것을 간단히 분쇄하며 나아갔으며, 사격수(되도록이면 신장 172센티미터 이하)가 총을 쏘는 동안에도 우수한 기동력을 자랑했다. 군대에서는 처음에 1천 대를 주문했다가 곧 3,500대로 주문을 늘렸다. 영국군이 섬볼리 탱크를 사용했던 탓에 독일군도 경각심을 가지고 지난 몇 달 동안 장갑을 뚫는 포탄을 비롯한 장비들을 개발한 터였다. 하지만 독일군도 그렇게 빠르고 기동력이 우수한 탱크는 미처 상상하지 못했으므로, 1918년 전선에 등장할 그 경량 탱크들은 독일의 최종 공격을 막아내는 데 꼭 필요한 장비가 될 것이

었다.

절실히 필요한 또 다른 장비는 잠수함을 색출하기 위한 수중 음향탐지기였지만, 그것은 이번 전쟁에서 실효를 거두기에는 다소 늦게 개발되었다. 이 일에 핵심적인 역할을 한 인물 중 한 사람은 폴 랑주뱅으로, 1911년 마리 퀴리와의 연애 사건으로 파란을 겪은 후 그도 그녀 못지않게 헌신적으로 과학 연구에만 매진해온 터였다. 그와 콘스탄틴 실롭스키는 1916년과 1917년에 초음파 잠수함 탐지기에 대해 미국 특허를 신청했다.

랑주뱅과 마리 퀴리는 다시는 그 연을 이어가지 못했지만, 과학자들의 세계라는 것이 그리 넓지 않은 것을 감안하면 우연이라고만은 할 수 없는 우연으로, 랑주뱅의 손자 미셸 랑주뱅은 핵물리학자가 되어, 역시 핵물리학자가 된 마리 퀴리의 손녀 엘렌 졸리오와 결혼했다. 그들의 아들 이브는 천체물리학자이다. 랑주뱅의 유해는 피에르와 마리 퀴리 부부와 마찬가지로 팡테옹에 안장되었다.[20]

~

1917년 5월 18일 오후, 디아길레프와 발레 뤼스는 샤틀레 극장의 여러 전시 자선 행사를 위한 갈라 공연으로 콕토, 사티, 피카소, 마신의 공동 작품인 〈퍼레이드〉를 초연했다. 1914년 이후 발레 뤼스의 첫 파리 시즌이었고, 미시아 에드워즈는 (콕토의 신랄한 표현에 따르면 "신부의 어머니 같은 태도로")[21] 마음을 돌려 공연에 자금을 지원했다. 젊은 스위스 지휘자 에르네스트 앙세르메가 지휘했으며, 아폴리네르는 공연 안내지에 이 발레를 "초현

실적"이라고 묘사함으로써 이제 곧 등장할 초현실주의를 예고했다.[22]

당일 게재된 짧은 기사에서 콕토는 "프랑스인들에게는 웃음이 자연스럽다. 이 점을 유념하고 이 어려운 시기에도 웃기를 두려워하지 않는 것이 중요하다"라고 썼다.[23] 실로 어려운 시기이기는 했으니, 〈퍼레이드〉가 초연된 것은 서부전선의 살육전이 최고조에 달하여 군부대들에 반란이 만연하던 바로 그 무렵이었기 때문이다. 하지만 〈퍼레이드〉가 그처럼 분란을 일으킨 것은, 전시 파리의 불안한 분위기를 건드린 이상으로, 관객이 무대 위에서 또 오케스트라석에서 일어나는 일을 이해하지 못했기 때문이었다.

서커스와 길거리 장면을 미친 듯이 뒤섞은 사티의 음악은 뮤직홀의 소음과 래그타임에 타이프라이터와 경적, 항공기의 프로펠러 소리를 조합한 것이었다. 그에 더해 피카소의 무대장치와 의상("큐비즘 풍경화를 떼어다 옮겨놓은 듯하다"라고 묘사되었다), 그리고 마신의 기묘한 댄스 스텝은 극장 안을 아수라장으로 만들었다. 몽파르나스와 몽마르트르의 예술가들은 피카소를 지지하는 함성을 질러댔고 프랑시스 풀랑크, 조르주 오리크 같은 젊은 음악가들은 "사티 만세!"를 외쳤지만, 새로운 경향에 덜 깨인 관객들은 그저 놀라고 당황할 뿐이었다. 그렇지만 콕토에게 "나를 놀라게 해보게"라던 디아길레프의 도발은 마침내 응답된 셈이었다. "마침내 1917년 〈퍼레이드〉의 초연으로 나는 실제로 그를 놀라 자빠지게 했다."[24]

〈퍼레이드〉는 콕토가 간절히 바라던 만큼의 스캔들을 불러일으켰을 뿐 아니라, 비평가들에게도 큰 충격이었다. 특히 장 푸

에 같은 이는 사티에게 어찌나 맹공격을 퍼부었던지, 성난 사티는 자신이 그를 어떻게 생각하는지 가감 없이 적은 일련의 엽서를 보냈다. 푸에는 즉시 사티를 명예훼손으로 공격했는데, 사티의 엽서들이 자신을 공개적으로 모욕했다는 이유였다. 즉 엽서가 수위의 눈에 띄어 자신이 온 이웃의 웃음거리가 되었다는 것이었다. 젊은 스위스 작곡가 아르튀르 오네게르는 이 재판을 방청한 뒤 고향의 부모에게 보내는 편지에 이렇게 썼다. "그 엽서들이 푸에의 변호사에 의해 분개한 어조로 낭독되고, 또 그런 욕설을 읽어야 한다는 데 분명 짜증 난 재판장에 의해 재차 낭독되는 것은 아주 신나는 일이었어요."[25] 물론 판결은 법정에서 내려질 일이었지만, 피고와 그의 떠들썩한 지지자들로 인해 법정은 이미 난장판이었다. 사티는 재판에 졌고, 일주일 징역형과 100프랑의 벌금, 그리고 1천 프랑의 배상금을 선고받았다. 이에 콕토는 푸에의 변호사를 한 대 쳤다가 자기도 경찰에 두들겨 맞았다.

다행히도 사티의 징역은 유예되었고, 폴리냐크 공녀가 벌금과 배상금을 치렀다. 하지만 그 일로 그는 무척 침체되었다. 예술적 스캔들의 한복판에서 그렇게 유명한 공동 제작자들과 한편이라는 데 즐거워했건만, 파산의 위협과 전과 기록이 남으리라는 사실이 그를 위축시켰던 것이다. 나중에 항소하여 이기기는 했지만 그것도 11월말에나 이루어진 일이므로, 여러 달 동안 그는 불안한 상태였다. 다행히도 항소심에서는 배상이 필요 없다는 판결이 내려졌고, 항시 쪼들리던 사티는 연말에 뜻밖의 횡재를 하게 되었다. 폴리냐크 공녀가 너그럽게도 그 돈을 〈소크라테스Socrate〉에 대한 선금으로 가지라고 해주었던 것이다.

그렇지만 사티는 가난한 만큼이나 모욕에 민감하기로 유명했고, 〈퍼레이드〉에 대한 드뷔시의 반응에 상처를 입었다. 그들은 여러 해 동안 친구 사이였으니, 때로 멀어지기는 했지만 그래도 여전히 친구였다. 사티는 1899년 드뷔시의 첫 번째 결혼에 증인이 되기도 했었다. 루이 랄루아는 훗날 그들의 우정이 "요동을 치면서도 헤어질 수 없는 (……) 형제애"인 동시에, 드뷔시의 성공으로 인해 곪아든 "경쟁 관계"였다고 지적했다.[26] 사티에게는 드뷔시의 의견이 분명 중요했지만 드뷔시는 〈퍼레이드〉 자체도, 그것이 음악의 장래에 대해 보이는 조짐도 마음에 들지 않았다. 그는 〈퍼레이드〉에 대한 리뷰를 쓰지 않았고, 그가 실망했다는 말은 사티의 귀에도 들어가 그를 분노케 했다. 두 사람이 드뷔시가 죽기 전에 화해를 했는지에 대해서는 의견이 분분하다.[27]

반대와 비난에도 불구하고, 〈퍼레이드〉에 열광하는 이들은 지지를 계속했고, 6월에는 몽파르나스의 작은 연주장 '살 위젠스'에서 사티를 기리는 음악회를 열었다. 이 연주장은 한 미술가의 스튜디오로 음악, 미술, 시 등의 최신작을 발표하는 무대였다. 나중에 콕토가 썼듯이, "우리는 선 채로 음악과 시를 들었다. 경의의 표시라기보다, 의자가 모자랐기 때문이다".[28]

콕토는 패셔너블한 사교계와 보헤미안들의 세계를 성공적으로 연결하여 미시아와 호세 세르트를 비롯한 모든 사람이 한데 어울리게 함으로써 폴 모랑 같은 우아하고 부유한 젊은 작가를 놀라게 했다. 모랑은 콕토가 "내게는 생소한 그런 분위기에 아주 익숙한 듯했다"라고 썼다.[29] 사티가 이끄는, 그가 '누보 죈[젊은 신예들]'이라고 명명한 젊은 아방가르드 작곡가들의 느슨한 연대가

암울한 시절 ∼ 1917

생겨난 것은 그런 열띤 모임에서였다. 조르주 오리크, 루이 뒤레, 아르튀르 오네게르 등으로 시작된 이 연대에는 곧 제르멘 타유페르, 프랑시스 풀랑크, 다리우스 미요 등이 합세하여, 장차 '6인조'로 발전하게 된다. 조르주 오리크가 지적했듯이 "예술은 항상 전진하며, 아무도 그것을 방해할 수 없다".[30]

~

추위가 마침내 물러간 것은 그해 4월의 마지막 주도 지나서였고, 곧이어 숨 막히는 여름 더위가 시작되었다. 그 무렵 드뷔시의 건강은 급속히 악화되었다. 이미 포레의 연주 요청을 "내가 피아노를 더는 잘 치지 못한다는 단순한 이유로 〈에튀드〉의 연주를 감행할 수가 없습니다. (……) 손가락도 더는 말을 안 듣습니다"라고 거절한 터였다.[31] 5월 5일 실명한 상이군인들을 위한 자선공연에서 자신의 〈바이올린과 피아노를 위한 소나타Sonate pour violon et piano〉가 초연되었을 때 연주한 것이 파리에서의 마지막 연주였다.*

그는 불면에 시달렸고, 졸음이 오기를 바라면서 민법을 읽는 버릇이 들었다고 씁쓸히 말했다. 하지만 민법에 못마땅한 대목이 많아 잠이 깨곤 했기 때문에 그것도 별 도움이 되지 않았다. 좀 더 나른하게 만들어주는 것은 G. K. 체스터턴이었으니, 드뷔시는 특히 『노팅 힐의 나폴레옹 The Napoleon of Notting Hill』의 "유쾌한 상상

* 그해 9월 생장-드-뤼즈에서 같은 곡을 마지막으로 한 번 더 연주했다.

적 터치"를 추천했다.[32]

불면에 시달린 것으로 유명한 또 한 사람은 마르셀 프루스트였다. 그가 한밤중에 친구들을 찾아가 깨우곤 했다는 것은 잘 알려진 이야기이다("어떤 사실이나 생각을 확인하기 위해, 또는 인물 중 누군가의 모델이 된 사람을 다시 보기 위해"라고 셀레스트 알바레는 회고했다).[33] 때로는 음악가들을 깨워 일으켜 특정한 4중주를 연주해달라고 청하기도 했다. 하지만 1916년과 1917년 사이 어느 때쯤부터인가, 친구들은 그가 달라진 것을 알아챘다. 프루스트는 좀 더 사교적이 되어 오래 만나지 못했던 사람들을 놀라게 했다. 어떤 이들은 그런 변화를 독일군의 파리 공격 우려가 커진 탓으로 돌리기도 했다. 그 때문에 프루스트도 평소의 은둔자 같은 생활 방식을 떨치고 나오게 되었다는 것이었다. 하지만 좀 더 개연성이 있는 이유는, 그 무렵 프루스트가 『잃어버린 시간을 찾아서』를 완성했다는 데 있었다.

그의 가정부이자 속내 이야기를 들어주는 벗이었던 셀레스트 알바레는 프루스트가 그 대작에 마침내 "끝"이라는 단어를 적어 넣은 것이 1922년 이른 봄이었다고 회고했지만, 그녀가 그때 일기나 다른 정확한 기록을 쓰고 있던 것은 아니므로 착각했을 수도 있다.[34] 프루스트의 전기 작가 윌리엄 카터는 그보다 좀 더 이른 시기, 1916년과 1919년 사이였으리라고 주장하며, 프루스트가 언제나 그랬듯이 마지막 순간까지 고치고 덧붙이고 바꾸기를 계속했으리라는 사실을 부연한다.[35] 1918년 초에 프루스트가 6부작을 예상하고 있었던 것은 분명하다.[36] 만일 그가 정말로 1916년 내지 1917년에 어떤 형태로든(최종적인 형태는 아니라 할지라

도) 작품의 결말에 이르렀다면, 그 무렵 그의 일상이 현저히 달라진 데 대한 설명이 될 것이다. 그는 다시금 일주일에 몇 차례씩 자신이나 다른 사람들이 리츠나 크리용 호텔에서 여는 만찬에, 또는 시내 이곳저곳에서 열리는 사적인 저녁 모임에 나타나기 시작했다.

프루스트가 뮈니에 신부를 처음 만난 것도 리츠에서 열린 그런 만찬에서였다. 뮈니에 신부는 늘 그렇듯 허름한 차림새로 유쾌한 재치를 발휘하는 흥미로운 대화 상대였다. 그가 참석한 다른 만찬에서 장 콕토가 『스완네 집 쪽으로』를 극찬한 적이 있었고,[37] 이후로 뮈니에는 프루스트와 만나고 싶어 했었다. 뮈니에와 프루스트는 대성당, 특히 샤르트르와 랭스 대성당 이야기를 했고(그 천사상들은 "다빈치의 미소를 지니고 있다"라며),[38] 샤토브리앙, 조르주 상드 그리고 꽃에 대해, 특히 프루스트가 사랑하는 산사나무 꽃에 대해 둘 다 관심이 있다는 것을 알게 되었다. 그것이 프루스트의 남은 평생 계속될 우정의 시작이었다.

～

그 힘든 시기에도 예술은 살아남으려 투쟁하고 있었다. 모네는 수련 대작을 계속하고 있었고(겨울에는 작업실에서, 여름에는 정원에서), 모딜리아니는 오래전에 피카소와 마티스를 발견하고 지지해준 화상 베르트 베유의 작은 화랑에서 최초의 개인전을 열었다. 하지만 조르주 멜리에스의 실패는 보기 딱했다. 1917년 동안 프랑스군은 그의 주 작업실을 병원으로 개조하고 그의 영화 원본 다수를 몰수하여 녹여서 필름에 함유된 은과 셀룰로이드로 군화

뒤축을 만들었다. 파테가 그의 사업을 인수하자, 낙심한 멜리에스는 네거필름 대부분과 그 굉장한 촬영 세트며 의상들을 다 태워버렸다. 사업에서 밀려난 그는 결국 몽파르나스역에서 사탕과 장난감을 파는 조그만 가게를 열게 되었다.[39]

1917년에는 장례식도 많았다. 전사자들뿐 아니라 많은 거인들이 타계했다. 2월에는 미르보, 9월에는 드가, 11월에는 로댕이 떠나갔다. 한 시대가 지나가고 있었다.

그해 말 프랑스 남부에서는 전혀 가능할 것 같지 않았던 우정이 맺어졌으니, 앙리 마티스가 피에르-오귀스트 르누아르를 만나 친구가 된 것이었다. 르누아르는 마티스 이전 세대의 거장으로 아직 살아 있는 몇 안 되는 사람 중 하나였다. 르누아르는 여러 해 전에 건강 때문에 남부로 은퇴한 터였다. 그는 북쪽의 겨울 날씨를 좋아해본 적이 없었지만 말이다("추위는 이겨낼 수 있다 하더라도, 왜 눈을 그린다지? 그건 자연의 얼굴을 망치는 것인데").[40] 르누아르의 마지막 몇 달 동안, 두 사람은 각자의 작업에 대해 끝없이 이야기하고 서로의 그림을 품평하며 자신들의 차이점을 탐구하는 가운데 점점 더 서로를 좋아하고 존경하게 되었다. 그것은 르누아르의 만년에 기쁜 선물이었고, 마티스에게는 축복이었다.[41]

그러는 사이, 또 다른 과거의 거물이 다시금 각광을 받았다. '호랑이'로 유명했던 조르주 클레망소는 1917년 11월에 일흔일곱 살의 나이로 그 긴 생애에 두 번째로 프랑스 총리 자리에 올랐다. 그의 평생 가장 힘든 도전이었음은 두말할 필요도 없었으나, 그는 기꺼이 감당할 용의가 있었다. 전시든 아니든 간에 그가 패

배를 용인하지 않는 투사라는 것은 누구나 아는 사실이었다. 그는 전시 연정을 김빠지는 행위라 비난하며 일언지하에 거부했고, 타협 평화론은 얘기도 못 꺼내게 했다. 이제 그의 차례였으니, 그는 전시 프랑스를 힘차게 이끌어가기 시작했다. 미국의 지원은 아직 도착하지 않았고, 이탈리아는 죽을 쑤고 있었으며, 러시아는 사실상 전쟁에서 발을 빼고 독일과 별도의 평화조약을 준비하려는 기미가 확실했다. 하지만 자신의 내각을 하원에 소개하며, 클레망소는 주저 없이 선언했다. "우리는 단 한 가지 목표를 가지고 여러분 앞에 섰습니다. 총력전입니다. (……) 오직 전쟁이고 전쟁 이외의 다른 것이 아닙니다."[42]

그는 국방 장관이라는 요직을 자임했고, 모든 중요한 결정을 손수 내렸다. 클레망소는 이제 전쟁 수행에 헌신하여 몇 달 동안 위기를 헤치며 조국을 이끌어갈 것이었다.

20

피날레
1918

"겨울 내내 불운의 연속이었다"라고, 헬렌 펄 애덤은 1917년에서 1918년으로 이어지는 그 끔찍한 겨울에 대해 썼다. 이탈리아의 저항은 오스트리아-독일의 공세 앞에 무너져갔고, 러시아의 지원은 일체 사라졌으며, 이제 독일은 서부전선에 군사력 전체를 쏟아부을 준비를 갖추고 있었다. "그들은 준비가 되는 즉시, 가능한 최대의 전력으로 공격하려 한다."[1]

2년 가까이 뜸했던 독일군의 파리 폭격이 또다시 시작되었다. 1월 30-31일 밤에는 30대의 폭격기가 144개의 폭탄을 투하했으니, 폭약의 양만도 자그마치 3,350킬로그램이 넘는, 제1차 세계대전 최대 규모의 공습이었다. 뒤이은 며칠 동안의 상황도 그 못지않게 나빴다. 공습의 목적은 대대적인 공격에 앞서 파리 시민을 무력화하고 사기를 떨어뜨리려는 것으로, 독일군은 3월에 아라스-생캉탱 전선에서 총공세를 벌여 파리까지 진격할 계획을 세우고 있었다.

3월에 독일은 생캉탱 지역의 영국군을 공격하는 동시에 파리 공습의 강도를 높여 낮에도 무시무시한 신무기, 이른바 '파리 건 Paris Gun'으로 시내를 폭격했다. 이 공성포의 제조에 대해서는 제대로 알려진 바가 별로 없으니, 그것이 연합군의 손에 들어가기 전에 독일군이 파괴해버렸기 때문이다. 알려진 사실은 그것이 90킬로그램의 장거리 포탄을 투척하여, 지상 40킬로미터 높이까지 포물선을 그리며 120킬로미터 거리의 파리 시내에 떨어지게 할 수 있었다는 것이다. 1918년 3월 21일 이른 아침 이 포탄이 최초로 떨어졌을 때 일어난 폭발은 파리시의 상당 부분을 날려버렸다. 그것은 파리 동북쪽 센강 둑에 떨어졌고, 뒤이어 밭은 간격으로(첫날에만 스물두 개, 그리고 이후 여러 날 동안 하루 평균 스무 개씩) 포탄들이 떨어졌다. 혼비백산한 파리 시민들은, 처음에는 그것들이 너무 높이 날기 때문에 보이지도 들리지도 않는 폭격기에서 떨어지는 것인 줄로만 여겼지만, 곧 여러 증거들로 보아 이 새로운 공격은 폭탄이 아니라 포탄을 사용한 것임이 드러났다.

하지만 도대체 어디서, 어떻게 쏘는 것일까? 파리 시민들은 독일군이 벨기에를 뚫고 프랑스로 진격할 때 요새들을 가차 없이 날려버린 곡사포 '뚱보 베르타Grosse Bertha(Dicke Bertha)'에 대해 알고 있었으므로, 처음에는 이번에도 그 소행이리라고 짐작했다. 하지만 '뚱보 베르타'의 크기나 제한된 사정거리에 비추어보면, 독일군이 파리 바로 바깥이나 심지어 시내에서 쏘지 않는 한 포탄이 그렇게 떨어질 수는 없는 일이었다. 프랑스 항공정찰은 마침내 포탄이 발사되는 지점을 찾아냈는데, 진상은 짐작보다 훨씬 엄청

났다. 독일인들은 포탄을 성층권으로 쏘아 올릴 만큼 강력한 무기를 만든 것이었다(그것은 V-2 로켓*보다도 먼저 성층권에 진입한 최초의 인공 발사체였다). 난데없이 나타난 미사일들이 선을 내리그으며 떨어지기 전까지 파리 사람들이 전혀 눈치채지 못한 것도 무리가 아니었다.

3월 29일에는 그 포탄 중 하나가 우안의 생제르베-생프로테 교회에 떨어졌다. 성금요일 미사 중이었던 교회는 지붕이 내려앉고 석재 아치 하나와 지주가 무너져, 수백 톤의 돌 더미가 수백 명의 무릎 꿇은 신자들을 덮쳤다. 이 재난으로 88명이 죽었고 68명이 부상을 입었다.² 파리 건은 계속 더 많은 사상자를 내다가, 연합군의 진격 직전에 독일군에 의해 철수되었다.

독일군이 언제라도 들이닥쳐 노트르담이나 에펠탑 같은 보물들을 파괴하리라는 두려움에도 불구하고, 다행히 파리 건의 조준은 그렇게까지 정확하지는 못했다. 사정거리를 감안하면 포수들은 파리시 자체를 조준하기만도 쉽지 않았을 것이다.

하지만 정확성이 문제가 아니었다. 독일군이 원하는 바는 파리 시민들의 사기를 꺾는 것이었다. 많은 파리 시민들이 시내를 떠났지만, 그래도 남은 사람들에 대해서는 독일도 손을 쓸 수 없었다. "이틀 동안 넋을 놓고 있다가", 남은 사람들이 "'버티기'에 들어갔다"라고 애덤은 적었다.³ 그런가 하면 클레망소는 불안해하는 의원들에게 큰소리를 쳤다. "비밀을 말씀드리겠습니다. 저는

*
제2차 세계대전 때 나치 독일에서 개발했던 탄도미사일.

지난밤에도 아주 잘 잤습니다."[4]

~

"클레망소의 현재 위치에서 가장 놀라운 것은 어쩌면 그가 평생 프랑스 정부의 지주였을지 모른다는 사실이다. (……) 우리는 오랜 세월 동안 그가 우리를 인도하고 안심시켜주기를 기대해왔던 것 같다."[5] 1918년 애덤의 기록이다.

클레망소는 정치가로, 또 언론인으로 살아오는 내내 숱한 비판을 받아온 터였다. 애초에 투사로 정치판에 뛰어든 그는 좌익 공화파로서 다른 좌익들과 함께 '급진'이라는 기치하에 느슨히 연대하고 있었다. 그는 정부들을 이끌기보다는 들어 엎기로 유명했으며, 근년에는 파업을 강력 분쇄 함으로써 자신의 지지층인 노동자들의 반발을 샀다. 말로나 무기로나 결투에 능했던 그는 괜히 '호랑이' 별명을 얻은 것이 아니었다.

하지만 이 모든 것이 1918년 처음 일곱 달 동안 깡그리 잊힌 듯했다. 클레망소는 권좌에 남았을 뿐 아니라 참호 속의 장병들을 방문하여 끝까지 저항하고 승리하겠다는 패기를 북돋우며 온 국민의 사기를 진작했다. 그들은 그를 '승리의 아버지'라 불렀으니, 존경과 신뢰가 담긴 애칭이었다. 철석같은 의지로 프랑스인들을 단결시키면서, 그는 독일이 4년간의 교착상태를 돌파하고 승리를 쟁취하고자 마지막 힘을 쏟아붓는 동안에도 추호의 의심을 보이지 않았다.

아직 미군 부대와 물자가 서부전선에 제대로 투입되기 전이었던 그 몇 달 동안 프랑스는 여러 가지 복합적인 위기들을 겪었지

만, 그중에서도 3월과 6월 초 에리히 루덴도르프 휘하의 독일군이 파리 근처까지 진격해 왔을 때만큼 심각했던 때는 없었다. 독일은 전쟁 발발 이후 어느 때보다도 파리에, 그리고 승리에 접근했었다. 러시아의 퇴장으로 독일은 더 이상 두 개의 전선에서 싸울 필요가 없었고, 따라서 서부전선에 전력투구할 수 있게 된 터였다. 3월 21일 솜 지역 공격(생캉탱 전투)과 때를 같이하여 파리건으로 파리를 포격하기 시작한 독일군은 영국군을 궤멸시키고 65킬로미터 이상 진격했다. 연합군이 마침내 포슈 장군을 총사령관으로 합동 사령부 아래 재결집하여 독일군을 막아낼 태세를 갖춘 것은 5월 27일이나 되어서였다. 그 무렵 독일군은 슈맹 데 담을 돌파했고 5월 30일에는─1914년의 공포를 재연하며─파리에서 65킬로미터밖에 떨어지지 않은 마른강에 이르렀다.

"1914년 최악의 시절이 돌아온 것만 같다"라고 헬렌 펄 애덤은 적었다. "4년 동안이나 영웅적으로 싸우고 버틴 끝에, 4년 동안이나 온 나라가 인내한 끝에, 4년 동안이나 승리에 대한 믿음을 시험당한 끝에, 우리 발밑의 땅이 꺼지려 하고 있었다." 아무도 이 사실을 내놓고 말하지는 않는다고 그녀는 덧붙였다. "파리에 남아 있는 사람들은 여전히 깃발을 날리고 있다." 그렇지만 파리 은행들은 유가증권과 금고들을 남쪽으로 내려보냈고, 수많은 정부 부처들과 대사관들도 마찬가지였다. 파리 시민들은 "독일군이 한 쪽 문으로 쳐들어오고 우리는 다른 쪽 문으로 걸어서 나가야 할 경우 어떻게 하면 좋을지 은밀히 의논하곤 했다".[6]

클로드 드뷔시는 너무 쇠약해진 나머지 독일군이 파리를 폭격하는 동안에도 지하실로 옮길 수가 없었다. "마지막 날들 동안 그는 음울한 포성을 들어야 했다"라고, 그의 좋은 친구였던 루이 랄루아는 훗날 회고했다.[7] 드뷔시의 고통은 마침내 3월 25일에 끝났고, 그는 침상에서 조용히 숨을 거두었다.

드뷔시의 마지막 순간에 대한 가장 감동적인 묘사는 그의 열두 살 난 딸 슈슈가 의붓오빠 라울 바르다크에게 쓴 편지에서 발견된다. "아빠는 잠들어 계셨어요. 숨은 규칙적이지만 아주 얕았어요. 밤 10시까지 그렇게 계속 주무시다가 천사처럼 조용히, 영원히 잠드셨어요." 그녀는 울고 싶지만 "엄마 때문에 참아요"라고 썼다.[8]

성금요일 전날인 3월 28일에 거행된 장례식에는 드뷔시의 오랜 친구들 중 몇 명만이 참석했다. 다들 파리를 떠나거나 전선에 나가 있었고, 피에르 루이스, 에릭 사티, 르네 페테르 같은 친구들과는 사이가 멀어진 터였다. 드뷔시의 동생 알프레드가 참호에서 휴가를 얻어 나왔고, 루이 랄루아도 군복을 입은 채 참석했다. 랄루아는 훗날 이렇게 썼다. "교육부 장관이 행렬의 선두에 섰다. 우리 필하모닉 협회의 두 지휘자인 카미유 슈비야르[라무뢰 오케스트라]와 가브리엘 피에르네[콩세르 콜론]가 나란히 걸었고 (……) 하늘은 잔뜩 흐려 있었다. 멀리서 우르릉대는 소리가 들렸다. 천둥이었는지 포성이었는지, 아니면 전선의 총소리였는지?"[9]

묘지에서도 전쟁은 그 음울한 음성을 그치지 않았다. 슈슈가

생각할 수 있었던 것은 "'엄마 때문에라도 울면 안 된다'는 것뿐"
이었다. "난 있는 용기를 다 그러모았어요. (……) 참은 눈물도 흘
린 눈물만 한 가치가 있지요. 그리고 이제 영영 밤이에요. 아빠가
돌아가셨어요."[10]

그들은 그를 페르라셰즈 묘지에 묻었지만, 이듬해에 그는 파시
묘지로 이장되었다. 슈슈 또한 곧 그곳으로 그를 따라가게 될 터
였다.[11]

~

파리 폭격은 릴리 불랑제를 비탄에 빠뜨렸다. 그녀는 로마대상
을 수상한 후에 쓰러졌었다. 외향적인 성격인 그녀는 수상 덕분
에 얻은 명성을 즐기고 공연과 사교 행사를 수락하는 한편 왕성
한 작곡 활동을 계속했는데, 그런 활동이 그녀의 건강과 체력에
는 무리가 되어 1917년 중반에 또 한 차례 심하게 앓았던 것이다.
수술도 도움이 되지 않았고, 1917년 말에는 급속히 쇠약해졌다.

파리로 돌아온 그녀가 폭격 때문에 너무나 괴로워해서, 어머니
는 그녀를 데리고 시골로 피난을 가야 했다. 나디아와 친구들은
폭격을 무릅쓰고 오가며 릴리의 고통을 덜기 위한 얼음과 그 밖
의 약들을 가져다주었다.

하지만 그런 것도 별 도움이 되지 못했다. 1918년 3월 15일 릴
리 불랑제는 스물네 살의 나이로 세상을 떠났다. 그녀의 가족과
친구들은 크게 상심했지만, 언니 나디아는 계속해서 릴리의 작품
을 알리는 데 힘썼다. 그리하여 이 선구적인 불랑제 자매는, 탁월
한 음악 교수이자 강연자, 지휘자, 연주자(피아노와 오르간)인 언

니가 너무 일찍 죽은 재능 있는 작곡가였던 동생의 음악을 기리며, 음악사에 길이 자취를 남기게 되었다.

~

어느 날 밤 독일군의 폭격이 이어지는 가운데, 프루스트는 시인 프랑시스 잠을 찾아가보기로 했다. 잠은 센강 반대편, 레쟁발리드 근처에 살고 있었다. 타고 갈 택시는 용케 불러올 수 있었지만(전시의 파리에서는 쉬운 일이 아니었다), 돌아오는 길은 걸어야 했다. "탐조등과 하늘에서 포탄이 폭발하며 내는 빛, 그리고 그것들이 강물에 비친 영상"이 길을 밝혀주었다. 콩코르드 광장에 이르렀을 때 한 남자가 그와 나란히 걷기 시작했다. 그들은 그렇게 이런저런 이야기를 나누며 함께 걷다가 마들렌 광장에 이르렀다. 집이 가까워지자 프루스트는 그 남자에게 바래다주어 고맙다고 인사했다. "그는 불량배였던 것 같아요"라고 프루스트는 나중에 셀레스트에게 말했다. "곧 알아차렸지만, 헤어질 때까지 내색하지 않았지요." 헤어지면서 프루스트는 그에게 왜 자신을 공격하지 않았느냐고 물었다. 그러자 그는 이렇게 대답했다. "아, 선생 같은 분은 공격하지 않아요." 프루스트는 그 대답에 아주 흐뭇해했다.[12]

셀레스트는 그 만남에 질겁했고, 특히 프루스트의 외투와 모자를 정리하다가 깜짝 놀랐다. "모자를 받아 들고는 나도 모르게 소리를 질렀다. 모자 가장자리에 포탄 파편이 가득했던 것이다. '선생님, 이 쇳조각들을 좀 보세요! (……) 무섭지 않으셨어요?' '아니요, 셀레스트.' 그분은 대답했다. '왜 무서웠겠어요? 너무나 아

름다운 광경이었는데.'"[13]

그 무렵 프루스트는 한 친구에게 이런 편지를 썼다. "총과 고타 [독일 폭격기]에 대해서라면, 나는 전혀 개의치 않는다고 장담합니다. 나는 그보다 훨씬 덜 위험한 것, 가령 생쥐도 무서워하지만, 공습은 두렵지가 않습니다. (……) 아마 나 나름대로 공포에 맞서 가장하는 것인지도 모르지만요."[14]

블레즈 상드라르가 콩코르드 광장의 오벨리스크 발치에 누워 있는 에릭 사티를 발견한 것은 폭격이 극에 달한 어느 날이었다. 상드라르는 시체인 줄로만 알고 놀라서 들여다보니 멀쩡히 살아 있는 사티였다. 대체 여기서 뭘 하느냐고 상드라르가 물으니, 사티는 자기도 집 밖에 누워 있다는 것은 안다고 대답했다. "하지만 이보게, 싸움이 저 위에서 벌어지니 나는 오히려 집 안에 있는 것처럼 아늑하더구면." 그러더니 덧붙였다. "그래 여기서 오벨리스크를 위한 곡을 짓고 있었다네. 근사한 아이디어 아닌가?"

상드라르는 군대행진곡만 아니라면 그럴 수도 있겠다고 수긍했다. 그럴 염려 없다고 사티는 말했다. 그저 그곳에 묻힌 파라오의 아내를 위한 곡을 짓는 중이라고 말이다. "아무도 그녀에 대해서는 생각하지 않지."

사실 오벨리스크 아래 묻혀 있는 것은 클레오파트라의 미라라고 상드라르가 말해주었다. "설마!" 사티는 일갈하더니, 자신이 지은 곡조를 흥얼거렸다. 그러면서 이렇게 덧붙였다. "내가 여기 온 건—처음이지만—그 망할 폭격 때문이라네."[15]

~

　그해 봄, 장 콕토는 『수탉과 아를캥 *Le Cof et l'Arlequin*』이라는 소책자를 펴냈다. 사티가 '누보 죈'이라 부르는, 곧 '6인조'로 알려지게 될 음악가들의 대변인을 자처한 콕토의 위트 있는 잠언들을 모은 소책자였다. 이 책자에서 콕토는 순수한 프랑스 음악을 옹호했는데, 사티가 여러 해 전에 이미 했던 말을 거의 그대로 답습한 것이었다. 이 새로운 음악은 "웅장한 것을 거부한다. 그것이 내가 '독일로부터의 탈출'이라 부르는 것이다".[16] 콕토는 사티를 이 새로운 음악적 돌파의 지도자로 선포하고, 드뷔시와 스트라빈스키를 독일의 바그너와 싸잡아 공격했다. 드뷔시는 "인상파적 다성악"과 숭고한 것에 대한 관심 때문에, 스트라빈스키는 극장에 의해 타락한 것 때문에 공격받아 마땅했다. "나도 〈봄의 제전〉은 걸작이라고 생각한다"라고 콕토는 한발 양보하면서도, "하지만 그 거행에서 생겨나는 분위기에는 마치 바이로이트 축제의 최면 효과와도 같이, 입문자들 사이에 존재하는 종교적 공모가 있는 것을 눈치챘다"는 것이었다.[17]

　콕토와 그의 음악적 동포들은 물론 자신들의 순수한 프랑스적 음악에 미국 재즈가 흘러드는 것은 용인했다. 그들 미학의 요지는 신선함과 독창성으로, 대서양 건너편에서 불어오는 바람이야말로 콕토가 원하던 바였다. 그는 카지노 드 파리의 한 카바레에서 들은 루이스 미첼의 재즈 킹스에 열광했고, 그래서 한 비평가는 콕토의 예술적 감수성이 "큐비즘과 보드빌 사이를 오간다"라고 논평했다.[18]

미시아 에드워즈 세르트는 언젠가 콕토에 대해 유명한 말을 했다. 그는 "한꺼번에 모든 사람이 자기를 좋아해주기를 바란다"라는 것이었다.[19] 하지만 콕토의 자가당착에도 불구하고, 과거를 요란하게 거부하는 『수탉』과 함께 그가 파리의 예술적 장래의 지도적인 인물로 떠올랐던 것은 분명하다.

~

1918년 5월, 콕토와 그의 동료들이 프랑스 음악의 장래에 대해 토론하던 무렵, 샤를 드골과 그의 동료들은 뷔르츠부르크의 엄중한 요새로 이송되었다. 그곳에서도 그는 한 동료가 "주위 사람들에 대한 의문의 여지 없는 영향력"이라 말한 것을 행사하고 있었다. 드골은 위신을 차리거나 하지는 않았지만, "사람들에게 거리 두는 법을 알고 있었다". 모두가 가족적인 친밀함으로 서로 '너'라고 부를 때도, "아무도 감히 드골을 그렇게 부르지는 못했다".[20]

드골은 이제 전에 시도했던 탈출 작전을 다시 한번 실행에 옮겨보기로 결심했다. 누군가 독일 제복으로 변장한 사람이 자신을 호송해 나간다는 작전이었다. 필요한 일은 두 가지, 즉 간수들의 제복을 대는 양복점에 잠입해 간수복을 훔쳐내는 것과 드골을 다른 곳으로 이송하는 척하는 것이었다. 두 과제 모두 무사히 완수되었고 나중에 사복으로 갈아입는 데도 성공하여 그와 그의 가짜 호송인은 하루 밤낮 동안 뉘른베르크까지 갈 수 있었고, 거기서 기차를 타고 프랑크푸르트로 가려 했다. 모든 일이 잘 풀렸지만 그들은 서류를 요구하는 한 순찰대원에게 적발되고 말았다. 두 사람은 다시 뷔르츠부르크로 끌려갔다.

그래서 이제 드골은 사태에 달리 접근하기로 했다. 성벽을 기어 내려가는 것이 불가능하다고 판단한 그는 세탁물이 담긴 커다란 바구니에 숨기로 하고, 소장이 바구니 내용물을 검토하고 잠근 다음 이웃 마을에 보내는 잠깐 사이에 그 안에 들어가기로 했다. 그 무렵에는 자물쇠를 따는 데 도가 튼 동료들이 있었으므로, 드골은 소장이 잠근 바구니를 가져갈 보초들을 부르러 간 사이에 작전을 행동에 옮겼다. 영리한 동료들은 드골에게 바구니를 들어 올릴 때 단단히 붙잡고 있을 손잡이까지 마련해주었다.

완벽하게 탈출에 성공한 드골은 바구니에서 사복 차림으로 나가 사람들 사이에 섞여 다니다가, 동네 밖 숲속에 숨어들었다. 그러고는 사흘 길을 걸어 뉘른베르크에 당도했다. 하지만 불행하게도 이번에는 배탈이 났다. 감시가 덜한 야간열차를 기다리는 대신 그는 첫 번째 기차를 타야만 했고, 거기서 군경과 마주쳤다. 또다시 실패였다.

～

7월에 루덴도르프 장군은 부대를 또 한차례의 대대적인 공격에 투입했다. 이른바 제2차 마른전투로 알려질 이 전투에는 미군도 대거 참가했다.

미군들은 그 전해부터 프랑스에 도착하기 시작했고, 일부는 파리에서 그해 7월 4일[미국 독립선언 기념일] 행사에 참가했다. 여름비와 진창 속에서 훈련을 마친 뒤, 미군은 프랑스 및 영국 부대들과 함께 비교적 조용한 지역에 전개되었다가 전투가 치열한 곳으로 분산 투입 되었다.[21] 1918년 5월 말에서부터 6월 초 사이에

미국 군인들은(이제 거의 하루 1만 명씩 놀라운 속도로 도착하고 있었다) 아직 프랑스 및 영국 부대에서 싸웠지만, 그들의 활약은 전세를 확실히 바꾸기 시작했다.

"7월 4일에 파리는 기뻐 날뛰었다"라고 헬렌 펄 애덤은 적었다. 사방에 성조기가 휘날렸다. 애덤은 그녀의 요리사가 현명하게도, "만일 미국이 우리를 위해 전쟁을 이겨준다면, 우리한테 무슨 할 말이 남겠어요?"라고 말했다고 기록했다. 하지만 그러자 그녀의 하녀는 거의 울먹이면서 "하지만 우리는 4년이나 싸운걸요!"라고 대꾸했다는 것이다. 미국인들은 파리 시민들의 포옹에 다소 당황하면서도 "자신들이 하고자 하는 대로 이미 성과를 거두었기를 바란다"라고 말했다.[22]

그해 7월 14일, 즉 프랑스의 국경일인 혁명 기념일에는 "기갑 대대의 행진에 맞추어 (……) 울려 퍼지는 군악과 아이들이 떠드는 소리가 하도 드높아서 마치 '영광의 날이 도착한'[23] 것만 같았다". 그러다 자정이 되자 "나직이 우릉대는 함성이 어둠을 깨뜨렸다". 파리 사람들은 일어나서 사이렌이 울리기를 기다렸지만, 아무 소리도 들리지 않았다. 애덤은 문득 그것이 공습이 아님을 깨달았다. "거대한 북소리의 합창은 (……) 포화의 소리가 아니었고", 불빛도 파리의 대공방어 조명이 아니었다.[24] 이디스 워튼은 그 "먼 포병대의 기복 없는 진동음"을 전방에 나갔을 때는 들은 적이 있지만 파리에서는 전혀 들은 적이 없었음을 깨달았다.[25] 그것은 독일군이 불과 몇 킬로미터 밖까지 진격해 온 소리였다.

피날레 ～ 1918

~

7월 12일, 오래전부터 두려워하던 공격군이 다가오기 직전에, 파블로 피카소는 결혼했다. 신부는 발레 뤼스의 어여쁜 무용수 올가 코클로바였다. 그는 그 전해에 로마에서 〈퍼레이드〉의 무대 장치와 의상 일을 하다가 그녀를 만나 사랑에 빠졌다. "러시아 사람들은 결혼을 한다네"라고 디아길레프가 경고했지만,[26] 피카소는 결혼이라도 불사할 작정이었다. 그도 이제 서른일곱 살이었으니, 남편이요 아버지가 될 준비가 되었다고 생각했다.

그는 파리의 러시아정교회당인 성 알렉산드르-넵스키 교회 (나중에는 성당)에서 결혼했다. 전통적인 양파 모양 지붕이 있는 이 건물은 19세기 중엽에 지어진 이래 고향을 그리워하는 파리의 러시아인들을 위한 종교 및 사교 생활의 중심지로서, 볼셰비키 혁명 이후 러시아인들이 파리로 대거 이주한 시기에는 특히 그런 기능이 강화되었다. 스트라빈스키도 1930년대 들어 종교에 심취한 후로는 이 교회를 "칙칙한 파리의 풍경에 러시아적인 색채를 더하는 섬"으로 여겼다.[27]

장 콕토, 막스 자코브, 아폴리네르가 결혼의 증인이 되었고, 신혼부부는 피카소의 새로운 후원자인 칠레의 부유한 상속녀 에우헤니아 에라수리스의 비아리츠 별장으로 신혼여행을 떠났다. 피카소는 이 후원자로부터 다달이 1천 프랑씩 지원금을 받고 있었다. 피카소와 올가는 신혼여행에서 돌아오자 몽파르나스를 떠나 우안의 오스만 대로와 샹젤리제 사이에 있는 라보에시가의 널찍한 아파트로 이사했다. 전에 몽마르트르를 뒤로하고 몽파르나스

로 갔듯이, 이제 몽파르나스를 뒤로한 것이었다.

불과 두 달 전에 피카소와 앙브루아즈 볼라르는 아폴리네르의
결혼식에 증인으로 참석했었다. 신부는 화가 자클린 콜브. 아폴
리네르의 집 근처 생제르맹 대로에 있는 생토마-다캥 교회에서
였다. 겉보기에는 즐거운 모임이었지만, 전쟁이 최고조에 이르러
있었고, 아폴리네르도 점점 심한 두통과 우울증, 현기증을 겪고
있었다. 뭔가 이상했지만, 아무도 정확히 알아차리지 못했다. 그
는 분명 예전 같지 않았다. 머리에 입은 총상이 제대로 낫지 않았
는지? 아니면 뇌가 영구히 손상되었는지?

모딜리아니도 앓고 있었다. 어린 시절부터의 지병인 폐결핵이
도진 것이었다. 1년 전쯤 그의 삶에서 비어트리스 헤이스팅스가
떠나간 대신, 잔 에뷔테른이 조용히 들어와 있던 터였다. 모딜리
아니보다 열여섯 살 가까이 연하였던 잔은 재능 있는 화가로, 예
술적 분위기의 부르주아 가정 출신이었다. 1917년 5월 무렵 두
사람은 연인 사이가 되었고, 1918년 봄 그녀는 임신했다. 그 직후
그들은 파리를 떠나 니스로 갔고, 잔의 어머니가 합류했다. 아마
도 딸과 곧 태어날 아기를 돌보기 위해서였겠지만, 그녀의 합류
로 모딜리아니는 자기만의 공간을 찾아야 했다.

모딜리아니는 연인들이나 그들이 가진 아기(적어도 그중 하나
는 분명 그의 자식이었는데)에 대해 제대로 배려해본 적이 없었
다. 여러 해 전에 그는 "우리 같은 사람들[예술가들]에게는 (……)
정상적인 보통 사람들과 다른 권리, 다른 가치가 있다. 왜냐하면
우리에게는 그들의 도덕적 표준을 넘어서는 다른 필요가 있으니
까"라고 했었다. 그의 가치관에 따르면, 자신의 예술에 비하면 잔

과 아기를 포함한 모든 것이 부차적이었다. 그와 가까웠던 한 친구는, "그는 다른 데는 마음을 주지 않았다"라고 말했다.[28]

여러 해 전 드뷔시는 자신의 두 번째 결혼이 파탄 난 것에 대해, "예술가란 정의상 꿈속의 환영들 가운데 사는 데 길든 자이다. (……) 그런 사람이 일상생활의 온갖 규칙들, 비겁하고 위선적인 세상이 정해놓은 법과 구속들을 엄밀히 따르리라고 기대하는 것은 부질없는 일이다"라고 주장했었다.[29] 반면 라벨은 적어도 알려진 바로는, 평생 아무와도 결혼하거나 친밀한 관계를 맺지 않았지만, 오래전부터 전혀 다른 결론에 도달해 있었다. 전쟁이 끝난 직후, 그는 친구들이 겪는 결혼 생활의 분란에 대해 이렇게 말했다. "예술가들은 결혼에 적합하지 않다. 우리는 정상적인 경우가 드물며, 우리의 생활은 한층 더 그렇다." 그런 까닭에 그는 아무와도 그런 관계를 맺지 않기로 선택한 것이었다. "나는 도덕성을 실천하며, 앞으로도 그럴 작정이다. 인생은 실로 우리를 다치게 하지 않는가?"[30]

~

전쟁이 계속되는 동안 스트라빈스키는 스위스에 머물며 전보다 훨씬 줄어든 수입으로[31] 러시아에서 속속 피난해 오는 아내의 가족들을 부양하고 있었다. 그해 상반기 동안 그가 씨름한 악극 〈병사의 이야기L'Histoire du soldat〉 공연에 참가했던 한 솔리스트는 "그가 피아노 앞에 앉은 모습은 볼만했다"라고 회고했다. 피아노 앞에서 그는 "신경질적인 손으로 건반을 내리치면서 키르슈를 한 잔 또 한 잔 엄청나게 들이켜 활력을 유지하는 한편, 그 효과가 때

로 너무 지나칠 때면 그 못지않게 엄청난 양의 아스피린으로 그 것을 상쇄했다".[32]

마티스도 전쟁의 스트레스를 견디기 힘들어했고, 특히 큰아들 장이 전방에 배속되고 작은 아들 피에르도 징집을 앞둔 무렵에 는 한층 더했다. 3월 파리에 장거리 포격이 시작되었을 때, 여전 히 니스에 머물고 있던 마티스는 친구에게 "지금 니스에도 공황 상태가 번지고 있네"라고 써 보냈다. 모두들 신무기의 놀라운 사 정거리에 대한 라디오 뉴스가 착오였으리라 짐작하고, 또 바라고 있었다. 통신이 두절되었고, 마르그리트의 정기 의료 검진을 위 해 파리로 돌아간 아멜리는 그에게 그냥 그곳에 있으라는 말뿐, 거의 소식을 전해 오지 않았다. 매일 아침 일찍 일어나 신문에서 최근 뉴스를 읽던 마티스는 3월 말에 "여기도 분위기가 심상치 않다. 오늘은 일할 수 없었고, 평소의 안정감이 없다"라고 썼다.[33]

4월과 5월에는 공황 상태가 다소 진정되었지만, 5월 말부터 6월 초에 독일군이 마른까지 쳐들어오는 위기 상황이 닥치자 다 시금 심해졌다. 이제 그림을 그려도 마음이 가라앉지 않아서, 그 는 날마다 전차를 타고 시내로 나가 커피나 맥주를 마시며 매일 오후에 게시되는 공보를 기다렸다. 마티스가 그렇게 비켜서서 초 조해하는 동안, 아멜리는 파리 소개에 대비해 조각상들을 정원에 묻고 그림들을 뭉치로 말아 남쪽으로 내려갈 채비를 했다. 그러 는 사이 파리의 병원들도 소개되었고, 프랑스 전역의 외과 의사 들은 징집되어 전방으로 보내졌다. 니스 근처의 병원들에는 마르 그리트의 치료를 담당할 만한 의사가 없었다.

그 난리 가운데 피에르 마티스는 열여덟 번째 생일을 맞이했

고, 아버지가 요구하는 끝없는 바이올린 연습에서 해방된 것을 기뻐하며 달려가 입대했다. 불행히도 그는 얼마 안 가 콜레라에 걸렸는데, 그 병으로 수많은 동료들이 죽었다. 마르그리트를 의사들에게 조금이라도 가까운 곳으로 옮기려고 파리로 돌아갔던 마티스는 (폭격이 재개되는 가운데 가족과 함께 지하실에서 여러 밤을 보낸 후) 셰르부르에 있는 피에르에게로 달려갔다. 알고 보니 피에르는 콜레라가 아니라 그저 감기에 걸렸던 것이지만, 마티스는 아들을 위해 어렵사리 휴가를 얻어내 집으로 데리고 왔다.

~

그해 4월, 80차례의 항공전에서 승리를 거두고 적을 몰살시킨 것으로 유명한 '붉은 남작' 만프레트 폰 리히트호펜도 스물여섯의 나이로 전사했다. 뒤이어 프랑스의 르네 퐁크가 75차례의 항공전 승리로 '에이스 중의 에이스'라는 명칭을 얻으며 시대의 각광을 받았다.

그사이에 용감한 파일럿 롤랑 가로스는 포로수용소에서 마침내 탈출하여 이사도라 덩컨을 만났다. 그녀는 오랜 해외 공연(샌프란시스코에서의 귀국 공연, 폭언이 오가는 가운데 값비싼 대가를 치른 뉴욕 체류, 그리고 런던에서 조지 버나드 쇼를 유혹하려던 시도의 실패) 후 4월에 파리에 돌아와 있던 터였다. 밤중에 함께 콩코르드 광장에서 포탄이 터지는 것을 지켜보다가, 이사도라가 포성에 맞추어 춤추기 시작했고, 가로스는 박수를 쳤다. "그의 우수 짙은 눈동자에 방금 멀지 않은 곳에 떨어져 폭발한 로켓탄의 불빛이 비쳤다." 그날 밤 그는 이사도라에게 자신은 "죽음만을

554

보았고 원했다"라고 말했다. 이사도라는 자신도 같은 마음이었다면서, 그것을 "치유할 수 없는 슬픔이요 상심"이라 불렀다. "치유책을 발견할 수만 있다면 온 세상이라도 돌아다닐 용의가 있지만―그런 것은 없다"는 것이었다.[34]

가로스는 전선으로 돌아갔다.[35] 이후 이사도라는 새로운 연인, 자신과 마찬가지로 미국 출신인 유명 피아니스트 월터 럼멜에게서 위안을 얻게 된다. 발명가 새뮤얼 모스의 손자였던 럼멜은 3년 동안 이사도라의 반주자이자 음악 고문으로서 그녀와 대등한 위치에서 협연을 했다. 럼멜과 함께 지낸 기간은 이사도라에게 드물게 평온한 시기로, 공연도 줄곧 호평을 받았다.

～

그리고 곧, 절망의 와중에, 마침내 좋은 소식이 들려왔다. 7월 18일, 헬렌 펄 애덤은 독일의 가차 없는 공세에 대한 뉴스가 일체 사라지고, 그 대신 연합군의 공격 뉴스가 들려오기 시작했다고 적었다. 프랑스와 미국의 강력한 저항은 마른에서 독일군을 막아냈고, 7월 18일에 포슈 장군은 반격을 명령했다. 갑자기 연합군은 독일군을 파죽지세로 밀어붙이기 시작하여 8월 말에는 힌덴부르크 선 너머로 몰아냈다. 9월에는 미군이 생미엘 돌출부의 양측을 공격하여 1만 5천 명의 적군을 포획했으며, 역공이 확대될수록 더 좋은 소식들이 뒤를 이었다. 마침내, 정말로 오랜만에, 주도권이 연합군에게로 넘어온 것이었다.

루덴도르프도 기가 꺾여 평화 협상의 가능성을 모색하기 시작했다. 하지만 클레망소는 결코 수그러들지 않았다. 그는 승리의

피날레 ～ 1918

가망이 없어 보이는 길고 힘든 여러 달 동안 프랑스 군부대와 온 국민의 사기를 유지하는 데 전력을 다한 터였다. 3월 21일 연합군이 독일군에 참패를 당한 후에도, 클레망소는 그런 뉴스가 들려올수록 "강철 같은 정신력으로 자신감을 지켜야 한다"라고 말했었다.[36]

클레망소는 비관적인 페탱 대신 포슈에게 연합군의 지휘를 맡겼고, 포슈도 연합군의 조율과 사기 진작에 힘썼다. 하지만 사기 저하를 꿋꿋이 막아낸 것은 역시 클레망소의 자신감과 존재감이었다. 그는 가능한 한 최전방까지 몸소 돌아보았으니, 팔순을 바라보는 나이로서는 보기 드문 정신력이자 체력적 강인함이었다. 그는 위험을 아랑곳하지 않는 대범함으로 참호 속의 장병들과 즉각적인 소통을 이루어냈다.

클레망소의 마음속에 특히 지워지지 않는 만남이 있었다. "그들은 먼지를 새하얗게 뒤집어쓴 모습으로 나를 맞이했다. 그러고는 열을 맞추어 서서 군대식으로 경례를 했고, 대장이 앞으로 나서서 절도 있는 음성으로 외쳤다. '제3연대 2대대 1중대, 경례!'" 그러더니 군인들은 클레망소에게 먼지를 뒤집어쓴 작은 꽃다발을 내밀었다. "아, 그 연약한 마른 줄기들"이라고 클레망소는 회상했다. "방데는 그것들을 볼 것이다. 왜냐하면 나는 그것들을 무덤까지 가지고 가겠다고 약속했으니까."[37]*

실제로 그렇게 되었다. 그 먼지투성이 마른 꽃다발은 클레망소

*
방데는 클레망소의 고향이다. 그는 팡테옹 안장을 거부하고 고향에 묻히기를 원했으며, 소원대로 되었다.

가 죽을 때까지 그의 집무실에 간직되었고, 그의 관에 함께 넣어졌다.

～

또 다른 감동적인 기념식이 초가을에 있었다. 알프레드 드레퓌스 소령은 14개월 동안 전선에 복무한 후 쉰아홉 살이 되어 후방으로 배속되었다. 이 새로운 직무에서 그는 사령관으로부터 탁월한 평가를 받아 마침내 중령으로 승진했다. 이를 기념하여 드레퓌스의 책상 위에는 "커다란 꽃다발"과 함께 감동적인 축하 카드가 놓여 있었다. 수류탄 해체 작업에 그가 고용했던 여성들로부터의 축하였다. 이틀 후에는 그의 휘하에 있던 군수품 공장의 민간 노동자 대표가 그에게 "기막히게 아름다운 청동상"을 수여했다. 갈리아의 수탉이 프로이센의 헬멧을 밟고 있는 청동상이었다. 대표 중 가장 연장자가 드레퓌스에게 "마음에서 우러난 축사"를 했다. 이런 경의와 애정의 표현도 드레퓌스가 부하들에게 보여준 격려를 감안하면 놀라운 것이 아니었다(그는 전방의 자기 부하들이 한마디 불평도 하지 않으며 "보기 드물게" "칭찬할 만하다"라고 평가했었다).[38] 그럼에도 드레퓌스는 깊은 감동을 받고 아들 피에르에게 자신이 승진했다는 소식과 함께 이 모든 일들에 대해 적어 보냈다.[39]

～

9월까지 전방에서는 계속 좋은 소식이 들려왔고, 파리는 그 변화를 조용히 받아들였다. "마치 자고 깨는 사이 꿈속에서 지어진

도시 같다"라고 헬렌 펄 애덤은 묘사했다. "여러 해 동안 불행을 겪고 다시 만난 연인들처럼, 프랑스와 승리는 나직한 목소리로 이야기를 주고받는다." 10월에 그녀는 다시 썼다. "이렇게 행복한 것이 거의 두려울 정도다!"[40]

독일인들이 떠나자마자, 마티스는 어머니와 동생과 동생의 가족을 구하러 고향 보앵으로 달려갔다. 그들은 독일군에 점령당한 동안 끔찍한 고생을 했던 것이다. 이와는 대조적으로, 샤를 드골은 낙심천만하여 포로 생활에서 해방되기를 기다렸다. 9월 1일에 그는 어머니에게 이런 편지를 썼다. "만일 지금부터 종전까지 다시 전투에 나갈 수 없다 해도 저는 계속 군대에 남아야 할까요? 그렇게 되면 제 미래는 얼마나 시시한 것이 될까요?"[41] 전투의 너무나 많은 부분을 놓쳐버린 그로서는 군 장교로서의 앞길이 무망해 보였던 것이다.

그해 초에 나타났던 인플루엔자의 창궐이 가을 들어서는 한층 더 심각한 사태로 파리를 휩쓸기 시작했다.* 그 최초의 희생자 중 한 사람이 아폴리네르였다. 전쟁 때 총상을 입은 후로 쇠약해져 있던 그는 11월 9일 서른여덟 살의 나이로 세상을 떠났다. 그 가을에 파리에서 인플루엔자로 죽은 다른 많은 사람 중에는 사라 베르나르가 아끼던 극작가 에드몽 로스탕도 있었다. 「시라노 드 베르주라크」와 「애글롱」의 작가였던 그는 12월에 떠났고, 계속하

*
1918-1920년의 인플루엔자, 일명 스페인 독감은 전 세계적으로 5천만 명의 목숨을 앗아 간―제1차 세계대전(1914-1918)의 사상자 수가 900만이었다―엄청난 사건이었다.

여 더 많은 사람들이 그 뒤를 따랐다.

하지만 인플루엔자의 습격에도 불구하고, 종전은 다가오고 있었다. 독일은 평화조약을 맺으려 애쓰고 있었고, 이에 클레망소는 "기뻐 날뛰었다. (……) 나는 지난 4년 동안 전선의 그 참호들, 사람들이 살았던 그 물구덩이들을 너무나 많이 보았다".[42] 승리가 확실시되던 11월 초에 그는 자신이 알자스-로렌 지방을 독일에 넘겨주기로 한 1871년 조약에 반대했던 국민의회의 마지막 생존자라는 사실을 상기했다.* 이후 50년 세월이 흘렀고, 그간 상상도 할 수 없는 규모의 전쟁을 치렀지만, 그래도 프랑스는 승리했다. 독일의 침공을 물리쳤고, 결국 알자스-로렌은 다시 프랑스 땅이 된 것이었다.

11월 11일 아침, 이디스 워튼은 때아닌 교회 종소리에 놀랐다. "깊고 기대에 찬 숨죽임 가운데, 우리는 파리의 종들이 서로서로 부르는 소리를 들었다"라고 그녀는 훗날 회고했다. 잠시 동안 "우리 마음은 불안하게 흔들렸다. 그러다 이윽고 종소리처럼 마음은 부풀어 터졌고, 우리는 전쟁이 끝났음을 깨달았다".[43]

같은 날 아침, 사라 베르나르와 그녀의 손녀 리지안은 오랜 미국 순회를 마치고 보르도에 입항했다. 부두의 군중이 손짓발짓을 해가며 떠들고 있었고, 배 위의 사람들은 그들이 하는 말을 알아듣기까지 잠시 시간이 걸렸다. "정전停戰이다!" 사라의 의사가 마침내 외쳤다. "정전이라고 외치고 있어요! 안 들립니까?"

* 1871년 조약 체결에 대한 투표 결과는 찬성 546, 반대 107, 기권 23이었다.

리지안은 할머니에게 말하려고 달려갔지만, "흥분으로 날뛰는" 다른 승객들에 떠밀려 나아갈 수가 없었다. 부두에서 배 위로 달려온 아버지가 그녀보다 먼저 당도했고, 리지안이 선실에 가보니 아버지가 사라를 끌어안고 있었다. "어머니! 정전이에요!" 그는 외쳤다. "전쟁이 끝났어요!"[44]

그 말에 사라 베르나르도, 그녀의 가족도 울었다.

〜

11월 11일 오전 11시, 정전을 알리는 축포가 울려 퍼졌고, 파리 사람들은 사흘 동안 축제를 벌였다. "우리가 그 소식을 기다리던 일요일에, 정전이 조인된 월요일에, 그 조항에 대해 들은 화요일에, 이 길거리를 본 사람들은 4년 만에 처음으로 어스름 속에 대로변의 가로등들이 환히 켜지던 광경을 결코 잊지 못할 것이다"라고 애덤은 썼다.[45] 사람들은 콩코르드 광장으로 밀려들어, 거기서 적의 대포들에 올라가는가 하면 스트라스부르 조각상 주위로 모여들었다. "거대한, 저절로 모여든, 기쁨에 취한 군중, 소리 내어 외치고, 달리고, 어디엔가 올라가고 싶어 하는 군중"이었다.[46] 이 환호하는 무리는 샴페인이든 아니든 병에 든 것을 들이켰지만, 질서를 어지럽히는 일은 없었다. 그 사흘 동안 파리 사람들이 저지른 최악의 범죄는 매진된 연합군 깃발의 절도였다.

이사도라 덩컨과 월터 럼멜은 개선문을 지나는 승리의 행진을 지켜보며 "온 세상이 살아났다"라고 외쳤다.[47] 폴 푸아레는 대대적인 승전 파티를 개최했고, 클로드 모네는 절친한 벗 조르주 클레망소에게 '수련' 연작 두 점을 막 완성하려는 참이며 승전 일자

로 서명하려 한다고 써 보냈다. 그것들을 국가에 기증해도 될는지? "약소하지만, 나로서는 승리에 동참하는 유일한 방식일세."[48]

승전과 함께 찾아온 안도와 행복감에도 불구하고 클레망소는 산적한 향후의 문제들을 명확히 인식하고 있었다. 그날 저녁 상·하원이 모인 자리에서 휴전협정문을 낭독한 다음, 그는 한 친구에게 조용히 말했다. "우리는 승리를 거뒀지. 이제 평화도 거둬야 하네. 그게 더 어려운 일이 될 걸세."[49]

∼

몇 달 후, 한 젊은 미국 군인이 거트루드 스타인과 앨리스 B. 토클라스의 파리 집을 방문했고, 두 사람은 그에게 파리를 구경시켜주었다. 파리를 둘러본 그는 엄숙하게 말했다. "이 모든 것은 싸워서 지킬 만한 가치가 있다고 생각합니다."[50]

모든 파리 사람들이 이 말에 동의했을 것이다. 하지만 그 대가는 엄청났다. 승리를 쟁취하기 위해 프랑스는 거의 150만 명을 잃었고, 300만 명이 부상을 당했으며, 그중 많은 사람들은 심한 부상으로 다시는 정상적으로 일하거나 기능하지 못하게 되었다. 집과 농지와 가게와 공장 등 재산상의 피해는 계산할 수도 없었다. 게다가 4년이 넘는 동안의 전쟁이 남긴 정신적 외상은 여러 해에 걸쳐 온 국민에게 영향을 미칠 것이었다.

전쟁 전 시기가 점차 황금기로 여겨지게 된 것은 전쟁으로 인한 상처의 깊이를 깨닫게 되면서였다. 물론 그런 황금기란, 프루스트가 "당시에도 사라져가고 있던, 이제는 아주 가버린"[51] 한 사회와 생활 방식을 묘사하고 해부하면서 분명히 깨달은 대로, 환

상일 터였다.

벨 에포크는 결코 황금기가 아니었다. 특히 상류사회의 부와 특권을 누리지 못한 자들에게는 더욱 그러했다. 하지만 그 최상류층에 속한 자들에게도 벨 에포크는 기억 속에 간직된 만큼 그렇게 완벽하게 찬란한 적은 없었다. 그 시대가 거둔 최상의 성과들에도 긴장과 단층선들이 그늘져 있었고, 극적인 돌파들은 어쩔 수 없이 변화를 예고했다. 계급과 부가 가져다주는 안락과 즐거움을 누리던 자들은 자신들의 세계가 라벨의 〈라 발스〉가 환기하는 마지막 맥박과도 같이 급속히 사라져가는 것을 지켜보았다. 그 세계는 죽어가고 있었고, 마침내 전쟁에 의해 쓸려 갈 것이었다.

"아, 셀레스트," 하고 프루스트는 자신이 그토록 잘 아는, 또 그토록 타협하지 않고 그려냈던 전쟁 전의 세계에 대해 곰곰이 생각하며, 마음이 통하는 가정부에게 말했다. "그 모든 것이 부서져 먼지가 되고 있어요. 마치 벽에 걸어둔 아름다운 골동품 부채들과도 같아요. 사람들은 감탄하며 바라보지만, 더 이상 그것들에 생명을 불어넣을 손은 없는 거예요. 그것들이 유리 상자에 들어 있다는 사실 자체가 무도회는 끝났다는 뜻이지요."[52]

1 피카소, 왕의 등장 (1900)

1 오르세역은 오늘날 오르세 미술관이 되었는데, 본래는 파리 만국박람회에 오는 사람들의 편의를 위해 지어진 철도역이었다.

2 이 가게는 현재 세비녜가 23번지에 있는 파리 역사 박물관인 카르나발레 박물관에 보존되어 있다.

3 이것이 오늘날의 지하철 1호선으로, 당시에는 동쪽의 포르트 뱅센에서 서쪽의 포르트 마이요까지였고, 나중에 지어진 몇 군데 역이 아직 없는 상태였다. 총 구간 10.6킬로미터를 주파하는 데 약 30분이 걸렸다.

4 이런 업체들의 대다수는 고용 인원 10인 이하의 소규모였다. 그중 게를랭이 가장 규모가 컸고, 우비강과 뤼뱅이 바로 그다음이었다.

5 로즈, 『루이 르노』, 26.

6 라벨의 말은 『라벨 문집』, 399에 실린 1933년 기사에서 인용. 이 기사에서 그는 자신이 1928년에 작곡한 〈볼레로〉가 "그 발상을 공장에서 얻은 것"이라면서 언젠가는 "광대한 산업적 노동을 배경으로 하여 연주하고 싶다"는 포부를 피력했다.

7 드뷔시는 1884년에 로마대상을 탔지만, 로마 체류 자체를 극도로 싫어했다(매콜리프, 『벨 에포크, 아름다운 시대』 참조).

8 라벨이 루마니아 작곡가 두미트루 키리아크Dumitru Kiriac에게, 1900년 3월 21일 (『라벨 문집』, 57). 예술원(아카데미 데 보자르)을 포함하는 프랑스 학술원은 로마대상 경연을 주관하는 기관이었다.

9 라벨이 두미트루 키리아크에게, 1900년 3월 21일(『라벨 문집』, 57). 그 밖에 『라벨 문집』, 35 주15와 57 주2 참조.

10 생상스는 라벨이 1901년 로마대상에 응모했던 칸타타를 칭찬했다. 그것은 라벨이 작곡한 것 중 가장 전통에 따른 작품이었다.

11 마담 드 생마르소의 말은 그녀의 일기에서 인용(오렌스타인, 『라벨』, 21).

12 푸아레, 『패션의 왕』, 19.

13 푸아레, 『패션의 왕』, 23.

14 푸아레, 『패션의 왕』, 40.

15 푸아레, 『패션의 왕』, 24.

16 푸아레, 『패션의 왕』, 65.

17 푸아레, 『패션의 왕』, 67.

2 센강 변의 보헤미아 (1900)

1 아버지쪽 성은 루이스, 어머니쪽 성이 피카소였다(외가는 본래 제노바 출신이었다). 스페인에서는 자식의 법적 이름으로 양친의 이름을 모두 쓰는 일이 흔했지만, 부를 때는 대개 아버지의 이름으로만 불렀다. 열일곱 살까지 피카소는 그림에 'P. 루이스 피카소'라고 서명했으나, 그 후에는 '피카소'로만 알려지는 편을 택했다.

2 리처드슨, 『피카소의 생애: 신동』, 160-61.

3 리처드슨, 『피카소의 생애: 신동』, 161.

4 박람회에 출품된 엄청난 양의 미술 작품들은 새로 지은 그랑 팔레와 프티 팔레에 세 부문으로 나뉘어 전시되었다. 1800년까지의 프랑스 미술, 1800년부터 1889년까지(즉 박람회 전까지)의 프랑스 미술, 그리고 동시대 전시였다. 이 세 번째 부문에서 전통적인 살롱(아카데미 데 보자르의 공식적 전시회) 출신 화가들과 몇 년 전 살롱에 대한 대안으로 결성되었던 국립미술협회 화가들이 처음으로 한데 섞였다.

5 콩타민 드 라투르의 회고는 1925년 8월 3, 5, 6일 자 《코모이디아》에 발표되었다 (올리지, 『사티 회고』, 26에서 재인용).

6 그 당시 파리의 본래 열두 개 구는 오늘날과 같이 스무 개 구로 확대되었다. 파리의 동서 양쪽 끝에 있는 불로뉴 숲과 뱅센 숲은 파리시에 속하기는 하지만 스무 개 구 밖에 있다.

7 올리지, 『사티 회고』, 26.

8 아들 장 르누아르에게 말한 내용(『내 아버지 르누아르』, 197).

9 비슷하게 도금한 나뭇잎 장식들을 프티 팔레 마당에서 여전히 볼 수 있다.

10 스펄링, 『알려지지 않은 마티스』, 46.

11 마티스가 프티 팔레 소재 파리 시립미술관에 보낸 편지, 1936년 11월 10일(『마티스 예술론』, 124). 이 그림은 프티 팔레 내 파리 시립미술관에 여전히 걸려 있다.

12 버틀러, 『로댕』, 439.

13 푸아레, 『패션의 왕』, 27.

14 문인협회는 로댕의 발자크상을 거부한 후, 팔기에르의 발자크상에 낙점을 주었다.

15 본장 주 4 참조.

16 모네가 자신의 정원사에게, 1900년? 2월(『그 자신에 의한 모네』, 187).

17 모네가 알리스 모네에게, 1900년 3월 28일(『그 자신에 의한 모네』, 190).

18 고틀리프, 『사라』, 179-80.

19 루이 필리프 1세는 1848년에 강제로 퇴위했고, 나폴레옹 보나파르트의 조카 나폴레옹 3세 황제는 1870년 폐위되었다.

20 사면령은 1901년에야 발효되었다. 드레퓌스 사건의 배경에 대해서는 매콜리프, 『벨 에포크, 아름다운 시대』 참조.

21 브라운, 『졸라』, 778.《로로르》는 졸라가 드레퓌스를 옹호하는 유명한 사설「나는 고발한다」를 발표한 신문이다.

22 카터, 『마르셀 프루스트』, 294.

23 프루스트는 실제로 성당에 다니는 가톨릭 신자는 아니었던 듯하며 스스로 비신자임을 자처했다. 하지만 말년에는 뮈니에 신부에게 임종 때 기도해줄 것을, 그리고 예루살렘에 다녀온 친구로부터 받은 묵주를 손에 쥐여줄 것을 가정부 셀레스트 알바레에게 부탁했다(알바레, 『프루스트 씨』, 207).

24 게르망트 공작부인이 이렇게 불평할 때처럼. "일전에 마리-에나르를 보러 갔었어요. 평소에 아주 기분 좋은 곳이었지요. 그런데 평생 피하려고 했던 사람들을 다 만나게 되더군요. 그들도 드레퓌스에 반대하고 있다는 구실로 말이에요. 도대체 누군지도 모르는 사람들까지지요"(프루스트, 『게르망트 쪽』, 321).

25 프루스트가 마담 드 노아유에게, 1901년 3월 1일?(프루스트, 『서한 선집』, 1:219). 프루스트는 콕토에게 안나 드 노아유의 비위를 맞춰주라고 권했다. "그녀는 극도로 단순한 동시에 숭고할 만큼 오만하니까." 프루스트가 장 콕토에게, 1911년 1월 30일 또는 31일(『서한 선집』, 3:28).

26 커스, 『이사도라』, 70.

27 커스, 『이사도라』, 72.

28 브라운, 『졸라』, 786.

29 애덤스, 『헨리 애덤스의 교육』, 380, 388.

30 부아쟁은 나중에 회고하기를, 1890년 아데르가 자신의 첫 번째 비행기 '에올'을 타고 "비행기 자체의 동력으로 지면에서 상승기류의 도움 없이" 이륙하여 "90-180

센티미터 높이로 80미터를 곧장 날았다"라고 주장했다(부아쟁, 『남자들, 여자들, 그리고 1만 개의 연』, 104-5).

31 부아쟁, 『남자들, 여자들, 그리고 1만 개의 연』, 100.

32 케슬러, 1900년 7월 8일(『심연으로의 여행』, 230).

33 케슬러, 1900년 7월 22일(『심연으로의 여행』, 231).

3 여왕의 죽음 (1901)

1 모네가 알리스 모네에게, 1901년 2월 2일(『그 자신에 의한 모네』, 190).

2 모네, 1901년 2월 2일(『그 자신에 의한 모네』, 190).

3 나탕송의 말은 머리, 『툴루즈-로트레크』, 179에서 재인용.

4 나탕송의 말은 머리, 『툴루즈-로트레크』, 316에서 재인용.

5 협동 작업이었지만, 피아노연탄 악보는 사실상 라벨 혼자서 그 편곡을 했음을 보여준다(라벨, 『라벨 문집』, 59n1). 드뷔시의 〈시렌〉을 포함하는 〈녹턴〉 전곡이 1901년 10월 27일에 먼저 연주되었다. 반응은 반반이었고, 특히 〈시렌〉의 경우 여성 합창단의 소리가 다소 맞지 않았다.

6 라벨이 뤼시앵 가르방에게, 1901년 7월 26일(『라벨 문집』, 60). 쥘 마스네는 유수한 프랑스 작곡가였다.

7 생상스가 샤를 르코크에게, 1901년 7월 4일(『라벨 문집』, 61n3).

8 세기 전환기에 오페라 코미크는 파리 오페라와 경쟁하며 비슷한 레퍼토리를 제공했지만, 드뷔시의 〈펠레아스와 멜리장드〉 같은 당대 작품들도 제공한다는 점에서 경쟁력을 모색했다.

9 드뷔시가 조르주 아르망에게, 1898년 7월 23일(『드뷔시 서한집』, 98). 드뷔시의 심적인 부담을 더하게 한 것은 가브리엘 포레가 1898년 모리스 마테를링크의 같은 희곡 공연 때 음악을 작곡했다는 사실이었다. 그 무렵 드뷔시는 여러 해째 그 오페라를 작곡하고 있었고, 포레가 받아들인 그 일도 사절한 터였다.

10 드뷔시가 피에르 루이스에게, 1901년 5월 5일(『드뷔시 서한집』, 120).

11 아서 시몬즈, 「지나는 길에 한마디」(니콜스 & 스미스, 『클로드 드뷔시: 펠레아스와 멜리장드』, 1에서 재인용).

12 드뷔시의 말은 니콜스 & 스미스, 『클로드 드뷔시: 펠레아스와 멜리장드』, 28-29에서 재인용.

13 로즈, 『루이 르노』, 29.

14 로즈, 『루이 르노』, 29.

15 조지프슨, 『졸라와 그의 시대』, 491.

16 뮈니에 신부, 1901년 8월 30일(『일기』, 128).

17 뮈니에 신부, 1901년 8월 28일(『일기』, 128).

18 뮈니에 신부, 1901년 8월 30일(『일기』, 128-29).

19 엄밀히 따지자면, 클레망소는 18구의 구청장이었고, 몽마르트르도 18구에 속했다.

20 1899년 발데크-루소는 드레퓌스를 사면했지만 무죄방면은 하지 않았었다(매콜리
 프, 『벨 에포크, 아름다운 시대』, 515 참조). 1900년에는 상원에서 드레퓌스 사건에 연
 루된 모든 사람에게 사면령을 내렸고, 이 사면령은 1901년 발효되었다(본서 제2장
 참조).

21 이 인물은 상업부 장관 알렉상드르 밀르랑Alexandre Millerand이었다.

22 도데, 『레옹 도데의 회고록』, 267.

23 카터, 『마르셀 프루스트』, 302.

24 커스, 『이사도라』, 79.

25 이사도라 덩컨, 『나의 생애』, 74.

26 리처드슨, 『피카소의 생애: 신동』, 200.

27 그해 가을 제르멘은 라몽 피쇼와 사귀기 시작했고, 결국 그와 결혼하게 된다. 피카
 소는 잠시 블랑슈라고만 알려진 젊은 여성과 함께 살았다.

28 리처드슨은 "잠재적 구매자, 굳이 거명하자면 볼라르는 '청색 시대'의 작품들이 스
 타인 남매에게 발견되기까지 무시하고 있었다"라고 지적한다(『피카소의 생애: 신
 동』, 226).

4 꿈과 현실 (1902)

1 마테를링크의 비판은 1902년 4월 14일 《르 피가로》에 보내는 편지 형식으로 발표
 되었다(니콜스 & 스미스, 『클로드 드뷔시: 펠레아스와 멜리장드』, 143에 재수록).

2 드뷔시가 로베르 고데에게, 1902년 6월 13일(『드뷔시 서한집』, 128).

3 장 콕토가 전하는 사티의 말은 올리지, 『사티 회고』, 46에서 재인용. 올리지는 "콕
 토는 1915년에야 사티를 만났지만, 사티의 생애에 대한 회고적 설명은 분명 작곡
 가 자신의 도움을 받아 작성되었을 것"이라고 한다(올리지, 『사티 회고』, 45).

4 생상스의 말은 니콜스 & 스미스, 『클로드 드뷔시: 펠레아스와 멜리장드』, 148에서
 재인용.

5 조르주 사냐크가 피에르 퀴리에게(에브 퀴리, 『마담 퀴리』, 186-87).

6 마리 퀴리의 말은 에브 퀴리, 『마담 퀴리』, 204-5에서 재인용.

7 조지프슨, 『졸라와 그의 시대』, 489.

8 브라운, 『졸라』, 786.

9 조지프슨, 『졸라와 그의 시대』, 510.

10 좌익 연합은 의회에서 다수였지만, 수적으로는 비교적 작은 다수였다(메이외르 & 르베리우, 『제3공화국, 그 기원에서 세계대전까지』, 221).

11 니콜스, 『드뷔시의 생애』, 107.

12 버틀러, 『로댕』, 375.

13 버틀러, 『로댕』, 402.

14 버틀러, 『로댕』, 403

15 이 조각상은 1942년 독일 점령기에 파괴되었다.

16 데스티, 『하지 않은 이야기』, 25.

17 이사도라 덩컨, 『나의 생애』, 75.

5 도착과 출발 (1903)

1 맏아들 장은 보앵의 조부모에게, 작은아들 피에르는 루앙의 외가쪽 친척에게 맡겨져 있었다.

2 피사로가 뤼시앵에게, 1903년 9월 8일, 22일(『아들 뤼시앵에게 보내는 편지』, 475).

3 스펄링, 『알려지지 않은 마티스』, 134.

4 피사로가 뤼시앵에게, 1903년 9월 22일(『아들 뤼시앵에게 보내는 편지』, 475).

5 피사로가 뤼시앵에게, 1903년 3월 30일; 피사로가 에스테르[뤼시앵의 아내]에게, 1903년 6월 30일(모두 『아들 뤼시앵에게 보내는 편지』, 470).

6 리월드, 『카미유 피사로』, 45.

7 버틀러, 『로댕』, 384.

8 커스, 『이사도라』, 108.

9 커스, 『이사도라』, 105.

10 그들은 파리에서 처음으로 만나게 된다.

11 거트루드 스타인은 이 이야기를 『앨리스 B. 토클라스의 자서전』, 79에서 하고 있지만, 와인애플은 그것을 확증할 증거를 별로 찾을 수 없었다. 제임스는 스타인의 실험실 작업에 A를 주었으나 세미나에서는 중간고사에 A, 기말고사에 C를 주었으므로(언급된 기말고사까지 포함하여), 평균 B학점이 된다(와인애플, 『오누이』, 82).

12 브리닌, 『세 번째 장미』, 22.

13 거트루드 스타인, 『앨리스 B. 토클라스의 자서전』, 81.

14 이 일에 대한 30년 후의 명랑한 회고(『앨리스 B. 토클라스의 자서전』, 82-83)는 사실을 왜곡한 것일 수도 있다. 와인애플은 스타인의 실패에 대한 두려움과 학위를 받지 못한 데 대한 실망의 증거들을 발견한다. 하지만 당시에도, 스타인의 친구들은

그녀가 "전혀 신경 쓰는 것 같지 않다"고 느꼈다(와인애플,『오누이』, 142-43, 149).

15 드뷔시가 메사제에게, 1903년 6월 29일(『드뷔시 서한집』, 135).

16 라벨의 말은 오렌스타인,『라벨』, 39에서 재인용.

17 라벨이 제인 쿠르토에게, 1903년 9월 11일(『라벨 문집』, 65).

18 오렌스타인,『라벨』, 40.

19 라벨이 제인 쿠르토에게, 1903년 9월 11일(『라벨 문집』, 65). 포레를 배제한 것은 사실 영구적이지는 않았지만, 그가 일원이 되기까지는 여러 해에 걸친 지지자들의 설득이 필요하게 된다.

20 니콜스,『드뷔시의 생애』, 109. 그의 아버지가 하려던 모든 일에 실패했던 것을 생각하면 드뷔시가 그렇게 느낀다는 것이 다소 의아스럽다. 아버지는 한때 아들이 연주회 피아니스트가 되기를 바랐고, 드뷔시는 그 꿈을 이루지 못한 터였다. 그러니 이 일로 만회가 된 셈이기는 했다.

21 에브 퀴리,『마담 퀴리』, 202.

22 마리 퀴리가 유제프 스크워도프스카에게, 1903년 12월 11일(에브 퀴리,『마담 퀴리』, 211).

23 딸 이렌이 1935년 노벨상을 타기까지는 마리 퀴리가 노벨 과학상을 탄 유일한 여성이었다.

24 마리가 브로냐에게, 1903년 8월 25일(에브 퀴리,『마담 퀴리』, 190-91). 브로냐는 의학 박사였다.

25 전기 작가 수전 퀸에 따르면, 마리 퀴리는 당시 임신 5개월이었다(『마리 퀴리』, 183-84).

26 마리가 브로냐에게, 1903년 8월 25일(에브 퀴리,『마담 퀴리』, 190-91).

6 인연과 악연 (1904)

1 드뷔시가 릴리에게, 1904년 7월 16일(『드뷔시 서한집』, 147-48).

2 드뷔시가 자크 뒤랑에게, 1904년 7월(『드뷔시 서한집』, 148-49).

3 드뷔시가 앙드레 메사제에게, 1904년 9월 19일(『드뷔시 서한집』, 149).

4 스펄링,『알려지지 않은 마티스』, 273. 르벨은 그해 포 드 루르스를 대표해 마티스를 한 점 더, 피카소를 두 점, 그리고 고갱을 한 점 산다. 1914년 3월, 조합은 그 소장품들을 경매에 부쳤고, 투자자들은 투자액의 네 배를 벌었다.

5 플래너,『인간과 기념물』, 80.

6 거트루드 스타인,『앨리스 B. 토클라스의 자서전』, 31-32.

7 레오 스타인,『감상』, 157.

8 거트루드 스타인,『앨리스 B. 토클라스의 자서전』, 21.

9 피카소는 〈인생〉을 완성한 직후 파리의 컬렉터 장 생고당에게 팔았는데, 그 이후
 이 컬렉터나 그림의 거래에 대해서는 알려진 바 없다. 〈인생〉은 현재 클리블랜드
 미술관에 걸려 있다.

10 커스, 『이사도라』, 117.

11 이사도라 덩컨, 『나의 생애』, 159.

12 커스, 『이사도라』, 130.

13 스티그뮬러, 『콕토』, 8.

14 스티그뮬러, 『콕토』, 9.

15 마담 싱어의 말은 스티그뮬러, 『콕토』, 9에서 재인용.

16 바리예, 『코티』, 112. 코티는 자신에게 처음 향수 제작 능력을 발견하게 해주었던
 자크미노 약국의 주인 자크미노 박사의 이름을 따서 새 향수 이름을 지었다.

17 식당을 별점으로 평가하게 된 것은 1926년의 일이다.

18 에스코피에, 『내 인생의 추억들』, 9.

19 에스코피에, 『내 인생의 추억들』, 84.

20 에스코피에, 『내 인생의 추억들』, 113.

21 전하는 이야기와는 달리, 퀴리 부부는 풀러의 춤을 보러 폴리 베르제르에 가지는
 않았던 것 같다. 대신에, 풀러가 켈레르망 대로에 있는 그들의 아파트에 가서 춤과
 조명효과를 보여주었다. 마리가 훗날 에브에게 들려준 바에 따르면, 춤출 자리를
 준비하는 데 여러 시간이 걸렸고, 그동안 마리와 피에르는 실험실로 피신해 있었다
 고 한다(에브 퀴리, 『마담 퀴리』, 232).

22 케슬러, 1902년 5월 11일(『심연으로의 여행』, 279-80).

23 베르농은 지베르니에 가장 가까운 기차역이었다. 베르농에서 센강을 건너 얼마 떨
 어지지 않은 곳에 지베르니가 있었다.

24 케슬러, 1902년 11월 20일(『심연으로의 여행』, 309).

25 초기 인상파 화가 중 한 사람인 바지유는 프랑스-프로이센 전쟁 때 죽었다.

26 모네의 말은 케슬러, 1903년 11월 20일(『심연으로의 여행』, 311, 312)에서 재인용.

27 모네가 조르주 뒤랑-뤼엘에게, 1905년 7월 3일(『그 자신에 의한 모네』, 196).

28 사바르테스, 『피카소』, 78.

29 사바르테스는 라비냥 광장(현재의 에밀-구도 광장)이 당시 "가로등도 보도도 포석도
 없이 (……) 그야말로 황야였다"라고 회고했다(『피카소』, 72).

30 뮈니에, 1904년 7월 17일(『일기』, 148).

7 야수들 (1905)

1 콘 자매의 컬렉션은 나중에 볼티모어 미술관으로 갔다.
2 레오 스타인, 『감상』, 158.
3 레오 스타인, 『감상』, 170.
4 거트루드 스타인, 『앨리스 B. 토클라스의 자서전』, 46.
5 레오 스타인, 『감상』, 170.
6 거트루드 스타인, 『앨리스 B. 토클라스의 자서전』, 47.
7 거트루드 스타인, 『앨리스 B. 토클라스의 자서전』, 47.
8 리처드슨, 『피카소의 생애: 신동』, 362.
9 프루스트가 안나 드 노아유에게, 1905년 9월 27일(프루스트, 『서한 선집』, 2:207).
10 프루스트가 몽테스큐에게, 1905년 9월 28일 직후(프루스트, 『서한 선집』, 2:208).
11 라쿠튀르, 『반항아 드골』, 3. 페기는 독실한 가톨릭 신자인 동시에 열렬한 내셔널리
 스트가 되어가고 있었다.
12 사라 베르나르의 손녀 리지안은 당시 열아홉 살 나이로 그 사건을 목도했다(리지안
 사라 베르나르 & 매리언 딕스, 『나의 할머니 사라 베르나르』, 180-81).
13 골드 & 피츠데일, 『디바인 사라』, 302.
14 콕토, 『기억의 초상들』, 109. 드 막스는 "자신의 실수를 알아차리고 나를 끌고 그
 자리를 떠나 화장과 곱슬머리를 떼어내고 각자 집으로 돌아갔다".
15 리지안 사라 베르나르 & 매리언 딕스, 『나의 할머니 사라 베르나르』, 193.
16 니콜스, 『드뷔시의 생애』, 115-16.
17 드뷔시가 뒤랑에게, 1905년 1월(『드뷔시 서한집』, 150).
18 드뷔시가 랄로에게, 1905년 4월 14일(『드뷔시 서한집』, 150).
19 사티와 루이스는 1909년 드뷔시와 릴리의 결혼 때 증인이 된다.
20 드뷔시가 뒤랑에게, 1905년 8월 7일(『드뷔시 서한집』, 154).
21 니콜스, 『드뷔시의 생애』, 118.
22 엘렌 주르당-모랑주의 말은 올리지, 『사티 회고』, 97에서 재인용.
23 마이어스, 『에릭 사티』, 40.
24 롤랑이 폴 레옹에게, 1905년 5월 26일(라벨, 『라벨 문집』, 66-67). 롤랑의 편지는 미
 술사가 폴 레옹에게 보낸 것으로, 레옹은 당시 아카데미 데 보자르의 부국장이었다.
25 오렌스타인, 『라벨』, 44n55.
26 드뷔시가 포레에게, 1905년 6월 28일(『드뷔시 서한집』, 153).
27 라벨이 모리스 들라주에게, 1905년 6월 24일(『라벨 문집』, 70).
28 라벨이 모리스 들라주에게, 1905년 7월 5일(『라벨 문집』, 70). 라벨에 따르면, 그가

독일 아하우스에서 방문한 제련소에는 2만 4천 명이 교대로 24시간 일하고 있었다.

29 라벨이 마담 르네 드 생마르소에게, 1905년 8월 23일(『라벨 문집』, 75).

30 샹피뇔, 『로댕』, 239.

31 버틀러, 『로댕』, 376.

32 샹피뇔, 『로댕』, 240.

33 덩컨이 포킨의 안무에 얼마나 영향을 미쳤는가에 대해서는 논의의 여지가 있다(커스, 『이사도라』, 147-48, 154-55; 스헤이언, 『디아길레프』, 173).

34 이사도라 덩컨, 『나의 생애』, 140. 이런 추억은 그녀가 지어낸 것일 수도 있다. 존아코셀라는 덩컨의 『나의 생애』의 2013년판 서문에 이렇게 썼다. "그녀가 1905년 상트페테르부르크에 도착하여 마침 차창 밖으로 피의 일요일 학살의 희생자들의 장례 행렬을 보았다는 이야기는 (……) 확실히 거짓이다." 하지만 "그녀는 자기 삶의 의미를 만들어내기 위해 그런 이야기가 필요했다".

35 스티그뮬러, 「당신의 이사도라」, 69.

36 덩컨이 크레이그에게, [아마도 베를린에서, 1905년 3월 10-15일](스티그뮬러, 「당신의 이사도라」, 83).

37 "이게 대체 뭐지? 질투?"라고 크레이그는 이사도라가 자신에게 보낸 두 통의 편지 중 처음 것에 휘갈겨 적었다(스티그뮬러, 「당신의 이사도라」, 81). 결국 크레이그의 어머니 엘런 테리가 메이 깁슨과 크레이그의 이혼 후 메이에게 위자료를 주게 된다.

38 푸아레, 『패션의 왕』, 76.

39 푸아레, 『패션의 왕』, 93.

40 사크레쾨르의 봉헌식은 원래 1914년 10월로 예정되어 있었으나, 전쟁으로 지연되어 1919년 10월에 거행되었다.

41 맥매너스, 『프랑스의 교회와 국가』, 141.

42 뮈니에, 1905년 9월 6일. 『일기』, 155.

8 라벨의 왈츠 (1906)

1 라벨이 장 마르놀드에게, 1906년 2월 7일(『라벨 문집』, 80).

2 라벨이 미시아 에드워즈에게, 1906년 7월 19일(『라벨 문집』, 83).

3 프루스트가 레날도 안에게, 1907년 8월 하반기(프루스트, 『서한 선집』, 2:324).

4 마틴 쇼, 『지금까지』, 59-60.

5 이사도라 덩컨, 『나의 생애』, 170.

6 덩컨이 크레이그에게(스티그뮬러, 「당신의 이사도라」, 128-29).

7 이사도라 덩컨, 『나의 생애』, 171에는 출산에 관한 덩컨의 잊을 수 없는 묘사가 실

려 있다. "아마도 기차에 깔리는 것 말고는 내가 겪은 고통에 견줄 만한 것이 없을 것이다." 그녀와 함께했던 친구 캐슬린 브루스는 훗날 "도살장의 비명과 광경도 그보다 더 끔찍하지 않았을 것"이라고 썼다(스콧, 『한 예술가의 자화상』, 64).

8 스콧, 『한 예술가의 자화상』, 60-61. 캐슬린 브루스는 파리의 아카데미 콜라로시에서 공부하던 20대 초에 로댕을 통해 이사도라 덩컨과 알게 되었다. 1908년 극지 탐험가 로버트 스콧Robert Falcon Scott과 결혼하여 그가 죽자 레이디 스콧으로 서임되었고, 두 번째 남편인 정치가 에드워드 힐튼 영Edward Hilton Young이 케넷 남작이 됨에 따라 레이디 케넷이 되었다.

9 덩컨이 크레이그에게(스티그뮬러, 「당신의 이사도라」, 142).

10 스콧, 『한 예술가의 자화상』, 63.

11 커스, 『이사도라』, 198.

12 올리비에, 『피카소를 사랑하기』, 170.

13 올리비에, 『피카소를 사랑하기』, 137, 139.

14 올리비에, 『피카소를 사랑하기』, 141.

15 올리비에, 『피카소를 사랑하기』, 154.

16 피카소는 1904년부터 1908년 중반까지 아편을 피웠던 듯하다(리처드슨, 『피카소의 생애: 신동』, 312, 324-25).

17 올리비에, 『피카소를 사랑하기』, 174.

18 올리비에, 『피카소를 사랑하기』, 178.

19 랄로의 말은 라벨, 『라벨 문집』, 79n1에서 재인용.

20 라벨이 피에르 랄로에게, 1906년 2월 5일(『라벨 문집』, 79).

21 마르놀드의 말은 라벨, 『라벨 문집』, 81n1에서 재인용.

22 오렌스타인, 『라벨』, 51, 81n1.

23 드뷔시가 루이 랄루아에게, 1907년 3월 8일(라벨, 『라벨 문집』, 87).

24 랄로의 말은 라벨, 『라벨 문집』, 89n2에서 재인용.

25 라벨이 《르 탕》 편집장에게, 3월 말[1907년 4월 9일 《르 탕》에 게재](『라벨 문집』, 88-89).

26 랄로의 말은 라벨, 『라벨 문집』, 89n3에서 재인용. 이 기사에서 랄로는 라벨의 1906년 2월 5일 자 편지[주 20참조]를 일부 인용하고 있다. 그 대목에서 라벨은 〈물의 희롱〉을 드뷔시의 초기 피아노 작품에 비해 좋게 평가했다.

27 랄루아, 『되찾은 음악』, 166-67.

28 라벨, 「클로드 드뷔시의 〈영상〉에 관하여」, 1913년 2월 《레 카이에 도주르디 *Les cahiers d'aujourd'hui*》(『라벨 문집』, 167-68에 수록).

29 드뷔시가 루이 랄루아에게, 1906년 3월 10일(『드뷔시 서한집』, 167).

30 드뷔시가 라울 바르다크에게, 1906년 2월 24, 25일(『드뷔시 서한집』, 166).

31 매콜리프, 『벨 에포크, 아름다운 시대』, 267-79 참조.

32 뮈니에, 1906년 2월 1, 2일.(『일기』, 157-58).

33 번즈, 『드레퓌스』, 313-14.

34 그중에서도, 뮈니에 신부는 "거대한 사법적 오류의 시정"이라고 썼다(1906년 7월 14일. 『일기』, 160). 마르셀 프루스트는 신문에서 그 예식에 관한 기사를 읽으며 눈물이 고였다[프루스트가 마담 스트로스에게, 1906년 7월 21일(프루스트, 『서한 선집』, 2:222)].

35 버틀러, 『로댕』, 390.

36 버틀러, 『로댕』, 378.

37 현재 로댕 미술관에 있다.

38 헬레네 폰 노슈티츠, 『로댕과의 대화』, 62. 그는 그녀에게 이런 편지도 썼다. "나는 피곤하지만 지고 있는 짐을 내려놓을 수가 없어요."(72).

39 리처드슨, 『피카소의 생애: 신동』, 413.

40 레오 스타인, 『감상』, 171.

41 거트루드 스타인, 『앨리스 B. 토클라스의 자서전』, 53.

42 리처드슨, 『피카소의 생애: 신동』, 417.

43 레오 스타인, 『감상』, 174.

44 거트루드 스타인, 『앨리스 B. 토클라스의 자서전』, 53, 57. 피카소는 그녀에게 그 그림을 선물했으며, 그것은 현재 뉴욕 메트로폴리탄 미술관에 걸려 있다.

45 거트루드 스타인, 『앨리스 B. 토클라스의 자서전』, 63.

46 거트루드 스타인, 『앨리스 B. 토클라스의 자서전』, 64.

47 와인애플, 『오누이』, 234, 269.

48 거트루드 스타인, 『앨리스 B. 토클라스의 자서전』, 50.

49 라쿠튀르, 『반항아 드골』, 9.

50 클레망 아데르를 옹호하는 부아쟁의 논지에 대해서는 본서 제2장 주 30 참조.

51 1916년 초에 프루스트는 한 여성 친구에게 물었다. "포르투니가 화장복에 그 한 쌍의 새를 모티프로 썼는지 기억하시나요? (……) 산마르코의 비잔틴 주두에는 아주 흔한 것인데요. 그리고 또 혹시 베네치아의 그림 중에 포르투니가 영감을 얻었을 만한 외투나 드레스를 보여주는 것이 있는지 아시는지요?"[프루스트가 마담 드 마드라조에게, 1916년 2월 6일(『서한 선집』, 3:335)].

52 이사도라 덩컨, 『나의 생애』, 181.

53 덩컨이 크레이그에게, 1906년 12월 19일(스티그뮬러, 「당신의 이사도라」, 168).

54 이사도라 덩컨, 『나의 생애』, 181.

55 퀸, 『마리 퀴리』, 219.

56 퀸, 『마리 퀴리』, 231.

57 마리 퀴리가 브로냐에게, 1899년(에브 퀴리, 『마담 퀴리』, 172).

58 퀸, 『마리 퀴리』, 231.

9 변화의 바람 (1907)

1 런던의 흥행사 찰스 B. 코크런의 말은 스펄링, 『거장 마티스』, 229에서 재인용.

2 스헤이언, 『디아길레프』, 122.

3 디아길레프가 브누아에게, 1897(스헤이언, 『디아길레프』, 80). 하지만 디아길레프는 이렇게 쓰기도 했다. "만일 내가 모든 것에 실패한다면 — 오, 그러면 상처들이 다시 터지고 모든 것이 내게 등 돌릴 것이다"(80).

4 디아길레프가 브누아에게, 1905년 10월 16일(스헤이언, 『디아길레프』, 137).

5 스헤이언, 『디아길레프』, 159.

6 드뷔시가 실뱅 뒤퓌에게, 1907년 1월 8일; 드뷔시가 자크 뒤랑에게, 1907년 1월 7일; 드뷔시가 루이 랄루아에게, 1907년 1월 23일(모두 『드뷔시 서한집』, 174-76).

7 본서 제8장 참조.

8 프루스트가 뤼시앵 도데에게, 1907년 2월 초(프루스트, 『서한 선집』, 2:252).

9 안나 드 노아유가 프루스트에게, 1907년 6월 18일(프루스트, 『서한 선집』, 2:293n1). 인용문은 그녀가 언급한 프루스트의 서평 중에 나오는 말이다.

10 모네가 귀스타브 제프루아에게, 1907년 2월 8일(모네, 『그 자신에 의한 모네』, 197). 〈올랭피아〉는 루브르로 옮겨져 '살 데 제타'에, 앵그르의 〈오달리스크〉 맞은편에 걸렸다. 지금은 다른 인상주의 걸작들과 함께 오르세 미술관에 걸려 있다.

11 월당스탱, 『모네, 또는 인상주의의 승리』, 1:353. 1890년대에 프랑스에는 연수입 10만 프랑 이상인 사람이 3천 명밖에 되지 않았다(메이외르 & 르베리우, 『제3공화국, 그 기원에서 세계대전까지』, 68).

12 플램 편, 『마티스 예술론』에 실린 『화가 수첩』에 대한 서문에서.

13 바르, 『마티스』, 38.

14 이 그림에 〈아비뇽의 아가씨들〉이라는 제목이 붙은 것은 1916년, 피카소가 마침내 그림을 일반에 공개하는 데 동의했을 때였다. 피카소로서는 짜증스럽게도, 1916년 전시회를 주관했던 앙드레 살몽이 '사창가' 내지 '매음굴'이라는 말 대신 '아가씨들'이라는 완곡한 말로 바꾸었던 것이다(리처드슨, 『피카소의 생애: 큐비스트 반항아』, 18-19).

15 레오 스타인, 『감상』, 175; 리처드슨, 『피카소의 생애: 큐비스트 반항아』, 45.

16 플래너, 『인간과 기념물』, 134. 브라크의 반응에 대해서는 페르낭드 올리비에, 앙드레 살몽, D. H. 칸바일러 등도 같은 말을 전했다(단체브, 『조르주 브라크』, 52).

17 아술린, 『예술적인 삶』, 49.

18 존 리처드슨은 페르낭드 올리비에가 회고하는 이 사건이 실제로 일어났을 것 같지 않다고 생각한다. "마티스가 자신이 폄하했던 경쟁자의 작품을 파는 일에 굳이 나섰을 것 같지 않을뿐더러, 슈킨이 그 시기 파리에 있었다는 증거나 1909년 무렵 피카소의 작품을 사기 시작했다는 증거도 없다." 만일 그런 일이 실제로 일어났다면, 좀 더 이른 시기, 즉 "피카소의 작품을 사기는커녕, 슈킨이 마티스의 예상대로 그림을 보고 질색했을 때쯤"일 가능성이 더 크다고 리처드슨은 덧붙인다(『피카소의 생애: 큐비스트 반항아』, 106).

19 스펄링, 『알려지지 않은 마티스』, 346.

20 거트루드 스타인, 『앨리스 B. 토클라스의 자서전』, 68.

21 거트루드 스타인, 『앨리스 B. 토클라스의 자서전』, 56.

22 와인애플, 『오누이』, 212.

23 마티스, 『마티스 예술론』, 42.

24 거트루드 스타인, 『앨리스 B. 토클라스의 자서전』, 58.

25 로댕은 직접 돌을 다루기 전에 점토로 작업했다.

26 시크레스트, 『모딜리아니』, 129.

27 커스, 『이사도라』, 213.

28 덩컨이 크레이그에게, 1907년 1월(스티그뮬러, 「당신의 이사도라」, 185).

29 이사도라 덩컨, 『나의 생애』, 183.

30 덩컨이 크레이그에게, 1907년 9월(스티그뮬러, 「당신의 이사도라」, 261).

31 덩컨이 크레이그에게, 1907년 9월(스티그뮬러, 「당신의 이사도라」, 259n1).

32 덩컨이 크레이그에게, 1907년 11월(스티그뮬러, 「당신의 이사도라」, 272).

33 퀸, 『마리 퀴리』, 240.

34 퀸, 『마리 퀴리』, 235.

35 그해에 앤드루 카네기가 제공한 일련의 연간 장학금 덕분에 그녀는 실험실에 새 조수를 몇 명 둘 수 있었다. 에브 퀴리에 따르면, "그들은 대학과 몇몇 호의적인 자원자들로부터 급여를 받는 조수들과 함께했다"(『마담 퀴리』, 275).

36 퀸, 『마리 퀴리』, 275. 그녀는 1908년에야 정교수가 되었다(에브 퀴리, 『마담 퀴리』, 274-75).

37 에브 퀴리, 『마담 퀴리』, 275.

38 뮈니에, 1907년 6월 17일(『일기』, 167).

39 로즈, 『루이 르노』, 41, 42, 48.

40 쥘 베르토에 따르면, "최초의 승합 버스는 1905년 12월 8일 증권거래소와 쿠르드 렌 사이를 운행하기 시작했고, 최초의 정규 운행은 1906년 6월 몽마르트르와 생제 르맹-데-프레 사이 구간에 시행되었다"(『파리 1870-1935』, 210).

41 로즈, 『루이 르노』, 50.

42 로즈, 『루이 르노』, 50.

43 콕토, 『기억의 초상들』, 65, 67.

44 푸아레, 『패션의 왕』, 76.

45 케슬러, 1907년 11월 26일(『심연으로의 여행』, 429).

46 부아쟁, 『남자들, 여자들, 그리고 1만 개의 연』, 143.

47 케슬러, 1907년 7월 8일(『심연으로의 여행』, 419).

10　　　끝나지 않은 사업 (1908)

1 조지프슨, 『졸라와 그의 시대』, 517.

2 이런 변론으로 그는 무죄방면 되었다. 그것이 애국심에서 나온 충동적 범죄였다는 배심원들의 결론 덕분이었다.

3 드뷔시가 루이 랄루아에게, 1906년 9월 10일(『드뷔시 서한집』, 173).

4 드뷔시가 빅토르 세갈렌에게, 1908년 1월 15일(『드뷔시 서한집』, 186).

5 드뷔시가 폴-장 툴레에게, 1908년 1월 22일(『드뷔시 서한집』, 187).

6 라벨이 레이프 본 윌리엄스에게, 1908년 3월 3일(『라벨 문집』, 93).

7 랄프 본 윌리엄스의 회상은 『라벨 문집』, 94n1.

8 라벨이 이다 고뎁스카에게, 1908년 3월 9일(『라벨 문집』, 94).

9 오렌스타인, 『라벨』, 58.

10 라벨이 시파 고뎁스카에게, 1908년 3월 26일(『라벨 문집』, 95).

11 라벨이 이다 고뎁스카에게, 1908년 5월 22일 또는 6월 5일(『라벨 문집』, 96, 97n5).

12 바르, 『마티스』, 118.

13 버틀러, 『로댕』, 457, 469.

14 버틀러, 『로댕』, 458.

15 『잃어버린 시간을 찾아서』는 본래 『지나간 일들에 대한 회상 Remembrance of Things Past』라는 제목으로 영역되었으나, 최근에 『잃어버린 시간을 찾아서』로, 좀 더 면밀하게 번역되었다.

16 프루스트가 앙투안 비베스코에게, 1902년 12월 20일(프루스트, 『서한 선집』, 1:284).

17 카터, 『마르셀 프루스트』, 358, 362.

18 프루스트가 모리스 바레스에게, 1904년 3월 13, 14, 15일(프루스트, 『서한 선집』,

2:33-34).

19 카터, 『마르셀 프루스트』, 367.

20 카터, 『마르셀 프루스트』, 392.

21 피카소의 화상인 다니엘-헨리 칸바일러는 큐비즘이 대두하면서 "화가는 사물의 여러 측면을 시공간의 연속 이론 시각의 여러 각도에 따라 동시에 그리면서 자신의 개인적 비전까지 투영했다"라고 훗날 회고했다(플래너, 『인간과 기념물』, 147).

22 1884년, 국제 본초자오선 회의는 전 세계의 시간을 표준화하고 영국 그리니치의 경도를 경도 0으로 하여 스물네 개의 시간대를 설정했다.

23 카터, 『마르셀 프루스트』, 789, 773-74.

24 프루스트, 『소돔과 고모라』(『잃어버린 시간을 찾아서』 제4권), 416-17.

25 프루스트는 일찍이 1909년부터 "비행기에 매혹되었다"(카터, 『프루스트의 탐색』, 183).

26 이처럼 믿지 않았던 자들에게 공정을 기하기 위해, 라이트 형제가 대중 앞에 나서 기를 극도로 꺼렸다는 점을 지적해두어야 할 것이다. 그들은 자신들의 기술이 도용당할 것을 우려했던 것이다. 대중 앞의 시연이나 기타 증명보다, 그들은 특허와 계약을 따내는 데 치중했다.

27 케슬러, 1908년 10월 24일(『심연으로의 여행』, 470).

28 바리예, 『코티』, 112.

29 바리예, 『코티』, 119.

30 벌랜스타인에 따르면, "1911년 [파리에서] 상속 자산의 가치는 1847년 가치의 여섯 배였다"(『파리의 노동 대중』, 35).

31 에나르에 대해서는 울프, 『외젠 에나르와 파리 도시계획의 시작: 1900-1914』 참조.

32 본서 제9장 참조.

33 뮈니에, 1908년 12월 4일. 『일기』, 174.

34 라쿠튀르, 『반항아 드골』, 10.

11 비롱관의 로댕 (1909)

1 콕토 생애의 연대들은 정확치 않지만, 아마도 1909년의 일이었을 것이다.

2 그중 상당수는 이후에 다시 사들여 복원해놓았다.

3 콕토, 『기억의 초상』, 126-27.

4 본서 제7장 참조.

5 스티그뮬러, 『콕토』, 36.

6 버틀러, 『로댕』, 461.

7 케슬러, 1909년 10월 9일(『심연으로의 여행』, 494-95).

8 케슬러, 1909년 10월 12일(『심연으로의 여행』, 495-96).

9 케슬러, 1904년 8월 21일(『심연으로의 여행』, 323).

10 케슬러, 1904년 8월 25일(『심연으로의 여행』, 325).

11 마티스, 『마티스 예술론』, 37-43.

12 마티스, 『마티스 예술론』, 42. 같은 에세이에서 마티스는 또 이렇게 말했다. "구성이란 화가가 자신의 느낌을 표현하기 위해 사용할 수 있는 다양한 요소들을 장식적인 방식으로 배치하는 기술이다"(38).

13 피카소의 화상 다니엘-헨리 칸바일러가 한 말(플래너, 『인간과 기념물』, 138).

14 에드워드 F. 프라이, 『큐비즘』, 13.

15 그는 또한 이전의 인상주의도 거부했다. "나로서는 자연을 노예적으로 모사하기란 불가능하다"라면서 "나는 자연을 해석하고 그것을 그림의 정신에 복종시킬 수밖에 없다"라고 썼다(『마티스 예술론』, 40).

16 스펄링, 『거장 마티스』, 36.

17 리처드슨, 『피카소의 생애: 큐비스트 반항아』, 105.

18 플래너, 『인간과 기념물』, 134-35.

19 플래너, 『인간과 기념물』, 134-35, 74.

20 리처드슨, 『피카소의 생애: 큐비스트 반항아』, 101. 칸바일러는 즉시 브라크 개인전을 열어주기로 결정했고, 그것이 최초의 큐비스트 전시회가 되었으며, 칸바일러는 새로운 운동의 기수로 떠올랐다.

21 거트루드 스타인, 『앨리스 B. 토클라스의 자서전』, 58.

22 이 조각상은 오늘날 로댕 미술관 정원에 있다.

23 버틀러, 『로댕』, 453.

24 이사도라 덩컨, 『나의 생애』, 202.

25 이사도라 덩컨, 『나의 생애』 205, 209-10.

26 이사도라 덩컨, 『나의 생애』, 211, 212.

27 스헤이언, 『디아길레프』, 173. 1912년 무렵 디아길레프는 이미 덩컨이 구식이라고 생각했지만 말이다. 그는 발레 뤼스에 필요한 것은 "새로운 경향들에 대한 연구이다. 하지만 이사도라 덩컨을 피해 가야 할 것이다. 그녀가 구식으로 보이지 않는 것은 단순히 그녀의 재능이 워낙 탁월하기 때문이다"라고 말했다(커스, 『이사도라』, 248).

28 월시, 『스트라빈스키, 창조적인 샘』, 132.

29 안나 드 노아유의 말은 스헤이언, 『디아길레프』, 183에서 재인용.

30 카터, 『마르셀 프루스트』, 491.

31 그녀는 2주 후에, 자신만의 순회공연을 마치고 발레 뤼스로 돌아왔다.

32 스헤이언, 『디아길레프』, 187. 이 이야기는 끝없이 와전되었다. 이사도라는 결혼을 신봉하지 않았고, 파리스 싱어의 청혼을 거듭 거절하던 터였다. 일설에 따르면, 그녀는 단지 니진스키의 아이를 갖겠다고 제안했다고도 한다.

33 스티그뮬러, 『콕토』, 71.

34 스티그뮬러, 『콕토』, 73.

35 에르네스트 불랑제는 오페라 작곡가로, 경력의 대부분을 파리 콩세르바투아르에서 성악 교수로 지냈다. 아내보다 마흔 살 이상 연상이었으며, 1900년 85세의 나이로 사망했다.

36 포터, 『나디아와 릴리 불랑제』, 8.

37 드뷔시가 뒤랑에게, 1909년 7월 18일; 드뷔시가 랄루아에게, 1909년 7월 30일(모두 『드뷔시 서한집』, 206, 210).

38 드뷔시의 말은 록스파이저, 『드뷔시』, 2권 170에서 재인용.

39 라벨이 마담 르네 드 생마르소에게, 1909년 6월 27일(『라벨 문집』, 107).

40 라벨이 샤를 케클랭에게, 1909년 1월 16일(『라벨 문집』, 102).

41 니콜스, 『드뷔시의 생애』, 107; 니콜스 & 스미스, 『클로드 드뷔시』, 153.

42 드뷔시가 자크 뒤랑에게, 1909년 5월 18일; 드뷔시가 부모에게, 1909년 5월 23일(모두 『드뷔시 서한집』, 199, 200).

43 드뷔시가 앙드레 카플레에게, 1909년 7월 20일(『드뷔시 서한집』, 208).

44 드뷔시의 전기 작가 로저 니콜스에 따르면, 이것은 9년 후 그의 사망 원인이 될 암의 최초 징후였음이 "명백해 보였다"라고 한다(니콜스, 『드뷔시의 생애』, 119).

45 리보, 『아멜리아 이전』, 14.

46 윌리엄스, 『최후의 위대한 프랑스인』, 217.

47 록스파이저, 『드뷔시』, 2권 110-11.

48 "1907년 초부터 1908년 가을에 이르는 기간 동안, 사회주의 내지 무정부주의 그룹이나 노동조합에서 [클레망소를] 폄하하고 그의 임박한 실각을 기뻐하는 동의안이 통과되지 않은 곳은 거의 없었다"(메이외르 & 르베리우, 『제3공화국: 그 기원에서 세계대전까지』, 264).

49 디스바흐, 『뮈니에 신부』, 166.

50 디스바흐, 『뮈니에 신부』, 168.

51 뮈니에, 1909년 8월 25일(『일기』, 184).

52 뮈니에, 1909년 10월 23일(『일기』, 186).

53 뮈니에, 1909년 11월 1일(『일기』, 187).

12 센강의 범람 (1910)

1 1910년의 센강 범람과 그 후유증에 대해서는 잭슨, 『물 밑의 파리』 참조.
2 다리 자체는 새로 지었지만, 이 조각상은 그대로 있다.
3 마리 라벨이 모리스 라벨에게, 1910년 1월 27일(라벨, 『라벨 문집』, 109).
4 프루스트는 홍수가 지나간 후 건물을 말리고 소독하는 방식 때문에 고통을 겪었다.
 천식의 발작이 더 심해졌을 뿐 아니라, 건물을 보수하는 소음에도 시달렸다(카터,
 『마르셀 프루스트』, 489).
5 미르보가 모네에게(월당스탱, 『모네』, 1권 391-92).
6 오렌스타인, 『라벨』, 60.
7 모네가 폴 뒤랑-뤼엘에게, 1910년 2월 10일(『그 자신에 의한 모네』, 242-43).
8 모네가 폴 뒤랑-뤼엘에게, 1910년 4월 15일(『그 자신에 의한 모네』, 243).
9 1910년 8월 13일(『일기』, 190).
10 1910년 8월 19일(『일기』, 191).
11 앙드레 랑주뱅, 『내 아버지 폴 랑주뱅』, 63.
12 퀸, 『마리 퀴리』, 262, 263.
13 드뷔시가 자크 뒤랑에게, 1910년 7월 8일(『드뷔시 서한집』, 220).
14 드뷔시가 자크 뒤랑에게, 1910년 7월 8일(『드뷔시 서한집』, 220). 또한 조르주 아르
 트망에게 보낸 1898년 7월 14일 편지(『드뷔시 서한집』, 98)에서는 "자신들 특유의
 행복을 추구하는 사람들을 가려내기 위해 법이 세워놓은 장애물들"에 낙심하고 있
 으며, 릴리 텍시에에게 보낸 1899년 7월 3일 편지(『드뷔시 서한집』, 105-6)에서는
 "별 볼 일 없는 자들에게나 해당되는 시시하고 답답한 규칙들"로 자신들의 사랑을
 격하시켜서는 안 된다고 말한 바 있다.
15 드뷔시가 슈슈에게, 1910년 12월 2일(『드뷔시 서한집』, 229).
16 드뷔시가 자크 뒤랑에게, 1910년 12월 4일(『드뷔시 서한집』, 231).
17 스트라빈스키, 『자서전』, 30.
18 스트라빈스키, 『자서전』, 30.
19 스트라빈스키 & 크래프트, 『추억과 논평들』, 77.
20 케슬러, 1910년 6월 9일 일기(『심연으로의 여행』, 500).
21 스티그뮬러, 『콕토』, 83. 그리고 약간 다르게 번역되기는 했지만 스헤이언, 『디아길
 레프』, 201.
22 스트라빈스키 & 크래프트, 『추억과 논평들』, 77.
23 스트라빈스키 & 크래프트, 『추억과 논평들』, 78.
24 드뷔시가 자크 뒤랑에게, 1910년 7월 8일; 드뷔시가 로베르 고데에게, 1911년 12

월 18일(둘 다 『드뷔시 서한집』, 221, 250).

25 니콜스, 『드뷔시의 생애』, 134.

26 스트라빈스키 & 크래프트, 『추억과 논평들』, 78.

27 리지안 베르나르 & 마리옹 딕스, 『사라 베르나르』, 194-95.

28 당시 보통 영화의 필름 길이는 20-30미터였던 데 비해, 멜리에스 영화 중 다수는 200-300미터에 달했다. 이 시기에 멜리에스는 드레퓌스 사건에 기초한 이른바 판타지 작품도 제작했는데, 이는 20미터짜리 필름 열 개로 그중에는 〈앙리 중령의 자살〉이라는 것도 있었다(베시 & 뒤카, 『조르주 멜리에스』, 51, 52, 54).

29 라벨이 미셸 D. 칼보코레시에게, 1910년 5월 3일(『라벨 문집』, 116).

30 프루스트는 자기 아파트가 "망치질 톱질 소리로 시끄러운" 동안 카부르에 가 있었다[프루스트가 모리스 뒤플레에게, 1910년 9월 8일 이전(프루스트, 『서한 선집』, 3: 16-17)].

31 와인애플, 『오누이』, 299.

32 이사도라 덩컨, 『나의 생애』, 215. 덩컨의 다하베아에는 스타인웨이 피아노와 그녀와 싱어에게 저녁마다 바흐와 베토벤을 연주해줄 영국인 피아니스트까지 실렸다.

33 이사도라 덩컨, 『나의 생애』, 216.

34 이사도라 덩컨, 『나의 생애』, 169.

35 플래너, 『인간과 기념물』, 140.

36 브라크는 훗날 마티스가 "자신만의 진실을 발견했고 (……) 우리가 하고 있는 것에 전혀 관심이 없었다"라고 말했다(플래너, 『인간과 기념물』, 143-44).

37 올리비에, 『피카소와 그의 친구들』, 154.

38 라쿠튀르, 『반항아 드골』, 16.

39 라쿠튀르, 『반항아 드골』, 17. 원수는 왕정기에 프랑스 군대의 최고사령관이었다.

40 라쿠튀르, 『반항아 드골』, 19.

41 라쿠튀르, 『반항아 드골』, 13.

42 록스파이저, 『드뷔시』, 2:110.

43 하리 케슬러 백작이 시인 후고 폰 호프만슈탈과 공조하여 〈장미의 기사〉 대본을 썼다. 호프만슈탈은 케슬러의 역할을 인정하기를 꺼렸지만(『심연으로의 여행』, 376, 503).

44 디스바흐, 『뮈니에 신부』, 207. 바레스와 안나 드 노아유의 대척적으로 다른 성격과 정치관에 비추어 처음부터 어울리지 않는 관계로 여겨졌다.

45 뮈니에, 1910년 12월 1일(『일기』, 197).

46 뮈니에, 1910년 11월 22일, 12월 6일(『일기』, 196, 200).

13 천국과 지옥 사이 (1911)

1 프루스트가 뤼시앵 도데에게, 1911년 1월 10일(프루스트, 『서한 선집』, 3:27).

2 니콜스, 『드뷔시의 생애』, 137; 『드뷔시 서한집』, 240n3.

3 퀸, 『마리 퀴리』, 277.

4 퀸, 『마리 퀴리』, 278.

5 과학 아카데미는 프랑스 학술원을 이루는 다섯 개의 아카데미 중 하나이다.

6 에브 퀴리, 『마담 퀴리』, 277.

7 퀸, 『마리 퀴리』, 317. 랑주뱅의 아들은 훗날 "그 시대의 인종차별주의자, 반페미니스트, 내셔널리스트들이 마리 퀴리와 내 아버지에 대해 악의에 찬 선동을 했으니, 그 야비함을 나는 강조하지 않을 수 없다"라고 했다(앙드레 랑주뱅, 『내 아버지 폴 랑주뱅』, 13).

8 퀸, 『마리 퀴리』, 328, 329-30.

9 폴 랑주뱅은 세심한 아버지로, 자식들을 미술관, 음악회, 극장, 파리 근교 하이킹 등에 데려가곤 했다고 아들 앙드레는 회고했다(앙드레 랑주뱅, 『내 아버지 폴 랑주뱅』, 63).

10 케슬러, 1910년 11월 28일(『심연으로의 여행』, 502).

11 베르토, 『파리 1870-1935』, 230.

12 케슬러, 1911년 9월 9일(『심연으로의 여행』, 561).

13 라쿠튀르, 『반항아 드골』, 19.

14 올리비에, 『피카소를 사랑하기』, 275. 피카소와 아폴리네르 두 사람 다 외국인이라 추방을 두려워할 만했다.

15 부아쟁, 『남자들, 여자들, 1만 개의 연』, 128.

16 부고, 『파리, 몽파르나스』, 41.

17 샤갈은 회고록에서 자신이 파리에 온 것이 1910년이었다고 하는데, 이는 착각이다. 그의 편지들은 그가 러시아를 떠나 파리에 온 시기를 좀 더 정확하게 보여준다(뷜슐래거, 『샤갈』).

18 샤갈, 『나의 생애』, 107.

19 샤갈, 『나의 생애』, 103.

20 샤갈, 『나의 생애』, 113.

21 샤갈, 『나의 생애』, 104-5.

22 샤갈, 『나의 생애』, 106.

23 스트라빈스키, 『자서전』, 31, 32.

24 월시, 『스트라빈스키, 창조적인 샘』, 163.

25 스트라빈스키 & 크래프트, 『기억과 논평』, 83.

26 스트라빈스키의 말은 올리지,『사티 회고』에서 재인용.

27 라벨,『라벨 문집』, 122n3.

28 마이어스,『에릭 사티』, 42.

29 "그것[드뷔시의 다가오는 연주회]은 자네 덕분일세. 고맙네"[에릭 사티가 라벨에게, 1911년 3월 4일 (라벨,『라벨 문집』, 121)].

30 길모어,『에릭 사티』, 144; 마이어스,『에릭 사티』, 43.

31 1911년 3월 16일,《뮤지컬 리더》에 실린 필자 미상 인터뷰 (라벨,『라벨 문집』, 410).

32 1911년 3월 16일,《뮤지컬 리더》에 실린 필자 미상 인터뷰 (라벨,『라벨 문집』, 410).

33 드뷔시가 자크 뒤랑에게 1911년 7월 19일 (『드뷔시 서한집』, 244).

34 드뷔시가 자크 뒤랑에게 1911년 8월 26일 (『드뷔시 서한집』, 246).

35 드뷔시가 앙드레 카플레에게, 1911년 10월 (『드뷔시 서한집』, 247).

36 드뷔시가 앙드레 카플레에게, 1911년 12월 22일 (『드뷔시 서한집』, 252).

37 드뷔시가 로베르 고데에게, 1911년 12월 18일 (『드뷔시 서한집』, 250).

38 커스,『이사도라』, 280.

39 이사도라 덩컨,『나의 생애』, 231.

40 푸아레,『패션의 왕』, 193.

41 푸아레,『패션의 왕』, 194.

42 살몽,『끝없는 추억』, 629.

43 스펄링,『거장 마티스』, 63.

44 케슬러, 1911년 5월 26일 (『심연으로의 여행』, 535).

45 스펄링,『거장 마티스』, 91.

46 1925년에 500부가 발행되었고, 그중 100부가 1926년 앨버트 & 찰스 보니 출판사의 미국본으로 수출되었다 (거트루드 스타인,『미국인 만들기』, xxxvi).

47 와인애플,『오누이』, 328.

48 거트루드 스타인,『거트루드 스타인이 피카소에 대하여』, 23.

49 와인애플,『오누이』, 332.

50 모네가 폴 뒤랑-뤼엘에게, 1911년 5월 18일 (『그 자신에 의한 모네』, 243).

51 현재는 빌레트 공원(19구) 안의 시테 드 라 뮈지크에 있다.

52 생상스,『카미유 생상스의 음악 및 음악가론』, 49.

53 그녀의 책으로는『헤아릴 수 없는 마음』(1901),『나날의 그늘』(1902),『눈부심』(1907) 등이 있다.

54 스티그뮬러,『콕토』, 47.

55 스티그뮬러,『콕토』, 57.

56 "뤼시앵과 콕토 사이에는 더없는 친밀함이 있었다"라고 프루스트는 레날도 안에

게 보내는 편지에 썼다[프루스트가 레날도 안에게, 1911년 3월 4일(프루스트, 『서한 선집』, 3: 34)].

57 콕토, 『기억의 초상들』, 139.

14 벼랑 끝에서 춤추기 (1912)

1 푸아레, 『패션의 왕』, 204, 205.

2 니콜스, 『드뷔시의 생애』, 141.

3 칼메트의 말은 케슬러, 『심연으로의 여행』, 600n에서 재인용.

4 록스파이저, 『드뷔시』, 2:265. 두 번째 공연에서 니진스키는 그 동작을 바꾸어 베일 위에 눕는 대신 무릎을 꿇었다[케슬러, 1912년 5월 31일 일기(『심연으로의 여행』, 601)].

5 사실상 마르크스는 로댕의 서명까지 위조했다. 로댕은 그 기사가 자신의 견해대로라며 기사를 지지했지만(스헤이언, 『디아길레프』, 249).

6 실제로 그렇게 되었다. 비롱관에는 현재 로댕 미술관이 들어서 있다.

7 버틀러, 『로댕』, 475. 로댕의 또 다른 전기 작가는 그가 이렇게 말했다고 전한다. "그 여자는 내 악령이었어. (……) 그녀는 나를 바보로 여겼고 사람들은 그녀를 믿었지"(상피넬, 『로댕』, 244).

8 랄루아, 『되찾은 음악』, 213.

9 드뷔시가 스트라빈스키에게, 1912년 11월 5일(『드뷔시 서한집』, 265).

10 니콜스, 『드뷔시의 생애』, 141.

11 스트라빈스키 & 크래프트, 『기억과 논평』, 148.

12 라벨이 레이프 본 윌리엄스에게, 1914년 6월 7일(『라벨 문집』, 146).

13 〈다프니스와 클로에〉의 두 차례 공연 직후, 포킨은 디아길레프와 결별하고 발레 뤼스를 떠났다.

14 라벨이 루셰에게, 1912년 10월 7일(『라벨 문집』, 132). 라벨에 따르면, 그해 봄 시즌 특히 〈다프니스와 클로에〉는 "나를 한심한 지경에 빠뜨렸"으며, 그는 정양을 위해 시골에 가야 했다[라벨이 레이프 본 윌리엄스에게, 1912년 8월 5일(『라벨 문집』, 132)]. 라벨은 1914년에도 디아길레프와 좀 더 문제를 겪게 된다. 디아길레프가 〈다프니스와 클로에〉의 런던 공연에서 라벨의 반대에도 불구하고 합창 부분을 삭제해버렸던 것이다. 라벨은 마침내 그 일을 런던 언론에 공표했다[라벨이 레이프 본 윌리엄스에게, 1914년 6월 7일(『라벨 문집』, 146-47)].

15 록스파이저, 『드뷔시』, 2:267.

16 드뷔시가 이고르 스트라빈스키에게, 1912년 11월 5일(『드뷔시 서한집』, 265).

17 드뷔시가 자크 뒤랑에게, 1912년 8월 9일(『드뷔시 서한집』, 160-61).

18 드뷔시가 앙드레 카플레에게, 1912년 8월 25일(『드뷔시 서한집』, 161-62).

19 라벨, 「파넬리 씨의 '타블로 생포니크'」(『라벨 문집』, 350).

20 스티그뮬러, 『콕토』, 82.

21 스티그뮬러, 『콕토』, 82.

22 지드는 1947년에 노벨 문학상을 수상했다.

23 스티그뮬러, 『콕토』, 81-82.

24 훗날 뉘우친 지드는 프루스트에게 "당신을 사교계의 딜레탕트로만 여겼습니다"
 라고 고백했다[지드가 프루스트에게, 1914년 1월 10-11일(프루스트, 『서한 선집』,
 3:225)].

25 프루스트가 르네 블룸에게, 1913년 11월 5, 6, 7일(프루스트, 『서한 선집』, 3:207).

26 1913년 초에, 그는 마담 스트로스에게 보내는 편지에 자신이 "노트르담의 생탄 현
 관[오른쪽 현관] 앞에 서볼 수 있도록" 충분히 일찍 일어나려 했지만 그럴 수 없었
 다고 썼다. 그에게는 발베크 교회 현관의 모형이 필요했고, 편집자의 주에 따르면
 마담 스트로스에게 편지를 쓴 며칠 후에는 "두 시간 동안, 잠옷 위에 모피로 안을
 댄 외투를 걸치고서, 생탄 현관 앞에 서 있었다"고 한다[프루스트가 마담 스트로스
 에게, 1913년 1월 14일(프루스트, 『서한 선집』, 3:143, 145n4)].

27 브랜든, 『추한 아름다움』, 25.

28 피카르디, 『코코 샤넬』, 70.

29 5번가 714번지에 있는 그 건물은 현재 앙리 벤들이 사용하고 있으며, 문제의 진열
 창은 세심히 복원되었다.

30 1914년, 프랑스는 자동차 생산에서 미국에 이어 2위를 차지하고 있었다(메이외르
 & 르베리우, 『제3공화국: 그 기원에서 세계대전에 이르기까지』, 327).

31 로즈, 『루이 르노』, 73(귀스타브 르 봉, 『대중: 대중심리 연구』에서 재인용).

32 베르토, 『파리, 1870-1935』, 237.

33 베르토, 『파리, 1870-1935』, 236.

34 라쿠튀르, 『반항아 드골』, 20.

35 퀸, 『마리 퀴리』, 337.

36 월당스탱, 『모네』, 1:396.

37 월당스탱, 『모네』, 1:396.

38 모네가 가스통과 조스 베르냉-죈에게, 1912년 4월 16일; 모네가 폴 뒤랑-뤼엘에
 게, 1912년 5월 12일; 모네가 귀스타브 제프루아에게, 1912년 6월 7일(모두 『그 자
 신에 의한 모네』, 245).

39 미국 바이올리니스트 앨버트 스폴딩의 말(로젠스틸, 『릴리 불랑제의 생애와 작품』, 62

에서 재인용).

40 헤밍웨이, 『파리는 날마다 축제』, 14.

41 『두 사람: 거트루드 스타인과 그녀의 형제』는 1912년 중반에 완성되었지만, 거트루드의 사후에야 출간되었다.

42 와인애플, 『오누이』, 350, 354, 355, 358.

43 와인애플, 『오누이』, 363.

44 거트루드 스타인, 『앨리스 B. 토클라스의 자서전』, 96.

45 플래너, 『인간과 기념물』, 145. 흥미롭게도, 아프리카 조각상 사건으로 투옥되었다 나온 후부터 아폴리네르는 입장을 바꾸어 전에는 폄하하던 살롱 큐비스트들을 전심으로 칭찬하게 되었다(리처드슨, 『피카소의 생애: 큐비스트 반항아』, 207).

46 클뤼버 & 마틴, 『키키의 파리』, 63.

47 살몽, 『몽파르나스』, 127.

48 거트루드 스타인, 『앨리스 B. 토클라스의 자서전』, 111.

49 그들은 라스파유 대로 242번지로 이사했다. 몽파르나스 묘지 곁의 지층 아파트였다. 그곳에서 1년을 산 후에는 숄셰르가 5-2번지의 좀 더 넓은 아파트로 이사했는데, 이곳에서도 묘지가 내려다보였다.

50 존 리처드슨, 「에필로그」에서 인용(올리비에, 『피카소를 사랑하기』, 279).

51 1957년, 70대 중반에 무일푼이 된 페르낭드 올리비에는 그의 생전에 자신들이 함께했던 시절에 대한 또 다른 회고록을 내지 않는 조건으로 피카소에게서 상당한 금액을 얻어낼 수 있었다. 그녀의 『친밀한 추억들』은 두 사람이 모두 세상을 떠난 후인 1988년에 처음 나왔고, 『피카소를 사랑하기』라는 제목으로 영역되었다(리처드슨, 『피카소의 생애: 큐비스트 반항아』, 232).

52 부고, 『파리, 몽파르나스』, 52.

53 샤갈, 『나의 생애』, 110.

54 리처드슨, 『피카소의 생애: 큐비스트 반항아』, 165, 189.

55 리처드슨, 『피카소의 생애: 큐비스트 반항아』, 217.

56 이것은 아마도 아폴리네르의 마케팅 작전이었는지도 모른다. 그는 그 얼마 전에 『동물지: 오르페우스의 행렬』이라는 시집을 펴냈던 것이다.

57 질로 & 레이크, 『피카소와 함께한 삶』, 282. 질로는 또 이렇게 썼다. "오랜 후에 샤갈은 내게 파블로에 대한 자신의 견해를 들려주었다. '피카소는 얼마나 천재인지. 그가 그림을 그리지 않는다니 유감이에요.'"(프랑수아즈는 피카소의 가장 어린 두 자녀 클로드와 팔로마의 어머니였다).

58 골드 & 피즈데일, 『디바인 사라』, 287.

59 커스, 『이사도라』, 287.

60 이사도라 덩컨,『나의 생애』, 231.

61 이사도라 덩컨,『나의 생애』, 232.

62 이사도라 덩컨,『나의 생애』, 233.

63 이사도라 덩컨,『나의 생애』, 234.

15 불꽃놀이 (1913)

1 바렌,『그 자신에 의한 부르델』, 168, 169.

2 월시,『스트라빈스키: 창조적인 샘』, 188.

3 드뷔시가 로베르 고데에게, 1913년 6월 9일(『드뷔시 서한집』, 272).

4 스트라빈스키 & 크래프트,『기억과 논평』, 87.

5 케슬러, 1913년 5월 28일 일기(『심연으로의 여행』, 619).

6 스트라빈스키 & 크래프트,『기억과 논평』, 90, 91.

7 월시,『스트라빈스키: 창조적인 샘』, 202.

8 스트라빈스키 & 크래프트,『기억과 논평』, 91. 1년 후인 1914년 4월 5일 카지노 드 파리에서 피에르 몽퇴의 지휘로 연주된〈봄의 제전〉은 훨씬 더 호의적인 반응을 얻었다. 루이 랄루아는 청중이 "조용히 음악을 경청했고, 끝없는 갈채를 받았다"라고 보고했다(월시,『스트라빈스키』, 232). 라벨은 비록 그 자리에 있지는 않았지만, "명백한 승리였다. 불과 1년 전에, 같은 음악에 대해 야유를 보냈던 그 바보 천지들을 생각하면!"이라고 썼다[라벨이 이다 고뎁스키에게, 1914년 4월 8일(『라벨 문집』, 146)].

9 스트라빈스키 & 크래프트,『기억과 논평』, 91. 드뷔시와 마찬가지로, 스트라빈스키도 니진스키의 안무를 경멸했다. 스트라빈스키는〈봄의 제전〉의 안무가 "음악이 요구하는 것으로부터 단순하고 자연스럽게 흘러나오는 조형적 구현이라기보다 짐짓 애를 쓰는 무익한 노력"이라고 보았다. "내가 원했던 것과는 얼마나 거리가 멀었던가!"(스트라빈스키,『자서전』, 48).

10 스트라빈스키 & 크래프트,『기억과 논평』, 91.

11 케슬러, 1913년 5월 29일 일기(『심연으로의 여행』, 619-20).

12 거트루드 스타인,『앨리스 B. 토클라스의 자서전』, 137.

13 브리넌,『세 번째 장미』, 179.

14 플래너,『인간과 기념물』, 92.

15 뉴욕 메트로폴리탄 미술관은 세잔의 1887년작〈도멘 생조제프의 전경〉을 구입함으로써 세잔 작품을 소장한 미국 최초의 미술관이 되었다.

16 브리넌,『세 번째 장미』, 185.

17 와인애플, 『오누이』, 174.

18 브리넨, 『세 번째 장미』, 186.

19 브리넨, 『세 번째 장미』, 187.

20 라벨이 뤼시앵 가르방에게, 1913년 3월 28일(『라벨 문집』, 134).

21 드뷔시가 자크 뒤랑에게, 1913년 8월 8일(『드뷔시 서한집』, 277).

22 라벨, 「클로드 드뷔시의 〈영상〉에 대하여」, 《레 카이에 도주르디》, 1913년 2월(『라
 벨 문집』, 367-68).

23 라벨이 롤랑-마뉘엘에게, 1913년 8월 27일(『라벨 문집』, 140).

24 스펄링, 『거장 마티스』, 138.

25 스펄링, 『거장 마티스』, 138.

26 알바레, 『프루스트 씨』, 2.

27 알바레, 『프루스트 씨』, 15.

28 알바레, 『프루스트 씨』, 16.

29 알바레, 『프루스트 씨』, 17.

30 1913년 11월 당시, 프루스트는 『스완네 집 쪽으로』를 『잃어버린 시간을 찾아서』
 라는 제목의 3부작 중 제1부로 구상하고 있었다. 제2부가 『게르망트 쪽』, 제3부가
 『되찾은 시간』이 될 예정이었다. 하지만 이미 제2부의 제목을 『꽃피는 처녀들의 그
 늘에서』로 하는 것도 고려하고 있었다[프루스트가 르네 블룸에게, 1913년 11월 5,
 6, 7일(프루스트, 『서한 선집』, 3:207)].

31 프루스트가 이 인물을 위해 참고한 다른 여성들로는 셰비녜 백작부인(알바레에 따
 르면 "그녀의 거동과 옷차림")과 프루스트의 좋은 친구였던 주느비에브 스트로스("그
 녀의 위트") 등이 있다(알바레, 『프루스트 씨』, 244-45). 윌리엄 카터는 마담 스트로스
 를 "게르망트 백작부인의 주된 모델"이라 보았다(카터, 『프루스트 탐색』, 134).

32 알바레, 『프루스트 씨』, 148, 149.

33 프루스트가 로베르 드 몽테스큐에게, 1893년 7월 2일?(프루스트, 『서한 선집』, 1:51).

34 푸아레, 『패션의 왕』, 177-78.

35 케슬러, 1913년 5월 24일 일기(『심연으로의 여행』, 618). 그레퓔 백작부인은 재능 있
 는 아마추어 화가로, 자화상 외에 뮈니에 신부의 초상화도 그렸다(두 점 모두 현재
 파리의 카르나발레 미술관에 있다).

36 드뷔시가 자크 뒤랑에게, 1913년 8월 30일, 9월 3일(『드뷔시 서한집』, 277-28).

37 샹피뇔, 『로댕』, 244.

38 에랄-클로즈, 『카미유 클로델』, 198.

39 스헤이언, 『디아길레프』, 277-78.

40 세르트, 『미시아와 뮤즈들』, 120.

41 스헤이언, 『디아길레프』, 283.

42 뮈니에, 1911년 5월 23일. 『일기』, 215. '프뇌마티크'란 고무관을 통해 압축공기를
 보내 편지나 작은 소포를 보내는 시설을 말한다(대개 같은 건물 내에서 작동되었다).

43 이사도라 덩컨, 『나의 생애』, 237.

44 이사도라 덩컨이 고든 크레이그에게, 1913년 4월 19일(스티그뮐러, 「당신의 이사도
 라」, 317에서 재인용).

45 이사도라 덩컨, 『나의 생애』, 236.

46 이사도라 덩컨, 『나의 생애』, 245.

47 이사도라 덩컨, 『나의 생애』, 245, 46.

48 케슬러, 1913년 4월 21일(『심연으로의 여행』, 615-16n).

49 케슬러가 크레이그에게, 크레이그가 어머니 엘런 테리에게 보낸 4월 28일 자 편지
 에서 인용(스티그뮐러, 「당신의 이사도라」, 321에서 재인용).

50 이사도라가 고든 크레이그에게, 1913년 5월 31일(스티그뮐러, 「당신의 이사도라」,
 323에서 재인용).

51 이사도라 덩컨, 『나의 생애』, 250.

52 이사도라 덩컨, 『나의 생애』, 251, 59.

53 이사도라 덩컨, 『나의 생애』, 260.

54 부아쟁, 『남자들, 여자들, 그리고 1만 개의 연』, 183.

16 사랑하는 조국 프랑스 (1914)

1 메이외르 & 르베리우, 『제3공화국: 그 기원에서 세계대전까지』, 290-91.

2 버틀러, 『로댕』, 490-91. 클레망소의 일간지 《롬 리브르》는 1913년 5월 5일에 창간
 되었는데, 부수는 적었지만 영향력은 컸다(왓슨, 『조르주 클레망소』, 246).

3 프루스트는 판결에 반대하는 청원을 냈고, 8월 1일 자 《르 피가로》에 게재되었다.
 하지만 그 무렵에는 이미 사건이 일파만파로 번져가고 있었다.

4 앙드레 지드가 프루스트에게, 1914년 1월 10일 또는 11일(프루스트, 『서한 선집』,
 3:225).

5 지드가 프루스트에게, 1914년 3월 20일(프루스트, 『서한 선집』, 3:237). 당시 프루스
 트가 구상하고 있던 권수에 대해서는 본서 제15장, 주 30 참조.

6 프루스트가 지드에게, 1914년 6월 10일 또는 11일(프루스트, 『서한 선집』, 3:268).

7 이사도라 덩컨, 『나의 생애』, 268.

8 브린닌, 『세 번째 장미』, 158.

9 와인애플, 『오누이』, 384.

10 거트루드 스타인,『거트루드 스타인이 피카소에 관하여』, 24, 27.

11 브린닌,『세 번째 장미』, 197.

12 브린닌,『세 번째 장미』, 207.

13 뮈니에, 1914년 6월 29일.『일기』, 265.

14 워튼,『돌이켜보면』, 336-37.

15 애덤,『파리는 살아낸다』, 1. 애덤은 C. E. 험프리의 딸로, 영국 최초의 저널리스트 중 한 사람이다. 그녀는《더 타임스》의 특파원 조지 애덤과 결혼했다. 부부 모두 전쟁 기간 내내 파리의 전쟁 특파원으로 일했다.

16 워튼,『돌이켜보면』, 338.

17 뮈니에, 1914년 7월 25일.『일기』, 266.

18 조레스가 죽은 지 10년 뒤 그의 유해는 팡테옹으로 이장되었다. 빌랭은 나중에 재판을 받고 무죄방면 되었으나, 1936년 스페인 내전 때 죽었다.

19 세르트,『미시아와 뮤즈들』, 136.

20 애덤,『파리는 살아낸다』, 19.

21 베르토,『파리, 1870-1935』, 241.

22 리지안 사라 베르나르 & 매리언 딕스,『나의 할머니 사라 베르나르』, 208.

23 푸아레,『패션의 왕』, 215.

24 프루스트가 리오넬 오제르에게, 1914년 8월 2일 일요일 저녁(프루스트,『서한 선집』, 3:275). 프루스트는 이렇게 덧붙였다. "나는 어떻게 프란츠-요제프 [오스트리아] 황제처럼 신자, 그것도 성실한 가톨릭 신자인 사람이, 자신의 임박한 죽음 후에 신 앞에 나아갈 것을 믿으면서, 자신이 막을 수도 있었을 수백만 명의 인명 피해에 대해 결산할 일을 감당할 수 있을지 궁금하네"(275). 황제는 11월 21일에 죽었다.

25 케슬러, 1914년 7월 27일(『심연으로의 여행』, 640).

26 이사도라 덩컨,『나의 생애』, 273.

27 이사도라 덩컨,『나의 생애』, 274.

28 이사도라 덩컨,『나의 생애』, 276.

29 케슬러, 1914년 7월 31일, 8월 4일(『심연으로의 여행』, 641, 642). 전쟁이 발발하자 케슬러는 포병탄약부대(장교 3인, 하급사관 및 병사 179인, 말 186필, 그리고 다수의 운송 차량)의 지휘관으로 복무했다.

30 케슬러, 1914년 8월 1일(『심연으로의 여행』, 641).

31 케슬러, 1914년 3월 3일(『심연으로의 여행』, 642).

32 뮈니에, 1914년 7월 29일, 8월 11일(『일기』, 266-67, 268-69).

33 조프르의 참모 앙리-마티아스 베르틀로 장군의 말은 터크만,『8월의 포성』, 223-24에서 재인용.

34 알렉스 단체브는 1915년 브라크가 전쟁터에서 중상을 입은 후 피카소가 병석의 그를 찾아갔다고 하며, "그들 사이의 차이는 전투원과 비전투원 사이의 차이로는 환원하기 어렵다"라고 지적했다(『조르주 브라크』, 127).

35 뉴어크, 『카무플라주』, 72. 거트루드 스타인은 처음 라스파유 대로에서 위장해놓은 군용 트럭을 보고 피카소가 이렇게 외쳤다고 전한다. "그래, 이걸 만든 건 우리야. 이게 큐비즘이야"(거트루드 스타인, 『거트루드 스타인이 피카소에 대하여』, 18).

36 뉴어크, 『카무플라주』, 68.

37 헬렌 펄 애덤은 1915년 4월 무렵 파리 시내에 보이는 군인들은 "적어도 열두 가지의 푸른 빛깔을 입고 있었다. 가장 눈에 덜 띄는 빛깔을 알아내기 위한 실험이 진행 중이었기 때문이다. 한동안은 '조프르 블루'라는, 빨강과 하양과 파랑이 섞인 기묘한 색깔이 선호되었으나, 결국 '지평선 블루'로 낙착되었다"라고 적었다(애덤, 『파리는 살아낸다』, 55).

38 드뷔시가 뒤랑에게, 1914년 8월 8일, 18일(『드뷔시 서한집』, 291, 292).

39 라벨이 모리스 들라주에게, 1914년 8월 4일(『라벨 문집』, 150).

40 라벨이 에두아르 라벨에게, 1914년 8월 8일(『라벨 문집』, 151).

41 라벨이 롤랑-마뉘엘에게, 1914년 9월 26일(『라벨 문집』, 154). 라벨은 훗날 〈쿠프랭의 무덤〉 중 〈미뉴에트〉를 롤랑-마뉘엘의 이복형제로 전사한 장 드레퓌스에게 헌정했다(『라벨 문집』, 155n5).

42 라벨이 롤랑-마뉘엘에게, 1914년 9월 26일(『라벨 문집』, 154).

43 라벨이 롤랑-마뉘엘에게, 1914년 10월 1일(『라벨 문집』, 155).

44 워튼, 『싸우는 프랑스』, 23.

45 애덤, 『파리는 살아낸다』, 21, 31.

46 마리 퀴리가 이렌에게, 1914년 8월 28일, 31일(에브 퀴리, 『마담 퀴리』, 292).

47 베커는 그 수당이 "숙련노동자가 벌 수 있었을 수당을 벌충하기에는 불충분했지만 (……) 일당 노동자나 농업 노동자들에게는 상당한 액수였다"라고 지적한다(『세계대전과 프랑스 국민』, 17).

48 워튼이 베런슨에게, 1914년 8월 22일(『이디스 워튼 서한집』, 334, 330, 393n1). 전쟁이 끝날 무렵 워튼은 이렇게 썼다. "우리에게는 파리에서 계속 돌봐야 할 5천 명의 난민 외에도 노인과 아동을 위한 시설 네 군데, 폐결핵 여성 및 아동을 위해 인력을 갖춘 큰 요양소 네 군데가 있었다"(『돌이켜보면』, 349). 난민들을 위한 워튼의 노고에 대하여 프랑스 정부는 1916년 그녀에게 레지옹 도뇌르 슈발리에 훈장을 수여했다.

49 워튼이 세라 노턴에게, 1914년 9월 2일(『이디스 워튼 서한집』, 335).

50 세르트, 『미시아와 뮤즈들』, 137-38.

51 퀸, 『마리 퀴리』, 355.

52 퀸, 『마리 퀴리』, 356-57.

53 알바레, 『프루스트 씨』, 203.

54 베커, 『세계대전과 프랑스 국민』, 63.

55 모네가 제프루아에게, 1914년 9월 1일(『그 자신에 의한 모네』, 248).

56 헬렌 펄 애덤은 1916년의 도빌이 "부와 오락으로 더할 나위 없이 흥청거렸다"라고
 전했다(『파리는 살아낸다』, 86).

57 샤갈, 『나의 생애』, 122, 123.

58 마티스의 제자요 친구였던 한 독일인이 그 그림들을 전쟁 후에 되찾아 주었지만,
 세라와 마이클은 이미 그것들을 한 네덜란드 화상에게 헐값에 처분한 뒤였다. 아
 마도 다시는 그것들을 못 보게 되리라는 불안 때문이었을 것이다(스펄링, 『거장 마
 티스』, 222). 거트루드 스타인은 레오와 갈라서면서 자기 몫으로 간직했던 마티스의
 〈모자 쓴 여인〉을 나중에 마이클에게 팔았다(리처드슨, 『피카소의 생애: 큐비스트 반항
 아』, 372).

59 라쿠튀르, 『반항아 드골』, 29.

60 라쿠튀르, 『반항아 드골』, 23.

61 드골의 말은 라쿠트르, 『반항아 드골』, 29-30에서 재인용.

62 드골의 말은 라쿠트르, 『반항아 드골』, 30에서 재인용.

63 드골의 말은 라쿠트르, 『반항아 드골』, 31에서 재인용.

64 애덤, 『파리는 살아낸다』, 33.

65 케슬러 백작은 리에주 주둔 중 독일군의 잔인한 보복 행위와 늘어나는 음주 사고
 를 묘사했다. 하지만 그는 벨기에인들에 대한 독일군의 가혹 행위가 응분의 대가였
 다는 독일 측 공식 입장을 지지했다[1914년 8월 22일(『심연으로의 여행』, 647)]. 케
 슬러는 벨기에와 프랑스에 오래 머물지 않았다. 8월 말에는 그의 부대가 프로이센
 동부의 동부전선으로 이동했다[1914년 8월 26일(『심연으로의 여행』, 649)].

66 터크먼, 『8월의 포성』, 409.

67 터크먼, 『8월의 포성』, 433-34.

17 끝나지 않는 전쟁 (1914-1915)

1 앙드레 바라냐크라는 이름의 이 청년은 사회당 의원으로 공공사업부 장관을 지낸
 마르셀 상바의 조카였다(터크먼, 『8월의 포성』, 439n). 바라냐크는 신병에도 불구하
 고 1915년에 입대했고, 이듬해 참호에서 두 번이나 생매장되는 경험으로 인해 건
 강이 더욱 악화되었다. 1918년 여름 입원한 후, 전쟁이 끝남에 따라 제대했다.

2 라벨이 모리스 들라주에게, 1914년 9월 21일(『라벨 문집』, 155n6).

3 드뷔시가 니콜라스 코로니오에게[1914년 9월](『드뷔시 서한집』, 292-93). 스트라빈
 스키도 다른 많은 작곡가 및 화가들과 함께 루뱅 파괴와 랭스 대성당 폭격에 항의
 했다(월시, 『스트라빈스키, 창조적인 샘』, 244).

4 드뷔시가 자크 뒤랑에게, 1914년 10월 9일(『드뷔시 서한집』, 294).

5 애덤, 『파리는 살아낸다』, 38.

6 애덤, 『파리는 살아낸다』, 40.

7 애덤, 『파리는 살아낸다』, 42-44. 이디스 워튼은 이런 상황을 타개하기 위해 뱅상
 댕디의 요청에 따라 자기 집에서 일련의 실내악 연주회를 열어 "굶주리는 가난한
 음악가들을 위한" 모금을 했다[이디스 워튼이 메리 베런슨에게, 1915년 1월 12일
 (『이디스 워튼 서한집』, 346)].

8 이디스 워튼이 메리 베런슨에게, 1915년 1월 12일(『이디스 워튼 서한집』, 347).

9 애덤, 『파리는 살아낸다』, 57.

10 베르트랑, 『파리, 1870-1935』, 245, 246, 250.

11 로즈, 『루이 르노』, 114.

12 로즈, 『루이 르노』, 114.

13 워튼, 『돌이켜보면』, 352.

14 워튼이 헨리 제임스에게, 1915년 2월 28일, 5월 14일(『이디스 워튼 서한집』, 348, 350,
 356). 뒤이어 그녀는 전쟁 피해를 입은 벨기에 지역을 방문한 것을 계기로 '플랑드
 르 아동 구조 위원회'를 설립했고, 1916년 초에는 참호 속에서 폐결핵에 걸린 장
 병들을 치료하는 것을 목표로 하는 프로그램을 시작했다(『이디스 워튼 서한집』, 330,
 393n1).

15 포커는 가로스의 프로펠러를 구경하기 이전부터도 동기화 디자인을 실험하고 있
 었다.

16 라벨의 〈우아하고 센티멘털한 왈츠〉의 오케스트라 버전의 제목이 〈아델라이드, 또
 는 꽃의 언어〉이다.

17 거트루드 스타인, 『앨리스 B. 토클라스의 자서전』, 156.

18 거트루드 스타인, 『앨리스 B. 토클라스의 자서전』, 157.

19 거트루드 스타인, 『앨리스 B. 토클라스의 자서전』, 158, 161.

20 프루스트가 조르주 드 로리스에게, 1914년 11월 30일(프루스트, 『서한 선집』, 3:294).
 닥터 프루스트는 "포화 아래서의 용기와 수완"에 대한 찬사를 받고 승진했다(프루
 스트, 『서한 선집』, 3:280n9).

21 영어로는 『움트는 수풀 속에서 Within a Budding Grove』라는 제목으로 번역되었다.

22 알바레, 『프루스트 씨』, 201.

23 프루스트가 장 콕토에게 보낸 1911년 1월 30일 또는 31일의 다정하고 우호적인 편

지가 그 증거이다(프루스트, 『서한 선집』, 3:28). 프루스트는 전에도 콕토에게 그의 피상성이 유감이라고 쓴 적이 있었다. "하루 종일 신년 방문을 하느라 마롱 글라세를 너무 많이 먹은 사람의 식욕부진이랄까. 이것은 (……) 자네의 경이롭지만 불모화된 재능을 위해 경계해야 할 걸림돌이네." 하지만 또 이렇게 덧붙였다. "자네의 욕망들은 현재 얼마든지 변할 수 있지"[프루스트가 콕토에게, 1910년 12월 25일(프루스트, 『서한 선집』, 3:25-26)].

24 알바레, 『프루스트 씨』, 124.

25 스티그뮬러, 『콕토』, 125.

26 드뷔시가 이고르 스트라빈스키에게, 1915년 10월 24일(『드뷔시 서한집』, 308).

27 스터지스, 『프레스턴 스터지스』, 127.

28 골드 & 피즈데일, 『디바인 사라』, 315-16.

29 골드 & 피즈데일, 『디바인 사라』, 318.

30 뒤산, 『무대의 여왕들』, 199-200.

31 뒤산, 『무대의 여왕들』, 200, 201.

32 드뷔시가 E. E. 앵겔브레슈트에게, 1915년 9월 30일(『드뷔시 서한집』, 302).

33 드뷔시가 자크 뒤랑에게, 1915년 2월 24일(『드뷔시 서한집』, 296).

34 드뷔시가 자크 뒤랑에게, 1915년 8월 28일(『드뷔시 서한집』, 300).

35 드뷔시가 에마에게, 1915년 12월 6일(『드뷔시 서한집』, 310).

36 라쿠튀르, 『반항아 드골』, 33.

37 모리스 퀴리의 말은 퀸, 『마리 퀴리』, 371, 372에서 재인용.

18 "통과시키지 않겠다!" (1916)

1 우스비(『베르됭으로 가는 길』, 5)에 따르면, 양측 합산 70만 8,777명의 사상자가 났고, 프랑스 16만 2,440명, 독일 14만 3천 명이 전사했다고 한다.

2 우스비, 『베르됭으로 가는 길』, 9.

3 라벨이 마담 조제프 라벨에게, 1916년 3월 19일(『라벨 문집』, 161).

4 라벨이 뤼시앵 가르방에게, 1916년 5월 8일(『라벨 문집』, 165).

5 라벨이 A. 블롱델 소령에게, 1916년 5월 27일(『라벨 문집』, 167-68n3).

6 라벨이 A. 블롱델 소령에게, 1916년 5월 27일(『라벨 문집』, 168n3).

7 라벨이 장 마르놀드에게, 1916년 4월 4일(『라벨 문집』, 162-63).

8 상송 델페슈의 말은 라쿠튀르, 『반항아 드골』, 39에서 재인용. 델페슈는 참호에 엎드린 채 "헬멧 앞부분으로 땅바닥에 작은 구멍을 파서 머리를 각종 파편으로부터 보호해야 했고, 내 동료들도 그러했다"고 한다(라쿠튀르, 『반항아 드골』, 39-40).

9　라쿠튀르, 『반항아 드골』, 38.

10　케슬러, 1915년 8월 7일(『심연으로의 여행』, 692-93).

11　라벨이 프랑스 음악 옹호를 위한 국가연맹에, 1916년 6월 7일(『라벨 문집』, 169).

12　라벨이 장 마르놀드에게, 1916년 6월 24일(『라벨 문집』, 173).

13　록스파이저, 『드뷔시』, 2:216.

14　마이어스, 『에릭 사티』, 32.

15　콕토의 말은 마이어스, 『에릭 사티』, 48에서 재인용.

16　스티그뮐러, 『콕토』, 146.

17　길모어, 『에릭 사티』, 195.

18　사티의 말은 스티그뮐러, 『콕토』, 147에서 재인용.

19　콕토의 말은 클뤼버, 『피카소와 함께한 날』, 5에서 재인용.

20　리처드슨, 『피카소의 생애: 큐비스트 반항아』, 388.

21　스티그뮐러, 『콕토』, 149.

22　스티그뮐러, 『콕토』, 157.

23　스티그뮐러, 『콕토』, 159.

24　스티그뮐러, 『콕토』, 162.

25　드뷔시가 로베르 고데에게, 1916년 2월 4일(『드뷔시 서한집』, 314).

26　애덤, 『파리는 살아낸다』, 86-87.

27　베르나르 & 뒤비프, 『제3공화국의 몰락』, 44.

28　클뤼버, 『피카소와 함께한 날』, 65; 살몽의 기사, 「우리의 에코들」, 《랭트랑지장》, 1916년 7월 16일.

29　후일 1918년 초에 폴 기욤이 주최한 피카소-마티스 전시회를 제외하면(이 전시회에서 〈아비뇽의 아가씨들〉을 본 뮈니에 신부는 "해독 불가능"이라고 일갈했다), 〈아비뇽의 아가씨들〉은 여러 해 동안 대중에게 전시되지 않았다. 1924년에 피카소는 그것을 디자이너 자크 두세에게 팔았다. 두세는 현대미술에 관심을 갖게 된 지 얼마 되지 않았음에도 폴 푸아레보다 더 많은 작품을 수집했다. 두세가 죽은 후 〈아비뇽의 아가씨들〉은 뉴욕의 현대미술관으로 갔고, 지금도 그곳에 있다.

30　거트루드 스타인, 『앨리스 B. 토클라스의 자서전』, 172.

31　제인 바토리의 말은 올리지, 『사티 회고』, 175에서 재인용. 바토리는 비외 콜롱비에 극장의 전시 감독으로, 사티와 젊은 신진들의 작품들을 대중화하는 데 기여했다.

32　커스, 『이사도라』, 352. 이 일화에 대해 덩컨은 다만 "관객이 냉랭하고 묵직하고 반응이 없었다"라고만 했다(『나의 생애』, 291).

33　이르마 덩컨, 『덩컨 댄서』, 163.

34　커스, 『이사도라』, 359.

35 라쿠튀르, 『반항아 드골』, 42.

36 모네가 귀스타브 제프루아에게, 1916년 9월 11일(『그 자신에 의한 모네』, 250).

37 워튼, 『뒤돌아보면』, 356.

38 블레즈 상드라르의 말은 올리지, 『사티 회고』, 96에서 재인용.

39 골드 & 피츠데일, 『디바인 사라』, 321.

40 고틀리프, 『사라』, 175.

41 리지안 사라 베르나르 & 매리언 딕스, 『내 할머니 사라 베르나르』, 222.

42 골드 & 피츠데일, 『디바인 사라』, 321[사라 베르나르가 죽은 후 콜레트가 바친 조사를 인용하고 있다―옮긴이].

43 라벨이 마담 페르낭 드레퓌스에게, 1916년 9월 29일(『라벨 문집』, 176).

44 라벨이 장 마르놀드에게, 1916년 10월 7일(『라벨 문집』, 177-78n7).

45 라벨이 장 마르놀드에게, 1916년 7월 24일(『라벨 문집』, 174).

46 본서 제13장 참조.

47 드뷔시가 로베르 고데에게, 1916년 9월 4일(『드뷔시 서한집』, 318).

48 드뷔시가 로베르 고데에게, 1916년 2월 4일(『드뷔시 서한집』, 314). 로저 니콜스에 따르면, "[1915년] 12월 7일에 수술한 의사들은 암이 너무 진행되어 고칠 수 없음을 알았다. 2년 남짓 남은 생애 동안, 드뷔시는 결장루낭을 사용했다"(니콜스, 『드뷔시의 생애』, 156).

49 드뷔시가 빅토르 세갈렌에게, 1916년 6월 5일(『드뷔시 서한집』, 315).

50 드뷔시가 로베르 고데에게, 1916년 9월 4일, 12월 11일(『드뷔시 서한집』, 317, 320).

51 버틀러, 『로댕』, 504.

52 샹피뇔, 『로댕』, 268.

53 버틀러, 『로댕』, 507.

54 부아쟁, 『남자들, 여자들, 그리고 1만 개의 연』, 191.

55 이 말을 한 것은 로베르 니벨 장군이었다고 여겨진다. 그는 페탱이 5월에 진급한 뒤 베르됭의 프랑스 제2군의 지휘관으로 페탱의 자리를 물려받았다. 니벨은 그 후 조프르의 뒤를 이어 총사령관이 된다.

56 스티그뮐러, 『콕토』, 159.

57 드뷔시가 에마에게, 1916년 12월 24일(『드뷔시 서한집』, 322).

19 암울한 시절 (1917)

1 드뷔시가 로베르 고데에게, 1917년 5월 7일(『드뷔시 서한집』, 325).

2 애덤, 『파리는 살아낸다』, 89.

3 워튼이 버나드 베런슨에게, [1917년] 2월 4일(『이디스 워튼 서한집』, 389).

4 라벨이 마담 드레퓌스에게, 1917년 2월 9일(『라벨 문집』, 180).

5 곡을 헌정한 대상 중에는 마담 드레퓌스의 아들인 장 드레퓌스 외에, 같은 폭탄에 맞아 죽은 피에르와 파스칼 고댕 형제도 들어 있었다.

6 이사도라 덩컨, 『나의 생애』, 299.

7 뮈니에, 1917년 11월 29일(『일기』, 321).

8 애덤, 『파리는 살아낸다』, 94.

9 애덤, 『파리는 살아낸다』, 93.

10 드레퓌스가 아르코나티-비스콘티 후작부인에게, 1917년 2월 27일(주르나스, 『알프레드 드레퓌스』, 69).

11 드레퓌스, 1917년 4월 15, 16, 18일(주르나스, 『알프레드 드레퓌스』, 77, 79).

12 라쿠튀르, 『반항아 드골』, 50. "필기도구 없음"이라는 처벌 조항에도 불구하고, 부모에게 편지를 쓸 펜과 종이는 주어졌던 모양이다.

13 월시, 『스트라빈스키, 창조적인 샘』, 275.

14 스트라빈스키, 『자서전』, 70.

15 샤갈, 『나의 생애』, 136, 137.

16 샤갈, 『나의 생애』, 137.

17 스펄링, 『거장 마티스』, 202.

18 애덤, 『파리는 살아낸다』, 99.

19 샤넬의 말은 피카르디, 『코코 샤넬』, 79에서 재인용.

20 마리 퀴리의 유해는 1995년에야 팡테옹으로 이장되었다. 그녀는 자신의 공적으로 팡테옹의 명사들 중에 들어간 최초의 여성이었지만, 그런 일이 일어나기까지는 50년 이상이 걸렸다.

21 골드 & 피츠데일, 『미시아』, 195.

22 아폴리네르는 〈퍼레이드〉를 기획한 사티, 피카소, 마신을 칭찬하면서 콕토의 이름을 빠뜨렸는데, 다분히 고의적이었던 것으로 보이는 이런 누락은 콕토가 대체로 무시되고 있던 그 무렵의 분위기를 시사한다.

23 스티그뮬러, 『콕토』, 183.

24 스티그뮬러, 『콕토』, 83. 하지만 뮈니에 신부는 "장 콕토는 그것[〈퍼레이드〉]이 [위고의] 「에르나니」쯤이라도 되는 줄 아는지 자만심에 부풀었다"라고 꼬집었다(뮈니에, 1917년 6월 5일. 『일기』, 312).

25 오네게르의 편지는 올리지, 『사티 회고』, 172에서 재인용.

26 랄루아의 말은 올리지, 『사티 회고』, 98-99에서 재인용.

27 올리지, 『사티 회고』, 99, 99n.

28 슈미트, 『매혹적인 뮤즈』, 55.

29 클뤼버, 『피카소와 함께한 하루』, 80.

30 마이어스, 『에릭 사티』, 51.

31 드뷔시가 가브리엘 포레에게, 1917년 4월 29일(『드뷔시 서한집』, 324).

32 드뷔시가 로베르 고데에게, 1916년 12월 11일(『드뷔시 서한집』, 321).

33 알바레, 『프루스트 씨』, 67.

34 알바레, 『프루스트 씨』, 335-37.

35 카터, 『마르셀 프루스트』, 629.

36 프루스트가 뮈니에 신부에게, 1918년 2월 14일(『프루스트 서한 선집』, 4:22).

37 뮈니에, 1914년 1월 12일(『일기』, 4:259).

38 뮈니에, 1917년 4월 23일, 6월 5일(『일기』, 309-10, 312-13).

39 브라이언 셀즈닉의 『위고 카브레의 발명』과 마틴 스코세이지의 영화 〈위고〉는 멜리에스의 생애에 기초한 허구적인 이야기들이다.

40 볼라르, 『르누아르』, 51-52.

41 그들의 우정에 더하여, 두 사람에게는 각기 장과 피에르라는 아들이 있어 이들이 군대에 나갔거나 나가려 하고 있었다. 장 르누아르는 보병대에서 싸우다가 부상을 입고 정찰 조종사로 복무 중이었고, 장의 형 피에르는 "총탄에 팔 하나가 부서져" 의병제대 했다(장 르누아르, 『내 아버지 르누아르』, 4). 마티스의 아들 장은 여전히 항공기 정비공으로 일하고 있었고, 작은 아들 피에르는 1918년 가을에 포병연대의 운전사로 전선에 배치될 예정이었다(스펄링, 『거장 마티스』, 214).

42 버나드 & 뒤비프, 『제3공화국의 몰락』, 59.

20 피날레 (1918)

1 애덤, 『파리는 살아낸다』, 146.

2 다시 지은 교회에는 이 재난을 기념하는 경당이 있다.

3 애덤, 『파리는 살아낸다』, 222.

4 로맹 롤랑의 전쟁 일기에서 발췌(록스파이저, 『드뷔시』, 2:222에서 재인용).

5 애덤, 『파리는 살아낸다』, 198.

6 애덤, 『파리는 살아낸다』, 226, 227, 229.

7 랄루아의 말은 니콜스, 『드뷔시의 생애』, 160에서 재인용.

8 슈슈가 라울 바르다크에게, 1918년 4월 8일(『드뷔시 서한집』, 335).

9 랄루아의 말은 록스파이저, 『드뷔시』, 2:224-25에서 재인용.

10 슈슈가 라울 바르다크에게, 1918년 4월 8일(『드뷔시 서한집』, 335).

11 슈슈는 이듬해 디프테리아 치료가 잘못되어 열세 살의 나이로 죽었다.

12 알바레, 『프루스트 씨』, 93-94.

13 알바레, 『프루스트 씨』, 93-94.

14 프루스트가 마담 수초에게, 1918년 4월 9일(프루스트, 『서한 선집』, 4:37).

15 사티에 대한 블레즈 상드라르의 회고는 올리지, 『사티 회고』, 78에서 재인용.

16 콕토의 말은 마이어스, 『에릭 사티』, 53에서 재인용.

17 길모어, 『에릭 사티』, 210. 바이로이트는 바그너의 고향으로, 1876년 이래 오늘날
 까지도 해마다 '바이로이트음악제'가 열린다.

18 스티그뮬러, 『콕토』, 207.

19 스티그뮬러, 『콕토』, 197.

20 라쿠튀르, 『반항아 드골』, 50.

21 뉴잉글랜드에서 온 주 방위군 제21보병사단(이른바 양키 사단)은 프랑스에 가장 먼
 저 도착한 무리에 속했다. 1918년 초에 이 사단은 당시 조용한 지역이던 슈맹 데
 담에 비치되었다가, 4월에 그곳을 떠났고 7월에는 샤토-티에리에서 출동했다. 나
 는 제26사단 장병들이 슈맹 데 담에서 참호에 있지 않을 때 기거하던 지하 병영(전
 에는 넓은 채석장이던 곳)을 방문할 기회가 있었다. 벽에는 레드삭스가 양키스를
 완패하는 상상 속의 점수를 적은 것에서부터 고향의 사랑하는 이들에게 보내는 감
 동적인 말에 이르기까지 온갖 낙서들이 적혀 있었다.

22 애덤, 『파리는 살아낸다』, 236, 238.

23 프랑스 국가 〈라 마르세예즈〉의 한 구절.

24 애덤, 『파리는 살아낸다』, 240, 241.

25 워튼, 『뒤돌아보면』, 358-59.

26 플래너, 『인간과 기념물』, 214. 코클로바는 결혼하기 전까지 피카소와 동침하기를
 거부했다고 한다(스헤이언, 『디아길레프』, 335; 리처드슨, 『피카소의 생애: 승리의 세월』,
 5). 하지만 그가 그녀를 바르셀로나에 데려가 자기 어머니에게 소개한 후에는 동의
 했던 것으로 보인다(리처드슨, 『피카소의 생애: 승리의 세월』, 60). 피카소는 디아길레
 프, 마신, 발레 뤼스와 합류하려고 로마에 갔었다. 콕토와 나중에는 스트라빈스키
 도 그들과 합류했지만, 사티는 가지 않았다.

27 스트라빈스키 & 크래프트, 『추억과 논평』, 170.

28 시크레스트, 『모딜리아니』, 259-60, 276.

29 드뷔시가 자크 뒤랑에게, 1910년 7월 8일(『드뷔시 서한집』, 220). 본서 제12장 참조.

30 라벨이 마담 알프레도 카젤라에게, 1919년 1월 19일(『라벨 문집』, 185).

31 전쟁이 끝나갈 무렵에는 에우헤니아 에라수리스가 피카소에게처럼 그에게도 월
 1천 프랑씩 보조해주었다.

32 월시, 『스트라빈스키』, 290.

33 스펄링, 『거장 마티스』, 208-9.

34 이사도라 덩컨, 『나의 생애』, 310; 커스, 『이사도라』, 379.

35 그는 그해 10월에 전사했다.

36 왓슨, 『조르주 클레망소』, 302.

37 왓슨, 『조르주 클레망소』, 314.

38 드레퓌스가 아르코나티-비스콘티 후작부인에게, 1917년 7월 20일(주르나스, 『알프레드 드레퓌스』, 88).

39 주르나스, 『알프레드 드레퓌스』, 123. 알프레드 드레퓌스의 아들 피에르는 엔지니어로서 전쟁 발발 직후부터 뮐루즈, 마른, 베르됭, 솜 등 최전방에서 복무했고, 무공십자 훈장을 받았다.

40 애덤, 『파리는 살아낸다』, 246, 250.

41 라쿠튀르, 『반항아 드골』, 53.

42 왓슨, 『조르주 클레망소』, 326.

43 워튼, 『뒤돌아보면』, 359.

44 리지안 사라 베르나르 & 매리언 딕스, 『나의 할머니 사라 베르나르』, 222.

45 애덤, 『파리는 살아낸다』, 253. 그녀가 말하는 '대로thoroughfare'는 아마도 샹젤리제일 것이다. 아니면 좀 더 일반적으로 '대로들thoroughfares'이라고 말해야 하는데 s를 빠뜨렸거나.

46 베르토, 『파리, 1870-1935』, 270.

47 이사도라 덩컨, 『나의 생애』, 313.

48 모네가 클레망소에게, 1918년 11월 12일(『그 자신에 의한 모네』, 252). 모네는 그것들을 장식미술 박물관에 두면 좋겠다고 제안했다.

49 왓슨, 『조르주 클레망소』, 327.

50 거트루드 스타인, 『앨리스 B. 토클라스의 자서전』, 176.

51 알바레, 『프루스트 씨』, 155.

52 알바레, 『프루스트 씨』, 159.

601

Adam, Helen Pearl. *Paris Sees It Through: A Diary, 1914–1919*. New York: Hodder and Stoughton, 1919.

Adams, Henry. *The Education of Henry Adams*. New York: Random House, 1931. First published 1918.

Albaret, Céleste. *Monsieur Proust: A Memoir*. Recorded by Georges Belmont. Translated by Barbara Bray. New York: McGraw-Hill, 1976.

Arntzenius, Frank. *Space, Time, and Stuff*. New York: Oxford University Press, 2012.

Assouline, Pierre. *An Artful Life: A Biography of D. H. Kahnweiler, 1884–1979*. Translated by Charles Ruas. New York: G. Weidenfeld, 1990.

Ayral-Clause, Odile. *Camille Claudel: A Life*. New York: Abrams, 2002.

Barillé, Elisabeth. *Coty: Parfumeur and Visionary*. Translated by Mark Howarth. Paris: Editions Assouline, 1996.

Barr, Alfred H., Jr. *Matisse: His Art and His Public*. New York: Museum of Modern Art, 1951.

Becker, Jean-Jacques. *The Great War and the French People*. Translated by Arnold Pomerans. Dover, N.H.: Berg, 1985.

Bennett, Jane, and William Connolly. "The Crumpled Handkerchief." In *Time and History in Deleuze and Serres*. Edited by Bernd Herzogenrath. New York: Contin-

uum, 2012.

Benstock, Shari. *No Gifts from Chance: A Biography of Edith Wharton*. New York: Scribner, 1994.

———. *Women of the Left Bank: Paris, 1900 – 1940*. Austin: University of Texas Press, 1986.

Berlanstein, Lenard R. *The Working People of Paris, 1871-1914*. Baltimore: Johns Hopkins University Press, 1984.

Bernard, Philippe, and Henri Dubief. *The Decline of the Third Republic, 1914-1938*. Translated by Anthony Forster. New York: Cambridge University Press, 1988. First published in English, 1985.

Bernhardt, Lysiane Sarah, and Marion Dix. *Sarah Bernhardt, My Grandmother*. London: Hurst & Blackett, 1949.

Bertaut, Jules. *Paris, 1870-1935*. Translated by R. Millar. Edited by John Bell. London: Eyre and Spottiswoode, 1936.

Berton, Claude, and Alexandre Ossadzow. *Fulgence Bienvenüe et la construction du métropolitain de Paris*. Paris: Presses de l'Ecole nationale des ponts et chausses, 1998.

Bessy, Maurice, and Lo Duca. *Georges Méliès, mage*. Paris: Jean-Jacques Pauvert, 1961.

Boardingham, Robert. *The Young Picasso*. New York: Universe, 1997.

Bonthoux, Daniel, and Berard Jégo. *Montmartre: Bals et Cabarets au temps de Bruant et Lautrec*. Paris: Musée de Montmartre, 2002.

Bougault, Valérie. Paris, *Montparnasse: The Heyday of Modern Art, 1910 – 1940*. Paris: Editions Pierre Terrail, 1997.

Bourdelle. *Dossier de l'Art* 10 (Janvier-Février 1993).

Brandon, Ruth. *Ugly Beauty: Helena Rubinstein, L'Oréal, and the Blemished History of Looking Good*. New York: HarperCollins, 2011.

Bredin, Jean-Denis. *The Affair: The Case of Alfred Dreyfus*. Translated by Jeffrey Mehlman. New York: George Braziller, 1986.

Brettell, Richard R., and Joachim Pissarro. *The Impressionist and the City: Pissarro's*

참고문헌

Series Paintings. Edited by Mary Anne Stevens. New Haven, Conn.: Yale University Press, 1992.

Brinnin, John Malcolm. *The Third Rose: Gertrude Stein and Her World*. Reading, Mass.: Addison-Wesley, 1987.

Brown, Frederick. *Zola: A Life*. New York: Farrar, Straus & Giroux, 1995.

Burns, Michael. *Dreyfus: A Family Affair, 1789-1945*. New York: HarperCollins, 1991.

Butler, Ruth. *Rodin: The Shape of Genius*. New Haven, Conn.: Yale University Press, 1993.

Carter, William C. *Marcel Proust: A Life*. New Haven, Conn.: Yale University Press, 2000.

————. *The Proustian Quest*. New York: New York University Press, 1992.

Chagall, Marc. *My Life*. Translated by Elizabeth Abbott. New York: Da Capo Press, 1994. Republication of 1960 edition.

Champigneulle, Bernard. *Rodin*. Translated by J. Maxwell Brownjohn. London: Thames and Hudson, 1967.

Clemenceau, Georges. *Claude Monet: The Water Lilies*. Translated by George Boas. Garden City, N.Y.: Doubleday, Doran, 1930.

Clément, Alain, and Gilles Thomas. *Atlas du Paris souterrain: La doublure sombre de la ville lumière*. Paris: Editions Parigramme, 2001.

Cocteau, Jean. *Souvenir Portraits: Paris in the Belle Epoque*. Translated by Jesse Browner. New York: Paragon House, 1990. First published 1935.

Coffman, Edward M. *The War to End All Wars: The American Military Experience in World War I*. Lexington: University Press of Kentucky, 1998. First published 1968.

Collin, Ferdinand. *Parmi les précurseurs du ciel*. Paris: J. Peyronnet, 1948.

Cossart, Michael de. *The Food of Love: Princesse Edmond de Polignac (1865-1943) and Her Salon*. London: Hamish Hamilton, 1978.

Crespelle, Jean-Paul. *La vie quotidienne à Montmartre au temps de Picasso, 1900-1910*. Paris: Hachette, 1978.

Curie, Eve. *Madame Curie: A Biography*. Translated by Vincent Sheean. Garden City, N.Y.: Garden City Publishing, 1940. First published 1937.

Current, Richard Nelson, and Marcia Ewing Current. *Loie Fuller: Goddess of Light*. Boston: Northeastern University Press, 1997.

Danchev, Alex. *Georges Braque: A Life*. New York: Hamish Hamilton, 2005.

Daniels, Stephanie, and Anita Tedder. *"A Proper Spectacle": Women Olympians, 1900 – 1936*. Houghton Conquest, UK: ZeNaNA Press, 2000.

Danius, Sara. *The Senses of Modernism: Technology, Perception, and Aesthetics*. Ithaca, N.Y.: Cornell University Press, 2002.

Daudet, Léon. *Memoirs of Léon Daudet*. Edited and translated by Arthur Kingsland Griggs. New York: L. MacVeagh, Dial Press, 1925.

Davis, Mary E. *Classic Chic: Music, Fashion, and Modernism*. Berkeley: University of California Press, 2006.

Debussy, Claude. *Debussy Letters*. Edited by François Lesure and Roger Nichols. Translated by Roger Nichols. Cambridge, Mass.: Harvard University Press, 1987.

Descouturelle, Frédéric, André Mignard, and Michel Rodriguez. *Le Métropolitain d'Hector Guimard*. Paris: Somogy editions d'art, 2004.

Desti, Mary. *The Untold Story: The Life of Isadora Duncan, 1921-1927*. New York: Da Capo, 1981. First published 1929.

Diesbach, Ghislain de. *L'Abbé Mugnier: Le confesseur du tout-Paris*. Paris: Perrin, 2003.

Donnet, Pierre-Antoine. *La saga Michelin*. Paris: Seuil, 2008.

Duncan, Irma. *Duncan Dancer*. New York: Books for Libraries, 1980. First published 1965.

Duncan, Isadora. *My Life*. New York: Liveright, 2013. First published 1927.

Dussane, Béatrix. *Reines de Théâtre, 1633 – 1941*. Lyon, France: H. Lardanchet, 1944.

Dyreson, Mike. *Making the American Team: Sport, Culture, and the Olympic Experience*. Urbana: University of Illinois Press, 1998.

Easton, Laird M. *The Red Count: The Life and Times of Harry Kessler*. Berkeley: Uni-

versity of California Press, 2002.

Eksteins, Modris. *Rites of Spring: The Great War and the Birth of the Modern Age*. Boston: Houghton Mifflin, 1989.

Ellis, Jack D. *The Early Life of Georges Clemenceau, 1841-1893*. Lawrence: Regents Press of Kansas, 1980.

Escoffier, Auguste. *Memories of My Life*. Translated by Laurence Escoffier. New York: Van Nostrand Reinhold, 1997.

Esterow, Milton. *The Art Stealers*. New York: Macmillan, 1966.

Flanner, Janet. *Men and Monuments*. New York: Harper, 1957.

Franck, Dan. *The Bohemians: The Birth of Modern Art: Paris, 1900-1930*. Translated by Cynthia Hope Liebow. London: Weidenfeld & Nicolson, 2001.

Frèrejean, Alain. *André Citroën, Louis Renault: Un duel sans merci*. Paris: Albin Michel, 1998.

Frey, Julia. *Toulouse-Lautrec: A Life*. London: Weidenfeld and Nicolson, 1994.

Fry, Edward F. *Cubism*. New York: Oxford University Press, 1978.

Gibbs-Smith, Charles Harvard. *The Rebirth of European Aviation, 1902 – 1908: A Study of the Wright Brothers' Influence*. London: Her Majesty's Stationery Office, 1974.

Gibson, Ralph. *A Social History of French Catholicism, 1789-1914*. New York: Routledge, 1989.

Gillmor, Alan M. *Erik Satie*. Boston: Twayne, 1988.

Gilot, Françoise. *Matisse and Picasso: A Friendship in Art*. New York: Doubleday, 1990.

Gilot, Françoise, and Carlton Lake. *Life with Picasso*. New York: McGraw-Hill, 1964.

Gold, Arthur, and Robert Fizdale. *The Divine Sarah: A Life of Sarah Bernhardt*. New York: Vintage Books, 1992.

———. *Misia: The Life of Misia Sert*. New York: Morrow, 1981.

Gordon, Robert, and Andrew Forge. *Degas*. With translations by Richard Howard. New York: Abrams, 1988.

Gottlieb, Robert. *Sarah: The Life of Sarah Bernhardt*. New Haven, Conn.: Yale University Press, 2010.

Harp, Stephen L. *Marketing Michelin: Advertising and Cultural Identity in Twentieth-Century France*. Baltimore: Johns Hopkins University Press, 2001.

Harvie, David I. *Eiffel: The Genius Who Reinvented Himself*. Stroud, UK: Sutton, 2004.

Hemingway, Ernest. *A Moveable Feast*. New York: Touchstone, 1996. First published 1964.

Holmes, Diana, and Carrie Tarr, eds. *A "Belle Epoque"? Women in French Society and Culture, 1890 - 1914*. New York: Berghahn Books, 2006.

Horne, Alistair. *The Price of Glory: Verdun, 1916*. New York: St. Martin's, 1962.

Jackson, Jeffrey H. *Paris under Water: How the City of Light Survived the Great Flood of 1910*. New York: Palgrave Macmillan, 2010.

Jones, Colin. *Paris: Biography of a City*. New York: Viking, 2005.

Josephson, Matthew. *Zola and His Time*. Garden City, N.Y.: Garden City Publishing, 1928.

Journas, Georges. *Alfred Dreyfus, officier en 14-18: Souvenirs, lettres et carnet de guerre*. Orléans, France: Regain de lecture, 2011.

Jullian, Philippe. *Prince of Aesthetes: Count Robert de Montesquiou, 1855-1921*. Translated by John Haylock and Francis King. London: Secker & Warburg, 1967.

Kessler, Harry. *Journey to the Abyss: The Diaries of Count Harry Kessler, 1880-1918*. Edited and translated by Laird M. Easton. New York: Knopf, 2011.

Klüver, Billy. *A Day with Picasso: Twenty-four Photographs by Jean Cocteau*. Cambridge, Mass.: MIT Press, 1997.

Klüver, Billy, and Julie Martin. *Kiki's Paris: Artists and Lovers, 1900 - 1930*. New York: Abrams, 1989.

Kurth, Peter. *Isadora: A Sensational Life*. Boston: Little, Brown, 2001.

Lacouture, Jean. *De Gaulle: The Rebel, 1890-1944*. Translated by Patrick O'Brian. New York: Norton, 1993.

Laloy, Louis. *La musique retrouvée, 1902-1927*. Paris: Desclée de Brouwer, 1974.

Lamming, Clive. *Métro insolite: Promenades curieuses, lignes oubliées, stations fantômes, metros imaginaires, rames.* Paris: Parigramme, 2001.

Langevin, André. *Paul Langevin, mon père: L'homme et l'œuvre.* Paris: Les Editeurs Français Réunis, 1971.

Lebow, Eileen F. *Before Amelia: Women Pilots in the Early Days of Aviation.* Washington, D.C.: Brassey's, 2002.

Lee, Hermione. *Edith Wharton.* London: Chatto & Windus, 2007.

Lesure, François. " 'L'Affaire' Debussy–Ravel." In *Festschrift Friedrich Blume zum 70. Geburtstag.* Edited by Anna Amalie Abert and Wilhelm Pfannkuch, 231 – 34. Kassel, Germany: Bärenreiter, 1963.

Lockspeiser, Edward. *Debussy: His Life and Mind.* Vol. 2, 1902–1918. New York: Macmillan, 1965.

Maclellan, Nic, ed. *Louise Michel.* Melbourne, N.Y.: Ocean Press, 2004.

Mallon, Bill. *The 1900 Olympic Games: Results for All Competitors in All Events, with Commentary.* Jefferson, N.C.: McFarland, 1998.

Marchal, Gaston–Louis. *Ossip Zadkine: La sculpture-toute une vie.* Rodez, France: Editions du Rouergue, 1992.

Matisse, Henri. *Matisse on Art. Rev.* ed. Edited by Jack Flam. Berkeley: University of California Press, 1995.

Mayeur, Jean–Marie, and Madeleine Rebérioux. *The Third Republic from Its Origins to the Great War, 1871-1914.* Translated by J. R. Foster. Cambridge, UK: Cambridge University Press, 1989.

McAuliffe, Mary. *Dawn of the Belle Epoque: The Paris of Monet, Zola, Bernhardt, Eiffel, Debussy, Clemenceau, and Their Friends.* Lanham, Md.: Rowman & Littlefield, 2011.

McManners, John. *Church and State in France, 1870 – 1914.* London: SPCK, 1972.

Merriman, John M. *The Dynamite Club: How a Bombing in Fin-de-Siècle Paris Ignited the Age of Modern Terror.* Boston: Houghton Mifflin Harcourt, 2009.

Michel, Louise. *The Red Virgin: The Memoirs of Louise Michel.* Edited and translated by Bullitt Lowry and Elizabeth Ellington Gunter. Tuscaloosa: University of Alabama Press, 1981.

Miller, Henry W. *The Paris Gun: The Bombardment of Paris by the German Long Range Guns and the Great German Offensives of 1918*. New York: Jonathan Cape & Harrison Smith, 1930.

Monet, Claude. *Monet by Himself: Paintings, Drawings, Pastels, Letters*. Edited by Richard R. Kendall. Translated by Bridget Strevens Romer. London: Macdonald, 1989.

Mouret, Jean-Noël. *Louis Renault*. Paris: Gallimard, 2009.

Mucha, Jiri. *Alphonse Mucha: His Life and Art*. London: Academy Editions, 1989.

————. *Alphonse Mucha: His Life and Work*. New York: St. Martin's, 1974.

Mugnier, Abbé (Arthur). *Journal de l' Abbé Mugnier: 1879 – 1939*. Paris: Mercure de France, 1985.

Murphy, Justin D. *Military Aircraft, Origins to 1918*. Santa Barbara, Calif.: ABC CLIO, 2005.

Murray, Gale, ed. *Toulouse-Lautrec: A Retrospective*. New York: Hugh Lauter Levin, 1992.

Myers, Rollo H. *Erik Satie*. Rev. ed. New York: Dover, 1968. First published 1948.

Newark, Timothy. *Camouflage*. New York: Thames and Hudson, 2007.

Nichols, Roger. *The Life of Debussy*. Cambridge, UK: Cambridge University Press, 1998.

Nichols, Roger, and Richard Langham Smith. *Claude Debussy: Pelléas et Mélisande*. Cambridge, UK: Cambridge University Press, 1989.

Nostitz, Helene von. *Dialogues with Rodin*. Translated by H. L. Ripperger. New York: Duffield & Green, 1931.

Olivier, Fernande. *Loving Picasso: The Private Journal of Fernande Olivier*. Translated by Christine Baker and Michael Raeburn. New York: Abrams, 2001.

————. *Picasso and His Friends*. Translated by Jane Miller. London: Heinemann, 1964.

O'Mahony, Mike. *Olympic Visions: Images of the Games through History*. London: Reaktion Books, 2012.

Orenstein, Arbie. *Ravel: Man and Musician*. New York: Columbia University Press,

1975.

Orledge, Robert, ed. *Satie Remembered*. Translated by Roger Nichols. Portland, Ore.: Amadeus Press, 1995.

Osma, Guillermo de. *Mariano Fortuny: His Life and Work*. New York: Rizzoli, 1980.

Ousby, Ian. *The Road to Verdun: France, Nationalism, and the First World War*. London: Jonathan Cape, 2002.

Palau i Fabre, Josep. *Picasso: The Early Years, 1881 – 1907*. Translated by Kenneth Lyons. New York: Rizzoli, 1981.

Penrose, Roland. *Picasso: His Life and Work*. Berkeley: University of California Press, 1981.

Perloff, Nancy. *Art and the Everyday: Popular Entertainment and the Circle of Erik Satie*. Oxford, UK: Clarendon Press, 1991.

Peters, Arthur King. *Jean Cocteau and André Gide: An Abrasive Friendship*. New Brunswick, NJ.: Rutgers University Press, 1973.

Picardie, Justine. *Coco Chanel: The Legend and the Life*. New York: itbooks, 2010.

Pissarro, Camille. *Letters to His Son Lucien*. Edited by John Rewald, with assistance of Lucien Pissarro. Translated by Lionel Abel. Santa Barbara, Calif.: Peregrine Smith, 1981. First published 1944.

Poiret, Paul. *King of Fashion: The Autobiography of Paul Poiret*. Translated by Stephen Haden Guest. Philadelphia: J. B. Lippincott, 1931.

Potter, Caroline. *Nadia and Lili Boulanger*. Burlington, Vt.: Ashgate, 2006.

Prestwich, P. F. *The Translation of Memories: Recollections of the Young Proust*. London: Peter Owen, 1999.

Proust, Marcel. *In Search of Lost Time*, vol. 1, *Swann's Way*. Translated by Lydia Davis. New York: Viking, 2003.

———. *In Search of Lost Time*, vol. 2, *Within a Budding Grove*. Translated by C. K. Moncrieff and Terence Kilmartin. Revised, D. J. Enright. New York: Modern Library, 1998.

———. *In Search of Lost Time*, vol. 3, *The Guermantes Way*. Translated by C. K. Scott Moncrieff and Terence Kilmartin. Revised, D. J. Enright. New York: Mod-

ern Library, 1993.

————. *In Search of Lost Time*, vol. 4, *Sodom and Gomorrah*. Translated by John Sturrock. New York: Viking, 2002.

————. *In Search of Lost Time*, vol. 5, *The Captive*. Translated by C. K. Scott Moncrieff and Terence Kilmartin. Revised, D. J. Enright. New York: Modern Library, 1999.

————. *In Search of Lost Time*, vol. 6, *The Fugitive*. Translated by C. K. Scott Moncrieff and Terence Kilmartin. Revised, D. J. Enright. New York: Modern Library, 1999.

————. *In Search of Lost Time*, vol. 7, *Time Regained*. Translated by Andreas Mayor and Terence Kilmartin. Revised, D. J. Enright. New York: Modern Library, 1993.

————. *Selected Letters*. Vol. 1 (1880-1903). Edited by Philip Kolb. Translated by Ralph Manheim. Garden City, N.Y.: Doubleday, 1983.

————. *Selected Letters*. Vol. 2 (1904-1909). Edited by Philip Kolb. Translated by Terence Kilmartin. New York: Oxford University Press, 1989.

————. *Selected Letters*. Vol. 3 (1910-1917). Edited by Philip Kolb. Translated by Terence Kilmartin. London: HarperCollins, 1992.

————. *Selected Letters*. Vol. 4 (1918-1922). Edited by Philip Kolb. Translated by Joanna Kilmartin. London: HarperCollins, 2000.

Quinn, Susan. *Marie Curie: A Life*. New York: Simon & Schuster, 1995.

Ravel, Maurice. *A Ravel Reader: Correspondence, Articles, Interviews*. Compiled and edited by Arbie Orenstein. Mineola, N.Y.: Dover, 2003. First published 1990.

Rearick, Charles. *Paris Dreams, Paris Memories: The City and Its Mystique*. Stanford, Calif.: Stanford University Press, 2011.

Renoir, Jean. *Renoir: My Father*. Translated by Randolph Weaver and Dorothy Weaver. Boston: Little, Brown, 1962.

Rewald, John. *Camille Pissarro*. New York: Abrams, 1963.

————. *Paul Cézanne: A Biography*. Translated by Margaret H. Liebman. New York: Simon & Schuster, 1948.

————. *Post-Impressionism: From van Gogh to Gauguin*. 3rd ed. New York: Museum

of Modern Art, 1978. First published 1956.

Reynolds, John. *André Citroën: The Man and the Motor Cars*. Thrupp, Stroud, UK: Sutton, 1996.

Rheims, Maurice. *Hector Guimard*. Translated by Robert Erich Wolf. Photographs by Felipe Ferré. New York: Abrams, 1988.

Rhodes, Anthony. *Louis Renault: A Biography*. New York: Harcourt, Brace & World, 1970.

Richardson, John. *A Life of Picasso: The Prodigy, 1881–1906*. New York: Knopf, 2012. First published 1991.

———. *A Life of Picasso: The Cubist Rebel, 1907–1916*. New York: Knopf, 2012. First published 1996.

———. *A Life of Picasso: The Triumphant Years, 1917–1932*. New York: Knopf, 2007.

Roland, Gérard. *Stations de metro, d'Abbesses à Wagram*. Clermont-Ferrand, France: Christine Bonneton, 2008.

Rosenstiel, Léonie. *The Life and Works of Lili Boulanger*. Cranbury, N.J.: Associated University Presses, 1978.

Ross, Alex. *The Rest Is Noise: Listening to the Twentieth Century*. New York: Farrar, Straus & Giroux, 2007.

Rubin, William. *Picasso and Braque: Pioneering Cubism*. New York: Museum of Modern Art, 1989.

Sabartès, Jaime. *Picasso: An Intimate Portrait*. Translated by Angel Flores. New York: Prentice Hall, 1948.

Saint-Saëns, Camille. *Camille Saint-Saëns on Music and Musicians*. Edited and translated by Roger Nichols. New York: Oxford University Press, 2008.

Salmon, André. *André Salmon on French Modern Art*. Translated and annotated by Beth S. Gersh-Neš. New York: Cambridge University Press, 2005.

———. *Montparnasse: Mémoires*. Paris: Arcadia, 2003.

———. *Souvenirs sans fin (1903–1940)*. Paris: Gallimard, 2004.

Scheijen, Sjeng. *Diaghilev: A Life*. Translated by Jane Jedley-Prôle and S. J. Lein-

bach. New York: Oxford University Press, 2010.

Schmidt, Carl B. *Entrancing Muse: A Documented Biography of Francis Poulenc*. Hillsdale, N.Y.: Pendragon Press, 2001.

Scott, Kathleen. *Self-Portrait of an Artist: From the Diaries and Memoirs of Lady Kennet, Kathleen, Lady Scott*. London: Murray, 1949.

Secrest, Meryle. *Modigliani: A Life*. New York: Knopf, 2011.

Sert, Misia. *Misia and the Muses: The Memoirs of Misia Sert*. Translated by Moura Budberg. New York: John Day, 1953.

Shattuck, Roger. *The Banquet Years: The Origins of the Avant Garde in France, 1885 to World War I; Alfred Jarry, Henri Rousseau, Erik Satie, Guillaume Apollinaire*. New York: Vintage, 1968. First published 1955.

Shaw, Martin. *Up to Now*. London: Oxford University Press, 1929.

Shaw, Timothy. *The World of Escoffier*. New York: Vendome Press, 1995.

Sicard-Picchiottino, Ghislaine. *François Coty: Un industriel corse sous la IIIe République*. Ajaccio, France: Albiana, 2006.

Skinner, Cornelia Otis. *Elegant Wits and Grand Horizontals: Paris—La Belle Epoque*. London: Michael Joseph, 1962.

Spurling, Hilary. *Matisse the Master, A Life of Henri Matisse: The Conquest of Colour, 1909 – 1954*. New York: Knopf, 2007.

―――. *The Unknown Matisse, A Life of Henri Matisse: The Early Years, 1869 – 1908*. New York: Knopf, 2005.

Steegmuller, Francis. *Cocteau: A Biography*. Boston: Little, Brown, 1970.

―――, ed. *"Your Isadora": The Love Story of Isadora Duncan and Gordon Craig*. New York: Random House and New York Public Library, 1974.

Steele, Valerie. *Paris Fashion: A Cultural History*. 2nd rev. ed. New York: Oxford University Press, 1998.

Stein, Gertrude. *The Autobiography of Alice B. Toklas*. New York: Vintage, 1990. First published 1933.

―――. *Gertrude Stein on Picasso*. Edited by Edward Burns. New York: Liveright, 1970.

––––––. *The Making of Americans: Being a History of a Family's Progress*. Normal, Ill.: Dalkey Archive Press, 1995.

––––––. *Three Lives and Q. E. D.: Authoritative Texts, Contexts, Criticism*. Edited by Marianne DeKoven. New York: Norton, 2006.

––––––. *Three Lives and Tender Buttons*. New York: Signet, 2003.

Stein, Leo. *Appreciation: Painting, Poetry, and Prose*. Edited by Brenda Wineapple. Lincoln: University of Nebraska Press, 1996.

Stravinsky, Igor. *An Autobiography*. New York: Norton, 1998. First published 1936.

Stravinsky, Igor, and Robert Craft. *Memories and Commentaries*. New York: Faber and Faber, 2002.

Studd, Stephen. *Saint-Saëns: A Critical Biography*. Madison, N.J.: Fairleigh Dickinson University Press, 1999.

Sturges, Preston. *Preston Sturges*. Edited by Sandy Sturges. New York: Simon & Schuster, 1990.

Sweetman, David. *Paul Gauguin: A Life*. New York: Simon & Schuster, 1995.

Thomas, Edith. *Louise Michel*. Translated by Penelope Williams. Montréal: Black Rose Books, 1980.

Tombs, Robert. *France, 1814-1914*. London: Longman, 1996.

Tuchman, Barbara. *The Guns of August*. New York: Ballantine Books, 1994. First published 1962.

––––––. *The Proud Tower: A Portrait of the World before the War, 1890-1914*. New York: Bantam, 1976. First published 1966.

Tuilier, André. *Histoire de l'Université de Paris et de la Sorbonne*. 2 vols. Paris: Nouvelle Librairie de France, 1994.

Varenne, Gaston. *Bourdelle par lui-même: Sa pensée et son art*. Paris: Fasquelle, 1937.

Villoteau, Pierre. *La vie Parisienne à la Belle Epoque*. [Genève, Switzerland]: Cercle du bibliophile, 1968.

Voisin, Gabriel. *Men, Women, and 10,000 Kites*. Translated by Oliver Stewart. London: Putnam, 1963.

Vollard, Ambroise. *Recollections of a Picture Dealer*. Translated by Violet M. Macdon-

ald. London: Constable, 1936.

———. *Renoir: An Intimate Record.* Translated by Harold L. Van Doren and Randolph T. Weaver. New York: Knopf, 1925.

Walsh, Stephen. *Stravinsky: A Creative Spring; Russia and France, 1882-1934.* Berkeley: University of California Press, 2002. First published 1999.

Walter, Alan E. *Radiation and Modern Life: Fulfilling Marie Curie's Dream.* Amherst, N.Y.: Prometheus Books, 2004.

Watson, David Robin. *Georges Clemenceau: A Political Biography.* New York: David McKay, 1974.

Weber, Eugen. France, *Fin de Siècle.* Cambridge, Mass.: Belknap and Harvard University Press, 1986.

Wharton, Edith. *A Backward Glance.* New York: Appleton, 1934.

———. *Fighting France, from Dunkerque to Belfort.* New York: Charles Scribner's Sons, 1919.

———. *The Letters of Edith Wharton.* Edited by R. W. B. Lewis and Nancy Lewis. New York: Scribner, 1988.

Wildenstein, Daniel. *Monet, or the Triumph of Impressionism.* Vol. 1. Translated by Chris Miller and Peter Snowdon. Cologne, Germany: Taschen/Wildenstein Institute, 1999.

Williams, Charles. *The Last Great Frenchman: A Life of General de Gaulle.* New York: Wiley, 1993.

Wineapple, Brenda. *Sister Brother: Gertrude and Leo Stein.* New York: Putnam, 1996.

Winock, Michel. *La Belle Epoque: La France de 1900 à 1914.* Paris: Perrin, 2003.

Wolf, Peter M. *Eugène Hénard and the Beginning of Urbanism in Paris, 1900-1914.* The Hague: International Federation for Housing and Planning; Paris, Centre de recherche d'urbanisme, 1968.

Wolgensinger, Jacques. *André Citroën.* Paris: Flammarion, 1991.

Wullschläger, Jackie. *Chagall: A Biography.* New York: Knopf, 2008.

참고문헌

찾아보기

찾아보기